吴国钦自选集

吴国钦 ◎ 著

中山大学出版社
·广州·

版权所有　翻印必究

图书在版编目（CIP）数据

吴国钦自选集/吴国钦著. -- 广州：中山大学出版社，2024.12. -- ISBN 978-7-306-08196-4

Ⅰ.J82-53

中国国家版本馆 CIP 数据核字第 2024KX8986 号

出 版 人：王天琪
策划编辑：陈　霞
责任编辑：陈　霞
封面设计：曾　斌
责任校对：林　峥
责任技编：靳晓虹
出版发行：中山大学出版社
电　　话：编辑部 020-84110283，84113349，84111997，84110779，84110776
　　　　　发行部 020-84111998，84111981，84111160
地　　址：广州市新港西路 135 号
邮　　编：510275　　　　　传　真：020-84036565
网　　址：http://www.zsup.com.cn　　E-mail：zdcbs@mail.sysu.edu.cn
印 刷 者：广州市友盛彩印有限公司
规　　格：787mm×1092mm　1/16　34 印张　684 千字
版次印次：2024 年 12 月第 1 版　2024 年 12 月第 1 次印刷
定　　价：168.00 元

如发现本书因印装质量影响阅读，请与出版社发行部联系调换

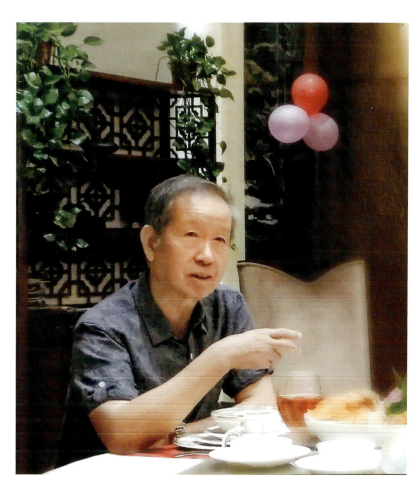

吴国钦近照

目 录

❖ **戏曲论文集萃**/1

 中国戏曲的民族风格与审美特征/3

 中国戏曲的写意性与娱乐功能/11

 中国戏曲的外观系列与写意本质/18

 谈戏曲的审美原则及所谓"危机"/23

 论戏曲现代化/28

 向古典戏曲学习编剧技巧/35

 论中国古典悲剧/44

 喜剧之轻，用以消解生活之重/53

 汉代角抵戏《东海黄公》与"粤祝"/56

 瓦舍文化与中国戏剧之形成/65

 评二十世纪上半叶的元杂剧研究/71

 关汉卿的杂剧《窦娥冤》/88

 关汉卿评传

 ——纪念关汉卿戏曲活动730周年/93

 关汉卿的理想人格与价值取向/114

 关汉卿杂剧中的民俗文化遗存/123

 《关汉卿全集》校注后话/136

 元曲巨人　勾栏浪子

 ——关汉卿及其剧作的再认识/139

 改革派·创新家·开拓者

 ——论汤显祖/147

 诗剧《牡丹亭》/156

 理论的巨人　创作的"矮子"

 ——论李渔/161

《长生殿》与《长恨歌》题旨之比较/173
《儒林外史》中的戏曲资料
　　——纪念吴敬梓诞辰三百周年/179
《中华古曲观止》前言/184

❖ 《中国戏曲史漫话》摘编/187
参军戏
　　——古代一种重要的戏剧形式/189
"杂剧"的来龙去脉/191
书会与才人/193
明代戏曲形式的演进/195
明末艺人马伶"深入生活"/197
《梁祝》，悲剧乎，喜剧耶？/199
蛇精怎样变成美丽善良的姑娘
　　——《白蛇传》的演化/201

❖ 《〈西厢记〉艺术谈》摘编/203
一部风靡了七百年的杰作/205
"倾国倾城"的美人该怎样描画/207
看一看23岁不曾娶妻的傻角/209
喜剧，你的名字叫作"笑"/211
见情见性，如其口出
　　——《西厢记》语言艺术之一/214
绮词丽语，俯拾即是
　　——《西厢记》语言艺术之二/217
口语俗谚，功效奇妙
　　——《西厢记》语言艺术之三/220
着一"闹"字，境界全出
　　——析《闹简》/224

❖ **潮剧文章集萃**/227
　《潮剧史·引言》/229
　宋元南戏怎样流播到潮州/232
　潮剧迄今已有580年历史/238
　潮剧既非来自关戏童，也不是来自弋阳腔或正字戏/246
　谈明本潮州戏文七种/257
　论明本潮州戏文《刘希必金钗记》/266
　明本潮州戏文《苏六娘》的来龙去脉/274
　潮俗"时年八节"与潮剧/282
　潮剧编剧五大家/290
　《潮剧史·后记》（节录）/300
　潮剧与潮丑/301
　从《柴房会》谈戏曲的价值重建/304
　姚璇秋的表演艺术/307
　为潮剧奉献一生的姚璇秋/310
　潮剧剧目研究的丰碑
　　　——评《潮剧剧目汇考》/312
　喜看春草过五关/315

❖ **古典文学类**/319
　唐宋诗词动人的风姿与魅力/321
　谈《滕王阁序》的名句"落霞与孤鹜齐飞"/328
　苏轼思想与文学成就试论/330
　论《三国演义》的思想艺术/337
　关于《东周列国志》的价值/344
　为探底蕴说《红楼》/349
　中国古代"四大美人"的史事与剧事/353

❖ **序文选编**/367
　序林淳钧《潮剧闻见录》/369

序《李志浦剧作选》/371

序陈维昭《轮回与归真》/374

序唐景凯《中国词的物体意象》/378

序郭精锐《车王府曲本与京剧的形成》/381

序陈建森《元杂剧演述形态探究》/383

序左鹏军《近代传奇杂剧史论》/385

序吴晟《瓦舍文化与宋元戏剧》/387

序李静《明清堂会演剧史》/389

序郭伟廷《元杂剧的插科打诨艺术》/391

序《李英群剧作选》/393

序赵建坤《关汉卿研究学术史》/396

序曾凡安《晚清演剧研究》/399

序陈学希等《潮剧潮乐在海外的流播与影响》/401

序胡健生《中国古典戏剧叙事技巧研究——以西方古典戏剧为参照》/404

序《陈云升剧作选》/407

序李亦彤主编《编织岁月》/410

序广东剧协编辑《同窗有戏，梨园花开》/414

序谢纳新、邓海涛《粤剧梅花奖演员访谈评论集》/417

序蔡曙鹏《实叻埠十部戏：潮剧剧本集》/420

序李才雄《粤剧审美与批评》/424

序蔡田明《钱锺书与约翰生》/426

序陈韩星《潮剧与潮乐》/429

❖ **杂记、对联与诗词**/431

杂记选编/433

对联选编/437

诗词作品选编/448

❖ **怀念篇**/459

深切怀念王起老师/461

四十五载师恩永难忘/464
读《卢叔度集》忆卢叔度师/467
芸窗昏晓送流年
　　——怀念潮剧学者林淳钧/469

❖ 集　外/471
　　颜臣与静女（潮剧本）/473

❖ 附　录/497
　　八十自述/499
　　吴国钦教授学术访谈录　　左鹏军、吴国钦/521
　　吴国钦著作编年/535

❖ 后　记/536

中国戏曲的民族风格与审美特征

中国戏曲以其独特的民族风格与表现形式在世界戏剧舞台上占有重要的地位，它以悠久的历史传统和博大精深的艺术体系与古希腊戏剧、印度古剧享有同等卓越的声誉。

中国戏曲是几千年中华民族文化的历史积累，它具有深厚的艺术传统与鲜明的民族风格，是世界上一种古老而独特的戏剧形式，又是一个极其丰富多彩的戏剧种类。中国戏曲具有一般戏剧的共同特征，即它是一种综合性的舞台艺术，一种矛盾冲突的艺术，一种假定性很强的艺术，除此之外，中国戏曲还有自己鲜明的个性，即独特的民族风格。

一、从创作方法上说，中国戏曲是一种写意的戏剧艺术

艺术对生活的表述，不外乎写实与写意两大类别。说中国戏曲是写意的，其主要理由如下。

首先，戏曲里的生活场景是象征性的。生老病死、衣食住行各个方面无不如此。喝酒虽有酒壶、酒杯但里面没有酒；城门、婴儿、印绶、金银等皆用砌末表示，四个龙套即是千军万马，一个圆场表示百十里路，一桌二椅既可充当孔明借箭之草船，又可作为宋江和阎婆惜睡觉的床铺。舞台上的刀枪剑戟，只是古战场上武器简单的模仿；龙虎牛羊也只是套上一个近似的头套，绝不会把真的牛马拉上台。

其次，戏曲的时空观念灵活而富于变化，常常随着剧情的推移而出现时间被缩短或被延长，地域被扩大或被缩小的情况。如《窦娥冤》里，蔡婆绕一二圆场就从城里到城外，时间和地点都被明显地压缩了；窦娥临刑时，骂天地詈鬼神，又是死别，又是许愿，监斩官却坐在一旁"洗耳恭听"，斩首前的瞬间被明显地拉长了。咫尺的舞台，可以"扩大"，成为从花果山到南天门那样宽阔无垠的空间，又可"缩小"，成为铁扇公主那被搅到绞痛难忍的肚皮。一桌二椅的简朴摆设，可以是一个表演区，也可以变成两个甚至三个表演区，不用布景即可表演城内城外、厅房闺房、楼上楼下。在时空观念的处理上，中国戏曲无疑比别的戏剧形式享有更多的"自由"。

再次，戏曲采用虚拟传神的表演手段，这也是戏曲写意性的重要特征。怎样利用有限的表演时间与空间来反映无限广阔丰富的社会生活呢？戏曲创造了虚拟传神的表现手

段，不从"实"处着手，而从"虚"处落笔。不是完完全全地再现生活，而是用自己独特的方式去表现生活。如写字，笔和砚是真的，但墨水却被省略掉了，字也从不真写，因为字是否真写，究竟怎样写，写些什么，大多数观众反正都不可能看得真切，所以统统省略了。戏曲就是这样采用省略、夸张、想象、传神等"虚"的手法，突出"意趣"，点到即止，绝不对生活进行刻板的模仿与依样画葫芦式的再现。

为什么中国戏曲选择了"写意"而摒弃了"写实"的呢？要回答这个问题，首先必须从戏曲产生的经济环境入手。我国戏曲产生于封建社会初期生产力低下的时代，它起初是民间萌发出来的百戏伎艺，由民间艺人个体或小家庭进行演出，只有在迎神赛会时进行表演或做走江湖式的串演，艺人的经济能力处于超低等水平，实际上只是把演出作为谋生糊口的手段，经济地位与政治地位均十分低下。在经济能力有限的情况下，衣衫褴褛的戏子想模仿现实生活如"实"演出，这几乎是无法做到的。我国戏曲不像古希腊戏剧那样一开始就能得到城邦政府的重视与赞助，它完全是一种与千百年的自给自足的小农经济相适应的个体走江湖式的伎艺表演，产生在这种极其落后低下的经济基础之上的戏曲艺术，难免带有简陋匮乏的经济色彩。因此，一切都避"实"就"虚"，用"象征"去代替"实物"。在探讨戏曲创作方法的写意性特征时，我们不能不从经济方面入手，首先注意到戏曲缺乏经济基础与物质条件这种特殊的情况。

我国戏曲追求"写意"而摒弃"写实"，除了经济方面的原因不容忽视之外，还有戏曲本身的艺术规律在起作用。也就是说，戏曲作为一种古老成熟的艺术形式，它有自身的美学追求。这种美学追求可以概括为三句话：追求人情物理，舍弃实事求是；追求神似，不重形似；追求美，避开丑。

对人情物理孜孜以求，而省略对具体事件的表象与过程的刻意模仿，即是说，不在"物"和"事"的真实上下功夫，而把重点放在"人"和"情"的刻画与抒写上，这是戏曲重要的审美特征，是戏曲在艺术上最大的追求。喝酒时省略了酒，写字时省略了墨水与字，还有以桨代船，以鞭代马，以旗代车，以木偶代婴儿，这些地方都使人明显感觉到，戏曲并不刻意求真而着力求实。如《秋江》一出，重点不在显示舟行江面的实在情景，而在刻画妙嫦这一人物的特定心情；《窦娥冤》第二折，如狼似虎的差役怎样折磨窦娥，以及窦娥痛苦呻吟的在公堂被逼供的实在场面，无论在剧本里或在实际演出时都只是虚晃一笔而已，窦娥的痛苦冤情主要通过唱辞来表现，而棍棒交加、皮开肉绽、哀号呻吟这些"实在"的东西全被省略掉了。

追求神似，不重形似，这也是戏曲重要的审美特征。我国戏曲从人到物，从布景到道具，从穿戴服饰到声音效果，从表演衣食住行到表现喜怒哀乐，几乎没有一样是和现实世界一模一样、完全形似的。近代杰出的京剧表演艺术家盖叫天说："真是生活，假是艺术。"一句话几乎道破了戏曲美学的全部奥秘。戏曲之所以"假"，就因为它不追求形似，而全力追求神似，突出意趣神韵，讲究传神阿堵。在戏曲剧本里，情节的发展过程，事物的前因后果，常用说白交代清楚，而腾出大篇幅写唱辞，写对话，力求突出

人物的性格特征。在戏曲表演中，强调"一切动作都不能离开精、气、神"（盖叫天《粉墨春秋》），把突出人物的精神气质放到极重要的位置上。

最后，是追求美，避开丑。戏曲的美学要求集中到一点，就是追求美，把一切有悖于美的原则的东西统统去掉。如《宇宙锋》中赵艳容装疯，根本不是把现实中疯女人的形态搬上舞台，没有披头散发或蓬头垢面，没有呆滞吓人的眼神与粗野放肆的动作，而只是在角色的额头上轻轻涂上一道红色的油彩，还有一只胳膊露在袖子外面（这种服饰有点像跳藏族舞），总之，人物的衣饰穿戴或动作都和一个疯女人相去殊远。在戏曲中，连乞儿穿的"富贵衣"，都是用很讲究的丝绸做的，美的，绝不把衣衫褴褛那一套搬上去。还有，凡在戏中出现奸杀、斩首、流血、死亡、严刑逼供、鬼魅现形、战争杀戮等，都把丑恶的、给人以感官刺激的部分搬至幕后。

"写意"并非戏曲艺术所独有，在考察我国古代传统的文艺形式的时候，不难发现，"写意说"正是中国古代传统美学思想的根基，这正如亚里士多德的"摹仿说"是西方传统美学思想的根基一样，"写意"乃中国古代文艺最基本的一种创作方法。如"诗言志"的诗歌理论、"情动于中，故形于声"的音乐主张，都是"写意"而非"写实"的，特别是绘画理论方面关于"意在笔先"（张璪语）、"画者，当以意写之"（汤垕语）的主张，千百年来一直是中国传统水墨画创作方法的依据，连"写意"这个词，原来也是中国水墨画的专门术语。因此，国画大师刘海粟说："京剧虽有工笔，但以写意为主。就手法简练、造境遥深而言，近于国画。"（《京剧流派与绘画风格》）从这个角度来说，戏曲与传统的国画、诗歌、音乐可以说是同源异流，它们的创作方法是相通的，美学追求也是相同的。

二、从审美特征考察，高度的提炼、强烈的夸张、鲜明的节奏是中国戏曲的三大特色

所谓高度的提炼，指的是戏曲的程式化。什么叫程式呢？程式是指艺术表现手段的规范化。戏曲的程式，是在生活的基础上高度提炼概括而成的。戏曲把古人生活的各个方面，如走路、骑马、坐轿、喝酒、读书、梳妆、女红、礼仪、打仗、打架、开门关门、睡觉做梦，甚至嬉笑怒骂等动作、表情均用一定的程式来表示，把它们规范化，因此，唱做念打、喜怒哀乐都各有一套固定的程式。如京剧就有一套"四功五法"的程式，即唱功、做功、念功、打功这"四功"和"发、手、眼、身、步"等"五法"。程式来源于古代生活。举例来说，旦角的台步，俗称"走碎步"，小而密，膝不屈，这种台步显然是在古代封建礼教的影响下形成的。封建礼教禁锢妇女的身心自由，要求年青妇女"行不动裙，笑不露齿"，旦角的台步正是在这种要求下被塑造出来的。程式涉及古人生活的各个方面，是戏曲带根本性的特色，如果把程式统统去掉，无异于把戏曲

最具特色的东西丢掉；但是，如果不突破表现古人生活的旧程式，创造表现现代人生活的新程式，则现代戏曲便不能立足于舞台。在程式问题上，我们要反对两种各走极端的错误倾向，要做到立足今天，借鉴过去，创造未来。

已故著名导演艺术家焦菊隐认为，话剧要表现两个世界——主观世界与客观世界，即表现主观的人的表情动作与客观的物的环境变化，但戏曲只表现一个世界——主观世界，戏曲里的客观世界，如环境、器物、时令变化等，都通过演员的表演来体现。如《拾玉镯》里孙玉姣赶鸡、喂鸡和做针线活等事情，都通过一种高度提炼的程式化动作来表现。这是戏曲的特点，也可以说是戏曲与话剧最大的差异，戏曲是程式化的表现，而话剧则是生活化的再现（指写实话剧而言）。

强烈的夸张是戏曲的另一特色，这种特色几乎达到不言而喻的地步。从脸谱、髯口、服饰到外部形体的夸张是异常明显的。脸谱是把绘画与表演统一在演员脸部的一项化装艺术，具有夸张性。例如关羽因性格英武好胜，武艺超群，神乎其技，演员脸部被涂成红脸；张飞因暴躁、刚直、勇猛，脸会被涂成黑脸。历史上诸葛亮比周瑜年少，但演员脸上却有一大把胡须，显得老成持重，老谋深算，而周瑜由不戴髯须的小生扮演，最能表现他年少气盛、胸狭量窄的性格。这些无疑都是一种艺术上的夸张。

表演方面的夸张就更突出了，像《拾玉镯》中媒婆把孙玉姣和傅朋两人的视线扭结在一起的表演；《时迁偷鸡》中的鸡，实际上是一团纸火，把时迁偷吃鸡时那种紧张、洒脱的表情夸张得出神入化。川剧表演中有一种变脸艺术，实际上也是一种夸张。如《梵皇宫》中少女耶律含嫣爱上了花云，她乘轿回家时发觉轿夫很像她心爱的花云，原来轿夫与花云由同一演员扮演，只是轿夫有胡子，花云没有胡子，一路上轿夫脸上的胡子时有时无，通过轿夫的"变脸"，表现含嫣眼中的幻觉，继而展现她的心理活动——含嫣遇着一个面貌酷肖花云的人，不禁思念起花云来。"变脸"的夸张手法，绝妙地表现了含嫣的心理活动。

在剧本的描写上，夸张的特点也是随处可见的。人物性格的刻画在古代戏曲剧本中常常只突出某一方面的特征而不及其余，这使人物性格一般来说都呈现一种单一鲜明的特色，极少出现复杂的综合型性格或自相冲突的矛盾型性格，像莎士比亚笔下的哈姆雷特、夏洛克、奥赛罗等具有多层性格的人物形象，我国戏曲中极少出现。汉代王充《论衡·艺增》云："誉人不增其美，则闻者不快其意；毁人不溢其恶，则听者不惬于心。"把人物某一方面的性格予以夸张突出，给人以鲜明的感觉，这是戏曲塑造人物一大特点。像三国戏中的人物，和历史原型就有较大的差异，其中如孔明之聪慧多谋、关羽之义勇好胜、张飞之刚直勇猛、赵云之英武忠贞、曹操之奸雄狡诈、周瑜之胸怀狭窄、鲁肃之忠厚老实、孙权之英明豁达等，都给人留下深刻的印象。在三国、水浒、西游、薛家将、杨家将、岳家将的戏曲中，艺术上的夸张是一种根本的手法。唯有夸张，人物才显得正反得当，泾渭分明。

鲜明的节奏也是戏曲的特色。戏曲的表演手段，例如唱做念打都是舞蹈化、节奏化

的，具有很强的韵律感与美感。梅兰芳认为，戏曲"是建筑在歌舞上面的。一切动作和歌唱，都要配合场面上的节奏而形成自己的一种规律"。(《舞台生活四十年》)任何戏曲表演、任何戏曲程式都离不开节奏，否则就会显得十分可笑。例如戏曲表演哭与笑时，也是节奏化的，给人以美感，而不是给人以实感。

节奏对戏曲来说，可谓无往而不在。什么人物上场，是什么样的节奏，这是有一定规矩的。"急急风"上场的人物是一种心情，随着小锣"当当当当"上场的人物又是一种心情。不讲究节奏，对戏曲来说那是不可思议的。打仗的场面也是节奏化的，刀枪并举，轮番厮杀，讲究一种对称美与韵律美。

节奏不仅体现在表演上，在戏曲剧本文学中，也是十分重要的。曲辞的创作要合乎韵律节奏，就是上场诗、定场白，也很讲究韵律节奏；一般的说白，要求写得铿锵响亮，抑扬顿挫，不能停留在写"话"的阶段。把生活中自然形态的东西搬上舞台，那不是戏曲的语言。眼下有些新编的戏曲剧本之所以给人以"话剧加唱"的感觉，其中一个原因是说白的韵律感、节奏感被忽视了。因此，在戏曲的诸特点中，节奏化可以说是无时不在、无处不有，但人们也许接触多了，习以为常，有时对这种特点未予留意，而节奏被遗忘之后，形象的完整性或演出的整体性就常常被削弱了。

戏曲是一种综合艺术，音乐、舞蹈是构成它的重要基础，而无论音乐也好，舞蹈也好，都是一种表现性的节奏艺术，它们一刻也离不开节奏，因此，戏曲节奏贯串于整体演出之中。

三、从戏剧的理论体系上看，中国戏曲自成一个博大精深的艺术体系

在世界纷繁的戏剧艺术中，有三个大的独立的理论派别，分别是体验派、表现派和被称为第三体系的中国戏曲。这三大派别，无论在理论上、创作上或演出实践上，都积累了丰富的艺术经验，形成了独立的博大精深的艺术体系，在世界戏剧艺术发展史上各自留下了巨大的影响。当然，除这三大体系外，今天世界上还有现代派的戏剧艺术，也是不可忽视的。

所谓体验派，是"体验艺术学派"的简称，它一般是指表演艺术创造过程中强调情感重于理智的一种理论与方法，它的代表人物是19世纪意大利的著名演员萨尔维尼和20世纪苏联的戏剧大师斯坦尼斯拉夫斯基。所谓表现派，是"表现艺术学派"的意思，是强调理智与表现的一种表演艺术理论与方法，它的代表人物是18世纪法国杰出的思想家与艺术理论家狄德罗、19世纪法国著名演员哥格兰和20世纪德国著名戏剧家布莱希特。所谓第三体系，指的是介于体验派和表现派之间的一种既强调理智与表现又重视感情体验的表演艺术理论与方法，中国戏曲就属于这一体系的最有影响的戏剧形

式，它的代表人物是20世纪我国京剧大师梅兰芳。

下面，我们拟从戏剧本质等一系列根本问题上阐明戏曲在理论上的一些见解。

对于戏剧，三大派别有不同的美学见解。什么是戏剧的本质？体验派认为戏剧是生活的艺术再现，是一首令人激动的诗。体验派眼中的戏剧可以说是一种"热色戏剧"。表现派则认为戏剧是客观生活的实录，是一份引人深思的调查报告。布莱希特把自己的创作称为"辩证戏剧"就是这个意思。因此，表现派眼中的戏剧可以说是一种"冷色戏剧"。中国戏曲既不是"热色"的，也不是"冷色"的，它是"杂色"的。从它产生的环境来考察，我国古代戏曲演出于庙宇戏棚之上，勾栏瓦肆之中，迎神赛会之日，喜庆寿诞之时，其娱乐性至为突出，可以说是一种"娱乐戏剧"。梅兰芳说过，观众"花钱听个戏，目的是找乐子来。"（《舞台生活四十年》）周恩来也说，"观众走进剧场看戏，是为了得到娱乐和休息，你使他从中得到教育"。这种"寓教于乐"的主张，正是针对戏曲很强的娱乐性特点提出来的。

演员是戏剧艺术创造的重要手段，由于表演的"材料"本身是真人，演员与角色的矛盾既是一个十分有趣的理论问题，又是一个颇难解决的实践课题。对于演员，体验派着重感情体验。斯坦尼斯拉夫斯基强调演员"要填满角色中所没有体验过的地方"（《演员自我修养》）。表现派则把理智放在感情之上。哥格兰认为演员"应当始终保持冷静，不为所动"。狄德罗甚至提出表演不过是"对某一理想典范的经常模仿""是绝好的依样画葫芦"（《关于演员的是非谈》）。布莱希特认为"要演员完全变成他所表演的人物，这是一秒钟也不容许的事"。这一派主张演员是演员，角色归角色，两者泾渭分明。中国戏曲既有明显的表现派的某些特征，又有体验派的理论色彩。它那一套行当的表演程式，实际上就是表现派眼中的所谓"理想的范本"；而从理论上，它又十分重视感情体验，反复强调"演人别演行""装龙像龙，装虎像虎"。它在学戏时强调"表现"（即掌握表演程式），演出时重视"体验"；即台下强调"表现"，台上重视"体验"。中国戏曲在表演理论和方法上这种不走极端、不执偏见的观点，辩证地解决了演员与角色的矛盾，糅合了体验派与表现派的长处而自成体系，在表演理论与方法上影响十分巨大。事实上，任何一种戏剧艺术都不可能绝对排斥体验或表现。狄德罗就曾强调排戏时要认真"体验"；斯坦尼斯拉夫斯基逝世前也承认，一个五幕悲剧演出时只能真正体验三五分钟，其他都是在半体验半表现的状态中度过的。可见戏曲这种介于体验派与表现派之间的理论主张与方法，在实践中是最易为人们所接受的，也是较切实可行的。

对于观众，体验派主张调动一切有效的艺术手段，刺激观众的情感，麻痹观众的主观能动性，为的是使观众处于"当局者迷"的地位；表现派却千方百计唤起观众的理智，诱发观众的主观能动性，引导他们思考，让他们处于"旁观者清"的地位；中国戏曲则两者兼而有之。对中国戏曲来说，观众既是艺术的欣赏者，又是创作的合作者。戏曲如果离开了观众的想象与合作，就等于失去了特定的戏剧情景，像《秋江》《三岔

口》《拾玉镯》这些民间广为流行的戏曲剧目，如果没有观众的配合，离开了观众的合作（这也是一种创造），那么，浩瀚的江、漆黑的夜、成群的鸡这些情景均将消失，创作的整体性就要被破坏殆尽。因此对中国戏曲来说，观众的主观能动性被最大限度地调动起来，观众是戏剧创作中一个活跃的因素。但戏曲观众并不因此而处于"当局者迷"的位置，他们仍然和戏保持一定的距离。像"看戏落泪，替古人担忧""演戏的是疯子，看戏的是傻子"这样的戏谚，正是用来讥讽一小部分忘记保持适当距离的观众的。

对于舞台，体验派有所谓"第四堵墙"的理论，它认为舞台面对观众那一面应有一堵无形的墙，这堵无形的墙存在于演员的想象，即演员的艺术创造中，整个舞台演出就像生活那样自然而然，好像压根儿没有观众存在似的；观众看舞台，就像是"钥匙孔里看生活"一样。因此，在某些体验派的戏中，真切、自然被强调到绝对的地位，皮鞭子把犯人抽得叫人心寒，甚至砍头时人头真的刹那间滚向舞台……"第四堵墙"理论的提出，目的是创造"舞台幻觉"。表现派对于舞台，则提出了"间离效果"的理论。它用尽一切办法制造"间离效果"，坚决砸掉体验派筑起的那堵无形的"第四堵墙"。在布莱希特的戏剧中，演出中常穿插上合唱、弹唱、解说，甚至让检场人在演出期间上场置景拆景……总之，利用各种办法加强"离情作用"，达到"间离效果"的目的。对中国戏曲来说，"第四堵墙"根本不存在，所以用不着去砸。戏曲是抒情性极强的戏剧艺术，"以情感人"一直是它创作演出的宗旨，但它却根本不承认有"第四堵墙"的存在，它的假定性高，舞台上的人"死"了以后自己可以走回后台，不必僵硬地挺在台上。在不少戏曲演出中，演员甚至超过自身所扮演的角色直接向观众喊话逗笑，交流情感。如关汉卿的名剧《望江亭》第三折末尾，谭记儿智赚了杨衙内的势剑金牌与捕人文书后扬长而去，杨衙内与张千、李稍酒醒后急得跺脚乱叫，丑态百出，这时衙内突然用一句诨语"这厮每扮戏那"来结束这场戏，使观众发出笑声以鞭挞这伙害人的丑类。秦简夫的《东堂老》杂剧写富商公子扬州奴挥霍无度后沦为乞丐，他拿着瓦罐爻棰上场时喊"不成器的看样也！"（第三折）像这样离开角色冲着观众喊话的表演，在戏曲中并不少见。这些地方正好说明了戏曲对舞台的看法，根本不同于"第四堵墙"的主张，也有别于表现派的"间离效果"的见解。

以上从戏剧本质、表演艺术、观众地位、舞台效果几个根本性的问题，比较了戏曲和体验派、表现派戏剧的异同。从这一简单的比较中，不难看出我国戏曲具有独特的理论体系，它在世界戏剧艺术中占有重要的位置。因此世界许多戏剧家对中国戏曲都给予极高的评价，斯坦尼斯拉夫斯基高度赞扬"有规则的自由行动"的中国戏曲，杰出的苏联戏剧家梅耶荷德说："戏剧的革新创造，必定要建立在中国戏曲的假定性上。"布莱希特高度评价中国戏曲与梅兰芳，他曾说："除了一两个喜剧演员之外，西方有哪个演员比得上梅兰芳？！"他认为自己多年来所梦寐追求尚没有达到的，在梅兰芳所代表的中国戏曲那里已经达到很高的艺术境界。（参见布氏1936年作《论中国戏曲与间离效果》）由此可见，中国戏曲有深厚的艺术传统与独特的理论体系，在世界戏剧艺术中

占有重要的地位。

　　当然，任何艺术形式都有它的局限性，产生于封建社会的戏曲，其时代的局限性是十分明显的，不少戏曲剧目的内容或多或少都糅杂着一些封建社会的落后的思想意识；它那套表演程式也是与古人生活相适应的。对今天的观众，特别是年轻观众来说，戏曲在内容、表演、场景、节奏许多方面都存在不少问题，因此，对古老而又至今活跃在舞台上的戏曲艺术来说，如何扬长避短，推陈出新，大胆改革，跟上时代，是一个"生死存亡"的大课题。

（原载《中华戏曲》1987 年第三辑）

中国戏曲的写意性与娱乐功能

中国戏曲是中华民族文化中最贴近民众、最接地气的部分，中国戏曲以其独特风姿与魅力屹立于世界戏剧舞台之上。以梅兰芳为代表的中国戏曲写意派，与斯坦尼斯拉夫斯基的体验派、布莱希特的表现派以及西方现代主义流派一起，成为世界戏剧四大派系。布莱希特说："我自己多年追求而未实现的，在中国戏曲中已达到很高的境界。"（《论中国戏曲与间离效果》）苏联戏剧大师梅耶荷德说："未来戏剧的发展，必定要建立在中国戏曲假定性的基础上。"为什么呢？因为未来世界的发展变化日新月异，日益科技化、智能化的世界不容易用实实在在的场景予以呈现，而中国戏曲的假定性，即写意的艺术方法可以更好地演绎。因此，梅耶荷德的这句大实话，对中国戏曲给予极高评价，并昭示了戏剧未来的发展方向。

中国戏曲的本体属性，属于写意的艺术而非写实的艺术。"写意"一词来自国画，可见戏曲与国画同是中华文化的瑰宝，两者具有同质性。

中国戏曲是写意的艺术，主要表现在以下几个方面：

其一，假定性。本来，一切艺术都具有假定性特征。京剧大师盖叫天说："真是生活，假是艺术。"（《粉墨春秋》）这八个字道出了生活与艺术关系的真谛，戏剧就是用"假"的艺术去表现"真"的生活。只不过在各种戏剧形式中，戏曲的假定性表现得最明显、最突出。戏曲舞台上从人物设定、行当分野、情景制造到时空处理、程式表述，其假定性无不具有强烈的视觉冲击力。舞台上的一桌二椅，既可象征《坐楼杀惜》（《乌龙院》）中宋江与阎婆惜这对露水夫妻的内室与睡床，也可表示《草船借箭》中诸葛亮与鲁肃坐镇驶向江北"借箭"的指挥小船。戏曲舞台时空是假定性的，可大可小，上下方便，进出自如，变化十分灵活，戏曲不把舞台作为截取生活实景的镜框，场景可以自由移位与变换，这在各种戏剧门类中是不多见的。

其二，虚拟性。怎样利用有限的舞台时空来表现无限广阔丰富的社会生活内容？戏曲创造了一整套虚拟的表演手段：写字无墨、喝酒无酒、划船无船、乘车无车、坐轿无轿、骑马无马、打人不真打、七八个兵千军万马、一二圆场百十里路；以旗画轮子代表车，不画轮子代表轿。如果真轿子上场，《春草闯堂》中春草的表演，哪能见到？这种虚拟手段首先是以生活为依据的，如喝酒有酒壶、酒杯，省略了酒；写字有笔纸砚，省略了墨与真写，因为是否真写字，是否有酒，观众是看不到的，故可省略，这与国画讲究"无墨而染"（画虾不画水），书法讲究"有势无笔"，艺脉是相通的。《拾玉镯》中的鸡、《牛郎织女》中的牛、《武松打虎》中的老虎，全是虚拟的，或存在于演员表演

之中，或用牛布套、虎布套套上进行表演。真鸡、真牛、真虎上场，那是马戏团的表演，绝非中国戏曲。还有，戏曲舞台上凡涉及拷打等感官刺激的场面，不是推向幕后，就是以假代真，以虚代实，以简驭繁，从"轻"发落。京剧《打渔杀家》演萧恩公堂被打五十大板，差役每打一下，嘴里高声念"一十、二十、三十、四十、五十"，且板子根本未落实到萧恩身上。这正是戏曲的独特之处，它用减法、用省略法、用虚拟法来演绎各种各样的生活形态，点到即止，不求真求实。苏东坡说："论画以形似，见与儿童邻。"戏曲与国画艺术所追求的终极审美目标是完全一致的，它们都追求神似，不求形似；追求写意，不追求"实事求似"。

戏曲史上有这样一则传闻。"超级戏迷"乾隆皇帝有一次观看《长生殿》演出，当演员唱完"天淡云闲，列长空数行新雁"之后，被乾隆斥下场去，替补演员立即接替演出，也同样被赶下场。皇帝不高兴那可不是儿戏。戏班班主立马穿好戏衣上场再次接续，他边上场边琢磨刚才两位演员为何遭到斥逐？原来，由于观者乃至高无上的皇帝，两位演员表演时皆不敢抬头，低头看地板却唱出"天淡云闲，列长空数行新雁"的曲辞，这显然"货不对板"，完全不合剧情的规定情景。班主找到原因，心中有数了，表演时一边唱，一边举头翘望，一边用手指着天际雁阵，乾隆不作声了，班主捏着汗终于把戏演完。其实，舞台上根本不会有什么新雁旧雁，甚至连天空都看不到，因为戏是在室内演出的，这就是中国戏曲的虚拟性，"天淡云闲，列长空数行新雁"的情景，全靠演员表演显示出来，演员不举头，不遥指，眼睛看地板，哪有什么雁鸟出现呢！

戏曲对舞台时空的拓展，改变了传统写实话剧借助剧情这一中介实现角色与观众情感交流的审美关系，代之以全新的自由灵活的舞台时空。

其三，戏曲是一种既实又虚的程式化的艺术。所谓程式，就是表演的一种规范。戏曲把不同年龄、性别、身份、地位、性格的人分为四大门类：生、旦、净、丑。芸芸众生，各色人物，仅被归纳为四大类，表面上看似简单化了，事实上这正是戏曲的特别之处，高明之处，极具简洁、鲜明的特点。生、旦、净、丑的唱做念打，各有不同的程式。如手部的表演区域，有的剧种艺诀说："小生在下颏，花旦在肚脐，净角在眼眉，丑角甩手来。"又如走路程式，艺诀说："小生走方步，旦角走碎步，净角一字步，丑角乱走路。"评剧的新凤霞，被誉为旦角演员中走碎步最美的一位，一个圆场下来，收获满场喝彩声。她在《回忆录》中谈到当年学艺，师傅要她两膝盖夹住铜板学走碎步，铜板如果跌落地下，可以拾起来夹住再练，但如果第三次跌落铜板，师傅的藤条就会打下来。新凤霞说，她的台步实际上是在师傅的藤条底下练出来的。正是：台上圆场一阵风，台下苦练十年功。

旦角的碎步，包孕着深刻的意蕴。在古代，封建礼教要求妇女"行不动裙，笑不露齿"。日常动作都要合乎封建规范。"碎步"正是将"行不动裙"这一"闺训"加以美化的结果，现在已经约定俗成，成为舞台上年轻旦角走路的固有程式，它既来源于生活，又美于生活，是一种既实又虚的程式规范。

因为戏曲程式的严谨规范,戏曲演员必须经过严格的培训才能掌握程式上场表演,这也是电影、电视剧可以有众多群众演员参与演出,而戏曲演员未经培训却无法上场的原因。

戏曲程式几乎无处不在,就连编剧也有自身的程式,如"自报家门"、上下场诗等。曹禺曾经感叹话剧第一幕很难写,原因就是第一幕不但要通过开场情节介绍各种人物关系,还要引人入胜,让观众有兴趣看下去,这确实很考功夫。而戏曲的"自报家门",可以一开场就将人物关系及故事由头向观众交代,省去很多笔墨。

其四,戏曲是一种极具夸张性的戏剧艺术形式。夸张乃至变形,已经不仅仅是一种表现手法,还是戏曲写人造景的一项根本性艺术方法与审美特征。戏曲的夸张是随处可见的,从舞台时空的设置,人物的动作、穿戴到场面的处理等,无不夸张甚至变形。如角色的穿戴服饰,闺阁小姐头上珠围翠绕,就连村姑、婢女、烧火丫头(如杨排风),也都银钗蝉翼,甚至乞丐穿戴的"富贵衣",都是用绸缎做的。至于丑角鼻梁上的"豆腐块",更是夸张得紧,无论古代或现当代中国人,都没有这样化装的,这全是为了表现人物而夸张设置并定型化了的。

戏曲脸谱是净行当专属的将绘画艺术与表演艺术结合在演员脸部的一项独特的化装艺术,是一种符号化了的性格象征。无论其谱式是整脸(整个脸呈一色,如黑包拯、白曹操)、"三块瓦"(或称"三块窝",即突出眉、眼、鼻三窝的色彩与线条)还是杂色脸(如程咬金)、象形脸(如孙悟空)等,都与现实生活中的人物相去殊远,其夸张变形、非生活化的艺术特征是一望而知的。

其五,戏曲是一种抒情性很强的戏剧门类,这一点被不少人所忽视,包括一部分戏曲的从业人员。王国维说:"戏曲者,以歌舞演故事也。"齐如山说,戏曲是"有声即歌,无动不舞"。即是说,戏曲是一种歌舞艺术,而歌舞是表情艺术,这与西方戏剧不同。西方戏剧受亚里士多德与黑格尔学说影响极深,亚里士多德重视戏剧动作,强调戏剧情节,黑格尔则主张性格化描写,我国从西方与日本横移而来的话剧,也受其影响。传统话剧是一种理性艺术,以"真"为艺术追求目标;而中国戏曲却是一种歌舞艺术,以"美"为追求目标,它是感性的、表情的。狄德罗说:"人们看完戏走出剧场,会变得高尚一些。"我模仿狄德罗这句话来说:人们观看戏曲之后走出剧场,心情会变得愉悦一些。这也许就是中国戏曲与西方戏剧(包括我们传统的话剧)在戏剧效果上一个重要的差别。像《贵妃醉酒》《夫妻观灯》《徐策跑城》等戏,观赏性极强,已经成为经典剧目,它们实际上是通过唱做动作来表现某种情绪的。如《贵妃醉酒》表现的是杨贵妃心中的失落感,《夫妻观灯》展现的是热烈愉快的心情,《徐策跑城》表现的是徐策看了薛家将后人兵强马壮的演练之后,喜极而不顾年迈"跑"去朝廷报信,"跑"成为这个戏的亮点,也是最精彩的看点。我们应从情感情绪上分析这些戏,着重从表演艺术上欣赏这些戏,而不能从情节或性格上对其加以强求。

眼下的戏曲评论中,有的评论家常常用西方的情节论、性格论来剖析戏曲,我认为

这是不恰当的。戏曲有戏曲的特点,即中国戏曲是一种表现性极强的歌舞艺术,形式感特别强。唱腔是剧种的灵魂,抒情性是戏曲有别于西方戏剧的一项极重要的审美特征。戏曲是抒情的艺术,抒情是戏曲的强项,而通过复杂的情节来塑造个性鲜明的人物恰恰是戏曲的弱项,我认为这是我们编写或评论戏曲剧目时需要注意的。

中国戏曲如果从汉代的百戏算起,至今已有两千多年的历史了。两千年间,朝代更迭了一个又一个,唯有戏曲这一中华文化中最大众化的部分,从未断过血脉,它生生不息、源远流长,一直绵亘至今。这就提出一个很有意思的问题:戏曲为何能血脉不断、脉息相连?原来,戏曲代表我们中华民族文化中最贴近百姓的部分,反映了我们的民族性格,表现了中华民族的精神。清代数学家、戏剧家焦循在《花部农谭》中说到农村演《清风亭》一剧,颇有深意。《清风亭》演的是靠磨豆腐为生的张元秀老夫妻俩,艰辛抚育养子张继保。十八年后,张继保中了科举做了官,却不认养父母,张元秀老两口气愤不过,撞死在清风亭上。剧末,天上的雷神代行人间正义,将不孝逆子张继保雷殛。焦循记曰:

> 余忆幼时随先子观村剧……演《清风亭》,其始无不切齿,既而无不大快。铙鼓既歇,相视肃然,罔有戏色;归而称说,挟旬未已。

《清风亭》体现的正是我们的民族精神:颂扬正义与孝道,对不义不孝者咬牙切齿。须知旧时代农村众多民众并未接受正规教育,许多人甚至不识字,却有着朴素的辨别是非善恶的能力,爱憎分明,嫉恶如仇,这就是我们民族的底色,它渗透在我们民族的骨子里与血脉中。戏曲的命运,已经与中华民族紧密联系在一起,只要中华民族依然屹立在世界上,作为民族精神与性格代表的戏曲,一定会长久延续下去。

戏曲有教化功能、审美功能与娱乐功能,这些功能是扭合在一起,不能截然分开的。周恩来总理说:

> 观众走进剧场看戏,是为了得到娱乐与休息,你使他从中得到教育。

这就是"高台教化""寓教于乐"。戏曲是旧时代民众重要的娱乐机制,它是有趣味的、好玩的,娱乐性特别强。汤显祖主张戏曲应具"意、趣、神、色"四大元素,把趣味置于立意之后,可见他独具慧眼。写戏而立"意"不高,索然无"趣",不知其可也!梅兰芳说:"观众花钱听个戏,目的是为了找乐子来。"(《舞台生活四十年》)所谓"乐子",即娱乐。戏曲有娱乐功能,乃戏之"趣味"所在。趣味性是戏曲审美价值的重要体现,有"趣",成为鉴别戏曲艺术的重要维度。

戏曲的"趣",例子实在举不胜举。京剧《拾玉镯》中,媒婆看到傅朋与孙玉姣眉目传情,互表爱意,但孙玉姣害羞拒不承认,媒婆于是从孙、傅两人的眼神中各引出一

条虚拟的线并将此线打结。这一表演极具喜剧性，媒婆的意思是：四目传情，眉来眼去，不容抵赖！看到这里，观众就会发出会心的笑声；媒婆还用夸张的唱做重复孙玉姣拾起傅朋故意掉下的玉镯，羞得孙玉姣只得假哭跪地求饶。这些地方，情趣盎然，难怪在京剧与地方戏中，《拾玉镯》是一个经常上演并很受欢迎的小喜剧。越剧《梁祝》中，戏剧包袱一开始就是敞开着的，观众早就了解祝英台女扮男装，但在选段《十八相送》中，无论祝英台如何比喻暗示，傻傻的梁山伯始终不明就里，正像祝英台打趣的那样，是一只"呆头鹅"，这场戏的娱乐性，全在梁山伯那股懵懵懂懂的傻劲上。京剧《春香闹学》中，当老塾师陈最良要求女学生"鸡初鸣"即起身读书时，春香回敬了一句"今夜三更时候请先生上书"，封建教条立马变得十分可笑。当陈最良讲解《诗经》中的"关关雎鸠"，说"关关"是鸟的叫声时，春香要求老师学鸟叫、让学生体会"关关"究竟是什么样的叫声。这些地方，调侃加打趣，让戏剧场面轻松活跃。

旧时代流行的剧目中，《玉堂春》之《三司会审》是极有看头的一出戏。王金龙与妓女苏三热恋，后王金龙中科举做了八府巡按，苏三却身陷冤案成了犯妇，由王金龙、刘秉义、潘必正三司会审。刘、潘二司在勘审过程中，发觉案中男主角正是危坐中堂的王金龙。《三司会审》的看点，全在王金龙的尴尬上。正是王金龙的尴尬，使剧情十分微妙而引人入胜，观众的审美期待得到极大的满足。

戏曲的趣味，或活色生香，或机巧奇崛，或别开生面，或趣味盎然，令人如入山阴道上，应接不暇。我国戏剧史上现存最早的剧本、南宋的《张协状元》，已经十分重视娱乐功能。其中有一出戏写到张协与贫女在破庙结婚，店小二弄来了酒与果子，但破庙连桌椅都没有，店小二于是仰面两手两脚撑地，将肚皮突起扮桌子，供放果盘与酒壶。新婚夫妇载歌载舞，乐在其中，店小二却大叫："我累得腰酸腿痛，有酒给一杯'桌子'喝。"用人扮桌子，让这场寻常的婚礼变得有趣多了。

戏曲还有许多功夫与特技表演，这也是戏曲娱乐性的重要表现，是戏曲长期受到民众欢迎的原因。河北梆子杰出演员裴艳玲，功夫十分了得。20世纪80年代她第一次带剧团到香港演出，受欢迎程度超乎想象，引发了观众热烈追捧。香港观众从未听过河北梆子的剧种名，但裴艳玲的表演令观众如醉如痴，佩服得五体投地。戏演完后，众多"粉丝"马上组成"裴艳玲戏迷会"，每年逢裴艳玲生日，"裴迷"们特地在港订做生日蛋糕，千里迢迢送到裴艳玲手中，年年如此，可见裴艳玲艺术魅力之高。裴艳玲在55岁的时候，还能翻"旋子"（鹞子翻身）55个，这样的功夫怎能不让观众着迷呢！此所谓"一招鲜，吃遍天"是也。身怀绝技的戏曲演员当然不止裴艳玲一个。京剧《三岔口》的摸黑武打，绝招迭出，使该剧成为武戏精品、出国演出的保留剧目。《时迁偷鸡》的吞吐火焰，是另一种功夫绝技，借鉴古代的"吞刀吐火"，演来别开生面。还有《战洪州》的靠旗挡枪，踢拨缨枪，也令人叹为观止。其他如《挡马》《挑滑车》《真假美猴王》《雁翎甲》《泗州城》《盗仙草》《扈家庄》《时迁盗甲》《打瓜园》等，在观众中有口皆碑。这些武戏中的舞剑耍枪、弄刀跌扑、鹞子翻身等功夫，演来出神入

15

化,彩声四起。有"江南活武松"之称的盖叫天,是京剧南派武生杰出代表,已故中国戏剧家协会主席田汉曾赠以联语"英名盖世《三岔口》,杰作惊人《十字坡》",其表演精气神十足,是京剧功夫的表演巨星。

我家乡的戏曲——潮剧,是一个有近六百年历史的古老剧种,也有各种表演功夫与绝技,如扇子功、手帕功、水袖功、伞子功、椅子功、梯子功、帽翅功、髯口功、皮影步、模仿动物动作造型的"草猴"拳(螳螂拳)、狗步、金鸡独立、蜻蜓点水、老鹰觅食、猴子观井等。《柴房会》演出时,其梯子功、椅子功惊险有趣。上京演出时,田汉看了一遍后,还觉得不过瘾,再找第二遍来看,可见该剧功夫之引人入胜,神乎其技。

戏曲的娱乐性,深深地植根于戏曲的表演体制中。生、旦、净、丑四大行当中,丑角专门负责插科打诨,盘活戏趣。古典名剧《窦娥冤》中,丑扮的庸医赛卢医的上场诗云:

 行医有斟酌,下药依《本草》。
 死的医不活,活的医死了。

一上场就给观众带来笑声,给这个沉重哀伤的悲剧带来一丝亮色。元杂剧《飞刀对箭》中,丑扮主帅张士贵一上场就来一段宾白:

 当日个……不曾打话就征战。我使的是方天画杆戟,那厮使的是双刃剑,两个不曾交过马,把我左臂厢砍了一大片,着我慌忙下的马,荷包里取出针和线,我使双线缝个住,上的马去又征战;那厮使的是大桿刀,我使的是雀画弓带过雕翎箭。两个不曾交过马,把我右臂厢砍了一大片,被我慌忙下的马,荷包里取出针和线,着我双线缝个住,上得马去又征战。……那里战到数十合,把我浑身上下都缝遍。那个将军不喝采,那个把我不谈美,说我厮杀全不济,嗨,到我使的一把儿好针线!

这就是典型的古典戏曲的插科打诨,在完全不合生活逻辑、不合情理之中,挖掘出令人捧腹的笑料。所以,李渔说丑角的插科打诨是"人参汤",特具活跃戏剧场面、提神醒脑的功效。

京剧《苏三起解》中,解差崇公道的上场诗云:

 你说你公道,我说我公道;
 公道不公道,只有天知道。

不但令人绝倒,且颇可咀嚼玩味,尤其联想起他的名字叫"崇公道",更具哲理

意趣。

戏谚云："无丑不成戏"。在欣赏声情并茂的生、旦戏时，置一丑角拨弄其间，说笑逗趣，调剂情绪，其乐融融。因此我们说，戏曲的娱乐性相当一部分来自行当体制内的安排，有"丑"则有趣，有"丑"就有笑声，就有乐子，就能给观众带来欢娱之情与愉悦之感。因此，必须把戏曲的娱乐性、表演的功夫特技与趣味，提高到戏曲价值重建的高度来认识，把重视戏曲娱乐功能的艺术传统弘扬下去，真正做到"寓教于乐"。

人类的审美活动有一个特点，必须有"距离"，只有拉开"距离"，人们的眼光，才能离开"功利实用"的层面而进入审美的境界。戏曲是写意的艺术，它比写实的戏剧艺术"距离"真实生活更加远，因此，在欣赏戏曲唱做念打的表演中，能够全方位领略戏曲艺术之美。中山大学的陈寅恪老先生，晚年双目失明，但每当广州京剧团来中山大学演出，他每场必到。眼睛瞎了还来看什么戏！不，陈老先生是来听戏的，清亮的京胡，悦耳的演唱，或许还有丑角的诨语，都令陈老先生心旷神怡。这就是戏曲全方位的审美功能，让人的视觉、听觉、知觉都感受到愉悦，观众既欣赏形式美，也追求意象美、意识美，在诗词、音乐、舞蹈、美术、杂技、杂耍等混搭之中，追求一种各取所需、全方位的审美体验，让心情升华到一个怡情愉悦的新境界。

（原载《中国戏曲纵横谈》，中山大学出版社 2020 年版）

中国戏曲的外观系列与写意本质

戏剧是一种文化形态，而文化是一个国家或民族的底蕴与主心骨，没有底蕴的国家或民族，就会显得轻飘飘的；没有主心骨，则软绵绵立不起来。因此戏剧的创作、演出与戏剧研究，对戏剧历史走向的回顾与反思，关系到中华民族新文化的建构、中国人文化人格的塑造这样的根本问题。

戏曲是中华戏剧文化的代表。我国现有戏曲剧种约三百种，剧团数以千计，戏曲属于世界戏剧艺术一个重要的分支与门类。在这里我着重谈它的外观系列与其写意本质。

一、中国戏曲的外观系列

中国戏曲是一种"曲本位"的戏剧艺术，它早就和"曲"结下不解之缘。从元代开始，所谓"戏剧"即是"戏曲"。这种戏曲形式在外观上最主要的特征有以下三点：

（一）简朴单调的物质形式

戏曲本身的物质构成，除人（演员）这种特殊物质之外，其他声、光、形等物质都具有简朴单调的特点。戏曲的服装行头、道具布景，无不如此。舞台上的一桌两椅，几乎包孕象征着整个大千世界；除元朝、清朝外，其他朝代的服饰无甚区别；一条画着几格砖头的布面就代表城墙；演员穿上老虎布套即可扮演老虎，不管这只老虎是李逵所打的虎还是武松所打的吊睛白额大虫。总之，物质构成简朴陈旧，千百年一贯制。

为什么戏曲舞台上外观的物质构成会显得如此单调简朴？原因既有经济、政治上的，也有审美方面的。古代中国经济不发达，长期的封建小农经济基础使剧团一直处于物质匮乏的生存环境中。还有，古代中国人崇尚素朴之美，《庄子·天道》认为"夫虚静恬淡、寂寞无为者，万物之本也""朴素而天下莫能与之争美"。老子《道德经》认为"大象无形""大音希声"。这些见解对古时的中国人来说极具吸引力，塑造了古代中国人的审美心理结构，这也是造成戏曲的物质构成简朴单调的根本原因。

（二）富丽鲜艳的色彩选择

戏曲舞台上的色彩构成大红大绿、五光十色，远比生活鲜艳富丽。聪明的古代戏曲艺术家用鲜艳多彩的色彩选择来弥补物质简陋之不足。如果舞台上物质简朴，色彩又灰暗，戏就没人看了。君不见戏曲舞台上，旦角的头饰珠围翠绕，净角的脸谱色彩鲜活，官员的袍服、龙套的戎装多属大红大紫，就连罪犯穿的"号衣"（囚衣）、乞丐穿的"富贵衣"（补丁衫），也都斑斓明净。在戏曲演员身上，头饰、脸谱、戏衣三者，是色彩最讲究的部位。除演员所扮角色外，舞台上一桌两椅、道具布景，也喜欢用明净的亮色。

色彩是戏曲与观众沟通对话所采取的一种特殊的文化语言，属于戏曲文化现象中一个不可或缺的部分，具有深厚的文化意蕴与历史内容。戏曲的色彩选择之所以比话剧或西方歌剧更加讲究、更见鲜艳，除了要补物质单调乏味不足外，还因为戏曲是一种形式大于内容的戏剧门类。当今报刊上经常有文章论述戏曲与国画之相似处，其实，戏曲与国画也有极不相似的地方，这就是色彩运用。国画的色彩基本上仅黑白二色，国画的欣赏者属于个体观赏，色彩单调并不影响观赏效果；而戏曲却是一种群体艺术，几个小时的演出观赏如果色彩单调的话，视觉就会显得异常疲劳。

戏曲舞台上的色彩习俗是和古代中国的国情密切相关的。戏曲不采用西方关于色彩的物理性能如暖色冷色那一套理论见解，它有自己独特的色彩习俗，这种色彩习俗镶嵌入尊卑、贵贱、善恶、吉凶的观念。在戏曲舞台上，黄色示尊贵，所以皇帝在多数情况下"黄袍加身"；红色示喜庆，所以新科状元或新婚夫妇均穿红色戏衣；黑色示刚直，故包拯、张飞均勾黑脸，穿黑袍黑衣；白色示凶险，所以奸诈阴险的曹操勾白脸，丧事用白色；绿色示奸邪，所以犯官多穿绿衣，暴戾者勾绿脸；蓝色表卑贱，穷书生、叫花子常着蓝衣。

物质简朴，色彩鲜艳；内容简单，形式繁复。这一里一表、一神一貌，正是戏曲的独特之处。

（三）繁复多姿的表现手段

在戏曲舞台的外观系列中占据重要位置的，是演员这一特殊的表演物质材料。戏曲是一种以演员为中心的戏剧艺术门类，演员是戏曲艺术诸因素中最为重要的因素，是戏曲艺术中最具观赏价值的部分。

戏曲的主要形态是歌舞，歌舞则偏重于技巧的表现，重视形式美与装饰美。戏曲的魅力主要来自表现手段上可观的繁复性。许多饮誉海内外的戏曲演员不是因为有"一招鲜，吃遍天"，某种表演技巧十分了得，就是唱做念打俱佳，文武昆乱不挡。高难度

的表演技巧与美得令人眼花缭乱的手段、形式与装饰，这就是戏曲的所长，是它的优势（今天，某些剧种在艺术上走下坡路，是和许多演员不具备这种长处与优势密切相关的）。

从戏曲的名目也可看出它繁复多姿的表现手段与形式。戏曲在汉代被称为"百戏"，魏晋则呼为"散乐"，宋元则称为"杂剧"，名称虽有不同，意思却差不多，无非是道其手段之综合多样。这正如中国人在饮食方面的爱好一样，冷菜有"杂锦拼盘"，汤羹有"杂锦煲"，菜有"杂锦菜"，饭有"八宝饭"，麦薯豆蔬、鱼与熊掌，样样都要。在饮食文化与娱乐文化方面，同样表现了中国人对丰富与极致追求的偏好。

为什么戏曲不采用话剧或西方歌剧甚至像芭蕾舞剧那样较单一的表演手段，而采取现在这样繁复的表演手段与形式呢？中国戏剧史用生动的例证向我们进行了展示：戏曲产生于汉代"百戏杂陈"的摇篮，成长于宋元"瓦舍文化"的环境中，戏曲不吸收众多姐妹艺术的表现手段则无法在生存竞争中求得立足与发展。因此，唱做念打、繁复的综合手段成了戏曲本体构成最主要的方面，"剧本位"的观念被相应削弱了。

由于戏曲外观艺术手段多种多样，因此戏曲观赏也具有全方位审美特点，审美知觉、视觉、听觉等会被全面调动起来，观众在观赏时常常"各取所需"，寻找适合自家的口味，调节审美兴趣，这就使戏曲观众自始至终保持一种特有的从容不迫的审美心态。

二、中国戏曲的写意本质

"写意"是中国画术语。汤垕《画论》云："画者，当以意写之，不在形似耳。""写意"是一种艺术观，是一种反映生活、表现生活的艺术方法。凡是艺术，统而言之，不是写实，就是写意。中国戏曲和中国画一样，是一种写意的艺术形式。

（一）象征性的生活场景

戏曲之所以是一种写意艺术，是因为出现在戏曲舞台上的生活场景，具有象征的意味，而非生活形态的直观的实在再现。

在戏曲舞台上，大凡人生的衣食住行、生老病死，都以一种虚拟的象征的形态来表现。所谓"一个圆场象征百里千尺，几个龙套代表千军万马"。舞台上的一桌二椅，在《坐楼杀惜》中象征宋江和阎婆惜同睡的大床，而在《草船借箭》中，则成了孔明和鲁肃雾中驶向曹营借箭的小船。古希腊的哲人柏拉图认为有三种床的存在：一种是作为理念模式的床的观念，它是早就存在；一种是木匠造出来的床；还有一种就是艺术的床，它存在于画家的画布中。中国戏曲却让我们看到了第四种床——不是床的床，象征意味

的床，像《坐楼杀惜》剧中用两把椅子来表示的"床"，这张"床"，在舞台上虽是象征的、虚假的，但它却实实在在存在于演员的表演中，存在于观众的想象中，存在于戏剧情境中——这就是中国的戏曲艺术！

在戏曲舞台上，写字不真写；喝酒时无论是酒壶或酒杯里都没有酒；婴儿用布裹着一块木头来代替；人死了以后，扮演死人的演员可以自己走回后台，不必直挺挺僵着在舞台上。如果以实际生活作为参照，立刻就会发现戏曲的虚假象征的意味是够浓重的。

（二）灵活性的时空观念

每个人都生活在一定的时空中，每个人都受到一定时空的制约。但戏曲对时空的处理，却将时空对人的制约、对生活的制约减少到最弱的地步。

戏曲舞台上，时间既可"缩短"，也可"延长"；空间既可"缩小"，也可"扩大"。跑两个圆场象征百几十里，这里将时空做了最大限度的压缩；而有时为了剧情需要，特别是抒情场次的需要，也常常将时间"延长"。例如关汉卿的《窦娥冤》第一折蔡婆的出场，一首上场诗和几句"自报家门"的说白，然后走个圆场，表示从家中来到赛卢医处讨债，这是时间上的"缩短"和空间上的"缩小"；而第三折窦娥临刑前呼天抢地的控诉、三桩誓愿的提出与实现，却是时间上明显的"延长"，与实际生活相去殊远，在实际生活中，监斩官无论如何是不会坐在刑场上"洗耳恭听"窦娥的呼号的。

戏曲舞台上，孙悟空几个筋斗就表示从取经路上返回花果山水帘洞，这是将空间"缩小"的例子；而孙悟空钻进铁扇公主肚子里翻搅，舞台上通过悟空的竖蜻蜓翻筋斗，再现了孙悟空降伏铁扇公主的过程，这是将空间加以"扩大"。由此可见，戏曲对时空的处理，较之传统话剧，要自由灵活得多。这种时空观念上的灵活性，是戏曲作为写意艺术的重要标志。

当然，戏曲对时空处理的灵活性，并不等于随意性，并非可以胡来一气的。首先，时空上一定程度的灵活性首先是以生活为依据的。如窦娥临刑前确有千言万语要申诉分辨，因此将临刑前的瞬间"延长"是有其心理依托的。其次，时空的自由变换是以演员的表演为转移的。如《西厢记·闹简》写张生急着要与莺莺约会，但天色尚早，剧本通过张生吊场的念白与动作来表现时间的推移变化。张生才念了三首诗，时间已从晌午变为黄昏，这一典型例子说明了戏曲对时空的处理是自由灵活的。这种灵活自由的时空观念，是戏曲艺术发生的基础，是戏曲审美特征的重要本源。

戏曲的时空是一种三维时空，它包括情节时空、交流时空与心理时空。所谓情节时空，指的是剧情规定的实际需要的时空；所谓交流时空，是指角色向观众交代剧情与人物关系所需要的时空，例如上场诗、定场白所需要的时空就是一种交流时空；所谓心理时空，是指离开情节时空"延长"或"扩大"了的时空，它常常表现为角色通过大段的唱段来抒发内心感情。而传统话剧则基本上只有情节时空而没有交流时空或心理

时空。

(三) 程式化的表演手段

怎样利用有限的舞台来表现无限丰富的生活内容与人的情感活动？戏曲创造了一整套虚拟的表演手段。一招一式，既有生活的依据，又绝不类同于生活，是以一种简练虚拟的艺术手段去表现生活。所以明代杰出的戏剧理论家王骥德说："戏剧之道，出之贵实，而用之贵虚。"（《曲律·杂论》）

经过千百年来的艺术创造，戏曲积淀、提炼出一套虚拟的表演手段，这就是程式。所谓戏曲程式，是指戏曲表演中规范化了的表演方式，尤其是指唱做念打的各种技术规范。影视话剧由于表演贴近生活，群众演员常可临时物色，但戏曲则不行，就算跑龙套也有一套规范的跑法，未经训练的人是无法适应的。

程式在戏曲中几乎无时不在、无处不有，没有程式就没有戏曲。大凡说话、走路、开门、关门、上楼、饮宴、睡梦、乘船、骑马、告状、接旨等，都有一套程式。例如走路，就有所谓"生角走方步，旦角走碎步，净角一字步，丑角乱走路"的程式。这就是所谓"出之贵实，而用之贵虚"。这种程式化的表演，来不得半点含混与差池。已故北京人艺著名导演焦菊隐曾比喻说：程式好比各味中药，如银花、甘草、陈皮、连翘等，由它们凑成一剂剂中药，由不同的人物各种程式构成一出出戏曲。（《焦菊隐戏剧论文集》）

戏曲产生于古代，程式是表演古人生活的，如古代上至侯门殿府，下至百姓屋舍的门，均是木制的，用的是木门闩，所以提炼出戏曲舞台上开门、关门、撬门等一连串的表演程式，与现代门、锁迥然有异。这就是为什么戏曲表演现代人生活困难重重的根本原因，因为原来的各种程式都是表现古人的，适应现代生活的那一整套戏曲程式实际上还未被创造出来。

（原载《中国京剧》1992 年第 4 期）

谈戏曲的审美原则及所谓"危机"

在这次全国戏剧美学学术讨论会上，不少同志就戏曲的审美特征问题作了见仁见智的发言。有的说戏曲的审美特征从深层来说是它的民族性，从中层来说是它的程式性，从表层来说是它的典型性即流派；有的说戏曲是写意与写实的糅合体……我认为戏曲带根本性的审美特征是写意性，理由有四个：

第一，从戏曲的构成材料来看，戏曲是综合艺术，是由多种艺术形式与多种艺术手段融合而成的，其中以歌舞身段为主要构成材料。歌舞是一种表现性艺术，这与传统话剧乃再现性艺术不同。由于受到自身表现手段的限制，戏曲的夸张、变形和虚拟性的特点特别突出，这从脸谱、髯口、服装、道具的设置到喜怒哀乐感情的表现都可以得到充分的证明。例如，戏曲舞台上的一根艺术化的马鞭，有时虚拟马，有时又指马鞭，就算在它代表马鞭的时候，它和真的马鞭也相去殊远，其装饰美、写意美是一望而知的。

第二，从戏曲表现的时空状态来看，事物的形式，主要是指事物存在的时空状态。传统戏曲的时空指向并不明确，不仅时间与空间可以根据剧情随时"缩短""延长"或"缩小""扩大"，而且朝代感不明显，常常用模糊的历史轮廓去表示严格的历史真实。从田汉笔下的京剧《武则天》到新编历史戏曲《秋风辞》，对武则天和汉武帝的刻画都不着重于该人物历史地位的检讨与评说，不用严格的历史眼光去审视，而是以一种伦理褒贬去代替历史真实，以一种主观意绪去"模糊"历史的本来面目。大量的三国戏、杨家将戏都无不如此。历史上杰出的政治家军事家曹操和北宋大将潘美都被涂成大白脸，这也是戏曲写意性的显证。从服装设置来说，除元、清两代外，无论是秦、汉、魏、晋，还是唐、宋、明等朝代的服装行头，基本上是一种以明代穿戴为主色调的服装模式，它充其量只是受到一种模糊的历史意识的制约。因此，无论内容与形式，戏曲都酷似齐白石老人笔下的虾，齐白石画虾不画水，但虾鲜明透亮、生蹦活脱，他的虾是写意艺术的精品。戏曲也一样。虽然有工笔，但总的说是写意的，所以艺术大师刘海粟说："京剧虽有工笔，但以写意为主。就手法简练、造境遥深而言，近于国画。"（《京剧流派与绘画风格》）

第三，从戏曲演出的整体意蕴来说，它的写意性特征也非常明显。它的生活场景是象征性的，舞台时空具有不固定性，从剧本、表演、音乐到舞美，都有一套固定的表现程式。因此一方面，戏曲观众的剧场意识特别强烈，由演员创造的"舞台幻觉"很难战胜观众的"自我感觉"，表演的痕迹随处可见；另一方面，戏曲又动员一切艺术手段让观众发挥想象的审美心理功能来消除生活真实与艺术真实之间的差异，戏曲不像斯氏

戏剧或布氏戏剧那样只需要观众发挥联想的审美心理功能就能缩短戏剧与生活的距离。可以说，没有观众的想象就没有戏曲艺术。

第四，从戏曲最重要的美学追求来说，它追求神似，略去形似。苏东坡说："论画以形似，见与儿童邻。"用"形似"的眼光审视中国古典艺术，是幼稚的。苏东坡这两句诗，道出了中国古典艺术最高的美学追求，绘画如此，戏曲也如此。所以，在戏曲演出中，我们看不到露骨的性、流血、斗殴的场面，凡涉及打斗、奸淫、刑讯、杀戮等行为，其虚拟处理尤其明显，无论是林冲误入白虎堂的刑讯，还是窦娥蒙冤时被毒打，表演时刑杖根本未打到角色的身上，只不过点到即止罢了。总之，在戏曲中，凡生活里自然形态的东西往往派不上用场，它们都要经过夸张、变形、虚拟手段的"过滤"，略去其形，保留其神，创造出一种超脱、神韵、古朴、空灵的审美境界。

根据以上四个方面的理由，我认为写意性是戏曲带根本性的审美特征。

为什么会形成这种写意性的审美特征呢？从中华民族独特的文化心理结构和思维方式当然可以找到它的原因，这方面过去已有不少文章论及，这里就略去不说。我只谈一点意见：这种写意性审美特征的形成是和戏曲传统流程中的经济因素密切相关的。早期的戏曲演出，都是家庭型的剧团采取走江湖式的方式进行的。关于宋金杂剧的演出史料表明，一个剧团常常是五个人到九个人之间，末泥、引戏、装旦等即现代的生、旦、净、末、丑再加一两个司乐的。演员的社会地位低下，经济收入仅仅可以糊口，想再现生活确实办不到，因此只能巧妙地表现生活，这可以说是旧戏曲道具简单、服装单调、舞美简陋的根本原因。

除了写意性外，我认为表情性和愉悦性是戏曲两个重要的审美原则。

所谓表情性，就是以抒发情性、情绪、情感为主要构想。在封建大一统思想理论体系的禁锢下，我们民族的思辨能力在古时受到压抑，因此，戏曲不擅长输出理性，而将抒写情性置于崇高的位置。在处理构成戏曲内部的各种艺术手段的时候，戏曲着重追求的是人情，它摒弃实事求"似"，它是"惟情"的艺术，而不是"惟理"的艺术，它缺乏理性与思辨，有的是动人的情性。在考察中国戏曲史时，常常可以发现下列几个特别的情况。

其一，有的著名的剧本是在戏剧情节已告一段落的时候，爆出震撼人心的戏剧来的，最典型的例子莫过于关汉卿的大悲剧《窦娥冤》。到此剧第二折末尾，窦娥的案情已经了结，就差刽子手手起刀下、人头落地以及清官平反冤狱，但关汉卿正是在戏似乎到了尾声的时候，写出了第三折这个惊天动地的悲剧高潮来。作家在这里着重要抒发的是对窦娥这个下层妇女受欺凌逼害至死的无限愤慨以及"皇天也肯从人愿"的理想。

其二，有的杰作在基本上没有矛盾冲突的情势下写出了抒情性极强的段子。如戏曲史的名作《汉宫秋》和《梧桐雨》，写王昭君与杨玉环已死，汉元帝与唐明皇对她们的思念之情。这两个戏的第四折，一个写雁声惊破了幽梦，一个写雨打梧桐的困扰，此时基本上已没有什么冲突了，但情感抒发很强烈、很感人。所以有的同志在会上说矛盾冲

突属于戏曲的非本质规定性，我很赞成这个提法。当然，这里的所谓矛盾，并非是哲学意义上的所谓"差别就是矛盾"，而是指戏剧矛盾，即两种不同的思想、动机、性格所构成的冲突。

其三，有些折子戏虽是过场戏，却成为戏曲著名的看家戏，名噪古今，声传遐迩，这情况很值得注意。如《秋江》《十八相送》《苏三起解》等，如果按照话剧的编剧逻辑，这些过场戏是成不了大气候的，但在戏曲中却成为很有看头的剧目，这说明表情性原则在戏曲编剧中所占的重要位置。"文化大革命"前我当研究生时，有一次与王起老师谈及话剧与戏曲的不同，王老师说观戏曲时可以到剧场外抽一根香烟后再回来，依然接得上；看话剧就不行，话剧的情事较复杂，你抽完一根烟后要连上剧情就不容易了。这巧妙地道出了戏曲与话剧的差异。戏曲在处理冲突时与话剧不同，它常常把复杂的矛盾冲突移到幕后，而腾出舞台空间来表情。所以王骥德在《曲律》中说："持一'情'字，摸索洗发，方挹之不尽，写之不穷，淋漓渺漫，自有余力，何暇及眼前与我相二之花鸟烟云，俾掩我真性，混我寸管哉！"李渔在谈到戏曲结构的特点时指出，从剧本结构来说，戏曲多采用"一人一事"的编剧法。(《闲情偶寄·词曲部·立主脑》)戏曲大多是单线发展，极少采用双线或复线，更不是话剧的"板块"结构法。这种编剧上的特点，就是受到表情性原则的制约而产生的。

其四，戏曲史上有所谓"案头之曲"的存在，这部分戏曲是文人情性的产物。由于明清两代戏曲的繁荣，文人也参与戏曲创作，他们用写诗词的笔法来写戏曲，借戏曲抒发情性。这从清代尤侗的《读离骚》杂剧或杨潮观的《吟风阁杂剧》中就不难了解，戏曲的案头化倾向已十分严重，表情性原则已被这些作家强调到超乎常理的高度，戏曲艺术的直观性与群体性就被消磨殆尽了（当然，对这些作品的评价则要具体分析）。

以上四种情况表明，表情性是戏曲一项重要的审美原则，戏曲可以说是"有声之诗，无墨之画"，它和古典诗词、绘画同源而异流。在表情性原则的主宰下，戏曲的结构形式，从冲突、开端、悬念、高潮、结局等都出现特殊的形态。

冲突——戏曲并不以罗织复杂尖锐的冲突为能事，表现冲突过程的戏常常被置于幕后或在幕前用简约念白带过，而腾出大量时间来表情。

开端——戏曲一开场就把人物关系与矛盾情事通过"自报家门"和盘托出，较之话剧的第一幕要逐步将人物与事件用"代言体"的形式进行介绍具有巨大的优势。

悬念——戏曲的悬念可以说是"悬念不悬"，因为包袱的一角始终对观众打开。例如，观众几乎从一开场就了解到祝英台女扮男装，只有朴实敦厚的梁山伯才受到这一悬念的"蒙蔽"。

高潮——戏曲的高潮是情绪高潮，是角色和观众情绪最为雀跃激动的时刻，戏曲排斥关于"逻辑高潮"的理论。以前李健吾先生用西方"逻辑高潮"的理论来论证《窦娥冤》的高潮是第二折、《琵琶记》的高潮是《再婚牛府》，我想戏曲理论工作者是很难接受这种意见的。

结局——戏曲的结局，由于受表情性原则的制约，它的"悲、欢、离、合"的剧情发展最后总要在"合"字上落脚，要出现"大团圆结局"来解决全剧的矛盾，这是因为作为封建社会统治思想的儒家学说，塑造了古代中国人的文化心理结构，儒家的"温柔敦厚""乐而不淫，哀而不伤"的"诗教"，对中国古典戏曲也有重大影响，它制约着戏曲中"情"所包含的内容与表达的方式，因此无论喜剧、正剧或悲剧，"大团圆结局"就成为一种固定的模式。

所谓愉悦性，既是戏曲一项重要的审美内容，也是观众重要的心理定式。古代戏曲常常演出于民间丰收、团圆喜庆的日子，由于受到演出环境的具体制约，从内容到形式都带有浓厚的喜剧愉悦色彩，这是中国古代喜剧十分发达、悲剧出现"悲中带喜"多色调特征的根本原因。戏曲中还带有许多民间杂技、杂耍等伎艺，其愉悦手段非常丰富。因此《缀白裘》第十一集序言说"戏者，戏也"。梅兰芳在《舞台生活四十年》中说，观众"花钱听个戏，目的是为了找乐子来"。今天许多观众仍然把进剧场看戏当成一种精神享受、心理愉悦的手段，不少人在观剧时常常随意交谈及吃零食，便是这种传统欣赏习惯的劣根性并未驱除的表现。

从戏曲剧目方面来考察，有些影响很大的剧目，有时表情性原则并不起多大作用，如《三岔口》《挡马》《时迁偷鸡》等，它们不是以情动人，而是以愉悦性引起观众兴趣的。《三岔口》和《挡马》精采的打斗场面以及时迁吃鸡时的绝妙表演是这些剧目获得成功的主要原因。因此，我们在创作新编历史戏曲或现代戏曲时，除了要注意充分发挥戏曲的写意性特征外，还要注意它的表情性，加强它的伎艺性与愉悦功能，才能使这种深深植根于我们民族土壤的艺术形式一番相见一番新，永远保持艺术的青春与活力。

至于说到戏曲危机，我以为这是客观存在的。在会上有的同志说戏曲根本不存在危机，现在是戏曲大发展的时代，这种说法无异于"掩耳盗铃"，是说服不了人的，是一厢情愿的说法。还有的同志认为必须区别剧种而言，有许多剧种现在正处在发展时期，这种意见是对的。不过，从总体情况来看，从京剧等许多大剧种来看，戏曲确实存在危机。但我不同意"夕阳论"的说法，因为它笼统而悲观地预言戏曲正在走一条"危机—没落—消亡"的道路。我认为要把"危机"与"消亡"区别开来。我赞成"戏曲危机论"，不赞成"戏曲消亡论"。我认为危机是存在的，但戏曲不会消亡，那种认为戏曲是一种"博物馆艺术"的说法，是无视戏曲艺术具有潜在的生命活力的。戏曲集中地表现了我国人民传统的审美意识，它和我们民族的历史、文化、心理存在着强劲的联系纽带，这是创造新的社会主义文化所不能缺少的；从戏曲史的角度说，戏曲能适应时代审美潮流的变革，尽管具体的剧种如秦汉之角抵戏、唐之参军戏、宋杂剧、金院本、元杂剧、明清传奇等可以消亡，但中国民族戏曲却以花部地方戏的形式更大程度地发展。今天，热心戏曲艺术的一大批演员与观众正在努力寻求解决戏曲危机的办法，这次戏剧美学学术讨论会的召开也是这种努力的一个组成部分。戏曲是群体的艺术，20世纪80年代中国改革的群体正在以空前的活力创造一个生机勃勃的社会主义经济建设

与文化建设的局面，戏曲也必然会在这场改革中获得新生。因此，说戏曲肯定要"消亡"，无论从理论上还是实际上都是站不住脚的。

　　至于如何解救戏曲危机？除了队伍的体制改革外，从理论上说，我认为最主要的是在古老的戏曲艺术身上注入现代的审美意识，使它适合现代人的审美需求，跟上时代前进的步伐。照我的想法，这就需要既保持戏曲的审美特征，坚持它的写意性、表情性、愉悦性，又要大胆改革创新。例如，加强理论分析，去掉落后愚昧的小农意识与有害的封建观念；加快节奏，把现代富有表现力的乐器如钢琴、电子琴等引进戏曲音乐领域；加强舞台设计的象征性与装饰美，利用现代科学的灯光效果等，这些都是很重要的。当然，眼下也有的改革不是扬戏曲之长，避戏曲之短，而是求真求实，如用拥抱接吻、关灯上床或半裸表演之类以招徕观众，殊不知这些地方是戏曲之"短处"，想在这方面"创新"的话，戏曲是无论如何也赶不上话剧、电影或电视剧的。因此，什么是现代人的审美意识？怎样把它注入程式化强的古老的戏曲艺术肌体？这都是十分复杂的问题，需要逐步予以解决。由于历史积淀与民族审美效应中的惰性因素的作用，危机的克服必然是缓慢的、渐进的，期望一年半载就会改革成功，实在是不切实际的。但是，正确对待危机就意味着会出现转机，有了转机就可能出现生机，改革的大势是不可逆转的。正如有的同志所说，如果戏曲在我们这一代手里消亡，我们将成为历史的罪人。我想，在充满改革精神的我们这一代手里，这种结果是不会出现的。正像代表传统"国粹"的书法艺术的实用价值正在失去，但它的审美价值永远存在，眼下正以丽日中天的态势出现一样。拥有千千万万演员与观众的民族戏曲，它有峥嵘的过去，也肯定会有光明的未来。我想首先被迎进历史博物馆的，不是我们的戏曲，而是那种将戏曲看成"博物馆艺术"的论调！

（本文系1986年5月作者参加全国戏剧美学学术讨论会的发言稿整理而成，
原载《中山大学学报》1987年第4期）

论戏曲现代化

当前,现代化的历史潮流正席卷中华大地。戏曲——我们民族土生土长的戏剧艺术、一种包孕民族文化心理与审美内涵的艺术形式,也正在经受现代化的洗礼。戏曲的现代化,当然不是指它彻头彻尾、彻里彻外的"化",那样戏曲本体也会为之取消;所谓戏曲现代化,指的是它被注入现代意识,为现代人所接受,成为现代人一种喜闻乐见的戏剧样式与娱乐机制,成为既附属于过去,又繁荣于今天,更活跃于未来的一项民族的戏剧艺术。

产生于旧时代、体现传统文化精神的戏曲艺术,并不因旧时代的消亡而被"请"进历史博物馆或"扔"进历史垃圾堆,它奇迹般地"活"到现在。这事实本身就颇具戏剧性。这一方面是由于当代中国人的文化心理还没有离开原来的轨道,另一方面也由于戏曲艺术本身的自我调节,使它适应时代而存活下来。看一看戏剧史上旧质的消亡与新质的产生,看戏剧如何与时代同步、重塑自我,对今天戏曲的现代化,不也是一种可资借鉴的历史经验吗?

中国戏剧史上最早出现的戏剧实体,我以为可追溯到汉代的《东海黄公》。它以人兽角力来敷演故事,属角抵戏。"临迥望之广场,呈角牴之妙戏。"(张衡《西京赋》)角抵戏尽管表演美妙,但过于简朴,不久就消亡了。东晋出现的参军戏,是一种类似相声的喜剧小品。到了唐代,"女儿弦管弄参军"(唐薛能《女姬诗》),吸收了女演员参加表演,又加进"弦管"等乐器,丰富了表现手段,这使参军戏成为唐五代流行的剧种。

宋代经济发展,夜市开禁,"夜市直至三更尽,才五更又复开张。如要闹去处,通晓不绝。"(宋孟元老《东京梦华录》)这个"耍闹去处",就是瓦舍。瓦舍文化的迅猛发展,使戏剧出现全新的局面。众多的瓦舍演出场所与大量市民观众的产生,使戏剧走向繁荣。宋杂剧与南戏南北争辉;关、王、马、白等大家的出现,揭开了中国戏剧史上第一个黄金时代——元代前期杂剧的到来。但是,走向辉煌的元杂剧并没有维持多久,竟然销声匿迹了。其根本原因是文化娱乐重心的南移,北杂剧的剧种局限无法取悦南方的观众。

元明之际,特别是明中叶开始,新的戏曲声腔相继产生,"南昆北弋、东柳西梆",以及海盐、余姚、宜黄、青阳、丝弦、义乌、乐平、潮泉等新腔争繁竞胜,于是出现了传奇的鼎盛局面。这是中国戏剧史上第二个黄金时代。传奇的繁荣一直维持到康熙朝的"南洪北孔"时期。

近代是国家和民族灾难深重的时代，也是戏曲发展的重要时期。艺术史上这种"二律背反"的现象并不少见。以京剧产生为契机，花部戏剧如雨后春笋。大约在20世纪初，以谭鑫培、梅兰芳为代表的京剧形成一个博大精深的艺术体系，宣告了中国戏剧史上第三个黄金时代的到来。

戏曲虽然没有消亡，但新旧剧种的交替消长却成了中国戏剧史的主要内容。由此我们似乎可以得到以下的几点共识：

其一，不但"一代有一代之文学"（王国维《〈宋元戏曲史〉序》），一代也有一代之戏曲。汉之百戏，晋之参军戏，唐之歌舞戏弄，宋之南戏，元之杂剧，明之传奇，清之花部、雅部（昆曲），近代之京剧等，都曾主盟剧坛，风光一时。一部中国戏剧史，实际上就是一部剧种盛衰史。这种情况，正如俗语所说的"三十年河东，三十年河西"。由于不同历史时期的审美时尚不一样，剧种轮番主盟，是一种常见的文化现象。

其二，无论剧种的成就多显赫，艺术多完美，辉煌只能说明过去，却担保不了未来。曾经产生出关汉卿、王实甫等戏剧巨擘的元杂剧，维持不了百年光景就寿终正寝，其中的道理是颇引人深思的。像昆剧、京剧这些艺术传统十分深厚，产生过艺术大师的剧种，它们的黄金时代早已过去，眼下剧种的"老态龙钟"是明摆着的。除非进行强有力的改革，这种改革又为今天年轻的观众所认同，否则消亡是不可避免的。当然，我们不能见死不救。奇迹也是有可能出现的，剧种存活的生命力，主要取决于改革的力度与观众认同的程度，而后者是更为重要的。

其三，戏曲是一种群体艺术，是一种"俗文化"，它和传统的国画、书法、旧体诗词不同。后者虽然也是土生土长的，但它们是个体欣赏，基本上属于"雅文化"的范畴。今天，国画、书法、旧体诗词并没有"生存危机"，而戏曲如果失去群体观众，离开"俗文化"的轨道，就难免走入死胡同。这就是为什么众多文人的参与，虽然提高了明清传奇的文学品位，却促成传奇的消亡。因为文人化势必带来案头化与典雅化，使传奇由"俗"变"雅"，日益僵化的传奇艺术当然无法取悦群体观众，衰败自是不可避免。具有讽刺意味的是，昆剧与京剧原本从"俗"里来——"贩夫竖子，短衣束发，每入园聆剧，一腔一板，均能判别其是非，善者喝采以报之，不善者报声以辱之。"（《清稗类钞·皮黄戏》）后来发展成为雅俗共赏的剧种，现在却又走到"雅"的路子上去，许多年轻观众觉得它们深奥、陌生、没劲。看来，只有回归"俗文化"，戏曲才能找到生路。

其四，一个剧种的生命力，常常表现为它吸收、融合与革新的程度。二百年前"四大徽班"入京揭开了京剧产生的序幕，京剧实际上是在北京的土地上，以徽班为基础，糅合了京腔、昆腔、秦腔、弋腔等而形成的。以"伶界大王"谭鑫培、"美的使者"梅兰芳为代表，"四大名旦""四大须生"等一大批京剧艺术家的出现，使戏曲由"文学时代"转入"表演时代"。梅兰芳从剧目、唱腔、表演、服装等许多方面大胆革新京剧艺术，终于使京剧风靡全国，连广州也有一个专业的"广州京剧团"在经常演

出。由此可见，海纳百川，有容乃大。当前，京剧的地盘日益缩小，广东唯一的一个"广州京剧团"也于前几年收摊散伙了。京剧何去何从，戏曲如何革新，如何取悦现代观众，这是无法回避的严峻问题。例如粤剧，它吸收了不少珠江三角洲地区的民间曲调与庙堂音乐，甚至还融进一些江南小调；今天的粤剧，为什么不能融进一些颇悦耳的流行音乐的曲调呢？保守是没有出路的，改革才有活路。

　　戏曲与现代化，并非方枘圆凿，格格不相入，它本身也有属于现代艺术的优势与长处，这是我们在戏曲现代化过程中不能忘记的。

　　戏曲是我们民族的戏剧艺术，它包孕着传统文化精神与内核，是古代中国人的民族心理、思维方式、审美时尚等在戏剧舞台上的交汇与折光，它最具东方艺术的特征与中国文化的特质。舞台上那一举手一投足，脸谱与戏衣，典雅的音乐与简朴的布景，无一不渗透东方艺术之精神与中国文化之底蕴。最民族化的艺术，也是最容易为世人所接受的。几十年前梅兰芳率领京剧团三次访日、二次访苏、一次访美，把京剧艺术推向世界；这些年来中国出访西方的戏曲艺术团体令西方人喜爱与着迷；美国夏威夷大学英语京剧团演出所引起的轰动效应……甚至还可举出这样的例子：著名导演张艺谋的《大红灯笼高高挂》的电影之所以能走向世界，原因之一是电影的主旋律音乐是京剧"武场"的打击乐。这些例子使我们领悟到：最民族化的戏曲是东方艺术与中国文化的集中体现，它和现代化之间是有路可通的。

　　戏曲现代化的优势之二，在于它的假定性与写意性，而这些恰好是现代艺术的一大特色。虽说任何艺术都具假定性，但戏曲却是假定性最高的戏剧艺术形式之一。盖叫天说：戏曲是"借假演真""假里透真"（《一元复始，万象更新》）。苏联戏剧大师梅耶荷德说："戏剧的革新创造，必须要建立在中国戏曲的假定性上。"因为戏剧舞台的容量毕竟有限，它受到时空的严格限制，如何利用有限的舞台表现无限广阔的生活内容，戏曲创造了一套最具假定性的演绎方式——写意表演。戏曲舞台上象征性的生活场景、灵活性的时空处理、虚拟性的程式表演，将假定性演绎到淋漓尽致的境界。当今中国许多出色的话剧导演，纷纷推倒"第四堵墙"，突破"镜框舞台"的限制，借鉴戏曲的写意功能，创造了不少成功的"写意话剧"，成绩是有目共睹的。这使我们领悟到：戏曲的写意功能是戏曲本体与生俱来的优势，它和现代艺术并不相悖。

　　当然，在现代观众的面前，戏曲的劣势也异常明显。戏曲产生于旧时代，不少封建观念与陈旧意识通过戏曲载体表现得"咄咄逼人"，令现代人尤其是现代青年望而生厌，如愚忠愚孝、君权神授、男尊女卑、一夫多妻、多子多福、寡妇守节、轮回报应、迂腐说教等。因此，在整理传统剧目或改编时，首先要将封建陈腐观念荡涤干净。

　　传统剧目中只有极少数不含或少含封建毒素与陈旧观念，如《西厢记》。只要中国土地上还有被爱情遗忘的角落，《西厢记》以爱情为基础的崔、张"终成眷属"的故事就有它的价值。但对多数剧目来说，民主性与封建性往往是并存的。如京剧《贵妃醉酒》，原来表现荡妇淫娃发酒疯，梅兰芳改变了原作对杨玉环的评价后，使主人公成为

皇宫里一个被压抑的女性,保留了原剧大部分唱腔与身段,使它成为一个优秀的剧目。又如梨园戏《李亚仙》,它属于戏曲古老而又优秀的剧目之一,本自唐人传奇《李娃传》,元杂剧改编后叫《曲江池》,明传奇叫《绣襦记》。梨园戏《李亚仙》保留了《绣襦记》中李亚仙刺目毁容以激励郑元和奋发读书的关目,这就很难为现代观众所接受。试想,讲究美容、重视外在美的现代男女青年怎能接受如此野蛮愚昧的刺目毁容的情节关目呢?

有的剧目,在旧时代颇有影响,但在今天却需要整体扬弃。如《商辂三元记》(有的剧种名《秦雪梅》),写一个未过门的少女竟然与一死去男人的"生辰牌位"拜堂结婚,并以抚养、教育此男人与另一女人所生之子为乐事。这种扼杀人性、腐臭不堪的内容,实在叫人无法接受。

除了观念意识的问题之外,戏曲塑造人物的简单化倾向和"一人一事"的结构形式也十分陈旧。脸谱虽然以其古朴巧拙的图案美令人喜爱,但脸谱化的人物塑造方式却令现代人感到幼稚可笑。戏曲从伦理的角度褒贬人物,善恶分明,忠奸立判,它的倾向性虽然鲜明得可爱,但其简单化却也叫人摇头。在这方面,某些新编的古装戏就常常以一个现代作者所具有的理性与自觉力图克服简单化、脸谱化、类型化的通病,做出可喜的成绩,如《司马迁》《秋风辞》就取得了很高的成就。又如新编梨园戏《节妇吟》,写一年轻寡妇颜氏难耐寂寞,夜访塾师沈蓉,被沈拒于门外,碰伤了手指,颜氏羞愧而断指自戒,从此专心教子读经。十年后,其子陆郊中进士,为母旌表。时沈已在京为官,因调戏侍婢为妻发觉,沈出示《阖扉颂》以夜拒颜氏之事为己辩白。皇帝读《阖扉颂》后,竟升沈为礼部尚书并以欺君罪欲杀陆郊,颜氏不得已上金殿为子辩冤,并自陈叩扉与断指事,且当殿验指。最后,皇帝以"断指题旌,晚节可风"一匾送颜。这一匾使颜氏贻笑天下,不得不自杀了此一生。像《节妇吟》这样的新编戏曲,着力于人物复杂的个性展现与丰富的内心刻画,使剧情一波三折,摇曳多姿。寡妇一念之差铸成终身大错,几乎酿成杀子大祸,最后自身又不免付出沉重的代价。这样的戏,个性丰富,揭露深刻,震慑人心,煞有看头。

"一人一事"的结构方式,是被李渔奉为金科玉律的戏曲编剧模式,也是戏曲观众的一种欣赏定势。实际上,它是旧时代简单的"线性思维"的产物,是适应大部分文化不高甚至是文盲的观众的欣赏水平而提出来的,不但和五光十色的现代生活相去殊远,和古代生活也是不合拍的。"世界既不是一根直线,也不是一张平面图,人类生活是由种种联系和互相作用无穷无尽交织起来的立体结构。"(林克欢《故事框架与叙述模式》,见《剧本》1988年第六期)因此,要适应现代观众的审美需要,就要变单一的叙事结构为多线发展、板块展现或立体交叉,这样才会有血肉饱满的艺术形象,舞台上才有浓缩而不是萎缩了的生活意蕴。

戏曲无论在视觉上或听觉上,其外观系列也有不少陈旧之处。如剧情拖沓,节奏缓慢,某些程式表演陈旧得无美可言,伴奏乐器单调,舞美简陋乏味,唱腔不够动人,武

打缺乏真功夫，等等，这些都是新一代的观众难以接受的。如衰派老生出场前的"嗯哼"一声，实际上是老年人清嗓子准备吐痰，属很不文明的程式化表演。又如下达"圣旨"的吹打程式，拖沓得叫人心烦，究其实质，又无非是对皇权的吹捧。像这样的表演程式，就应该大刀阔斧地革掉。还有以前旦角演员的戏衣，宽绰绰的几乎可以套进一个大水桶。著名京剧女演员李维康就曾公开呼吁改革，要求把曲线美还给舞台上的女演员。现在不少剧种在旦角戏衣上就已做了明显的改变。当然，只有在形式感、韵律感等各个方面锐意革新，戏曲才能适应现代观众的审美意趣，逐步走上现代化的大道。

鲁迅曾经说过："戏剧还是那样旧，旧垒还是那样坚。"（《集外集·〈奔流〉编校后记（三）》）戏曲代表了旧文化中保守的一族，它的现代化比起国画、书法、旧诗词等形式来要艰难得多，关键在于革除一个"旧"字，不把陈旧的戏剧观念、叙事结构、情节内容、人物形象、音乐唱腔、程式表演等革去，民族戏曲的振兴就只能是一句空话。

市场经济体制的确立，加快了旧戏曲的消亡与戏曲现代化的过程，解放了戏曲艺术的生产力。据报载：最近，一批京剧老艺术家在市场经济的感召下，不甘心京剧剧目贫乏的现状，"翻箱底""抖口袋"，演出了几台在舞台上绝迹几十年的"玩笑戏"，计有《打面缸》《济公活佛》《打城隍》《瞎子逛灯》《请医》等剧目，很受群众欢迎（见1993年2月14日《新民晚报》）。可见在遵守宪法和法律的前提下，戏曲走向市场，首先在剧目方面就面临着选择与革新，行政命令行不通了，传声筒式的作品没人愿意花钱看了，这对戏曲艺术生产力的解放，意义不能低估。像《打面缸》这样的戏，本来就是清代、近代民间经常演出的一个优秀剧目。有人可能认为这个戏有调情、低级的表演。但从整体看，绝非海淫海盗一类。

过去几十年来对戏曲艺术采取"包"起来的管理办法，虽然取得不少成绩，但缺乏竞争机制，戏曲像温室花朵一样被供养着，故步自封，娇气满身。据统计，全国全年没有演出的戏曲剧团有200个左右，这实在是很可悲的事。没有生存竞争，没有优胜劣汰，怎能培养出有强大生命力的戏曲艺术呢？因此，在市场经济大潮面前，旧的体制首当其冲，一些长年没有演出的戏曲团体散伙了，演员走穴的、"下海"的、转业的，八仙过海，各显神通。从当前的实践来看，到农村，去茶座，上荧屏，戏曲艺术在新形势下正变换着生存方式走向市场。

首先，农村依然是戏曲十分广阔的市场。这几年来不少戏曲团体下农村演出，既满足了农民的欣赏需要，剧团本身又得到实惠，表演艺术进一步发扬，何乐而不为呢？如安徽的天长扬剧团，每年在农村演期十个月共百场，收入15万，创全省县级剧团之冠。这样的例子实在不少。就广东来说，这几年粤西农村地区的粤剧演出十分红火，潮汕农村的广场戏、老爷戏（当地称神为"老爷"）很受欢迎。戏曲本来产自民间，来自广场，现在回到原来的位置，在那里可以找到自己最佳的生存方式，这实在是件好事。

还有的戏曲演员走下舞台，走进茶座或公园，找机会表现自己，推销自己。广州

"泮塘之夜"的茶座粤剧，广州文化公园一班粤剧发烧友的演唱，汕头中山公园一班潮剧迷从自发到有组织地进行演出，都是剧坛的新鲜事。有人写文章说戏曲从舞台走入茶座或公园，这离"博物馆"越来越近了。但我认为这种论调未免过于悲观，到茶座或公园去演出，是戏曲艺术工作者与爱好者寻找各种各样存活方式的一种努力，通过多种途径、多种试验来确定戏曲艺术在当今生活中的最佳位置，这又有什么不好呢？

电视现在已经成为现代人最重要的一种传媒与娱乐机制，戏曲走上荧屏，演出电视戏曲，这为戏曲现代化开辟了广阔的新天地。如不久前出现的京剧电视剧《曹雪芹》（十集）、沪剧电视剧《璇子》（五集）、越剧电视剧《秦淮梦》（五集）等，都是有益的尝试，受到观众的欢迎。1993年1月举行的"梅兰芳金奖大赛"（旦角组），每场直播收视观众达到5000万人，五场直播观众在2亿人次以上。可见，电视的出现虽然夺走了部分戏曲观众，对戏曲艺术有很大的冲击，但它也给戏曲的发展开辟了新天地，为戏曲走进千家万户提供了空前绝好的机会。当然，古老的戏曲艺术在现代化的荧屏面前，它的假定性、写意性、虚拟性都难免有不适应的地方，需要进行变革。

在戏曲现代化历程中，也存在一些误区，现提出来与方家共议。

误区之一，以为戏曲现代化就是演现代戏。这个问题本来在理论上已经解决了，张庚在《戏曲现代的历程》中说："不能认为，戏曲的现代化，其目的就只在于产生现代戏。必须认识到，戏曲现代化的目的是要把我国的戏曲文化，从传统遗产清理到新戏曲的创造看成一个总体，看成一个互相关联的事情。"（《中国戏剧》1991年第3期）但在实践过程中却有不少偏差。本来，一些"年轻"的较生活化的剧种演现代戏取得不少成绩，但一些艺术传统深厚、程式化程度较高的老剧种，演现代戏就不易获得成功。"昆曲不必说，就是京剧，梅兰芳在时装戏上经过一番试验之后，也宣告说，困难重重，办法很少，后来也就不作此想了。"（张庚语，见上文）应该看到，四十多年来由于"左"的影响，戏曲演了不少传声筒式的现代戏，使不少观众倒了胃口。因此，演现代戏不等于现代化，拙劣的现代戏，甚至会赶走一部分现代观众，延缓戏曲现代化的进程。

误区之二，以为现代化就是掺和现代人的某些生活方式。有人开玩笑地说，在各种现代化中，最容易做到的就是将古人现代化。如某剧种演《燕燕》（据关汉卿《调风月》剧改编），就出现男女主人公拥抱、上床、关灯这样的"写实"表演；某省一个剧团演出《百叶龙》戏曲，竟让几个女演员半裸上身背对观众表演下水游泳，一时间果然出现轰动效应。像这些不顾剧情、不分古今情事的做法，甚至用色相招徕观众，都属旁门左道，是不足为法的。如果要用拥抱接吻之类来吸引观众，这实在是扬戏曲之短，戏曲在这方面是无论如何"斗"不过电视或电影的。

误区之三，是以为有了创作观念上的"精品意识"，就能产生"精品"；而有了"精品"，现代化就万事大吉。如果说，剧本创作和演出需要精益求精，出精品，出拳头产品，那是谁都赞成的。但创作观念上提出要有"精品意识"，好比拍电影的人提出

要有"巨片意识"一样，都是错误的理论导向。创作是老老实实的劳动，试问曹雪芹有"精品意识"吗？鲁迅写《阿Q正传》时有想到要写一部惊天动地的"精品"吗？曹禺写《雷雨》《日出》时脑子里有"精品意识"吗？曹禺谈到《日出》创作时曾说："我看见多少梦魇一般可怖的人事，这些印象我至死也不会忘记，它们化成多少严重的问题，死命地突击着我。"（《〈日出〉跋》）可见创作是"骨鲠在喉，不吐不快"的事，是一种巨大的莫名的冲动，创作者那时根本没有考虑出"精品"还是出"次品"的问题。

误区之四，以为"下海"可以解决一切问题。当前，"下海"之声来自四面八方，大有全民经商之势。其实，"下海"并不能解决所有问题，何况不懂作生意的"下海"，那是非淹死不可的。就算"下海"赚了钱，戏曲现代化的问题也还是没有解决，金钱当然可以使不少剧团摆脱经济上的困境，但有了钱并非就万事大吉。现在有的剧种已经募集了几千万的艺术基金，但观众照样很少，日子照样不好过。

戏曲的现代化是一个极其艰巨的历程，对大多数剧种来说，需要几十年甚至更长的时间。或许有少数剧种过不了"现代化"这一关而进了"博物馆"，这完全是可能的事。对戏曲现代化的历程，学术界的估计人说人异。有一种论调认为戏曲已"现代化"得差不多了，有文章说："近一个世纪以来，戏曲在现代化方面做出了不小的成绩，虽然也走了许多曲折的道路，应当说是到了接近完成的时候了。"（《中国戏剧》1991年第三期）这种估计，我以为过于乐观。据统计，前两年全国已有四百多个县没有戏曲剧团，对不少老剧种来说，地盘日渐缩小，观众不断流失，这怎么能说戏曲现代化"到了接近完成的时候"呢？

有危机感并非坏事，危机感是催人上进的号角声，也是发奋图强的原动力。如果满足于已有的成绩，过分乐观，戏曲的现代化怕是很遥远的事。

宋代诗人梅尧臣诗云："老树着花无丑枝。"古老的戏曲绽开现代艺术之花，这将是艺术史上最灿烂的一页。我们期待着。

（原载《中山大学学报》1993年第3期）

向古典戏曲学习编剧技巧

一、古典戏曲编剧的特点是由我国戏曲艺术总的特点决定的

剧本是构成戏曲艺术一个重要的方面，是基础。要谈戏曲编剧上的特点，首先必须弄清整个戏曲艺术的特点，因为编剧这一部分的特点，是由整个戏曲艺术的特点所决定的。

我国戏曲艺术有什么特点呢？照我的理解，带根本性的特点有四个：

第一，从创作方法的角度来说，我国戏曲是一种虚拟的或者说是写意的戏剧艺术，它不是写实的。除了在根本意义上说是来源于生活这一点之外，从艺术创作方法上说，它是写意的，和传统的水墨画相似。我这样说，根据有三个。

其一，它有一套规范化了的程式，如一个圆场表示很长的路程，几个龙套代表千军万马。生活中的一举手，一投足，吃、喝、睡、交谈、做梦甚至喜怒哀乐，都被提炼成一套规范化了的艺术动作——程式。程式来源于生活，但具有高度的象征意义，并不是写实的。如喝酒，其实酒壶或酒杯里根本没有酒，演员只是拿起它们表示一下，观众就意会到这是在喝酒。因此，程式化是戏曲作为写意的戏剧艺术一项重要的特征。

其二，戏曲不太受时空形态的限制，这一点与话剧大不相同。传统话剧是一种写实的戏剧艺术，西方话剧曾受古典主义"三一律"的影响，强调"时间一天，地点一个，情节单一"。戏曲从时间到场景均可自由变化，它分场不分幕，时间可拉长也可缩短，台上的场景是经常变换着的。如关汉卿《窦娥冤》第三折写窦娥赴法场问斩，一开头是监斩官及差役押着窦娥推拥来到街头，通过监斩官所说"今日处决犯人，着做公的把住巷口，休放往来人闲走"，把场景交代出来。接着写窦娥婆媳生离死别，最后才来到刑场。在婆媳生离死别的时候，这段时间显然被大大拉长了，场上鸦雀无声，连监斩官都坐在那里听婆媳长长的幽怨哀绝的泣别，这在生活中是根本不可能的事，在话剧里也不可能这样来表现，但戏曲却可以这样写。

其三，观众既是艺术的欣赏者，又是创作的合作者。正因为戏曲是虚拟的艺术，所以特别需要观众的合作。如《三岔口》演夜间摸黑厮打，其实舞台上一直亮着灯，要是真的按剧本的规定情景来演，舞台上黑漆漆一片，就什么也看不见，因此，这种规定

情景是需要观众用想象来配合的。至于用道具来象征规定情景,例子则比比皆是,如用马鞭代表骑马,用桨代船。陪外宾看戏时,外宾在这些地方感到最不好理解,台上演员手里只有一枝桨,怎能说是在划船呢?这是外宾不大习惯这种写意的戏剧艺术的缘故。可以说,中国戏曲是尽量调动观众的主观能动性,传统话剧却千方百计麻痹这种能动性,这是两种艺术之间一大区别。

以上三点归结起来就是一个"虚"字,从艺术方法到场景都比较"虚"。现在有些戏曲剧本的毛病,就在一个"实"字,话剧化严重,话剧加唱,并不就是戏曲。

第二,从表演体制上来说,中国戏曲是行当的表演艺术。戏曲把不同性别、年龄、地位、气质的人物归并成生、旦、净、丑几个大行当,这好像是很不科学的,但这种在一定历史环境中形成起来的表演体制,也有它合理的内核存在,否则就无法保留至今,为广大观众所接受。

戏曲是行当的表演艺术这一特点,给戏曲剧本的人物塑造带来鲜明的特色,这一点我们下面还要详细来说。

第三,从表现手段上来说,戏曲是唱做念打俱全,综合性最强的戏剧艺术。它不同于用对话作为主要表现手段的话剧,不同于用脚尖左旋右转的芭蕾舞,也不同于西洋歌剧,它的综合性最强,可以称它是古典诗剧、古典歌剧或古典舞剧等,它还包含有杂技、杂耍、雕塑等艺术手段,总之是融合了许多时间艺术和空间艺术于一体的一种戏剧艺术。

优秀的古典戏曲剧本比较注意利用戏曲这种综合性强的特点来表现人物。如《望江亭》杂剧第三折写谭记儿装扮成渔妇上场时的说白:

这里也无人。妾身白士中的夫人谭记儿是也。装扮做个卖鱼的,见杨衙内去。好鱼也!这鱼在那江边游戏,趁浪寻食,却被我驾一孤舟,撒开网去,打出三尺锦鳞,还活活泼泼的乱跳,好鲜鱼也!

这一段说白既写出谭记儿对眼前这一场斗争充满了必胜的信心,又富于动作感,为演员表演提供了广阔的天地。

第四,从艺术体系来说,戏曲是兼有体验派与表现派两者之长的一种戏剧艺术。体验派主张"第四堵墙",在演员和观众之间筑上一道无形的"墙",强调表演上的真实自然;表现派则竭力要砸掉这"第四堵墙",主张在舞台上表现一种"理想的范本"。戏曲的程式——一种世代相传的规范化了的外部动作,其实也就是狄德罗所说的"理想的范本"。但戏曲并非表现派的艺术,它主张"装龙像龙,装虎像虎",强调"演人别演行(音杭)",这方面又明显地具备体验派的特征。

戏曲在艺术体系方面这一特点,在剧本中也有所表现,如上面说的谭记儿上场那一段说白"这里也无人"那几句,即"打背躬",是演员超越角色直接向观众交代剧情。

这种"打背躬"也是戏曲的一种特有手法。《东堂老》杂剧写扬州奴从一个富家子弟变成乞丐上场时说:"不成器的看样也!"也是这一特点在戏曲剧本中的体现。

以上讲了戏曲四个带根本性的特点,优秀的古典戏曲剧本,是很能注意到戏曲艺术总的特点的,即是说,能发挥戏曲艺术的特点与长处,扬长避短。下面我再举《张协状元》和《隔江斗智》两个例子来说。

《张协状元》是一出现存的宋代戏文,它写张协在上京赴考途中被强盗打伤并抢走盘缠,经宿在破庙的贫女救助,康复后遂与贫女结婚,好心人呆小二买来一点酒菜为婚礼助兴,但没有桌椅,呆小二于是用手脚撑地腹部朝天暂做桌子,新婚夫妻于是相对而饮,呆小二却一会叫嚷要喝酒,一会叫嚷腰弯背屈酸得厉害,一会又伸手往"桌子"上抓东西吃,就这样把一对贫贱夫妻的婚礼写得喜气洋洋。这种写法,就是发挥了"虚拟"的长处的。如果用实在的眼光来看,人怎么可以弯腰屈背做"桌子"用呢?这是实际生活中不可能有的事,但在戏曲中却容许存在,而且有其合理的因素,山中破庙,贫贱夫妻,确实连一张桌椅也无法弄到。

这样演,既符合剧本的规定情景,又从呆小二的行当——丑行的表演出发,呆小二的插科打诨,使这场没有其他宾客庆贺的婚礼也显得热闹有趣。如果我们用实丕丕的脑筋来编写,恐怕是很难想象出这种生动有趣的戏剧场面来的。

元杂剧《隔江斗智》写的是后来《三国演义》第五十四回"吴国太佛寺看新郎,刘皇叔洞房续佳偶"和第五十五回"玄德智激孙夫人,孔明二气周公瑾"中的故事。小说写刘备和孙夫人借口祭祖逃回荆州,徐盛、丁奉带兵追来,蒋钦、周泰执一口孙权宝剑又来捕杀,最后是周瑜亲自赶来,但这一切都被斥退或杀退。后来京剧《回荆州》就采用这一情节。但《隔江斗智》却不是这样处理法,它写刘备偕孙夫人西行至汉阳时,由张飞接应前往荆州,张飞坐上孙夫人的翠鸾车,周瑜追兵到了,这时一场有趣的喜剧爆发了——

〔周瑜做下马跪科,云〕小姐,某周瑜定了三计,推孙刘结亲,暗取荆州。今日甫能请的刘备过江来,拿住他不放回还,这是某赚将之计,怎么这江口上小姐倒叫退了众将,放刘备走了,着某甚日何年得他这荆州?你护你丈夫,也不该是这等!〔张飞做揭帘子科,云〕兀那周瑜,你认的我老三么?好一个赚将之计,亏你不羞!我老三若不看你在车前这一跪面上,我就一在你这匹夫胸脯上戳个透明窟窿!〔周瑜做气科,云〕原来是张飞在翠鸾车上坐着,我枉跪了他这一场,兀的不气杀我也!〔做气倒科〕

杂剧《隔江斗智》这样的写法,发扬戏曲的长处,把冲突处理得更集中,场面更具戏剧性,演出时效果之佳是不难想见的。

二、古典戏曲编剧最基本的经验
是"一人一事"的写法

古典戏曲在编剧方面有一个最基本的经验,一条基本的路子,这就是"一人一事"的写法。

清代杰出的戏曲理论家李渔在《闲情偶寄》中一开头就提出这个问题,他说:

> 古人作文一篇,定有一篇之主脑。主脑非他,即作者立言之本意也。传奇亦然。一本戏中,有无数人名,究竟俱属陪宾;原其初心,止为一人而设。即此一人之身,自始至终,离合悲欢,中具无限情由,无穷关目,究竟俱属衍文;原其初心,又止为一事而设。此一人一事,即作传奇之主脑也。(《结构第一·立主脑》)

从上面这段引文可以看出,李渔"立主脑"的意思就是:确立好主线,用"一人一事"贯串全剧。

优秀的古典戏曲作品,无不采用"一人一事"的写法。如《窦娥冤》以窦娥为主角,通过她的冤案来揭露元代社会吏治的腐败,歌颂窦娥的反抗精神,对封建社会秩序和纲纪表示了作者深深的怀疑;《望江亭》写谭记儿为了维护自身爱情和婚姻的幸福与坏人展开斗争,歌颂了她的聪明与机智;《西厢记》以崔莺莺为第一主人公,通过崔张自由结合,抨击封建礼教的不合理,表现了"愿普天下有情的都成了眷属"的爱情理想。

有些古典名剧,原来并不是采用"一人一事"的写法,精芜糅杂,只有按"一人一事"的路子来改编,才能焕发出它的光辉。

最著名的例子是《十五贯》《红梅记》《西游记杂剧》。

《十五贯》原来除熊友兰和苏戌娟因十五贯钱酿成冤案外,还有熊友兰弟弟熊友蕙与侯三姑也因为十五贯钱而酿成杀身之祸,给人以过于离奇造作之感;且两线齐头并进,难免有床上安床、屋上架屋之嫌。现在把熊友蕙与侯三姑一线全部删去,剧情才显得真实自然,改编本因而成为戏曲推陈出新的典范性作品。《红梅记》写李慧娘因一句偶然的话语而惨遭权奸贾似道的杀害,但这是原剧本的副线,原本的主线是写裴生和卢昭容的爱情故事,落入一般才子佳人戏的窠臼,现在把主线删去,仅保留了李慧娘蒙冤遇害,化鬼复仇的情节,剧情更加紧凑而揭露更加深刻。

在吴承恩优秀的神话小说《西游记》产生之前,元代已有《西游记杂剧》,但它也是两线齐头并进。一是唐僧一线,从唐僧出世写起;一是孙悟空一线,写孙悟空娶了金鼎国国王的女儿为妻,为了与妻子一起受用而大闹天宫。不但头绪纷繁,而且格调低

下。现在舞台上演出的《西游记》戏曲，基本上摒弃了杂剧而采用小说的处理法，以孙悟空为主角，突出他天不怕地不怕的大无畏精神，成为一个群众喜爱的神话英雄形象。

有些戏曲是根据大部头的长篇小说改编的，只有采用传统的"一人一事"的写法，改编才能获得成功。像现在流行在舞台上的《群英会》《失街亭》《空城计》《斩马谡》《芦花荡》《长坂坡》《定军山》《千里走单骑》《走麦城》等，"水浒戏"如《真假李逵》《野猪林》《清风寨》《武松打虎》《血溅鸳鸯楼》等，"红楼戏"如《贾宝玉与林黛玉》《晴雯》《尤二姐》等，都是采用"一人一事"的写法的。如果不这样，戏曲就会变成大杂烩，如清代宫廷编写的二百四十出超大型的"水浒戏"《忠义璇图》和"三国戏"《鼎峙春秋》等，就早已没有任何舞台演出的价值了。

当然，这种"一人一事"的写法不应该绝对化地去理解，不是说一个戏只能有一个主角，只能有一个主情节，这是不言而喻的。

"一人一事"写法的好处是：主脑易立，头绪易减。用今天的文艺语汇来说，就是：主题鲜明，人物突出，情节集中。李渔十分强调这个问题，他在"立主脑"之后又特地写"减头绪"一节，强调编剧要"始终无二事，贯串只一人"。他认为"头绪繁多，传奇之大病也""作传奇者，能以'头绪忌繁'四字刻刻关心，则思路不分，文情专一"。李渔是很了解中国老百姓的欣赏习惯的，老百姓看戏最怕头绪纷繁而不得要领，因此古代戏曲剧本一开头常常有"自报家门"一出，把剧情梗概先行交代，到关键处还要把情节重复一下，可以说很能体贴观众这种欣赏习惯。王起老师曾谈到观赏戏曲时中间可以出去抽根烟而不会影响对剧情的理解，但看电影或话剧则不能这样做。这是和戏曲的人物情节比较单一集中不无关系的。

当然，我并不是在这里推销古老的"自报家门"的写法，也不是说重复交代剧情的做法很好，今天观众的文化水平一般来说已有所提高，剧场条件也比古代的好，又有幻灯字幕，因此我们要尽力探索新的路子，新的写法，并不是说非要采用"一人一事"的写法不可，只此一家，别无分店。

"一人一事"的写法是怎样形成的呢？这恐怕是受了元代杂剧很大影响的缘故。元杂剧采用"旦本"或"末本"的演唱形式，由主角正旦或正末一人主唱到底，编剧时处处要注意把正旦或正末摆到最重要的地方，要为他（她）安排一段又一段的唱词，因此逐渐形成这种"一人一事"的写法。

三、古典戏曲怎样处理戏剧情节

情节和人物是编写剧本各种艺术因素中最重要的两种，编剧的方法不外乎两套，一套是由情节入手写人物，另一套是先有人物然后安排情节。前者如莎士比亚戏剧以及中

国戏曲，后者如高尔基剧作、《茶馆》以及《陈毅市长》。

对中国戏曲来说，情节在编剧中处于优先考虑的地位。亚里士多德也是这样主张的，他说："情节结构是悲剧的基础，有似悲剧的灵魂，'性格'只占第二位。"这段话的中心意思是：性格要靠情节才能显现出来。

那么，古典戏曲在处理戏剧情节方面有什么经验可以借鉴呢？

第一，古典戏曲注重情节的传奇性。情节是戏剧冲突的过程和人物性格的历史，优秀的古典作品处理情节的一大特点是注意它的传奇性，尽力提炼扣人心弦的戏剧情节。试以关汉卿戏曲为例：

《窦娥冤》写一个安分守己的弱小寡妇由于蒙冤而死竟出现感天动地的奇迹；《鲁斋郎》写中级官吏张珪在大权贵的胁逼下怎样送妻子给人家，包拯要将鲁斋郎治罪却不得不把他的名字改掉；《救风尘》与《望江亭》写卑贱的青楼女子或普通妇女机智战胜老练狠毒的权贵人物；《诈妮子》写婢女被少爷遗弃却又被迫替他去说亲；《蝴蝶梦》里的包拯性格很有特色，这个大清官之所以能够秉公断案是被一个普通农妇的高尚品格所感动，这个农妇竟然牺牲亲生儿子的性命而保存丈夫与前妻所生儿子的性命。所有这些剧作，都很注意情节的传奇性。没有引人入胜的戏剧情节，像"白开水"一样平淡无味，一眼见底，是很难收到较好的效果的。在这方面，李渔也有精辟的论述：

> 古人呼剧本为"传奇"者，因其事甚奇特，未经人见而传之，是以得名，可见非奇不传。新，即奇之别名也。若此等情节，业已见之戏场，则千人共见，万人共见，绝无奇矣，焉用传之！是以填词之家，务解"传奇"二字。欲为此剧，先问古今院本中曾有此等情节与否。如其未有，则急急传之；否则枉费辛勤，徒作效颦之妇。（《闲情偶寄·结构第一·脱窠臼》）

"传奇"是明清一种戏曲形式，古人用这个名字来命名，是大有深意的，我们确实要很好地来品味。有人把目前最受观众喜爱的戏剧与电影概括为五类——惊险离奇（如《与魔鬼打交道的人》）、笑破肚皮（如《瞧这一家子》）、切中时弊（如《报春花》）、甜甜蜜蜜（如《庐山恋》）、外国翻译（如《大篷车》）。这五类作品中都是以曲折动人的故事情节取胜的。在目前创作中，情节陈陈相因的情况还不少，如写中日友好的题材，就有《泪血樱花》《樱》《玉色蝴蝶》《望乡之星》等，我不是说这些作品不好，但情节上的"赶浪潮"现象不时出现，确实是值得我们注意的。

第二，优秀的古典戏曲戏剧性强，富于悬念。即是说，善于挖掘扣人心弦的戏剧效果。这样的例子比比皆是，这里只举一例：《望江亭》写寡妇谭记儿经过白道姑的撮合，嫁给潭州地方官白士中后，生活幸福，夫妻感情很好。白士中每天下班后总是准时来到后堂同谭见面。这一天过了下班时间却不见白士中回来，谭记儿于是来到官厅看个究竟，只见白士中愁眉苦脸，手里摆弄着一封书信，谭记儿疑心这信是白士中的前妻寄

来的，因而上前追问，而白士中却因为得到杨衙内要来潭州杀人夺妻的讯息而惶恐不安，生怕这信被谭记儿知道，夫妻间于是产生一场误会性的喜剧冲突。一个尽力遮遮掩掩，一个偏要寻根问底，这才引起剧情的波澜。如果由不会"出戏"的人来写，谭记儿上前问手里拿着什么，白士中则拱手把信送与她，这就什么戏也没有了。由此可见，是否善于挖掘戏剧性，是编剧技巧高低的重要标志。

第三，善于安排戏剧场面。戏剧是一种场面的艺术，这与长篇小说不同，戏剧要把情节具体化为一个个场面，把冲突组织在有限的时间与空间之中。优秀的古代戏曲作品处理戏剧场面有三个特点。

其一是过场戏简洁，开幕见冲突。写文章要开门见山，写戏则要开幕见冲突，这一点不容易做到，特别是话剧，第一幕常常要花很多笔墨来介绍人物关系，戏曲却因为它是写意的艺术，可以通过"自报家门"的形式来介绍人物关系，迅速展开冲突。如《窦娥冤》第一折一开头，赛卢医上场交代欠蔡婆的高利贷，以后蔡婆上场，先交代了窦娥长大成人与自己的儿子结婚以及儿子病死的情节，然后上赛卢医之门讨债——冲突于是揭开了。过场戏之简洁，真达到所谓"惜墨如金"的程度，连窦娥的丈夫叫什么名字，窦娥从七岁到十七岁在蔡婆家的生活以及结婚的情况等，都被一一省略掉，把笔墨全花在冲突上面。

其二是随步换形，富于变化。场面要活而忌"瘟"，"瘟"就是剧情拖沓不前，场面没有变化，气氛平淡沉闷。这里举一个场面富于变化的例子：《拜月亭》第三折写蒋瑞莲看到姐姐王瑞兰终日愁眉苦脸，劝姐姐建议招一个姐夫，王瑞兰却摆起面孔，训斥妹妹"你这小鬼头春心动也"，蒋瑞莲讨了场没趣，只好离开了。想不到小妹的话语却勾起王瑞兰一片心事，她于是缓步来到后花园"拜月"，祷祝神明护佑自己的丈夫平安无恙，却不料蒋瑞莲突然出现，原来她正在暗中窥视姐姐的举动，这一来，小妹反而指责姐姐"你这小鬼头春心动也"。在这种情势下，王瑞兰只好把自己如何在兵荒马乱之中与蒋世隆邂逅到结为夫妻、如何为父所迫离开心爱丈夫的情形告诉小妹，谁知小妹子听到"蒋世隆"的名字时，却呜呜地哭起来，这使王瑞兰突然警觉起来，怀疑丈夫与小妹的关系，经过一番解释，瑞兰才明白丈夫原来就是瑞莲的哥哥。在原来已是情同手足的姐妹关系中，现在又增加了一层"姑嫂"的关系，于是两人双双对月祷告起来。这样一场戏，并没有紧张惊险的情节，演出来却扣人心弦，这是作者善于使场面随步换形而取得了极佳的戏剧效果。

其三是淋漓尽致地写好戏剧高潮。什么是戏剧高潮？主要有两种看法，一种看法认为是情节关键性转折，李健吾先生就持这种看法；另一种认为是情绪高潮，中国戏曲观众比较认同这种看法。按照后一种看法，《窦娥冤》的高潮在第三折（按照前一种看法则高潮在第二折"判斩"一段），第三折的写法分为三层，先写窦娥在差役的推拥下走向法场，〔滚绣球〕等曲慷慨激越，把悲剧情绪引向高潮；次写窦娥婆媳生离死别，场面与气氛有了变化，如泣如诉，令人荡气回肠；最后是三桩誓愿的提出，人物与主题进

一步升华,情绪达到最高潮。这种高潮场面的写法,既淋漓尽致又富于变化,像潮水翻滚,激动人心。

四、古典戏曲怎样刻画人物性格

情节与人物的关系是相辅相成的,只有情节而没有人物性格,则"见事不见人",人物淹没在情节当中;只有人物而没有好情节,就好比只有几根骨头而没有血肉,人物形象也"立"不起来。我们既要写好情节,又要写好人物。

优秀的古典戏曲怎样刻画人物呢?

首先是情节与场面紧紧围绕主要人物来展开,这是戏曲写人物的一个优良传统。如《窦娥冤》全剧的情节与场面都围绕窦娥来展开,楔子写窦娥悲惨的身世,第一折写她和流氓地痞的矛盾,第二折写她和贪官的矛盾,当这个矛盾冲突完全呈现出来后,张驴儿等就统统"靠边站"了。

由于强调情节和场面要围绕主要人物来展开,因此戏曲讲究剧情的合情合理,讲求情节是否能够表现人物性格,有两句大家都熟悉的话,叫作"出观众意想之外,在人物情理之中",这是中国戏曲处理情节与人物关系时的艺术诀窍。《董西厢》写张生跳墙后遭莺莺拒绝,但他却回过头来对红娘说:"她不要我,让我们来做夫妻吧。"说完就要搂抱红娘。这样表演可能会有一定的哄笑效果,但这样的情节损害了张生的形象,王实甫《西厢记》把这一情节摒弃了。阮大铖的《十错认春灯谜记》,情节关目有十处大巧合,过于离奇,编剧上已堕入邪门歪道了。

其次,集中全力写好人物主要的性格特征,绝不面面俱到,绝不平均使用力气,这是戏曲写人物一大特色。小孩子看戏常常会问这个人是好人还是坏人。在戏里,人物形象鲜明,好人坏人,粗豪的、奸诈的、忠贞的,全都一目了然。之所以能如此鲜明,就因为戏曲着重写透人物主要一面的性格,并不面面俱到,把性格写得十分复杂。如《看钱奴》杂剧写土财主贾仁悭吝的性格,就刻画得入木三分。贾仁上街时看到香喷喷油花花的烧鸭,想吃又舍不得花钱,他于是假装打苍蝇,把五指捆在烧鸭上,回家后一个手指的鸭油送一碗饭,一共吃了四碗饭,舐了四个指头,本想留一个指头的油到晚饭时再吃,没想到狗趁他午睡时把这个指头舐得干干净净,贾仁于是气病了。这一病竟卧床不起,他儿子要给他定做楠木棺材,他却说用破旧的马槽就可以了。但身躯太长而马槽太短装不下怎么办?贾仁建议借邻居的斧子来把身子砍短。剧作用夸张的笔法,集中揭示贾仁的悭吝与损人利己的性格,描写得非常深刻。

过去有人指责戏曲写人物定型化,性格没有发展,这个指责是不合事实的。戏曲有不少人物其性格是有发展的,如《窦娥冤》的窦娥、《赵氏孤儿》中的程婴、《牡丹亭》中的杜丽娘、《红梅记》中的李慧娘,都是著名的例子。但确有一些人物形象定型

化，没有发展，如鲁斋郎、周舍、蔡伯喈、赵五娘以及诸葛亮、孙悟空、猪八戒、李逵等，不过这并没有什么不好，问题不在于性格是否有发展，而在于性格是否鲜明。中国戏曲的人物很少有西方戏剧中存在的非常复杂化的性格，是因为中国戏曲把重点放在写好人物主要性格特征上面。

再次，戏曲刻画人物时，重视心理描写和展现人物的精神世界。戏曲是以演唱为主要表现手段的，一段段的唱词就是一首首抒情诗，因此戏曲也是一种抒情的艺术。举《窦娥冤》情节来讲，至第二折窦娥"判斩"时，故事已基本结束了，就差刽子手手起刀落，人头掉地了，好像没有什么戏了，但关汉卿正是从这个看来没有什么戏的地方，爆出一场震撼人心的戏剧来。这样写，就不是为情节而写，而是为人物而写。从抒情的角度出发，如果不是深入挖掘人物的精神世界，则第三折悲剧的高潮将写不出来。

古典戏曲的心理描写也常常通过对话或戏剧动作来完成。《看钱奴》写贾仁买子时，只出两贯钱，多一毛也不拔，他要卖主将钞高高举起，还说上面有许多"宝"字。其实，常识告诉我们，钞上面的"宝"字再多，用手把钞举得再高，都不会影响钞的价值。这句看来缺乏常识的话，却十分符合贾仁的性格逻辑，深刻地揭示了这个视财如命、向金钱顶礼膜拜的守财奴的心态。

最后，利用对比、烘托、夸张、渲染、传神等艺术手法，即动员一切艺术手段刻画人物，成功的艺术作品无不如此，优秀的戏曲作品也是这样。像王实甫《西厢记》描写崔莺莺的美貌，作者不采用什么"沉鱼落雁之容，闭月羞花之貌"这类陈词滥调，而是用了一个十分传神的细节：在为崔相国追荐亡灵的道场上，崔莺莺出现了，场上的人都为她的美貌所吸引，老和尚看呆了，错把前面小和尚的光头当木鱼来敲打。连老和尚都这样，年轻的小和尚则可想而知了，张生之神魂颠倒也就不难理解了。用最有效而经济的艺术手段，收到最佳的效果，优秀的古典戏曲作品常常如此。张生是个喜剧人物，为了突出他的钟情与痴狂，写他见红娘时自我介绍说："小生姓张名珙，字君瑞，本贯西洛人也，年方二十三岁，正月十七日子时建生，并不曾娶妻……"这完全是夸张的写法，不要说是在封建时代，就是今天文明时代，一个男青年见到一个陌生的姑娘马上来这样一番自我介绍，人家会以为你是神经病哩！

（原载《东江》1981 年第 2 期）

论中国古典悲剧

一、中国古代有悲剧吗？

悲剧属于美学的范畴，它是通过描写正面主人公的巨大不幸与痛苦来作出美学评价的一种戏剧样式。我国古代是一个悲剧的时代，人压迫人的不平等制度是万恶之源。长夜漫漫、黑暗如漆的封建社会，到处是产生悲剧的土壤，不知有多少真善美的人和事被扼杀掉。面对这悲剧性的现实，古代一些进步的戏剧家写出了一些可歌可泣的悲剧作品。王国维曾指出，像《窦娥冤》与《赵氏孤儿》，即"列之于世界大悲剧中亦无愧色"。（《宋元戏曲史》）

但是，有些人却无视这个事实，认为中国古代戏剧史上无悲剧。为什么会产生"中国古代没有悲剧"的见解呢？这主要是有人拿西方的古典悲剧概念来度量中国戏剧的实际。具体地说，就是拿亚里士多德的悲剧定义来套中国戏曲，因而得出错误的结论。亚里士多德在《诗学》中提出："悲剧是对于一个严肃、完整、有一定长度的行动的摹仿""要能引起恐惧与怜悯之情"，因此，末尾的情节应该是"由顺境转入逆境"。亚里士多德反对柏拉图的"善有善报"的主张，认为"善有善报"的作品是喜剧性的，不能算作悲剧。亚氏这种悲剧理论，对西方的悲剧创作，特别是意大利文艺复兴时期和法国古典主义时期的剧作，有过巨大的影响。有的人便拾起这把"尺子"，用来衡量中国古代戏剧，并断然认为"中国古代没有悲剧"。

其实，像亚里士多德所认为的那种"由顺境转入逆境"而没有善恶报应那一套的悲剧，中国古代也有，元杂剧中的《介子推》《替杀妻》《双赴梦》等，基本上就属于这一类。《替杀妻》剧末写张平蒙冤而死，死前"街坊邻里""啼天哭地"，除了"地惨天昏，雾锁云迷"的浓重悲剧气氛外，并不见善恶报应或天人感应的情节。这些作品，无疑地属于"一悲到底"的悲剧。然而，重要的是应该看到悲剧的概念是随时代的变迁与地域的差异而有所变化的。拿外国远古的概念来规范中国近古的作品，难免圆凿方枘，格格不相入。中国古代没有哲学、化学等学科概念，难道就没有哲学家、化学家了吗？中国古代没有"悲剧"这一概念，但"苦情戏"之类的叫法还是有的，通过描写正面主人公的巨大不幸与痛苦来作出美学评价的悲剧作品也并不少。今天，王季思等主编的《中国十大古典悲剧集》的出版，受到了戏曲界的欢迎与重视，也从一个侧

面说明了中国古典悲剧的存在以及这些作品在中国戏剧史上所占有的重要地位。

二、中国古典悲剧的界定

有一种相当流行的看法是："我们判断一个戏是不是悲剧，主要的不是看手法，而是看内容。"（苏国荣《我国古典戏曲理论的悲剧观》）这种看法是不对的。例如，卓别林的许多戏剧与电影，表现的是市井流浪汉的悲惨命运与遭际，从内容上说是悲剧性的，但它们都不属于悲剧而属于喜剧；川剧著名的喜剧《拉郎配》，写皇帝要选美入宫，民间于是竞相嫁女，出现了"拉郎配"这种令人啼笑皆非的场面。这种事件从本质上来说完全是悲剧性的，但它却演成一出叫人解颐的喜剧。

因此，美学评价的方式也是值得重视的。即是说，我们在判断一个戏属悲剧类型还是喜剧类型时，不光要看它的内容，还要看它的形式，特别是表现手法。

在判断戏剧类型的问题上，东西方所运用的"标尺"也是迥异的。西方戏剧理论家用一个戏是引起崇高感还是引起滑稽感来判别其为悲剧还是喜剧。不过，中国由于"悲喜交错"的传统表现手法的运用，喜剧中不无悲剧的场次（如《西厢记》中的"长亭送别"，《看钱奴》中的"卖子"），悲剧中也不差喜剧性的穿插（如《窦娥冤》赛卢医的出场、《琵琶记》中的"文场选士"），即是说，崇高与滑稽同存于一个剧中，这是我国古代戏剧常见的现象。因此，在考察中国古代戏剧类型时，不仅要把内容和形式结合起来看，还要看它们的主要成分。一个戏从内容上看主要是悲剧性的，表现手法也以悲剧为主，则这个戏便是悲剧，像《琵琶记》就属这一类；如果一个戏虽有不少悲剧性的内容，也有一些悲剧性的场面，但较多场次采用正剧、喜剧甚至闹剧的表现手法，它就不能算作悲剧，《牡丹亭》就是这样。

还有一种情况需要提及的，这就是中国古代戏曲在演出中，由于各种因素的作用，许多戏实际上是以折子戏的形式流行开来的，折子戏中也有不少著名的悲剧，它们也是中国古典悲剧重要的组成部分。如《白兔记》中的《井边会》，《同窗记》中的《楼台会》《山伯临终》《英台哭坟》，《商辂三元记》中的《雪梅吊孝》，《千金记》中的《霸王别姬》，《玉堂春》中的《梅亭雪》，等等。这部分悲剧折子戏的原本，有的是悲剧，有的是正剧或喜剧，但这并不影响这部分折子戏所属的悲剧类型。这是中国古典悲剧中实际存在的特殊情况。

三、中国古典悲剧的特征及其与西方悲剧之比较

恩格斯曾经对悲剧冲突作过著名的论述："历史的必然要求和这个要求实际上不可

能实现之间的矛盾。"(《致斐·拉萨尔》)这一论述从历史唯物主义的高度概括了悲剧的本质,指明了古今中外悲剧创作的共同特征。

由于民族地域环境的差异,历史文化的不同,中西的古典悲剧又形成各自不同的艺术特征。这些特征,使中国古典悲剧具有鲜明的民族风格与东方艺术的特异风采。

(一) 从悲剧主人公的形象来考察

中国古典悲剧的主人公具有弱小善良的正面素质,是些性格无缺陷的正面人物。窦娥就是关汉卿塑造的一个善良的悲剧人物,她三岁丧母,七岁被卖到蔡婆家当童养媳,十七岁与蔡婆的儿子结婚,十九岁丈夫病死,一连串的厄运使这个弱小善良的妇女赢得人们的深深同情。当悲剧冲突正式展开时,她激烈地反抗流氓地痞张驴儿的欺侮,为了保护年迈的婆婆,屈招了"药死公公",终于惨死在封建势力的屠刀之下。在一些英雄悲剧里,如杨家将、岳飞、文天祥戏中的主人公,他们所代表的社会力量,在戏剧冲突的特定环境里因战胜不了邪恶势力而酿成悲剧,相对来说他们也具备弱小善良的正面素质。

所谓"无缺陷的正面人物"云云,并非说悲剧人物是完美无缺的"高、大、全"式的完人。只是说,他们没有重大的性格缺陷,他们的悲剧结局并不是由于性格的缺陷导致的。这一点也是与西方的古典悲剧迥然有异的。西方的古典悲剧塑造了许多著名的悲剧典型,那是人类文艺史上不可多得的瑰宝。从悲剧主人公的形象来说,他(她)们虽也获得人们极大的同情,但不少是性格有缺陷的人物。如古希腊欧里庇得斯的《美狄亚》中的美狄亚是值得同情的,她被丈夫遗弃是十分不幸的,她的复仇也是可以理解的,但用杀害自己亲生儿子的办法来进行复仇,这种"报复狂"的举动难免是有缺陷的,如果秦香莲也用杀害子女的办法来惩罚陈世美,那她无论如何不能获得中国老百姓的同情,她绝不可能成为一个家喻户晓的震撼人心的悲剧人物。莎士比亚的著名悲剧《奥赛罗》中的奥赛罗也是一个感人殊深的悲剧典型。但是,他的性格也是有缺陷的,极强的嫉妒心与轻信,使他杀死美丽清白的妻子苔丝德蒙娜。至于《麦克佩斯》中的麦克佩斯,他是一个暴君、杀人凶手,是一个反面人物。而反面人物在中国古典悲剧中,无论如何不能成为悲剧的主人公,因为他根本不具备善良弱小的正面素质。

在中国古典悲剧人物的画廊里,塑造得最多、最具光彩的,是一系列下层妇女的形象,如窦娥、张翠鸾(元杂剧《潇湘雨》)、李三娘(南戏《白兔记》)、赵五娘(南戏《琵琶记》)、王娇娘(明传奇《娇红记》)、李香君(清传奇《桃花扇》)、白娘子(清传奇《雷峰塔》)、秦香莲(花部《赛琵琶》)等,这些悲剧人物无不具备善良弱小的正面素质,她们都是些性格无缺陷的正面典型。

（二）从戏剧冲突的角度来考察

古希腊悲剧是所谓"命运悲剧"，悲剧人物的行动不能逃脱命运之神的摆布。像索福克勒斯的《俄狄浦斯王》，写俄狄浦斯王无法逃脱神的预示，证实自己就是杀父娶母的凶犯，他于是自刺双目逃亡。无论悲剧主人公怎样左冲右突反抗命运，始终无法冲破命运之网，这就是古希腊悲剧冲突的特点。莎士比亚悲剧是所谓"性格悲剧"，《哈姆雷特》中哈姆雷特王子性格的优柔寡断、矛盾百出，直接酿成了悲剧。作为儿子，他爱他的母亲，但他又恨他的母亲，因为她是杀父的凶手之一；他很爱奥菲丽霞，但又认为与她结婚不光彩……一切都在矛盾之中，性格上的这种弱点构成了哈姆雷特悲剧的内在原因。

中国古典悲剧虽然也有命运悲剧（如元杂剧《荐福碑》）与性格悲剧（如元杂剧《霍光鬼谏》），但绝大多数悲剧带有鲜明的伦理批判的特色。从戏剧冲突方面来讲，善与恶、忠与奸、正与邪之间的矛盾斗争，是构成冲突的基础。像纪君祥的《赵氏孤儿》杂剧，就是善恶、忠奸、正邪两种道德力量之间的大搏斗。为了保护赵氏孤儿，将军韩厥舍生取义，公孙杵臼老人壮烈死去，草泽医人程婴忍辱负重二十年；而大奸臣屠岸贾为了斩草除根，甚至下令刹死晋国半岁大的婴儿……最后通过赵氏孤儿长大报仇，惩恶扬善，完成了伦理批判的主题。他如《窦娥冤》《白兔记》《精忠旗》《清忠谱》《桃花扇》《雷峰塔》《赛琵琶》《清风亭》等都是这样。这些悲剧作品，以其鲜明的思想倾向与伦理批判的特色而有别于西方的"命运悲剧"或"性格悲剧"。中国民族戏曲戏剧冲突的特色，并不着重刻画复杂的性格，它很少出现具有多种侧面性格的人物，没有哈姆雷特式那种复杂而自相矛盾的典型。中国古典悲剧把鲜明的倾向性放在首位，是一种具有鲜明伦理批判特色的"伦理悲剧"。

中国古典悲剧这种特色，是由中国的特殊国情所决定的。中国古代是一个封建宗法社会，以"三纲五常""三从四德"等为主要内容的封建道德和人民道德之间的冲突十分激烈，因此任何悲剧冲突的构成，无不与封建宗法制度有关。像《孔雀东南飞》中焦仲卿与刘兰芝的悲剧命运，《李娃传》《霍小玉传》中女主人公的遭遇，或是悲剧作品《窦娥冤》《白兔记》《赛琵琶》《清风亭》等剧中主人公的悲剧，都是封建宗法制度下真善美事物的悲剧。在这里，矛盾冲突首先是由两种截然相反的道德力量引发出来的，而不是人对命运神祇的反抗所产生的，也不是由人物性格的复杂性或软弱性所酿成的，这也是中国古典悲剧的一大特色。

（三）从戏剧效果方面来说

中西古典悲剧都是用眼泪来净化观众的灵魂，用悲来作出美学评价的，这是共同

点。但西方古典悲剧主要是唤起观众的怜悯与恐惧。亚里士多德在《诗学》中明确指出:"悲剧是……借引起怜悯与恐惧来使这种感情得到净化。"他把"怜悯与恐惧"作为悲剧的重要的审美特征来加以强调,说"悲剧须能引起恐惧,才是成功的作品"。

但中国古典悲剧并不把引起"恐惧"作为悲剧审美的重要手段。悲剧里作为审美范畴的崇高,不是由"恐惧"所引起的,而是由悲剧人物的自我牺牲精神和伦理美德所唤起的。窦娥的善良的美德与自我牺牲的精神,周顺昌的正直耿介,岳武穆的忠肝义胆,赵五娘的辛勤操持,白娘子的坚毅执着,程婴的忍辱负重……皆无不如此。正如车尔尼雪夫斯基说,悲剧是"伟大的痛苦或伟大人物的灭亡"。(《论崇高与滑稽》)我国古典悲剧中这些主人公,他们都是一座座"崇高"的丰碑,他们的痛苦或灭亡引起人们同情、尊重与悲壮的审美感,却不给人以丝毫的恐惧感。

(四)从表现手法看

我国古典悲剧中常常包含一些喜剧的因素,这也是它同西方古典悲剧明显不同的地方。有些西方古典悲剧虽然也有一些喜剧性穿插,但"悲中有喜"手法的运用不及中国古典悲剧多,喜剧处理的效果也没有中国古典悲剧显著。关于中国古典悲剧穿插一些喜剧性的场面,例子可以说是不胜枚举的。如《窦娥冤》中赛卢医、桃杌的出场,《潇湘雨》中崔通与试官的联对问答,等等,这些场面,或滑稽打闹,或逗笑取乐,都令人解颐捧腹,富有喜剧效果。

其实,悲中有喜、悲喜交错的用法,并非自古典悲剧始,它是我国传统的艺术表现手法。王夫之在《薑斋诗话》中说"以乐景写哀,以哀景写乐"这种艺术手法,在《诗经》时代就已经出现了。中国古典悲剧中的悲中有喜、悲喜交错,是这种传统的艺术辩证法的具体运用,它给中国古典悲剧溶进了热色(亮色),使中国戏剧带有多色调的特征。这种悲剧里的喜剧穿插,有时也可能是为了冲淡悲剧气氛,或者是增添戏剧性。总之,这种处理和表现法在中国古典悲剧里已被广泛采用。

中国古典悲剧悲中有喜、悲喜交错的特征的形成,除了上述原因外,还由于中国戏曲艺术内部结构的特殊性。中国戏曲艺术采用行当的表演体制,生旦净丑各有一套独特的表演程式与手法。对于丑角、净角来说,插科打诨、逗笑取乐是其职责范围与表演特色,它是一个完整的戏曲演出所不能缺少的,李渔说它是戏剧演出中的"人参汤",说"欲雅俗同欢、智愚共赏,则当全在此处留神。"(《闲情偶寄·词曲部·科诨第五》)把科诨置于十分重要的地位。而科诨的完成,虽说生旦也有自己的科诨,但毕竟以净丑二行为主。所以,悲剧演出中之所以不时会出现一些喜剧性的穿插,其原因也在于中国戏曲艺术内部结构的特殊性,即受行当表演体制的影响。

四、关于大团圆结局

大团圆结局是中国古典悲剧创作中一个常见的现象,人们的分歧,常常自然而然地集中在这个问题上,对它该如何看,涉及对中国古典悲剧的总体评价。

自亚里士多德以降,西方美学家对"善有善报,恶有恶报"的结局便不乏否定的意见。当代的中国,也有不少理论家与作家如邓牧君、陈仁鉴等对"大团圆结局"嗤之以鼻。邓牧君认为"大团圆结局"是"文化水平低、艺术欣赏力差的观众"的心理要求。陈仁鉴曾把莆仙戏《施天文》改成著名悲剧《团圆之后》。在谈到大团圆结局的问题时,他说:

> 传统戏曲的情节结构,一般都是以"大团圆"为结局的。……古代的一些传奇作家,为替封建社会掩盖矛盾,粉饰太平,宣扬善有善报、恶有恶报的宿命观,往往以一种虚幻的"大团圆"作为结局,给人以精神安慰。这种廉价的、宣扬未死而得到善报的说教,比宗教家宣扬死后上天堂来麻醉人民还要恶毒。

大团圆结局是否真如上面所说的,是"文化水平低、艺术欣赏力差的观众"才喜欢,甚至"比宗教家宣扬死后上天堂来麻醉人民还要恶毒"呢?我以为要探讨这个问题,必须从中国古典悲剧的实际情况出发,具体问题具体分析,才能得出较为公正的结论。

生活中本来就存在着"破镜重圆""善恶到头终有报"一类的事件,悲剧作品中出现"大团圆结局"的写法,是自然而可以理解的。要评价一个作品的"大团圆结局",我以为从根本上说不外两条:一是看它是否符合生活的真实,是否符合人物、情节发展的逻辑;二是看它是否为整个作品艺术构思的有机组成部分。从中国古典悲剧的具体情况来分析,除了"一悲到底"的那些剧作外,结局不外乎下列几种情况。

(一)以悲剧主人公大团圆作为结尾

以悲剧主人公大团圆作为结尾的,如《琵琶记》《潇湘雨》《金锁记》等。《琵琶记》写赵五娘与蔡伯喈最后团圆作结,它是符合蔡伯喈这个善良、正直而软弱的人物性格发展的逻辑的,也符合全剧"不是一番寒彻骨,哪得梅花扑鼻香"的整体构思,是应该给予肯定评价的。20世纪50年代全国剧协组织讨论《琵琶记》时,曾请湘剧团按"马踹赵五娘、雷轰蔡伯喈"的悲剧结局来演出,演完后,全体演员联名"抗议"这种结尾。可见,给赵五娘一个夫妻美满团圆的结局,还是符合观众意愿的,这绝不是

"吃透了小市民心理"的招式,更不是什么"掩盖矛盾,粉饰太平",而是生活逻辑和人物性格逻辑的合乎发展规律的终结。

像《潇湘雨》《金锁记》一类的团圆结局,毫无疑问应予以批判否定。《潇湘雨》最后竟让悲剧主人公张翠鸾以"一女不事二夫"为由与崔通言归于好。这种结局,显然是对生活真实和艺术真实的严重歪曲,它只能是作家头脑里封建贞节观念的产物,严重损害了张翠鸾的悲剧形象。而《金锁记》则把一个感天动地的大悲剧《窦娥冤》改为"翁做高官婿状元,父子夫妻大团圆",完全磨平了关汉卿原剧反抗的棱角。这种写法,确如陈仁鉴同志所说的,是"掩盖矛盾,粉饰太平"。其他如张大复的《翻精忠》写岳飞灭秦桧,痛快得紧,但这样的团圆结局严重歪曲历史,已成为戏剧史上的笑柄。

(二) 悲剧人物虽然死去,但以"善有善报,恶有恶报"为结局

悲剧人物虽然死去,但以"善有善报,恶有恶报"为结局的,如《赵氏孤儿》《清忠谱》《雷峰塔》等便属于这一类。《赵氏孤儿》"报仇舍命诛奸党""忠义士各褒奖"的结局,基本上符合历史真实,也是剧作构思的自然合理的结局。《清忠谱》以"魏贼正法戮尸,群奸七等定罪""惨死者尽皆宠锡表扬"作结,也是符合历史真实的。这种结尾,我们是很难严加苛责的。而《雷峰塔》结尾写白蛇之子许士麟中状元并"钦赐荣命,祭母完婚",就完全是蛇足。它游离于全剧戏剧冲突之外,是另外加上去的一条"光明的尾巴"。这种所谓"善有善报",难免冲淡全剧的气氛,降低剧作的思想意义,因而是不足为法的。

(三) 用天人感应、成仙证果作结尾

用天人感应、成仙证果作结尾的,如《窦娥冤》《娇红记》等便属此类。《窦娥冤》的结尾,虽难免有美化清官王法之嫌,但所包含的思想基本上是积极的,它引导人们去怀疑贫富不均、善恶颠倒、贤愚混淆的封建秩序,其歌颂真善美,鞭挞假恶丑的倾向是十分鲜明的。还有,孟姜女哭倒长城是民间广为流传的故事,自宋元以来就是一个著名的悲剧剧目,它采用哭倒长城这种天人感应的写法来结尾,也是完全合理的。但《娇红记》就不是这样,它写申纯、王娇娘原是上界瑶池之金童玉女,"则为一念思凡、谪罚下界,历尽人间相思之苦,始缘私合,终归正道"。把一场扣人心扉的悲剧点破成一个虚妄无聊的玩笑。这种结尾,无论从思想上或从艺术上看都属下乘。

上述这种"大团圆结局",是从广义上说的。我们对它应该具体分析,区别对待,不要把"孩子和脏水"一起倒掉。当然,这里还有一个艺术创新的问题。应该看到,尽管有一部分悲剧作品的大团圆结局是积极的,是符合生活真实与作品情节发展的逻辑

的，但如果把它当成僵死的模式来照搬套用，陈陈相因，那实在是令人生厌的艺术教条主义，是最没出息的，它堵死了艺术的创新之路，为平庸的公式作品大开方便之门，这也是需要特别指出的。

为什么中国古典悲剧，乃至整个中国古典戏剧，会形成"大团圆结局"的套子？我以为主要原因有三个。

其一，这是传统戏剧观作用的结果。

我国古代强调戏剧的娱乐性，大多数戏曲演出是在逢年过节、迎神赛会、喜庆吉日的时候进行的。乾隆时许道承在《缀白裘》第十一集序言中说"戏者，戏也"。这后一个"戏"字，就是娱乐、耍子的意思，在这里，戏剧的娱乐性被拔高到十分重要的地位。明代著名的戏剧评论家徐复祚说："酒以合欢，歌演以佐酒，必堕泪以为佳，将《薤露》《蒿里》（按：皆殡葬曲）尽侑觞具乎？"（《三家村老委谈》）从这里不难明白为什么中国古代喜剧多于悲剧，为什么许多戏都有喜庆的大团圆结局？因为要取得"喜庆兆头"，所以曲终不能让观众"以泪洗面"。梅兰芳在《舞台生活四十年》中对这个问题说得更明确："观众花钱听个戏，目的是找乐子来……到了剧终，总想着一个大团圆的结局，把刚才满腹的愤慨不平，都可以发泄出来，回家睡觉也觉安甜。"

其二，这是民族性格、心理作用的结果。

中华民族素以爱憎分明、善良、乐观著称于世，她既从善如流、嫉恶如仇，又宽容厚道、豁达乐观。清代焦循在《花部农谭》中曾记载农村老百姓观看著名悲剧《清风亭》时的情景："其始无不切齿，既而无不大快。铙鼓既歇，相视肃然，罔有戏色；归而称说，浃旬未已。"《清风亭》的末尾，善良正直、无依无靠的张元秀与老妻双双撞死在清风亭的柱子上，而忘恩负义、狗彘不如的张继保被雷殛死，这种"恶有恶报"的结尾，伸张了正义，惩罚了坏人，因此引起农村老百姓强烈的共鸣。

另外，我们的民族又是一个乐观的民族。王国维在《〈红楼梦〉评论》中说："吾国人之精神，世间的也，乐天的也。故代表其精神之戏曲小说，无往而不著以乐天之色彩，始于悲者终于欢，始于离者终于合，始于困者终于亨。非是而欲伏阅者之心难矣。"曹禺在《〈日出〉跋》中说："看见秦桧，便恨得牙痒痒的，恨不得立刻将他结果；见好人就希望他苦尽甘来，终得善报。所以应运而生的大团圆的戏的流行，恐怕也有不得已的苦衷。"这种"不得已的苦衷"，照我的理解就是戏剧不得不表现民族的精神与心理，不得不用"善有善报，恶有恶报"的结尾来满足观众善良的愿望。

其三，这是哲学思想和宗教观念影响的结果。

特别是处于封建社会统治思想地位的儒家学说，对中国古代人的世界观、人生观和文艺心理结构的形成有巨大的影响。儒家的"乐天安命"的思想学说、"中庸"的观念、"温柔敦厚"的诗教、"哀而不伤"的文艺主张，使产生于儒家学说之后的中国古典悲剧，也带有明显的"哀而不伤"的特征，使"中庸"（即适度不过度）成为中国古典悲剧的重要审美原则。所以在我国古典悲剧中，不追求激烈的感官刺激，特别是在

结尾部分，仍然以清晰的幻想形象给人以心理满足，经过"悲、欢、离"之后，最末用"合"来终局。

从宗教观念方面说，中国古代虽无统一的国教，但佛教在汉末传入后影响十分巨大，佛教很快被世俗化、人情化，尤以禅宗为甚。它的"来生"学说、"生死轮回"的观念、天堂地府构想，对中国古典悲剧的大团圆结局有不可低估的影响。不少戏的结尾采用天人感应、轮回报应、神仙证果那一套，不能不说是受到宗教观念的作用。

（原载《学术研究》1984年第2期）

喜剧之轻，用以消解生活之重

喜剧与悲剧一样，是一种戏剧类型，属于美学范畴。喜剧是通过笑声对历史或现实的人和事进行美学评价的。喜剧的全部价值，我以为可以用一句话来概括，这就是：以喜剧之轻，消解生活之重。生活中有各种不快与烦恼，有时甚至"亚历山大"，但喜剧却是轻快的、轻盈的、轻巧的、轻松的，一笑十年少，一笑解百忧，一笑泯恩仇。莎士比亚剧中有句名言："弱者，你的名字叫作女人。"我模仿这种句式来说："喜剧，你的名字叫作笑。"喜剧的笑，是一种从心理转化为生理的过程，是人对客观社会生活现象的一种主观情绪反应，除了心理和生理特点之外，喜剧的笑从根本上说是一种社会文化现象，笑既是喜剧的表现形式，也是它的内容。亚里士多德说："喜剧模仿比我们差的人，但所谓差，并非指恶，而是指丑。"笑是一种理解、一种评价、一种超越，既然我们用笑理解了丑、评价了丑，那就超越了它。所以，喜剧把笑作为最高的艺术境界来追求。喜剧大师李渔说："一夫不笑是吾忧。"喜剧离开了笑，只会叫人别扭。

在西方美学史上，悲剧诗人的地位高于喜剧诗人，从亚里士多德到别林斯基都持这种见解，这可能是因为：悲剧引发崇高感，而喜剧引发滑稽感，悲剧是用眼泪来净化人们的灵魂，而流出眼泪比发出笑声要难。用句粗俗的话来说，眼泪比笑声值钱。但中国古典美学并不这样认为。当明代文学家王世贞在《艺苑卮言》中提出戏曲"必堕泪以为佳"的时候，立马遭到徐复祚等几位名家的反驳："必堕泪以为佳，将《薤歌》《蒿里》（按：皆殡葬歌曲）尽侑觞具乎？"（《三家村老委谈》）可见，中国古典文艺家并不看轻喜剧。

事实恰恰相反，中国古典的喜剧传统要比悲剧传统深厚得多，中国古代的喜剧可以说与戏剧同时产生，中国戏剧史的开章明义即为先秦的优伶；优伶者，后世喜剧演员之前身也。无论是"楚庄王祭马""孙叔敖"还是"秦二世油漆长城"，这些《史记》所记载的优伶讽谏的故事片段，都充盈着满满的喜剧元素。古代早期的剧目，像《东海黄公》《踏摇娘》《兰陵王》《三教论衡》等，无一不是喜剧剧目。元代是曲的鼎盛时期，王国维花了几年写成被我们奉为经典的《宋元戏曲史》，他找到的元曲中的悲剧作品，只有《汉宫秋》《梧桐雨》《替杀妻》等寥寥几部，大量的是喜剧作品，如著名的抒情喜剧《西厢记》《拜月亭》、幽默喜剧《望江亭》《风光好》、讽刺喜剧《看钱奴》《飞刀对箭》和闹剧《渔樵记》等。

明清时期主要的戏曲形式是传奇，由于传奇篇幅较长，动辄四五十出（如《牡丹亭》有五十五出），和西方古典悲剧或喜剧迥然有异的是，它走的并非西方戏剧一悲到

底或一喜到底的套路，而是悲中有喜，喜中有悲的艺术格局，例如《牡丹亭》中，既有喜剧场子《春香闹学》，也有悲剧场子《写真》《闹殇》。《同窗记》（《梁祝》）中，"同窗共读""十八相送"是轻松愉悦的喜剧，"楼台会""山伯临终""英台哭坟"则是催人泪下的悲剧。到了近代花部，喜剧剧目依然占大比重，《借靴》《打面缸》《夫妻观灯》等就是著名的喜剧剧目。有时一出折子戏中，悲喜元素常互相融汇参透，例如《白兔记·井边会》中，刘咬脐母子相会是悲，两个丑扮士兵的插科打诨则为喜。来到当代，一台晚会或者春晚如果没有一两个精彩的戏剧小品压台，晚会就不会给观众留下深刻印象。赵本山的小品固然有局限性，但赵本山的喜剧小品称雄春晚20年，这是一个不容忽视的值得深入探讨的文化现象，充分说明喜剧是非常受欢迎的。

为什么古往今来的观众喜爱喜剧？为什么中国的喜剧传统如此深厚？如此根深蒂固？王国维在《红楼梦评论》中说到了这个问题：

> 吾国人之精神，世间的也，乐天的也，故代表其精神之戏曲小说，无往而不著此乐天之色彩：始于悲者终于欢，始于离者终于合，始于困者终于亨。非是，而欲伏阅者之心，难矣！

王国维从民族性格、民族心理上进行剖析，认为中国人禀性乐天，所以，属于大众文艺形式的戏曲小说，必遵循国人乐天的本性与喜好，"始于悲者终于欢，始于离者终于合，始于困者终于亨"。因为戏曲小说的观众或读者，与诗文的作者或读者不同，后者多是封建士大夫，戏曲小说如果不表现百姓的喜好，那就不会受到欢迎。

除了民族心理与民族性格这一深层次原因之外，我以为从艺术与生活关系的层面上说，生活中"缺"的，可以到艺术中去"圆"；生活中沉重的，可以用喜剧之"轻"来消解。苏轼云："人有悲欢离合，月有阴晴圆缺，此事古难全。"苏轼用自然规律"阴晴圆缺"来理解人间的"悲欢离合"，觉得这是很自然的事，因此在灾难袭来的时候，泰然处之。他六十岁被贬蛮荒海南，"日食薯芋，不见老人衰疲之气。"一般人当然不可能如苏学士般参透人生，于是喜剧就成了消解烦恼、陶醉自身、轻松愉悦的手段，这恐怕是中国人的一种"活法"，也是喜剧在中国大行其道的根本原因。试想，生活已经够累，还要看悲悲切切的戏，还要泪流满面，吃"二遍苦"，遭"二茬罪"，观众们是不会答应的，这也是在中国土地上喜剧比悲剧受欢迎，喜剧比悲剧多得多的原因。

当然，这里还有传统戏剧观的作用，在很长一段时间，尤其在广大农村，戏曲多演出于过年过节的喜庆日子，为了配合迎神赛会和时年八节，为了适应喜庆的氛围，观众更喜欢看喜剧，这是自然而然，合乎常理的事。所以，"必堕泪以为佳"的戏剧观，遭到众多戏剧名家的讨伐，也遭到不少观众的反感。

中国式的传统喜剧有自己的特点，它自成体系，与西方的喜剧观念不同。中国式的

喜剧，喜剧元素与悲剧元素互相融合流动、互相渗透，尤其是在大型戏曲中往往如此。西方喜剧家常常争议喜剧本体观念的内涵究竟是肯定性的还是否定性的，中国传统喜剧不存在这样的问题，它既可以幽默讽刺，鞭挞丑类，也可以赞颂正面事物，而且这方面还不乏佳作杰作。《西厢记》就是古典喜剧一部典范性作品，通过崔莺莺、张生、红娘三位正面喜剧人物的冲突，把"愿普天下有情的都成了眷属"的歌颂性主题演绎得鞭辟入里。鲁迅说："喜剧将那无价值的东西撕破给人看。"其实，这只说对了一半，对中国喜剧来说，将有价值的正面的东西展示给人看，其实也是喜剧的一个重要的使命。

当然，中西喜剧观念也有共同之处，如极少涉及大题材，极少涉及重大戏剧冲突，大奸大恶、大圣大忠，都不是喜剧擅长表现的。悲剧需要崇高的、不平凡的和严肃的题材，而喜剧则需要寻常的、滑稽可笑的人物与事件，因为重大题材，不容易引发笑声，不容易引发轻松感与滑稽感，而只会引发紧张、思考的心理活动。所以，像李自成起义、太平天国、建党伟业、南昌起义、长征、淮海战役以及岳飞、文天祥等人事，都只能写成正剧或悲剧，是不容易成为喜剧题材的，因为这些内容，大都过于严肃沉重。

当然，用笑来消解生活之重的喜剧，应是令人愉悦的，既然理解并超越了丑，它就是美的，不能是低俗的，不能为了发笑而发笑，不能为了叫人发笑而丧失喜剧应有的品位。既要令观众发笑，又不能过于廉价过于讨好，丧失一个艺术家应有的品格，这当然不容易。正因为不容易，才需要喜剧艺术家们的努力与创造。

（载《广州日报》2000年11月13日）

汉代角抵戏《东海黄公》与"粤祝"

一

角抵戏是汉代一种重要的娱乐机制，这种表演形式在当时风靡朝野，受到上自帝王、下至百姓的热烈欢迎；迄今出土的汉代文物，不少有角抵演出的图饰①。故张衡《西京赋》云："临迥望之广场，程（呈）角抵之妙戏。"② 广场上演出的角抵戏，令汉代这位杰出的科学家、文学家也为之目眩神驰，赞叹不已。

角抵，当是两个人之间的一种角力游戏。宋代吴自牧《梦粱录》云："角抵者，相扑之异名也，又谓之争交。"③ 这种游戏，来源非常古远。《汉武故事》云："角抵者，六国所造也。"④《史记·李斯列传》云：

> 是时二世在甘泉（宫殿名——引者），方作觳抵优徘之观。〔集解〕应劭曰："战国之时，稍增讲武之礼，以为戏乐，用相夸示，而秦更名曰角抵。角者，角材也；抵者，相抵触也。"文颖曰："案：秦名此乐为角抵，两两相当；角力，角伎艺、射、御，故曰角抵也。"骃案：觳抵即角抵也。⑤

可见角抵或觳抵这种角力游戏，在战国时代已经出现，秦末已在皇宫进行演出。游戏时伴以鼓乐，文物图饰于此多有显示。

角抵与角抵戏，当然不是一回事。角抵只是一种单纯的力量相较的竞技游戏，而角抵戏却是一种戏剧表演，是演员通过角力等动作表演一定的戏剧情节。在角抵竞技中，

① 参见刘彦君著《图说中国戏曲史》第 17 页湖北江陵秦墓出土木篦角抵图，第 18 页山东临沂汉墓帛画角抵图；并参见冯双白等著《图说中国舞蹈史》第 47 页山东安邱汉墓百戏图，第 57 页河南南阳画像石《鸿门宴》等。以上两书为杭州教育出版社 2001 年版。又参见廖奔、刘彦君《中国戏曲发展史》第 55 页河南密县打虎亭村汉墓角抵壁画，第 61 页河南南阳汉代人兽相斗画像石，山西教育出版社 2000 年版。
② 〔汉〕张衡：《西京赋》，见梁萧统编《文选》卷一，上海古籍出版社 1986 年版，第 75 页。
③ 〔宋〕吴自牧《梦粱录》卷二十"角抵"，中国商业出版社 1982 年版《东京梦华录》等五种，第 180 页。引者按：至今粤方言尚有"争交"一词，指吵架、打架，当是古代"角抵"一词词义的转换与延伸。
④ 《汉武故事》，见鲁迅校录《古小说钩沉》，齐鲁书社 1997 年版，第 225 页。
⑤ 〔汉〕司马迁《史记》第八册，中华书局 1959 年 9 月版，第 2559–2560 页。

要看谁能战胜对手才定输赢;而在角抵戏中,输赢早已"内定",早已为戏剧情境所规定。这恐怕是两者最大的区别。

汉代,尤其是汉武帝时代,角抵戏演出普遍。《汉书·武帝纪》载:

(元封)三年春,作角抵戏,三百里内皆(来)观。①

《史记·大宛列传》载:

是时上方数巡狩海上,乃悉从外国客,大都多人则过之,散财帛以赏赐,厚具以饶给之,以览示汉富厚焉。于是大觳抵,出奇戏诸怪物,多聚观者,行赏赐,酒池肉林,令外国客偏观仓库藏之积,见汉之广大,倾骇之。及加其眩者之工,而觳抵奇戏岁增变,其盛益兴,自此始。②

出角抵戏诸"奇戏",令"外国客"惊叹神往,这对好大喜功的汉武帝来说,实在是件快意的事。

在诸多角抵戏节目中,有《东海黄公》者,是迄今为止治中国戏剧史者几乎一致公认的汉代角抵戏的代表性剧目③,属我国早期出现的一个戏剧实体。《西京赋》云:

东海黄公,赤刀粤祝,冀厌④白虎,卒不能救。挟邪作蛊,于是不售。

李善注:

东海有能赤刀禹步,以越人祝法厌虎者,号黄公。⑤

东海,指东海郡,汉高祖时置。《汉书·地理志》云:"属徐州。户三十五万八千四百一十四,口百五十五万九千三百五十七。县三十八。"与颍川、南阳同属大郡。

① 〔汉〕班固《汉书》,岳麓书社1993年版,第72页。
② 〔汉〕司马迁《史记》,第十册,中华书局1959年版,第3173页。
③ 参见周贻白《中国戏曲发展史纲要》"二",上海古籍出版社1979年版;张庚、郭汉城主编《中国戏曲通史》第7编第一章第二节,中国戏剧出版社1980年版;廖奔、刘彦君《中国戏曲发展史》第一卷上编第三章第三节,山西教育出版社2000年版。
④ 厌(yā押):压住、镇伏意。巫术有所谓厌胜之法,指用诅咒或其他法术来暗算压服人或物。如《红楼梦》第25回写马道婆剪两个纸人儿,并用纸铰了五个青面鬼,拿针钉在一起,企图陷害宝玉与凤姐,就是一种厌胜之法。
⑤ 〔汉〕张衡:《西京赋》,见〔梁〕萧统编《文选》卷一,上海古籍出版社1986年版,第77页。

《汉书·地理志》又云:"俗俭啬爱财""多巧伪"①。难怪出现黄公这样的"巧伪"之徒。所谓"蛊",即巫蛊,指以巫术暗中加害于人。

晋代葛洪《西京杂记》对《东海黄公》的故事与演出,则有更加详尽的记载:

> 余所知有鞠道龙,善为幻术,向余说古时事:"有东海人黄公,少时为术,能制蛇御虎。佩赤金刀,以绛缯束发,立兴云雾,坐成山河。及衰老,气力羸惫,饮酒过度,不能复行其术。秦末有白虎见于东海,黄公乃以赤刀往厌之。术既不行,遂为虎所杀。三辅人俗用以为戏,汉帝亦取以为角抵之戏焉。"又说:"淮南王好方士,方士皆以术见,遂有划地成江河,撮土为山岩,嘘吸为寒暑,喷嗽为雨雾,王亦卒与诸方士俱去。"②

葛洪是一位著名的道士、医家、炼丹家兼道教理论家,他对黄公故事的记述,具体而形象,但强调黄公之所以"不能复行其术",是因为"衰老"及"饮酒过度"。他对黄公的态度,多同情与惋惜,显然不及张衡。"挟邪作蛊,于是不售",张衡认为黄公采用巫蛊的邪门骗术来伏虎,目的是不可能达到的。不过,葛洪对黄公故事的记述更加具体,为这一角抵戏保留了宝贵的演出史料。

从张衡与葛洪的记载可知,黄公是一位方士或巫师,他口中念念有词(粤祝),想用"立兴云雾,坐成山河"的巫术降伏老虎。但这一切全都徒劳,衰老且饮酒过度的黄公,最后为虎所害。陕西中部的老百姓以此故事演戏作乐,汉帝亦在宫庭里以此故事搬演角抵戏。

《东海黄公》是一个包含着批判意识的戏剧,嘲弄的矛头直指方士或巫师的黄公。这一演出是耐人寻味的,它是对汉武帝时期迷信方士巫师行为的反讽,这表明中国戏剧从产生之日起,就关注社会人生。中国戏剧的根底在民间,民间的喜怒哀乐,在这个早期戏剧实体中也充分予以表露。张衡的记述虽然简单,但批判的态度是毫不含糊的。

汉代,尤其是汉武帝时代,方士巫师十分吃香。《史记·孝武本纪》云:"孝武皇帝初即位,尤敬鬼神之祀。"③于是方士巫师们常常成为汉武帝的座上客。《史记·封禅书》就写了方士巫师如李少君、谬忌、少翁、栾大、巫锦、公孙卿、丁公、公玉带、丁夫人、虞初等"怪迂阿谀苟合之徒"是如何愚弄汉武帝的。④上有所好,下必效之。所以,《后汉书》特别开辟"方士列传",并一语中的:"汉世异术之士甚众。"⑤对汉代这种社会现象,钱钟书在《管锥编》"封禅与巫蛊"一则曾深刻指出:汉武帝恶巫蛊

① 〔汉〕班固:《汉书》,岳麓书社1993年版,第742页。
② 〔汉〕刘歆:《西京杂记》卷三,见《四库全书》第1035册,第11页。
③ 〔汉〕司马迁:《史记》第二册,中华书局1959年版,第451页。
④ 〔汉〕司马迁:《史记》第四册,中华书局1959年版,第1384–1404页。
⑤ 〔南朝宋〕范晔:《后汉书·方士列传》,岳麓书社1994年版,第1196页。

如仇敌，但自己又为巫蛊，这最可笑。堂皇于郊祀举行，为封禅（帝王于泰山或其南之梁父山上祭拜天地，以显示自身受命于天的一种礼仪——引者）；秘密于宫中闱阁内施行，则为巫蛊，"形"式不同而"实"为一，都是崇信方术之士所为。因此，"巫蛊之兴起与封禅之提倡，同归而殊途者"。①

著名学者徐朔方进一步指出：（《史记》）"《封禅书》对汉武帝求仙问道、多次受骗上当的种种愚行的揭露，消除了闪耀在这个统治者头上的那一圈光环，使人认清了在他的雄才大略之外，还有极其愚昧无知的一面，如同后世的许多昏君庸主一样。"②

汉武帝希望成仙，方士巫师就投其所好，于是作法念咒、装神弄鬼，在宫廷内或社会上搞得乌烟瘴气。《东海黄公》恰好是通过虎患为害揭穿方士巫师鬼把戏的一个节目。

黄公要伏虎，他想充当为民除害的社会角色，但是衰老羸弱、饮酒过度使他力不从心。尤其重要的是，他想用巫术那一套来伏虎，他煞有介事地举刀、念咒、行巫步，这使他在目的与手段之间产生了巨大的矛盾与不协调，于是喜剧性出现了，黄公不但降伏不了老虎，反而为虎所害，他成了嘲弄的对象，落个贻笑大方的结局。

角抵戏《东海黄公》的出现，不但说明早期戏剧节目社会生活内容丰富，且喜剧性十分强烈。这种喜剧性，与先秦古优们"常以谈笑讽谏"③的喜剧传统是一脉相承的，与被称为"滑稽之雄"④的东方朔的曼倩流风余韵，同为汉代喜剧精神的代表。

但是，有学者并不认同这种见解。阎广林认为：

> 在整个汉代文化中，喜剧精神一直受到拒绝。汉代帝王在政治上的高度统一和在版图上的幅员辽阔，使得大帝国子民的自豪感弥漫于士大夫之间。对于这些士大夫来说，自己的时代太伟大了，自己的国家太完美了，其间毫无矛盾和可笑的现象存在。所以……汉代文学自然地拒喜剧精神于千里外了。
>
> 除此之外，汉代对喜剧精神的拒绝尤其突出地体现在社会意识方面。……⑤

这种说法实在过于笼统，失之偏颇，很难苟同。且不要说"在整个汉代文化中，喜剧精神一直受到拒绝"的立论是否确然有据，起码在汉代的戏剧文化中，从角抵戏与《东海黄公》的演出中，"毫无矛盾和可笑的现象存在"的事并不存在，该剧表演的手法是幽默的，黄公的形象是可笑的，演出内容所包含的社会批判意识并不淡薄，时代感十分强烈，对方士巫师的嘲弄揶揄令人解颐，整个演出充溢着喜剧精神，这应是无可

① 钱钟书：《管锥编》第一册，中华书局1979年版，第290页。
② 徐朔方：《史汉论稿》，江苏古籍出版社1984年版，第157页。
③ 〔汉〕司马迁：《史记·滑稽列传》第十册，见《史记》，中华书局1959年版，第3200页。
④ 〔汉〕班固：《汉书·东方朔传》，见《汉书》，岳麓书社1993年版，第1237页。
⑤ 阎广林：《笑：矜持与淡泊——中国人喜剧精神的内在特征》，国际文化出版公司1989年版，第34-35页。

否认的事实。

二

在进一步考察《东海黄公》时，我们发现黄公的外部形象与戏剧动作是十分怪诞的，这正是《史记·封禅书》所描绘的"怪迂阿谀苟合之徒"形象的具体体现：一条大红丝带束住黄公的头发，他手中拿着赤金刀，口里念着"粤祝"，脚下迈着"禹步"——这可说是活脱脱的巫师形象的写真。所谓"禹步"，乃方士巫师作法时的一种步法，或称为"巫步"，其来源可追溯到禹的时代。《尸子·广泽》云：

> 禹于是疏河决江，十年不窥其家，手不爪，胫不生毛，生偏枯之病，步不相过，人曰"禹步"。①

汉代扬雄《法言·重黎》云：

> 昔者姒氏治水土，而巫步多禹。

晋代李轨注：

> 姒氏，禹也。治水土，涉山川，病足，故行跛也。……而俗巫多效禹步。②

也就是说，方士巫师行"禹步"，是从"病足"的禹那里学来的。从享有崇高威望的禹那里学来的步法，富于神秘感，足以增加巫术的可信度。今存秦汉典籍或出土文物资料多有关于"禹步"的记载，如《关沮秦汉墓简牍》中不少秦代片牍就都有"禹步"的记述。今援数例：

> 已龋方：见东陈垣，禹步三步……
> 已龋方：先狸（埋）一瓦垣止（址）下，复环禹步三步，祝（咒）曰："嘘！……"
> 已龋方：见车，禹步三步，曰："辅车辅，某病齿龋……"

① 〔战国〕尸佼：《尸子·广泽》卷下，清代汪继培辑本，有湖海楼刊本，见上海古籍出版社1989年第一版，第20页。

② 〔汉〕扬雄：《法言·重黎》，见汪荣宝撰《新编法言义疏》，中华书局1987年版，第317页。

病心者：禹步三，曰："皋！（《礼记·礼运》孔颖达疏：'引声之言也。'）敢告泰山高也……"①

关于治疗龋齿与心病的这些秦简，记载方士巫师们除了念咒（祝），就是教人行"禹步"。另外，在睡地虎秦简《日书·出邦门》中，也有"禹步三""禹步而行三"的记载。②

关于"禹步"的步法，《抱朴子·登涉》篇、《玉函秘典》《千金翼方·禁经》等各有各的说法。我个人的推测，"禹步"大概是一种三步一停顿的诡怪步法，姑且名之曰"怪三步"。这种"怪三步"，东海郡的黄公作法时也用上了。

为什么"禹步三"而非"禹步四"呢？因为道巫对"三"这一数字，可谓情有独钟，故道巫方术有所谓"三一""三元""三尸""三性""三宫""三官""三神""三卜""三龟""三棋""三黄相人""三田一贯""三花聚顶"等说法③，这也是"禹步而行三"而不是"行四""行五"的原因所在。

黄公口中念叨着的"粤祝"，更值得我们留意。所谓"祝"，与方术祭祀有关的释义为：读音 zhù（住），指祠庙中司祭礼者；读音 zhòu，音义同咒，指作术数时念的口诀，即咒语。这种咒语，有的是祝祷之咒，如《韩非子·显学》：

今巫祝之祝人曰："俾若千秋万岁！"④

有的是赌咒、咒誓之咒，如《诗经·鄘风·柏舟》："之死矢靡它，母也天只，不谅人只！"汉乐府著名诗篇《上邪》，就是一篇女子自誓之咒，连用五种不可能出现的事来证誓自己爱情的坚贞不渝，属非常有名的咒语诗⑤。

咒语，据说黄帝时已出现。相传黄帝有两位臣子均精于医术，一为岐伯氏，一为祝由氏，后代用咒语治病据说就是从祝由氏传下来的。"祝，咒同；由，病所以生也。"⑥

① 湖北省荆州市周梁玉桥遗址博物馆编注：《关沮秦汉墓简牍》，中华书局2001年版，第129–136页。
② 参见胡文辉《马王堆〈太一出行图〉与秦简〈日书·出邦门〉》，见《中国早期方术与文献丛考》，中山大学出版社2000年版，第148–149页。
③ 三一：指精气神。三元：指天地水。三尸：指三邪物。三性：指元精。三宫：指耳口鼻。三官：指天帝、地祇、水神。三神：上中下丹田之神。三卜：卜三次。三龟：龟卜法。三棋：占卜之具。三黄相人：以三种含砷矿物炼丹。三田一贯：上中下丹田一以贯之。三花聚顶：精气神合一归虚静。以上参见陈永正主编《中国方术大辞典》，中山大学出版社1991年版。
④ 见梁启雄《韩子浅解》，中华书局1960年版，第502页。
⑤ 参见〔汉〕佚名《上邪》："上邪！我欲与君相知，长命无绝衰。山无陵，江水为竭，冬雷震震，夏雨雪，天地合，乃敢与君绝！"见《汉魏南北朝诗选注》，北京出版社1981年版，第30页。
⑥ 参见喻燕姣《马王堆医书祝由术研究四则》，见湖南省博物馆主编《湖南省博物馆四十周年论文集》，湖南教育出版社1996年版，第103页。

咒语属于古老的泛宗教文化形态，或曰亚宗教文化形态，它虽然只是一种语言形式，但却是古人驱邪禳灾的一种手段。祈福避祸乃人类天性，咒语要沟通的是神或自己的"心"，咒后即可心气顺畅、心安理得，所以，咒语的产生有一定的社会心理基础。咒语更是方士道巫作法必备之手段。弗洛伊德认为：在进行巫术仪式时，一般都伴有咒语的念诵。① 所以，黄公作法时，口中要念诵咒语。

黄公念的不是一般的咒语，而是"粤祝"（咒），这更引起我们广东人的注意。粤乃古族名，秦汉时"越"与"粤"通，所以《史记》称"越"而《汉书》称"粤"，指的同是五岭以南、今天广东一带当时所谓的"蛮荒之地"。

先秦时代的粤是一个未开化的地方，以吃人肉的习俗最为骇人听闻。《墨子·鲁问》云：

> 楚国之南有啖人之国曰桥（孙诒让注：桥，未详），其国之长子生，则鲜而食之，谓之宜弟；美则以遗其君，君喜则赏其父。岂不恶俗哉！②

《楚辞·招魂》也写到南粤以人肉酱而祀的习俗：

> 魂兮归来，南方不可以止（停留——引者）些。雕题（纹刺额头）黑齿，得人肉以祀，以其骨为醢（肉酱）些。③

到了汉代，南粤并未及时得到开发。汉初统治者还对其另眼相看。《汉书·西南夷两粤朝鲜传》载：

> （吕后）出令曰："毋予蛮夷外粤金铁田器；马牛羊即予，予牡，毋予牝。"④

吕后想用农田铁器工具的禁运与只给雄性牛羊马、不给雌性牛羊马，不让耕畜繁殖来阻遏两粤文明的开发，这就造成南粤地区长期经济上不发达，文化上十分落后。故《史记·货殖列传》云：

> 楚越（粤）之地，地广人希（稀），饭稻羹鱼，或火耕而水耨……无积聚而多贫。⑤

① 〔奥〕西格蒙德·弗洛伊德：《图腾与禁忌》，中国民间文艺出版社 1986 年版，第 102 页。
② 见〔清〕孙诒让《墨子间诂》，中华书局 2001 年版，第 470 页。
③ 《楚辞·招魂》，见金开诚《楚辞选注》，北京出版社 1980 年版，第 127 页。
④ 〔汉〕班固：《汉书》，岳麓书社 1993 年版，第 1676 页。
⑤ 〔汉〕司马迁：《史记》，中华书局 1959 年版，第 3270 页。

在这种环境下，粤人迷信鬼神道巫，实在是很自然的事，"史汉"关于这方面的记载很多，例如：

> 越（粤）人俗信鬼，而其祠皆见鬼。……乃令越巫立越祝祠，安台无坛，亦祠天神上帝百鬼，而以鸡卜。上（指汉武帝——引者）信之，越祠鸡卜始用焉。〔集解〕《汉书音义》曰："持鸡骨卜，如鼠卜。"〔正义〕鸡卜法用鸡一、狗一，生，祝愿讫，即杀鸡狗煮熟，又祭，独取鸡两眼，骨上似有孔裂，似人物形则吉，不足则凶。今岭南犹此法也。①

《封禅书》与《汉书·郊祀志》也有相类之记载②。张衡《西京赋》亦云：

> 柏梁（指柏梁台，汉武帝元鼎二年春建，以香柏为梁，故名。——引者）既灾，越巫陈方。③

可见在汉代，越（粤）巫已有较高"知名度"，越巫、越祠、鸡卜这些已在京师及中原人脑子里留下深刻的印象。不唯如此，一直到唐代，"粤巫"在巫道界依然出名。唐昭宗间（889—904年）广州司马刘恂《岭表录异》上载：

> 枫上岭中，诸山多枫树，树老则有瘤瘿。忽一夜遇暴雷骤雨，其树赘则暗长三数尺，南中谓之枫人。粤巫云："取之雕刻神鬼，则易灵验。"④

以上可见，"粤巫"在汉唐时代实享有较高的地位与信仰度。

在谈到古代岭南开发缓慢的问题时，清初著名诗人屈大均认为：

> 粤处炎荒，去古帝王都会最远，固声教所不能先及者也。⑤

王国维也说：

① 〔汉〕司马迁《史记·孝武本纪》，中华书局1959年版，第478页。
② 〔汉〕司马迁：《史记》，中华书局1959年版，第1399-1400页；班固：《汉书》，岳麓书社1993年版，第1555页。
③ 〔汉〕张衡《西京赋》，见〔梁〕萧统编《文选》卷一，上海古籍出版社1986年版，第57页。
④ 转引自黄镜明《华南傩巫文化寻踪》，见《中华戏曲》第12辑，山西人民出版社1992年版，第264页。
⑤ 〔清〕屈大均：《广东新语·文语》，中华书局1985年版，第321页。

> 周礼既废，巫风大兴，楚越之间，其风尤盛。……其俗信鬼而好祠。①

以上所引足资证明，南粤在先秦或秦汉时期，经济文化落后，巫风鸡卜甚盛。"粤巫"是出了名的，"粤祝"当然灵验。这些"粤祝"究竟是什么名堂，今天已经无从稽考，就像粤人说粤方言北方人全然不懂一样，黄公口中叽里咕噜的"粤祝"，虽然没有人能听懂，但正因为无人能懂，它才具有神秘性与惊悚性，这样的咒语，或许神能听到，能传达到神那里，这对作法者或围观受众来说，目的已经达到了。只有黄公才"懂"而其他受众都不明就里的"粤祝"，其功效真是妙不可言。

咒语属于巫术文化，巫术则是一种古老的迷信行为。《庄子·天下》云："天下之治方术者多矣。"② 可见方术在古代之普遍程度。巫术与方术是古人思维方式与日常生活的一部分，它和古代社会生活联系密切，古人用它来驱鬼辟邪、禳灾治病，巫术对古代社会的方方面面有着深刻的影响。

咒语或者巫术，作为一种文化现象，是一种残缺理性的产物，它属于宗教文化的范畴。它既有迷信的愚暗的一面，也还有理性的积极的一面。俄罗斯学者马林诺夫斯基指出：咒语"将人类的乐观性仪式化，而且可以增强其信心，以期克服畏惧不安"。③

我想把话说得直接而痛快一点：现代人并不排斥咒语。其实，咒语就在我们身边，日常生活中并不难碰到，它在治疗、安抚心灵疾患时依然被派上用场。如有人打完喷嚏，他会紧接着快念"'咳次'利事百无禁忌周年大利大吉大利"——这就是咒语④！又如，至今潮汕地区农村老妇为小孙子洗澡时，一边用盆里的水拍打小儿的胸部，一边大声念叨："一二三，洗浴免穿衫；三四五，洗浴'第'（强壮意）过老石部（坚硬的老石头）！"这也是一种咒语。这些咒语，能产生精神振奋作用，给人以心理慰藉。所以，现代人并不一概排斥咒语。

咒语属于古老的中国传统文化的一部分，它源远流长，只不过部分内容会伴随时代而消失，但某些内容却会绵延至今。

至于说到黄公口中的"粤祝"，当然属于胡诌的东西，它在演出中是遭嘲弄的。《东海黄公》对方士巫师作法的嘲讽，使这个早期的剧目以其丰富的社会内容与讽刺特色载入中国戏剧史册。

（原载《中山大学学报》2003年第6期）

① 王国维：《宋元戏曲史》，见《王国维戏曲论文集》，中国戏剧出版社1984年版，第4页。
② 《庄子·天下》，见郭庆藩辑《庄子集释》，中华书局1961年版，第1065页。
③ 转引自刘晓明《中国符咒文化大观》，百花洲文艺出版社1995年版，第599页。
④ 打喷嚏念咒语之习俗，由来已久。〔宋〕洪迈《容斋随笔》记："今人喷嚏不止者，必嘿唾祝（咒）云：'有人说我。'妇人尤甚。"元康进之《李逵负荆》杂剧："打喷嚏，耳朵热，一定有人说。"清褚人获《坚瓠三集》："今人喷嚏必唾曰：'好人说我常安乐，恶人说我牙齿落。'"可见打喷嚏念诵咒语之习俗，既古老又现代。

瓦舍文化与中国戏剧之形成

中国古代戏剧何时形成？这是一个众说纷纭的话题。

我以为戏曲形成于汉代，在汉代"百戏"中已经出现了戏剧实体。像《东海黄公》《总会仙倡》这类节目，就是初期的戏剧。

谈戏剧形成的问题，先要弄清什么是戏剧。王国维在《戏曲考原》中云："戏曲者，谓以歌舞演故事也。"① 这一断语，有一定的道理（但也有不足之处，下再详谈）。这里有一个关键字眼，就是表演的"演"字。王国维注意到了：戏剧从本质来说是一种表演艺术。无论是《东海黄公》或《总会仙倡》，它们都是一种戏剧演出，有演员表演，有故事贯串，有观众参与。张衡《西京赋》（完稿于东汉安帝永初元年，即公元107年）是这样记载的：

> 东海黄公，赤刀粤祝（即咒），冀厌（伏）白虎，卒不能救。挟邪作蛊，于是不售。②

东晋葛洪的《西京杂记》上也有记载：

> 有东海人黄公，少时为术，能制蛇御虎。……秦末有白虎见于东海，黄公乃以赤刀往厌（伏）之。术既不行，乃为虎所杀。俗用以为戏，汉帝亦取以为角抵之戏焉。③

《东海黄公》的演出形式属角抵戏，演员通过戴白虎面具进行角力相扑表演故事。它显然已不是单纯的竞技比赛，而是"戏"，因为角抵是在戏剧规定情境中完成的，输赢早已"内定"了。

这种角抵戏来源于先秦的"蚩尤戏"。任昉《述异记》载："冀州有蚩尤神。……今冀州有乐曰《蚩尤戏》，其民两两三三，头戴牛角以相抵。汉造角抵戏，盖其遗制也。"今天广西马山县瑶族百姓还认为他们的先祖就是蚩尤公，当地至今流传着"蚩尤

① 见《王国维戏曲论文集》，中国戏剧出版社1957年版，第201页。
② 见〔梁〕萧统编《文选》，上海古籍出版社1986年版，第75页。
③ 〔汉〕刘歆：《西京杂记》卷三，见《四库全书》第1035册，第11页。

舞"。(见孙景琛《中国舞蹈史》第一章)

如果说《东海黄公》这种角抵戏是一种"武戏"的话,则《总会仙倡》这种歌舞戏就是一种"文戏"。《西京赋》描述《总会仙倡》演出的情况是:

> 华岳峨峨,冈峦参差;神木灵草,朱实离离。总会仙倡,戏豹舞罴;白虎鼓瑟,苍龙吹篪(chí 持;古乐器)。女娥坐而长歌,声清畅而蜲蛇;洪涯立而指麾,被毛羽襳襹。度曲未终,云起雪飞;初若飘飘,后遂霏霏。①

《总会仙倡》的演出,有指挥,有奏乐,有歌唱,有故事,有布景,有面具化装,还有舞台效果。如果我们再参照1964年在济南北郊无影山西汉墓出土的西汉百戏陶俑(参阅《宋金元戏曲文物图论》),对张衡的记载就会获得具体深刻的印象。

汉代的"百戏"也叫"散乐",是当时民间演出的歌舞、戏曲、杂技、杂耍节目的总称。戏曲就孕育在这种"百戏杂陈"的演出环境中,它吸取了各种姐妹艺术的长处,在母体中形成自己的胚胎。今天的戏曲,不仅唱做念打俱全,而且还有不少杂技、杂耍、雕塑、魔术等艺术形式的表演手段。这套综合性艺术表演手段的来源,我们可以一直追溯到"百戏杂陈"的汉代,可以追溯到它的"母体"。儿子总是吸取了父母的某些遗传基因而形成自身的实体的,从"百戏"到后来宋元明清的"杂剧""花部",中国戏曲自始至终呈现出一种五花八门、驳杂多样的表演形态,这是和形成时母体的环境密切相关的,因此我认为戏曲在汉代就出现了。

我国是文化古国,在汉代以前,戏剧艺术的因子散落在各种艺术形式之中,诗歌、音乐、舞蹈等已经很发达了。

诗歌——《诗经》《楚辞》的出现说明先秦诗歌创作已经发展到一个尽善尽美的境界。戏曲是诗剧,后代戏曲的某些表演程式,像"自报家门"的手法最早似可追溯到《离骚》的开头:"帝高阳之苗裔兮,朕皇考曰伯庸。"

音乐——《诗经》《楚辞》都可以歌唱。《墨子·公孟》云:"诵诗三百,弦诗三百,歌诗三百,舞诗三百。"可见先秦时期歌、舞、乐几乎是三位一体的。新中国成立后出土的二千四百年前的编钟(宫廷乐器),由五十六个青铜钟组成,共五千余斤重,分三层悬挂,需五至七个乐师来敲击演奏。先秦的乐器分八大类别,管乐、弦乐、打击乐应有尽有。音乐理论有《乐记》及荀子的《乐论》。这些都说明当时音乐艺术水平之高。

舞蹈——西周初年就已有《六代舞》,其中有些是前代节目加以整理的,有些是新创作的。最著名的是相传为周公所作的大型乐舞《大武》,孔子曾经见过它的演出。《大武》总共分为六段,主要是表彰武王伐纣的功绩。再如《诗经·陈风·宛丘》:"坎

① 见〔梁〕萧统编《文选》,上海古籍出版社1986年版,第75页。

其击鼓，宛丘之下。无冬无夏，值其鹭羽。"表现了陈地百姓插着鹭鸶羽毛群舞的情形。至于像《九歌》这种大型乐舞，有人物，有情节，演出规模宏大。

优伶——优伶是后代戏曲演员的前身，其行为具有表演的成分，如"优孟衣冠"所扮孙叔敖的故事。但优伶的本质是统治者的帮闲弄臣，并不如《中国戏曲通史》所说的，那是"在奴隶社会中多少还有些原始社会中民主习惯的遗留"，这里实在扯不上什么"民主习惯"！优伶之所以能在人主面前说笑话或进行某些讽谏，是职业赋予的一点"权利"，这就是所谓"言无邮"（即无尤，无过也）。如果不是这样，刀架在脖子上，何来笑话之有？

但是，无论是优伶还是先秦的乐舞，都不是戏曲实体本身。优伶的行为不是审美活动，而《九歌》的主要表演者是巫觋，它其实是一种宗教仪式；《大武》则是一种政治礼仪，并非审美活动。因此，王国维关于"以歌舞演故事"的戏曲概念，是不够完整的。如果用这个尺度来衡量什么是戏曲，我们就会把《九歌》《大武》看成最早的戏曲实体。而事实上，它们仅是一种宗教仪式或政治礼仪。因为戏曲从表层看，是"以歌舞演故事"；而从深层看，是一种群体性的审美活动。也就是说，戏曲必须既有演员这个创作主体的表演，又有观众这个接受主体的参与。我们在考察戏剧起源与形成的时候，常常忽略了"观众"这个重要的审美主体。王国维自己就因为没有注意到这一点，而导致了判断的混乱。他在《宋元戏曲史》中，在谈到《九歌》时说："盖后世戏剧之萌芽，已有存焉者矣。"谈到巫觋优伶时说："后世戏剧，当自巫、优二者出。"而谈到《兰陵王》时则又说"合歌舞以演一事者，实始于北齐。……然后世戏剧之源，实自此始。"谈到元杂剧时说："于科白中叙事，而曲文全为代言。……二者兼备，而后我中国之真戏曲出焉。"（第八章）四种看法并存，我们也搞不清王氏究竟认为中国戏剧起源于何时何事。

汉代"百戏"中的戏剧节目，虽然没有剧本留传下来，但从史料记载或出土文物，我们不难把握到：像《东海黄公》《总会仙倡》这样的剧目，既是"以歌舞演故事"，又是群体性的审美活动；既有演员的演出，又有观众的参与。这样的"百戏"节目，才摆脱单纯的角抵耍乐或原始宗教仪式的影响而进入审美的领域，成为中国戏剧最早的一批剧目。

汉代"百戏"产生了中国戏剧的第一批剧目之后，为何到一千年后的宋金时期戏剧才到达它的繁荣期？戏剧的发展为什么如此迟缓？这是本文拟探讨的第二个问题。

从汉代到宋金以前，中国的社会结构没有什么重大的改变，基本上是一个封建闭锁式的社会，朝代虽然改换了不少，但封建经济发展缓慢，居于主导地位的儒学社会价值取向，具有顽强的稳定性和抗变性，由此铸造了中国人一种封闭保守的心理态势，使民族缺乏创造活力。即是说，戏剧发展之缓慢，从社会结构、经济发展和人的心理潜质诸方面，都可以找到它的原因，这里就不详细说了。

从戏剧艺术自身的发展来看，汉代"百戏"以后，虽然不能说戏剧的发展出现过

"断层"，每个朝代毕竟都有一些著名的剧目产生，像《兰陵王》《踏摇娘》等在戏剧史上影响还十分巨大，但整个发展过程就像社会本身一样，步履沉重而缓慢。究其原因，我以为有两点最值得注意。

其一，从汉代"百戏"开始，以"百戏"为主要演出形式的泛戏剧形态长期存在。这种泛戏剧形态既包括一些小型的剧目，也包括歌舞、杂技、魔术、杂耍、迎神赛会、化装游行等演出。它成了社会最重要的娱乐机制，每逢喜庆年节即演出于贵族王室或民间。

应当看到，戏曲与"百戏"之间存在某种同构，它们之间不少外观系列（如唱做念打）都是相同或相似的，这就出现了一个很有趣的现象：泛戏剧化形态的长期存在，造成了戏剧作为一种独立艺术形式的姗姗来迟。现举两个突出例子来说。据《隋书·音乐志》记载：

> 明帝（北朝后周宇文毓）武成二年正月朔旦，令群臣于紫极殿，始用百戏。……及宣帝（宇文赟）即位，而广召杂伎，增修百戏。鱼龙漫衍之伎，常陈殿前，累日断夜，不知休息。好令城市少年有容貌者，妇人服而歌舞相随，引入后庭，与宫人观听。戏乐过度，游幸无节焉。

这说明鱼龙曼衍之百戏杂伎在宫中演出盛况空前。另一个例子是宫廷与民间一起搬演、规模更为宏大的一次演出：隋炀帝杨广大业六年（610年）正月，为炫耀国势，"于（洛阳）端门外，建国门内，绵亘八里，列为戏场""总追四方散乐，大集东都"，"使人皆衣锦绣彩，其歌舞者多为妇人服，鸣环佩，饰以花毦（羽毛饰物）者，殆三万人"。仅其中的一条会喷雾幻化的鱼龙，就长达七丈八尺（见《隋书·音乐志》）。

这两个例子表明：从汉代开始直至宋金时期百戏的演出从来未间断。它作为一种主要的娱乐机制，一种泛戏剧化的现象，使观众获得审美满足与心理愉悦，在民间一直拥有强大的艺术生命力。

百戏的形式繁复多样，色彩鲜明华美，场面热闹喧哗，表演手段则歌舞笑乐无所不包，具有很强的视觉、听觉冲击力（甚至还有味觉的，有吃喝的享受，可以说是全方位的娱乐与满足）。这正好与普通老百姓所过的那种贫困单调、自锁乏味的生活构成巨大的反差，极大地满足了他们审美的娱乐需求。观众在不知不觉中产生一种感情维系，无论朝代如何变换，人口如何繁衍，百戏的演出总是存在。直到今天，各地还有不少类似的大型游艺活动，它集歌舞吃乐戏耍于一场（如中国艺术节和各地散布的节庆表演等）。可见，当戏剧还未繁荣起来的时候，泛戏剧化的"百戏"演出一直填补着它的空缺而成了主要的娱乐机制。

其二，从汉代"百戏"孕育了中国戏曲之日起，戏曲的发展十分缓慢，原因是大规模的戏曲观众群体尚未出现。一直到宋代，由于经济的发展，市民阶层的勃兴，勾栏

瓦舍的林立，才使属于市民的新的价值取向出现了，新的市民文化出现了，一批全新的市民读者与观众被创造出来了。在这个意义上可以说：一代新观众群的出现，创造了一种新的戏剧的繁荣。而在汉代至宋漫长的千年中，由于经济未出现大的转机，新的市民观众还未降临世上，戏剧因此只能以"百戏"的形式维系着它的生命。

从北宋开始，中原地区一百五十年基本上未受兵戈之扰，经济有了较大发展。宋初总户数是四百一十万户，一百年后增至一千七百万户。北宋的汴京、南宋的临安城市繁华，物产丰阜。这在宋人孟元老《东京梦华录》、西湖老人《繁胜录》、吴自牧《梦粱录》、灌圃耐得翁《都城纪胜》、周密《武林旧事》以及张择端名画《清明上河图》中都有具体生动的描述。唐代的长安、洛阳等大城市还禁止夜市，但宋代的夜市交易已十分兴旺。经济的发展，市民阶层的活跃，使宋代的流行歌曲——产生于歌楼酒馆的宋词被大量制作出来，说部大量刊行。戏剧是一种文化消费，是一种身心娱乐，戏剧演出需要观众做出一定的经济支付，而这却是贫穷、分散、封闭的农民难以做到的。

据《东京梦华录》诸书记载，北宋汴京瓦舍很多，东西南北四城都有，最大的一处瓦舍有"大小勾栏五十余座""可容数千人"。在瓦舍里，演出的节目有：说书、说唱、杂剧、傀儡戏、影戏、参军戏、诸宫调、弄虫蚁、说笑话、棍棒、相扑、杂耍等，观众十分踊跃；还有"货药、卖武、喝故衣、探搏、饮食、刺剪、纸画、令曲之类"。"不以风雨寒暑，诸棚看人，日日如是。"南京临安"城内外合计有十七处"瓦舍，仅北瓦一处就有戏棚十三座，演出之盛况不难想见。[①]

瓦舍的出现，是宋代一个重要的文化现象。"瓦舍文化"说明一个新的审美群体的出现，一种新的价值取向的产生。"瓦舍文化"从其本质上说是一种市民文化，一种俗文化。它的出现，无论在文学史还是在戏剧史上，都有重大的意义。在文学史上，"瓦舍文学"极大地冲击着处于正统地位的诗文，它的强大的生命力很快就推翻了诗文对文坛的统治。从元代开始，戏曲小说等俗文学成为文学史的主流；在戏剧史上，"瓦舍文化"造就了新一代的观众群体，从而创造出一代全新的戏剧——宋金元杂剧与南戏被创造出来了，戏剧史从此开始了新的一页。中国戏剧终于伴随着"瓦舍文化"的出现拔地而起，形成自己的高峰，出现了关汉卿、王实甫等戏剧大师。

瓦舍里的演出，依然采用"百戏"的形式，但由于观众的大量涌现，演出有了固定的场所（戏剧毕竟是一种剧场艺术），演出规模宏大，远非昔日广场或寺院门前的演出可比拟。"瓦舍文化"的出现，一方面使"百戏"这种自由参与、观赏性强的泛戏剧形态一直保留下来（如广州的文化公园、上海的大世界可以说是"瓦舍文化"在20世纪的延续）；另一方面使戏剧出现了质的飞跃。观众所具有的比较保守的审美心理定式，以及使戏曲以"百戏"的形式徘徊不前的状况，只有在社会经济出现大的转机的

[①] 参见〔宋〕孟元老《东京梦华录》卷之五《京瓦伎艺》，见中国商业出版社《京华梦华录等五种》，1982年版，第32页。

情况下才会改变。有宋一代新的市民观众群体的出现，使戏剧在蹒跚漫步一千年后终于登上新的高峰。正是在这个意义上，我以为没有观众就没有戏剧；一代新的市民观众群体的出现，造成了中国古代戏剧的繁荣。

以上就是我对中国戏剧的形成及其发展缓慢原因的认识。

（载《学术研究》1989年第2期）

评二十世纪上半叶的元杂剧研究

学术研究,乃人类文明之一种标志,社会发展之重要一翼。

20世纪对中国戏曲学术界来说,是一个辉煌的世纪,戏曲学术研究从小到大,从分散的个体研究到有组织的群体投入,从垦荒者的几下锄声到满园春色,这是中国戏曲学学科从奠基走向蓬勃发展的一个时期,中国戏曲研究从此由古典时代进入了现代阶段。

20世纪以前的戏曲研究,取得了可喜的成绩,有过优秀的论著,其中或记载某一时期戏曲演出机构的种种情况(如唐代崔令钦的《教坊记》),或记录戏曲作家的生平与作品名目(如元代钟嗣成的《录鬼簿》),或者是某一方面的艺术经验的介绍(如元代燕南芝庵的《唱论》),或是某些剧种演出后讯息的反馈(如清代焦循的《花部农谭》),或是戏曲作家作品的评价与鉴赏(如明代祁彪佳的《远山堂曲品》《远山堂剧品》),这些论著中大多数是随笔式、读书札记式的"杂俎"著作(以清代焦循的《剧说》最为典型),虽然吉光片羽,却也弥足可珍。但惜乎未能上升到理论的层面,缺乏系统性与科学性,是它们最为严重的局限。

跨入20世纪,中国戏曲学术研究——戏曲学作为一门新兴学科进入了奠基时期,对元杂剧的研究也进入实质性的现代阶段。戏曲学界公认的戏曲学学科的奠基者是国学大师王国维。随着王国维一系列戏曲研究著作的推出,对元杂剧的研究也掀开了崭新的一页。

王国维(1877—1927年),字伯隅,号静安,又号观堂,浙江海宁人,是一位杰出的文史学者。他于1907至1912年从事词曲与戏曲史研究,推出了《人间词话》与《宋元戏曲史》(原名《宋元戏曲考》)这些影响巨大的论著。1957年中国戏剧出版社将他的戏曲论著集中起来,编印了《王国维戏曲论文集》,该书包括《宋元戏曲史》《优语录》《戏曲考原》《古剧脚色考》等重要著作。

王国维对中国现代戏曲学的贡献,如果从元杂剧的角度切入,则首先表现在王氏对戏曲文学的高度重视,认为元曲是有元一代文学的代表,可与楚骚、汉赋、唐诗、宋词并列,这就高屋建瓴,给一向受到歧视的戏曲文学以应有的历史地位。王氏在《宋元戏曲史·序》中一开头就说:

> 凡一代有一代之文学,楚之骚、汉之赋、六代之骈语、唐之诗、宋之词、元之

曲，皆所谓一代之文学，而后世莫能继焉者也。①

王国维吸收了西学进步的文体观，坚决摒弃那种将戏曲作为"末技"的正统文学观念，他说：

然谓戏曲之体卑于史传，则不敢言。意大利之视唐旦（按：今译但丁），英人之视狭斯丕尔（莎士比亚）、德人之视格代（歌德），较吾国人之视司马子长抑且过之。数人曷尝非戏曲家耶！②

《宋元戏曲史·序》中又说：

读元人杂剧而善之，以为能道人情，状物态，词采俊拔，而出乎自然，盖古所未有，而后人所不能仿佛也。

王国维将元曲视为元代文学之代表，没有理会元代诗文的所谓正统地位，今天看来这已是不争之实，是客观的科学的论断，但在约一个世纪前，这些见解实在是石破天惊的。

其次，王国维高度评价元杂剧的成就，认为它是属于古往今来"最自然"之创作。《宋元戏曲史》云：

元剧之作，遂为千古独绝之文字。（第九章《元剧之时地》）
元杂剧之为一代之绝作。……元曲之佳处何在？一言以蔽之曰：自然而已矣。古今之大文学，无不以自然胜，而莫著于元曲。盖元剧之作者，其人均非有名位学问也，其作剧也，非有藏之名山、传之其人之意也。……彼但摹写其胸中之感想与时代之情状，而真挚之理与秀杰之气，时流露于其间。故谓元曲为中国最自然之文学，无不可也。（第十二章《元剧之文章》）③

王氏对元杂剧给予了极高的评价，认为是"中国最自然之文学"。并且说出了这种价值判断之缘由，显得有分析，有说服力。王氏还对元杂剧之渊源、元杂剧之时地（主要论述元剧之分期）、元剧之存亡（剧目考订）、元剧之结构、元剧之文章、元代院本、元代南戏等，皆列专章予以深入讨论，可见他的结论是建立在客观的科学考察的事

① 见《王国维戏曲论文集》，中国戏剧出版社1957年版，第3页。
② 王国维：《录曲余谈》，见《王国维戏曲论文集》，中国戏剧出版社1957年版，第276页。
③ 见《王国维戏曲论文集》，中国戏剧出版社1957年版，第84、105页。

实基础上的。王氏对元剧的全面研究，筚路蓝缕，其开创之功与拓荒之力，使他的《宋元戏曲史》成为二十世纪最杰出的学术著作中之一种。

由于王国维高度评价元杂剧，因此对关汉卿这位元剧大家也给予前所未有的高度评价，一扫明代朱权等认为关汉卿"乃可上可下之才"（见《太和正音谱》）的卑陋之见。《宋元戏曲史》云：

 关汉卿一空倚傍，自铸伟词，而其言曲尽人情，字字本色，故当为元人第一。（第十二章《元剧之文章》）①

这种评价，今天已广为学者所接受，自不必赘言。学界公认关汉卿为元杂剧艺术奠基人、我国古典戏曲艺术最杰出的代表人物。对关汉卿的这种恰如其分的高度评价，是从王国维才正式开始的。

再次，王国维对元杂剧进行了深入系统的艺术研究。这种研究是前代学者那种杂感式的、札记式的评论所不能比拟的。王国维认为：

 杂剧之为物，合动作、言语、歌唱三者而成。故元剧对此三者，各有其相当之物：其纪动作者曰科，纪言语者曰宾曰白，纪所歌唱者曰曲。（第十一章《元剧之结构》）

因此，王氏对元杂剧的科、白、曲三者进行深入的研究，为后来分析戏曲艺术结构树立了范例；王氏并且以元杂剧为圭臬提出了戏曲剧本创作中如何做到"曲白相生"的问题；对"科白"并举的说法提出了异议，认为科与白两者"其实自为二事"；有人认为"宾白为伶人自为"，王氏不敢苟同，他认为"其说亦颇难通""苟不兼作白，则曲亦无从作，此最易明之理也"。直至今天，还有人认为元杂剧之宾白，乃伶人所为，抑或明人羼入，王氏在这里事实上已表明这些说法是缺乏根据的。他又进一步援举《老生儿》为例，说：

 元剧中宾白，鄙俚蹈袭者固多，然其杰作如《老生儿》等，其妙处全在于白，苟去其白，则其曲全无意味，欲强分为二人之作，安可得也？（第十一章《元剧之结构》）

王国维还对明代毛西河关于元杂剧"演者不唱，唱者不演"的说法表示怀疑，认为"元剧中歌者与演者之为一人，固不待言"。总之，在对元杂剧进行深入的艺术研究

① 见《王国维戏曲论文集》，中国戏剧出版社1957年版，第112页。本页及下页引文出处，均见该书。

的时候，常可见其卓尔不群的学术眼光。

王国维在对元杂剧中的悲剧进行研究后，提出两种极为精湛的见解，其一为元杂剧中存在"最有悲剧之性质"的悲剧；其二为《窦娥冤》《赵氏孤儿》可列之于世界大悲剧之林。他说：

> 明以后传奇无非喜剧，而元则有悲剧在其中。就其存者言之，如《汉宫秋》《梧桐雨》《西蜀梦》《火烧介子推》《张千替杀妻》等，初无所谓先离后合、始困终亨之事也。其最有悲剧之性质者，则如关汉卿之《窦娥冤》、纪君祥之《赵氏孤儿》，剧中虽有恶人交媾其间，而其蹈汤赴火者，仍出于其主人翁之意志，即列之于世界大悲剧中，亦无愧色也。（第十二章《元剧之文章》）

与王国维同时或稍后，都有一些颇有名气的学者在大谈"中国古代无悲剧"的论调，王国维不但列举了元剧中"最有悲剧之性质"的悲剧名目，而且指出了《窦娥冤》《赵氏孤儿》与世界大悲剧比较一点也不逊色。王氏这些见解，今天已见于各种文学史册或戏剧史册，广为人们接受，我们不得不佩服这位有深厚国学根底与西学进步眼光的学者在学术上的远见卓识。

在1910年所著的《录曲余谈》中，王国维就指出："余于元曲中得三大杰作，马致远之《汉宫秋》、白仁甫之《梧桐雨》、郑德辉之《倩女离魂》是也。马之雄劲，白之悲壮，郑之幽绝，可谓千古绝品。"对这三部具有浓重悲剧色彩的作品给予高度评价。

在对元剧之文章进行研究的时候，王国维提出了著名的"意境说"，这与他在《人间词话》中提出的"境界说"一样，对后来的词曲艺术批评产生了极大的影响。他说：

> 然元剧最佳之处，不在其思想结构而在其文章。其文章之妙，亦一言以蔽之，曰有意境而已矣。何以谓之有意境？曰写情则沁人心脾，写景则在人耳目，述事则如其口出是也。古诗词之佳者，无不如是。元曲亦然。明以后其思想结构，尽有胜于前人者，唯意境则为元人所独擅。（《宋元戏曲史》第十二章《元剧之文章》）

王国维用鉴赏诗词的方法对元曲进行艺术分析，从情景关系的角度提出了"意境说"，难免有所偏颇，将立体的戏曲艺术平面化，确有欠妥之处，但从诗词曲同源的角度看，从"曲乃词之余"的角度看，这种见解依然有其合理的内核，难怪"意境说"在曲坛一直影响深远。王国维《宋元戏曲史》的贡献，远不止于对元剧进行深入考察并提出一系列前无古人的客观的科学的学术见解，他对戏曲起源、唐宋大曲、宋代杂戏、古剧脚色等都做了深入研究，提出了不少科学的论断。《宋元戏曲史》实际上成为我国戏剧史书的开山之作，它使中国戏曲学开始成为一门专门的学科。从此，戏曲学学

科园地上耕耘者众，戏曲学终于成为二十世纪新兴的学术门类。这一切，对于奠基者王国维来说，是从对元杂剧的深入研究开始的。王国维的戏曲研究，自始至终是将元杂剧作为研究本位与学术坐标的，他是二十世纪对元杂剧研究居功至伟、最为杰出的一位学者。梁启超在《中国近三百年学术史》中对王氏推崇备至，他说："最近则王静安国维治曲学，最有条贯，著有《戏曲考原》《曲录》《宋元戏曲史》等书。曲学将来能成为专门之学，静安当为不祧祖矣。"郭沫若也说：

> 王国维的《宋元戏曲史》和鲁迅的《中国小说史略》，毫无疑问是中国文艺史研究上的双璧。不仅是拓荒的工作，前无古人，而且是权威的成就，一直领导着百万的后学。①

所以，戏曲学成为专门的学术门类，元剧的研究进入实质性的现代阶段，王国维是一面旗帜，是拓荒者与奠基人。

当然，必须指出，王国维是作为戏曲学术大师独步于戏曲史的，他将戏曲作为学术课题来进行研究，他没有戏曲艺术实践，也不是一位戏曲艺术大师。正如青木正儿在《中国近世戏曲史·序》中所批评的，王氏"只爱读曲，不爱观剧，于音律更无所顾"。这是他的局限与不足。

比王国维小七岁的吴梅，在戏曲学的拓荒方面也是一位杰出的人物。在20世纪初期，王、吴双峰并峙，正如著名学者浦江清所说的：

> 近世对于戏曲一门学问，最有研究者推王静安先生与吴先生两人。静安先生在历史考证方面，开戏曲史研究之先路，但在戏曲本身之研究，还当推瞿安先生独步。②

吴梅（1884—1939年），字瞿安，号霜厓，江苏长州（今苏州市）人，戏曲研究家、教育家兼剧作家。著有《顾曲麈谈》《曲学通论》《中国戏曲概论》《元剧研究》《南北词谱》等，戏曲作品有《风洞山》等十二种。

如果说王国维戏曲研究的贡献主要表现在对戏曲的总体见解与对元杂剧的纵深研究的话，则吴梅的贡献主要表现在对明清传奇的考察和对声律曲谱的修订方面。从对元杂剧的总体研究成果来说，吴氏远逊色于王氏。当然，个中也不乏精湛见解。

吴梅进一步发挥了王国维关于元曲乃"最自然之文学"的见解，在《中国戏曲概

① 郭沫若：《鲁迅与王国维》，见郭沫若《沫若文集》第12卷，人民文学出版社1959年版。
② 浦江清：《悼吴瞿安先生》，引自梁淑安编《中国近代文学论文集·戏剧卷》，中国社会科学出版社1998年版，第544页。

论》卷上《金元总论》中指出"天下文字，唯曲最真"。这是因为元曲作者"以无利禄之见，存于胸臆也"。由于创作不带明显的功利目的，因此元杂剧能真实地反映社会之"民情风俗"，"不复有冠带之拘束"。吴梅说：

> 乐府亡而词兴，词亡而曲作，大率假仙佛里巷任侠及男女之词，以舒其磊落不平之气。宋人大曲，为内庭赓歌扬拜之言，不足见民风之变；虽《武林旧事》所记官本杂剧段数，多市井琐屑，非尽庙堂雅奏；然其辞尽亡，无从校理。今所存者，仅乐府致语，散见诸家文集而已。苏轼、王珪诸作，敷扬华藻，岂可征民情风俗哉！自杂剧有十二科，而作者称心发言，不复有冠带之拘束，论隐逸则岩栖谷汲，俨然巢、许之风；言神仙则霞帔云裾，如骖鸾鹤之驾。其他万事万物，一一可上氍毹。（《中国戏曲概论》卷上《金元总论》）

吴梅从诗词曲的交相兴替说起，认为元杂剧乃"作者称心发言"之作，磊落率真，"可征民情风俗"，对它在历史上的地位给予高度评价。"一代才彦，绝少达官，斯更足见人民之崇尚，迥非台阁文章以颂扬藻绘者可比也。"对杂剧作者书会才人这个才华横溢的社会弱势群体给予崇高的褒奖，表现了吴梅作为学者的良知与胆识。

吴梅作于20世纪20年代的《元剧研究》，是一部考证性质的专著。书中对《太和正音谱》所列一百八十七位元曲家及作品逐一考订品评，详尽而深入。在《元剧略说》《元剧方言释略》中，吴梅开辟了元剧语言研究的新领域。

吴梅对元剧的研究，首重流派分析。他认为"元明以来，作家云起，论其高下，派别攸分"。（《曲选》）在《中国戏曲概论》中，他认为元杂剧可分为三个流派：王实甫创为研炼艳冶之词，关汉卿以雄肆易其赤帜，马致远则以清俊开宗。"三家鼎盛，矜式群英"，于是，"喜豪放者学关卿，工锻炼者宗实甫，尚轻俊者号东篱"。

在比较了元杂剧与明传奇的异同后，吴梅提出："元剧多四折，明则不拘""元剧多一人独唱，明则不守此例""元剧多用北词，明人尽多南曲""至就文字论，大抵元词以拙朴胜，明则妍丽矣；元剧排场至劣，明则有次第矣。然而苍莽雄宕之气，则明人远不及元"。对两者之高下比较，可谓洞若观火，一语中的。用如此简约的文字将两个时代的戏曲艺术加以比较，总括出其不同艺术风格与不同成就，这首先得归功于吴梅对元明戏曲的深入研究和总体的准确把握。

吴梅是近世第一位把中国古典戏曲艺术搬上大学讲坛的学者。他的学生王季思、任半塘、钱南扬、卢前等接传薪火，在戏曲研究方面均作出重要成绩。吴梅与这几位嫡传弟子都是大学教授，从此，高等院校开始成为戏曲学术领域中的一支生力军。

除王国维、吴梅"双峰并峙"之外，二十世纪二三十年代，还有姚华、许之衡、王季烈、齐如山、郑振铎、胡适等，他们的著作与精湛见解已载入史册。

姚华（1876—1930年），字一鄂，号重光，晚号芒父，别署莲华庵主，祖籍江西，

光绪甲辰进士,比王国维大一岁,曾赴日本留学。姚华对元剧有深入的研究,曾有《元刊杂剧三十种校正》书稿,是对现存元刊杂剧本子进行认真研究勘正之第一人。姚华的戏曲论著主要有《曲海一勺》《录漪室曲话》等,这两篇论文刊于1913年出版的《庸言杂志》上,而这一年,王国维的《宋元戏曲史》正好刊于《东方杂志》上,后一年,吴梅的《顾曲麈谈》刊于《小说月报》上,即是说,姚华的戏曲研究,与王国维、吴梅是同步进行的,姚华也是戏曲学园地的拓荒者。他对元代杂剧的成就同样给予极高评价。在《曲海一勺》第一章《述旨》中云:

> 曲为有元一代之文章,雄于诸体,不惟世运有关,抑亦民俗所寓。

姚华将元曲当成文章,难免有所偏颇,但他认为作为文章的元曲"雄于诸体",因为元曲乃当时"民俗所寓",且与"世运有关",从社会与文学有密切关系的高处立论,见解独到。《述旨》又云:

> 自元以上,文雄万卷,独绌于曲;自元而下,模范具存,虽至优俳,亦得为之。一物之微,一事之细,尝为古文章家所不能道,而曲独纤微毕露,譬温犀之照水,像禹鼎之在山。今世史家,欲有所作,苟求之野,此其材矣。中古以前,独苦无稽,四民风尚,十不得一,以致考古之士,或详于其政而遗于其俗,又未尝不叹曲之兴晚也。

姚华高度评价元曲的成就,认为其描写之细致与真实"为古文章家所不能道",将一直被文人雅士视为不能登大雅之堂的元曲凌驾于"古文章家"之上,另有一种批评家的眼光与见识。姚华还对元曲的"信史"功能大加赞赏,认为它对"一物之微""一事之细","独纤微毕露",这正是"史家"最好之取材。这种见解,与王国维在《宋元戏曲史》中所阐述的关于元杂剧"能写当时政治及社会之情状,足以供史家论世之资者不少"的论断,确有异曲同工之妙。

由于姚华亲自动手校正《元刊杂剧三十种》,对元杂剧之取材、语言有深入之了解,所以他说:

> 曲之作也,术本于诗赋,语根于当时,取材不拘,放言无忌,故能文物交辉,心手双畅,其言弥近,其象弥亲。试览遗篇,则人人太冲,家家子美。余未见元明以来作者所为诗赋,有擅于其曲者也。(《曲海一勺》第一章《述旨》)

姚华认为元杂剧的作者好比西晋的左思、唐代的杜甫,元明以降作家们所作的诗赋,都不如他们的曲擅场,姚华最后得出结论:"曲之托体,美矣茂矣。"没有迹象表

明姚华对戏曲的研究受到王国维或吴梅的影响，《曲海一勺》发表之1913年，姚华在北京，王国维当时在日本，而吴梅在上海任教，他们三人天各一方，却同样引发对戏曲研究的兴趣，同样对元杂剧给予极高的赞赏与评价，可谓"英雄所见略同"！

当然，就其影响来说，姚华的戏曲研究远比不上王国维与吴梅。这与姚华用较艰深的文言文写作有关。直至1940年任二北刊行《新曲苑》，收入了姚华的曲论，姚华的曲学研究才日渐为人们所重视。

许之衡（1877—1935年），字守白，号隐流、曲隐道人，外号余桃公，广东番禺人。曾留学日本，1922年继吴梅之后执掌北京大学曲学教坛。主要著作有《戏曲史》《作曲法》《曲学研究》《戏曲源流》等。

许之衡《戏曲史》是继王国维《宋元戏曲史》之后我国一部早期的戏曲史著作，与吴梅的《中国戏曲概论》（1925）的问世约略同时。它是许之衡在北京几所大学讲授戏曲史课时所用的教材，其中《元之戏曲及诸曲家略史》列为专章加以阐述。但此书对元杂剧的见解，多沿袭王国维的说法，缺乏新意，倒是《作曲法》值得注意。该书援举典型曲例，研究句法变化，教授作曲之法，为早期研究介绍元曲格律方面的重要著作。

王季烈（1873—1952年），字启九，别号螾庐，江苏苏州人。比王国维大四岁，是一位昆曲研究家，著辑有《螾庐曲谈》《集成曲谱》《与众曲谱》等。王季烈对元杂剧研究的贡献，主要是编选《孤本元明杂剧》一书，该书为杂剧剧本集，1941年由商务印书馆出版，包括一百四十四种剧本，系从《脉望馆古今杂剧》中选出，大部分为绝少流传的抄本，为元剧研究提供了许多剧本资料。

齐如山（1877—1962年），又名宗康，河北高阳人，与王国维、许之衡同年，是一位著名的京剧理论家兼剧作家，著有《中国剧之组织》《梅兰芳艺术一斑》《京剧之变迁》等。1916年以后，为梅兰芳编写剧本几十种，是京剧史上可以称为大师的理论家与编剧家。

齐如山的生平事业都集中在京剧方面，对元剧的论述极少，但这并非说他对元剧不精通。没有古剧的深厚根底，绝对写不出那么多优秀的京剧本子与研究文字。他说：

> 倘自己毫无知识，或学问不够，便要另找路走，另行创作，那必是一无所成的。宋词元曲也是如此，他不但须熟读诗经及汉魏辞赋，而且须精研唐诗，否则他也创不出宋词元曲来。①

齐如山注重创造性，又强调继承传统，他将元曲与唐诗宋词相比并，可见元曲在他

① 齐如山：《人生经验谈·不由恒蹊》，载《中国一周》1955年第265期，转引自《齐如山回忆录》，中国戏剧出版社1998年版。

心目中的经典地位。他家藏杂剧传奇颇多，在《自传》中他说自己年少"亦时常偷着看着"，日后的杰出成就，是和少时古剧对他的耳濡目染、潜移默化分不开的。

在二十世纪前半叶的元杂剧研究中，除王国维外，以郑振铎的贡献最大。他在这方面的业绩，直到现在学界还较少关注。

郑振铎（1898—1958年），笔名西谛，原籍福建长乐，生于浙江永嘉，是一位杰出的文学史家、戏曲学者、藏书家、社会活动家。郑振铎对元杂剧研究的贡献，集中在四个方面。

其一，郑振铎为搜求、刊刻元剧剧本史料不遗余力，可以说达到了忘我的境界。1931年，郑振铎借到明蓝格抄本《录鬼簿》，与马廉、赵万里三人用三天时间抄录下来，使这部"元明间文学史最重要之未发现史料"得以刊刻出版[①]；1933年，郑振铎购得明孟称舜编《古今名剧合选》；1938年，《脉望馆古今杂剧》在上海发现，它保存了元明杂剧二百四十二种，郑振铎极其艰辛将它购得，"我要把这保全民族文献的一部分担子挑在自己的肩上，一息尚存，决不放下"。得到此书后，他"简直比攻下了一个名城，得到了一个国家还要得意"。（郑振铎《求书日录》）后来，郑氏为此写了一篇研究长文《跋脉望馆钞校本古今杂剧》，考证这套书的接受源流及剧目的存佚情况。他在《〈劫中得书记〉新序》中说：

> 我在劫中所见、所得书，实实在在应该以这部《古今杂剧》为最重要，且也是我得到书的最高峰。想想看，一时而得到二百多种从未见过的元明二代的杂剧，这不该说是一个"发现"么？肯定地是极重要的一个"发现"……不下于安阳甲骨文字的出现，不下于敦煌千佛洞抄本的发现。

二十世纪的元杂剧研究之所以能够取得辉煌成绩，与剧本史料的发现是密不可分的。郑振铎在这方面居功至伟，所以，他被称为"文化界最值得尊敬的人"[②]。

其二，元剧体制与剧目的研究方面。1927年底他在伦敦避难时，写成了《北剧的楔子》一文，对元杂剧四折一楔子的结构体制进行了深入的研究。郑振铎对《元曲选》中总共七十二个楔子进行互相参照分析，得出了如下结论：楔子是剧情的一部分，与"折"并未有本质上的不同，只是形式上用小令，可由正末正旦以外的角色唱；该文还归纳出楔子使用的五种情况，基本上廓清了人们对楔子的模糊看法，这是至今为止对元杂剧楔子进行系统研究的一篇重要论文。在《元明之际的文坛概观》一文的第三部分，郑振铎对元代剧团的组织与演出状况考察甚详；在《净与丑》一文中，对净丑二角的源流演变进行探讨，指出元杂剧的净脚是插科打诨的主角，当时并无丑角，《元曲选》

[①] 郑振铎：《明抄本〈录鬼簿〉跋》，见《郑振铎文集》第七卷，人民文学出版社1988年版。
[②] 李一氓语，见陈福康著《郑振铎年谱》，书目文献出版社1988年版。

中的丑角是明人添改的。

郑振铎是最早对《西厢》剧目进行深入研究的学者之一。1927年，他在《文学大纲》中指出："《西厢记》的大成功，便在它的全部都是婉曲的细腻的在写张生与莺莺的恋爱心境，似这等曲折的恋爱故事，出《西厢》外，中国无第二部。"1932年，在研讨了当时已发现的二十六种《西厢记》明刊本中的二十二种之后，郑振铎写出了《〈西厢记〉的本来面目是怎样的》一文，判断凌濛初自称得到周宪王刊行的《西厢记》是"托古改制"①。并推定《西厢记》可能分为五卷，每卷当连写到底；第二卷〔端正好〕"不念法华经"一套，是正文的一部分，绝非楔子。《西厢记》今已发现约六十种明刊本，郑振铎写此文时还没有发现的弘治十一年（1498年）刊本，属最早刻本，其中有不少就与郑振铎的推断不谋而合。

除《西厢》外，郑振铎对元剧其他剧目也有深入的研究。1934年他在《文学季刊》第四期上发表《论元人所写商人士子妓女间的三角恋爱剧》的研究长文，对元杂剧中这一部分剧目最早给予关注。该文在第五部分《士子们的团圆梦》的小标题下指出：

> 在这些商人、士子、妓女间的三角恋爱的喜剧里，几乎成了一个固定的形式，便是：士子和妓女必定是"团圆"。士子做了官，妓女则有了五花诰，坐了暖轿香车，做了官夫人，而那被注定了的悲剧的角色商人呢，则不是被断遣回家，便是人财两失，甚至于连性命都送掉。
>
> 这是不得已的一种团圆的方法。像《玉壶春》的写着：恰好遇见陶太守归来，还带了一个同知的官给李斌，而当场把妓女李素兰夺过来给了斌；像《百花亭》的写着：军需官高常彬回了军队时，恰遇他的情敌王焕已经发迹为官，告了他一状，他便延颈受戮，而他的妻贺怜怜也便复和她的王焕团圆……
>
> 果有这种痛快的直截了当的团圆的局面么？这是不可（能）的，我可以说，在实际的社会里，特别在元的这一代。

接下来，郑振铎从元代士子社会地位的低下与商人地位之高诸方面，详细论证他的见解，显得论据凿凿，论断精辟。鲁迅对郑振铎此文十分折服，他在写给郑振铎的信中说："顷见《文学季刊》，以为先生所揭士大夫与商人之争，真是洞见隐密。记得元人曲中，刺商人之貌为风雅之作，似尚多也，皆士人败后之扯淡耳。"② 今天看来，郑氏这篇论文的确给人一种新耳目之感，它对元代商人、士子之经济状况、社会地位与社会

① 关于这一问题学界有不同看法。蒋星煜认为确存在周宪王本《西厢记》，见蒋星煜《明刊本西厢记研究》，中国戏剧出版社1982年版。

② 《鲁迅全集》（十三），人民文学出版社1981年版，第14页。

心理的揭示显得十分深刻。

其三，郑振铎是最早对关汉卿进行深入研究并给予高度评价的学者之一。在1927年由商务印书馆出版的《文学大纲》中，郑振铎就高度评价关汉卿的《窦娥冤》杂剧，他认为"中国的悲剧本来极少，这一剧使人读后更难于忘记"。从1930年1月开始，《小说月报》以近两年时间连载郑振铎的《元曲叙录》共（七十五则），其中有十五则介绍关汉卿的生平，评价关汉卿十三个杂剧作品的版本、人物与情节。

郑振铎很早就对关汉卿的生卒年进行研究，他在《中国文学史》第四十六章云：

> 汉卿有套曲《一枝花》一首，题作"杭州景"者，曾有"大元朝新附国，亡宋家旧华夷"之语，借此可知其到过杭州，且可知其系作于宋亡（1278年）之后。
> 《录鬼簿》称汉卿为已死名公才人，且列之篇首，则其卒年至迟当在1300年之前。其生年至迟当在金亡之前的二十年（即1214年）。

胡适对此曾给予高度评价，他说"郑先生的考订，远胜于旧日诸家之说"①。

1958年6月28日，北京隆重召开纪念"世界文化名人"关汉卿戏剧活动七百周年大会，郑振铎在会上做了题为《中国人民的戏剧家关汉卿》的报告。在这一年，郑振铎对关汉卿的研究达到了高峰，先后推出五篇学术论文：《关汉卿——我国十三世纪伟大的戏曲家》《中国伟大的戏曲家关汉卿》《元代大戏曲家关汉卿》《论关汉卿的杂剧》《人民的戏曲家关汉卿》，还有一份《关汉卿传略》的手稿（已收入《郑振铎文集》第七卷）。

郑振铎高度评价关汉卿，认为"他是一位感情十分丰富的人""又是一位很幽默的诗人以整个生命和感情来写着""他不仅剖析人民的身体上的病症，他同时更有成就且更为成功地在剖析着社会的病症。"（《关汉卿传略》）"他为人民而控诉着当时的黑暗统治，为了人民而写作。他和当时的人民是血肉相连，呼吸相通的。人民的喜怒哀乐，也就是他的喜怒哀乐。"（《关汉卿——我国十三世纪伟大的戏曲家》）

就在1958年这一年，郑振铎因飞机失事去世。杰出的文化人、关汉卿研究家、中华文学遗产的保护者郑振铎的生命，画上了不幸而悲壮的句号。

其四，元曲研究方法上的拓展与更新。郑振铎是我国最早的比较文学研究理论与方法的倡导者之一。他认为"这一国的文学与那一国的文学也是有密切的关系的"，因此，"用这种文学的统一观，来代替他们的片断的个人研究，实是很必要的"（《整理中国文学的提议》）。他将《西厢记》与印度古典爱情名剧《沙恭达罗》进行参照比较，他指出《灰栏记》与《旧约圣经》中的"苏罗门王判断二妇争孩的故事十分相类"，

① 胡适：《关汉卿不是金遗民》，原载天津《益世报》1936年3月19日，见《胡适集外学术文集》，北京大学出版社1998年版。

他认为《杀狗劝夫》杂剧的情节与欧洲中世纪的故事书《罗马人的行迹》中一则故事相类似，他最早运用比较文学的方法来研究元杂剧。

郑振铎特别重视资料索引和参考书目的编制，他认为"索引和专门的参考书目乃是学问的两盏引路的明灯"。(《索引的利用与编纂》) 这两项工作无论对专家还是初涉学术研究领域者都异常重要，它既是学术入门之阶，也是深入考察之门径。他在编写《文学大纲》诸书时，都列有详细的参考书目。1923 年 1 月，他在《小说月报》上发表《中国的戏曲集》，详细介绍了《元曲选》等十二种本子的来源与刊刻情况；同年 7 月，他又在《小说月报》上发表《关于中国戏剧研究的书籍》，介绍了从钟嗣成《录鬼簿》到蒋瑞藻《小说考证》等三十种戏曲研究的资料性著作。1937 年，他发表《〈词林摘艳〉引剧目录及作者姓氏索引》和《〈盛世新声〉及〈词林摘艳〉所载套数首句对照表》，他说："对于研究元明剧曲及散曲的人，这一个表和一个索引，我相信不会没有用处。"事实上，这些对学术研究是很有裨益的，他亲自动手用"笨功夫"编写索引与参考书目，实在是开风气之先，他在研究方法上的更新与拓展，也是功不可没的①。

著名文化人、学者胡适在三十年代也关注元剧的研究。他在 1936 年发表《关汉卿不是金遗民》一文，对关汉卿生平进行认真而有成效的考证。胡适的结论是：

> 郑振铎先生根据汉卿"杭州景"套曲，考定他到杭州，在一二七八年宋亡以后，是很对的。但他说汉卿的"卒年至迟当在一三〇〇年之前"，还嫌太早。
> 关汉卿有《大德歌》十首，此调以元成宗的"大德"年号为名，必在"大德"晚年。大德凡十一年（1297—1307 年），而汉卿曲子中云："吹一个，弹一个，唱新行大德歌。"
> 这可见他的死年至早当在 1307 年左右。此时上距金亡已七十四年了。
> 故我们必须承认关汉卿是死在十四世纪初期的人，上距金亡已七八十年了，他决不是金源遗老，也决不是"大金优谏"②。

平心而论，胡适对关汉卿生卒年的推断，虽然文字不多，却是实实在在的，卓有成效。时隔半个多世纪，今天读来依然感到其结论之不可推易。

在王国维、吴梅之后，许多学者纷纷加入研究行列，使元杂剧研究蔚然成风。在二十年代，就有郭沫若的《〈西厢记〉艺术上的批判与其作者的性格》（1921 年）、顾颉

① 本文关于郑振铎的一些资料，曾参考汪超宏博士学位论文《论二十世纪的戏曲研究（上）》第七章"郑振铎"。

② 胡适：《关汉卿不是金遗民》，原载天津《益世报》1936 年 3 月 19 日，见《胡适集外学术文集》，北京大学出版社 1998 年版。

刚的《元曲选叙录》（1924年）、陈铨的《元曲中三个代表作者》（1924年）、赵万里的《旧刻元明杂剧二十七种序录》（1925年）、郑宾于的《孟姜女在〈元曲选〉中的传说》（1925年）、贺昌群的《元明杂剧传奇与京戏本事的比较》（1927年）、谢婉莹的《元代的戏曲》（1927年）、傅惜华的《元吴昌龄〈西游记〉杂剧之研究》（1927年）、陈受颐的《十八世纪欧洲文学里的赵氏孤儿》（1929年）、徐调孚的《〈苏子瞻风雪贬黄州〉叙录》（1929年）、怡墅的《元曲泛论》（1929年）等，从各个不同角度对元杂剧进行研究。

郭沫若的《〈西厢记〉艺术上的批判与其作者的性格》一文，首先从"反抗精神、革命，无论如何，是一切艺术之母"这个角度立论，高度评价元曲和《西厢记》的成就：

> 我国文学史，元曲确占有高级的位置。禾黍之悲，山河之感，抑郁不得志之苦心，欲死不得死，欲生不得生的渴望，遂驱使英秀之士群力协作以建设此尊严美丽的艺堂。人们居今日而游此艺堂，以近代的眼光以观其结构，虽不免时有古拙陈腐之处，然为时已在五百年前，且于短时期内成就得偌大个建筑，人们殆不能不赞美元代作者之天才，更不能不赞美反抗精神之伟大！……这位母亲所产生出来的女孩儿，总要以《西厢记》为最完美、最绝世的了。《西厢记》是超过时空的艺术品，有永恒而且普遍的生命。《西厢记》是有生命的人性战胜了无生命的礼教的凯旋歌、纪念塔。①

这是20世纪早期一篇关于元曲、关于《西厢记》的重要论文，精辟地揭示元曲产生的社会根源，准确地指出《西厢记》的思想艺术价值及其在元曲中的崇高地位。

谢婉莹发表于1927年6月《燕京学报》一卷一期的《元代的戏曲》，是全面介绍元杂剧的长篇论文。该文不少论述虽沿袭王国维、吴梅之说，但有的地方也颇有见解。如谈到元曲繁荣原因时，作者从政治环境与社会环境两方面探讨：政治环境方面，"贪黩盈庭，闭塞贤路，压制平民，摧残汉族。士大夫久压不得伸，精神物质两方面都感受着痛苦；孤愤之怀，发于词章戏曲，元代作家就风起云涌"。而社会环境方面：

> 元代的社会，对于戏曲的发达，确有相当的辅助。一来因时代关系，沿宋人作词之风；二来大都、两浙文人摹拟胡元村伧口气，明以相崇，阴以相嘲；三来文人无奈，以作曲娱人自娱，消磨岁月，成了一种风气；四来以作曲寄托抑郁哀怨，借文字作革命事业。

① 见郭沫若《郭沫若古典文学论文集》，上海古籍出版社1985年版，第668页。

个中所述，颇有见地。"娱人自娱"之说，半个世纪之后还曾引发过热烈的争论。

怡墅发表于1929年12月《朝华月刊》第一卷第一期的《元曲泛论》，名为泛论，时见另类眼光。怡墅极力反对宾白乃伶人即兴添加之说。该文认为：

> 有人说元曲最初只有唱，科、宾、白都是后人把它搬到舞台上以后加入的（《杂剧三十种》即主此说）。此说殆不可靠，因为中国历来的优伶，多属无知无识的贩夫走卒，而元曲中之宾、科、白的词句，非常的文雅恰当，不用说彼等贩夫走卒没有本领写得出，即令一般所谓文人学士之流，也不见得能写得出，所以我说元曲中的科、宾、白的词句，仍是作者自己做的，不是后人加入的。

贺昌群发表于1927年1月《文学周报》第二五八期的《元明杂剧传奇与京戏本事的比较》，是一篇谈京剧与元明戏曲传承关系的文章，主要是寻找京剧故事的母本来源，比较两者的异同。如其中谈元杂剧《昊天塔》与京剧《洪羊洞》的一例，结论是：

> 京戏有《洪羊洞》，情节完全与《昊天塔》相同，主人翁也是杨六郎，不过幽州的昊天塔，却名做辽东的洪羊洞了；元曲鲁莽的孟良，在京戏却变为温和的孟良了；杨景不是杨景，而是焦赞盗骨去了。此外，关于杨家将的戏剧，京戏有《四郎探母》，《元曲选》有无名氏的《谢金吾诈拆清风府》，情节都大同小异。

文章从一个新的角度，让人们了解当时流行的京剧剧目不少来源于元杂剧。

二十世纪三四十年代，一批在当时或日后成为著名的戏曲学者的中青年研究者纷纷加入研究的行列，使元杂剧研究无论广度还是深度都比以往大大提高了一步。他们的名字是钱南扬、王季思、董每戡、赵景深、冯沅君、孙楷第、隋树森、邵曾祺、卢前、傅惜华、谭正璧、凌景埏、郑骞、吴晓铃、李啸仓、严敦易、徐调孚、叶德钧、王玉章、徐嘉瑞等，元杂剧研究能够蔚成风气，和这批学者的艰辛努力是分不开的。

钱南扬（1899—1990年），生前系南京大学中文系教授，浙江平湖人，戏曲学者，毕生致力于宋元戏文的研究。他于1936年12月在《燕京学报》第二十期发表《宋金元戏剧搬演考》，从戏班、伶人、书会、票房诸方面对宋金元戏剧之搬演作深入研究。从日本文化二年（即清嘉庆十年）刻本中见到明朝戏楼查楼图，"犹和宋元勾栏情形有些仿佛"，故摹画于文中并加以具体讲解，在当时论文中可谓别开生面。

王季思（1906—1996年），名起，书斋翠叶庵、玉轮轩，浙江温州人，原中山大学教授，文学史家，戏曲学者。王季思于四十年代完成他的成名力作《西厢五剧注》，对元杂剧习惯用语与疑难语词做深入考释，成为颇具权威性的注本，受到国内和日本学者的重视。这个时期他还撰有《元剧中谐音双关语》《〈西厢〉五剧语法举例》《评徐嘉瑞著〈金元戏曲方言考〉》《评陈志宪〈西厢记〉笺证》等论文，在元剧语汇研究上显

示出深厚功力。

冯沅君（1900—1974年），河南唐河人，文学史家，杰出的女学者。原山东大学教授。她的《古剧说汇》一书收录了1935年以后十年撰写的戏曲考证论文十五篇，1947年由商务印书馆出版。其中《古剧四考》《古剧四考跋》包括《才人考》《做场考》《勾栏考》《路歧考》，对包括元剧在内的古剧的舞台、演出、作者、演员等有深入考证。《孤本元明杂剧钞本题记》结合当时新发现的《脉望馆钞校本古今杂剧》，对元杂剧的题目正名、穿关、联套程式等进行考证，其中有不少精湛的学术见解，表现了一位女学者细腻周到的治学本色。冯沅君在该书中还一再提出了"两个关汉卿"的说法，"一个籍贯是解州""一个籍贯是大都"，则表现了这位女学者大胆假设的另一面（但这一说法没有得到学界的认同）。

孙楷第（1898—1986年），字子书，河北沧州人。古典戏曲、小说研究家，原中国社科院研究员。1940年12月发表《述也是园旧藏古今杂剧》（后更名《也是园古今杂剧考》），将清初钱曾也是园所藏元明杂剧二百三十种加以考订，涉及版本、收藏、校勘诸问题，是一本学术功底深厚的著作。孙楷第还是研究古代傀儡戏最为知名的专家。

赵景深（1902—1985年），戏曲小说研究家，浙江丽水人，生前为复旦大学教授。他有关元杂剧的著述有《元人杂剧辑逸》（1935年）、《读曲随笔》（1936年）、《小说戏曲新考》（1939年）等。在元杂剧剧本史料辑逸方面下了很大的功夫，辑逸文四十一本，使《元人杂剧辑逸》成了元杂剧研究者必读的书目。《读曲随笔》于1936年11月由北新书局出版，共收四十四篇文章，涉及《元曲选》及马致远、白朴等。赵景深治学态度严谨，考证作家生平与剧目本事、版本渊源等常有所发现。如1936年9月发表于《现代》五卷第四期的《元曲时代先后考》论文，根据"元曲每喜欢引用以前的戏剧为典故"的特点，从《元曲选》《古今杂剧》《元明杂剧》等本子找出不少线索，勾勒出杂剧作品之间的各种关系及撰作时代之先后，并用图表显示，为后来的研究者提供很大的方便。

郑骞（1906—1991年），字因白，原籍吉林，台湾著名戏曲学者，生前为台湾大学教授。郑骞于1932年即着手校订元刊杂剧，用了几十年的时间，至1962年始出版《校订元刊杂剧三十种》，极其详尽地校正文字、考订格律，所写校勘记达一千五百余条。郑骞于20世纪40年代已写有不少元杂剧论文，如《论元人杂剧散场》（1944年）、《读〈孤本元明杂剧〉》（1944年）、《介绍元刻古今杂剧三十种》（1945年）、《元人杂剧的逸文及异文》（1946年）、《辨今本〈东墙记〉非白朴原作》（1947年）等。1972年，郑骞将八十六篇有关古典诗词戏曲的论文汇编为《景午丛编》，集中体现作者的学术成就。如《元人杂剧的逸文及异文》，细检各类史籍曲谱，有新的发现。《〈李师师流落湖湘道〉杂剧》一文所附《〔九转货郎儿〕谱》收集了八种〔九转货郎儿〕曲文，比较详论得失。郑骞还是一位曲律专家，他用了二十年的时间，将《太和正音谱》《北词广正谱》《九宫大成谱》及吴梅的《北词简谱》，斟酌参校，数易其稿，于1973年编

纂出版了《北曲新谱》《北曲套式汇录详解》，成为研究北杂剧曲律曲谱的两种重要著录。

卢前（1905—1951年），字冀野，别号饮虹，江苏江宁人，戏曲学者。卢前著有《中国戏剧概论》，校刻有《元人杂剧全集》等。《中国戏剧概论》可说是近世"有头有尾"比较完整的一部中国戏剧史，起始于优伶侏儒，一直写到当世吴梅的剧作与初期话剧。其中元杂剧用专章论述，从杂剧体制、杂剧家地理分布到四大家之剧作，论之颇详。颇有趣味的是卢前在该书中已应用"系统论"来解释戏剧史，他在《序》中说：

> 唐宋以前的歌舞，一直推到上古的巫尸，我们假设这是一个系统。宋的杂戏一直变到元人的杂剧、传奇，在这一个系统中，我们就感觉到文征的不足。……
> 我说过一个笑话：中国戏剧史是一粒橄榄，两头是尖的。宋以前说的是戏，皮黄以下说的也是戏，而中间饱满的一部分是"曲的历程"，岂非奇迹？

卢前写的单篇论文不算多，主要有《剧曲和散曲有怎样的区别》（1935年）、《评盐谷温〈元曲概说〉》（1941年）、《元人杂剧序说》（1943年）、《论北曲中豪语》（1946年）等。

王玉章、邵曾祺、严敦易等在二十世纪三四十年代元杂剧研究领域相当活跃。王玉章于1936年7月由商务印书馆出版《元词斠律》，凡三卷十章，依《太和正音谱》编次，对臧晋叔编《元曲选》所录曲之脱讹处一一加以钩稽补正，历时八年而成，是近世研究元杂剧曲律的重要论著。王玉章还写有不少学术论文，如《曲文之研究》（1934年）、《南北曲之种类》（1935年）、《〈宋元戏曲史〉商榷》（1945年）、《古西厢》（1947年）、《论〈博望烧屯〉两种》（1947年）、《〈元曲选〉中的南词》（1947年）等。

邵曾祺于1947年推出多篇学术论文，如《杂剧题材与宋金戏曲》《关于元人杂剧的短处》《前期元杂剧略评》《杂剧的分期》《杂剧的衰亡》等，成为一年之中发表元剧研究文章最多的一位学者。他花多年工夫编著《元明北杂剧总目考略》（1985年6月中州古籍出版社出版），对元杂剧剧目存佚与真伪考之极详，对前人各种偏颇说法多有辨析，成为研究元杂剧剧目的重要工具书。

二十世纪三四十年代，不少学者依然热衷考据之学，相当多的论著在这方面显示出深厚的学术功底。如《古剧说汇》《也是园古今杂剧考》。严敦易写于这一时期的《元剧斠疑》（后由中华书局于1960年5月出版）也是这样，该书系统地对八十六种元杂剧的作者作品、内容本事进行考证辨析，提供了不少新的资料与见解。

有的学者在研究时已充分注意到元杂剧的社会意义。如1948年4月文通书局出版的杨季生著的《元剧的社会价值》，对元杂剧在中国文艺史中的地位作了论证，并阐述了它对后代戏曲文学的影响。有的论著试图运用新的研究方法，如佟赋敏的《新旧戏

曲之研究》（1926年9月商务印书馆），将当时流行的话剧、文明戏作为"新戏"，将杂剧、昆曲、皮黄作为"旧戏"，两相参照比较进行研究。朱志泰的《元曲研究》（1947年4月永祥印书馆）在介绍元杂剧产生的背景与发展过程之后，汇通中西文学作比较研究，都是新的尝试。

商务印书馆1948年5月出版的徐嘉瑞的《金元戏曲方言考》，是近世第一部解释元杂剧方言俗语的工具书，并收金元戏曲方言六百条，以曲解曲，例证达数千条之多，是研究元杂剧语言的一本重要参考书。此外，顾随的《元曲中方言考》（1936年）、蔡正华的《元曲方言考》（1937年）、纪伯庸的《元曲助字杂考》（1948年）等等，都是对元杂剧语言进行研究的重要之作。

值得一提的还有苏明仁的《白仁甫年谱》（1933年燕京大学《文学年报》），是近世第一部元剧家年谱，比较清晰地显示了"元曲四大家"之一的白朴的生平活动轨迹与创作情况，在元杂剧作家身世的考证研究方面具有开拓意义。

本时期有的学者虽不是以元曲学者著称于世，但他们却是著名的戏曲史家，他们的著作对元杂剧研究无疑起到重要的推动作用。这方面有周贻白《中国戏剧史略》（1936年9月商务印书馆）、《中国剧场史》（1936年9月商务印书馆）、《中国戏剧小史》（1945年5月永祥印书馆），徐慕云《中国戏剧史》（1945年5月世界书局排印本），董每戡《中国戏剧简史》（1949年7月商务印书馆）等。

总之，二十世纪前半叶的元杂剧研究，在王国维《宋元戏曲史》的倡导引发下，拓荒者、开垦者、耕耘者接踵而来，使元杂剧研究园地枝繁花发，研究论著达几十部，论文数百篇，为二十世纪八九十年代的繁荣打下稳固的基础。

（原载《中山大学学报》2001年第3期）

关汉卿的杂剧《窦娥冤》

《窦娥冤》是关汉卿晚年的作品。剧本提到窦娥的父亲窦天章后来做了提刑肃政廉访使的官，据《元史·百官志》及《辍耕录》，至元二十八年（1291）改按察使为肃政廉访使，由此推定剧本写于1291年以后，是关汉卿晚年的作品。

《窦娥冤》写的是元代情事，是元代的"现代剧"，但某些重要关目情节也有所本。如"三桩誓愿"就来自如下的历史传说：一是《汉书·于定国传》中关于东海孝妇的传说（东海郡有孝妇，事家姑尽孝，后家姑自缢而死，孝妇遂蒙冤，当地即大旱）；二是《淮南子》记邹衍事燕惠王尽忠，被诬下狱，夏六月飞霜；三是《搜神记》记孝妇周青临刑时血飞白练。

《窦娥冤》是关汉卿的代表作，我国古典悲剧的典范。王国维在我国第一部戏剧史《宋元戏曲史》中认为它"即列之于世界大悲剧中亦无愧色也"，是很有见地的。《窦娥冤》是关汉卿主体意识的外化，凝聚着关汉卿对社会人生的深沉思考，翻腾着爱与恨的感情巨浪。它是旧时代的一曲社会悲剧、妇女悲剧、平民悲剧。

《窦娥冤》全名叫《感天动地窦娥冤》，写元代一个弱女子窦娥悲惨的一生。全剧采用元剧标准的结构法"四折一楔子"的形式来写，生动地展现了这个悲剧的发生、发展、高潮、结局的全过程。

楔子是悲剧的序幕，写窦娥小时候悲惨的身世。窦娥出生在一个穷苦的读书人的家庭，三岁丧母，七岁被父亲窦天章卖到蔡婆家去当童养媳，以偿还家里所欠的债务，父亲因此得了几两银子，可以作为上京赴考的路费。

第一折是悲剧的开端。写窦娥长到十七岁，与蔡婆的儿子结婚，两年后，丈夫病死了。幕启之时，窦娥已过了两年的寡居生活，她想安分守己和蔡婆相依为命过日子。但是，有一天蔡婆去向赛卢医收债，赛卢医将蔡婆骗到僻静处，企图勒死蔡婆，被张驴儿父子撞见，蔡婆得救了。但张驴儿父子并非好人，当他们听说蔡婆家中尚有一个寡居的年轻媳妇的时候，便强行闯入寡妇人家，胁逼窦娥婆媳嫁给他父子俩，理所当然地遭到窦娥的拒绝。这一折通过逼婚与拒婚的戏剧冲突，写窦娥受流氓欺侮和她的反抗。

第二折是悲剧的发展。写张驴儿为了霸占窦娥，买来毒药想毒死碍手碍脚的蔡婆，不料反把自己的父亲毒死了。张驴儿乘机威胁窦娥，提出"官休"或"私休"两种解决办法，如不见官，嫁给自己就一了百了。窦娥为了维护自身的尊严，也出于对官府的天真幻想，选择了"官休"的道路。没想到贪官桃杌信奉"人是贱虫，不打不招"的信条，严刑拷打窦娥，甚至要毒打蔡婆。为了年迈的家婆不受皮肉之苦，窦娥屈招了

"药死公公"的罪名,被定死罪。

第三折是悲剧的高潮。写窦娥临刑前呼天抢地的呐喊控诉。窦娥完全没有料到,读者和观众也没有料到,安分守己,善良孝顺的人,居然会被处斩。冷酷无情的现实使窦娥满腔悲愤,唱出了〔端正好〕〔滚绣球〕等骂天骂地的曲子。她在临刑前提出了三桩誓愿:血飞白练、雪掩尸骸、亢旱三年,以证实她的冤枉。这三桩誓愿果然一一实现。"若没些儿灵圣与世人传,也不见得湛湛青天!"杂剧在这里一反原先严格的写实笔法,换成写意的方法,写"皇天也肯从人愿""若果有一腔怨气喷如火,定要感的六出冰花滚似绵!"这些地方,关汉卿几乎是挺身而出,为冤者鸣不平,为弱者伸正义。其控诉与揭露的深刻,足以震撼人心。

第四折是悲剧的结局。采用鬼魂诉冤、清官断案的办法,为窦娥平反冤案,对作恶者予以惩治,作为对读者或观众的一种心理补偿。值得注意的是剧作采用窦天章为窦娥平反的写法,更是剧本的弦外之音——如果不是其父三番几次为女儿查勘文卷,有谁来为这个弱小的冤魂平反呢!

窦娥是一个善良、孝顺、耿直、坚强、具有反抗性格的古代妇女的艺术形象,她是一个悲剧人物,剧本自然真实地展现了她从孤女、童养媳、寡妇走向死囚的悲剧过程。

窦娥是一个心地善良的妇女,为了不使婆婆受皮肉之苦,她屈招了"药死公公"的罪名,被害至死。临死前,她请刽子手"不走前街走后街",以免年迈的家婆难过气煞,使刽子手都受感动,说"自己的性命也顾不得,还在替别人担心"。这些都说明窦娥有一颗金子般的善良孝顺的心。

窦娥是一个十分孝顺长辈的人,具有良家妇女的传统美德。她虽然感到日子孤凄难捱,但是,"我将这婆侍养,我将这服孝守,我言词须应口"。平冤后,她请求其父窦天章收养年迈无依无靠的蔡婆,这些都说明她是一位十分孝顺的人。

窦娥是一位性格耿直的妇女,为了维护自身尊严,坚决拒绝张驴儿的逼婚,而不管对方采取什么样卑劣的手段。她虽然孝顺婆婆,但对蔡婆屈服于流氓的淫威表示不满。窦娥曾嘲笑蔡婆"眼昏腾扭不上同心扣"。可见她的孝顺,并非百依百顺,而是在维护尊严、贞节、气节的前提下才这样做的。

窦娥还是一位性格十分坚强的妇女,她不畏强暴,敢于反抗。在公堂上,面对桃杌的严刑逼供,她虽然被打得"一杖下,一道血,一层皮",但始终不肯招认,表现了刚强不屈的崇高品格。

《窦娥冤》是在发展中刻画窦娥性格的。刚出场的窦娥,已经守了两年寡,是一个安分守己、相信命运的小百姓;到了临刑前夕,她呼天抢地,骂尽天地鬼神,性格有了明显的转变。杂剧自然而真实地描绘了窦娥性格从最弱到最强的发展过程。她从开头对官府有一定幻想发展到后来看透了官府衙门残害百姓的本质("衙门从古向南开,就中无个不冤哉"),这些都说明剧本是在发展中刻画窦娥的性格,真实自然地勾画出她性格发展的轨迹。

其次，是在激烈的矛盾冲突中刻画窦娥的性格。窦娥与流氓张驴儿和贪官桃杌的冲突，是杂剧的主要矛盾冲突，剧作通过这种矛盾冲突，表现了平民百姓和社会黑暗势力的矛盾，也刻画了窦娥威武不能屈的反抗性格。

再次，剧作在激烈的内心动荡中表现窦娥真实的内心世界，特别是通过从"最弱"到"最强"的性格落差来展示她的内心世界。例如对于守寡，她就有复杂而真实的内心活动。对心灵世界的深层开掘，使窦娥形象血肉饱满，生动感人。

关于窦娥形象的几个问题：

一是关于窦娥的贞节、孝道观念问题。古代社会受所谓"高大全"理论的影响而不敢正视这个问题，其实这正是关汉卿现实主义的杰出之处。关汉卿没有回避窦娥思想观念中受封建道德影响的一面，真实地塑造了窦娥这个古代妇女的形象。窦娥的贞节、孝道观念也不全部是不好的东西，从剧本看有值得肯定的一面，如窦娥尊老、敬老、养老，是一种美德；窦娥的贞节，既是洁身的追求，又是抗暴的表现。

二是关于"三桩誓愿"的问题。为了证实窦娥的冤枉，表现内心的愤懑，剧本一反前面写实的手法，而采用写意手法，于是出现"三桩誓愿"的描写，这是一种艺术手法，是人间的问题采用超人间的、超自然的"天人感应"的形式来解决，它既是作家感情的幻化，又是慰藉读者或观众灵魂的办法，我们只能意中求，不能实打实。像本剧的亢旱三年以及孟姜女哭倒长城、水漫金山等古典文学中的这类描写都应作如是观。

三是关于鬼魂诉冤问题。这问题基本上与"三桩誓愿"相类似，是作家表达审美理想的一种重要手段。作者很难找到其他途径来为窦娥申冤，故采用鬼魂上场。鬼魂是窦娥生前形象的继续，它告诉人们，如果不是鬼魂三番几次申冤辨诬，窦娥的冤案是无法昭雪的。当然，鬼魂申冤是一种心理补偿写法，客观上带有迷信色彩。

《窦娥冤》的中心内容，它的精髓，可以说是一个"冤"字。那么，窦娥"冤"从何来？造成窦娥悲剧的原因究竟是什么？

首先是高利贷的压迫，这是酿成窦娥悲剧的远因。窦天章原来借了蔡婆二十两银子，第二年本利合共要偿还四十两，窦天章无钱还债，只得将七岁的女儿窦娥卖到蔡婆家当童养媳，窦娥成了被高利贷剥削直接的牺牲品。元代的高利贷十分厉害，有一种叫"羊羔儿利"的高利贷，采用"如羊出羔"即本利每年倍增的办法，窦天章借的就是这种"羊羔儿利"高利贷，借了一年债，第二年就得把女儿卖出去才能抵债。杂剧写窦娥被卖去当童养媳，既真实揭露了元代高利贷的残酷，又为窦娥后来的不幸命运做了一个有力的铺排。

其次是流氓地痞的压迫，这是造成窦娥悲剧的近因。流氓横行是法制松弛、社会黑暗的一种标志。在光天化日之下，窦娥婆媳受到流氓张驴儿父子无端的骚扰与迫害，人性的尊严和妇女的合法权益在为所欲为的流氓脚下被随意践踏。杂剧通过窦娥的悲剧，把批判的矛头引向狐鬼满路、人欲横流的元代黑暗的社会现实。

造成窦娥冤案最直接的原因是元代吏治的腐败。窦娥本来以为官府会主持公道，没

料到贪官桃杌不管青红皂白地逼供。安分守己、手无寸铁的窦娥，被封建法制机关活活整死，这一冤案深刻地暴露了元代官府衙门与平民百姓作对的本质。

由于受到高利贷、流氓地痞和贪官污吏这三层压迫，最终酿成了窦娥的冤案。但是，关汉卿不是纯客观地照相式地再现冤案的过程，而是以积极投入的姿态，为窦娥一吐胸中冤枉不平之气。在这里，没有公道、秩序混乱、不辨贤愚、颠倒善恶，总之是"覆盆不照太阳晖"！窦娥的悲剧，是善良的人被黑暗社会所吞噬的悲剧。如果说古希腊的悲剧是所谓"命运悲剧"，它要展示的是人和冥冥不可抗拒的命运之间的冲突。如《俄狄浦斯王》写主人公无法逃避命运的摆布。文艺复兴时期莎士比亚的"四大悲剧"则是"性格悲剧"，着重表现奥赛罗、哈姆雷特等人性格上的矛盾造成巨大的悲剧创痛。而以《窦娥冤》为代表的中国古典悲剧则呈现一种"社会悲剧"的类型，着重表现的是善良的人和黑暗社会势力之间的矛盾，弱小的正直的人和邪恶力量之间的冲突，手无寸铁的平民与强大的有权有势的社会之间的冲突，主观的纯真和整个客观环境的荒唐之间的冲突，这样的悲剧与世界著名悲剧相比，确实是毫无愧色的。

窦娥的悲剧集中体现了关汉卿的情感意识，寄托了关汉卿的审美理想，凝聚了他对现实人生痛苦的思考。在这里，关汉卿提出了"人命关天关地"的人道主义思想，这一思想与桃杌"人是贱虫"的信条针锋相对。应该维护人的尊严，给人以公正平等的待遇，给像窦娥这样弱小的平民百姓以公正平等的待遇，这就是关汉卿通过窦娥悲剧所要表达的社会政治理想。

但是，元代社会离作家的社会政治理想毕竟太远了，"衙门从古向南开，就中无个不冤哉"！通过窦娥的悲剧，关汉卿写出了他对生活和社会进行了一番艺术审视之后心中的困惑与怀疑：

〔滚绣球〕有日月朝暮悬，有鬼神掌着生死权。天地也，只合把清浊分辨，可怎生错看了盗跖、颜渊？为善的受贫穷更命短，造恶的享富贵又寿延。天地也，做得个怕硬欺软，却原来也这般顺水推船。地也，你不分好歹何为地？天也，你错勘贤愚枉做天！哎，只落得两泪涟涟。

这样浅白通俗而字字千钧的曲辞，既是窦娥呼天抢地的血泪控诉，又是关汉卿对宇宙人生、社会秩序、伦理道德等问题经过一番痛苦思考之后用极度悲愤的句子表达出自己心中的疑惑；它既震撼人心，又发人深思，引发人从窦娥的悲剧想到当时那一套善恶、贫富、清浊等世俗观念与社会秩序，究竟颠倒、荒谬到什么程度！

《窦娥冤》是一个完美的悲剧，艺术构思巧妙完整。它采用元杂剧结构的基本模式"四折一楔子"的形式，用戏剧冲突的开端、发展、高潮、结局来安排四折戏的内容，而将楔子放在整本戏的开头作序幕。这四折一楔子之间，冲突既有明显的阶段性，相互之间又有机地联系着，使剧作成为元杂剧剧本结构形式的范本。

《窦娥冤》的戏剧冲突集中而紧凑。除楔子交代窦娥悲惨身世外，第一折帷幕启处见冲突，一开场就单刀直入展开矛盾——蔡婆收债为张驴儿父子所救，流氓于是强行闯入寡妇人家，原来一潭死水般的家庭终因一石投下而掀起轩然大波。像流氓逼婚、公堂拷打、法场典刑这些重场戏，则淋漓尽致地写，而像蔡婆收债、窦娥游街这些过场戏，则处理得十分简洁，可以说是"惜墨如金，用墨似泼"，充分显示了作者的艺术功力。

集中力量写好正面人物，调动一切艺术手段塑造窦娥形象，这是《窦娥冤》艺术上一大特色。在采用公堂"官休"解决办法之前，杂剧充分地展开窦娥与张驴儿的矛盾；到山阳县衙门之后，张驴儿这条冲突线索基本上就作幕后处理，窦娥和桃杌的冲突开始在幕前如火如荼地展开。至第二折结束，窦娥被定为死罪，只需刽子手手起刀落、人头落地，似乎没戏可写了。但关汉卿正是在这看似没戏的地方，写出第三折，爆出一场震撼人心的戏剧高潮。这种艺术处理就不至于"见事不见人"，不会陷入那些平庸的"情节戏"的窠臼。为了集中写好窦娥的冤，塑造好窦娥形象，杂剧连窦娥的结婚、婚后两年的夫妻生活以及她丈夫叫什么名字等次要的情节事件全部舍弃了。这种把表现正面主人公放在艺术构思最优先考虑的地位上的写法，可以说是我国古典戏曲一种优秀的艺术传统，值得我们研究与借鉴。

《窦娥冤》是元曲本色派的杰作。元曲的语言，习惯上分为"本色"与"文采"两大风格流派，关汉卿是本色派的代表人物。《窦娥冤》的语言，通俗自然而形象生动，既非生活中自然形态东西的生硬搬用，又像生活本身那样自然本色。如窦娥在公堂被拷打时的唱辞："呀！是谁人唱叫扬疾，不由我不魄散魂飞。恰消停，才苏醒，又昏迷。捱千般打拷，万种凌逼，一杖下，一道血，一层皮。"这种唱辞几经提炼而洗尽铅华，达到质朴自然、入耳消融的艺术境界。说白也如此，如窦娥在法场上对蔡婆说的一段白，历来就十分为人所称道：

> 婆婆，那张驴儿把毒药放在羊肚儿汤里，实指望药死了你，要霸占我为妻。不想婆婆让与他老子吃，倒把他老子药死了。我怕连累婆婆，屈招了药死公公，今日赴法场典刑。婆婆，此后遇着冬时年节，月一十五，有瀽不了的浆水饭，瀽半碗儿与我吃；烧不了的纸钱，与窦娥烧一陌儿。则是看你死的孩儿面上！

窦娥蒙冤而死，在亲人面前她别无他求，只有这点小小的愿望，而还要蔡婆看在她那死去的儿子面上。这种说白极似旧时代善良的小媳妇的声口，听后真让人为之揪心叹息，有很强的艺术感染力。

（原载《名家论名剧》，首都师范大学出版社1994年版）

关汉卿评传

——纪念关汉卿戏曲活动 730 周年

一、关汉卿的生平事迹

据元末钟嗣成《录鬼簿》的记载，关汉卿撰有杂剧六十多种，今存约十八种（有几种是否关撰，学者有不同看法）。其中如悲剧《窦娥冤》，喜剧《救风尘》《望江亭》，历史剧《单刀会》《哭存孝》，风情剧《谢天香》《杜蕊娘》等，都属一流的剧作。

然而，当我们把视角向着作家、想结合生平事迹来考察作家的主体意识的时候，情况却非常令人失望。《录鬼簿》记载的有关关汉卿生平资料仅十一个字："大都人，号已斋叟，太医院尹。"

其实，生平资料极端缺乏者，何止一个关汉卿！纵观我国封建社会后期的文学，第一流作家从关汉卿以降，自王实甫、罗贯中、施耐庵、吴承恩、汤显祖、蒲松龄、吴敬梓到曹雪芹诸人，尽管他们都是那一时代最杰出的文化人，他们之中有人曾出身显赫的官僚贵族家庭，但当他们写作那不朽的传世之作时，几乎无一例外都是被整个权势社会所忘却的、至为普通的平民。有趣的是，元明清三代以前的杰出作家却大多数是封建士大夫。这种参照比较让我们看到封建社会后期文学主体结构的明显变化。

元代朱经在至正二十四年（1364 年）写的《〈青楼集〉序》中说："我皇元初并海宇，而金之遗民若杜散人、白兰谷、关已斋辈，皆不屑仕进。乃嘲弄风月，留连光景，庸俗易之，用世者嗤之。三君之心，固难识也。"这一记载说杜善夫（散人）、白朴（兰谷）、关汉卿（已斋）都是"金之遗民"，这并不确切。杜善夫于金哀宗正大（1224—1232 年）年间曾隐居山林，可以说是"金之遗民"，而白朴与关汉卿在金亡时（1234 年）还未成年（白朴生于 1226 年），只能说是由金入元的人物。关汉卿于元成宗大德（1297—1307 年）年间曾至杭州，写有题为《杭州景》的〔南吕一枝花〕套曲和〔双调大德歌〕十首（有学者认为关氏〔大德歌〕并非写于大德年间，但证据尚不足）。这时的关汉卿虽届晚年，但估计不会超过七十岁，否则以七十高龄在当时是较难从大都南下杭州的。由此我们可以推知关汉卿应比白朴略小（朱经序中也将关置于白

之后），约生于金朝末年金哀宗正大（1224—1232年）末期，至大德元年约为六十岁。这样的推算，大体上应是符合关汉卿由金入元而大德年间还健在这样的史实的。如果说关氏是"金之遗民"，则生年不应早于1220年，至大德元年（1297年）南下时，已届八十高龄，在当时一般来说是不可能的。故关汉卿的生卒年可推定为1230—1297年后。

据《元史·选举志》记载，从元世祖至元八年（1271年）建国至仁宗皇庆二年（1313年），四十二年间不曾举行过科举考试。所谓"学成文武艺，货与帝王家"的传统仕进之路被堵死了，整整有元一代知识分子成为彷徨苦闷、愤世嫉俗的一群。"士失其业，志则郁矣。""七匠、八娼、九儒、十丐"的讥诮在当时并非言过其实。为了生计，他们混迹于勾栏瓦肆之中，辗转于青楼妓院之内，一代儒生从此操持曲业，这使元杂剧有了一支才华横溢的专业创作队伍，中国戏曲创作与演出的整个面貌从此有了根本的变化。过去活跃于宫廷内为贵族王侯逗笑取乐的倡优制度或流散于江湖寺院的民间百戏，从此被规模严整的杂剧创作演出所代替。中国戏剧史上的黄金时代开始了，关汉卿正是这个庞大的戏剧专业队伍中最杰出的一位代表人物。

纵观关汉卿的生平，有几点是必须注意的，其一，他是时代的弃儿，却是艺术的骄子。明代胡侍《真珠船》卷四《元曲》条云："中州人……每沉郁下僚，志不得伸。如关汉卿……于是以其有用之才，而一寓乎声歌之末，以纾其怫郁感慨之怀，所谓不得其平而鸣焉者也。"低下的社会地位及由此而产生的对传统宗法社会的"离异意识"，使关汉卿突破了读书人固有的传统心态，对社会弊病之针砭与人生真谛之探求，都达到了空前的程度。

其二，他是元代一位有名望的书会才人，戏班的班主及剧坛领袖。元末戏曲作家贾仲明《书〈录鬼簿〉后》曰：《录鬼簿》"载其前辈玉京书会燕赵才人……自金之解元董先生，并元初关汉卿已斋叟以下，前后凡百五十一人。"因此，关汉卿是当时书会里一位有影响的人物。贾仲明为《录鬼簿》补写的关汉卿的挽词还说："珠玑语唾自然流，金玉词源即便有，玲珑肺腑天生就。风月情，忒惯熟，姓名香四大神州：驱梨园领袖，总编修师首，捻杂剧班头。"这就是说关汉卿是当时剧坛的领袖，他不但是编写剧本的一位老师傅，还是杂剧戏班的班主。

其三，关汉卿和当时的杂剧界及勾栏倡优有着广泛的联系。据《录鬼簿》记载，著名的水浒戏作家高文秀在当时有"小汉卿"之誉，南方杂剧家沈和甫被称为"蛮子汉卿"；关汉卿的挚友、戏曲家杨显之因为经常与关汉卿切磋文字，修订剧本，号称"杨补丁"；写作与《窦娥冤》题材相近的《东海郡于公高门》杂剧的作家梁进之和杂剧家费君祥都是关汉卿的朋友。《南村辍耕录》还记载了关汉卿与滑稽旷达、诙谐风趣的作家王和卿互相戏谑的轶事。另外，关汉卿与"杂剧为当今独步"（《青楼集》）的著名女艺员珠帘秀关系密切，关氏撰有〔南吕一枝花〕套曲题赠珠帘秀。

其四，关汉卿不但是一个编剧家，而且曾亲自参加杂剧演出，是一位熟谙舞台艺术的杂剧行家里手。明代戏曲家、对元剧研究有高深造诣的臧晋叔在《〈元曲选〉序》中

说关汉卿："躬践排场，面傅粉墨，以为我家生活，偶倡优而不辞。"这说明关汉卿是一位老练当行的杂剧艺术家。

其五，从个人风神气质方面来说，关汉卿是一位多才多艺、风流倜傥的才人。元代熊自得的《析津志》说他："生而倜傥，博学能文，滑稽多智，蕴藉风流，为一时之冠。"关汉卿在自画像式的散曲〔南吕一枝花〕（不伏老）中说自己：

〔梁州〕我是个普天下郎君领袖，盖世界浪子班头。愿朱颜不改常依旧，花中消遣，酒内忘忧。分茶（一种茶道）撷竹（画竹），打马（一种博戏）藏阄（猜拈杂耍）；通五音六律滑熟，甚闲愁到我心头！……占排场风月功名首，更玲珑又别透；我是个锦阵花营都帅头，曾玩府游州。……

〔尾〕我是个蒸不烂、煮不熟、捶不扁、炒不爆、响当当一粒铜豌豆，恁子弟每谁教你钻入他锄不断、斫不下、解不开、顿不脱、慢腾腾千层锦套头。我玩的是梁园月，饮的是东京酒，赏的是洛阳花，攀的是章台柳。我也会围棋、会蹴鞠（一种踢球游戏）、会打围（打猎）、会插科、会歌舞、会吹弹、会咽作（用口吞吐的伎艺）、会吟诗、会双陆（类似下棋的博戏）。你便是落了我牙、歪了我嘴、瘸了我腿、折了我手，天赐与我几般儿歹症候，尚兀自不肯休。则除是阎王亲自唤，神鬼自来勾，三魂归地府，七魄丧冥幽。天哪，那其间才不向烟花路儿上走。

这些用漫画手法写出的自叙自嘲，为自己画了一幅十分耐人寻味的"自画像"。他用看似玩世不恭的态度来反抗黑暗的埋没人才的社会现实，用既是自我解嘲又是自我欣赏的态度描写自己在勾栏中的生活。透过这些显然是变形了的描写，我们仿佛听到曲子的弦外之音——关汉卿虽满足于眼下与倡优为偶的生活，但他远大的抱负和过人的才华显然是被埋没了，因此他又不甘心和才人倡优过一辈子，他的内心充满矛盾，曲子的语气是诙谐打趣的，色彩是斑斓繁复的，内心却是极度悲凉的。热烈明快的语言风格与冷峻悲凉的内心世界构成反差，从中我们可见这位伟大戏剧家的性格气质与风神相貌。从知人论世的角度看，关汉卿这种执着的生活态度和流光溢彩的个人风范很值得我们注意，因为他的"性格因子"也深深地植入他所创作的杂剧之中。

二、关汉卿杰出的艺术创造及对杂剧艺术的贡献

(一) 创作了"列之于世界大悲剧中亦无愧色"的《窦娥冤》

《窦娥冤》是关汉卿的代表作,我国古代戏剧史上一个无与伦比的大悲剧。王国维在我国第一部戏剧史《宋元戏曲史》中认为它与世界著名的大悲剧比较"亦无愧色",这是很有批评眼光的论断。

《窦娥冤》是关汉卿主体意识的外化,它凝聚着关汉卿对社会与人生的深沉思考,翻腾着作家爱与恨的感情巨澜。它是旧时代一曲人的悲剧,女性的悲剧,平民的悲剧,足以撼人心扉,感天动地。

《窦娥冤》全名叫《感天动地窦娥冤》,它写了元代一个弱小女子窦娥悲惨的一生。全剧采用元剧标准的结构"四折一楔子"的形式来写,生动地展现了这个悲剧发生、发展、高潮、结局的全过程。

楔子即悲剧的序幕,写窦娥悲惨的身世。

第一折是悲剧的开端。通过逼婚与拒婚的戏剧冲突,写窦娥受流氓欺侮和她的反抗。

第二折是悲剧冲突的发展。为了年迈的家婆不受皮肉之苦,窦娥屈招了"药死公公",她被问成死罪。

第三折是悲剧冲突的高潮。写窦娥临刑前呼天抢地的控诉呐喊。关汉卿几乎是挺身而出,为冤者鸣不平,为弱者伸正义。其控诉揭露的深刻与激烈,在古典戏曲中达到了空前的程度。

第四折是悲剧的结局。采用鬼魂诉冤、清官断案的办法,为窦娥平反冤狱,对作恶者予以惩治。

窦娥是一个感人至深的艺术形象。她并不像有些人想象的那样从一开始浑身就充满反抗的棱角,恰恰相反,她是一个弱小的寡妇,元代社会安分守己的一名顺民。她的命运惨极了,但她却仍然相信命运,"莫不是八字儿该载着一世忧?""莫不是前世里烧香不到头?"她准备"早将来世修";她相信时辰八字,生死轮回;她对蔡婆尽孝,对丈夫守节,"我将这婆侍养,我将这服孝守,我言词须应口"。虽然她觉得"婆妇每把空房守"的生活寂寞难熬,"满腹闲愁,数年禁受",但她不想反抗命运的安排,她用"守贞"与"行孝"的封建观念来主宰自己的行为。所有这一切,和盘托出一个旧时代的弱小寡妇,既真实,又感人。

但是，这只是窦娥性格中温良驯服、逆来顺受的一面，她还有倔强的一面。当蔡婆屈服于张驴儿的淫威，答应嫁给亨老的时候，这倔强的性格就露了端倪。窦娥开始数落蔡婆"怕没的贞心儿自守"，奚落她"眼昏腾扭不上同心扣"。当张驴儿逼婚时，她推跌他，坚决拒绝拜堂成亲；在贪官桃杌严刑拷打下，她坚决不招。剧本对窦娥性格的刻画，可谓"道高一尺，魔高一丈"。恶势力的压迫一步紧似一步，窦娥反抗性格的升华也一层高似一层。直到她被问成死罪，餐刀问斩的瞬间，她的满腹冤情一如决闸之水，汹涌而不可收拾。从温顺柔弱到呼天抢地，关汉卿真实地勾勒了窦娥性格发展变化的轨迹，她的悲剧命运自始至终攥住人们的心。

在刻画窦娥反抗性格的同时，剧本处处展现窦娥善良的本性。她虽然奚落过婆婆，但当贪官想折磨她年迈的婆婆的时候，为了不让婆婆受皮肉之苦，她屈招了"药死公公"的罪责。剧本写这个倔强的灵魂原来有一颗金子般的心，为了他人，她勇于自我牺牲。就在餐刀问斩之前，为了不让婆婆目睹自己受刑的痛苦，窦娥恳求刽子手不走前街走后街。这样善良的人却被冤屈而死，从来没有想到要反抗命运、反抗社会的人，黑暗的社会却将她步步逼向痛苦的深渊。不合理的社会不但吃掉反抗者与革命者，而且吞噬着安分守己的人。窦娥的悲剧之所以令人撕肝裂胆，之所以感天动地，原因在于剧本令人信服地刻画了窦娥悲剧的必然性，在于真实自然地描绘了悲剧冲突的全过程，揭示了造成窦娥悲剧的深刻社会原因。

窦娥的悲剧集中地表现了作家的情感意识，寄托了关汉卿的审美理想，凝聚了作家对现实人生痛苦的思考。通过窦娥的悲剧，关汉卿提出"人命关天关地"的伟大人道主义思想，这一思想与桃杌之流的"人是贱虫"的信条针锋相对。应该给人以公正平等的待遇，给像窦娥这样弱小的平民百姓以公正平等的待遇，这就是作家通过窦娥冤所要表达的理想。

但是，元代现实社会离作家的社会理想毕竟太远了，"衙门从古向南开，就中无个不冤哉"！借窦娥之口，作家愤怒控诉善恶颠倒、黑白混淆的元代社会，表达了他对生活和社会进行了一番艺术审视之后心中的困惑与怀疑：

〔滚绣球〕有日月朝暮悬，有鬼神掌着生死权。天地也，只合把清浊分辨，可怎生错看了盗跖、颜渊？为善的受贫穷更命短，造恶的享富贵又寿延。天地也，做得个怕硬欺软，却原来也这般顺水推船。地也，你不分好歹何为地？天也，你错勘贤愚枉做天！哎，只落得两泪涟涟。

这样浅白通俗而字字泣血的抒情段子，既是窦娥呼天抢地的血泪控诉，又是关汉卿对宇宙人生、社会秩序、伦理道德等问题经过一番痛苦探索之后用极度悲愤的句子表达出自己心中的疑惑；它既震撼人心，又发人深思，引发人从窦娥的悲剧想到彼时彼地一套固有的所谓善恶、贫富、清浊等世俗观念秩序究竟颠倒、荒谬到何等程度！

(二) 塑造了一系列光彩照人的女性艺术形象

关汉卿留存的十八个杂剧中,有十二个"旦本"戏。一个光芒四射的女性艺术群体被创造出来了,这一创造无论在中国文学史还是戏剧史上,在人物形象结构的更新和审美意识的变革方面,都具有空前的意义。

关剧妇女形象首要的特征是平民性。关剧虽然也写贵族太太小姐,但"正旦"中以平民妇女居多。赵盼儿、谢天香、杜蕊娘、燕燕、窦娥、王婆、王嫂、谭记儿,她们是妓女、婢女、农妇、保姆、小户人家的寡妇、下级官吏的妻子,总之是社会地位低下的女性。作家的"兴奋中心"常集中在这些小人物的身上,关注她们的命运,为她们的悲剧一掬同情之泪。这是作家平等观念的表现,和关汉卿一辈子生活在社会底层、熟悉平民的生活经历分不开的。

关剧妇女性格的基本特征是带有反抗的棱角。她们都带有一股"野性",除《五侯宴》的王嫂属逆来顺受之外,她们不是让人随意宰割的羔羊,而是敢怒敢争的斗士。周舍和杨衙内都是权势人物,但赵盼儿与谭记儿不畏强暴,敢捋虎须,这正是"蒸不烂、煮不熟、捶不扁、炒不爆"的关汉卿十分欣赏的性格。如《诈妮子调风月》中,贵族家的婢女燕燕,是个美丽而心眼高的姑娘,"往常我冰清玉洁难侵近""为那包髻白身"(意为脱去奴籍),她被贵族小千户甜言蜜语欺骗失身。燕燕受骗后,坚决拒绝小千户的无耻纠缠,强压住怒火去为小千户做媒。在小千户和贵族妇女莺莺的婚礼上,燕燕满腔被压抑的感情终于破闸而出,大闹婚宴,说婚礼是"吊客临,丧门聚",新娘"是个破败家私铁扫帚""绝子嗣,妨公婆,克丈夫",一连串的恶言快语使贵族宾客们目瞪口呆,手足无措。

关剧的妇女形象还具有崇高性的美学特征。所谓崇高,是能引起人的尊敬、赞扬等特殊美感的事物的本质。关汉卿以满腔热情赞颂平民妇女,赋予她们美好的性格。如谢天香、杜蕊娘,是被侮辱被损害的妓女,但又是聪明绝顶、纯情可爱的"贞女"。这里说一说《蝴蝶梦》中的王婆形象:王婆的丈夫王老汉因撞着"权豪势要"葛彪的马头,被葛彪当场打死;王婆的三个儿子继而将葛彪打死,包待制判定让一个儿子为葛彪偿命。王婆大声抗议:"使不着国戚皇亲、玉叶金枝,便是他龙孙帝子,打杀人要吃官司!"但包拯不予理会。宋代的包拯实际上是按照元代的法律来审案的,元律规定平民打杀贵族要偿命,而贵族打杀平民只需交纳罚金,因此,包公坚持要王婆交出一个儿子。当王婆答应让小儿子王三偿命时,包拯又怀疑王三是养子,"不着疼热",但是,事实却是:王大、王二是王老汉与前妻所生,王三才是王婆的亲子。包公万分震惊,他被王婆高尚的道德品格感动了。杂剧处处以包拯作为王婆形象塑造的参照系,写包拯是在一个乡下老太婆无私的道德风范感召下才秉公断案的。古往今来的包公戏都写包公如何明镜高悬,铁面无私,像《蝴蝶梦》这样写包公断案,确实十分少见。这个戏的主

角不是包公，而是超越了包公的乡下老婆子。在王婆身上，寄寓着关汉卿一腔崇高的审美激情。

关剧妇女形象从总体上说，还初步具有系列性的特征。她们出身不同，身份各异，遭遇更是形形色色：被贪官冤枉的、被财主欺压的、被不合理的婚姻所欺骗的、为争取爱情婚姻幸福而勇斗奸人的、心灵被无情的现实扭曲而变形的……性格则有温顺的、泼辣的、多情的、智勇的、侠义的……这是中国文学史和戏剧史上首次出现的为一个作家所创造的女性艺术人物群体，是《红楼梦》以前最光彩夺目的系列女性艺术形象，它的出现意义十分重大。

在关汉卿之前，女性艺术形象以刘兰芝（《孔雀东南飞》）、木兰（《木兰诗》）、李娃（《李娃传》）、霍小玉（《霍小玉传》）等最为出色，但还没有哪一位作家写出一组鲜明生动的女性形象。在关汉卿之后，《红楼梦》以前，就拿在民间影响十分巨大的《三国演义》《水浒传》《西游记》这三部杰出的古典小说来说，不难发现其中的妇女形象是夹杂着许多落后的封建意识的。这几部古典小说中的妇女大概有这几种类型：一是美人计的前台主角（如《三国演义》中的貂蝉和孙权之妹）；二是淫妇（如《水浒传》中的潘金莲与潘巧云）；三是妖魔坏蛋（如《西游记》中的白骨精和盘丝洞的蜘蛛精）；四是有缺陷的正面人物（如《水浒传》中的扈三娘和母夜叉孙二娘、母大虫顾大嫂）。对妇女的态度常常是衡量一个艺术家思想观念进步与否的试金石，从以上的对比参照中我们不难看出关汉卿较少封建伦理观念，是一位具有平民思想色彩的进步艺术家。

（三）描绘元代社会的"百丑图"

关剧一个总主题，就是善战胜恶、智勇战胜懦弱、君子战胜小人、正义战胜邪恶、公理战胜强权，他的杂剧可以说是当时的"社会问题剧"，他的公案戏表达了"法平等"的呼声；他的妇女戏关注于在礼教压迫下妇女悲惨的命运，提出了婢女的人身自由问题，妓女遭蹂躏以及寡妇再嫁的问题，还有社会一小部分"权豪势要"为所欲为的封建特权问题。而这一切，都是通过他艺术的彩笔来描绘的。

在关汉卿的"社会问题剧"中，出现了一个丰富多彩的反面人物画廊，画廊中的人物，上自蒙古贵族、皇亲国戚、贪官污吏、衙内阔少，下到流氓地痞、帮闲无赖、土豪财主、嫖客鸨母，可以说应有尽有。他描绘了一幅元代社会的"百丑图"。

《蝴蝶梦》中的葛彪，一出场就自报家门，说自己"是个权豪势要之家，打死人不偿命"，并真的三拳两脚就把不小心撞着马头的王老汉打死，然后没事人似地扬长而去，完全是一副恶霸凶徒的嘴脸。在《救风尘》中，"酒肉场中三十载，花星整照二十年"的商人阔佬周舍，嫖娼聚赌，无恶不作，而又奸诈狡猾，用甜言蜜语欺骗妓女宋引章，娶过门后，即打五十杀威棒，"朝打暮骂，怕不死在他手里"。《望江亭》中的杨

衙内早就垂涎于谭记儿的美色，听说她嫁了白士中，便在皇帝面前说白士中"贪花恋酒"，取了势剑金牌与捕人文书赶到潭州杀人夺妻。在《鲁斋郎》中，皇亲国戚鲁斋郎要霸占郑州六案孔目张珪之妻李氏，不是采用司空见惯的强抢威迫的手段，而是在张珪耳边用悄悄话的方式说："今日不犯（即今日不许与妻子有性行为），把你媳妇明日送到我宅子里来！"鲁斋郎得到皇帝的庇护，包公要除掉他，还要把他的名字改成"鱼齐即"瞒过皇帝，才能将他杀掉。据《马可波罗游记》记载，元初的副宰相阿合马就是一个鲁斋郎式的人物，"妇未婚则娶以为妻，已婚则强之从己"，被阿合马霸占的妇女有一百三十三人。可见剧中鲁斋郎的形象，正是当时阿合马之流的艺术概括。

在审视关剧反面人物如鲁斋郎、葛彪、杨衙内、周舍、赵太公、赵脖揪、桃杌、张驴儿的时候，像桃杌这样的贪官污吏、张驴儿式的流氓地痞、周舍式的嫖客恶棍，在前代文学作品中仍然可以见到一些；但像葛彪式的恶霸凶徒、鲁斋郎式吃人不吐骨头的家伙，却是前代作品中没有出现过的，他们是元代这个时代的"土特产"，是当时社会宝塔尖上的特权人物。关汉卿以一个平民戏剧家的战斗姿态，揭露这些"权豪势要"的丑恶面目，其批判之深广，在文学史和戏曲史上是空前的。他笔下这些集合着权势和野蛮占有欲的反面人物，丰富了我国古典文学的人物画廊。

（四）悲剧、喜剧与历史剧创作的巨大成就

关汉卿是杂剧艺术大师，在悲剧、喜剧与历史剧创作方面，他都为后代提供了典范性的作品，他的杂剧代表了古典悲剧、喜剧与历史剧创作的最高成就。

关汉卿创造了完美的社会悲剧。如果说古希腊的悲剧是命运的悲剧，着重揭示人与不可抗拒命运之间的冲突的话，文艺复兴时期莎士比亚的"四大悲剧"则是性格悲剧，深入揭示人的性格冲突所酿成的悲剧创痛；而中国古典悲剧以《窦娥冤》为典范，呈现一种社会悲剧的类型，它揭示了善良的人和社会黑暗势力之间的尖锐冲突。《窦娥冤》与《俄狄浦斯王》《美狄亚》及莎翁"四大悲剧"等，属于世界著名的悲剧作品。

《窦娥冤》描绘的不是人和冥冥不可知的命运之间的抵牾，也不是人的某些性格弱点引起的悲剧，而是人和外界社会的冲突。是弱小的人和强大的社会之间的冲突，是善良的人和险恶的"覆盆不照太阳晖"的现实之间的冲突，是手无寸铁的平民百姓和拥有强大国家机器和司法手段的统治者之间的冲突，是主观的纯真和整个客观环境的荒谬之间的冲突。窦娥就是在高利贷盘剥（元代的"羊羔儿利"高利贷剥削是穷凶极恶的，它采用本利按年倍增的如羊出羔的方式进行剥削）、流氓地痞横行（这是社会黑暗、法治薄弱的标志）以及贪官污吏草菅人命这三种社会恶势力的压迫下一步步走向悲剧的。她原是一个安分守己的小百姓，做梦也不会想到自己会反抗现实社会，更不会想到有朝一日会去被餐刀问斩。《窦娥冤》深刻地揭示了悲剧的社会根源，指出正是万恶的社会在吞噬着这个善良弱小的性命。

关汉卿的喜剧，从内容方面说属于平民喜剧的类型，它写平民百姓如何战胜权豪势要。关氏喜剧中的喜剧冲突，与他悲剧中的悲剧冲突在性质上是相同的，都是小人物和巨大的社会势力之间的矛盾冲突。如《望江亭》中谭记儿与杨衙内的冲突，《救风尘》中赵盼儿与周舍的冲突，和《窦娥冤》中窦娥与桃杌、张驴儿的冲突一样，都具有你死我活的对抗性质。这就是关氏喜剧中常包含悲剧性的内容，常常令人发出带泪的笑的根本原因。

从编剧手法和形式技巧方面看，关氏喜剧可说是一种勾栏喜剧，它常常采用勾栏调笑的方法化险为夷、消解矛盾。无论是杨衙内或周舍，他们有权势金钱，有的还带着皇帝老子的势剑金牌，或在风月场中有二三十载奸诈拐骗的经历，他们来势汹汹，谭记儿与赵盼儿似乎岌岌可危。但是，小人物抓住了庞然大物的根本弱点——好色，采用"以其人之道还治其人之身"的办法，险恶的内容异化成轻松的形式，美丽的姿色和巧言调笑的智勇令人眼花缭乱，弱者就这样令人信服地战胜强者，正义就这样巧妙地战胜邪恶，风月场中的老手却被风尘女子用风月手段所制服。在剧中，作家运用误会巧合的手法，但不把它作为主要的编剧手段，而是创造一种勾栏喜剧的写法，靠智勇与调笑来解决戏剧冲突，完成对喜剧主人公形象的塑造。这种勾栏喜剧充满轻松、打趣、卖弄、调侃的特色，这在《望江亭》《救风尘》第三折戏剧高潮时表现得尤其淋漓尽致。

悲剧性的题材既可以写成感天动地、催人泪下的悲剧《窦娥冤》，也可写成轻松自如、充满情趣的喜剧《救风尘》《望江亭》，这就是关汉卿艺术创造的杰出之处，说明关氏对悲剧、喜剧形式的运用已到了炉火纯青、挥洒自如的程度。

关汉卿的历史剧，主要有《单刀会》《哭存孝》《西蜀梦》《单鞭夺槊》等。尤其是前两种有很高的成就，《单刀会》七百多年来一直演出于舞台之上。

关汉卿的历史剧，不属于编织传奇情节的演义史剧一类，也不是按历史事实敷演故事的史家写真史剧，而是属于诗人史剧，以沉重的历史感和炽烈的情感抒发为其主体创作特征。所谓沉重的历史感和炽烈的情感抒发，主要是指关汉卿通过史剧表现出来的对历史环境氛围的浓重渲染，对历史英雄人物的追慕，对他们所受到的不平待遇所持有的真切的同情态度，对日月如驶、英雄难再的深沉喟叹，对世相无常、人事参商的无限惆怅。而这一切，作者是用悲壮的场面、慷慨激越或低沉哀伤的笔调来完成的，表现出一种崇高的悲壮美。

《单刀会》是古典历史剧创作的范例，是关汉卿倾注最大热情与功力写成的。它选取鲁肃索荆州、关云长单刀赴会的历史故事，笔酣墨饱地描绘关云长的英雄业绩，塑造了神勇威武、锐不可当的三国英雄关云长的形象。第一折正末扮乔公，第二折正末扮司马徽，由他们来诉说关云长的英雄业绩，表现出关云长在斩颜良文丑、挂印封金、千里走单骑、过五关斩六将等事件中的历史功勋，泼墨浓云地抒发了他的英雄气概：

〔金盏儿〕他上阵处赤力力三绺美髯飘，雄纠纠一丈虎躯摇，恰便似六丁神簇

捧定一个活神道。那敌军若是见了，唬的他七魄散、五魂消。（带云）你若和他厮杀呵，（唱）你则索多披上几副甲，剩穿上几层袍。便有百万军，挡不住他不剌剌千里追风骑；你便有千员将，闪不过明明偃月三停刀。

但鲁肃不听乔公和司马徽的劝阻，一意孤行，于是吴蜀双方的斗争高潮出现了，关云长单刀赴会。他上场唱的下面两支曲子，慷慨激越，响遏行云，和苏轼的《念奴娇》（赤壁怀古）词异曲而同工，集中体现了关汉卿诗人史剧鲜明的特色：

〔双调新水令〕大江东去浪千叠，引着这数十人驾着这小舟一叶。又不比九重龙凤阙，可正是千丈虎狼穴。大丈夫心别，我觑这单刀会似赛村社。（带云）好一派江景也呵，（唱）〔驻马听〕水涌山叠，年少周郎何处也？不觉的灰飞烟灭。可怜黄盖转伤嗟，破曹的樯橹一时绝，鏖兵的江水犹然热，好教我情惨切！（带云）这也不是江水，（唱）二十年流不尽的英雄血！

字里行间，对英雄业绩的敬慕与追念，对逝去时光无可奈何的喟叹与哀伤，显得真切痛楚。从对同姓英雄的热烈赞颂中，我们不难感到关汉卿那一颗寂寞伤时的苦闷颤动的伟大心灵。

剧末，鲁肃阴谋破败，关云长扯起风帆凯旋，他回头嗤笑鲁肃这个自作聪明的小丑，"说与你两件事先生记者：百忙里称不了老兄心，急切里倒不了俺汉家节！"表明了历史的凛然正气必将战胜阴谋邪恶的严肃题旨。过去老在讨论这个剧是否表现民族思想，急于从这方面下价值判断，结果却一无所获。其实，只要我们抛开这一传统的视角，从诗人俯仰古今、借物言志的角度，就不难触摸到诗人急剧跳动的脉搏。

《单鞭夺槊》与《单刀会》一样主要是颂扬历史英雄的业绩。它写尉迟恭钢鞭打走单雄信、救出李世民的故事。"唐元帅败走恰便似箭离弦，单雄信追赶恰便似风送船，尉迟恭傍观恰便似虎视犬。"这个历史剧除了颂扬尉迟恭的历史功绩外，值得注意的是写尉迟恭忠而见疑，被元吉进谗陷害。这和历史悲剧《哭存孝》中所要表现的是同一个题旨，只不过后者更加深沉、更令人揪心罢了。

《哭存孝》写五代李存孝故事。由于李克用、李存孝曾参与镇压过黄巢农民起义，这个戏过去一直被冷落一旁。其实，封建时代许多大作家都不赞同或反对农民起义，要将他们作为艺术家而不是作为政治家或革命家来评价。李存孝是旧时代民间十分熟悉崇拜的英雄，他屡建奇功，却因李存信、康君立无端陷害而遭车裂。"我本是安邦定国李存孝，今日个太平不用旧将军。"存孝之死，是在极偶然的情势下发生的；李克用带酒醉倒，刘夫人因亲子打围落马，顾了亲子而丢下义子李存孝，刹那间存孝便被五牛分尸。杂剧一而再地回响起"太平不用旧将军"这个沉痛低回的主旋律，特别是第四折邓夫人痛哭李存孝，令人撕肝裂胆，悲凉之雾遍布全剧。"枉了你忘生舍死立唐朝！"

对杰出历史人物光明磊落品格的赞颂，和对他们忠而见疑、终遭陷害的历史悲剧的惋惜，从这些描写中我们看到了落魄勾栏而英姿勃发的关汉卿，正从这些历史英雄人物的遭遇中找到了他们和自身超越时空的共同点。

《西蜀梦》写英雄末路。如果说《单刀会》用惊天动地的军号铜鼓奏出一曲英雄凯歌的话，《西蜀梦》就是用大提琴奏出的一首低回悲泣的英雄挽歌。"不能够侵天松柏长千丈，则落得盖世功名纸半张！"杂剧写关羽与张飞遇害后，两人的鬼魂到西蜀向刘备诉冤，一股英雄末路的悲哀布满字里行间。从《单刀会》—《单鞭夺槊》—《哭存孝》—《西蜀梦》，我们看到关汉卿历史剧的三部曲是：对英雄业绩的赞颂与敬慕—对英雄悲剧的同情与惋惜—对英雄末路的悲哀与消沉；而这实际上正是现实中关汉卿"宏大抱负—怀才不遇—在艺术创作中获得解脱、自嘲自讽"的现实生活道路的曲折变形的写照。

（五）元杂剧艺术的奠基人

关汉卿是元杂剧最杰出的代表作家，他的杂剧无论在剧本的文学性和演出的当行性方面，都达到古典戏曲艺术的高峰。

关剧悉心提炼扣人心弦的戏剧情节，传奇性成了它处理戏剧冲突重要的特征。例如，一个弱小寡妇蒙冤的悲剧居然感天动地，出现了自然奇迹（《窦娥冤》）；凭自己的美貌和机智赚取了钦差大臣的势剑金牌与捕人文书，捍卫了自身与家庭的安全与幸福（《望江亭》）；至微至贱的妓女竟然斗倒了财多势大、风月手段十分了得的奸狡嫖客，从苦海中救出了患难姐妹（《救风尘》）；丈夫做"媒人"，不得已将妻子送与皇亲国戚的一家子悲欢离合的故事（《鲁斋郎》）；一个为获得爱情与人身自由的婢女被人欺骗失身，又为此人做媒并大闹婚宴（《诈妮子》）；铁面无私的包公，却是在一个乡下老婆子崇高精神风尚的感召下才秉公断了一桩人命官司（《蝴蝶梦》）；冒名顶替、声称为他人做媒而实际是为自己订亲的一桩"老夫少妻"婚姻的始末（《玉镜台》）；为保护朋友之所爱，不惜自己名节蒙受污点的官吏和妓女的故事（《谢天香》）……这些杂剧的传奇色彩十分浓厚，冲突具有强烈的效果，剧本具有较高的可读性与引人入胜的魅力。

关剧的结构完整而考究，过场戏十分简洁而关键处则尽情挥洒，真正做到"惜墨如金，用墨似泼"。如《窦娥冤》用楔子交代了窦娥悲惨的身世之后，第一折开头之过场写蔡婆收债为赛卢医所算计，幸被张驴儿父子救起，马上展开了窦娥与张驴儿的正面冲突；第三折临刑前，只用监斩官几句说白和差役与刽子手的磨旗吆喝，就简洁地交代了刑场的环境气氛，从而将大量篇幅用于戏剧高潮——窦娥呼天抢地的控诉与婆媳生离死别的抒写。《蝴蝶梦》用楔子交代了王老汉的家境和他上街的缘由；第一折就单刀直入写这桩人命官司，然后围绕偿命问题，通过王婆严正的申诉和痛苦的陈情、包拯的幽梦沉思、王三的滑稽调侃，使冲突忽潜忽发，多彩多姿，最后王婆前来收尸，不想却与

王三相遇，原来是包公用偷马贼换了王三，王婆喜出望外，戏剧悬念的"包袱"至此才解开。这些地方，作者结构之匠心，用笔之讲究，繁简之得当，使剧作富有文学意味，这和那些依样画葫芦、随意捏成一个悲欢离合故事的老套剧本，可以说有霄壤之别。

把主人公形象的塑造摆在艺术构思的首位，这是关剧人物刻画一个突出的特点。冲突的设置，场面的安排，曲白的穿插，都服从于这一总体构思。例如《窦娥冤》一剧，就全在窦娥及其冤案这"一人一事"（李渔语）上下功夫。第一折正面写窦娥和张驴儿的冲突，第二折在一干人等进了衙门之后，窦娥与贪官的矛盾成为主要冲突。至本折结束，窦娥的死罪已成定局，就差刽子手刀起头落，"戏"似乎演完了。但高明的作者正是在这个戏剧情节基本结束、似乎没有戏的地方，爆出一场激动人心的戏来，第三折戏剧高潮出现了，痛彻心扉的控诉与呐喊铺天盖地而来。这些地方明显地摒弃了"情节戏"的写法。关汉卿写的是人，一个活生生的具有五脏六腑、七情六欲的人，窦娥安分守己、倔强善良而又极富反抗的性格，通过戏剧冲突浮雕似地显现出来。《望江亭》第一折写谭记儿在清安观由白道姑做媒嫁给了白士中；第二折写夫妻俩在斗争风暴来之前闹了个小矛盾，谭记儿怀疑白士中前妻来信；第三折才正面展开谭记儿和杨衙内的冲突。这种写法，完全是从刻画谭记儿的角度进行构思的。第一、二折看似闲笔，实际上是写谭记儿珍视自身爱情的价值。她亲自相亲，提出"芳槿无终日，贞松耐岁寒"；她和丈夫的误会也符合她的性格逻辑。为了忠贞不渝的爱情，她才赴汤蹈火，智斗衙内。马克思说："一个卖鱼妇的力量等于十七个城官。"（《路易·波拿巴雾月十八日》）谭记儿虽然是巧扮的渔妇，但杂剧写她的大智大勇，斗倒得到皇帝庇护的钦差，这并非空穴来风，无因而至。因为作家的笔，始终围绕着主人公进行挥洒：谭记儿守寡的寂寞，择偶的慎重以及对幸福的珍惜，才使这个喜剧格外具有思想艺术力量。《鲁斋郎》为我们提供了一个性格复杂的主人公，张珪是郑州六案孔目，算是中级官吏，他欺压平民百姓，"只待置下庄房买下田，家私积有数千；哪里管三亲六眷尽埋怨。逼的人卖了银头面，我戴着金头面；送的人典了旧宅院，我住着新宅院。"但他却受鲁斋郎的迫害，正干着屈辱的"送妻上门"的勾当，他的心灵受到痛苦的折磨。杂剧深刻地写出了张珪性格的两重性，塑造了一个真实的人物形象。

关剧对戏剧技巧的驾驭，历来为人所啧啧称道。如《望江亭》中谭记儿与白士中因是否前妻来信而引起的一场冲突，欲扬先抑，很富喜剧效果；《救风尘》中赵盼儿与周舍在客店中相会时宋引章前来骂街，在原来十分强烈的冲突中火上加油；《蝴蝶梦》中，王三的插科打诨给全剧增色不少；《鲁斋郎》中张珪"送妻"时唱的〔南吕一枝花〕〔梁州第七〕〔四块玉〕诸曲，应属于古典戏曲中第一流的心理描写的范例；他如《单刀会》烘云托月之法，《玉镜台》的李代桃僵的骗局，《诈妮子》的灯蛾扑火的自喻，《谢天香》第一折的一再重复的手法，都是人们耳熟能详的例子。

问题还不在于技巧的驾驭运用，而在于将技巧运用到恰到好处，使戏剧场面自然而

然,天衣无缝。以《拜月亭》第三折为例,瑞兰因"不曾有片时忘的下俺那染病的男儿"而茶饭无味,愁闷欲绝,瑞莲却不知就里,好意劝姐姐觅一个姐夫,但瑞兰以"咱无那女婿呵快活,有女婿呵受苦"扯开话头,并责瑞莲"你小鬼头春心儿动也"。瑞莲自讨没趣,只好回房。瑞兰便吩咐梅香安排香桌,对月焚香祷告:"愿天下心厮爱的夫妇永无分离,教俺两口儿早得团圆。"为瑞莲撞见,瑞兰只得将私自招亲的原委道出,却不料瑞莲听后竟哭了起来,敏感的瑞兰问妹子:"你莫不原是俺男儿的旧妻妾?"瑞莲表白后,两人的关系亲上加亲,"你又是我妹妹、姑姑,我又是你嫂嫂、姐姐"。场上只有两个角色,剧情变幻莫测,随步换形,可谓美不胜收。

在关汉卿手里,元杂剧的编剧格式规范化,手段丰富而多样。关剧按冲突的开端、发展、高潮、结局来安排四折结构,把杂剧的结构模式运用到尽善尽美的地步。关剧注意提炼戏剧情节,但又不至于为情节所拘役"见事不见人",而是深入人的灵魂,揭示其内心奥秘。戏剧是一种场面的艺术,关剧的过场戏简洁,帷幕启处见冲突,淋漓尽致写好戏剧高潮,使场面具有自然而然和变化无穷的韵味。特别是集中全力写好正面主人公,这种将正面主人公形象塑造作为杂剧首要的审美目标的优良创作传统,一直受到后代戏曲艺术家的重视与仿效。

总之,在关汉卿手里,杂剧已经成为一种成熟的完美的戏曲形式。无论在结构戏剧、安排冲突、剪裁场面、选取宫调、塑造人物、驾驭技巧诸方面,关剧中规中矩,又精彩纷呈。关汉卿成了元代杂剧艺术的伟大奠基者。

(六)戏曲本色派的语言大师

关汉卿是古典戏曲语言大师,前人将他作为元剧本色派的杰出代表,就是从戏曲语言的角度说的。关剧继承了古典诗词精心提炼词语、注重表情意境的优秀传统,熔铸了"经、史、子、集"的各种语汇,吸取了元代平民百姓生动的口语俗谚,制作成通俗自然、生动形象的戏曲语言,他的杂剧是我国古典语言艺术的一个宝库。

从总体上说,入耳消融、通俗自然是关剧最大的语言特色。李渔在《闲情偶寄》中指出:"凡读传奇而有令人费解,或初阅不见其佳,深思而后得其意之所在者,便非绝妙好词,不问而知,为今曲,非元曲也。"可谓深得元曲三昧。关剧的语言通俗生动,自然而然,只见天籁,不见人籁。如窦娥在法场上对蔡婆生离死别时说的一段念白:

婆婆,那张驴儿把毒药放在羊肚儿汤里,实指望药死了你,要霸占我为妻。不想婆婆让与他老子吃,倒把他老子药死了。我怕连累婆婆,屈招了药死公公,今日赴法场典刑。婆婆,此后遇着冬时年节,月一十五,有瀽不了的浆水饭,瀽半碗儿与我吃;烧不了的纸钱,与窦娥烧一陌儿。则是看你死的孩儿面上!

正如《红楼梦》的诗句所说："淡极始知花更艳。"这一段白，极符合封建时代一个小媳妇的声口，窦娥在眼前唯一的亲人面前别无他求，只求过年过节能够为她祭奠一点滗不了的浆水饭，而这还要家婆看在她死去的儿子面上。这段话从窦娥心田自然流出，具有撼人心扉的艺术力量。

戏曲是一种代言体的艺术，剧本中所有的曲白，都是模拟剧中人的声口来写的，因此"说谁像谁"是优秀的戏曲语言所必须达到的境界。不同身份、地位、教养、性格的人物有不同的说话，声口毕肖而风采各异的性格语言，在关剧中比比皆是。如身为翰林学士、风流的温峤正坠入爱河，他的唱辞充满了旖旎风光：

〔么篇〕我这里端详他那模样：花比腮庞，花不成妆；玉比肌肪，玉不生光。宋玉襄王，想象高唐，止不过魂梦悠扬。朝朝暮暮阳台上，害的他病在膏肓；若还来此亲傍，怕不就形消骨化、命丧身亡。

而市井小民、诙谐滑稽的王三的唱辞就较粗俗，甚至还夹杂一些下流话。如"打的个遍身鲜血淋漓，包待制又葫芦提，令史每装不知；两边厢列着侍候人役，貌堂堂都是一伙洒合娘的。"这是王三被毒打后愤极唱的，夹杂些下流话也就可以理解了。同是市井小民的窦娥的唱辞，则通俗本色别是一种风味：

〔斗蛤蟆〕空悲戚，没理会，人生死，是轮回。感着这般病疾，值着这般时势，可是风寒暑湿，或是饥饱劳役，各人症候自知。人命关天关地，别人怎生替得？寿数非干今世。相守三朝五夕，说甚一家一计？又无羊酒段匹，又无花红财礼；把手为活过日，撒手如同休弃。不是窦娥忤逆，生怕傍人论议。不如听咱劝你，认个自家晦气，割舍的一具棺材停置，几件布帛收拾，出了咱家门里，送入他家坟地。这不是你那从小年纪指脚的夫妻。我其实不关亲，无半点恓惶泪。休得要心如醉，意似痴，便这等嗟嗟怨怨、哭哭啼啼。

妓女赵盼儿属于"私科子"，历经风月，为人老练机智，伶牙俐嘴，其语言难免夹杂些粗俗口语。她的唱辞如：

〔油葫芦〕姻缘簿全凭我共你？谁不待拣个称意的？他每都拣来拣去百千回，待嫁一个老实的，又怕尽世儿难成对；待嫁一个聪俊的，又怕半路里轻抛弃。遮莫向狗溺处藏，遮莫向牛屎里堆，忽地便吃了一个合扑地，那时节睁着眼怨了谁！

而上厅行首谢天香、杜蕊娘由于具有较高的文化艺术修养，其语言与赵盼儿的全不同。谢天香聪慧机敏，她从钱大尹声口变化中，悟出了他态度的微妙变化；她还从张千

的暗示中，将柳永的《定风波》词从歌戈韵立时改成齐微韵，真是聪明绝顶。而杜蕊娘性格泼辣，她的唱辞大开大合，风格豪放。如：

〔南吕一枝花〕东洋海洗不尽脸上羞，西华山遮不了身边丑，大力鬼顿不开眉上锁，巨灵神劈不断腹中愁。闪的我有国难投，抵多少南浦伤离后。爱你个杀才没去就，明知道雨歇云收，还指望待天长地久。

随着人物性格不同，关剧的语言各具个性风采，浅白的、掉书袋的、文采斑斓的、鄙俗的、泼辣的、雅正的，真是因人而异，丰富多彩。

关汉卿是一位当行的戏曲家，他的杂剧既是"案头之曲"，文学性强、可读性高，但主要是"场上之曲"。他熟悉舞台艺术，无论在唱辞的动作感、舞台性方面，或曲白相生方面，都处理得当。如谭记儿巧扮渔妇拿鱼上场时的说白："装扮做个卖鱼的，见杨衙内去。好鱼也！这鱼在那江边游戏，趁浪寻食，却被我驾一孤舟，撒开网去，打出三尺锦鳞，还活活泼泼地乱跳。好鲜鱼也！"这段说白既富动作感，又表现了谭记儿正满怀信心智赚贼人；她手中生蹦活跳的鲜鱼，正是杨衙内那厮的象征，杨衙内很快就会被她撒开的网所套住的。又如张珪"送妻"路上唱的：

〔感皇恩〕他、他、他嫌官小不为，嫌马瘦不骑，动不动挑人眼、剔人骨、剥人皮。（云）他便要我张珪的头，不怕我不就送去与他；如今只要你做个夫人，也还算是好的。（唱）他少甚么温香软玉，舞女歌姬！虽然道我灾星现，也是他的花星照，你的福星催。

这些唱辞与说白，既是生活化的，但并非生活中自然形态东西的照搬，而是经过提炼熔铸，曲白相生相成，收到十分强烈的效果。

《救风尘》第三折，周舍与店小二有一段精彩的对话：

> 周舍：店小二，我着你开着这个客店，我哪里稀罕你那房钱养家！不问官妓私科子，只等有好的来你客店里，你便来叫我。
> 小二：我知道，只是你脚头乱，一时间那里寻你去？
> 周舍：你来粉房里寻我。
> 小二：粉房里没有呵？
> 周舍：赌房里来寻。
> 小二：赌房里没有呵？
> 周舍：牢房里来寻。

粉房—赌房—牢房，形象地概括了这个浪荡阔佬的生命轨迹。特别是"牢房里来寻"这最末一句，确乎神来之笔，充分显示了关汉卿幽默睿智的艺术家本色。

在《蝴蝶梦》中，当王家三兄弟被押到衙门时，王大嘱咐王婆说："母亲，家中有一本《论语》，卖了替父亲买些纸烧。"王二嘱咐说："母亲，我有一本《孟子》，卖了替父亲做些经忏。"王三唱道："腹览五车书，都是些《礼记》和《周易》，眼睁睁死限相随。"这些俏皮话幽默轻松，是对元代"读书无用""九儒十丐"的轻蔑嘲弄，字里行间包含了许多辛酸况味。

关汉卿熟悉社会生活与民间语言，在他笔下，达官贵人的应酬、文人学士的华章、媒人傧相的赞语、公堂的对答、衙门的判词以及强盗的黑话、相士的胡诌，乃至经史子集、诗词歌赋、算命问卦、医药方剂、道家符咒、青楼隐语、三姑六婆、三教九流，真是应有尽有。由于熟悉社会各类人的语言，知识渊博，谙熟舞台，这使关汉卿成为元代的戏曲语言大师。说他是本色派，主要指他遵循生活的本来面目，按照人物的性格风貌来刻画人物，因而达到自然、通俗、生动的艺术境界。关汉卿以声口毕肖、境无外假、通俗生动的总体特征而成为本色派的语言巨匠。

三、关剧剧目存佚与版本情况

《录鬼簿》记载关剧剧目凡六十余种，可以说关汉卿是元代、也是我国古代一位多产的作家，可惜的是大部分作品亡佚了，今天只留下约十八种杂剧，其中几种是否关撰，学者有不同看法。今一一简介如下。

1.《感天动地窦娥冤》

天一阁本《录鬼簿》著录，应为关撰无疑。剧本故事本源，见《汉书·于定国传》关于东海孝妇的传说及《搜神记》所载孝妇周青故事，但实际上是借这些点染敷演元代情事。

本剧现存版本，有明陈与郊编、万历十六年（1588年）龙峰徐氏刊《古名家杂剧》本，明臧晋叔编、万历四十三年（1615年）刊《元曲选》本，明孟称舜编、崇祯六年（1633年）刊《古今名剧合选·酹江集》本。因臧晋叔参阅过几百种御戏监本及众多坊间刻本，故以上三种版本中以《元曲选》本为最佳。（以下皆同，不一一注明）

2.《赵盼儿风月救风尘》

《录鬼簿》著录，关撰。此剧本事来源未详，可能是关汉卿就当时妓院发生情事构思撰作而成。

今存版本，有《古名家杂剧》本与《元曲选》本。

3.《望江亭中秋切鲙》

《录鬼簿》著录，关撰。故事本源未详。

今存版本，有明息机子编、万历二十六年（1598年）刊《杂剧选》本，明王骥德编、万历顾曲斋刊《古杂剧》本及《元曲选》本。

4.《包待制三勘蝴蝶梦》

天一阁本《录鬼簿》著录，关撰。故事本源未详。本剧提到的传说中鲁义姑弃子全侄的故事以及《曲海总目提要》卷一《蝴蝶梦》条引《列女传》齐宣王时二子之母事，都可能是王婆舍子情节的本源。

今存版本，有《古名家杂剧》本与《元曲选》本。

5.《关大王单刀会》

《录鬼簿》著录，关撰。《三国志·吴志·鲁肃传》有关羽单刀赴会记载，元代比关汉卿年代稍后的至治（1321—1323年）年间刊行的《全相三国志平话》也有单刀会故事。

今存版本，有《元刊古今杂剧三十种》本及明赵琦美钞校《脉望馆钞校本古今杂剧》本。前者宾白残佚，但估计较接近原本。

6.《钱大尹智宠谢天香》

《录鬼簿》著录，关撰。故事本源未详。关于柳永与妓女的传说，从宋代罗烨《醉翁谈录》以后，就成了宋元明戏曲小说常见的题材。本剧估计是根据当时勾栏的传闻写成的。

今存版本，有《古名家杂剧》本与《元曲选》本。

7.《杜蕊娘智赏金线池》

《录鬼簿》著录，关撰。故事本源未详。

今存版本，有《古名家杂剧》本、《古杂剧》本、孟称舜编《古今名剧合选·柳枝集》及《元曲选》本。

8.《钱大尹智勘绯衣梦》

本剧为关撰当无可怀疑，《录鬼簿》于关名下著录《钱大尹鬼报绯衣梦》一剧，天一阁本简名《绯衣梦》，题目正名："王闰香夜月四春园，钱大尹智勘绯衣梦。"说集本、孟称舜本作简名《绯衣梦》，也是园书目作《钱大尹智勘绯衣梦》。

故事本源未详。或云剧中钱大尹与《钱大尹智宠谢天香》中的主人公均指宋代钱勰（《宋史》卷三百一十七有传），是一位包拯式清官。

今存版本，有《古名家杂剧》本、《古杂剧》本以及《脉望馆钞校本古今杂剧》本。

9.《温太真玉镜台》

《录鬼簿》著录，关撰。本剧是根据刘义庆《世说新语·假谲第二十七》记载敷演成的。

今存版本，有《古名家杂剧》本、《古杂剧》本、《古今名剧合选·柳枝集》和《元曲选》本。

10. 《状元堂陈母教子》

天一阁本《录鬼簿》著录,脉望馆本题关撰。本剧所演宋代冯氏及三个儿子的事迹,《梦溪笔谈》《贡父诗话》《游宦纪闻》《渑水燕谈录》诸书皆有载。

今存版本,仅有《脉望馆钞校本古今杂剧》本。

11. 《邓夫人苦痛哭存孝》

《录鬼簿》著录,关撰。李存孝是民间传说中五代一位传奇人物,新旧《唐书》、新旧《五代史》和《五代史平话·唐史平话》有载。本剧主要根据《新五代史·义儿传》上的记载敷演而成。

今存仅《脉望馆钞校本古今杂剧》本。

12. 《诈妮子调风月》

《录鬼簿》著录,关撰。关于聪慧狡黠的婢女燕燕的故事,元代勾栏里颇为流行。

今存版本为宾白残佚之《元刊杂剧三十种》。

13. 《关张双赴西蜀梦》

《录鬼簿》著录,关撰。本剧所演故事不见于《三国志》诸正史记载,在《全相三国志平话》卷下略有写到。

今存宾白残佚之《元刊杂剧三十种》本。

14. 《闺怨佳人拜月亭》

《录鬼簿》著录,关撰。南戏有《蒋世隆拜月亭》,属"宋元旧篇"。本剧是勾栏经常演出的一个剧目。

今存宾白残佚之《元刊杂剧三十种》本。

15. 《包待制智斩鲁斋郎》

本剧是否关撰有争议。诸本《录鬼簿》于关氏名下未见著录,因此不少学者认为乃无名氏所作。但《元曲选》本与《古名家杂剧》本题关撰,或当别有根据。就此剧批判之深刻与语言风格来说,酷似关剧。笔者认为在未有确证之前,可暂定为关作。

16. 《尉迟恭单鞭夺槊》

《录鬼簿》于关名下有《介休县敬德降唐》剧目,尚仲贤有《尉迟恭三夺槊》剧。《元曲选》于本剧名下题尚仲贤撰,实是臧晋叔搞错了。今元刊本有《尉迟恭三夺槊》剧,从内容及题目、正名等考证,此本即尚仲贤所作。而本剧从内容及风格上看,正是《录鬼簿》关氏名下的那一本《介休县敬德降唐》,故也是园所藏的《尉迟恭单鞭夺槊》剧题"关汉卿撰",并跋云:"《太和正音》名《敬德降唐》。"因此本剧应为关撰无疑。

本剧故事来源,可见《新唐书》卷八十九尉迟敬德列传。

17. 《刘夫人庆赏五侯宴》

《录鬼簿》于关氏名下无著录此剧,只著录了《曹太后死哭刘夫人》与《刘夫人救哑子》的剧名。最早标此剧为关撰的是《也是园古今杂剧》。朱权《太和正音谱》于关

名下仅标简目《刘夫人》，究竟是指本剧还是上面两剧不易确定；本剧出现关剧未曾出现过的农村生活场景，这也是它是否关撰的一个疑点。

本剧写的是一个较有名的历史故事，《新五代史本纪》及《五代史平话·唐史平话》均有写到。

今存《脉望馆钞校本古今杂剧》本。

18.《山神庙裴度还带》

《录鬼簿》于关氏名下有《晋国公裴度还带》剧，天一阁本、说集本、孟称舜本仅作《裴度还带》。按元末明初贾仲明也有《裴度还带》剧，因此本剧为关撰或贾撰，不易断定。

新旧《唐书》裴度本传未见"还带"记载，最早记载这一故事者为五代王定保《唐摭言》卷四，这应是本剧故事最早的本源。

附：杂剧外，关汉卿还是元代一位重要的散曲作家。今存套曲数套，小令数十首。如果说他的杂剧更多地展现了关氏眼中的客观世界的话，则他的散曲多抒写内心主观情感，是我们了解关汉卿、知人论世不可多得的重要资料。

四、关汉卿的历史地位及影响

关汉卿在当时就享有盛名，元代周德清的《中原音韵》已将他列为"元曲四大家"之首。他的杂剧量多质好，他是有元一代中华文化最优秀的代表人物。关汉卿是勾栏戏曲家，属于我国古代文学巨匠的行列，他以优秀的杂剧作品和独特的艺术风貌而享有杰出的历史地位。他没有屈原、司马迁的忧愤，不像陶渊明那样恬淡，李白那样飘逸，也不像杜甫那样忧国忧民，苏轼那样超然达观。他的思想虽受儒家、道家、佛家的影响，但他赞颂敢于反抗封建秩序、怀疑世俗观念的弱者；张扬至微而贱的妓女那种绝顶的聪慧与救弱扶危的侠义心肠；颂扬再嫁的寡妇去为自身爱情和家庭的幸福而抗争；他猛烈抨击黑暗吏治，提出了"法平等"的政治理想；他同情命运悲惨的女奴，赞颂她们为反抗不幸命运所作的努力与抗争；他对世俗观念与封建秩序有着深刻的怀疑，他对为所欲为的权豪势要表现出极大的厌恶……他通过杂剧作品明确无误地传达出这一信息：他的思想不属于哪一家的范畴，如果硬要给他派上一"家"的话，则他属于勾栏才人这一家，他的身上表现出强烈的平民思想与"离异意识"。他虽然扎根在传统思想文化的根基上，但已悖逆儒家倡导的"学优而仕""经世致用"的人生道路，也抛弃了道家的无为而治与佛家的再造来生的教旨；他对读书人传统的人生哲学、生活追求与世俗观念都表现了一种强烈的超越与离异。他与倡优为偶，为平民写真，在勾栏瓦舍中找到了自己最佳的人生位置，找到了一套最适合自己的生活理想与价值观念，终于成为元曲首屈一指的作家。

关汉卿是平民戏曲家。他的作品的取材多是平民的生活，从勾栏卖笑、婢女悲欢、弱者蒙冤、寡妇血泪到市井买卖、日逐生计、婚姻纠葛、人命官司，这些过去士大夫作家较少关注的题材，关汉卿却以一个艺术家罕见的热情整个儿投入。他笔下的平民人物，如呼天抢地的窦娥、智勇侠义的赵盼儿、机敏胆识的谭记儿、桀骜不驯的燕燕、聪慧敏感的谢天香、泼辣多情的杜蕊娘、风范感人的王婆、逆来顺受的王嫂……这些正面的平民形象和她们的对立面，如糊涂残酷的贪官桃杌、吃人不吐骨的鲁斋郎、穷凶极恶的葛彪、庸俗好色的杨衙内、狡诈奸险的周舍、粗鄙暴戾的赵太公、委琐卑陋的赵脖揪……关剧中出现了前代文学中还未曾见到或很少见到的一批全新的正反面艺术形象，这些艺术形象具有强烈的市井色彩和鲜明的时代印记。

关汉卿是战斗的戏剧家，也是位伟大的人道主义者。"一管笔在手，敢搦孙吴兵斗。"他和杜甫、白居易这些伟大作家一样，深切同情人民的不幸遭遇，而他对黑暗现实的揭露批判，则无论广度深度都比杜甫、白居易更进一步。在关汉卿以前，杜甫的"三吏""三别"及《自京赴奉先咏怀五百字》白居易的"秦中吟"与"新乐府"诗，以其深刻的现实主义批判特色在文学史上占有杰出地位。但他们的揭露批判，多是从士大夫立场出发的，"生逢尧舜君，不忍便永诀"，"惟歌生民病，愿得天子知"。杜甫、白居易的人道主义，基本上是以居高临下的姿态来给下层人民以怜悯同情的；而关汉卿的人道主义则是一种实践的人道主义，他就生活在倡优平民之中。读一读他的《窦娥冤》《救风尘》《谢天香》《金线池》，在这些剧作的平民妇女身上，寄托着作家深切的同情与崇高的理想，作家是将她们作为美的化身来赞颂的。作家主体和作品主人公之间，没有不可逾越的鸿沟，没有居高临下的赐予，作家就生活在平民中间，他熟悉平民，是平民的代言人、平民的艺术家。

关汉卿是元杂剧艺术的奠基人，他把一开始就进入黄金时代的杂剧艺术提高到成熟完美的境界。他创造了一种传统的戏曲艺术观，这种艺术观以写意性的虚拟的编剧手法、传奇性的戏剧情节、强烈的感情抒发和写实精神为基本特征，以正面形象塑造作为审美的最高目标。明清两代的戏曲，在形式上虽与元杂剧有异，但却依然遵循这种传统的戏剧艺术观念来进行创作。因此可以说，关汉卿开创了我国古典戏剧的艺术传统。时至今日，这种巨大的传统积淀还在影响着戏剧创作与演出。

关汉卿还是一位艺术革新家。他的杂剧基本上保持了四折一楔子的结构形式和"旦本""末本"的演唱体制，但有不少突破。如《望江亭》《蝴蝶梦》对正旦主唱方面的改革；《单鞭夺槊》第四折、《五侯宴》第四折、《哭存孝》第三折、《绯衣梦》第三折等，都变换了"正旦"或"正末"的角色身份，使形式更加灵活变化。当然，在关汉卿时代，杂剧正处于成熟定型的阶段，形式上需要相对稳定，不可能大刀阔斧改革杂剧形式，这也是可以理解的。

明代的文艺家从保守的立场或庸俗的观念出发，有意贬低关汉卿的地位及其影响。朱权在《太和正音谱》中说："观其词语，乃可上可下之才。"明代根据《窦娥冤》改

编的《金锁记》甚至把这个大悲剧改成"翁做高官婿状元，夫妻母子重相会"的庸俗喜剧，磨平了窦娥性格的反抗棱角。到了王国维手里，关汉卿的杂剧才恢复了应有的杰出地位。王国维在《宋元戏曲史》中不但指出元杂剧"为一代之绝作"，且特别指出："关汉卿一空依傍，自铸伟词，而其言曲尽人情，字字本色，故当为元人第一。"（第十二章）[①] 关汉卿的剧作如《窦娥冤》早在十九世纪就被译成法文与日文，被介绍到国外，他不愧为世界的文化名人。

关汉卿和莎士比亚一样，无论是关氏以前的中国戏曲还是莎翁以前的英国戏剧，均"琐碎不堪观"（借用《琵琶记》语）。关氏与莎翁一出，如万仞高峰拔地而起，一下子将中国杂剧和英国戏剧提高到尽善尽美的高度，为中国杂剧和英国戏剧赢得了世界性的地位。而关氏比莎翁还早三百多年，这不得不说中华文化的骄傲。

关汉卿属于元代，属于平民，属于灿烂的中华文化，属于世界！

(原载《戏剧艺术资料》1987 年第十二辑)

[①] 见《王国维戏曲论文集》，中国戏剧出版社 1957 年版，第 105、112 页。

关汉卿的理想人格与价值取向

　　1987年，国际天文学会决定以关汉卿的名字命名水星上的一座环形山。
　　关汉卿这位站在我国戏剧峰顶上的巨人，既是一位伟大的艺术家，又是一位思想家与文化人。他用审美的眼光观照生活，思考人生，他的杂剧包孕着深邃的思想、丰富的哲理和强烈的主体意识。关汉卿构建了一种全新的杂剧文化，这种杂剧文化是宋元勃兴的瓦舍文化中最有代表性的、成就最高的文化品类。它是一种市民大众的消费文化，和雅正的唐诗文化不同，和表现男女情愫的婉约的宋词文化迥异。将关剧作为元代一项重要的思想文化遗产来研究，探讨关汉卿的理想人格与价值取向，这对于接受这位世界文化名人的精神遗产，弘扬中华戏剧文化，是不无裨益的。为此，笔者拟在这方面做些探索。

一、关汉卿的理想人格

　　理想人格是指某个人、人群或学派所推崇的一种人格类型，它常常体现某种社会文化的基本特征与价值标准，是具有一致性、连续性和典范性的行为倾向与模式。中国传统思想学派的理想人格，是这些学派的政治理想与道德评价的集中表现。例如儒家的理想人格是圣贤君子、"孔颜人格"，道家的理想人格是清静无为的隐者等等。那么，关汉卿的理想人格是什么呢？由于关汉卿的生平资料极少，我们只能从他现存的十多个杂剧和几十首散曲来考察。我以为如下这三种人格类型最值得注意。

其一，窦娥、燕燕式美丽善良的女中强梁

　　关剧出现一个美丽聪慧、善良正直的女性艺术形象系列。在这些感人至深的女性身上，关汉卿赋予她们作为一种健康人格所必须具有的智慧力量、道德力量和意志力量，使她们既是关氏审美意向的表现，又是理想人格的化身。
　　无论是妓女赵盼儿、谢天香、杜蕊娘，还是婢女燕燕，小户人家的寡妇窦娥或是再嫁给小官吏的谭记儿，她们无一不是美丽善良、敢于抗争、不可驯服的人物。她们的人格力量在剧中大放异彩。
　　赵盼儿是一个被侮辱被损害的妓女，"待嫁一个老实的，又怕尽世儿难成对；待嫁一个聪俊的，又怕半路里轻抛弃"（《救风尘》第一折）。她作为风月场中老于世情的"烟月手"，看透了妓女摆脱不了的悲剧命运。杜蕊娘则满腔愤怒地控诉社会的不公平：

"佛留下四百八门衣饭，俺占着七十二位凶神！"（《金线池》第一折）至于谢天香以鹦鹉自比，发出了"越聪明越不得出笼时"（《谢天香》第一折）的怨恨慨叹，更是尽人皆知的例子。

在这些女性中，窦娥与燕燕是最典型的桀骜不驯的抗恶者。窦娥三岁丧母、七岁被卖、十九岁就守寡，有着一连串的厄运，但她依然安分守己，相信八字，屈服于命运的安排。在流氓地痞和贪官污吏的横暴逼迫下，为了年迈的婆婆不受皮肉之苦，她屈招了"药死公公""没来由犯王法，不提防遭刑宪"。（《窦娥冤》第三折）在刑场上，她对现实的幻想破灭了，愤怒的感情汹涌澎湃决闸而出，她骂天地、骂鬼神，对人间的贫富善恶等现行秩序表示深深的怀疑。杂剧将窦娥从一个弱女子一下子转变成向罪恶强权抗争的强梁斗士，将她的人格力量升华到前所未有的高度。

《诈妮子调风月》中燕燕闹婚是一个罕见的戏剧场面。燕燕为自己被骗失身，为自己感情被玩弄，被逼做原来情人的媒人而怨恨难平。在小千户和莺莺的婚礼上，她妒火中烧、悲愤欲绝，扭曲而变形的灵魂使她做出了异乎寻常的举动，她大骂新娘子"是个破败家私铁扫帚""绝子嗣，妨公婆，克丈夫"（第四折），令贵族宾客们目瞪口呆。除了后来的《红楼梦》中"鸳鸯抗婚"的壮烈场面对此有所超越外，中国古代文艺作品中如此强烈宣泄处于社会底层婢女怨愤情绪的，实在是极少见到。

除了是否关撰尚有争议的《刘夫人庆赏五侯宴》剧中的王嫂属逆来顺受型之外，关剧中的女性无一不具有抗恶型的人格，她们善良而聪敏，不是萎缩自我以协调社会关系，而是敢于撩斗庞然大物，且往往战而胜之。关汉卿这种以怨报怨、以恶抗恶的理想人格类型的推出，是和他长期的勾栏生活境遇分不开的。关汉卿"躬践排场，面敷粉墨，以为我家生活，偶倡优而不辞"。（臧晋叔《〈元曲选〉序》）因此，对这些熟悉的下层女子的品德情有所钟。他赞美强梁的人格，在这些女性身上透露出一股英姿勃发的阳刚之气，他用感人的艺术形象在理想人格问题上作出新的价值判断，那种忍辱偷生、温顺麻木的人格定势，在他的笔下基本上已一扫而光。

其二，关羽式正气凛然的神武英杰

关汉卿的代表作，除《窦娥冤》之外，最重要的就是《单刀会》了。我很同意蒋星煜先生的见解："《单刀会》是关汉卿倾注了全部热情而写成的力作""影响比《窦娥冤》深广多了"①。在《单刀会》中，关汉卿用最酣畅豪壮的曲辞和匠心独运的构思来塑造关羽这位英雄人物。

〔金盏儿〕他上阵处赤力力三绺美髯飘，雄纠纠一丈虎躯摇，恰便似六丁神簇捧定一个活神道。那敌军若是见了，唬的他七魄散、五魂消。（云）你若和他厮杀呵，（唱）你则索多披上几副甲，腾穿上几层袍。便有百万军，挡不住他不刺刺千

① 见《光明日报》1985年1月1日。

里追风骑；你便有千员将，闪不过明明偃月三停刀。（第一折）

像〔金盏儿〕这样倾全力赞颂关羽英雄气概的壮美曲辞，剧中俯拾皆是。而第四折的〔驻马听〕〔离亭宴带歇指煞〕诸曲，声情激越，将关羽之人性、血性、个性，写得峥嵘突兀，早已有口皆碑。构思上，关羽光明磊落的人格与鲁肃狗苟蝇营的人格如水火之不可调和。鲁肃一意孤行，"不听好人言，果有恓惶事"，到头来落得个被人嗤笑唾骂的结局。全剧第一折写老资格的乔公着眼于客观史实，借评说三国历史来赞颂关羽之千秋功业；第二折写谐趣的司马徽着眼主观感受，从个人交往的角度来赞叹关羽之神勇伟武；至第三、四折才写关羽过江之决策与单刀赴会之始末。全剧自始至终，关羽身上那股义薄云天的浩然正气，凛然不可逼视矣。

古代中国是一个重血缘关系的宗法社会，关汉卿是否关羽的后代子孙，目下当然无可稽考，但他崇拜这位同姓氏的三国英雄则是毋庸置疑的事实（关还撰有《关张双赴西蜀梦》杂剧，今存）。关汉卿向往关羽之盖世功业，崇拜关羽之神勇，叹服他正义高尚的人格。在剧中这位绝代丰碑式的英雄人物面前（不是后来关帝庙里那尊神），我们看到了关汉卿匡扶世乱的政治思想，也看到他在人格理想上的价值取向，关羽成了关汉卿实现自我价值的偶像。联系到关汉卿在《裴度还带》剧中对道德高尚的裴度的赞颂（此剧全名《山神庙裴度还带》，是否关撰还有疑问，但《录鬼簿》载关确实撰有《晋国公裴度还带》一剧），在《哭存孝》剧中对诬陷李存孝的康君立、李存信二奸的鞭伐，在《谢天香》剧中对为朋友不惜名誉受损的钱大尹高风亮节的叹赏，我们都不难得出这样的结论：关羽式的胸怀浩然正气的光明磊落的人格类型，正是关汉卿的理想人格。

其三，温峤式风流倜傥的浪子班头

元代统治者除对极少数汉族知识分子进行笼络利用外，对大多数人采取了歧视排斥的政策，四十二年未进行科举考试（至皇庆二年即1313年才下诏恢复科举），使知识分子失去了对读书取仕生活道路的依附，徒有"九儒十丐"之叹，身心失去平衡，离异意识油然而生。明代胡侍《真珠船》云：

沉郁下僚，志不得伸，如关汉卿……于是以其有用之才，而一寓之乎声歌之末，以抒其怫郁感慨之怀，所谓不得其平而鸣焉者也。

这种失落感与离异意识，愈是才华横溢的文化人（如关汉卿、马致远、张养浩辈）表现愈加强烈。关汉卿的套曲〔南吕一枝花〕（不伏老）可说是一幅自我人格的肖像画。

在这一套曲中，关汉卿对自身的才情、伎艺与价值，做了毫不含糊的肯定，但是，上苍对此并未有丝毫的垂青怜悯，于是只好"半生来倚翠偎红，一世里眠花宿柳"，成

为"普天下郎君领袖，盖世界浪子班头"。所谓"郎君""浪子"，实际上是宋元时经常出入茶楼酒肆、勾栏瓦舍的闲汉、酒徒、狎客、伎艺人的统称。关汉卿不无自嘲地说自己是这班人的头领。他还说自己"是个蒸不烂煮不熟捶不扁炒不爆响当当一粒铜豌豆"，所谓"铜豌豆"者，实是宋元时期对饱经风月、老于门槛者的谑称。他和"杂剧为当今独步"的珠帘秀关系密切，亲自写了一套〔南吕一枝花〕曲赠她，曲中云"不许那等闲人取次展""没福怎能够见"，对自己能和这位著名伶人亲近而无比适意。可以说，在勾栏瓦舍里，关汉卿找到了自己生活的最佳位置，最充分地发掘了自我价值。不过，他对被时代冷落不无怅恨，他对满腹经纶之才却"一寓之乎声歌之末"不无怅恨，因此，〔南吕一枝花〕（不伏老）套曲中色彩繁复、热烈明快的语言风格与孤独悲凉、怅惘失落的内心世界构成巨大的反差。在这种无可奈何的情绪的导向下，关氏"花中消遣，酒内忘忧""占排场风月功名首"，温柔乡自然成了他生活的避风港。

和〔南吕一枝花〕（不伏老）套曲有类似情况的是杂剧《温太真玉镜台》的创作。前者作于关之晚年（《不伏老》之题及"半生来……一世里……"句可证），后者估计亦然，因为从创作心理上说，青年作者对老夫少妻的婚姻题材是不会感兴趣的，尤其不会用赞赏的态度去描写它。

温峤是晋代历史上一位有作为的英雄人物，《晋书》卷六十七有传。但《玉镜台》却据《世说新语·假谲》中关于温峤用玉镜台为自家下聘娶从姑刘氏之女的记载，津津乐道温峤老来的艳福。在杂剧中，关汉卿以最美丽酣畅的曲辞尽情描写了温峤对刘倩英的倾慕：

〔六么序〕兀的不消人魂魄，绰人眼光？说神仙哪的是天堂？则见脂粉馨，环佩丁当，藕丝嫩新织仙裳，但风流都在他身上，添分毫便不停当。（第一折）

接下来的〔么篇〕曲以及第二折的〔煞尾〕等曲，将一个老风流客眼中碧玉无瑕似的少女描绘得尽善尽美。虽然这段姻缘由于男女双方年龄差别悬殊，而难免有了"洞房中抓了面皮"的不快，但最后毕竟由石府尹设水墨宴消解了女方心理的障碍。

还有，在小令〔中吕朝天子〕（书所见）中，关汉卿写到一个"不在红娘下"的美丽婢女，"若咱，得他，倒了蒲桃架"。从〔南吕一枝花〕（不伏老）、《玉镜台》到这首小令，我们得到这样的印象：在一展胸中抱负的美梦破灭之后，关汉卿一方面在勾栏瓦舍中找到自己的人生位置，以撰写剧曲自娱娱人；一方面在珠帘秀等艺伎身上，找到了幸福与安慰。温峤式风流倜傥的浪子班头，也成为书会才人、剧坛领袖关汉卿的一种理想人格。

综上所述，关汉卿作为元代一位伟大的文化人，在对待"现实—历史—自我"这三种最重要的主客关系中，都有他不同的理想人格。在对现实关系问题的判断上，他赞赏窦娥、燕燕式美丽善良的女中强梁，表达了他的政治理想；在反思历史驳杂的人事

时,他推崇关羽式正气凛然的神武英杰,体现了他的道德追求;在对待自我的问题上,他欣赏温峤式风流倜傥的浪子班头,"伴的是银筝女银台前理银筝笑倚银屏,伴的是玉天仙携玉手并玉肩同登玉楼"(《不伏老》套曲),在温柔乡中消磨自己的壮志。这三种理想人格组成一个理想人格系统,从不同侧面体现了关汉卿的政治理想、道德追求与感情导向。

二、关汉卿的价值取向

价值取向是指人们在价值选择上的趋向,它由认知的、情感的、导向的这三个要求的相互作用而形成,是主体依一定的价值系统而作出的关于好坏善恶之类的评价,相当集中地表现了某个人或学派的道德判断。

对现实政治、宇宙人生等根本问题,关汉卿的价值判断标准是什么?我拟从以下几个方面进行剖析。

其一,在政治价值方面,肯定圣君清官王法,主张法平等

关汉卿在社会政治价值方面,没有超越儒家"为政以德"(《论语·为政》)实施仁政的总体主张。在政治目标价值取向上,他憧憬天下太平、长治久安的大同世界,对圣君、清官、王法寄予期望和幻想。在《窦娥冤》中,关汉卿一方面揭露社会弊病,指出它"覆盆不照太阳晖"的黑暗腐败的溃疡面,引起人们对封建社会从法律吏治到天道公理等一连串的怀疑;但一方面却又开出一张人们司空见惯的疗救社会病症的药方,搬出儒家关于圣君清官王法那一套:

> 这都是官吏每无心正法,使百姓有口难言。(第三折〔一煞〕曲)
> 从今后把金牌势剑从头摆,将滥官污吏都杀坏,与天子分忧,万民除害。(第四折〔鸳鸯煞尾〕曲)

在关汉卿看来,百姓之所以"有口难言",是因为官吏"无心正法"。如果官吏能够遵照王法办事,百姓自然就有好日子过。这就把这场惊天动地的社会悲剧,悄悄地纳入儒家社会政治理想的价值框架内。

无论是悲剧《窦娥冤》,还是喜剧《救风尘》《望江亭》《陈母教子》,正剧《蝴蝶梦》《鲁斋郎》,甚至风情剧《谢天香》《杜蕊娘》《玉镜台》等,都出现了清官形象,都由清官最后出面惩治贪官,解决戏剧矛盾,给观众以心理补偿与满足。

当然,关汉卿的伟大之处,并非他开出一张儒家思想的旧药方来疗救社会弊病,而在于他毫不留情地揭露这种弊病。他的大多数杂剧属于元代的"社会问题剧",他提出了元代社会的特权问题——一小撮权豪势要为所欲为夺人而噬;吏治问题——桃杌式

的赃官如何草菅人命；妇女问题——礼教和门第观念如何阻碍妇女自身的解放；奴婢问题——奴婢的人身自由与挣脱奴籍的要求；妓女问题——她们处于社会最底层，生活在水深火热之中；民族问题——汉族平民百姓在法律上如何受到不平等的对待……关剧中那些丑恶的反面人物，遍布社会各个阶层，上自蒙古贵族、皇亲国戚、贪官污吏、衙内阔少，下到流氓地痞、嫖客鸨母，像桃杌、张驴儿、周舍、杨衙内、鲁斋郎、葛彪、赵太公、赵脖揪、康君立、李存信等生动的反面形象，极大地丰富了我国古代文学史和戏剧史的人物画廊。

值得注意的是，关剧出现"法平等"了的观念。在《蝴蝶梦》中，当权豪势要葛彪野蛮地打死王老汉之后，王婆指着这名凶徒愤怒唱出：

使不着国戚皇亲、玉叶金枝，便是他龙孙帝子，打杀人要吃官司！（第一折〔鹊踏枝〕曲）

这种"龙孙帝子，打杀人要吃官司"的意识，贯穿整个剧作构思，这与儒家的"刑不上大夫"的主张当然南辕北辙，倒是与先秦法家关于"法不阿贵""刑过不避大臣"（《韩非子·有度》）的主张相一致。北宋末方腊农民起义提出"是法平等，无有高下"的口号，南宋钟相农民起义提出"是法平等，当等贵贱"的主张，宋元时期不少民间的说部唱本提出的"王子犯法，与庶民同罪"，这和关剧所要表达的价值观念是完全一致的。

其二，在人生价值上，张扬人的主体性，主张奋发有为，表现了社会责任感

随着瓦舍雨后春笋般的出现，市民大众的通俗型文化席卷南北城镇，市民的思想意识和价值取向开始通过杂剧、话本、说唱等形式强烈地表现出来。在关剧中，人的主体性、人性的尊严、人格的独立地位开始作为一个问题被提出来。窦娥的悲剧，既是社会悲剧，普通人遭社会恶势力迫害的悲剧，也是人性被摧残、人格被侮辱的悲剧。关汉卿通过窦娥之口，喊出了"人命关天关地"的惊天动地的声音（第二折〔斗虾蟆〕曲）。他用生动的艺术形象写出了一个善良的弱女子的悲剧可以"感天动地"，"三桩誓愿"可以一一实现，"若没些儿灵圣与世人传，也不见得湛湛青天！"透过窦娥的形象，我们隐约可见作家正在刻画一个大写的"人"字，正在表现异化了的被扭曲的人性，正在呼唤"人"的理性时代的到来。

在《调风月》剧中，关汉卿一面描绘燕燕要摆脱奴婢的可悲命运（"我为那包髻白身"——第三折〔紫花儿序〕曲）；一面描绘她要确立人格尊严，向侮辱她的小千户进行报复，她不但将小千户拒之门外，而且伺机破婚，大闹婚礼，塑造了一个没有奴性的奴婢的艺术形象。

在妓女戏中，妓女形象却有"贞女"的色彩，无论是赵盼儿还是谢天香、杜蕊娘，都美丽聪敏，个性倔强，洞明世事，对爱情无限忠贞。可以说，写普通人，写下层的美

丽善良的女性，尊重她们的人格地位，赞颂她们的人格力量，已成为关剧一个突出的特点。

对现实生活，关氏积极投入参与，他关心百姓疾苦，关心现实政治，表现了一个伟大艺术家的社会责任感。他既重视人的自我价值，又重视人的社会价值，他从未写神仙道化剧，不但在今存的十多种杂剧中未出现过宣扬佛道教义或劝谕消极遁世的内容；且据《录鬼簿》记载的全部六十多种杂剧存目来考察，也无一种属于神仙道化剧，这鲜明地表现了关汉卿重今生今世而不重来生来世的人生观。如果拿这种情况和马致远或明代众多的戏曲家比较，则不难发现关汉卿执着人生、关心社会，有着积极入世的人生态度。

在剧本已佚、只存名目的关剧中，如《孙康映雪》《汉匡衡凿壁偷光》《升仙桥相如题柱》《唐太宗哭魏征》《丙吉教子立宣帝》等，采用的都是历史上穷不夺志、艰苦创业、奋发图强的著名题材①，从中也可见关汉卿在人生价值问题上的态度。

当然，在散曲中也有〔南吕四块玉〕（闲适）这样的作品存在，如第四首：

> 南亩耕，东山卧，世态人情经历多；闲将往事思量过，贤的是他，愚的是我，争什么！

这好比几个极不调和的音符，羼入关氏剧曲总谱中，但这并非关氏剧曲的主旋律，表明作家在生活中是经过一番苦斗的，他的单枪匹马式的努力毕竟未能改变风雨如磐的故园，这也是旧时代所有伟大作家都难免发出一些有关人生的灰色咏叹调的根本原因。像〔南吕四块玉〕（闲适）这种篇章，并非关氏遁世的显证，而是他对坎坷人生的深沉喟叹，对世态人情的深刻反思，对污浊环境的解脱与排遣。这种心理态势，和传统儒家知识分子那种"穷则独善其身，达则兼济天下"的心理框架，存在明显的差异；这种差异，正是元代读书人独具的离异意识渗透的结果。

其三，在道德价值上，儒家道统褪色，崇尚敢作敢为、抗暴抗恶的行为

传统的理想人格，所谓"温良恭俭让"的谦谦君子式的人格类型，在关剧中逐渐失去光彩，主体强烈的离异意识，使作家挣脱儒家道统的桎梏，崇尚新的道德价值标准。

关汉卿对传统的了解是深刻的，他熟谙儒家典籍，有受儒家思想影响的一面，但关汉卿绝不是儒者，许多元曲家也都不是儒者。瓦舍文化、杂剧艺术之所以能够折射出一定程度的民主思想的光芒，表现出市民的价值取向，"儒人原来不如人"是一个十分深刻的内在原因。

① 李汉秋、袁有芬编《关汉卿研究资料》一书征之甚详。参见李汉秋、袁有芬编《关汉卿研究资料》，上海古籍出版社1988年版。

这里拟说一说对《状元堂陈母教子》这个关剧中最有争议的剧目的看法。不久前黄克先生说"杂剧中的陈母完全是一个饱于世故、虚情假意，从里到外透着官禄臭气的反面人物"，而实际上否定了这个杂剧的价值①。

从表面上看，《陈母教子》似乎在弘扬儒家的道德人格，褒奖陈母教子有方；实际上，"三末"的喜剧性格贯串始终，全剧通过"三末"的插科打诨，不无揶揄地对儒家典籍教条与道德人格进行嘲弄，将儒家世俗化，与状元开玩笑，正儿八经的儒家戒律与妙趣横生的喜剧手法交汇成阵阵笑声，风趣粗俗的"三末"最后也捞回个状元，全剧就在一阵阵对儒家道统的玩笑嘲弄中结局，传统庄严高贵的儒家殿堂在喜剧中悄悄异化了——这才是这个喜剧的本质。从这个角度，我们才能准确判断这个喜剧在关剧中的位置，明白它的价值。

关汉卿对儒家道统这种不无嘲弄的态度，在《蝴蝶梦》中也有类似的艺术处理：

正旦云：大哥，我去也，你有什么说话？
王大云：母亲，家中有一本《论语》，卖了替父亲买些纸烧。
正旦云：二哥，你有什么话说？
王二云：母亲，我有一本《孟子》，卖了替父亲做些经忏。

儒家的经典《论语》与《孟子》，被置于一文不值的十分可笑的地位。这段插科打诨，生动地表明了以关汉卿为代表的瓦舍杂剧文化对儒家学说的抑揄态度。

在《陈母教子》中，最令读者或观众喜爱的人物是"三末"，他是整部喜剧的主角与灵魂，但他绝不是"谦谦君子"，除了《山神庙裴度还带》中裴度是一位"谦谦君子"外，关剧中占据正面人物中心位置的都不是"谦谦君子"，这是很值得注意的。儒学特别看重伦理本位，将"温良恭俭让"（《论语·学而》）作为立身行事、待人接物的准则，但如上面所说，关汉卿却肯定敢作敢为、敢于抗暴抗恶的行为，在那些熠熠生辉的"正旦"身上寄托着自家的道德评价，从这里我们不难窥见关汉卿的道德价值标准。

其四，在两性婚姻价值上，独钟情于女子，主张用情专一，赞赏妇女为爱情幸福而斗争

关剧属于曹雪芹以前的文学史上最广泛深刻接触两性爱情婚姻问题的作品之列，关汉卿悖逆儒学及理学之妇道，在妇女问题上最少封建戒律与陈腐观念。什么"三从四德""女子无才便是德""唯女子与小人为难养"等常常是关剧中抨击的观念。在《包待制三勘蝴蝶梦》中，清官包拯是在王婆牺牲亲子的高尚道德情操的感召下才秉公断案的。在《救风尘》中，秀才安秀实老实而受人欺侮，只好求助于热情干练而足智多

① 黄克：《关汉卿戏剧人物论》，人民文学出版社1983年版。

谋的赵盼儿；在《望江亭》中，白士中接到密报知道杨衙内带了势剑金牌前来潭州杀人夺妻的时候，吓得面如土色，手足无措，而谭记儿听到这个消息后却镇定自若，"这桩事，你只睁眼儿观者，看怎生的发付他赖骨顽皮"！（第二折）在这里，剧作有意将当官的白士中和"裙钗辈"谭记儿作强烈的对比映衬，以突出谭的过人胆识。

《望江亭》杂剧在描写谭记儿乔装渔妇勇斗杨衙内这个主干情节之前，特地安排了整整第一折戏，写谭记儿与白士中在白道姑的清安观里相亲。这场面固然是这个抒情喜剧的需要——在道观内由道姑主持撮成好事，事件本身就具有浓郁的喜剧调侃味道；同时也是塑造人物的需要：谭记儿亲自相亲，她有较强的自主意识，这正是她后来捍卫家庭幸福、勇斗歹人的力量源泉。

关剧中有一个有趣的现象，就是柔能克刚，女比男强。白士中、韩辅臣、柳永、安秀实等在谭记儿、杜蕊娘、谢天香、赵盼儿等面前，好像成了"软骨动物"，只会手足无措（白士中）、作揖下跪（韩辅臣）、听从摆布（柳永）、唯唯诺诺（安秀实）；至于那些作奸犯科的须眉浊物，如张驴儿、周舍、杨衙内，更是在窦娥、赵盼儿、谭记儿的凛然正气或聪敏胆识跟前败下阵来。在曹雪芹的《红楼梦》出现之前，关汉卿是一位引人注目的独钟情于女子的艺术家。他同情她们的遭遇，赞扬她们为自身的爱情婚姻幸福而斗争，将审美理想寄托在这些女性身上。他笔下既是"弱女"又是"贞女"的妓女，被赋予美好而鲜明的性格。赵盼儿机智老练，她并非不想嫁人，而是"见了些铁心肠男子辈""嫁人的早中了拖刀计"，于是决心"一生里孤眠"（第一折）；宋引章由于涉世未深，被周舍假惺惺的"知重"所迷惑而上当；杜蕊娘由于鸨母的离间，对韩辅臣既爱又恨，这种感情由于她的气性高而表现得异常强烈；谢天香聪明绝顶，由于被钱大尹"智宠"未能与柳永相聚而哀怨欲绝……至于寡妇谭记儿自家进行相亲择偶，《望江亭》自始至终写她为了婚姻家庭的幸福而勇斗歹人，更是人所熟知的例子。在这些女性身上，我们看到关汉卿异乎前人的价值观。

总的来说，元代的诗、文、词虽也有不少佳作，但作为一代的文学艺术，它们已处于从属地位。瓦舍文化所带来的对传统文化的逆袭，实际上是宋元以来市民经济发展带来的冲击波。

理想和价值的重估，使传统为之失重，使一代杂剧文化出现绚丽多彩的局面，而关汉卿这位杂剧巨人，带领杂剧艺术走向世俗，走向平民，走向娱乐。多元的理想人格与价值取向的出现，说明瓦舍文化强大的生命力，说明市民大众的世俗娱乐型文化正在得到确认，并已产生了一代艺术大师。

当然，关汉卿的理想人格与价值取向，有对传统的认同，有变异，也有负面作用，它虽是一种新型的市民文化，但终究与中国传统文化的脐带紧密相连，这是毋庸讳言的。

（原载《剧论》1990年第一辑）

关汉卿杂剧中的民俗文化遗存

民俗是一种综合的文化事象,是集体无意识中民族文化心理与民族精神的反映。民俗与文学的关系至为密切,文学常常是民俗的载体。历代优秀的文学作品,总是或多或少地展现了彼时彼地民间的风情习俗,成为彼时彼地的一幅民俗图画。元代大戏曲家关汉卿的杂剧作品即是这样,它广泛地展示了宋元时期的经济生活、婚嫁礼仪、岁时节令、衣食住行、文化娱乐等诸多习俗,保留了宋元时期丰富的民俗文化遗存。

在关汉卿的著名悲剧《窦娥冤》中,主要人物蔡婆年老无依,靠放债收入来维持生活。窦娥的父亲窦天章和江湖庸医赛卢医,都向蔡婆借过债。杂剧是这样写的:

蔡婆云:"……这里一个窦秀才,从去年问我借了二十两银子,如今本利该银四十两。他有一个女儿,今年七岁,生得可喜,长得可爱,我有心看上他,与我家做个媳妇,就准了这四十两银子,包不两得其便。"(楔子)

赛卢医云:"在城有个蔡婆婆,我问他借了十两银子,本利该还他二十两……"(第一折)

《窦娥冤》所描写的这种借了二十两银隔年要还四十两的高利贷,在元代叫作"羊羔儿利"。金代著名诗人元好问云:元时"岁有倍称之债,如羊出羔,今年而二,明年而四,又明年而八,至十年则贯而千"。(《元遗山先生文集》卷二十六)窦天章由于无力偿还债务,只得将女儿端云(窦娥)送给蔡婆做童养媳。可以这样说,高利贷盘剥的厉害,是造成窦娥悲剧的一个重要因素。

除《窦》剧外,关汉卿《救风尘》剧也直接提到"羊羔儿利",该剧第一折〔寄生草〕曲云:"干家的乾落得淘闲气,买虚的看取些羊羔利,嫁人的早中了拖刀计。"可见这种"如羊出羔"的高利贷在元时相当普遍。

在婚嫁礼俗方面,关剧广泛触及宋元社会存在的童婚、相亲、订亲、娶妻、纳妾、续弦、守寡、狎妓等社会生活习俗。

关于童婚,这是中国古代社会婚嫁上的一种陋习。关汉卿《望江亭》杂剧写道:

〔普天乐〕弃旧的委实难,迎新的终容易;新的是半路里姻眷,旧的是绾角儿夫妻。……

这里所说的"绾角儿夫妻",指的是当时一种少年夫妻。绾角,意即束发于额角,古时孩童一种常见的于额旁结左右小髻的"发型"。《神奴儿》杂剧第四折也写到"绾角儿夫妻"。有童婚就有童养媳,《窦娥冤》就提供了这方面活生生的实例:七岁的窦娥为抵债来到蔡家当童养媳,至十七岁即与蔡婆的儿子结婚。

童养媳的名目始见于宋代,至元代已成民间习俗,为法律所确认。《元史·刑法志》载:"诸以童养未成婚男妇,转配其奴者,笞五十七,妇归宗,不追聘财。"即可为证。

在《望江亭》剧的开头,我们看到宋元民间一幕相亲的"活剧":白士中与年青寡妇谭记儿在清安观住持白道姑的撮合下,当面相看。并在男方做出"知重"女方、绝不"轻慢"的保证后,速配成功。南宋吴自牧《梦粱录》卷二十《嫁娶》篇云:"男家择日备酒礼诣女家,或借园圃,或湖舫内,两亲相见,谓之'相亲'。"《望江亭》剧只不过将相亲地点移至清安观内,相亲过程充满戏剧性,让白道姑"故使机关配俊郎"罢了。除《望江亭》外,关汉卿的好友、杂剧家杨显之在《潇湘雨》中也描写过类似的相亲场面。

《望江亭》写到的寡妇再嫁的例子,元时较为普遍。《元典章校补》云:江南一带"亡夫不嫁者,绝无有也"。(卷四十二)至大四年(1311年)王忠议呈文云:"近年以来,妇人亡夫守节者甚少,改嫁者历历有之。"(《元典章》卷十八)均可为证。

关剧还写到宋元时期婚前的一种勘婚习俗。《诈妮子调风月》第一折燕燕唱〔上马娇〕曲:"自勘婚,自说亲,也是'贱媳妇责媒人'。"该剧第四折燕燕唱〔乔牌儿〕曲:"勘婚处恰岁数,出嫁后有衣禄。"

所谓"勘婚",指婚前查对男女双方的年龄及生辰八字是否相合的一种迷信的定亲手续,它是旧时代婚姻习俗中重要的一环。宋代罗泌《路史·余论》卷三《纳音五行说》"婚历妄"条云:"然尝怪代有所谓勘婚历者(按:即用历书来勘婚),以某命合某命则不利,以某命合某命则大利,或以生,或以死,未尝不窃笑之。"其他元剧也有写及,如《柳毅传书》第三折:"满口儿要结姻,舒心儿不勘婚。"对想结婚而又事先不勘婚的人给予讥议。

关剧《诈妮子调风月》和《闺怨佳人拜月亭》还写到一种婚前"问肯"的礼俗。前剧第一折燕燕唱〔元和令〕曲:

> 知得有情人不曾来问肯,便待要成眷姻。

所谓"问肯",就是问亲事,看对方对婚姻是否同意首肯。《西厢记》第五本第三折:"不曾执羔雁(按:指聘礼之物)邀媒,献币帛问肯。"就是谴责郑恒不遣媒人、不送聘礼前来"问肯",便想仓促成就好事。如果对方同意则饮酒为定,如《鲁斋郎》楔子:"兀那李甲,这三钟酒是肯酒。"《秋胡戏妻》第二折:"恰才这三钟酒是肯酒。"

肯酒,又称"许亲酒"或"许口酒"。关氏《拜月亭》第四折〔步步娇〕曲:"把这盏许亲酒又不敢慢俄延,则索扭回头半口儿家刚刚的咽。"这就是南宋孟元老《东京梦华录》卷五《娶妇》所记的习俗:

> 凡娶媳妇,先起草帖子,两家允许,然后起细帖子,序三代名讳,议亲人有服亲、田产、官职之类;次担许口酒,以络盛酒瓶。

这种喝"肯酒",或称"问肯""许亲酒""许口酒"等允亲习俗,后来的小说中也写到。如《西游记》第五十四回:"既然我们许诺,且教你主先安排一席,与我们吃钟肯酒如何?"

至于娶亲之聘礼一节,窦娥在〔斗虾蟆〕曲辞中提到与张驴儿毫无瓜葛:"说甚一家一计?又无羊酒段匹,又无花红财礼。"《救风尘》写赵盼儿前往郑州找周舍"倒陪了奁房和你为眷姻"时,自备羊酒花红。《梦粱录》记当时定亲礼数云:

> 且论聘礼……四时冠花,珠翠排环等首饰,及上细杂色彩缎匹帛,加以花茶果物、团圆饼、羊酒等物……谓之"下财礼"。

这种聘礼习俗,在其他元杂剧中也多次出现过。如《秋胡戏妻》中李大户拟聘罗梅英为妻时就对罗父说:

> 你把你那女儿改嫁了我罢。你若不肯,你少我四十石粮食,我官府中告下来,我就追杀你;你若把女儿与了我呵,我的四十石粮食,都也饶了,我再下些花红羊酒财礼钱。你意下如何?(第二折)

这种"花红羊酒财礼",在当时简称"红定"。同折罗父白:"大户你慢慢的来,我将这'红定'先去也。"

至于新人出阁、婚礼程序的习俗,《梦粱录》有详尽描述:

> 至迎亲日,男家刻定时辰……前往女家迎娶新人。……茶酒司互念诗词,催请新人出阁登车。……并立堂前,遂请男家双全女亲,以秤或用机杼挑盖头,方露花容,参拜堂次诸家神及家庙,行参诸亲之礼毕……讲交拜礼……行交巹礼毕。

《东京梦华录》卷五《娶妇》云:

> 用两盏以彩结连之,互饮一盏,谓之"交杯酒"。

在关剧中，从迎娶新人念喜庆诗词、挑盖头、饮交卺酒等均有所描写。如《玉镜台》写温峤迎娶刘倩英时，在一片鼓乐声中，赞礼傧相唱诗云："一枝花插满庭芳，烛影摇红昼锦堂，滴滴金杯双劝酒，声声慢唱贺新郎。"这首喜诗，镶入《一枝花》等八个词曲调名，极富喜庆欢乐气氛。有时婚礼是在嘲弄戏谑气氛中进行的，则经常采用"帽儿光光，今日做个新郎；袖儿窄窄，今日做个娇客"如《窦娥冤》第一折张驴儿父子一厢情愿的婚礼交拜仪式：

> 张驴儿云：我们今日招过门去也。帽儿光光，今日做个新郎；袖儿窄窄，今日做个娇客。好女婿，好女婿，不枉了，不枉了。（同孛老入拜科）

元剧《东坡梦》第四折、《㑇梅香》第二折都出现"帽儿光光"这一宋元婚礼打趣熟套。

《窦》剧第一折还通过窦娥的曲辞，如"梳着个霜雪般白鬏髻，怎戴那销金锦盖头？""愁则愁兴阑珊咽不下交欢酒，愁则愁眼昏腾扭不上同心扣，愁则愁意朦胧睡不稳芙蓉褥。你待要'笙歌引至画堂前'，我道这姻缘敢落在他人后"交代了"锦盖头""交欢酒"及"笙歌引至画堂前"等婚礼程序习俗。

在《望江亭》第三折，杨衙内央及李稍做现成媒人，要娶张二嫂（谭记儿巧扮）为妾，云：

> 李稍，我央及你，你替我做个落花媒人，你和张二嫂说，大夫人不许他，许他做第二个夫人，包髻、团衫、绣手巾，都是他受用的。

关汉卿的《钱大尹智宠谢天香》杂剧第二折，钱大尹对张千说：

> 张千，你近前来，你做个落花的媒人，我好生赏你。你对谢天香说，大夫人不与你，与你做个小夫人咱。则今日乐籍里除了名字，与他包髻、团衫、绣手巾。

关汉卿《诈妮子调风月》杂剧第一折燕燕云：

> 许下我包髻、团衫、绣手巾，专等你世袭千户的小夫人。

第二折燕燕唱：

> 〔四煞〕待争来怎地争，待悔来怎地悔，怎补得我这有气份全身体？打也阿儿包髻真加要带，与别人成美况团衫怎能够披？（按：后两句意为打裹好的包髻真的

要带吗?与别人成好事,团衫怎能够披到自己身上!)

〔尾〕……本待要皂腰裙,刚待要蓝包髻,则这的是接贵攀高落得的。

以上三剧毫无例外地描写了宋元时期娶妾所用的彩礼——包髻、团衫、绣手巾。所谓包髻,指当时妇女用以包裹发髻的各色头巾;团衫,原为女真族或蒙古族妇女常穿的一种上身罩衣,为金元常见之侍妾服装。元代无名氏〔中吕喜春来〕曲也写到包髻团衫的侍妾服饰:

冠儿褙子多风韵,包髻团衫也不村。画堂歌馆两般春。伊自忖,为烟月做夫人。(《乐府群珠》)

关剧还出现有关"赘婿"习俗的描写,如《窦娥冤》就提到"接脚"女婿。第二折孛老白:"老汉自到蔡婆婆家来,本望做个接脚,却被他媳妇坚执不从。"同折窦娥白:"谁知他两个倒起不良之心,冒认婆婆做了接脚。"张驴儿白:"他婆婆不招俺父亲接脚,他养我父子两个在家做什么?"所谓"接脚",乃"接脚婿"的省称,指寡妇招的后夫。这是当时民间常见的一种婚姻形式。

按"接脚"一词,本是官场用语。《唐会要》卷上十四《选部》上云:

贞元四年八月吏部奏:……人多冒冒,吏或欺诈……承已死者谓之"接脚"。

宋元时多用"接脚"称"接脚婿"或叫"接脚夫"。《朱子语类》卷一百六:"绍兴有继母与夫之表弟通,遂为接脚夫。"宋代张齐贤《洛阳缙绅旧闻记》卷五《焦生见亡妻》条云:"欲纳一人为夫,俚语谓之接脚。"均可为证。

以上从童婚、相亲、订亲、彩礼、迎亲、娶妾、赘婿等方面谈了关汉卿杂剧对这些婚嫁习俗的描写,有的地方写得非常具体形象(如娶亲礼仪程序),让我们看到了一幅宋元时期民间婚姻嫁娶的风俗画图。

关汉卿是一位勾栏艺术家,时常"躬践排场,面敷粉墨,以为我家生活,偶倡优而不辞"(臧晋叔《元曲选·序》)。长时间的书会才人生活使他对青楼倡优女子倾注了同情与怜爱,他写了三出妓女戏《救风尘》《谢天香》《金线池》,讴歌青楼女子的聪明才智与侠义行为,这些都是广为人知的。

在《救风尘》中,关氏描写了当时妓女所处的低贱生活状况及其多方面的歌舞弹唱才能。如"有一歌者宋引章""拆白道字,顶真续麻,无般不晓,无般不会"。(第一折)所谓"拆白道字,顶真续麻",这是宋元勾栏里常见的一种文字游戏。拆白道字,就是将一个字拆开来说,如"好"字拆为"女边着子"、闷字拆为"门里挑心"。《西厢记》第五本第三折:

红唱：我拆白道字，辨与你个清浑：

君瑞是"肖"字这边着个"立人"（按：即"俏"字），你是个"木寸马户尸巾"。净（郑恒）云："木寸马户尸巾"，你道我是个"村驴屌"（骂人的话）。

所谓"顶真续麻"，指上句的末字与下句的首字相同，如元代周德清《中原音韵》"作法十法定格"中《小桃红》曲所述：

断肠人寄断肠词，词寄心间事，事到头来不由自。自寻思，思量往日真情志。志诚是有，有情谁似，似俺那人儿。

该书评曰："顶真妙。"此即后来之"顶真格"。顶真，也写作顶针，它本指以针缝麻线首尾连贯，故《金线池》第三折云"续麻道字针针顶"。可见拆白道字或顶真续麻作为当时勾栏的一种表现敏捷才思的文字游戏，妓女们都能熟悉地掌握这些伎艺。

至于妓女普遍的生活状况，《救风尘》通过赵盼儿之口唱出：

〔点绛唇〕妓女追陪，觅钱一世，临收计，怎做的百纵千随，知重咱风流媚……

〔油葫芦〕……谁不待拣个称意的？他每都拣来拣去百千回。待嫁一个老实的，又怕尽世儿难成对；待嫁一个聪俊的，又怕半路里轻抛弃。

这些曲子把当时妓女的归宿和盘托出，把她们想嫁人的"两难"心态，刻画得入木三分。宋引章嫁给周舍后，"进门打了五十杀威棒，如今朝打暮骂，看看至死"。（第二折）这种描写是有法律根据的。有关"七出"的律条，在《元典章》卷十八《户部》四《婚姻》或《通制条格》卷四《户令》中均有记载。赵盼儿于是拿着"两个压被的银子""买休去来"。剧作此处涉及当时一种用金钱买断夫妻关系的习俗——"买休卖休"。在元代，由女方出钱给男方而离婚的叫"买休"；如由男方将女方转卖而出钱给女方的就叫"卖休"。这种做法官方曾禁止，《元史·刑法志》"户婚"条载：

诸夫妇不相睦，卖休买休者，违者罪之，和离者不坐。

既有此禁令，可见有违禁者。剧中赵盼儿就拟用钱去"买休"。但周舍公然声称："则有打死的，无有买休卖休的。"由此可见，当时妓女从良嫁人后依然有可能过着悲惨低贱的生活。

《救风尘》还出现了一个叫张小闲的人物，颇值得注意。这是宋元勾栏瓦舍里专门从事买酒召妓职业的"帮闲"。《救》剧第三折张小闲自报家门时说：

>自家张小闲的便是。平生做不的买卖，只是与歌者姐姐每叫些人，两头往来，传消寄息都是我。

这种"闲汉"在当时已成为一种专门职业，经常在酒馆茶座与勾栏瓦舍间走动。南宋灌圃耐得翁《都城纪胜·闲人》云：

>以闲事而食于人者。……专陪涉富贵家子弟游宴。……其猥下者，为妓家书写简贴取送之类。

这种闲汉，《梦粱录》《武林旧事》诸书均有专门记述，是当时社会上从事一种颇引人注目的职业的人。

宋元时期的娼妓，有官妓与私娼之分。《救风尘》写的是私娼，而《谢天香》（下称《谢》）、《金线池》（下称《金》）则写官妓。当时的官妓隶属于教坊或州郡。宋代朱彧《萍州可谈》云：

>娼妇州郡隶狱官。……近世择姿容习歌舞，邀送使客侍酒，谓之"弟子"，其魁谓之"行首"。

元承宋制。《谢》《金》两剧即写上厅行首谢天香和杜蕊娘的生活与情爱。所谓"上厅行首"，即官妓之领班。行首，本是一行人之首的意思。唐代常沂《灵鬼志》"胜儿"篇有"金银行首"之目。宋元之官妓有行会组织，常选色艺兼优者任行首。逢喜庆节日或宴请游赏要上官厅参官，故称"上厅行首"或"上厅引首"。《谢天香》楔子柳永白："不想游学到此处，与上厅行首谢天香作伴。"张千白："此处有个行首是谢天香，他便管着这散班女人。"《金线池》楔子石府尹白："张千，与我唤的那上厅行首杜蕊娘来，伏侍兄弟饮几杯酒。"这些都交代了上厅行首的身份及其职责。

《谢》《金》两剧着重描写了官妓们一种重要的礼俗——"唤官身"。《谢》剧第一折：

>张千云：禀的老爷知道，还有乐人每未曾参见哩。
>钱大尹云：前官手里曾有这例么？
>张千云：旧有此例。……
>旦云：咱会弹唱的，日日官身；不会弹唱的，倒得些自在。

又，旦唱〔金盏儿〕曲："他则道官身休失误，启口便无词。"第二折又写道：

张千云：谢大姐，老爷提名儿叫你官身哩。

正旦唱〔南吕一枝花〕曲："往常时唤官身可早眉黛舒，今日个叫祇候喉咙响。"第四折旦唱〔醉春风〕曲："比俺那门前乐探等着官身。"这里一再提到的"官身"或"唤官身"，指的是官妓承应的官府使唤。《金》剧楔子：

张千云：府堂上唤官身哩。
正旦云：要官衫么？
张千云：是小酒，免了官衫。（按：意为只是便宴，不必穿官府规定的服装）

第四折石府尹对杜蕊娘说：

你在我衙门里供应多年，也算的个积年了，岂不知衙门法度？失误了官身，本该扣厅责打四十，问你一个不应罪名。

周密《武林旧事》卷六《酒楼》篇记"和乐楼""和丰楼"诸酒楼后云：

以上并官库，属户部点检。每库设官妓数十人，各有金银酒器千两，以供饮客之用。……饮客登楼，则以名牌点唤侑樽。

凡官妓承值应差即为"唤官身"。《谢天香》《金线池》专门写官妓之日常生活及当值侑酒的情况。这种"官身"礼俗，其他元剧也有写到，如《蓝采和》第二折：

不遵官府，失误官身，拿下去扣厅打四十。

《风光好》第一折：

正旦云：妾身秦弱兰是也。……哥哥唤我怎的？
乐探云：太守老爷唤官身哩。

《青衫泪》第一折：

正旦云：妾身裴兴奴是也，在这教坊司乐籍中见应官妓。虽则学了几曲琵琶，争奈叫官身的无一日空闲。这门衣食，好是低贱。

这些描写，可见官妓"官身"之苦况。《筼谷笔谈》云：

> 玉堂设宴，歌妓罗列。有名贤后，卖入娼家。姚文公遣使诣丞相三宝奴请为落籍，丞相素重公，意欲以侍巾栉，即令教坊检籍除之。

这说明元代官妓从良，必须经办教坊落籍手续。《谢天香》剧也写到这一节。第二折写钱大尹对张千说：

> 张千……你对谢天香说，大夫人不与你，与你做个小夫人咱，则今日乐籍里除了名字。

总之，《谢》《金》两剧真切地描写了上厅行首谢天香、杜蕊娘的生活与爱情，她们的"唤官身"礼俗与从良嫁人的例俗。

关剧中还有对岁时节令习俗的描写。元时很重视清明节与寒食节，《析津志辑佚·风俗》云：

> 清明寒食，宫廷于是节最为富丽。……上至内苑，中至宰执，下至士庶，俱立秋千架，日以嬉游为乐。

西湖老人《繁胜录》云：

> 寒食前后，西湖内画船布满，头尾相接，有若浮桥。

关汉卿《调风月》剧也有这样的描写：

> （正旦带酒上）却共女伴每蹴罢秋千，逃席的走来家。这早晚小千户敢来家了也。（唱）
> 〔中吕粉蝶儿〕年例寒食，邻姬每斗草邀会。去年时没人将我拘管收拾，打秋千，闲斗草，直到个昏天黑地。

寒食节当在清明节前一两天，照例是女孩子们斗草邀会、闲荡秋千的好时光。所谓"斗草"，或称斗百草，斗草的多寡与韧性，是当时一种民间游戏。《荆楚岁时记》云：

> 竞采百药，谓百草以蠲除毒气，故世有百草之戏。

至于中秋节，民俗与元宵、清明等同为当时重大民间节日。《梦粱录》卷四云：

> 八月十五日中秋节，此日三秋恰半，故谓之"中秋"。此夜月色倍明于常时，又谓之"月夕"。此际……王孙公子、富家巨室，莫不登危楼，临轩玩月，或开广榭，玳筵罗列，琴瑟铿锵，酌酒高歌，以卜竟夕之欢。

《望江亭》第三折也有近似描写：

> （李稍云）亲随，今日是八月十五日中秋节令，我每安排些酒果，与大人玩月，可不好？大人，今日是八月十五日中秋节令，对着如此月色，孩儿每与大人把一杯酒赏月如何？……（正旦唱）
> 〔越调斗鹌鹑〕则这今晚开筵，正是中秋令节，只合低唱浅斟，莫待他花残月缺。

关氏《拜月亭》剧中，还写到当时民间拜月的习俗：

> （正旦云）梅香，安排香桌儿去，我待烧炷夜香咱。（唱）
> 〔伴读书〕你靠栏槛临台榭，我准备名香爇。心事悠悠凭谁说，只除向金鼎焚龙麝，与你殷勤参拜遥天月，此意也无别。……（做拜月科）

拜月习俗，由来远久。《汉书·匈奴传》云："单于朝出营，拜日之始生，夕拜月，其坐长左而北向。"宋元时民俗兴拜月，《西厢记》等剧曾详细写及。至今粤东潮汕一带仍兴中秋夜拜月娘之习俗，拜者以妇女、小孩为主，潮州俗谚至今仍有"男不圆月，女不祭灶"之说。可知这是一个起源甚早，至今在某些地方仍存在的古老风俗。

关剧还写到当时的丧葬习俗，如《窦娥冤》就写到土葬情况：

> 割舍的一具棺材停置，几件布帛收拾，出了咱家门里，送入他家坟地。（第二折〔斗虾蟆〕曲）

但关剧写得更多的是火葬，如《蝴蝶梦》第四折王婆白：

> 听的说石和孩儿盆吊死了，他两个哥哥抬尸首去了，我叫化了些纸钱，将着柴火，烧埋孩儿去呵。（唱）
> 〔双调新水令〕……我叫化的乱烘烘一陌纸，拾得粗壑壑几根柴，俺孩儿落不得席卷椽抬，谁想有这一解！

这里把"席卷椽抬"的火化过程都写到了。关氏《哭存孝》剧中邓夫人唱〔水仙子〕曲：

> 我将这引魂幡执定在手中摇，我将这骨殖匣轻轻的自背着。……

其他元杂剧如《㑇梅香》《赚蒯通》也都写到火葬习俗。《元典章》卷三十《礼部三·丧礼》曾说到当时火葬相当普遍：

> 百姓父母身死，往往置于柴薪之上，以火焚之。

《马可波罗游记》记所见火葬处所共十一处之多，处所所在的地方为杭州、邳州、淮安、襄阳等。《录鬼簿》记元剧名家郑光祖"病卒，火葬于西湖之灵芝寺"。可见火葬习俗在当时的普遍程度。

关剧集中地反映了元代文人士子的风尚意趣，这是非常值得注意的。有元一代，文人士子的命运坎坷悲惨。元前期有四十多年未开科场，使一代文士"沉郁下僚，志不得伸，如关汉卿……于是以其有用之才，而一寓之乎声歌之末，以抒其怫郁感慨之怀，所谓不得其平而鸣焉者也。"（明胡侍《真珠船》）元代有"儒户"之制，始于太宗。元末陶宗仪云："国朝儒者至戊戌（1238）选试后，所在不务存恤，往往混为编氓。"（《南村辍耕录》卷二《高学士》）《元典章》卷三一载：

> 儒户差泛杂役……与民一体均当。

因此，文人儒士"或习刀笔以为胥吏，或执仆役以事官僚，或作技巧贩鬻以为工匠商贾"。（《元史·选举志》）由于社会地位普遍低下，难免有"九儒十丐"之叹。

关剧多处写到当时儒士的苦况，如"且休说'文章可立身'，争奈家私时下窘"（《蝴蝶梦》楔子），"我也只为无计营生四壁贫，因此上舍得亲儿在两处分"（《窦娥冤》楔子）。这样，在悲苦险恶的世道面前，或纵情声色，或浪迹山林，便成为元代文士共同的风尚志趣。关剧在这方面有非常真切的描写：

《温太真玉镜台》一剧是根据《世说新语·假谲第二十七》一段故事点染而成的。温太真，即温峤，晋人，是晋代历史上一位名声显赫的将军，《晋书》卷六十七有传。但剧中的温峤，与其说是晋代带兵的骠骑将军，不如说像元代的儒士。剧作第一折用大部分篇幅大谈"自古至今，那得志与不得志的多有不齐"。全剧写温峤费尽心神，用假谲之计，"怎能够可情人消受锦幄凤凰衾，把愁怀都打撒在玉枕鸳鸯帐"，最后心遂所愿，抱得美人归。

当然，把纵情声色的意愿表达得最彻底最淋漓尽致的，首推关汉卿的〔南吕一枝

花〕(不伏老)套曲：

> 我是个普天下郎君领袖，盖世界浪子班头。愿朱颜不改常依旧，花中消遣，酒内忘忧……甚闲愁到我心头？伴的是银筝女银台前理银筝笑倚银屏，伴的是玉天仙携玉手并玉肩同登玉楼，伴的是金钗客歌金缕捧金樽满泛金瓯。……
>
> 我玩的是梁园月，饮的是东京酒，赏的是洛阳花，攀的是章台柳。……则除是阎王亲自唤，神鬼自来勾，三魂归地府，七魄丧冥幽。天那，那其间才不向烟花路儿上走！

至于浪迹山林的隐逸倾向，如《单刀会》第二折〔滚绣球〕曲辞：

> 任从他阴晴昏昼，醉时节衲被蒙头。我向这矮窗睡彻三竿日，端的是傲煞人间万户侯。自在优游。

当然，啸傲山林最典型的作品，还不在关剧，而在关氏散曲，如〔南吕四块玉〕(闲适)小令之三：

> 意马收，心猿锁，跳出红尘恶风波。槐阴午梦谁惊破？离了利名场，钻入安乐窝，闲快活。

元代文人儒士或纵情声色或浪迹山林的风尚，只要我们翻开《全元散曲》，这两种倾向的散曲作品几乎俯拾即是，例子是不必一一援举的。

关剧所表现的宋元民俗，其他的如《窦娥冤》写到为死者做水陆道场以超度亡灵升天，每逢冬时年节、初一十五拜祭先人的习俗，念符咒驱鬼习俗；在蒙古族风俗的影响下，羊肴相当风行。元代《饮膳正要》列举当时的时尚美食，即有蔡婆想吃的"羊肚羹"一项。《玉镜台》中写到当时社会的一种审美时尚——观女子脚儿大小，以小脚为美；《陈母教子》十分具体地写到官吏的靴帽穿戴等衣饰礼仪；《单刀会》中对关羽的描绘可见元时已形成崇拜关公的习俗；《哭存孝》所写的北方民族一种围猎打场的风俗。

关汉卿是一位语言大师，关剧所运用的宋元口语、市语、谣谚十分丰富，他的剧作是一个巨大的语言艺术宝库。从民俗的角度来观照，他给我们提供了那个时代语言发展变化的无比丰富的实例。限于篇幅，当另文论述。

关剧所描述的宋元民俗，涉及那个时代的婚嫁文化、青楼文化、娱乐文化、节令文化、时尚文化等内容，让我们看到当时社会某一部分人（尤其是士子与妓女）的生存状态，他们的价值取向与心理活动，看到了这些习俗里面所蕴藏的丰富复杂的思想因素

与文化心理。王国维说，关氏"曲中多用俗语，故宋金元三朝遗语所存甚多"。(《宋元戏曲史》) 其实何止"遗语"，"遗俗"也很不少。

<p align="right">(原载《戏剧艺术》1999 年第 3 期)</p>

《关汉卿全集》校注后话

《关汉卿全集》的校注工作是在我的老师、著名学者王季思教授的指导下进行的。尽管王老师未能通审全书，但全书不少地方是吸收了王老师的研究成果的。举一例说，《窦娥冤》第二折有一首著名的《斗虾蟆》曲，王国维在《宋元戏曲史》第十二章《元剧之文章》中引用此曲后评论说："此一曲直是宾白；令人忘其为曲。元初所谓当行家，大率如此。"但王国维在引用此曲时，有几句标点错了。这几句曲子原来应该是"割舍的一具棺材停置，几件布帛收拾，出了咱家门里，送入他家坟地"。王国维错标点成"割舍的一具棺材，停置几件布帛，收拾出了咱家门里，送入他家坟地"。以后各种本子均以此为依据，以讹传讹。王老师对我说，他在年轻时就发现王国维这一错讹，但当时因为王国维声望极高，不便提出，这几年才在自己的著作中加以指正。像《斗虾蟆》曲的标点，如果不是王老师提出来，我自己还会跟着标错。

着手校注关剧，首先碰到的是剧目真伪的鉴别问题。根据钟嗣成《录鬼簿》的著录，关汉卿撰杂剧六十多种，留传下来的确切无疑为关撰的有十三种，另有五种杂剧，即《包待制智斩鲁斋郎》《钱大尹智勘绯衣梦》《尉迟恭单鞭夺槊》《刘夫人庆赏五侯宴》《山神庙裴度还带》，究竟是否关撰，研究者有不同的说法。对剧目的真伪问题，我在书中没有采取"去伪存真"的做法，而是"兼容并包"。尽管对这些剧目的真伪我有自己的看法，但整理校注大作家的全集，并非撰写学术论文，重点不在于写出什么独特见解，而在于为读者提供戏剧家作品的全貌，因此只好把真货与可能是"伪劣商品"和盘托出，加以说明后由读者自己鉴别。如果不是这样，自己以为是伪作就将它剔除，别人却认为那才是真品，而一本作家全集竟然漏掉了真品，其价值如何则可想而知。因此，在编录关剧作品时，我将这五个具有争议的剧本全部录上，也将一些有疑点的散曲作品全部录上。

关于校勘所用的本子，我采用明代臧晋叔的《元曲选》本作底本，用其他本子参校；《元曲选》无选录的关剧，则用"脉望馆本"为底本。而对于元代的刻本《元刊杂剧三十种》，则主要用来参校。之所以不采用最古老的本子作为底本，我的想法是：《元刊杂剧三十种》虽是元代刻本，但仅存曲文，基本上没有宾白且刻印粗糙，错讹异常严重。当然无法用它的曲辞与别的本子的宾白合在一起"组装"成一部完整的关剧，因为那样做就会牛头不对马嘴。这些年选注出版关剧所用的底本，大体上有两种不同的选择：吴晓铃先生等以明万历十六年（1588年）刊刻的《古名家杂剧》本为底本，参校其他；北京大学中文系编校的《关汉卿戏剧集》和王季思老师主持的，黄天骥、苏

寰中和我三人注解的《中国戏曲选》以及最近出版的《全元戏曲》等书关剧部分所用的底本，则采用明万历四十三年（1615年）臧晋叔刊刻的《元曲选》本为底本，而参校其他。为什么要采用后出的臧本？而不采用早于臧本约三十年的"古名家本"为底本呢？对这个问题学术界有不同的看法。我的主要意见是：在今存的元明两代关剧版本中，臧本最为顺畅，最具可读性。臧晋叔说："予家藏杂剧多秘本。"他在编刻《元曲选》时，参考了当时二百多种与坊间刻本不同的"御戏监"的本子，我们虽然不能说这二百种"御戏监"的本子最接近元剧包括关剧原作，但也没有理由认为它们离元剧、关剧原作相去殊远。臧晋叔批评南曲时文，他是下大力气尽量保留元曲之精华的，他说："予故选杂剧百种，以尽元曲之妙，且使今之为南（曲）者，知有所取则云尔。"（引文均见臧晋叔《〈元曲选〉序》）

在出版的关剧校本中，1958年出版的吴晓铃先生的《关汉卿戏曲集》校勘极详，1976年出版的北京大学中文系的《关汉卿戏剧集》校勘简明，这两套书对我的帮助、启迪较大，在他们点校的基础上，我的校勘文字更加简约，因为考虑到绝大多数读者对此兴趣并不大，因此尽量减少烦琐的引证文字。

读者阅读元曲，对其中的特殊用语、曲律及元曲语汇的某些特点常感畏难，这是注解时需要重点突破之处，要尽量注得简明，并需援引例证，起到举一反三的作用。如《天下乐》曲子的第二句，习惯上加"也波"这一词语，我注明这是一种行腔时的习惯，所以才会出现"今也波生""容也波仪"这样的曲辞，实际上就是"今生""容仪"的意思，"也波"仅是一种腔格，无实际意义。

杂剧原是一种舞台表演艺术。在注解关剧时，需要将它"舞台化""立体化"。因为戏剧的主要价值在于演出，戏剧本体论的中心课题就在于搬演，没有哪一部戏剧史上的名著不是为演出而撰写的。我在注解关剧时，力求把握这一点，从特定的戏剧情境出发给予说明与提示，避免就词语注词语，避免将生动的"场上之曲"变成平面僵死的"案头之曲"来注解。如《望江亭》第三折谭记儿乔装渔妇上场时，剧本这样写——

（正旦拿鱼上，云）这里也无人。（注）妾身白士中的夫人谭记儿是也。装扮做个卖鱼的，见杨衙内去。好鱼也！这鱼在那江边游戏，趁浪寻食，却被我驾一孤舟，撒开网去，打出三尺锦鳞，还活活泼泼地乱跳，好鲜鱼也！

在"这里也无人"一句之后，我注明这是"背白"（即"背云"）开头语，因为在前面《窦娥冤》一剧的注解中已对"背云"这一舞台表演术语有所注明，此处就省略了。在这大段"背云"结束后我这样注："这段白写得既符合谭记儿'渔妇'身份，又可看出她正满怀信心去迎敌，准备撒开网去赚杨衙内这条'大鱼'。"这样结合人物此时此地的心理活动与戏剧动作表演来注解剧本，可以帮助读者想象演出时的戏剧规定情境，对读者领略关汉卿这位元剧的当行巨擘的作品不无裨益，如果说我校注的这本

《关汉卿全集》有什么特色的话,也许这算是一项吧。

关剧的研究,本来就没有形成一般热流,但它与其他古典文学领域的研究一样,却自然形成自己的"热点"。这个"热点",就是谈悲剧必称《窦娥冤》,谈喜剧不离《救风尘》《望江亭》,谈历史剧立举《单刀会》,对关剧的其他剧目,深入的研究剖析文字就较少。这种情况实在是不正常的。不是从审美的角度,而是以某些揭露性文字为依据来褒贬关剧。现举《玉镜台》为例择要说一说:

《温太真玉镜台》杂剧是关撰不容置疑。它敷演晋代温峤(字太真)用御赐玉镜台为聘娶刘倩英的故事。文字是第一流的元曲文字,与最上乘的唐诗、宋词堪可比并,全剧写得明快疏隽、风情旖旎、赏心悦目,是关汉卿的一部力作。但我过去却认为,剧本描写"老夫少妻"的故事,给一桩悲剧"涂抹上一层无聊的喜剧色彩"。现在看来这个评价是不恰当的。

《玉镜台》一剧据我猜测应作于关汉卿晚年,因为从创作心理上看,一个才华横溢的青年作家是不会对"老夫少妻"的题材感兴趣的。至于晚年的关汉卿为什么写这种题材,由于材料缺乏,我们很难下判断。

《玉镜台》中的温峤,从剧情规定看应是个中年人,"我老则老争(怎)多的几岁?"他与刘倩英,并非"八十老翁十八妻"那种年龄差别悬殊的婚配。剧本着重描写的是翰林学士温峤爱刘倩英,爱得真诚疯魔,虽然遭到刘的拒绝与诟骂,但他没有权势压服,没有暴力非礼,而是"索(须)将你百纵千随",将对方"看承的家宅土地,本命神祇""你若别寻的个年少轻狂婿,恐不似我这般十分敬重你"。(引文均见第三折)温峤采用真心儿待、耐性儿捱的态度,终于"精诚所至,金石为开",赢得刘倩英的谅解与欢心。剧作的主旨,显然是在颂扬一种真心实意的和睦宽容的夫妻关系。杂剧写温峤对刘倩英的思慕倾心,写得深情缱绻、神思飞扬,关汉卿的文采风流表现得酣畅淋漓。这样优秀的作品,确实如元末贾仲明对关汉卿的挽词中所说的,"珠玑语唾自然流,金玉词源即便有,玲珑肺腑天生就"。如果我们仅从是否揭露封建婚姻制度不合理的角度去寻找这个杂剧的价值,就会将金子视作废铜烂铁,损失的绝不是关汉卿,而是我们自己。

当时间拉开了一定的距离之后再来认识某样事物,再来看自己这些"白纸黑字",遗憾是难免的,但或许能客观些。是为"后话"。

(原载《广州日报》1991年10月23日)

元曲巨人　勾栏浪子

——关汉卿及其剧作的再认识

1958 年，当时的世界和平理事会决定将我国元代戏曲家关汉卿列为"世界文化名人"，中国掀起了纪念关汉卿戏剧活动 700 周年的热潮。著名戏剧家夏衍提出：外国有"莎学"，我们也要有自己的"关学"。70 年过去了，"关学"并未形成。究其原因，我以为是关汉卿的作品，表述直白而强烈，旨趣鲜明而饱满，不像《红楼梦》那样博大精深，充满"迷宫式"的内容与人物，可以令人去探究深挖，甚至钻牛角尖，因此形成一门专门的"红学"。"红学"像海洋，浩瀚深邃，不易捉摸。关剧则如"飞流直下三千尺"的瀑布，壮观、亮眼、澎湃、震撼，奔泻直下，不存在谜一样的内容与人物。当然，我们还不应忘记：元杂剧本质上是一种市井通俗文艺，是大众化而不显艰深的戏曲形式。

关汉卿产生于元代，不是没有原因的。元朝国力强盛，其疆域比今日中国之版图还大。过去，我们常从社会学的维度研究元杂剧，强调民族压迫与歧视，"人分十等"云云，这些当然是必要的，但相反的史料也不少。元末明初叶子奇的《草木子》"克谨"篇记：

> 自世祖混一之后，天下治平者六七十年。轻徭薄赋，兵革罕用，生者有养，死者有葬；行旅万里，宿泊如家。

元代，尤其是前期，即从元世祖忽必烈至泰定帝约 50 年间，整个社会处于上升阶段，经济发展，商业兴盛，驿站林立，海运、河运发达，与 140 国有通商往来（宋时只有与 50 国贸易）；文化也有可圈可点之处，举例来说，全国有书院 407 所，元代建造的"金纫玉砌，土木生辉"的白塔，至今仍矗立在北京的阜成门。元代的郭守敬、王桢、许衡、朱思本、黄道婆、八思巴、赵孟頫、黄公望、萨都剌等，是中国文化史上响当当的名字，而关汉卿也是他们当中杰出的一位。

就元杂剧的繁荣来说，回归元杂剧本身，或许只有在回归的过程中，我们才可能逐渐接近元杂剧勃兴与出现关汉卿的历史原因。

元代接续宋代。宋代既是封建士大夫文化发展的高峰，又是市井民间通俗文化繁荣的黄金时代。由于城市经济的迅速发展与市民阶层的崛起，民间通俗文艺如雨后春笋般

萌发。宋代的"流行歌曲"——宋词就是在这样的环境下产生并登上传统文化高峰的。而其他的民间通俗文艺，名目之多，形式之五花八门，瓦舍（瓦砾场，宋元时期大型民间游艺场所）、勾栏（栏干互相勾连起来的演出场地，即舞台）规模之宏大，创作者、观赏者人数之众多，这种盛大的游艺场面，历史上从未出现过。只要翻读《东京梦华录》《梦粱录》《都城纪胜》《武林旧事》等宋代史料笔记，便可窥有宋一代民间通俗文艺繁荣之端倪。而元代前期由于社会安定，商业经济繁荣，大都、杭州等世界特大城市的娱乐经济遍地开花。从元代开始，封建社会后期文学的主体结构发生根本变化，以诗文为主体演变成以通俗文艺戏曲小说为主体。元代著名史料笔记《南村辍耕录》记载了元代院本（勾栏行院的戏班或演出团体演出的节目）凡数百种，包括杂剧演出剧目及各种游艺节目，令人眼花缭乱的杂技杂耍杂艺等。元代杂剧剧目约600种（今存170种），知姓名作者80多人。《录鬼簿》记"元初关汉卿已斋叟以下，前后凡百五十人"。当时有许多杂剧创作团体，如关汉卿的玉京书会、马致远的元贞书会、萧德祥的武林书会，以及古杭书会、九山书会等。而关汉卿正是在民间通俗文艺勃兴和元杂剧演出鼎盛的基础上脱颖而出，成为元杂剧的代表人物的。

过去，我们常用"压迫—反抗"的二元思维去解释元杂剧的繁荣，由于认知角度比较单一，很难解释元杂剧的繁荣与关汉卿出现的缘由。

过去，我们（包括笔者）认为关汉卿的一生是"战斗的一生"，他是战士，"一管笔在手，敢搠孙吴兵斗"。（讹传为关撰〔大石调青杏子·骋怀〕）仿佛关氏就是一名与元代黑暗社会战斗到底的战士。这其实是有点偏颇的。

由于元代前期约四十年未举行科举考试，直到仁宗延祐二年（1315年）才恢复科举，因此，关汉卿这一代读书人，失去了科举的"上天梯"，只好沦落到勾栏瓦舍为倡优写唱本，写杂剧。这一代人与元代统治者渐行渐远，"离异意识"十分强烈。正如明代胡侍《真珠船》所说：

> 元曲，如《中原音韵》《阳春白雪》《太平乐府》《天机余锦》等集，……《单刀会》《敬德不伏老》……等传奇，率音调悠圆，气魄宏壮，少与之京矣。盖当时台省之臣，郡邑正官及雄要之职，尽其国人（指蒙古人）为之；中州人每沉郁下僚，志不获展，如关汉卿……其他屈在簿书、老于布素者，尚多有之，于是以其有用之才，而一寓之乎声歌之末，以舒其怫郁感慨之怀，盖所谓不得其平而鸣焉者也。

所以，关汉卿这一代杂剧作家，与历代传统文人大异其趣，他们不做官，也无官可做，或做芝麻绿豆般的小官，不存在"居庙堂之高，则忧其民"，也不存在"处江湖之远，则忧其君"（《岳阳楼记》）的问题；而是用自己的才华撰写杂剧，把元代前期这股文化娱乐消费的浪潮推向极致，关汉卿因此成了北宋末期至元代前期这200年间涌现的

新的戏曲形式——杂剧的代表人物。

关汉卿是一位多产作家，一生写了60多种杂剧，他写的杂剧的题材，都是勾栏瓦舍热门演出的题材，主要有以下四种：

其一，历史故事剧。这是我国古代的写作传统：以史为鉴，借史抒怀。如三国戏就有《关大王独赴单刀会》《关张双赴西蜀梦》，其他有《温太真玉镜台》《山神庙裴度还带》《邓夫人苦痛哭存孝》等，以及只有存目、剧作已佚的《唐太宗哭魏徵》《吕蒙正风雪破窑记》等。

其二，勾栏妓女倡优故事剧。这方面的人物与生活，关氏十分熟悉。如《赵盼儿风月救风尘》《钱大尹智宠谢天香》《杜蕊娘智赏金线池》，以及只有存目的《秦少游花酒惜春堂》《风流孔目春衫记》《晏叔原风月鹧鸪天》等。

其三，公案故事剧。如《感天动地窦娥冤》《包待制三勘蝴蝶梦》《钱大尹智勘绯衣梦》《包待制智斩鲁斋郎》等，以及只有存目的《双提尸鬼报汴河冤》《开封府萧王勘龙衣》等。

其四，是所谓"寻常熟事"，近似我们今天说的观众喜闻乐见的故事，如古代四大美人，关氏写了三位，已佚的《姑苏台范蠡进西施》《汉元帝哭昭君》《唐明皇哭香囊》等。

由现存关氏撰的60多种杂剧存目可知，有两类题材是元人杂剧司空见惯而关汉卿从未触及的，那就是神仙道化剧与山林隐逸剧。"元曲四大家"之一的马致远，惯于写神仙道化与山林隐逸的题材，所以元末贾仲明的挽词说他是"万花丛里马神仙"。

关汉卿不写神仙道化与山林隐逸，说明关氏是一位入世的杂剧家，面对现实，关注百姓疾苦，对虚无缥缈的神仙世界并无兴趣，儒家"修齐治平"的所谓抱负不见了，他身上较少传统文人"穷则独善其身"的情怀。正是这种情怀，难以投合市民大众的审美趣味。

关汉卿的写与不写，表达了他的创作追求与自觉选择。关剧向市民趣味倾斜，而不向文人情调靠拢，排斥离开大众的文人单方面的自我想象与自我欣赏。举例来说，他笔下的公案戏，与一般的以"勘案—破案"为终极目标的公案戏不同，而是塑造有血有肉的人物，以达到教化震慑的目的。

《窦娥冤》这部旷世大悲剧不啻描写窦娥的悲苦与灾难，而且通过人物遭际，揭示悲剧的深层次原因。窦娥是元代高利贷的受害者，"羊羔儿利"迫使七岁的窦娥离开家去给蔡婆做童养媳；而放高利贷的蔡婆不是坏人，她只是一个孤苦无援的老妇人。戏剧冲突开始时，窦娥已经守了两年寡，与蔡婆相依为命。接着，流氓张驴儿父子强行闯入寡妇人家，胁逼婆媳嫁与他父子为妻，蔡婆屈服了，窦娥拒绝了。当张驴儿毒死自己老子、戏剧矛盾进一步激化时，窦娥选择了"官休"，这时她对官府还有幻想。当赃官桃杌把她打得死去活来，"一杖下，一道血，一层皮"的时候，窦娥仍然没有屈服，她不是软骨头，不是可怜兮兮的人物，而是像关汉卿说的，是一颗响当当的铜碗豆！但当桃

机转而要拷打蔡婆时,为了年迈的婆婆不受皮肉之苦,窦娥屈招了"药死公公",她的心是多么善良呀!游街时,窦娥恳求刽子"不走前街走后街"——以免蔡婆撞见"枉将她气杀"。连刽子都感动了:"你的性命也顾不得,怕他见怎的!"生离死别的时候,窦娥向蔡婆提出:

> 婆婆,此后遇着冬时年节,月一十五,有㴸不了的浆水饭,㴸半碗儿与我吃;烧不了的纸钱,与窦娥烧一陌儿,则是看你死的孩儿面上!

窦娥临死只能提出这些可怜微小的要求!而面对刽子手、监斩官时,窦娥郁积已久的愤懑喷薄而出,她骂天地诟鬼神,控诉社会的善恶颠倒,清浊不分,欺软怕硬,顺水推船。〔滚绣球〕一曲是最强音,慷慨激越,把悲剧推向高潮。"三桩誓愿"——实现,"若没些儿灵圣与世人传,也不见得湛湛青天"!窦娥是一个真实的血肉饱满的艺术形象。《窦娥冤》通过窦娥冤死,揭示悲剧根源,让人们认识历史,感知社会,思考人生。悲剧主人公的不幸结局与其慷慨赴死的自觉意识,使《窦娥冤》成为感天地、泣鬼神、撼人心的大悲剧,使它成为王国维所说的"即列之于世界大悲剧中亦无愧色也"。

《蝴蝶梦》也是一个公案戏,剧作是旦本,由正旦扮王婆主唱。当王婆见到凶徒葛彪打死自己丈夫还无事人一般逍遥时,她大声咆哮:

> 使不着国戚皇亲,玉叶金枝,便是他龙孙帝子,打杀人要吃官司!

这实际上是关汉卿借王婆之口,对元代法治的松弛,强权就是公理的现实发出最强烈的控诉;是宋代农民起义提出的"法分贵贱贫富,非善法也"的直接传承,表达了新崛起的市民阶层强烈的"法平等"意识。

《蝴蝶梦》是一个包公戏,却是一个另类的包公戏。之所以说"另类",一是剧中宋代的包拯,判案依据的是元代的法律。元律《通制条格》规定:蒙古贵族打杀汉人,不须偿命,只需交纳罚金;汉人打杀蒙古人,则须偿命。包拯于是判决王氏三兄弟中一个人出来替葛彪偿命。二是通常包公戏中的包拯,只对坏人用刑,或动铡刀,或打板子;但《蝴蝶梦》中的包拯,却对好人用刑。"麻槌脑箍,六问三推",把王氏三兄弟"打的浑身血污"。三是包公最后之所以能秉公判案,是在王婆高尚的情操感召下才做出的。王婆舍亲子而保全丈夫前妻儿子性命的高尚精神照耀全剧,感动了包拯,他最后用"调包计"救了王三性命。杂剧塑造了一个另类的包公,出观众意想之外,却在人物情理之中。

《蝴蝶梦》充盈着百姓喜闻乐见的市井情趣。如王大交代后事时,对王婆说:"母亲,家中有一本《论语》,卖了替父亲买些纸钱。"王二说:"母亲,我有一本《孟

子》，卖了替父亲做些经忏。"对儒家经典的揶揄态度，令人发噱。王三是丑角扮的，他问差役张千如何处死自己，张千答："盆吊死（当时一种酷刑），三十板高墙丢过去。"王三说："我肚子上有个疖子哩，丢我时放仔细些！"当知道自己必死无疑时，王三绝望了，竟然唱起曲子来。这个杂剧本来只由正旦王婆主唱，王三却破例唱起来：

腹揽五车书，都是些《礼记》和《周易》，眼睁睁死限相随。……包待制又葫芦提，令史每装不知，两边厢列着祗候人役，貌堂堂都是一伙……的！

王三破口大骂老糊涂的包拯、伪善的令史、祗候杂役……他爆粗口了，剧场效果之强烈不难想见，而批判也到了非常激烈、不留情面的地步。

剧作结局，包拯封赏："大儿去随朝勾当（即当朝为官），第二的冠带荣身，石和（王三）做中牟县令，母亲封贤德夫人。"包拯哪来的权力，可以越过皇帝进行封赐？这完全是市井小民的一厢情愿：升官发财，否极泰来。虽然现实生活不可能如此，但市井百姓乐于见到这样的结局，乐于接受这样的封赏。

《鲁斋郎》写一桩做丈夫的送妻给权贵的情事。据《马可波罗游记》记，当时的副相阿合马，就是一个鲁斋郎式的人物，淫人妻女133名。包公最后用"鱼齐即"智斩鲁斋郎。这有点类似填字游戏，现实中是绝对不会发生的，但正是这样插科打诨式的结局，肯定赢来大快人心的剧场笑声与掌声。这种笑声与掌声，正是宋元时代大众消费文化形态最典型的目的与效果。

《单刀会》的关云长，正气凛然，最终降服诡计多端的鲁肃。关云长作为主角，第一、二折并未上场，由乔公与司马徽历数其英雄业绩，取得先声夺人的效果，这在元杂剧编撰史上是对体例的重大突破。

《救风尘》中的赵盼儿，凭着智勇战胜"酒肉场中三十载，花星整照二十年"的老狎客周舍。《望江亭》写寡妇谭记儿在清安观中自主相亲，再嫁白士中。为捍卫自身婚姻家庭的幸福，她巧扮渔妇，智赚钦差杨衙内的势剑金牌与捕人文书，使杨衙内落得个出乖露丑的下场。《谢天香》中聪慧绝顶的谢天香，与呆呆傻傻的才子柳永悉成对照，极富喜剧效果。尤其令人赞叹的是钱可为保护朋友的妻子，不惜自身名节受损。这些地方，可见关汉卿的理想人格与价值取向。

《玉镜台》是关氏重要的作品，过去的评论（包括笔者在内）只停留在肤浅的"老夫少妻"层面，这其实是很片面的。温峤是晋代一位著名人物，对国家朝廷颇有贡献，他死时只有42岁，属英年早逝。杂剧写温峤用皇帝赏赐的玉镜台为聘，自己做媒人娶妻，这事在旧时代够"奇"了。刘倩英嫌温年纪大，两个月拒不同房，不愿叫温峤一声丈夫。在这种情势下，将军温峤没有以势压服，做大官的温峤没有以权降服，大男人温峤也没有以家庭暴力对付刘倩英，而是用"真心儿待，诚心儿捱""把你看承的家宅土地，本命神祇"，最后赢得她的芳心。爱情是两颗心的无缝对接。剧作通过温峤的耐

心与温情，挖掘人性中美好的一面，反对男尊女卑，颂扬一种平等相处的夫妻关系。全剧属第一流的元曲文字，如第一折的〔仙吕六幺序〕〔幺篇〕诸曲，令人击赏，充满缱绻柔情与旖旎风光。

关剧现存唯一的才子佳人戏《拜月亭》，把男女主角的爱情置于兵荒马乱的大背景下，特殊背景演绎特殊爱情。男女主人公逃难时互相扶持，从假夫妻变成真夫妻。女主王瑞兰的父亲王镇，是兵部尚书，他在招商店意外碰见女儿，命人将其驾走，留下病中的蒋世隆。剧末，王镇凭借权势，将两个女儿嫁与文武状元。他自己是武官，偏爱武状元，故将亲生女嫁给武状元，将义女嫁给文状元。最终发现文状元蒋世隆与蒋瑞莲是亲兄妹，于是将新人进行调换，可是蒋瑞莲却不愿意……剧作到了结尾，依然波诡云谲，引人入胜。剧作批判的矛头，自始至终指向权力，指向封建家长。虽然是才子佳人戏，但关汉卿有自觉的写作目的与定位，《拜月亭》因此超越一般的才子佳人戏，成为可与《西厢记》比肩的爱情戏杰作。（李卓吾评论）

《五侯宴》的写法，在关剧中属异数。史载五代后唐末帝李从珂（934—936年在位）"其世微贱"，杂剧从这一简略记载中，可能还参考一些民间传说，敷演成一个非常感人的故事。它写李从珂之母王嫂，无力殡埋死去的丈夫，典身给土财主赵太公，赵太公却将"典身三年"的文书偷改为卖身文契，逼王嫂终身为奴。为了让儿子赵脖揪有充足奶水吃，赵太公竟要摔死王嫂之子（即李从珂），后又逼王嫂把儿子丢弃荒野。赵太公死后，其子赵脖揪不念王嫂哺乳之恩，变本加厉迫害王嫂，动不动用黄桑棍毒打。有一天，王嫂不慎将吊桶掉在井里而无力捞起，想到又要遭一顿毒打，在井边自尽时为李从珂所救。原来被丢弃荒野的李从珂为将军李嗣源救起，18年后已长成一位英俊的小将军，屡打胜仗。但无论是李嗣源还是李嗣源的母亲刘夫人，抑或众将领，无人敢说真话，无人敢揭开李从珂的身世，直至李从珂拔剑以死相胁，刘夫人才不得不说出真相，李从珂赶忙策马接回奄奄一息的母亲，母子终于团圆。

整出杂剧，除了第四折由正旦扮刘夫人主唱外，其余各折皆由正旦王嫂主唱，王嫂是全剧第一主角，她的血泪身世催人泪下。剧作还穿插李嗣源麾下包括李从珂在内的众将大战梁将王彦章的场面，众将的跚马排场反复出现，类似现今京剧、粤剧的《苏秦六国大封相》那种排场。所以，《五侯宴》演出时应是一个有好故事、好人物、好排场的大型戏曲。

《诈妮子调风月》的剧情，令人震撼。它写贵族老千户家来了客人小千户，小千户用甜言蜜语欺骗婢女燕燕，使其失身，后又移情别恋。受骗的燕燕自比扑火的灯蛾，她在小千户的婚礼上情绪激动，大骂新人"是个破败家私铁扫帚""绝子嗣，妨公婆，克丈夫"，宾客们是"吊客临，丧门聚"。燕燕骂婚的场面，可谓石破天惊，把主人和众宾客吓得目瞪口呆。这样激烈的戏剧场面，中国戏曲史上极其罕见。

就关剧现存的18个作品来看，旦本占了12个，鲜明的艺术形象有窦娥、赵盼儿、谭记儿、谢天香、杜蕊娘、燕燕、王瑞兰、《蝴蝶梦》的王婆、《五侯宴》的王嫂、《哭

存孝》的邓夫人等,这些人多是社会底层的女性,如妓女、婢女、穷人家的寡妇、农妇、平民的妻子,还有下级官吏的妻子(谭记儿)、兵部尚书的女儿(王瑞兰)等,她们在剧中无不处于弱势地位。关汉卿关注女性命运,同情弱者,在至微至贱的女性身上,同情她们的大悲大苦,赞颂她们的大智大勇,为弱者对命运的抗争喝彩,为弱者战胜强者、公理战胜强权鼓与呼。正如陈毅元帅所说:

> 关汉卿的剧作,不管是悲剧或喜剧,都表现了封建社会两个主要阶级的对立。他是非分明,因而爱憎分明,他的同情总是在被压迫者一边,总是写压迫者,看去像是强大而实际上腐朽无能,被压迫者看似卑微而却具有无限智慧与力量。(陈毅《关汉卿戏剧活动700周年题词》)

在几个末本戏中,关汉卿歌颂关云长的豪迈与胆识,温峤不恃权势欺侮女性的性别平等观,赞扬钱可、裴度崇高的人格精神。《裴度还带》通过中唐名相裴度早年拾获价值千贯钱的玉带、待在风雪交加的山神庙门口等候失主的故事,写裴度不但免于一死,且中了科举,娶到老婆,而这一切,都是由于裴度心地极其善良,不贪不义之财才得到的福报。杂剧穿插相士赵野鹤的断言失实,拉近了剧中故事人物与市井百姓的距离,剧情成了市井小民喜闻乐见的故事。市民文化娱乐消费的主体性地位,在关剧中表现得淋漓尽致。

关氏笔下的反面人物,有皇亲国戚(鲁斋郎)、豪强势要(葛彪)、贪官污吏(桃杌)、土豪劣绅(赵太公赵脖揪父子)、衙内嫖客(杨衙内、周舍)、流氓地痞(张驴儿父子)等,都是些可笑可恨的丑八怪,在元代现实社会中完全可以见到他们的身影,这些反面形象组成了元代社会的"百丑图"。

元末贾仲明为《录鬼簿》补写的关汉卿挽词云:

> 珠玑语唾自然流,金玉词源即便有,玲珑肺腑天生就。风月情忒惯熟,姓名香四大神州;驱梨园领袖,总编修师首,捻杂剧班头。

说关剧曲辞如珠玑般天然可爱,关汉卿是戏剧界的领袖人物,编撰杂剧的师尊头儿,又是戏班班主,是元杂剧的一位大师级人物。关氏撰写的悲剧感天动地,满纸血泪,如《窦娥冤》《五侯宴》;他的喜剧触处生春,满台生辉,如《救风尘》《望江亭》;他写的正剧正气满满,摇曳多姿,如《玉镜台》《蝴蝶梦》;他笔下的英雄传奇,激情澎湃,豪气干云,如《单刀会》《哭存孝》,他的悲剧、喜剧、正剧和英雄传奇成为中国戏曲史上的经典剧作。

关汉卿是一位勾栏戏曲家,活跃于勾栏瓦舍。他在一首〔南吕一枝花〕(不伏老)套曲中曾自叙生活道路与风神志趣。他说:"我是个普天下郎君领袖,盖世界浪子班

头""占排场风月功名首",而不是科举功名首。他用热烈明快而幽默风趣的语言来自叙行止,写出内心的郁闷。关汉卿在现实中找不到更好的出路,只能在勾栏瓦舍撰写杂剧,勾栏瓦舍是他赖以生存的根基,这里有他的朋友圈,有他最佳的人生位置。可以说,元代政坛将一批像关汉卿这样身怀绝学的高标人士拒之门外,杂剧界却意外地迎来了关汉卿等"元曲四大家"与王实甫等文坛巨擘,元曲因此成为"一代有一代之文学"(王国维语)的元代文学的佼佼者。

关汉卿不是宅在书斋内写作的文人,他不是革命家,也不是战斗者,而是戏曲家。他的杂剧,表现了对清明政治的渴望与期待,对平等意识的关切与冀望,对底层平民百姓疾苦的切肤之痛,尤其是对女性命运的关注与同情,这种人道主义,并非"惟歌生民病,愿得天子知"(白居易诗)那种居高临下式的。关汉卿就是平民中的一分子,他的杂剧承载着当时市民百姓的梦想,跳跃着时代的音符,塑造了众多鲜明的艺术形象,包孕着百姓的喜怒哀乐,充满新奇的娱乐手段与形式,充盈市井意识与情趣,有高超的艺术技巧,在审美上有别于前代的文学。

关汉卿不像屈原那样执着,在忠君理想破灭之后就去投江,关氏是不会投江的,他通达得紧。"闲将往事思量过,贤的是他,愚的是我,争什么!"(〔南吕四块玉·闲适〕)关汉卿不像司马迁那样坚忍,"隐忍苟活,幽于粪土之中而不辞"(《报任安书》)。关汉卿不像陶潜那样退避,不可能恬淡地"采菊东篱下,悠然见南山"。关汉卿不像李白那样豪放与高傲,一听到皇帝召唤马上"仰天大笑出门去,我辈岂是蓬蒿人"。关汉卿不像杜甫那样愁苦,兀兀于"致君尧舜上,再使风俗淳"。关汉卿"滑稽多智,蕴藉风流,为一时之冠"(元代熊自得《析津志》)。关汉卿不像苏轼,在被贬谪于黄州、惠州、儋州时完成一生功业,成为一代文化巨人。

其实,从屈原到苏轼,这些伟大作家有一个共同的身份——封建士大夫,而关汉卿绝不是一名封建士大夫!元代朱经《〈青楼集〉序》说他"不屑仕进,乃嘲弄风月"。关汉卿自嘲为"浪子",且是"浪子班头"。他放浪形骸之外,这是他与前代许多伟大作家不同的个性;他对底层百姓有着特别的关注,写出了多部有着底层关怀的杰出作品,所以成为我国戏曲史上最伟大的作家。

(作于 2023 年,未发表)

改革派·创新家·开拓者

——论汤显祖

1616年,英国文艺复兴时期的巨匠莎士比亚逝世了。在东方,我国明代传奇的一代宗师汤显祖也撒手人寰。一年而陨落两颗巨星,这实在是人类戏剧史上仅见的。

继关汉卿、王实甫之后,汤显祖把我国古代戏曲艺术提高到一个崭新阶段。他的杰作《牡丹亭》问世后,"几令《西厢》减价"(明代沈德符《顾曲杂言》)。在考察这位伟大作家的人生与创作的时候,不难发现他是一位政治上的改革派、文艺上的创新家和戏曲上的开拓者,他的伟大的艺术创造至今还震荡着读者的心灵。

一、政治上的改革派

汤显祖(1550—1616年)江西临川人,十二岁就能写诗,今存他的诗集《红泉逸草》中就有他十二岁时写的诗作。汤显祖十三岁跟提倡"百姓日用即道"的王学左派泰州学派代表人物之一的罗汝芳学习,受到罗民主思想的巨大影响。他后来给友人的信中说:"幼得于明德师,壮得于可上人。"(见《答邹宾川》)明德即罗汝芳,可上人即紫柏,是个恨众生不能成佛的见义勇为的和尚,后被封建统治者迫害而死。汤显祖在《寄石楚阳苏州》中说:"有李百泉先生者,见其《焚书》,畸人也,肯为求其书,寄我骀荡否?"李百泉即李贽,是明代一位杰出的思想家。在罗汝芳、紫柏、李贽等人进步的哲学思想的影响下,汤显祖的政治理想中包含着许多进步和开明的成分。

万历五年(1577年),汤显祖二十八岁时赴京参加春试,由于拒绝了宰相张居正的拉拢,结果未能得中。直至张居正去世后的第二年,即万历十一年(1583年)汤显祖三十三岁时才中进士,后被安排在南京任太常寺博士之职。

万历十九年(1591年)汤显祖不顾官位卑微,向神宗皇帝上了著名的《论辅臣科臣疏》。他写道:"陛下经营天下二十年于兹矣。前十年之政,张居正刚而有欲,以群私人嚣然坏之;后十年之政,申时行柔而有欲,又以群私人靡然坏之。"奏疏抨击朝政,指摘时弊,弹劾重臣,批判的矛头甚至指向神宗皇帝本人。汤显祖的举动震动朝廷,原先要诸臣谏事的神宗朱翊钧恼羞成怒,把汤显祖贬到广东雷州半岛的徐闻县做典史。汤氏在徐闻期间,筑贵生书院讲学,"学官诸弟子,争先北面承学焉"。(刘应秋

《徐闻县贵生书院记》)

万历二十一年（1593年），汤显祖调任浙江遂昌县知县。知县毕竟是一个小范围内的"父母官"，汤显祖于是利用他的权限，在遂昌县令任上大胆施行政治改革措施。汤在遂昌六年，主要政绩如下。

1. 兴办学堂，普及教育

建相圃书院、相圃射堂、尊经阁，重建启明楼钟楼。《相圃书院置田记》云："殆欲诸生有将相材焉。"遂昌人项应祥《尊经阁记》中说到汤显祖在遂昌的作为，"乃谆谆民瘼，而尤注意庠序，殚其心焉，其政勤矣"，突出赞誉了汤在兴办教育上的政绩。

2. 奖励农耕，抑制豪强

遂昌乃浙中贫瘠之地，汤在任上悉心治理，"县宦居之数月，芒然化之，如三家疃主人，不复记城市喧美，见桑麻牛畜成行，都无复徙去意"。为了奖励农耕，汤平抑豪强斗大平昌（按：遂昌古名），"一以清净理之，去其害马者而已"。（《答李舜若观察》）汤在遂昌的政绩，是和他敢作敢为、刚直不阿的性格分不开的。当和汤氏有过一定交情的户科给事中项应祥的四子项天倪因奸淫少女、枉杀佃户犯法时，他不徇私情，秉公断案，其清名在当地一直传颂至今。

3. 整顿刑政，体恤民瘼

汤氏在遂昌施仁政，"有以督教，加爱遗民"（《与黄对兹吏部》），"一意劝安之，讼为希止"（《寄荆州姜孟颖》），历来被传为美谈的是遣囚犯回家过年和过元宵，又纵囚观灯这两件大事，这实在是震骇官场的创举，"以故五年中，县无斗伤笞系而死者"（《平昌送何东白归江山》），"在平昌四年，未尝拘一妇人"（《与门人叶时阳》）。

4. 轻徭薄赋，廉明自饬

轻徭薄赋是汤一项重要的政治理想。他在《南柯记》中曾借百姓之口说出："征徭薄，米谷多，官民易亲风景和，老的醉颜酡，后生们鼓腹歌。"（第二十四出"风谣"）因此，他憎恶朝廷的矿使，称他们是"搜山使者"。遂昌多虎患，汤为一县之主，曾亲带丁壮射手前往猎虎。

总之，汤在遂昌任上，为百姓办了不少好事，他被尊为"汤公"。汤离遂昌弃官返临川老家之后，遂昌百姓为汤显祖画像建生祠，名"遗爱祠"。时至今日，遗爱祠还在遂昌东街。汤显祖虽然不在高位，无法在政治上做一番大事业，但他以地方官任上出色的政绩，赢得了遂昌百姓永久的爱戴与怀念。

汤显祖听到遂昌百姓对自己表示敬意的时候，感慨万分地说："平昌祀我，我以何祀平昌也？昔人云：'天下太平，必须不要钱不惜死'，生或愧此文官耶！"（《与门人时君可》）可见，他是时时把民族英雄岳飞的"不要钱不惜死"作为人生信条来勖勉砥砺自己的。

汤显祖于万历二十六年（1598年）四十九岁时向吏部辞官告归。这年三月，他回到临川家乡。秋天，杰作《牡丹亭》问世。汤显祖从一个抱负满怀、政绩卓著的地方

行政长官转而成为一位专心致志从事创作的专业作家。

二、文艺上的创新家

汤显祖不仅是一位伟大的戏曲家，而且是伟大的文学家。除戏曲作品"临川四梦"外，共作诗二千二百多首，赋二十七篇；文五百五十五篇，是晚明一位多产高质的作家。正如王思任所说："若士时文既绝，古文词、诗歌、尺牍，元贵浩鲜，妙处夥颐。"（《批点玉茗堂牡丹亭叙》）尤其令人瞩目的是他在文艺创作上有一整套革新的主张。

在《汤显祖集》卷三十二《合奇序》中，他提出了"自然灵气"之说，指出："世间惟拘儒老生不可与言文。耳多未闻，目多未见，而出其鄙委牵拘之识相天下文章，宁复有文章乎？予谓文章之妙不在步趋形似之间，自然灵气恍惚而来，不思而至。怪怪奇奇，莫可名状，非物寻常得以合之。"如果把这种理论主张和当时的文艺思潮联系起来考察，则不难了解它的革新意义。

明代是八股文横肆的朝代。朱元璋与刘基一起创制了八股文，要求士子从文章的题目、内容到写作格局、手法均采用固定模式，从朱熹注的《四书》《五经》中阐发儒家教条，"代圣人立言"。因此，以"三杨"为代表的"台阁体"文风肆虐一时，歌功颂德的雍容之作充斥文坛。到弘治、正德间，以李梦阳、何景明为首的"前七子"提出了"文必秦汉，诗必盛唐"的口号；在嘉靖朝，以李攀龙、王世贞为首的"后七子"，继续为"前七子"发起的文学复古运动推波助澜。前后七子声势浩大的复古运动虽然扫清了"台阁体"的文风，但却把文学带到另一条死胡同——只有模仿、复古而没有创新的道路上。于是，王慎中、唐顺之、茅坤、归有光等先后起来反对前后七子的文学主张，特别是万历时，以"三袁"为首的公安派领导了文坛上一场轰轰烈烈的反拟古运动，提出了"独抒性灵，不拘格套"的响亮口号。与此同时，李贽提出了"童心说"，认为"天下之至文，未有不出于童心焉者也"。（《李氏焚书》）以钟惺、谭元春为首的竟陵派又想矫公安派之弊，提出了"幽深孤峭"（见《明史·文苑传》）的艺术意旨。总之，明代中后期文坛思潮翻腾，新招迭出，虽然封建主义禁锢最烈，拟古运动至为猖獗，但各种新思想与"异端邪说"却也层出不穷。

汤显祖的主张，明显不同于前后七子。他的"自然灵气说"的提出，给文坛吹进一股新鲜的气息。他反对模拟，对拘儒老生鄙委牵拘的文风表现了极度的蔑视。就在前面所引《合奇序》那段文字之后，汤显祖紧接着说："苏子瞻画枯株竹石，绝异古今画格，乃愈奇妙。若以画格程之，几不入格。米家山水人物，不多用意，略施数笔，形象宛然。正使有意为之，亦复不佳。故夫笔墨小技，可以入神而征圣。自非通人，谁与解此！"这种见解，可以说是"自然灵气说"的最好注脚：反模拟，主创新；鄙刻意，宗自然；去板滞，倡灵气。汤显祖比公安派之首领袁宏道年长十八岁，他的主张，实应看

作是公安派的理论先驱。所以陈田在《明诗纪事》中说："黄金紫气之词，叫嚣亢壮之章，千篇一律，令人生厌。临川攻之于前，公安、竟陵掊之于后。"

汤显祖在文学理论上之建树，还突出表现在他提出的"意趣神色"的见解上。在《答吕姜山》信中，汤氏提出："凡文以意、趣、神、色为主。四者到时，或有丽词俊音可用。尔时能一一顾九宫四声否？如必按字摸声，即有窒滞拼拽之苦，恐不能成句矣。"这是汤氏在汤沈之争中对自己文艺主张的一次最重要的阐发。汤显祖认为，"按字摸声"，按"九宫四声"写传奇，毕竟是次一等的事。有的研究者认为"意趣神色"四者即作品的内容，我以为是欠妥的。用内容与形式、思想性与艺术性等现代文艺学的概念来套古代的文论，怕有方圆枘凿、格格不相入之嫌。

"意"摆在"意趣神色"四者之首，可见"意"是极重要的。照我的理解，"意"就是意旨，即作文、作剧之立意。汤氏在《序丘毛伯稿》中说："词以立意为宗。"可见他对立意之重视。"彼恶知曲意哉！余意所至，不妨拗折天下人嗓子。"（王骥德《曲律》）汤氏对某些人改动《牡丹亭》中的句子来迁就曲律、损害曲意的做法十分不满，因此说了"不妨拗折天下人嗓子"这样的过头话。

所谓"趣"，我以为就是趣味，指作文作剧要生动有趣，切忌"窒滞"。汤显祖在《答王澹生》中说："尝与友人论文，以为汉宋文章各极其趣，非可易而学也。"可见汤氏所说之"趣"，是一种不易学到的作文极致，是汉宋散文一项突出的成就，并非无聊噱头或低级趣味的卖弄，而是趣味盎然，生动有致。

所谓"神"，似是神采、神韵、神似的意思。如果说"趣"属作品外在的趣味，则"神"就属作品内在的神韵。汤氏在《调象庵集序》中说："声音生于虚，意象生于神。固有迫之而不能亲，远之而不能去者。"意思是说九宫四声这些"声音"毕竟只是皮相的形骸的东西，只有意象、形象才能产生神韵、风采、神似这种境界，有时孜孜以求、笔笔肖似反不能达到，而不求形似，去形似远甚，有时反可能得之。

所谓"色"，我以为是指五色文采，即作文或作剧要达到色彩斑斓的效果。汤显祖是明代传奇文采派大师，他的剧作华美绮丽，文采斑斓。"色"是汤显祖对作品提出之要求，也是玉茗堂派一项突出的创作主张。

"意趣神色"代表了汤显祖对作文作剧的根本看法，是汤显祖审美的最高目标。"意趣神色"与"自然灵气"之说，是汤显祖浪漫主义创作在理论方面的生动体现，最集中地表现了汤显祖在文艺方面的创新精神。汤显祖大力抨击"窒滞拼拽"的矫揉造作之病，力倡"自然灵气"之说，他的"意趣神色"的主张，内涵丰富全面。他的见解，不啻远远高出于只会模拟前贤的前后七子，而且也纠正了公安派、竟陵派理论上之偏颇。公安派"独抒性灵"而陷于玄虚，竟陵派"不拘格套"而失之幽僻。汤显祖主张作品要立意高妙，生动趣味，神韵有致，色彩斑斓。他的力排众议、独出机杼的文艺思想，充分表现了一个文艺革新家不同凡响的理论见解。

三、戏曲上的开拓者

"临川四梦"不仅代表汤显祖创作的最高成就,而且充分表现了他在传奇创作上的开拓精神。他是当时戏曲界的一代宗匠,一位勇敢的开拓者。

汤显祖在戏曲上的开拓精神,首先表现在"四梦"的总体构思上——用梦境表达他对人生的见解与思考,这是明传奇创作布局上的一大突破。

在汤氏以前,八股戏曲十分流行,徐渭在《南词叙录》中斥之为"以时文为南曲",如《香囊记》《伍伦全备记》之类。这些东西只不过是以戏曲的形式来"代圣人立言",陈旧恶臭,面目可憎。而一些才子佳人传奇习用固定模式,陈陈相因,千部一腔,千人一面,也无创新可言。汤显祖虽然也沿袭传奇形式,但他的"四梦"的总体构思却表现了作家对生活的独特见解。"梦"是这四部剧作最突出的表现手法与艺术特征,也是它们在创作构思上最具特色的创新。所谓"因情成梦,因梦成戏"(见《复甘义麓》)者是也。这有利于淋漓酣畅地写"情",避免对生活进行刻板的质实印证。

"临川四梦"之一《紫钗记》,在它前面还有一部《紫箫记》传奇,但汤氏在《〈紫钗记〉题词》中说:"记初名《紫箫》,实未成,亦不意其行如是。"它可能是汤氏的试笔,形式华美而内容空洞,可不属论。《紫钗记》约作于万历十五年(1587年),它是据唐传奇《霍小玉传》改编的。但无论是爱情还是任侠的立意,都比原小说大大加强。这是一出真善美的爱情的颂歌,也是一出正义与任侠的赞歌,剧中黄衣客的形象,正是作者借戏文以抒写胸中正气的一种曲折表现。《紫钗记》第一出《本传开宗》诗云"黄衣客强合鞋儿梦",这是全剧实旨所归。霍小玉的"情乃无价,钱有何用"的品格虽然感人至深,但"黄衣客强合鞋儿梦"的关目却是点睛之笔,表达了作家对万历时期肮脏世道的厌恶,渴望出现扶持正义、拔刀相助的英雄侠客来救治世乱。

如果说《紫钗记》中的"梦"仅是点睛之笔,那么"临川四梦"之二的《牡丹亭》中的"梦"则是一个大关目了。《牡丹亭》作于万历二十六年(1598年)。杜丽娘"因情成梦"。她的所谓爱情,只能在梦中获得,梦醒之后只有母亲耳边的聒噪,爱情的撩人春色早就不见了。杜丽娘进而"寻梦"——寻梦幻中美丽无比的爱情世界,这是一种别开生面的写法。杜丽娘之"寻梦"与后来《红楼梦》中林黛玉之"葬花",可以说是"双绝",痴怨之绝。正是为了这个理想的梦,杜丽娘"一灵咬住",生生死死,入地升天,演出了一幕动人心弦的浪漫主义的爱情剧。正如王思任所说:"《紫钗》,侠也;《牡丹亭》,情也。"(《批点玉茗堂牡丹亭叙》)《南柯记》与《邯郸记》基本上以梦境贯串全剧始终。前者作于万历二十八年(1600年),后者作于万历二十九年(1601年)。这"两梦"虽然反映了作家晚年思想中多了一些虚无的成分,却也表现出汤氏对生活的见解更加深刻老到。《南柯记》的主人公淳于棼既是一个有抱负的正

直人，又是一个庸俗的封建士大夫，他最后的堕落衰败，正是封建权力对纯真人性的侵蚀和污染。作者在剧作中鲜明地寄托着自己的政治理想，和盘托出汤氏政治理想国破灭后的愤懑，其中也包含着作者在遂昌进行改革的体验。《邯郸记》是一部明代的"官场现形记"，封建士大夫的"百丑图"。无论是对官场科场的揭露讽刺，还是对封建社会钱可通神世风的鞭挞，对伦理纲常的批判，都达到十分深刻的程度。《邯郸记》的创作，说明汤显祖虽然弃官，但一直以饱满的政治热情注视着现实政治，他的目光更加敏锐尖刻，思考更加深沉，批判更加有力。当然，由于晚年佛道思想的侵蚀，《南柯记》与《邯郸记》都在一定程度上笼盖着一圈佛道的光环。剧本虽然"因梦成戏"，我们仍可见到现实生活的强烈折光。"看取无情虫蚁也关情"（《南柯记·提世》），借梦境为现实写真，这正是"临川四梦"构思的奇特之处。

其次，"临川四梦"在人物塑造方面的独特性，说明作者正在传奇创作上尝试着走一条与众不同的新路。"临川四梦"中的人物，不是按照过去生旦戏的模式来设计的，而是从生活出发，有所突破。如《牡丹亭》里的杜宝及其夫人，《南柯记》里的淳于棼，《邯郸记》里的卢生，都是很难用正面形象或反面形象的熟套来界定的，但他们都是生活中真实的血肉饱满的人物的艺术再现，如淳于棼就是这样的人。他一方面"壮气直冲牛斗"，抱负满怀，冀望为国为民"立奇功俊名"；另一方面，淳于棼又是功名利禄熏心、有庸俗士大夫习气的封建官僚。作者在这个人物身上，既倾注了他饱满的政治热情与理想，又注入了他痛苦的人生体验与宦海沉浮的深切感知，包含了他对丑恶官场的深刻了解与厌恶感情，因此才入木三分地刻画了淳于棼"追求—动摇—幻灭"的人生三部曲，塑造了明代社会一个知识分子官僚的艺术典型，真实地描写了他在仕途上的浮沉升迁与风风雨雨，使形象本身有极高的认识意义与审美价值。

对人物的心理活动进行深层开掘，是"临川四梦"一大特色。如《紫钗记》中的《堕钗灯影》《哭收钗燕》《怨撒金钱》等对人物内心活动的刻画，就是很精彩的。《怨撒金钱》一出，通过霍小玉强支病体把当初定情信物紫玉钗换来的大堆金钱都怨撒满地的强烈戏剧动作，抒写了她心中的万千哀怨，爱恨交织，情深莫名，把霍小玉"情乃无价，钱有何用"的晶莹透亮的内心世界刻画得令人神驰目眩。正如沈际飞说的"若士……言一事，极一事之意趣神色而止；言一人，极一人之意趣神色而止"（《文集题词》）。至于《牡丹亭》对杜丽娘心理刻画的细致、深刻、逼真，那是有口皆碑的了。如《闺塾》《惊梦》《寻梦》《写真》《玩真》《圆驾》等出，说它们属于我国古典戏曲中最精彩的心理描写场次，是并不过分的。这种写法突破元剧以情节写人写事的熟套，向重视心理开掘的现代笔法靠近了一大步。作者能向人物内心世界作深层开掘，多侧面地展示杜丽娘的心理活动，是和"因情成梦，因梦成戏"的创作主体构想分不开的。"情不知所起，一往而深。生者可以死，死可以生；生而不可与死，死而不可复生者，皆非情之至也。……第云理之所必无，安知情之所必有邪！"（《牡丹亭·题词》）这说明作者不是写理、写物、写事，而是写情，"世间只有情难诉"（第一出标目），深入人

的内心世界写世间最难诉的情。由于作者高深的艺术功力，《牡丹亭》以一部纯情作品与心理描写杰作而独步剧坛。

再次，从写戏的角度看，汤显祖突破元剧编剧的套子。在元剧中，善恶、正邪、忠奸这两种对立的力量构成正反面人物而形成巨大的冲突内容，成为情节发展的主要线索。如《窦娥冤》中窦娥与桃杌、张驴儿的矛盾，《西厢记》中崔、张、红与老夫人的对立，《赵氏孤儿》中程婴、公孙杵臼与屠岸贾的冲突等等。但在《牡丹亭》等剧作中，这种用正反面人物形成巨大戏剧冲突的写法被突破了。杜宝及其夫人、陈最良等并非反面人物，他们可以说是亦正亦反、不好不坏，是按照自身性格逻辑处世行事的真实人物。杜丽娘并未与父母展开过什么冲突，甚至连争吵或类似的暗示都没有。如果以《西厢记》中崔莺莺在老夫人悔婚后那种呼天抢地的陈情和强烈的戏剧动作为参照比较，则更可见《牡丹亭》在冲突安排方面的特色。杜丽娘的对立面，应该说是社会这个庞然大物，是无形的礼教压力。环境的巨大压力是杜丽娘追求与反抗的主要障碍，但这种反面的戏剧冲突力量并不化成人物形象，这可以说是《牡丹亭》创作上一大特色，也是它突破传统、大胆开拓的地方。因此，明代著名的戏曲理论家王骥德在《曲律》中说："布局既新，遣词复俊，其掇拾本色，参错丽语，境往神来，巧凑妙合，又视元人别一蹊径。"这高度评价了汤氏剧作的成就及其突破与创新。

最后，谈汤显祖剧作的成就，谈他的开创之功，都无法不涉及他在代表作《牡丹亭》中的贡献，特别是他对人性的深刻描写，贯串其中的反封建、反禁锢、反束缚的个性解放的精神。

《牡丹亭》描写了层层包围与禁锢之中的杜丽娘人性的觉醒。杜丽娘是一个太守的女儿，自幼不愁衣食，但她有自家的苦恼。她生长在一个金丝笼里，父母用传统的礼教来拘系她的身心，她除了睡觉之外，每日里做的事是读"四书"与做女红，"他日到人家，知书达礼，父母光辉"。严格的礼教家训形成一张无形的网，将杜丽娘拘系得紧紧的，她白天午睡遭到责骂，在裙子上绣成双成对的花鸟也不行，"小姐终日绣房，有何生活？绣房中则是绣"。（第三出"训女"）杜丽娘变成了一架机器，只能在礼教容许的极有限的范围内进行机械劳作，她甚至连家中有座迷人的花园也一无所知。父母为了杜丽娘知书达礼，特地请来迂腐不堪的老儒生陈最良进行教习。陈皓首穷经，只会照朱熹注解讲经，没有别的本事。剧本从开头至第七出《闺塾》，展示了杜丽娘性格发展的第一阶段，她在一个黑暗的牢笼里，过着没有自由的苦闷的生活。

第二阶段，从苦闷到觉醒，集中在第八出《劝农》至第二十出《闹殇》，这是杜丽娘性格发展最动人的阶段。促成杜丽娘人性觉醒的主要因素有三：一是《诗经》情诗的启迪。《诗经》的首篇《关雎》是一首热烈的恋歌，陈最良却按传统的说法讲成"后妃之德"的颂歌，这使杜丽娘产生一种逆反心理，"悄然废书而叹曰：'圣人之情，尽见于此矣。今古同怀，岂不然乎！'"二是大自然的春天唤起了她青春的活力与怀春的幽思。"不到园林，怎知春色如许！"这使她内心爱自由爱美的感情之弦强烈地颤动起

来，不由自主地发出了深沉喟叹："天呵，春色恼人，信有之乎！常观诗词乐府，古之女子，因春感情，遇秋成恨，诚不谬矣。吾今年已二八，未逢折桂之夫；忽慕春情，怎得蟾宫之客？……吾生于宦族，长在名门，年已及笄，不得早成佳配，诚为虚度青春，光阴如过隙耳。（泪介）可惜妾身颜色如花，岂料命如一叶乎！"这段独白，最真实地披露了一个青春少女的内心世界，大胆地将性心理引入剧作，细致而传神地展示了杜丽娘内心深处青春的萌动与性的觉醒。三是"惊梦"的撩拨。作家以一支叫人无所遁形的笔，深入到杜丽娘心灵最隐蔽的角落，写她青春期性萌动之后自然而然的结果——"惊梦"的出现，她在梦中与书生柳梦梅幽会。通过这三种因素的拨动，杜丽娘的人性觉醒了，一股不可阻遏的春情无法排遣，巨大而无形的黑网正在处处束缚住她，使她无法获得爱情与自由。她于是在现实黑暗环境的窒息下死去，她死于禁锢，死于对爱情的徒然渴望，但她"寻梦""写真"，决心寻找爱情与自由，把自己美好的画像留在人间，并全力进行抗争。

第三阶段，从第二十一出《谒遇》至第三十五出《回生》，是杜丽娘性格发展中的追求阶段。如果说前面两个阶段主要采用写实的笔法，那么在这个阶段则作家用饱含激情的笔墨和浪漫主义的手法，写杜丽娘勇于追求："一灵未歇，泼残生，堪转折。是人非人心不别，是幻非幻如何说！虽则似空里粘花，却不是水中捞月。"（《冥誓》）死后的杜丽娘鬼魂分外勇敢，她已不是过去那位愁苦哀怨的深闺小姐了，她上天入地，尽情追求，大胆主动地与柳梦梅结合，并私自订下"生同室，死同穴"的盟誓。神圣的爱情给予她神奇的力量，她终于为情而生！这个阶段，是杜丽娘热烈、执着、多情、果敢的性格成熟的时期。

第四阶段，从第三十六出《婚走》到第五十五出《圆驾》，是杜丽娘性格发展之抗争阶段。复生之后，面对的依然是黑暗的礼教社会，依然是令人窒息的环境，但杜丽娘的性格经过生生死死的磨炼，以崭新的面貌出现。她力争婚姻的合法地位，敢于向恪守礼教名分的父亲陈诉自己的志向。她毫不羞赧地承认自己是"情鬼"，公开声称"保亲的是母丧门""送亲的是女夜叉""你女儿睡梦里、鬼窟里选着个状元郎，还说门当户对！"（《圆驾》）剧作最后以杜丽娘泼辣的言辞和敢笑敢哭敢怒敢争的性格，完成了杜丽娘形象的塑造。

杜丽娘的悲剧，是人性被毁灭的悲剧，是自由被禁锢的悲剧，是春天被忘却的悲剧，是没有爱情的悲剧。她死于没有自由，没有爱情。但是，正如清代杰出戏曲家洪昇所评说的："肯綮在死生之际。"杜丽娘的悲剧后来转变成喜剧，纯真的爱情与复归的人性给予杜丽娘生而死、死而生的巨大力量，她用整个生命谱出一支自由之歌，爱情之歌，春天之歌，美之歌。"这般花花草草由人恋，生生死死随人愿，便酸酸楚楚无人怨。"（《寻梦》）从苦闷、觉醒到追求、抗争，汤显祖真实地写出人性受到礼教与环境的压抑，表现了自由的天性和纯洁的爱情对黑暗与禁锢的挑战；他用最灿烂的笔墨写成一个大写的"人"字，最热烈地颂扬了美好的人情最终必战胜虚假的天理。《牡丹亭》

的巨大的思想艺术价值，它之所以历经四百年而不衰，根本原因即在这里。《牡丹亭》给人们吹来一股沁人心脾的自由和春天的气息，使人们在中世纪的禁欲主义牢笼里，看到了未来的希望，看到了恩格斯所说的"现代性爱"的微弱的曙光，看到了美的不可战胜。

"一生儿爱好是天然"（《惊梦》），这一发自四百年前的杜丽娘的心声，无疑地和我们今天的当代意识息息相通！

（原载《中华戏曲》1993年第十四辑）

诗剧《牡丹亭》

明代著名的戏曲家汤显祖在他的代表作《牡丹亭》中,描写了一个富有浪漫主义色彩的爱情故事:

南安太守杜宝的千金杜丽娘,在深闺里已度过了十六个春秋。她偷偷地看了前代一些著名的爱情作品,渴望冲破封建的牢笼。有一次趁父亲外出,她私出闺房,到后花园游赏。园中令人眼花缭乱的春光,触动了她对自由婚姻的向往;游园时竟在梦中和一个素昧平生的书生相会。醒来以后,她想念梦中书生,一往情深,怏怏成病,终于在失望中描下自己的容貌,吩咐婢女春香把它藏在后花园的太湖石下面。不久就一病不起……

杜丽娘死了三年以后,一个岭南秀才柳梦梅——也就是杜丽娘梦中的情人,在上京考试的途中,经过她葬身的后花园,在太湖石畔拾到了杜丽娘自描的真容,便把它挂在房中。画中美丽的姑娘让柳梦梅倾心神往,他对着画像倾心明志,这感动了杜丽娘的鬼魂,便跑来和他幽会。后柳梦梅在湖畔发土掘尸,经过一番调养,死去三年的杜丽娘竟然复生,和柳梦梅结成夫妻。

这样一个离奇荒诞的故事,我们粗粗看去,以为是在宣扬痴心妄想的儿女私情,其实不然,拨去那层虚妄恍惚的迷雾,我们发现作者的创作意图是异常严肃的。汤显祖在这个戏卷首的"题词"里说:"人世之事,非人世所可尽,自非通人,恒以理相格耳!第云理之所必无,安知情之所必有邪!"这说明汤显祖是要通过这个"情之所必有"的故事,驳斥理学家动不动以"理之所必无"扼杀人们对生活的正常需求。在汤显祖看来,像杜丽娘的"情",才是人们生活中必然要发生的东西,是理学家扼杀不了的。作品以"理之所必无"对应"情之所必有",梦中之人居然真有,死后三年居然还魂,这是"理之所必无",然生之死之,执着不放,终成眷属,则因"情之所必有"也。

《牡丹亭》创造了我国古代文学作品中一个光彩照人的美丽女性的形象。杜丽娘初次出场的时候,还是一个温良驯顺的"太守小姐"。她的家庭是一个封建礼教的顽固堡垒,对妇女的禁锢格外严厉。她在衣裙上绣成双的花鸟,空闲时打会儿瞌睡,都被视为违反家规,要受到父亲严厉的呵斥。她在南安府中住了三年,连后花园都没有去过。在"男女授受不亲"的封建教条的约束下,她接触的异性除了父亲之外就是那个六十多岁的塾师陈最良。他们都用礼教去拘禁她,要把她培养成为遵循"三从四德"的贤妻良母。

身体被禁锢,思想又被束缚的杜丽娘,就像一只被关在笼子里的金丝鸟一样,多么渴望冲破樊笼,过自由自在的生活呀!当父母请迂腐酸臭的老儒生陈最良来做她的家庭

教师的时候,她对那些"子曰诗云"并没有多大兴趣,听讲书的时候,她一会儿谈起师母的鞋子,一会儿问到花园的景致,可见她并不是一只百依百顺的小鸟。当陈最良正在大讲《诗经·关雎》篇的所谓"后妃之德"的时候,这首大胆热烈的恋歌却启开了少女的情窦,引起杜丽娘对爱情的向往,使她发出了"可(何)以人而不如鸟乎"的怨叹。

《惊梦》一出,杜丽娘的性格发展到一个重要的转折点。这出戏过去在舞台上经常上演,叫作《游园惊梦》。这场戏写杜丽娘由于《关雎》一诗勾起了无限情思,想借游花园来排遣心中的愁闷。面对"乱煞年光遍"的大好春光,她发现自己"一生儿爱好(读上声)是天然",可是,这种爱美的个性却被压抑,没有人能够理解,"恰三春好处无人见"。于是一腔怨积,化作深沉的叹息,她唱出了〔皂罗袍〕一曲:

 原来姹紫嫣红开遍,似这般都付与断井颓垣!良辰美景奈何天,赏心乐事谁家院!朝飞暮卷,云霞翠轩;雨丝风片,烟波画船——锦屏人忒看的这韶光贱!

这支曲子,我国古代文学的巨擘曹雪芹曾为之叹赏不已,他笔下的林黛玉,正是在听《牡丹亭》这些"艳曲"的时候,一忽儿"心动神摇",一忽儿"如醉如痴",一忽儿"眼中落泪"的。杜丽娘心中颤动着的那根爱情的弦,在心细如发的林黛玉那里引起了强烈的共鸣。

当杜丽娘游园归来,一梦惊醒之后,她发现站在她跟前的,并不是同情她的境遇,倾慕她的美貌的意中人,而是她的母亲——一个用礼教拘禁她的老太婆正在唠唠叨叨。这个关目处理得真好。在美好的梦境和残酷的现实的对比之下,杜丽娘心中爱情的花朵正在迅速开放。她强烈地追求梦中的情人,不顾母亲的阻拦,再次到后花园寻找梦中人的踪迹。"似这般花花草草由人恋,生生死死随人愿,便酸酸楚楚无人怨",这就是说,如果恋爱有自由,生死随人愿,就是挨一些酸楚痛苦她也毫无怨尤!

杜丽娘后来真的死了,她渴望的个性解放,婚姻自主,在她生活的时代,在她成长的贵族家庭里,那是无法实现的。明代统治者狂热鼓吹封建道德,"三从四德"的礼教禁条,像一副沉枷套在妇女的身上。明太祖即位的当年,就下了一道诏令说:"民间寡妇,三十年前亡夫守制,五十年以后不改节者,旌表门闾,免除本家差役。"(《明会典》)不多时,上自皇帝皇后,下至封建文人,都大量编制所谓《内训》《列女传》《闺范》等读物,提倡所谓节烈,束缚广大妇女的身心。《明史》所收的"列女"数量,比以往任何一个朝代都多得多,当时受封建礼教迫害而死的妇女,真不知有多少。杜丽娘的死就揭露了这个残酷无情的历史现实。

但是,封建礼教的重轭,程朱理学的规范,都没有改变杜丽娘爱美、爱自由的个性,相反,这种压迫使她对爱情的渴望更加强烈,对理想的追求更加执着。"怎能够月落重生灯再红",这是杜丽娘死前最后的一句话,她顽强地追求自己的理想。死,只不

157

过是杜丽娘现实生命的终结，却是她幻想生命的开始，一种更大胆更坚决的反抗行动在她死后就出现了。

据史料记载，《牡丹亭》问世后，"几令《西厢》减价"，可见它在当时影响之大。《西厢记》是一部现实主义的戏曲杰作，它写青年男女怎样战胜礼教的桎梏，有情人怎样成了眷属。《牡丹亭》却是浪漫主义戏曲的杰作。在明代这个特定环境里，杜丽娘死于对爱情的徒然渴望。像她这样一朵绚丽夺目的生命之花，自然之花，爱情之花，由于得不到自由的雨露阳光，终于突然凋谢了！只有在冥冥的地府，杜丽娘和意中人的结合才有可能。这对当时现实的揭露和批判，无疑是十分深刻的。在《牡丹亭》以前，描写男女爱情的文学作品可以说车载斗量，但是，用强烈的浪漫主义笔触来批判礼教和理学，写主人公一往情深，为情而生，为情而死的，其思想成就都没有达到《牡丹亭》所达到的高度。

剧作的后半部，主人公插上幻想的翅膀，时而地府，时而人间，理想的色彩更浓烈了。她向阴间的胡判官据理力争，使自己能够还魂复生。复生后，她不用媒婆的撮合，不顾父母的反对，自己做主和柳梦梅结婚。在剧末《圆驾》一出，她在皇帝的金銮殿前同父亲展开面对面的争论，大胆承认自己无媒而嫁。她用"保亲的是母丧门，送亲的是鬼夜叉"来回答父亲的质问。这种藐视封建礼教的声音，说得何等理直气壮。当杜宝要她离开柳梦梅，才肯承认她的时候，她坚决拒绝。顽固维护封建礼教的杜宝，在叛逆的女儿面前彻底失败了。

杜宝的性格，在剧中也是有所发展的。如果说他当南安太守的时候还有一些迂腐的书生味道，对女儿的死还有悲伤的话，那么，当他通过卑鄙的手段爬上了更高的职位以后，书呆子的气味就被封建官僚的习气所代替。为了维护封建伦理的尊严，他甚至要拆散女儿的婚姻，打死自己的女婿。

剧中另一个典型，是杜丽娘的家庭教师陈最良。迂腐、庸俗、空虚、自私，是他形象的特点。他考了大半辈子科举，还是个秀才，只得改儒为医，骗钱糊口，生活每况愈下，作者挖苦地替他起个花名叫"陈绝粮"。他对现实生活一窍不通，什么事情都要用封建教条去衡量，以理学之是非为是非。他地位低微，不能像杜宝那样把意志强加给别人，可他从来不会放过用封建思想去"熏陶"青年。

陈最良到杜府以后，杜丽娘的闺禁就更多了。他要杜丽娘鸡鸣即起，发愤读经。当他听说杜丽娘要去后花园游春，大不以为然，认为这是伤风败俗，"一发不该"的事情。

同陈最良的性格形成鲜明对照的，是杜丽娘的婢女春香。春香是杜丽娘可以向她倾诉心事的闺中伴侣。这种地位，使她处处爱护杜丽娘，无情嘲弄陈最良。她反抗封建礼教的态度比杜丽娘更直率，更泼辣。

在《闺塾》这出戏中，春香闹学的大胆行动给人们留下了深刻的印象。当陈最良要杜丽娘鸡鸣即起，攻读儒经时，春香反唇相讥地说："今夜不睡，三更时分请老师来

上书。"陈最良视为神圣的生活准则，顷刻之间就变成舞台上的笑料。当陈最良讲《关雎》，大谈"后妃之德"的时候，春香使一个小机关，逗引他学斑鸠叫，使这个腐儒当场出丑，打破了私塾里令人窒息的严肃气氛。在与陈最良的冲突中，作者突出了春香的天真机灵，表现了她对礼教的嘲弄态度。

通过《牡丹亭》中这几个主要人物形象之间的矛盾冲突，作品表现了批判封建礼教和"程朱理学"的思想倾向。

汤显祖通过杜丽娘不顾生死地追求自由婚姻的"情"，指出那体现"天理"的封建教条是行不通的，而像杜丽娘那样的"情"，才是现实生活中必然发生的东西。这与作者平时说的"人生大患，莫急于有生而无食"（《靳水朱康侯行义记》，见北京古籍出版社1999年版《汤显祖全集》）的观点是一致的。

杜宝不是高唱"俺治国齐家也只是数卷书"吗？但在《牡丹亭》中，这些所谓"庄严神圣"的经典，都成了被嘲讽的对象。婢女春香说："昔氏贤文，把人禁杀。"杜丽娘对陈最良说："酒是先生馔，女为君子儒。"① 分明是拿《论语》来开玩笑，通过作品对"圣人经典"的嘲讽，表现了作者"非圣无法"的异端思想和蔑视封建伦理的叛逆精神。

《牡丹亭》与其说是现实的戏曲，不如说是理想的戏曲。全剧积极浪漫主义的主要特征，就是理想的色彩异常浓烈。杜丽娘就是作者理想的化身。作者在这个主人公身上，倾注了自己的政治理想，对个性解放的追求，对自由生活的憧憬，而这正是在明中后期黑暗政治现实的基础上产生出来的一种"乌托邦"的理想。鲁迅说："能恨才能爱，能恨能爱才能生。"杜丽娘就是为了"花花草草由人恋"的理想，捱尽了"酸酸楚楚"的际遇，经历了"生生死死"的变故的。有这种进步的理想作主导，《牡丹亭》中的生生死死，就不是荒诞无稽，更不是在宣扬生死轮回；《牡丹亭》中的鬼魂形象，就不是在宣扬阴森鬼气，并不使人感到毛骨悚然。因为这种浪漫主义的艺术手法，从属于作者进步的理想，因而具有积极向上、生机勃勃的特点。

《牡丹亭》积极浪漫主义的特征还表现在，全剧从头到尾好比一首感情奔放激荡的抒情诗，不但有诗的理想，而且处处有诗的意境、诗的氛围。借用别林斯基的话来说："这儿说话的不是人物，而是作者，在这部作品里，没有生活的真实，但却有感情的真实；没有现实，没有戏剧，但有无穷的诗。"（《别林斯基选集》第一卷）这也是《牡丹亭》艺术上一个特别突出的地方。例如这样的曲辞：

〔步步娇〕袅晴丝吹来闲庭院，摇漾春如线。停半晌，整花钿。没揣菱花，偷

① 《论语·为政》："有酒食，先生馔。"先生指父兄。《论语·雍也》"女为君子儒"，女即汝，指子夏说的。汤显祖让杜丽娘在陈最良面前说这两句话，暗中讽刺那些做先生的只会骗酒食，儒生们毫无男子气，是拿孔子的话来开玩笑。

人半面,迤逗的彩云偏。步香闺怎便把全身现!(《惊梦》)

〔懒画眉〕最撩人春色是今年。少什么低就高来粉画垣,原来春心无处不飞悬。哎,睡荼蘼抓住裙钗线,恰便是花似人心好处牵。(《寻梦》)

〔黑蟆令〕不由俺无情有情,凑着叫的人三声两声,冷惺忪红泪飘零。呀,怕不是梦人儿梅卿柳卿?俺记着这花亭水亭,趁的这风清月清。则这鬼宿前程,盼得上三星四星?(《魂游》)

这些美妙无比的曲辞,无疑地属于我国古典文学中第一流的抒情诗作之列。

总之,《牡丹亭》是《西厢记》之后最杰出的一部诗剧。

(原载《论中国戏曲及其他》,岳麓书社 2007 年版)

理论的巨人　创作的"矮子"

——论李渔

李渔生活在我国古代戏曲第二次大发展的时期。这个时期从明代中后期开始，直至清代康熙末年，是传奇创作的黄金时代，无论剧目的思想意义或艺术表现方法，都比前一次发展——元代前期杂剧有所突破。特别是各地戏曲声腔的争奇竞艳，戏曲艺术形式的日臻完美，戏曲理论批评的长足进步，更是元代前期杂剧所不能比拟的。正是在传奇创作与理论繁荣发展的基础上，出现了我国古代最杰出的一位戏曲理论家——李渔。

一、李渔以前的戏曲理论

李渔以前的戏曲论著很多，从内容上说，不外乎三个方面：资料性著作、评论性著作和专门性论著（如各种音谱曲律）；从形式上说，绝大多数都采用随笔札记的写法。

我国的戏曲艺术源远流长，戏曲理论一直是随着戏曲艺术不断发展而发展的，但严格地说，只有到了唐代才有专门的戏曲论著。崔令钦的《教坊记》和段安节的《乐府杂录》便是这方面最重要的著作。它们记录了我国古代戏曲发展一个重要的阶段——唐玄宗开元、天宝年间（713—756年）百戏俗乐发展的史料，介绍了唐代歌舞戏、参军戏的特点以及宫廷教坊演出的情况，为研究唐初、盛唐的戏曲提供了宝贵的资料。虽然记载简略，但在史料十分缺乏的情况下，吉光片羽，却也弥足珍贵。

宋代，我国的文学艺术处在一个重要的转折时期，随着勾栏瓦肆的大量出现，各种民间通俗的文艺形式像雨后春笋般萌发起来，戏曲和小说正在睥睨诗文的正宗地位。（果然，从元代开始，诗文在文学史上的正宗地位就让与戏曲、小说了）在宋代孟元老的《东京梦华录》、西湖老人的《繁胜录》、灌圃耐得翁的《都城纪胜》、吴自牧的《梦粱录》、周密的《武林旧事》《癸辛杂识》等书中，记录了宋代戏曲发展的情况，包括杂剧、南戏、影戏、傀儡戏等剧目内容、演出形式、表演化装、戏班组成、名伶轶事，有时杂有简要的评论。当然，这些著作和《教坊记》《乐府杂录》一样，基本上是资料性著作，东一榔头西一棒子，未免有零碎之嫌。

元代是杂剧的黄金时代，关汉卿、王实甫、纪君祥、马致远、白朴、高文秀、石君宝、郑廷玉、康进之、杨显之、尚仲贤等群星辉耀，使前期杂剧成为戏剧史上一个灿烂

的时期。在杂剧繁荣的基础上，出现了我国第一部系统的戏剧理论批评著作——钟嗣成的《录鬼簿》。

《录鬼簿》记载了元代书会才人的生平事迹及其作品名目，包括戏曲作家一百五十二人的小传，作品名目四百多种。我们今天对被摒弃于"正史"之外的伟大作家如关汉卿、王实甫等的生平事迹之所以能有大略的了解，钟氏的功绩是不可磨灭的。钟氏对"门第卑微，职位不振"而"高才博识"（引自钟氏《〈录鬼簿〉序》）的书会才人的著录，使这本书成为研究金元戏曲头等重要的资料性著作。不仅如此，《录鬼簿》还是一部评论性的著作，作者对同时代的后期杂剧作家郑光祖、宫大用、乔梦符等的活动与作品皆有所品评，且持论平正，较少偏激的议论或廉价的谀词，这是难能可贵的。

元末明初贾仲明的《录鬼簿续编》承继《录鬼簿》的体制，著录了戏曲作家七十一人、杂剧作品约一百五十种，是研究元末明初戏曲的资料性著作。此外，元代周德清的《中原音韵》和燕南芝庵的《唱论》，都是关于音韵和声乐方面的专门性论著，在戏曲史上有一定的影响。元代夏庭芝的《青楼集》，记载了元代戏曲女演员的生活境遇与艺术活动。夏庭芝"弗究经史而志米盐琐事"，"记其贱者末者"（元代张鸣善《〈青楼集〉叙》），著录了一大批处于社会底层的被侮辱与被损害的女艺员的事迹，并激赏其技艺，同情其遭遇，为我们保留了元代演员艺术活动方面珍贵的史料。

明代的戏曲理论著作种类繁多，内容丰富。为叙述方便，现按资料性、专门性和评论性著作分别述评如次。

资料性方面的著作，以明中叶徐渭的《南词叙录》最为重要。《南词叙录》既是戏曲史上最早一部研究南戏的书，又是宋、元、明、清四代专论南戏的唯一著作。作者徐渭是浙江山阴人，曾往返于南戏最流行的浙江、福建等地，对南戏的发展做过实地考察，因此，《南词叙录》对南戏的源流发展以及音律、角色、语言和剧目情况，都有扼要的叙述。此外，明中叶李开先的《词谑》，可以说是一部戏曲资料"杂烩"，它搜集了剧作家的轶闻，评议某些名曲，特别是保存了明代周全、颜容等著名演员钻研表演艺术的生动事迹，因而不失为有价值的资料性著作。

在北曲杂剧和昆曲发展的基础上，明代出现了几部专门研究戏曲音律韵谱的著作。明初朱权的《太和正音谱》除了搜集不少有关戏曲源流、风格流派及表演唱法等资料外，对北曲杂剧的曲谱作了详细的著录，是现存最古老的一部北曲杂剧的曲谱。后世如李玉的《北词广正谱》等北曲韵书，都是在《太和正音谱》的基础上进行编写的。

昆腔是明代影响最大的戏曲声腔。昆腔的革新者魏良辅的《曲律》，是研究昆腔音律的权威性著作。魏良辅毕生致力于昆腔革新的艺术实践，对昆腔的发展有重要的贡献。此外，沈宠绥的《弦索辨讹》和《度曲须知》，是研究北曲杂剧音律方面的重要著作。

明代的戏曲评论十分活跃，重要的著作有何元朗的《曲论》、王世贞的《曲藻》、王伯良的《曲律》、徐复祚的《三家村老委谈》，以及祁彪佳的《远山堂剧品》《远山

堂曲品》、吕天成的《曲品》，等等。何元朗、王世贞、王伯良、徐复祚等曾经就《西厢记》《拜月记》和《琵琶记》的优劣展开激烈的论争，提出了不同的戏剧主张和不同的戏剧批评标准。王伯良的《曲律》是李渔以前最重要的一部戏曲论著，批评剧坛，议论得失，从作曲技法、宫调音韵、风格流派一直说到科诨部色，门类详备，不乏新颖的见解。特别是它涉及的编剧艺术，填补了前人在戏曲理论方面的空白。当然，王氏偏重于南北曲的作曲方面，其编剧理论远谈不上是系统的。祁彪佳和吕天成的论著，是评论明代传奇作家作品的重要著作，保留了明代戏曲丰富的史料，但评论标准皆过于陈旧，批评也诸多偏颇之见。

明代大戏曲家汤显祖和沈璟虽然没有留下大部头的理论著作，但汤、沈之争却是明代戏曲史上一件大事，对晚明和清初的戏曲理论批评与创作有深远的影响。汤、沈之争的焦点有二：写戏曲要不要恪守音律，重本色还是重文采。这次论争对李渔的理论有较大的影响。

综上所述，李渔以前的戏曲理论，多偏重于戏曲资料的著录、作家作品的评论和音律曲谱的探究，许多真知灼见往往淹没在缺乏系统的随笔札记之中。特别是编剧理论方面，更是一个薄弱环节。李渔正是在前人得失的基础上，纵横捭阖，一跃而登上戏曲理论权威的宝座。

二、精湛闪光的戏曲理论

李渔在戏曲理论领域有哪些超越前人的成就，他最重要的建树表现在什么地方呢？

李渔是一个优秀的编剧理论家，他有一个完整的编剧理论体系。在李渔之前，除王伯良稍有涉及外，还未有一个理论家花过如此大的力气来探讨编剧问题。

戏曲是综合性的艺术，一部戏的成败，剧本无疑是第一要素。所谓"剧本是一剧之本"，诚不谬也。李渔有一套系统完整的"剧作法"，从选择题材、剧本构思、人物塑造、情节安排、审音度曲、戏剧语言等方面都有不少精湛的论述。

在题材的处理方面，李渔强调选择新颖的题材，提出"脱窠臼"的主张。他说：

> 新也者，天下事物之美称也。……古人呼剧本为"传奇"者，因其事甚奇特，未经人见而传之，是以得名。可见非奇不传。新，即奇之别名也。若此等情节，业已见之戏场，则千人共见，万人共见，绝无奇矣，焉用传！是以填词之家，务解"传奇"二字。……填词之难，莫难于洗涤窠臼；而填词之陋，亦莫陋于盗袭窠臼。（《闲情偶寄·词曲部·结构第一》）

李渔对元明以来的剧本做过深入的研究，深谙写剧三昧。他认为前人之所以把南曲

戏文称为"传奇",涵意是深刻的。在选择题材方面倡导新意,讲究有"奇"可"传",如果不是从偏颇的意义上去理解的话,这实在是古代戏曲小说一个优良的创作传统,值得我们继承和发扬,因为这是医治创作千部一腔、千人一面病根的一剂良药。

在剧本创作过程中,李渔提出"结构第一"和"立主脑"的主张(李渔之所谓"结构",实即今天所说的"构思"),把整个剧本的艺术构思摆在编剧最重要的位置上,这种论断是前无古人的。前人论剧,或重词采,或重音律,临川派和吴江派曾为此争得不可开交。李渔却高屋建瓴,认为艺术构思应居于首要地位,处于审音度曲之先。他说:

> 填词首重音律。而予独先结构者,以音律有书可考,其理彰明较著。……至于"结构"二字,则在引商刻羽之先,拈韵抽毫之始……工师之建宅亦然,基址初平,间架未立,先筹何处建厅,何方开户,栋需何木,梁用何材,必俟成局了然,始可挥斤运斧。(《词曲部·结构第一》)

李渔把编写剧本比为建房子,提出先设计后施工,这就把构思的问题深入浅出地予以阐明。在进行艺术构思的过程中,李渔提出了"立主脑"的观点:"古人作文一篇,定有一篇之主脑。主脑非他,即作者立言之本意也。""主脑"不立,"则为断线之珠,无梁之屋,作者茫然无绪,观者寂然无声"。(《词曲部·结构第一》)这些道理在今天说来已不是什么惊人之论,但在清初的剧坛上,却是新颖而深刻的见解,尽扫前人在编剧问题上各种皮相之论。

在人物性格的刻画方面,李渔提出"戒荒唐""戒浮泛""求肖似"的主张,要求掌握人物的性格特征,"说一人肖一人",做到真实自然,有一定深度。他说:

> 言者,心之声也,欲代此一人立言,先宜代此一人立心。若非梦往神游,何谓设身处地。……务使心曲隐微,随口唾出,说一人肖一人,勿使雷同,弗使浮泛。(《词曲部·宾白第四》)

为了掌握人物内心世界的"心曲隐微",他举例说:

> 《琵琶》《赏月》四曲(指《琵琶记》第二十八出《中秋望月》中四支《念奴娇序》的曲子),同一月也,牛氏有牛氏之月,伯喈有伯喈之月。所言者月,所寓者心。牛氏所说之月可移一句于伯喈,伯喈所说之月可挪一字于牛氏乎?夫妻二人之语,犹不可挪移混用,况他人乎?(《词曲部·词采第二》)

剧本中人物形象的刻画绝非一个孤立的问题,李渔把人物性格化和语言个性化的问

题结合起来论述，对初学写作者来说，这显然是一种生动具体的经验之谈。为了做到"说张三要像张三，难通融于李四"，李渔认为在"梦往神游""设身处地"的创作过程中，最要紧的是领会"人情物理"。"凡说人情物理者，千古相传；凡涉荒唐怪异者，当日即朽。"（《词曲部·结构第一》）这种力戒荒唐，浮泛，力求掌握"人情物理"写出性格化人物的主张，无疑带有写实主义艺术理论的特色。

在情节关目的安排方面，李渔提出"密针线""减头绪"等主张，这也是对古代戏剧创作优良传统的一个总结。他认为前人的戏曲"始终无二事，贯串只一人"（《词曲部·结构第一》），这种突出主要人物事件的"减头绪"的做法，最能使读者和观众"了了于心，便便于口"。他认为"头绪繁多，传奇之大病也。……事多则关目亦多，令观场者如入山阴道中，人人应接不暇"（《词曲部·结构第一》），那是收不到预期效果的。

李渔关于编戏要针线缜密的论述历来最为人所称道：

> 编戏有如缝衣，其初则以完全者剪碎，其后又以剪碎者凑成。剪碎易，凑成难。凑成之工，全在针线紧密；一节偶疏，全篇之破绽出矣。每编一折，必须前顾数折，后顾数折。顾前者，欲其照映；顾后者，便于埋伏。照映埋伏，不止照映一人，埋伏一事，凡是此剧中有名之人，关涉之事，与前此、后此所说之话，节节俱要想到。宁使想到而不用，勿使有用而忽之。（《词曲部·结构第一》）

真是锦心绣口，字字珠玑，实在是编写剧本的千古不易之论。

在戏剧语言的运用方面，李渔提出"语求肖似""贵显浅""重机趣""忌填塞"等主张。如他关于"深"与"浅"的见解就是很独到的：

> 传奇不比文章。文章做与读书人看，故不怪其深；戏文做与读书人与不读书人同看，又与不读书之妇人小儿同看，故贵浅不贵深。……能于浅处见才，方是文章高手。（《词曲部·词采第二》）凡读传奇而有令人费解，或初阅不见其佳，深思而后得其意之所在者，便非绝妙好词。（《词曲部·词采第二》）

李渔针对戏曲语言应具"入耳消融"的特点，提出"贵浅不贵深"。为此，他敢于指摘"几令《西厢》减价"的《牡丹亭》在运用语言方面的短处，表现了一个杰出戏曲理论家的胆识。李渔认为：

> 即汤若士《还魂》一剧，世以配缤元人，宜也。问其精华所在，则以《惊梦》《寻梦》二折对。予谓：二折虽佳，犹是今曲，非元曲也。《惊梦》首句云："袅晴丝吹来闲庭院，摇漾春如线。"以游丝一缕，逗起情丝。发端一语，即费如许深

165

心，可谓惨淡经营矣。然听歌《牡丹亭》者，百人之中有一二人解出此意否？……其余"停半晌，整花钿，没揣菱花，偷人半面"及"良辰美景奈何天，赏心乐事谁家院""遍青山啼红了杜鹃"等语，字字俱费经营，字字皆欠明爽。此等妙语，止可作文字观，不得作传奇观。（《词曲部·词采第二》）

李渔肯定了《牡丹亭》的杰出地位，但指出其语言运用方面过于镂刻的毛病。在汤、沈之争中，沈璟倡重本色，提出"字雕句镂，正供案头耳"（引自吕天成《曲品》）。明眼人不难看出，这是针对汤氏而发的。李渔继承了沈璟的主张，把人人称颂的汤氏佳句一一指责，论说精当，慧眼独具，读后不得不叫人折服。

以上从题材、构思、人物、情节、语言各个方面简介了李渔的编剧理论，他的《闲情偶寄·词曲部》，可以说是我国古代最系统完整的编剧理论，也是世界戏剧史上一部古老的"剧作教程"，其中不少真知灼见，直到今天还闪耀着一个戏曲行家智慧的光芒。

李渔还是一位杰出的戏曲导演，他的戏剧理论中包含有世界上最早的"导演学"。

"导演"一词，在西方要到十八世纪才出现。我国的传统戏曲有无导演，这问题现已不复有人怀疑了。唐代崔令钦的《教坊记》，就保存有唐玄宗李隆基导演歌舞戏曲的史料；汤显祖和阮大铖也是古代杰出的戏曲导演。至于在理论上奠定了我国"戏剧导演学"基础的，则首推李渔。他的《闲情偶寄·演习部》，就是关于戏曲表、导演方面的理论。

李渔明确指出了导演艺术在整个戏剧艺术中的地位与作用。他说：

> 填词之设，专为登场。登场之道，盖亦难言之矣。词曲佳而搬演不得其人，歌童好而教率不得其法，皆是暴殄天物。此等罪过，与裂缯、毁璧等也。（《演习部·选剧第一》）

李渔认为，要把一个好剧本变成一台好戏演出，导演是至关重要的，搬演不佳或教率不法，那简直是暴殄天物。在李渔之前，还未有人把戏曲导演强调到如此重要的地位，这确实是发前人之所未发。

导演之职责，包括选择剧本、物色演员、讲明剧意、指导训练、调度场面、组织演出等项。李渔论导演艺术，首倡"选剧第一"，把选择优秀剧本进行演出提到首要的位置。他说：

> 吾论演习之工，而首重选剧者，诚恐剧本不佳，则主人之心血、歌者之精神皆施于无用之地。（《演习部·选剧第一》）

没有好剧本，难出好导演；而要做好导演，则要会选好剧本。这就是李渔所阐明的导演和剧本之间的辩证关系，值得我们仔细揣摩体味。

对演员讲解剧本，指出其中情之所在，理之所归，这是导演重要之职责。李渔对此十分重视，他反对那种浮光掠影、不阐微探幽的形式主义的表导演。他说：

> 吾观今世学曲者，始则诵读，继则歌咏，歌咏既成而事毕矣。至于'讲解'二字，非特废之而不行，亦且从无此例。有终日唱此曲，终年唱此曲，甚至一生唱此曲不知此曲所言何事，所指何人。……变死音为活曲，化歌者为文人，只在'能解'二字。（《演习部·授曲第三》）

这里所谓"化歌者为文人"，意思是导演要对演员解明曲意，使歌者（演员）就好像文人（剧作者）那样对剧作之宗旨洞若观火，因为只有这样才有可能达到表演艺术之化境。

导演对场面的处理调度，或冷或热，或动或静。究竟是"冷"好还是"热"好，"动"好还是"静"好，李渔对此有精湛的见解。他说：

> 予谓传奇无冷热，只怕不合人情。如其离合悲欢，皆为人情所至，能使人哭，能使人笑，能使人怒发冲冠，能使人惊魂欲绝，即使鼓板不动，场上寂然，而观者叫绝之声，反能震天动地。（《演习部·选剧第一》）

这就把冷热、动静的问题辩证地说清楚了。

我国古代戏曲的导演，是和戏曲教学，即授徒课戏紧密联系在一起的。对许多戏曲演员来说，往往只有开蒙之老师，不见排戏之导演，因为这两者已经合而为一了。在授徒学戏问题上，李渔主张选用优秀的古本作为教学之范本，他说：

> 选剧授歌童，当自古本始。……切勿先今而后古。何也？优师教曲，每加工于旧，而草草于新。……且古本相传至今，历过几许名师，传有衣钵，未当而必归于当，已精而益求其精。（《演习部·选剧第一》）

选用优秀的古本作为戏曲教学之范本，现在已成为我国传统戏曲教学一项重要之制度。例如唱花旦的开蒙戏，总是《拾玉镯》《花田错》《铁弓缘》那几出；青衣的应工戏，总是《三击掌》《二进宫》《探窑》等，因为这些经历名师、传有衣钵的传统剧目，包含有入门的基本功和世代相传的表演艺术精粹，有新人成长所必需的丰富滋养。

《闲情偶寄》中的"词曲部"和"演习部"，还有一些关于表演艺术方面的理论。李渔认为戏曲演员要"解明曲意"，要除去各种陋习（包括"衣冠恶习""声音恶习"

"语言恶习"和"科诨恶习"等),主张表演要"贵自然""忌俗恶""戒淫亵"。他关于演员要有真切的感情体验的问题,论述尤其精当。

李渔认为"生旦有生旦之体,净丑有净丑之腔",演员要做到"神而明之,只在一熟",(《词曲部·词采第二》)熟练地掌握行当表演技术,除此以外,李渔认为更重要的是"精神贯串其中",他说:

> 口唱而心不唱,口中有曲而面上、身上无曲,此所谓无情之曲,与蒙童背书,同一勉强而非自然者也。虽腔板极正,喉舌齿牙极清,终是第二、第三等词曲,非登峰造极之技也。欲唱好曲者,必先求明师讲明曲义。师或不解,不妨转询文人。得其义而后唱,唱时以精神贯串其中,务求酷肖。(《演习部·授曲第三》)

这种反对没有真切感情体验的"无情之曲",主张"务求酷肖"的表演艺术理论,和后代戏曲艺术家们关于"装龙像龙,装虎像虎""演人别演行"的主张,是一脉相承的。

总之,李渔的戏剧理论系统全面,从剧本创作和表演一直到剧本改编、场面伴奏、服装舞美等,涉足戏曲艺术的各个领域。他的戏剧理论博大精深,自成体系,特别是编剧理论方面,更是前无古人,后启来者。李渔是立于我国古代戏剧理论高峰上的一位巨人,他在古代世界戏剧史上,也应有杰出的地位。

古语曰:"积土成山,风雨兴焉;积水成渊,蛟龙生焉。"(《荀子·劝学》)李渔之所以在戏剧理论方面取得巨大成就,不是没有原因的。

李渔有丰富的戏曲艺术实践,像莫里哀的家庭剧团一样,李渔组织了一个以他的妻妾子婿为主要成员的"李笠翁家庭戏班",到处巡回演出。李渔自己既是剧作者,又是导演兼演员。"自编词曲,口授而身导之。"(《演习部·变调第二》)数十年的戏曲艺术实践为他的理论成就打下坚实的基础,使他的理论不同于那些一时心血来潮的高谈阔论,也迥异于纸上谈兵的书生之见。例如他的编剧理论,就不同于戏曲文学家或戏曲音律家的理论,他们或重词采,或重音律,"笠翁手则握笔,口却登场""身代梨园""观听咸宜"(《词曲部·宾白第四》),长期的舞台实践经验使他的戏剧理论取得了超越前人的成就。

李渔的戏剧理论是针对当时传奇创作和演出中的弊病而提出来的。当时有些传奇作者,专在情节关目上下功夫。一个佳作出现后,众人争相模拟,趋之若鹜。更有甚者,蹈袭关目,拾人唾余,至为可厌。后人有诗概括这一类剧本的关目是:"才子落难中状元,佳人赠金后花园,梅香来往传书信,夫荣妻贵大团圆。"对这种创作中的形式主义倾向,李渔尖锐地提出批评。他说:

> 吾观近日之新剧,非新剧也,皆老僧碎补之衲衣,医士合成之汤药,取众剧之

所有，彼割一段，此割一段，合而成之，即是一种传奇，但有耳所未闻之姓名，从无目不经见之事实。语云："千金之裘，非一狐之腋。"以此赞时人新剧，可谓定评。(《词曲部·结构第一》)

当时，像梅禹金的《玉合记》，就是这种倾向的代表。它的出现，引起一些批评家的不满，沈德符在《顾曲杂言》中称这样的戏曲是"设色骷髅，粉捏化生，欲博人宠爱难矣"。

李渔所处的明末清初，戏曲案头化的倾向日趋严重，许多文人把戏曲作为"案头之曲"，雕词琢句，镂金错采，忽视了戏曲是"场上之曲"的特点，这种毛病在某些比较优秀的作家身上也有所表现。有长期舞台实践经验的李渔，当然看不起这种"惨淡经营，用心良苦，而不得被管弦、付优孟"的"案头之曲"，他有不少批评意见是对此而发的。

在王国维之前，李渔是我国成就最大、声誉最高的戏曲理论家。日本学者青木正儿《中国近世戏曲史》云："（日本）德川时代之人，苟言及中国戏曲，无有不立举湖上笠翁者……以此亦可见笠翁之名声啧啧也。"（第三编第十章）这说明李渔在我国戏剧史乃至世界戏剧史上，确实有其卓越的地位。

三、令人失望的戏曲创作

当我们把注意力从这位杰出戏曲理论家的论著转到他的戏曲创作时，情况不禁叫人失望。

李渔一生写过十多个剧本，最有名的是《笠翁十种曲》，即《风筝误》《奈何天》《比目鱼》《巧团圆》《蜃中楼》《玉搔头》《怜香伴》《慎鸾交》《凰求凤》《意中缘》十种。

《奈何天》在人相貌的美丑上制造了一场喜剧冲突。它写富家子阙素封初娶邹女，邹女因其相貌奇丑且身躯恶臭，逃进书房修行为尼；阙再娶何女，何又逃入邹女处；阙又娶袁某之姜吴氏，吴也逃进邹女处。邹、何、吴三人于是在书房上立匾"奈何天"，共叹命苦而无可奈何也。后阙讨贼有功，玉帝遣变形使者变阙为美男子，朝廷嘉封其妻。三妻于是互争座次，阙以其先后定之。

《比目鱼》写书生谭楚玉看中小旦刘藐姑，竟进刘所在之戏班演戏。刘藐姑之母贪财，将女许与大财主钱万贯做妾，谭楚玉与刘藐姑便双双投江殉情。谭、刘后来化成比目鱼，为神人所救。后谭中举做官，平定山大王作乱有功，请戏班演戏，藐姑遂与其母团圆。

《巧团圆》写明末姚克承一家悲欢离合的故事。姚克承自幼与父母失散，为人收

养。长大后与邻家曹女相恋。后曹女及克承生母为贼所掠，贼将其以袋装而鬻之。克承欲购曹女，反购得老母，后在其母指点下才与曹女相聚。

除以上几种较有价值外，《蜃中楼》将《柳毅传书》与《张生煮海》合并成一个故事；《玉搔头》一名《万年欢》，写明武宗娶范钦女及与妓女刘倩倩的风流韵事；《怜香伴》又名《美人香》，叙才子范石坚二位妻子崔云笺与曹语花之友情，以及她们和范的婚事始末；《慎鸾交》通过华秀与妓女王又嫱、侯隽与妓女邓蕙娟的婚事对比，说明婚姻大事不可轻率；《凰求凤》一名《鸳鸯赚》，写曹涉婉、乔梦兰两位女子追求才貌双全的吕曜的故事；《意中缘》写善书画的西湖才女杨云友、林天素和名士董其昌、陈继儒的故事。

除《笠翁十种曲》外，清代支丰宜的《曲目新编》载李渔尚有《偷甲记》、《四元记》、《双钟记》（为《双锤记》之误）、《鱼篮记》、《万全记》等五种剧作。据姚燮《今乐考证·著录九》云："近得五种合刻本，署曰'四愿居士'。笠翁无此号，殆为希哲无疑耶？然读其词，则断非笠翁手笔也。"这五种现已证明是清代戏曲作家范希哲所撰，与李渔无涉也。

在李渔的戏曲作品中，我们要特别谈谈《风筝误》。据乾隆时李调元的《雨村曲话》云："世多演《风筝误》。其《奈何天》曾见苏人演之。"可见《风筝误》在当时颇为流行。这是一个轻松愉快的喜剧，有点类似后来梅派京剧《凤还巢》，写的是"正旦配正生，彩旦配丑生"的故事，全剧用风筝断线作为情节发展的关目。其梗概是："正生"韩世勋题诗于风筝之上，此风筝为"正旦"淑娟拾得，和其诗，韩得而私藏之。韩再放一风筝，为淑娟姐、貌丑无才的爱娟拾得。爱娟通过其乳母约韩相会。韩误以为淑娟，欣然赴约，及睹爱娟丑貌，狼狈逃归。后韩生中状元，在西川招讨使詹武承帐下，为詹所器重。詹拟将次女淑娟配与韩生，韩以为即前之爱娟，婉言辞之，后在恩人戚补臣催迫下，只得答允婚事。洞房之夜，韩不理会淑娟，淑娟遂哭诉于母，母责诘其故，让韩亲睹淑娟之面，于是前疑顿释，夫妻言好。

《风筝误》无论从思想意义还是艺术成就看，都是李渔剧作中最好的。剧本在描写詹武承出任西川招讨使前往平定掀天大王时，对明末的社会现实有真实的描绘，如作者通过掀天大王之口，说当时"朝中群小肆奸，各处贪官布虐，人民嗟怨，国势倾危"，这正是造成掀天大王聚众起义的明末现实的写照。詹武承辖下的将官，不是"闻风怕"，就是"俞（遇）敌跑"，他们之所以来到边远，是"闻得人说这边地方承平武官好做，故此在兵部乞恩补了这边的缺，原只说来坐镇雅俗的"。这些人平日只晓得克扣军饷，士兵在他们治下一个个饿得黄瘦。《风筝误》对官僚阶级家庭生活的丑恶也做了一些暴露，如作者笔下的"正面人物"西川招讨使詹武承，虽然能"治国"，却不能"齐家"，家中梅、柳二姜，终日吵闹打架，争风吃醋，搅得詹武承不得不筑堵高墙将她们二人隔离开来。饶有趣味的是，作者还把这种嘲弄扩大到其他官僚身上，"劝君莫笑乌纱弱，十个公卿九这般"。这种对明末社会生活所作的写实描写和对官僚家风不正

的嘲弄，使《风筝误》颇具思想意义与审美价值。

但是，无论是《风筝误》还是李渔的其他剧作，总的来说，时代的脉息非常微弱。李渔生于1611年（明万历三十九年），明亡时是三十三岁，卒于1679年到1680年（清康熙十八到十九年）之间。他的主要活动是在明末清初，那是一个兵荒马乱、烽烟四起的年代。但李渔却极少反映这个灾难深重时代的现实，写来写去，无非是才子佳人的邂逅相遇，相貌美丑的"公正"配合，亦人亦鱼的奇诡幻化，一夫多妻的"完美"结局……因此，比起同时代的李玉、朱素臣、吴伟业、尤侗等的剧作来，李渔戏曲创作未免逊色得多。

李渔在理论上提出"脱窠臼"的主张，这本来是很对的，但他的剧作由于没有在内容方面创新意，而孜孜于情节关目上求新。因此虽然摆脱了一些世俗的套子模式，却堕入另一个新的泥淖。典型的例子莫过于《蜃中楼》一剧，莫名其妙地把元代两个优秀的神话剧《柳毅传书》与《张生煮海》"合二而一"，写柳毅为洞庭龙女传书，张羽又代柳毅传书，钱塘君打败泾河龙救出洞庭龙女后，不许她与柳毅联姻，于是张羽愤而煮海……作者惨淡经营，把两个剧的情节糅合一处，虽然眩人眼目，终是不伦不类。李渔就是这样只在情节关目上刻意求新，别人搞一对才子佳人，他就搞两对，或一美一丑；别人搞一妻一妾，他就搞一男三妻。他把"一夫不笑是吾忧"（《风筝误》终场诗句）作为座右铭，作为喜剧创作的终极目标来追求，很值得赞赏，但专门搞错中错，误中误，巧中巧，失去了艺术最可宝贵的品格——自然，其结果当然无"新"可言。

李渔在《闲情偶寄·词曲部》中提出了"戒淫亵""忌俗恶"的主张，遗憾的是他不能实践自己的理论，他的剧本不少地方有俗恶淫亵的描写。如《风筝误》中的"才子"韩世勋，一上场即大念"嫖经"；"佳人"詹淑娟对自己十八岁还未嫁人终日耿耿于怀。《奈何天》写阙素封与邹女同房，变形使者化成婢女替阙素封洗澡；《比目鱼》写刘藐姑乘戏班内打呆吵闹时与谭楚玉挤眉弄眼，动手动脚……总之，下流话、打情骂俏、无聊的噱头、庸俗低级的舞台动作，在李渔的剧本中几乎随处可见，淫亵俗恶的例子不少。

纵观《笠翁十种曲》，绝不是时代风云的画图，也不是百姓心底的呼声，缺乏健康清新的格调，它只能属于阮大铖的《十错认春灯谜记》那一路，成就确是十分有限的。

四、李渔的戏曲创作和他的理论为什么不对号？

李渔是戏曲理论方面的巨人，却是剧本创作的"矮子"，为什么会出现如此大的矛盾差异呢？

首先，李渔的戏曲创作观念陈旧。他把戏曲看成"寿世之方""弭灾之具""不过借三寸枯管，为圣天粉饰太平"。这种把戏曲创作当成封建统治阶级粉饰太平工具的创

作思想，无疑是十分落后的。在这种创作思想的指导下，作者不是把戏曲作为宣扬封建道德观念的工具，就是把它当成消愁享乐的手段。《比目鱼》一剧的终场诗云："迩来节义颇荒唐，尽把宣淫罪戏场。思量戏剧惟节义，系铃人授解铃方。"标明他宣扬节义的创作目的；而更多时候，李渔是把戏当酒，借戏消愁。"传奇原为消愁设"（《风筝误》终场诗），因此，无聊的玩笑、低级的趣味和廉价的效果便纷纷出现了。

鲁迅在《从帮忙到扯淡》一文中说："谁说'帮闲文学'是一个恶毒的贬辞呢？……例如李渔的《一家言》（按：《闲情偶寄》即其中一部分）、袁枚的《随园诗话》，就不是每个帮闲者都做得出来的。必须有帮闲之志，又有帮闲之才，这才是真正的帮闲。"这段话揭示了李渔的德和才的矛盾，指出了李笠翁《一家言》的"帮闲"本质。

其次，李渔戏曲创作的成就不高，是他的生活道路所决定的。李渔常钻营于达官贵人门下，十分乐意扮演帮闲文人的角色。他说："李子遨游天下几四十年，海内名山大川，十经六七。"（文集卷二《梁治湄明府西湖垂钓图赞序》）他到过苏、皖、冀、赣、闽、鄂、鲁、豫、陕、甘、晋等省及北京、南京、杭州等大城市，按道理说见闻广博，视野开阔，对创作是很有好处的。但李渔只是带着戏班拜谒各地的名殷大族，为他们演戏献艺，佐觞助兴，以博得丰厚的馈赠为满足。

最后，李渔艺术趣味的低下也给他的戏曲创作带来极大的损害。李渔家庭戏班中的女旦，许多都是他的小妾。他笔下的人物，也常常以纳妾偷情为乐事，表演时常常夹杂一些低级色情的动作。同时代的戏曲作家袁于令对李渔这种种做派很不满意，他说："李渔性龌龊，善逢迎，游缙绅间。喜做词曲小说，极淫亵。常挟小妓三四人，子弟过游，便隔帘度曲，或使之捧觞行酒，并纵谈房中，诱赚重价。"（《娜如山房说尤》卷下）由此看李渔之为人，他的生活情趣与艺术嗜好，都有许多可以指摘之处，他的戏曲剧本表现出种种格调低下的艺术情趣，并不叫人感到意外。

李渔在创作思想、生活道路、艺术情趣三个方面所存在的严重缺陷，给他的戏曲创作带来了致命伤，这是他创作成就不高的根本原因。

相对来说，创作对生活源泉的依赖作用毕竟比理论要大得多，因此李渔的戏曲理论特别是编剧理论所受到的干扰较小，这方面的许多真知灼见，显然比他的创作要高明得多。李渔最终以一个杰出的戏曲理论家和蹩脚的戏曲作家的形象出现在我国古代的文学史和戏剧史上，这并不使我们感到意外。

（原载《戏剧艺术资料》1981年第四辑）

《长生殿》与《长恨歌》题旨之比较

《长恨歌》是唐诗中的精品，古代叙事诗中的杰作，与《琵琶行》堪称为诗人白居易之"双璧"。《长恨歌》的主旨何在？历来众说纷纭，大概有"讽谕说""爱情说""双重主题说"等。我持"怨恨说"，认为这首著名诗歌的主题就是歌"长恨"，对人间美丽的爱情无法实现而表示深深的怅恨，这才是全诗主题的实旨所归，堂奥所在。

许多人都认为《长恨歌》包含讽谕的内容，其实这并不合作品的实际。白居易把自己的诗分为讽谕、闲适、感伤、杂律四类，他自己就把《长恨歌》编入"感伤诗"而不编入"讽谕诗"，透露了作者对此诗的见解。所谓"感伤诗"，作者自云："事物牵于外，情理动于内，随感遇而形于咏叹者……谓之感伤诗。"（《与元九书》）《长恨歌》是一首有感而发、抒情意味浓烈的叙事诗，全诗不仅主题不是讽谕性的，内容也不包含讽谕的成分。

从诗的结构上看，全诗分为三个段落。从开头"汉皇重色思倾国"至"遂令天下父母心，不重生男重生女"为第一段，写唐明皇李隆基与贵妃杨玉环热烈的爱与专一的情，"三千宠爱在一身""六宫粉黛无颜色"，可见其真挚专一的程度；第二段从"骊宫高处入青云"至"悠悠生死别经年，魂魄不曾来入梦"，写贵妃之死与明皇无休止的思念，为全诗"长恨"之主题做好铺垫之势；第三段从"临邛道士鸿都客"至结尾，写贵妃成仙后双方的深沉的思念与眷恋，及对这种天地阻隔的美好爱情寄予无限的感伤与怅恨。全诗写贵妃生前的热烈之爱仅占三分之一的篇幅，而写贵妃死后之深情遗恨却占了三分之二的篇幅，可见诗的"重心"在后而不在前，这是符合《长恨歌》歌"长恨"的题旨的。全诗最精彩、最为人传诵不衰的诗句，如"芙蓉如面柳如眉，对此如何不泪垂？春风桃李花开日，秋雨梧桐叶落时。""夕殿萤飞思悄然，孤灯挑尽未成眠。迟迟钟鼓初长夜，耿耿星河欲曙天。""七月七日长生殿，夜半无人私语时。在天愿作比翼鸟，在地愿为连理枝。天长地久有时尽，此恨绵绵无绝期！"都是描写深情眷恋、无限思念或长恨绵绵的句子。可见从整体来说，所谓"讽谕说"是不能成立的。

耐人寻味的是，白居易恰好抛弃了李杨故事传说中所有涉及讽谕方面的内容，如杨贵妃与寿王及安禄山的关系、杨国忠之擅权、杨家兄妹炙手可热的权势、明皇与杨贵妃之姐虢国夫人的暧昧关系等。这些"史家秽语"被诗人一概删削了，只留下超越具体背景的理想化了的爱情部分，只留下令人惋惜怅惘、回味无穷的结局部分。如果说诗人想寄寓讽谕之题旨，但却不撷取每个细胞都浸透着讽谕内涵的素材，那是很难令人理解的。

历来持"讽谕说"者，无不寻章摘句援引某些诗句作例证。如首句"汉皇重色思倾国"，就有人认为"是全篇纲领，它既揭示了故事的悲剧因素，又唤起和统领着全诗"。其实这是将自己的理解强加给这首诗，诗句本身并没有如此重的分量。"汉皇重色思倾国"一句只是为杨玉环的出场铺垫好态势，是为了说明"御宇多年求不得"而安排的。正因为"求不得"，因此下面写杨玉环入选宫中，六宫粉黛为之黯然失色才顺理成章。这些都是为了突出杨贵妃的花容月貌及与众不同，也为了写唐明皇得到杨玉环后终于获得了美满情爱的欢悦，李对杨之热恋简直达到疯魔的程度。正如宝黛爱情具有浓烈的贵族公子小姐的特点一样，李杨这种热烈的情爱也具有鲜明的帝妃宫闱爱情的特征，所谓"三千宠爱在一身"，所谓"度春宵""不早朝""夜专夜""醉和春"，正是这种帝妃情爱的鲜明写照。我认为应该从这个角度而不是从"讽谕"的角度理解这些诗句，不应对这些诗句断章取义，把它们弄得支离破碎，然后再从中寻找讽谕批判之内容。总之，作者对杨贵妃生前的描写，目的仅是突出李杨真挚的爱情，只有这种热烈真挚的爱情，才能自然而然地过渡到第二段生离死别和忠贞不渝的内容上面。至于像"渔阳鼙鼓动地来，惊破霓裳羽衣曲"这样的诗句，仅是为了交代安史之乱的过程，因为这是造成杨贵妃死去的直接动因，不能不写到，但诗人仅用一二句诗就写了整个安史之乱的发生，其概括凝练实在无与伦比，这也是白居易为避免从政治上触及李杨的罪责而巧妙地回避了敏感的史实，可说是用心良苦了。

既然全诗的题旨不在"讽谕"，是否如许多人所认为的，"爱情说"就是诗的主题呢？我以为不然。李杨爱情虽是全诗描写的内容，但它只是诗人所说的"事物牵于外，情理动于内"中的"事物"，是处于全诗表层的东西，是直接牵动诗人咏叹之缘起。具体来说，诗人于元和元年（806年）冬十二月与好友陈鸿、王质夫同游仙游寺，"话及此事，相与感叹"（陈鸿《长恨歌传》）。《长恨歌》写作时，距杨贵妃马嵬身死（756年）刚好五十年，诗人不是从历史的角度去探讨酿成安史之乱的社会原因，也不从政治的角度去评说李杨在这场动乱中各自的责任，对好事者传播的各种宫闱秘闻也没有丝毫兴趣，诗人以独特的视角审视李杨故事，找到了最能牵动诗人心弦的部分——爱情，这就是所谓"情理动于内"。诗人借李杨之爱情，抒写自家心头的"长恨"。

诗人何"长恨"之有？《长恨歌》写于白居易三十五岁的时候，在此之前，诗人曾与徐州苻离一女子有过一段缠绵难忘的情爱，后来终于不能如愿（诗人三十六岁才与杨氏夫人结婚），这一段情爱使诗人的心灵蒙受巨大的创痛。

> 妾住洛桥北，君住洛桥南。十五即相识，今年二十三。……愿作远方兽，步步比肩行；愿作深山木，枝枝连理生。（白居易《长相思》诗）
>
> 不得哭，潜别离；不得语，暗相思；两心之外无人知。深笼夜锁独栖鸟，利剑春断连理枝。河水虽浊有清日，乌头虽黑有白时；惟有潜离与暗别，彼此甘心无后期！（白居易《潜别离》诗）

这些诗句与《长恨歌》之结尾，虽异曲而同工，何其相似乃尔！它们都是诗人心灵泪水的自然流淌。《长相思》《潜别离》《生离别》这些抒写爱情不能如愿的诗篇，被诗人自己编在"感伤诗"一类置于《长恨歌》一诗之前后。至此，我们才明白了：《长恨歌》只不过是另一首《潜别离》或《长相思》！它是感李杨情事于外，触动诗人心灵创痛于内；借歌颂李杨忠贞不渝的爱情，抒发诗人对美好爱情不能实现的绵绵长恨，这才是《长恨歌》的主题！这一主题，浸透了诗人痛苦的感情泪水，融入了诗人真切的刻骨镂心的人生体验，它是一曲美丽爱情的挽歌，表达了诗人对美好情事不能实现的深深伤感。

清代洪昇的名剧《长生殿》是依据《长恨歌》来进行创作的，洪昇自己声明"予撰此剧，止按白居易《长恨歌》、陈鸿《长恨歌传》为之"。（《长生殿·例言》）但《长恨歌传》写到"得弘农杨玄琰女于寿邸"，《长生殿》却未涉及这些"史家秘语"，可见《长生殿》主要的创作依据还是《长恨歌》。不过《长生殿》的主题，比起《长恨歌》来却有较大的改变。

《长生殿》传奇共五十出，以写杨贵妃死的第二十五出《埋玉》为界分为前后两部分，在结构上与《长恨歌》写杨死后占三分之二的篇幅明显有异。剧作前半部分，着重写李杨爱情的产生及其背景，展示了安史之乱产生的根源及其经过，《贿权》《禊游》《疑谶》《权哄》《进果》《合围》《侦报》《陷关》《惊变》《埋玉》等展现真实历史环境的场面，竟占了整个前半部五分之二的篇幅；其他五分之三写李杨爱情的场面，与展现历史背景的场次交错安排，采取这种结构的目的，在于将轻歌曼舞的缠绵情爱与刀光剑影的危机场面构成巨大的反差。《长生殿》令人信服地再现了李杨爱情的历史真实性，深刻地揭示了这一对著名帝妃的爱情所产生的社会历史环境。

剧作后半部，洪昇一方面继续描写安史之乱的经过及其失败，一方面广泛地展示动乱给予社会的影响以及人们对李杨爱情悲剧的不同反应。约占后半部三分之一篇幅的《献饭》《骂贼》《剿寇》《刺逆》《收京》《看袜》《弹词》《驿备》等出，笔触依然伸向社会，大场面如乐工雷海青之骂贼，细微处如众百姓之看袜，均写得真实动人。洪昇不愧为历史大手笔，《长生殿》可说是一幕波澜壮阔的历史剧，从来没有人把帝妃爱情故事置于如此广阔真实的社会环境中来描绘，这是《长生殿》超越以往同类作品包括白居易《长恨歌》的地方。

在展现广阔社会历史背景、真实描写李杨爱情产生的环境的同时，《长生殿》没有停留在事件的表面，而是向深层开掘，艺术地再现了李杨爱情悲剧产生的社会根源，总结出无论对国家政治生活还是个人私生活都是有益的历史教训。洪昇在《长生殿·自序》中说：

> 然而乐极哀来，垂戒来世，意即寓焉。且古今来逞侈心而穷人欲，祸败随之，未有不悔者也。

剧作不止一次地通过百姓郭从谨之口,探索安史之乱的根由,总结酿成李杨爱情悲剧的原因;而这种总结,通过场面与情节自然流出,绝非作者强加于人。历史剧的价值还不在于艺术地再现历史,而在于发掘历史的精神,引出有益的教训。在这方面,洪昇驰骋想象,驾驭场面,点染细节,将剧作写得丰富多彩,在展现社会历史场面、总结历史教训这方面,它"青出于蓝而胜于蓝",明显地超越了《长恨歌》。

但是,《长生殿》毕竟是以描写李杨爱情为中心主干的,当我们审视这一内容的时候,我们发现:白居易巧妙地删削背景材料,将李杨爱情理想化,把《长恨歌》写成一首主题单一而突出的抒情诗篇,洪昇却由于背景材料的过于丰富而伤及情节主干,使《长生殿》成为一部杰出的历史剧,蹩脚的爱情戏,使它的主题呈现矛盾混乱的不同走向,剧作本身的爱情描写可悲地失败了。

这首先是因为:传统的李杨故事中的不道德的成分及祸国殃民的因素,给人欣赏李杨的爱情造成严重的情绪障碍。虽然作者再三声明"凡史家秽语,概削不书",但这种历史文化心理积淀太深了,驱之不去,招之即来,文艺戏剧作品的欣赏是个复杂的心理现象,我们不能把它局限在作品本身,不能不考虑这种社会历史文化心理对欣赏的干扰与影响。

其次,剧作对李杨爱情的描写,虽具有鲜明的宫闱特色(这种特色表现在李杨爱情的政治色彩特别浓厚,它和国家的政治生活密切不可分开之上;这种爱情还对其他妃嫔发生较大影响,因此剧作真实地描写了她们之间互相倾轧、争风吃醋的场面;这种爱情还被打上深深的皇家烙印,如剧作写到李杨无穷尽的物质挥霍等方面),却不具备纯真的特征。历来为中国老百姓津津乐道的文艺作品中著名的爱情故事的主人公,如刘(兰芝)焦(仲卿)、崔张、梁祝、宝黛等,无一不以专一纯真的爱情博得人们的同情与赞赏。可是李杨爱情却不具备专一纯真的特色,很难让人们一掬同情之泪。李杨喝下了自己亲手酿造的苦酒,这该怨谁呢?《看袜》一出,郭从谨慷慨陈词:

> 我想天宝皇帝,只为宠爱了贵妃娘娘,朝欢暮乐,弄坏朝纲,致使干戈四起,生民涂炭。老汉残年向尽,遭此乱离,今日见了这锦袜,好不痛恨也。

郭从谨的见解,实际上也是洪昇对李杨的一种评价。对李杨爱情中祸国殃民的因素给予揭露批判,这是洪昇现实主义的胜利,是《长生殿》作为杰出历史剧的主要价值所在;但洪昇在这个问题上"进一步,退两步",在揭露批判的同时却又要在后半部赞颂李杨爱情的专一与纯真,这就难免搬起石头砸自己的脚,使剧作出现了双重主题的倾向。

有人很欣赏这种既揭露又赞颂的所谓"复杂性",殊不知这种主题思想的"复杂性"的指向是互相矛盾的,它使剧作患了"主题分裂症",这种"复杂性"本身就是一种巨大的缺陷(避开了这种缺陷,恰好是白居易《长恨歌》成为不朽杰作的重要原

因)。

再次,李杨爱情并不具备古典悲剧"崇高"的审美特质。"崇高"是指悲剧中能引起人们尊敬、赞扬等特殊审美感觉的那些重大事件的本质。中国古典悲剧中著名的主人公如窦娥、程婴、公孙杵臼、赵五娘、岳飞、周顺昌、白娘子等,都以他们的忠于家国、反抗暴虐或勇于自我牺牲的精神而成为崇高的悲剧人物,但《长生殿》中的李杨或马嵬坡事件,却不具备"崇高"的审美特质。试问,把纯真的爱情理想寄托在一对误国的帝妃身上,这究竟有多少美可言呢?

从作品中的具体人物形象来分析,历史上的李隆基在位四十多年,前期是个精明的政治家,创造了"开元盛世",但《长生殿》却从他统治的后期写起,把《定情》放在最前面,"愿此生终老温柔,白云不羡仙乡",这构思很有深意:一开始就写危机是如何种下的。剧中的李隆基是个风流天子的形象,他政治上昏庸,重用杨国忠与安禄山;为了让妃子吃到新鲜荔枝,可以不顾百姓死活;在私生活方面,每日里做的是"舞盘"与"窥浴"。他爱杨贵妃,又与梅妃幽会,与虢国夫人勾勾搭搭……这些描写真实地表现了一个"占了情场,弛了朝纲"(《弹词》)的风流天子的本色。

对于杨玉环,尽管剧作去掉了"史家秽语",某些场次尽量不损害她形象的完美,如《禊游》在谴责杨家罪恶时小心地避开她本人,但作者并不将她理想化,而是把她放在真实的宫闱环境中来刻画。特别突出她与梅妃的争宠,写她"制曲""舞盘"的目的就是压倒梅妃。虽然人们可能同情她的种种不幸遭际,但并不能宽恕她的罪愆。洪昇也显然意识到这一点,因此特地安排《情悔》一场让她忏悔。但"这一悔能教万孽清"只能是洪昇的良好愿望。杨玉环毕竟不同于许宣,如果说《雷峰塔》中的许宣(即后来《白蛇传》中的许仙)由于法海的调唆有不忠于白娘子的地方,经过悔过认错可以博得人们同情的话,杨玉环的悔过是否能博得人们的同情尚属疑问。特别是李杨爱情所造成的国家和人民生活方面的恶劣后果岂是几句悔过的话所能补偿的?李杨爱情悲剧从根本上说无法引起人们对他们的赞颂,原因即在于此。

因此,剧作后半部对所谓李杨忠贞爱情的赞颂,显然并不高明,这种爱情已从真实的历史环境中被人为地拔高、升腾而离开人世,变成作者主观世界中不食人间烟火的纯情,这种纯情既不真实,也不可爱。后半部除《骂贼》《看袜》《弹词》这几出描写现实世界的戏还颇有看头之外,其他的场次由于人物形象的不真实、爱情描写的苍白无力而显得沉闷拖沓。我很同意前辈学者董每戡先生的意见——"后四分之一实属多余","假使把它截到正戏第三十八出《私祭》止,或第三十七出《弹词》止,结构完整紧凑,人物形象也够真实鲜明,不愧为一代名作"。(《五大名剧论》)既然后四分之一的篇幅可删,而这恰好是写李杨所谓忠贞爱情的部分,可见这一爱情戏岂非虚妄之极、蹩脚之至!

综上所述,我认为《长生殿》既是部杰出的历史剧,又是部蹩脚的爱情戏。这种矛盾现象的出现是洪昇创作思想上的不协调所引起的。洪昇一方面想通过李杨情事来抒

写历史教训,"乐极哀来,垂戒来世,意即寓焉"。(《长生殿·自序》)另一方面又想"借太真外传谱新词,情而已"。(第一出《传概》)前一创作意图在作品中得到充分的体现,《长生殿》被写成一部波澜壮阔的历史剧,为作者赢来了"南洪北孔"的美名;后一创作思想同样有所体现,但因主人公离开了真实的历史环境,成了作者主观幻化的人物,不该歌颂而却被全力歌颂,结果人物虚妄,结构拖沓,忠贞不渝的爱情主旋律与前半部的风格无法调和,使后半部的爱情描写成为败笔。

《长生殿》爱情描写的失败,为我们提供了有益的艺术借鉴:洪昇虽有超人的才华,但如果没有深刻的历史眼光与时代意识,李杨故事乃是一个先天不足的爱情题材,《长生殿》的"主题分裂症",不可能让今天的读者或观众得到完美的艺术享受。这恰好是新中国成立以来李杨爱情题材在舞台上或银幕上、屏幕上较少出现的根本原因,也是电视剧《天宝轶事》等基本失败的缘由。

那么,谁有独特的进步的历史眼光与时代意识?据郁达夫《历史小说论》中追述,鲁迅就曾用非凡的眼光审视李杨题材,他打算写作长篇历史小说《杨贵妃》。鲁迅的意思是:"以唐玄宗之明,哪里看不破安禄山和她的关系?所以七月七日长生殿上,玄宗只是以来生为约,实在心里有点厌了,仿佛在说:'我与你今生的爱情已经完了。'到马嵬坡下,军士们虽说要杀她,玄宗若对她还有感情,哪里会不能保全她的生命呢?……后来到了玄宗老日,回想起当时行乐情形,心里才后悔起来,所以梧桐秋雨,就生出一场大大的神经病来。一位道士就用了催眠术替他医病,终于使他与贵妃相见。"鲁迅虽然未能写成《杨贵妃》小说,但他的独特深邃的洞察力,确能透过历史的烟雾,摒弃封建史家的陈腐见解,彻底埋葬洪昇也无法抛弃的"奸臣误国论"与"女色亡国论",可惜的是鲁迅在这方面的努力未能变成现实。

《长恨歌》与《长生殿》都是中国文学史上的杰作,前者以它绵绵长恨的咏叹和精美绝伦的诗句而饮誉诗坛;后者以它丰富深广的社会历史内容而在明清传奇史上享有不朽的地位。但《长生殿》在创作上有失误,洪昇既要总结历史教训,又要表现忠贞爱情;既要谴责这种误国的荒唐爱情,又要歌颂这种忠贞的生死爱情;对李杨"弛了朝纲"的谴责多一分,人们对他们"占了情场"的同情就势必少一分。这两个主题是相反相克,而非相辅相成的。洪昇在文学史上或戏曲史上的地位之所以未能与关汉卿、王实甫、汤显祖等相提并论,《长生殿》在主题思想上的这种失误实在是一个重要的原因。

(原载《中山大学学报》1989 年第 2 期)

《儒林外史》中的戏曲资料

——纪念吴敬梓诞辰三百周年

吴敬梓（1701—1754年）杰出的讽刺小说《儒林外史》，是一部写实的作品，鲁迅说其中"所传人物，大都实有其人，而以象形谐声或廋词隐语寓其姓名，若参以雍乾间诸家文集，往往十得八九"。（《中国小说史略》第二十三篇）其实何啻人物，小说所描写的情事，有不少是从当时现实生活中闻见概括而来的，即鲁迅所说的"既多据自所闻见"。《儒林外史》是一幅清代雍乾时期的社会风俗画，具有"信史"的价值。像《金瓶梅》《红楼梦》等写实小说蕴含着许多戏曲资料一样，《儒林外史》也描写了许多与戏曲有关的事情，从中我们可以了解到明清戏曲发展的一些情况，为戏曲研究提供一些前人较少留意的史事。

《儒林外史》涉及的戏曲演出活动多达几十处，大都是"那些大户人家，冠、婚、丧、祭"或"乡绅堂里"友朋宴聚的戏曲演出（《儒林外史》第五十五回，以下仅标回目），这些演出，绝大多数是喜庆活动的一部分。如第二回写山东兖州府汶上县户总科册书顾老相公的儿子中了秀才，唱堂会（即在厅堂上演出戏曲节目）庆祝，让塾师周进坐了首席。

范进是吴敬梓创造的不朽艺术形象。范进中举后，"有送田产的，有人送店房的"，张乡绅送来新房子，范进"搬到新房子里，唱戏、摆酒、请客，一连三日"。（第三回）——这是为乔迁之喜而演戏。

第十回写鲁编修招蘧太守之子蘧公孙为婿，将女儿嫁给他。新婚喜宴演戏。——这是为婚庆而唱堂会。可惜梁上一只老鼠"走滑了脚""端端正正掉在燕窝碗里"，把新郎官"簇新的大红缎补服都弄油了"。

第四十二回写汤大爷、汤二爷（汤由、汤实）在贡院考试，第三天"初十日出来，累倒了，每人吃了一只鸭子，眠了一天""到十六日，溜（即溜单、书请之意）了一班戏子来谢神"。——这是谢神消灾、祈福避祸的演出。

第四十七回写方家老太太入祠，虞华轩与堂弟等四人前往拜祭，"戏子一担担挑箱上去""尊经阁摆席唱戏，四乡八镇几十里路的人都来看"。——这是祭礼上的演出。

第四十九回写秦中书在厅堂上唱堂会，宴请万中书（青云）、施御史、迟衡山、武正字、高翰林五人。戏刚开锣不久，万中书即被突如其来的官员与捕役带走了。——这是友朋宴饮时的演出。

总之,官绅富贵人家每逢升官发财、红白喜事、年节祭祀、朋辈欢聚,都用唱堂会的形式来营造喜庆气氛,达到娱乐的目的,这是当时的社会习俗。清代董含《莼乡随笔》载:

> 江浙连界,商贾丛积,每上巳赛神最胜,邀梨园数部,歌舞达旦。

这种演出,《儒林外史》写了不少。

唱堂会是明清时期重要的戏曲演出形式,可惜不少戏剧史书对此语焉不详。其实,唱堂会已成为当时官绅富有人家娱宾遣兴的重要节目,一种相当主要的娱乐机制。试看明末戏曲家、《远山堂曲品》与《剧品》作者祁彪佳在《祁忠敏公日记》中就记载了自己在崇祯六年(1633年)正月的观剧活动:

> 初九日,赴冯仲华席,观《花筵赚》;
> 十一日,公请黎公祖,观《西楼记》;
> 十二日,就小楼饮,观《灌园记》;
> …… ……
> 十六日,赴吴俭育席,观《弄珠楼记》;
> 十七日,邀冯起衡……乃设傀儡(戏)观之;
> 十八日,午后出,于真定会馆邀吴俭育等,观《花筵赚》;
> …… ……

这一个月中,祁彪佳以堂会邀友观剧或赴会观剧,竟有十四天十五场次之多,由此可见当时士大夫辈堂会演出之频繁。

吴敬梓三十三岁迁居南京,除晚岁客死扬州外,大部分时光都在南京度过。南京是当时十分繁华的都会,《儒林外史》写道:"城里几十条大街,几百条小巷,都是人烟辏集,金粉楼台。""城里城外,琳宫梵宇,碧瓦朱甍。""到晚来,两边酒楼上明角灯,每条街上足有数千盏,照耀如同白日,走路人并不带灯笼。那秦淮到了有月色的时候,越是夜色已深,更有那细吹细唱的船来,凄清委婉,动人心魄。"(第二十四回)在这个六朝金粉繁华地,花雅争胜,异彩纷呈,正是中国戏曲发展史上的黄金时代。《儒林外史》写南京水西门到淮清桥一带有戏班一百三十多班(第三十回),光淮清桥就有十班,写到的戏班有文元班、三元班、临春班、芳林班、灵和班等。小说有一情节,写鲍文卿死后,其子鲍廷玺接掌戏班,教戏师傅金次福前来拜见鲍老太,说"你那行头而今换了班子穿着了?"鲍老太道:

> 因为班子在城里做戏,生意(指戏班营业——引者)行得细,如今换了一个

文元班，内中一半也是我家的徒弟，在盱眙、天长这一带走。他那里乡绅财主多，还赚的几个大钱。（第二十六回）

这说明由于戏行生意好，戏班子不断扩班重组，到"乡绅财主多"的地方串演，以适应时势的需要。第二十五回就写到天长县杜老爷家老太太做七十大寿，邵管家定了二十本戏，鲍文卿带了戏班子前去唱演了四十多天，"足足赚了一百几十两银子"。一次寿筵喜庆就唱戏四十多天，演完二十大本，足见堂会唱戏在当时成为时尚，戏曲演出之频繁兴旺也由此可见一斑。

据缪荃孙《云自在龛随笔》载：

> 康熙间，神京丰稔，笙歌清宴，达旦不息，真所谓"车如流水马如龙"也。是时养优班者极多，每班约二十余人，曲多自谱，谱成则演之。（卷一《论史》）

所以，无论是南京还是北京，无论是康熙还是雍正、乾隆时期，戏班之盛，谱写了中国戏曲史上灿烂与辉煌的一页。

《儒林外史》描写的最盛大的一次戏曲演出活动，是杜慎卿发起的"莫愁湖湖亭大会"。南京遐迩声望隆重的"名士"杜慎卿有一天突然心血来潮，对季苇萧和戏班主鲍廷玺说：

> 我心里想做一个胜会，择一个日子，拣一个极大的地方，把（南京）这一百几十班做旦脚的都叫了来，一个人做一出戏。我和苇兄在旁边看着，记清了他们身段、模样，做个暗号，过几日评他个高下，出一个榜，把那些色艺双绝的取在前列，贴在通衢。……这顽法好么？（第三十回）

这个"点子"，不但令季苇萧高兴得"跳起来"，连来道士也拍手大叫："妙！"于是，"通省梨园子弟各班愿与者，书名画知，届期齐集湖亭，各演杂剧"。

到了五月初三日这一天，"鲍廷玺领了六七十个唱旦的戏子""然后登场做戏""亭子外一条板桥，戏子装扮了进来，都从这桥上过。杜慎卿叫掩上了中门，让戏子走过桥来……好细细看他们袅娜形容。"演出开始后，"一个人上来做一出戏""城里那些做衙门的、开行的、开字号店的有钱的人"，都来观看，"看到高兴的时候，一个个齐声喝彩，直闹到天明才散。""过了一日，水西门口挂出一张榜来，上写：第一名芳林班小旦郑魁官……"郑魁官获奖金杯一只，"上刻'艳夺樱桃'四个字"。

这一次"莫愁湖湖亭大会"，"传遍了水西门，闹动了淮清桥，这位杜十七老爷名震江南。"（第三十回）这一次盛会，参加角逐者多达六七十人，可以说是当时南京戏班旦脚演技的一次大比拼、大检阅，这其实也是一次货真价实的"选美"，比色艺，比

身段，比"袅娜形容"；且有"评委"（杜慎卿、季苇萧等），有相当于现代时装表演的T台，最后评出了冠、亚、季军，颁发了奖品等。这是古代小说中描写得最为详尽、规模最为宏大的一次"戏曲大串演"，演技大比武，一次空前（当然，并未"绝后"）的"选美"盛会。在这方面，《儒林外史》为我们提供了难得一见的史料。

《儒林外史》对当时士大夫精神空虚、权贵者玩戏子之行径多有揭露。名士、官僚、清客聚饮时，多有戏子在场，小说通过薛乡绅之口说"此风也久了。"（第三十四回）"自从杜（慎卿）先生一番品题之后，这些缙绅士大夫家筵席间，定要几个梨园中人，杂坐衣冠队中，说长道短。"（第五十三回）虞华轩、唐二棒二人在龙兴寺一个和尚（处）坐着，隔壁是仁昌典方老六同厉太尊的公子，"备了极齐整的席，一个人搂着一个戏子，在那里顽耍。"（第四十七回）连神乐观桂花道院"里面三间敞厅"，也是"左边一路板凳上坐着十几个唱生旦的戏子。"（第三十回）戏子除演戏外，还要陪"玩"。狎玩戏子风气之盛，可见当时社会之奢靡。

但是，玩归玩，在封建士大夫眼中，戏子"到底算是个贱役"。来宾楼上色艺双绝的倡优聘娘，不仅琴棋书画精通，她的李太白《清平三调》，是十六楼（官妓聚居地，来宾楼即十六楼之一——笔者）"没有一个赛得过她的。"她命运悲惨，最后被虔婆毒打，只好"拜做延寿庵本慧的徒弟，剃光了头，出家去了。"（第五十四回）聘娘一家，可以说是"戏子世家"，聘娘的公公"在临春班做正旦，小时也是极有名头的""后来长了胡子，做不得生意（指演戏——笔者）。"聘娘的母舅金修义，是戏班教师金次福的儿子，也是个演戏的，"曾在国公府里做戏"。他还为陈四老爷（陈木南）拉皮条，让陈木南嫖宿聘娘。这些描写，与元代夏庭芝记载当时青楼倡优女子命运遭际的《青楼集》中所写何其相似乃尔！

《儒林外史》还写到当时堂会演出的剧目，主要有高则诚《琵琶记》，李日华《南西厢记》的《请宴》《饯别》，苏复之《金印记》的《封赠》，沈采《千金记》的《萧何追韩信》，无名氏的《百顺记》《昊天塔孟良盗骨》的《五台会兄》，徐复祚《红梨记》的《窥醉》，许自昌《水浒记》的《借茶》，清初无名氏《铁冠图》的《刺虎》，以及《思凡》等等，（见第十、二十、三十、四十九回）这些剧目，都是明清之际十分流行的，其中不少直到今天还演出于舞台之上。

《儒林外史》还描写了堂会演出的整个过程，使我们对风行明清的这种演出形式有所了解。演出前先要"定班"，第二十四回写水西门戏班"总寓内都挂着一班一班的戏子牌，凡要定戏，先几日要在牌上写一个日子。"至于权贵之家，则只要"发了一张传戏的溜子"就可以"叫一班戏"。（第四十九回）演出开始时，先行"参堂"。所谓"参堂"，即戏子们在演出的厅堂上参见主宾。如第十回蘧公孙婚庆堂会上，"戏子穿着新靴，都从廊下板上大宽转走了上来""参了堂，磕头下去"。"参堂"后，这才"打动锣鼓"，演出"尝汤戏"。这是明代贵族家堂会的惯例：上过汤后才演正戏。在喝汤时，先观赏几出吉庆的例牌小戏，所以叫"尝汤戏"。第四十二回就写到"锻鼓响处，

开场唱了四出尝汤戏"。一般情况下是演三出,如《跳加官》《张仙送子》《封赠》之类的所谓"三出头"(第十回)。

"唱完'三出头',副末执着戏单上来点戏。"堂会于是进入"点戏"程序。小说第四十九回写道:

> 一个穿花衣的末脚,拿了一本戏目走上来,打了抢跪(即半跪——笔者),说道:"请老爷先赏两出"……末脚拿笏板在旁边写了,拿到戏房里去扮。

点戏的多寡,视喜庆规模与主客兴致而定。据书中所写,堂会戏经常由白昼唱至夜晚,有闹演至三更、五更的,如蘧公孙的婚庆演出,"直到天明才散"(第十回);有时单演夜戏,则要天亮才收场,如第二十五回写鲍文卿带了戏班"在上河去做夜戏,五更天散了戏"。鲍廷玺也经常"领班子去做夜戏""等到五更鼓天亮他才回来"。(第二十七回)从定班、参堂到演"尝汤戏""点戏"正戏至终场送客,这就是堂会演出的全过程。《儒林外史》在好几处真实地展示这个"全过程",让我们对堂会演出的程序与形式有进一步的了解。

《儒林外史》的价值在讽刺,"机锋所向,尤在士林。"(《中国小说史略》)但它像一幅社会风俗画,真实再现了当时社会生活的方方面面,除"士林"之外,还塑造了像善良规矩、古道热肠的戏子鲍文卿等艺术形象,描写了戏曲演出的种种场例,提供了雍乾时代戏曲发展的许多实证,其史料价值与审美价值,自不可磨灭。

(按:《儒林外史》还写到戏曲童伶制与苗戏演出,本文尚未论及。
原载《中山大学学报》2002年第3期)

《中华古曲观止》前言

《中华古曲观止》是我国古代曲子的集萃。它是从数以万计的古曲中，经过反复筛选，爬罗剔抉，而将极少数令人叹为观止的名篇佳作集中起来的一部书。

唐诗宋词元曲，是中华传统文化中遐迩知名、熠熠生辉的部分，是文学遗产中弥足珍贵的瑰宝。元曲于唐诗宋词之后，异峰巍峨拔地而起，形成了彪炳百代的"元曲文化"，地位十分显要。从诗歌的角度来说，元曲取代了唐诗、宋词而成为元代流行最广、成就最高的诗歌形式，将正统的元诗挤落马下，使人只知有曲而不知有诗；从音乐的角度来说，元曲取代了唐诗、宋词成为有元一代的"流行歌曲""而百余年间无敢逾越者"（王国维《宋元戏曲史》）；从戏剧的角度来说，元曲以前的戏曲，实在是"琐碎不堪观"（借用高则诚《琵琶记》语），而元曲以洋洋大观的剧目、众星拱月的名家，形成了我国古代戏剧第一个黄金时代。因此，无论从哪个角度说，元曲的崛起标志了中国文艺史上正统的诗文时代的衰落和民间通俗文艺繁荣时代的到来，意义十分重大。

元代以后，曲子依然大行其道。上自皇族宰相、贵戚大臣，下至平民百姓、道释倡优，皆有操持曲业者，终于使元曲流风远播，余韵犹存，于是形成了具有深厚艺术传统的中华"古曲文化"。

我们平常所说的"元曲"，指的是元代的戏曲与散曲，前者是舞台上搬演的，后者是清唱曲，由于与"唱"结下不解之缘，因此皆称为"曲"。元曲是元代文学的骄傲，代表了元代文学的最高成就。现今在高等院校讲授元代文学，差不多要用百分之八十以上的时间来讲授元曲，原来正统的文学样式——诗文，反而退到次要的位置。

既然"曲"是可供演唱的曲子，包括了戏曲与散曲，那么，这部《中华古曲观止》自然也就分成戏曲与散曲两大部分。它实际上是一部《中国戏曲选》和一部《中国散曲选》精要的荟萃。由于世远年湮，这些曲子的宫调与唱法今天已不甚了了，在这部书中只是从文学的角度把它们作为戏曲作品与诗歌作品来赏读的。

元明清三代是我国戏曲史上最重要的繁荣期。元代杂剧名家辈出，佳作如林，仅流传至今的作品就近二百种。王国维说：像《窦娥冤》《赵氏孤儿》这样的悲剧作品，"即列之世界大悲剧中，亦无愧色也。"除此之外，如《西厢记》《单刀会》《汉宫秋》《看钱奴》《老生儿》《灰栏记》《倩女离魂》等，不啻是第一流的元曲，在世界文学中也有其重要地位，所以王国维说元杂剧"为一代之绝作""若元之文学，则固未有尚于其曲者也"。（引文均见《宋元戏曲史》）由于关汉卿辈数十名家的出现，迎来了中国戏曲史上以"元代前期杂剧"为标榜的第一个黄金时代。

传奇的鼎盛开始了中国戏曲史上第二个黄金时代。尤其是明中后期至清初，从汤显祖、沈璟以降，高濂、周朝俊、孙仁孺、王衡、吴炳、孟称舜以及李玉、朱素臣、李渔、洪昇、孔尚任等一大批传奇作家相继出现，云蒸霞蔚，使传奇代替杂剧而成为明清两代主要的戏曲形式。上自宫廷皇府，下至勾栏瓦舍，无不檀板击碎，缠头纷抛。传奇作品题材宽广，风格多样，类型迥异，曲子雅者至雅，俗者极俗，与元杂剧大异其趣。读者诸君从本书的选录中，不难领略到中国戏曲传奇时代的艺术风采。我们从汤显祖及"南洪北孔"的杰作中可以看到戏曲大师们如何将传奇的曲辞推演到一个美轮美奂的艺术境界。

戏曲的第三个黄金时代约从鸦片战争至20世纪初叶。本来，这是中华民族灾难深重的一个历史时期，但艺术史上二律背反的情况并不罕见。以京剧产生为契机，地方戏曲如雨后春笋，争繁竞胜，冲破了中国戏曲史上某一剧种垄断舞台的局面。由于种种原因，这时期的戏曲艺术发生了质的嬗变，虽然"曲本位"的本体观并未改变，但戏曲已由"文学时代"转入"表演时代"，"一代伶王"谭鑫培和"美的使者"梅兰芳便成为这一时期戏曲最重要的代表人物。由于戏曲摆脱了文学的羁绊，因此从剧本曲辞的角度选录的作品自然就比前两个时期少得多。读者诸君从本书的选目中也不难意会到这一点。

前面说到元散曲是元代的"流行歌曲"，曲辞也就是歌词。由于元代前期有四十年左右的时间未举行科举考试，一大批才华横溢的读书人为了谋生不得不沦落到勾栏瓦舍去写杂剧与歌曲。元曲于是得天独厚，有了一大批可与唐代诗人、宋代词人媲美的第一流作者，这是元曲繁荣并成为元代"一代之绝作"的根本原因。元代散曲的三大主题——讥世、爱情、归隐，便是这些具有浓重离异意识的书会才人自我与人生的咏叹调。他们咏得那样自然，那样精彩，那样赤裸裸，那样没遮拦，使元散曲成为唐诗宋词之后元代抒情诗的杰出代表。本书选了近百首小令和二十多首套曲，其中元散曲占了三分之二以上，明清两代散曲只占三分之一弱，从中我们不难窥见元散曲在整个中国散曲史上显赫的地位。

明清两代的散曲是元散曲的自然延伸，但它们已失落了"流行歌曲"的历史地位，是由文人模仿元散曲的体例来加以制作的。虽然它们也是抒情诗的一种样式，但明清两代的散曲作者显然已失去元散曲作者独特而不可替代的历史位置与磅礴的激情。因此散曲创作基本上已呈强弩之末的态势，虽偶有佳作，但已形成不了什么气候，这也是明清两代散曲在本书中所占比重较小的原因。

总的来说，无论是舞台上演唱的戏曲，还是生活中清唱的歌曲，它们属于通俗文艺，属于"俗文化"的范畴，与古代诗人这种士大夫的"雅文化"显然分属不同的色块，显现不同的光彩，前人常用"诗庄词媚"来概括唐诗宋词之差异，至于元曲，则可一言以蔽之曰：俗。这个"俗"字实际上涵盖着两方面的内容，一是用事之俗，二是用语之俗。像咏疟疾、咏大脚、咏秃指甲、咏跳蚤这类毫无诗情画意、俗之又俗的

事，是唐诗宋词所不屑一顾的，于散曲题目中却可见到，而且写来别有味道。至于用语之俚俗浅显，读者诸君打开本书即不难体味。如被称为文采派大曲家的王实甫的《西厢记》"长亭送别"折中《叨叨令》〔见安排着车儿马儿〕一曲，就直用俚语叠字，写得回环往复，令人一唱三叹，乃是第一流的元曲文字！文采派尚且如此，其他曲家下笔之俚俗，自然不用说了。

 本书是从浩瀚的曲海中选录出来的，目的在于为读者诸君提供一部最具审美价值与保存价值的古曲读本。元代戏曲流传至今的虽只有约二百种剧本，但如果加上明清两代的戏曲，则数以千计（庄一拂《古典戏曲存目汇考》收曲目四千七百多种），元代散曲的数量虽不及唐诗宋词，但也有四千多首（隋树森《全元散曲》辑元人小令三千八百五十三首，套数四百五十七套），如果加上明清两代的散曲，总数则在万首以上。而本书所选的剧目只有九十折（出）左右，散曲小令加套曲合起来不够一百一十首，实际上选录的还不足现存古曲总数的百分之一，故"少而精"是我们的选录方向；"少"是明摆着的，至于是否"精"，这就有待读者诸君赐教了。

<div style="text-align:right">（原载《中华古曲观止》，学林出版社 1995 年版）</div>

① 《中国戏曲史漫话》用 100 个题目叙写中国戏曲史,该书于 1980 年由上海文艺出版社出版。

参军戏

——古代一种重要的戏剧形式

"参军"是曹操创建的一种官职的名称。魏晋南北朝多设置"参军"一职，是一种相当于县一级的重要幕僚。著名诗人陶渊明和鲍照都做过"参军"官。

参军戏是唐代一种重要的戏剧形式。为什么叫作"参军戏"呢？《太平御览》卷五六九"俳优"条记载说：五胡十六国的时候，后赵有一个"参军"叫周延，因贪污了几百匹黄绢，为了实行惩戒，俳优在宴会上扮演周延，身穿黄绢单衣，别的优伶问他："你做什么官，怎么跑到我们优伶中间来呀？"扮演周延的俳优答："我原是馆陶县令"，他抖一抖那件象征贪污的黄绢单衣说："因为这个，才跑到你们中间来了。"于是引起大家一阵讥笑和嘲弄。还有一条材料，见唐代段安节的《乐府杂录》。段氏认为参军戏发源于后汉，因馆陶县令石耽贪赃，和帝便于宴乐时，"命优伶戏弄辱之"。这样看来，对参军戏起源的时间、人物和缘由虽有不同的记载，但这种戏发源于惩治赃官，却是可以肯定的。尔后凡是演出以诙谐笑谑为主的戏剧，就叫参军戏。显而易见，它是继承先秦优伶们那种滑稽戏谑、巧言善辩的传统而形成的。

参军戏在演出方面，有点类似现在的相声。它有两个主要演员，一个叫"参军"，性格比较痴愚；一个叫"苍鹘"（按：gǔ，音古），性格比较机灵。就好像相声一样，一是捧哏的，一是逗哏的。段安节《乐府杂录》"俳优"条云："开元（按：唐玄宗年号）中，黄幡绰、张野狐弄参军，……武宗朝有曹叔度、刘泉水，咸淡最妙。"所谓"咸淡最妙"，就是说这两个参军戏演员配搭得异常好，一逗一捧，一咸一淡，辩诘十分相宜。

随着参军戏的产生，我国戏曲的"脚色"行当开始出现。"参军"一角即后来的净角，"苍鹘"便是后来的丑角。为什么这样说呢？从明代的徐渭到近代的王国维，都认为"参军"两字快读的结果便成一"净"字，因"参"字与"净"字属双声，"军"字与"净"字属迭韵，因此"合而讹之"（见徐渭《南词叙录》）；又因为参军一角一般是扮演痴愚的人物，和后来的净角相似，苍鹘一角则性格机灵，与后来的丑角相似，故后世"净""丑"两个脚色，是从参军戏这两个角色演化而来的。我国传统戏曲之所以有许多以净角或丑角"插科打诨"为主的剧目，这是和参军戏的影响分不开的。

参军戏是一种"科白戏"（"科"是戏剧动作的专门术语，"白"是说白），但唐代参军戏已发展到包含一些歌舞表演。唐代薛能的《女姬》诗曰："楼台重迭满天云，殷

189

殷鸣鼍（按：tuó，音驼；一种鳄鱼，皮可蒙鼓。鸣鼍，即击鼓）世上闻。此日杨花初似雪，女儿弦管弄参军。"这说明当时的参军戏已有弦管鼓乐伴奏，也有女演员参加演出，并出现了许多著名的演员。《乐府杂录》记载了演员李仙鹤因擅长参军戏，唐玄宗特授予"同正参军"的官职。著名诗人李商隐在《骄儿诗》中云："忽复学参军，按声唤苍鹘。"可见唐时儿童对参军戏很熟悉，能够模仿"参军"或"苍鹘"的一些说白与动作。

　　五代和两宋，参军戏的演出依然经久不衰。五代时蜀高祖王建宫中，就经常演出参军戏。《五代史·吴世家》记梁末帝时官僚徐知训亲自参加参军戏的演出，"知训为参军，（杨）隆演鹑衣（按：穿破旧服装）髽（按：zhuā，音抓；梳在头顶两旁的髻）髻为苍鹘。"周密的《齐东野语》卷二十记北宋末宋徽宗曾在宫廷内和蔡攸演出参军戏。金兵大敌当前，宋徽宗却一味玩字画、弄参军，难怪过不了多久就成为女真贵族的俘虏。

　　到了元代，由于元杂剧奇峰崛起，南戏风行江南，较为古朴简单的参军戏才偃旗息鼓，让位于其他新兴的剧种，但它在戏剧史上的地位，它的作用与影响，却是不能低估的。

"杂剧"的来龙去脉

翻开中国戏剧史,"杂剧"的名称几乎随处可见,唐、宋、元、明、清诸朝皆有"杂剧"。为什么叫"杂剧"呢?大概因为中国的戏剧是"百戏杂陈",综合性强,从内容到形式都是五花八门、纷繁杂沓的。可不是吗?从内容上说,它几乎敷演了从盘古开天辟地以后的整部中国历史;从形式上说,它有正剧、悲剧、喜剧、闹剧等;从表现方法上说,有唱工戏、做工戏、武打戏。总之是唱做念打俱全,插科打诨精妙。我国戏曲还融合了许多姐妹艺术的长处,熔歌唱、舞蹈、雕塑、武术、杂技、杂耍等各项艺术于一炉,陶冶锻铸,日臻其妙。

"杂剧"一词,最早见于晚唐李德裕文集。《李文饶文集》卷十二载有李德裕写的《论故循州司马杜元颖追赠》一文,其中云:"……蛮共掠九千人。成都郭下,成都、华阳两县,只有八十人。其中一人是子女锦锦、杂剧丈夫两人、医眼太秦僧一人,余并是寻常百姓,并非工巧。"据新旧《唐书·杜元颖传》,南诏于唐文宗太和三年(829年)攻占成都,李德裕说,此次在成都两县共劫掠八十人,其中有名的工巧艺人四个:歌伎锦锦、杂剧丈夫两人、眼医一人。"杂剧丈夫",指的是杂剧男演员。据此知我国唐代后期四川成都地区已有杂剧演出。但这种杂剧演出究竟是什么样子就不清楚了。

两宋时期杂剧已普遍流行。宋朝开国皇帝赵匡胤就曾在宫中观赏杂剧演出(见曾慥《类说》卷十五"御宴值雨"条),北宋著名文学家欧阳修写给梅尧臣的信说:"正如杂剧人上名下韵不来,须勾副末接续。"(见胡仔《苕溪渔隐丛话》前集卷二十)用杂剧人物的插科打诨来作比方,这说明当时杂剧演出已很普遍。现存宋人记叙南北宋风俗人情和伎艺演出情况的笔记,如《东京梦华录》《都城纪胜》《繁胜录》《梦粱录》《武林旧事》等,就记载了宋代杂剧从剧目名称到演出规模、脚色名伶、掌故轶闻诸方面的情形,给我们提供了许多宝贵的史料。

元代是杂剧的鼎盛时代,名家辈出,佳作如云,"元曲"因而在"唐诗""宋词"之后而名噪一时。但元杂剧是一种有严格的结构和演唱规则的戏剧,与作为短剧的宋杂剧不同。金元时期还有一种"院本",即"行院"(一种与官方教坊相对的民间演出组织)演出的本子,它是直接由宋杂剧发展而来的,通常是演出滑稽故事的短剧。

明清杂剧也是短剧,那是相对于几十出的明清传奇而言的。它不像元杂剧由一个角色主唱到底,而是司唱角色不固定,较灵活。折数则一二三四五六七八折不等,不像元杂剧那样采取四折一楔子的结构形式。明初杂剧已开南曲演唱的先河,贾仲名的杂剧就用过"南北合套"的唱法,周宪王朱有燉的杂剧则采用南北曲分唱的办法,所有这些,

都使明代杂剧逐渐"南曲化",和元代的"北曲杂剧"有很大的区别。

明代杂剧以王九思的《杜甫游春》,康海的《中山狼》,徐文长的《四声猿》,徐复祚的《一文钱》等最为有名。《杜甫游春》只有一折,是一部"借他人之酒杯,浇自己之块垒"的杂剧,剧中杜甫的形象并非唐代大诗人的再现,而是作者的化身。剧作借"杜甫"之口,斥明中期政治之黑暗,指桑骂槐,痛下针砭,确有独到之处。《中山狼》敷演了一个著名的民间故事。《四声猿》包括四个短剧,各为一出、二出、二出、五出。《一文钱》是一个绝妙的讽刺喜剧。这些杂剧虽然都有一定的成就,但也包含一些严重缺陷,如《一文钱》虽然深刻揭露剥削阶级贪婪的本性,但也宣扬轮回报应思想。总之,作为宋代杂剧、金元院本和元杂剧余绪的明杂剧,已在走下坡路,它无力与传奇抗衡,再也孕育不出一流的作家作品了。

清代杂剧总的成就又不如明代,除尤侗、杨潮观、吴伟业外几乎无甚值得称道的作家作品。由于案头化的倾向愈来愈严重,像尤侗、杨潮观这样优秀的作家都把"杂剧"当"文章"来写,不考虑到是否适合舞台演出,"杂剧"于是变成文人手中摩挲的玩艺,案头上的小摆设。随着艺术本源的枯竭,"杂剧"也就寿终正寝了。

书会与才人

元代是我国古代戏剧的黄金时代,知姓名的作者有八十多人,作品达到五百多种,今存约一百七十种,见于明代臧晋叔编的《元曲选》和近人隋树森编的《元曲选外编》。

杂剧为什么在元代会繁荣起来?要从元代政治、经济中来寻找,也要从戏曲本身的发展来考察。这里仅就元代知识阶层的情况来说一说。

元代知识阶层中,上层的封建士大夫是与蒙古贵族同声同气的。如有名的理学家姚枢、窦默、许衡等,都官居显要,大讲理学,鼓吹三纲五常的封建道德观念;中下层特别是下层的知识分子,却因科举制度的废除,被剥夺了跻身统治集团的权利,这个情况是唐宋以降未曾出现过的。元朝从建立至仁宗延祐二年(1315年),将近五十年的时间未曾举行科举考试,原先那些肩不能挑、手不能提、只会在故纸堆中讨生活的人,一下子失去向上爬的"上天梯",于是沦落到社会的底层,政治上毫无地位,经济上濒临绝境。谢枋得《送方伯载归三山序》说:"我大元制典,人有十等,一官二吏,先之者贵之也;七匠八娼九儒十丐,后之者贱之也。"郑思肖《大义略序》说:"鞑法:一官二吏三僧四道五医六工七猎八民九儒十丐。"读书人的地位排第九,比娼妓还不如,也属"臭老九",仅比乞丐略好些。为了求得生存,有些人于是厕身市井瓦舍,出入勾栏行院,同民间艺人和歌妓合作编写演出剧本。关汉卿就是这样,过着"躬践排场,面敷粉墨,以为我家生活,偶倡优而不辞"的书会才人的生活(引文见臧晋叔《元曲选序》)。其他如写有《合汗衫》杂剧的张国宾(元代钟嗣成《录鬼簿》说他是"喜时营教坊勾管")、红字李二(与马致远合写有《黄粱梦》杂剧,《录鬼簿》说他是"教坊刘耍和婿")、花李郎(《黄粱梦》杂剧执笔者之一,《录鬼簿》说他也是"刘耍和婿")等,都是当时著名的书会才人。

所谓书会,就是读书人和民间艺人合作的一种编写剧本的创作团体。书会中的读书人,称为才人。元末明初的贾仲名在《书录鬼簿后》说《录鬼簿》作者钟嗣成"载其前辈玉京书会燕赵才人……自金之解元董先生,并元初关汉卿已斋叟以下,前后凡百五十一人",可见元代确实有很多书会与才人,关汉卿就是玉京书会里的领袖人物。

除了关汉卿的玉京书会以外,还有杂剧作家马致远、李时中和花李郎、红字李二等人的元贞书会,肖德祥等的武林书会,以及古杭书会(编撰戏文《小孙屠》),九山书会(编撰戏文《张协状元》)。杂剧《蓝采和》唱词云:"甚杂剧,请恩官望着心爱的选(按:请点戏),这的是才人书会刬(按:chàn,音忏)新(按:即崭新)编。"可

知《蓝采和》是书会里的才人编写的。明初朱有燉《香囊怨》剧中提到"《玉盒记》是新近老书会先生做的，十分好关目"，可知《玉盒记》的作者、元末明初人杨文奎也是书会中的才人。

书会间为了争揽观众，经常进行竞演，这可以说是当时一种创作竞赛，它对元杂剧的发展起了直接的刺激作用。为了压倒对方，争标排场之盛，各书会纷纷向才人索取好的本子。《蓝采和》杂剧第二折"梁州曲"云："俺俺俺'做场处'（按：指当场的演出）见景生情；你你你上高处舍身拼命（按：指舞台上开打的场面）；咱咱咱但去处夺利争名。若逢'对棚'（按：指唱对台戏），怎生来装点的排场盛？倚仗着粉鼻凹五七并（按：指倚靠丑角等演员大家出力），依着这'书会社'恩官求些好本令（按：指依靠书会才人的好剧本）。君子务本，本立而道生，那的愁什么前程？"（按：意为这是拿文绉绉的"君子务本"的说教来打趣，说是有了好本子，就不愁没有好的"前程"）书会间的竞赛看来是经常进行的，像睢景臣的《高祖还乡》散套，就是书会才人间出题目作的散套中的夺魁作品。

因为史料缺乏，我们不能说元杂剧大部分都是书会才人编写的，但是，书会才人活跃于元代戏剧界，推动戏曲创作的发展，这是毋庸置疑的事实。书会的产生和才人的涌现，实在是元代戏曲创作繁荣鼎盛的一个相当重要的原因。明代胡侍《真珠船》云："中州人每每沉抑下僚，志不获展……于是以其有用之才，而一寓之乎声歌之末，以舒其怫郁感慨之怀，盖所谓不得其平而鸣焉者也。"元代之所以成为我国戏剧史上一个众星璀璨的时代，元杂剧之所以能够取得巨大的成就，这是和书会的才人们身居社会底层和下层人民比较接近分不开的。正因为这样，他们才能在剧本中抒发胸中抑郁不平之气和对民间不可名状之苦况的痛苦之情，从而写下我国戏剧史上光辉灿烂的一页。

明代戏曲形式的演进

明代主要的戏曲形式叫作"传奇",它是在宋元时的南曲戏文(简称南戏)的基础上发展而来的,形式上与元杂剧有许多不同的地方。

元杂剧采用四折一楔子的结构形式,明传奇则结构自由,篇幅比元杂剧长得多,《琵琶记》有四十二出,《浣纱记》四十五出,《鸣凤记》四十一出,《牡丹亭》则多至五十五出。一部戏篇幅这样长,有时难免松散拖沓,这是明传奇的通病。这样大型的戏,一个晚上演完它是不可能的,这就使"折子戏"的演出成为常见的现象。一些优秀的"折子戏"经过长期的舞台演出实践,不断丰富与完善,有的还活跃在今天的舞台上,这是我国戏曲在演出形式方面一个特别的地方。

明传奇分"出"而不分"折"。第一出叫作"付末开场"或"自报家门"。"付末开场"是指由一个付末色的演员上场唱一二支曲子或表明剧本创作的意图,或夸耀故事情节的新奇,然后把剧情大意加以交代,第二出才开始敷演故事。"自报家门"的格式,已经成为明传奇体例上的特点,自《琵琶记》以降都如此。这种格式,具有介绍剧情和稳定观众情绪的作用。

元杂剧采用"旦本"或"末本"的演唱体制,明传奇则继承南戏角色自由司唱的传统,改"末"为"生",生、旦、净、丑均有唱的权利。唱的形式也较多变化,如合唱、分唱、接唱等。明传奇基本上是生旦戏,净、丑、外、贴都是次要角色。这种体例,一定程度上限制了剧作者的视野,严格来说也没有突破元杂剧"旦本""末本"的框框,只是把戏变成"旦末本"而已。到了清代地方戏勃兴的时候,才在这方面有明显的突破。

明传奇和南戏一样,唱南曲,这和唱北曲的元杂剧分属不同的音乐曲调系统。明代戏曲音乐方面还有一个特别的情况,就是地方戏声腔的兴起。地方戏声腔是以各地民间曲调为基础的地方戏曲音乐系统,如海盐腔、弋阳腔、余姚腔、昆山腔等。明代戏曲音乐由于地方声腔的兴起呈现绚丽多彩的局面。明代戏曲演出的道具(古代称"砌末")与布景,也较前代有长足的进步。晚明著名散文作家张岱在《陶庵梦忆》"刘晖吉女戏"条中曾谈到一个剧目演出的情况:"刘晖吉奇情幻想欲补从来梨园之缺陷,如'唐明皇游月宫',叶法善作(按:指作法),场上一时黑魆地暗,手起剑落,霹雳一声,黑幔忽收,露出一月,其圆如规。四下以羊角(按:指旋风)染成五色云气,中坐'嫦仪'(按:即嫦娥)、'桂树'、'吴刚'、'白兔捣药'。轻纱幔之,内燃'赛月明'数株,光焰青黎,色如初曙,撒布成梁,遂蹑月窟。境界神奇,忘其为戏也。"在这

里，灯光之运用，道具之进步，舞美之新颖，技法之娴熟，效果之逼真，可谓出神入化，使这位优秀的作家进入"忘其为戏"的境界。明末阮大铖家中戏班演出阮氏自编自导的《十错认》时，有龙灯、纸扎的神像；《燕子笺》中有纸制的会"飞"的燕子。张岱说这些戏"纸扎装束，无不尽情刻画，故其出色也愈甚"。（《陶庵梦忆》卷八）可见舞美在明代戏曲艺术中地位日见重要，戏曲形式已逐渐完善。

明戏曲在表演艺术上也很讲究，不少优秀演员为创造角色，揣摩体验，付出了艰辛的劳动。明中叶著名戏剧家李开先在《词谑·词乐》中就记载了著名演员颜容扮演《赵氏孤儿》中公孙杵臼一角的故事：颜容初扮大悲剧《赵氏孤儿》中公孙杵臼这一人物，但表演来表演去，观众毫无反应，一点愁苦悲哀的情态也没有。颜容回家后，羞愧到用右手直打自己的耳光，然后抱一木雕婴儿，对着穿衣镜，"说一番，唱一番，哭一番，其孤苦感怆，真有可怜之色，难已之情"。以后他再扮演公孙杵臼时，观众"千百人哭皆失声"。颜容前后的表演说明了演员如果没有真切的感情体验，要打动观众几乎是不可能的。

《词谑·词乐》篇还记载了著名演员周全授徒的故事，为我们保留了明代戏曲教育方面一点可贵的史料：

> 徐州人周全，善唱南北词，……人每有从之者，先令唱一两曲，其声属宫属商，则就其近似者而教之。教必以昏夜，师徒对坐，点一炷香，师执之，高举则声随之高，香住则声住，低亦如之。盖唱词惟在抑扬中节，非香，则用口说，一心听说，一心唱词，未免相夺；若以目视香，词则心口相应也。

周全手中之香，无异于今日乐队指挥手中之指挥棒。周全用"指挥香"来教导学生注意唱曲过程中的高低抑扬，这无疑比打着拍板让学生一句句死记教硬背来得科学。

明代的戏班有两种：一种是官僚贵族府中置办的"家乐"，另一种是民间的职业戏班。明中叶以后，贵族家盛养戏班，张岱说他祖父家中的戏班有可餐班、武陵班、梯仙班、吴郡班、苏小小班等；当时民间的戏班则有"徽州旌阳戏子""弋阳子弟"等称谓。"家乐"的兴起，对戏曲艺术形式的发展当然起过一些作用，但总的来说，生活本源的枯竭使"家乐"只能沿着雕琢典雅的道路走下去。明中叶以后各地方戏曲声腔的兴起，再一次说明艺术的生命存在于广大民众之中。

明末艺人马伶"深入生活"

今天来读侯方域的《马伶传》，依然很受启发。一个演员为了"深入生活"创造角色，当了三年奴仆，终于学到一套精湛的表演技艺，把艺术上强大的对手打败，他该付出了多么辛勤的劳动和巨大的代价呀！

明末号称江南四才子之一的侯方域，在《马伶传》中记载了这样一个真实的故事：有一次，南京最著名的戏班兴化班和华林班唱起了对台戏，在同一地方演出相同的剧目《鸣凤记》。这是一个描写明代嘉靖年间夏言、杨继盛等和权奸严嵩、严世蕃父子斗争的剧目。当演出进行到第六出《二相争朝》，即宰辅夏言和严嵩争论河套出兵问题的时候，华林班扮演严嵩的演员李伶的表演渐渐吸引了观众的注意，观众纷纷把座位移近华林班，兴化班的戏差不多没有人看了。这使兴化班扮演严嵩的演员马伶羞愧万分，戏未终场就跑掉了。三年后，马伶又回到戏班，他要求与华林班再唱一次对台戏。这一次又演出《鸣凤记》，当演到二相争朝的时候，华林班扮严嵩的演员李伶发现自己的演技比马伶差多了，他跑到马伶跟前来要求给马伶当徒弟。

马伶演技的长进是到哪里去学的呢？他为什么能够击败先前比自己强得多的李伶呢？原来，马伶为了演好严嵩这一角色，从兴化班跑掉之后，到京师大官僚顾秉谦那里去了。顾秉谦是严嵩一类的奸臣，马伶想办法在顾秉谦府中当一名仆役，每日察看顾秉谦的一举一动，聆听顾的笑貌言谈，心领神会，使表演艺术大有长进，终于创造了逼真的严嵩的形象。讲完这个故事，侯方域评论说：

"异哉！马伶之自得师也。夫其以李伶为绝技，无所于求，乃走事昆山。见昆山犹之见分宜也。以分宜教分宜，安得不工哉！"（按：意为令人惊异的是，马伶终于找到教他演好严嵩这一角色的好师傅了。李伶的演技虽然很高超，马伶却没有向他求教，而是直接去请教顾秉谦，见到顾秉谦就好像见到严嵩一样。用酷似严嵩一类的人来教如何扮演严嵩，哪有不教得非常好的啊！）

马伶演严嵩的故事是一则真人真事。马伶名锦，字云将，祖辈是西域人，所以当时的人称他为"马回回"。马伶从顾秉谦那里学到了扮演严嵩的技艺，使自己后来在舞台上创造的严嵩形象，一招一式，一举手一投足，无不逼肖严嵩。马伶的艺术创造之所以高明，就在于他不是简单地向对手李伶学习，而是直接向生活学习——向使一切文学艺术都相形见绌的生活学习，他从这一最丰富的源泉里吸取了养分与宝藏，因此他的艺术

创造把对手远远地抛在后面，使李伶仅能望其项背。

侯方域在结束这篇短文时又说：

"呜呼！耻其技之不若，而去数千里，为卒三年。倘三年犹不得，即犹不归尔。其志如此，技之工又何须问耶？"（啊！马伶对自己演技不如别人感到很羞愧，竟至跑了几千里路，替人家做了三年仆役。如果三年还没有学到本领，肯定还不回来的。有这样的志向，最后终于达到艺术的化境，这难道还有什么疑问吗？）

三年为仆，这期间该有多少辛酸的经历、痛苦的遭际呀，但马伶守志若素，不易其行，他付出了多么重大的代价，才创造出精湛感人的艺术来呀！写到这里，我不禁想起《琵琶记》结尾时两句著名的诗句来：

不是一番寒彻骨，
哪得梅花扑鼻香？！

要进入艺术的化境而不捱受许多痛苦和失败者，艺术史上似乎还未有过。

《梁祝》，悲剧乎，喜剧耶？

《梁山伯与祝英台》是一个著名的民间戏曲剧目，流传至今已近千年。宋元时有戏文《祝英台》，金元时写过《梧桐雨》杂剧的著名戏曲家白朴写过《祝英台死嫁梁山伯》杂剧，明代传奇则有朱从龙的《牡丹记》、朱少斋的《英台记》、无名氏的《同窗记》，清代有无名氏的《访友记》等。新中国成立后，许多地方剧种都有《梁祝》剧目。演梁祝故事的川剧《柳荫记》在1952年文化部主办的第一届全国戏曲观摩汇演中曾获得好评，越剧《梁山伯与祝英台》还被搬上银幕，赢得了广大观众的赞赏。可以说这个戏和关于孟姜女、王昭君、秦香莲、白蛇传等故事的戏曲一样，是我们民族戏曲遗产中的瑰宝。

《梁祝》究竟是悲剧还是喜剧？我曾经拿这个问题问过一些人，多数人说是悲剧，也有的说是喜剧或悲喜剧。我以为，如果用西方戏剧理论家们关于悲剧和喜剧的概念来衡量我国传统的戏曲剧目的话，恐怕有时很难套得上。十九世纪法国著名的戏剧理论家布轮退尔（1840—1906年）认为戏剧的本质是人和自然力、社会力之间的斗争，如果斗争的结果是命运、天意或自然规律取胜，这个戏就是悲剧；如果斗争双方势均力敌、主人公最后取胜的话，这个戏就是喜剧。按照布氏的定义来看《梁祝》，梁山伯与祝英台最后被封建势力迫害致死，当然是悲剧无疑了。但戏的结局，无论是祝家还是企图强娶祝英台的马文才，他们都落了个人财两空的下场，主人公最后化成双飞的蝴蝶，梁祝又结合在一起了，人民赋予这个悲惨的故事以浪漫主义的美好结局。按照布氏关于喜剧的定义，《梁祝》当然也是一个喜剧。由此可见，如果拿西方戏剧理论家们那一套来衡量我国的传统戏曲，是常常会感到好像骑在马背上穿针，老是套不上的。

再拿表现手法和气氛来说，我们也很难给全剧下一个"悲剧"或"喜剧"的结论。楼台会、山伯临终、英台祭坟这些场子无疑笼罩着浓郁的悲剧气氛，但同窗共读、十八相送和最后的化蝶，则是典型的喜剧场次。现引明代朱少斋《英台记》中"送别"的一段，它和后来的"十八相送"已较接近了：

〔旦白〕来到这墙头，有树好石榴。〔唱〕哥哥送我到墙头，墙内有树好石榴。本待摘与哥哥吃，只恐知味又来偷。〔生白〕来到此间，乃是井边。〔旦唱〕哥哥送我到井东，井中照见好颜容。有缘千里能相会，无缘对面不相逢。〔生白〕贤弟，此间好青松。〔旦唱〕哥哥送我到青松，只见白鹤叫匆匆。两个毛色一般样，未知那个雌来那个雄？〔生白〕贤弟，来到此间，乃是一座庙堂。〔旦唱〕哥哥送

我到庙庭,上面坐的是神明。两个有口难分诉,中间只少个做媒人。东廊行过又西廊,判官小鬼立两旁。双手抛起金圣筶,一个阴来一个阳。〔生白〕贤弟,来到此间,有一个好池塘。〔旦唱〕哥哥送我到池塘,池塘一对好鸳鸯。两个本是成双对,前头烧了断头香。〔生白〕兄弟,如今来到前面,就是长河。〔旦唱〕哥哥送我到长河,长河一对好白鹅。雄的便在前面走,雌的后面叫哥哥。……

这里,祝英台托物起兴,诸多暗示,梁山伯却憨直老实,全无察觉,场面极富喜剧性,唱词也用浅白如话的民歌体,好比一湾泉流,潺潺回荡,清澈见底。像这样的"送别"场面,和后来"山伯临终"在气氛上当然是大相径庭的。如果要我来回答《梁祝》是悲剧还是喜剧这个问题,我只能说这个戏的前半部(包括同窗共读、英台托媒、十八相送等场次)是生意盎然的喜剧,后半部(包括楼台会、山伯临终、英台祭坟等场次)却是凄楚动人的悲剧,剧作最后用喜剧结尾,在为梁祝一掬同情之泪以后,人们赋予他们一个美好的结局。这个结局,进一步升华了全剧反对封建礼教对青年男女爱情压迫的主题思想。

《梁祝》是属于人民的,它的故事在过去几乎家喻户晓,妇孺皆知。明代朱秉器的《浣水续谈》卷一载:"吴中有花蝴蝶,妇孺皆以'梁山伯祝英台'呼之。"可见其深入人心的程度。新中国成立以后,据说浙江宁波市还保存有梁山伯庙,庙旁有梁祝的合葬墓。当地俗谚还说:"梁山伯庙一到,夫妻同到老。"相传是热恋中的男女必到之地。在宁波市东面的镇海市,还有一个祝英台庵——菜汤庵。为什么取"菜汤"这一个特别的名字呢?相传在每年新年的时候,庵里烧了大锅的菜汤,青年男女都要来喝上一碗,据说将来就会找到一个称心的伴侣哩。

蛇精怎样变成美丽善良的姑娘

——《白蛇传》的演化

蛇的形象让很多人生畏，在文学作品中，常常是丑恶的象征。但我国著名的传统戏曲剧目《白蛇传》中的白蛇，却是一个美丽善良的姑娘。研究从蛇精到白娘子的演化过程，是很有意思的，因为它涉及"生活怎样升华为艺术"这样一个重要的美学问题。

最早关于白蛇故事的记载，是《清平山堂话本》中的《西湖三塔记》。它大约产生于宋末元初，写奚宣赞救了迷路的少女白卯奴，遇见她的穿白衣服的母亲和穿黑衣服的祖母，并与她的母亲同居，差点被杀掉。后来道士收伏了这三个女人，原来白卯奴是鸡妖，穿白衣服的是蛇妖，穿黑衣服的是獭妖。道士将这三个妖精镇压在杭州西湖"三潭印月"那三个石塔下面。

这个原始的白蛇故事，除了宣扬妖精惑人、女人祸水的迷信落后思想之外，没有什么美学价值可言。但是，有谁见过女妖精把男人掳走呢？封建社会里到处都是妇女被礼教残酷压迫的悲惨现实，她们的命运和遭际比荒诞不经的妖精故事更感人，于是，白蛇故事在演化中，被加进一些现实的内容。

有关白蛇故事的戏曲，最早可追溯到明代的《雷峰记》传奇。据明末戏曲评论家祁彪佳的《曲品》说："《雷峰记》，陈六龙撰。相传雷峰塔之建，镇白娘子妖也。以为小剧则可，若全本则呼应全无，何以使观者着意。"《雷峰记》虽已失传，从祁氏评论来看，情节简单，写一个短剧还差不多，勉强铺陈成全本戏，难免有牛刀割鸡之嫌。

现存第一部白蛇故事的戏曲，是清初黄图珌的《雷峰塔》传奇。剧本刻于乾隆三年（1738年）。写生药铺伙计许宣于清明节与蛇妖白氏、鱼怪青儿在西湖相遇，借伞给她们，后来由青儿说合，许与白氏成就婚事。许宣因白氏赠银乃窃取太尉库银，被巡检拘捕后发配苏州，白氏与青儿遂赶至苏州。蟹精、龟精偷了典库的珊瑚坠扇子献与白氏，白氏转赠许宣，不料又被查出，许于是改配镇江，白氏又赶至镇江与之相会。许宣后来到金山寺，被法海禅师点破，白氏、青儿也被收入钵内，镇于雷峰塔下。

黄图珌笔下的白氏，在婚姻问题上诸多波折，这是值得同情的；但她身上的妖气依然十分浓重。这样一个人妖混合、矛盾百出的艺术形象，在演出过程中受到演员和观众理所当然的抵制，各处纷纷进行改编，这使黄图珌十分不满。他说，剧本"方脱稿，伶人即坚请以搬演之。遂有好事者续《白娘子生子得第》一节，落戏场之窠臼，悦观听之耳目，盛行吴越，直达燕赵。嗟乎！……白娘，妖蛇也，而入衣冠之列，将置己身

于何地耶？我谓观者必掩鼻而避其芜秽之气，不期一时酒社歌坛，缠头（按：馈赠演员的锦帛财物）增价，实有所不可解也"。黄图珌坚持认为白氏是一只妖精。但把白氏改成一个追求爱情婚姻幸福的女性并赋予她"生子得第"的结局的改编本，终于不胫而走，"盛行吴越，直达燕赵"，使黄图珌很不理解。由此可见，白蛇故事在演化过程中，大众不断地把自己的理想和愿望融入白氏形象中，她正逐渐演化成符合大众审美要求的人物形象。

乾隆三十三年（1768年），方成培根据许多梨园钞本改编的《雷峰塔传奇定本》问世。方本比起黄本大有进步，举例说，方本新增《端阳》《求草》两出，写端阳节饮雄黄酒，这是民间风俗。许宣准备了雄黄酒，他殷勤劝酒，并非有人授意；而白氏是明白饮酒的后果的，但她沉醉在爱情的欢乐中，简直不能抗拒爱人的殷勤厚意，终于饮多了，现出原形把许宣吓死。后来，白氏不辞危难上山，力战众仙，取回还魂仙草把许救活。这里的白氏，已是一个多情善良的女性形象了。还有，黄本写白氏、青儿与法海金山一战，几乎未及交锋即翻船逃命。方本摒弃了对白氏这种毫无作为的怯懦态度的写法，用两千多字的篇幅淋漓尽致地描绘了白氏的战斗精神，这就是后来著名的《水漫金山》一场的底本。方成培强调说"原本中只此一出曲白可观，虽稍为润色，犹是本来面目。识于此，不欲攘其美也"，说明这一出基本上是梨园钞本原来的样子。白娘子坚韧的战斗性格，应该说是无名的民间艺人创造出来的。他如脍炙人口的《断桥》一出的创作，也是黄本所没有的。

方本是一个感人至深的悲剧，白氏最后被封建势力的代表法海镇压在雷峰塔下，许宣也悟道出家。十六年后，白氏之子许士麟中了状元，前来湖边祭塔，母子相会，除了共同控诉法海这个"离间人骨肉的奸徒"之外，白氏还叮嘱其子说："日后夫妻和好，千万不可学你父薄幸！"这完全是现实中不幸的妇女哀怨的控诉，深刻揭示了以男性为中心的封建宗法制度对妇女的压迫。

当然，方本也夹杂不少糟粕，还有许多神鬼灵怪、生死轮回的东西，但它已是后来《白蛇传》的真正母本。新中国成立后，全本《白蛇传》或《游湖借伞》《盗仙草》《水漫金山》《断桥》等折子戏经常演出，白娘子（有的剧种叫白素贞）已成为传统戏曲中一个善良多情、感人至深的妇女形象。蛇精云云，给这个美丽的故事抹上了一层更加迷人的浪漫主义色彩，已经一点也不可怕了。

《〈西厢记〉艺术谈》摘编[1]

[1] 该书由广东人民出版社1983年出版。

一部风靡了七百年的杰作

旧时代有句俗话,叫作"少不看《西厢》,老不读《三国》。"意思是说少年时血气方刚,戒之在色,故不宜看专写逾墙偷情的《西厢记》;及至老来,谙事渐多,世故日深,读了《三国演义》便很容易变成老奸巨猾的人物。以上两句老式的格言,从反面让我们了解到这两部古典文学名著对中国人民精神生活的巨大影响,以及封建卫道者对它们惧怕的程度。

元代王实甫的《西厢记》杂剧,是我国古典戏曲遗产中一颗光芒熠熠的艺术明珠,当它降临到世上时,便以深邃的思想道德力量和精湛的艺术魅力风靡剧坛。元末戏曲家贾仲明曾写一首〔凌波仙〕的曲子来赞颂它的出现:

风月营,密匝匝列旌旗;莺花寨,明飙飙排剑戟;翠红乡,雄纠纠施谋智。作词章,风韵美,士林中等辈伏低;新杂剧,旧传奇,《西厢记》天下夺魁。

在戏曲领域内,《西厢记》确是遐迩知名、出类拔萃的,这种情况使封建卫道者忧心忡忡。为了诋毁《西厢记》巨大的思想影响,他们造谣说王实甫写了这本杂剧,死后在阿鼻地狱中缧绁终年,永不超生;他们还给作品扣上"诲淫"的罪名,说它是"邪书之最可恨者"(清代梁恭辰《劝戒录》四编)。因此,在元明清三代禁毁的戏曲小说中,《西厢记》名列榜首,卫道者们是非把它毁尽禁绝不可的。然而,这部元代的"夺魁"作品,七百年来却深受千千万万青年男女的喜爱。关于这方面的情况,只要举出《红楼梦》的例子就够了。曹雪芹在《红楼梦》第二十三回"《西厢记》妙词通戏语,《牡丹亭》艳曲警芳心"中,是这样描写主人公对《西厢记》的印象的:

宝玉道:"……真是好文章!你要看了,连饭也不想吃呢!"一面说,一面递过去。黛玉把花具放下,接书来瞧,从头看去,越看越爱,不顿饭时,已看了好几出了。但觉词句警人,余香满口。一面看了,只管出神,心内还默默记诵。宝玉笑道:"妹妹,你说好不好?"黛玉笑着点头儿。

一生最讨厌"千部一腔,千人一面"的才子佳人作品的曹雪芹,让宝、黛从《西厢记》中汲取力量,使我们仿佛听到,在心细如发的林黛玉心灵深处那根无人知晓的爱情之弦,已经在《西厢记》的撩拨下强烈地颤动起来。可以说:小青年爱不释手,

珍之如掌上明珠；卫道者詈不绝口，畏之如山中猛虎。——这就是《西厢记》问世后所激起的巨大反响。实践证明《西厢记》依然是我们民族文化瑰宝中一颗货真价实的永放异彩的艺术明珠，它的价值已愈来愈为人们所认识。

苏东坡曾经给自己读书的方法名之曰"八面受敌"法（见《又答王庠书》），意思是每一书要读数遍，每一遍只从一个角度去阅读和理解。读书如此，读剧又何曾不能如此。对戏曲史上这部使千百万人着魔揪心的杰作，我们也可进行一次次的单项解读，从各个不同的角度认识它的庐山真面目：溯源流，从《西厢记》的"母本"探查到各种佛头着粪的续书；说人物，看作者的生花妙笔如何描写"倾国倾城貌"的小姐和那"风欠酸丁"的傻角；剖冲突，看剧本如何匠心独运，把一段"五百年前风流业冤"排比得有声有色；赞主题，看"有情的都成了眷属"和封建礼教的抵牾对立；探氛围，看时而令人喷饭，时而催人泪下，时而叫人忍俊不禁的魅力何在；观布局，看作者如椽之笔怎样伏脉千里和涉笔成趣；赏词采，仔细玩味那些叫人一唱三叹，荡气回肠的语言，……凡此种种，笔者愿将一孔之见献陋尊前，谨喧桴鼓，实在惶恐之至。

"倾国倾城"的美人该怎样描画

第一个印象是极其重要的：英俊的，俏丽的，端庄的，猥琐的……杰出的作品总是倾全力把人物出场后给人的第一个印象写好。因此，像《红楼梦》中林黛玉、王熙凤等人物有声有色的上场，一直是人们所乐道称赏的。《西厢记》第一本的楔子是这样写莺莺的第一次出场的：

（夫人云）红娘，你看佛殿上没人烧香呵，和小姐闲散心耍一回去来。（红云）谨依严命。（夫人下）（红云）小姐有请。（正旦扮莺莺上）（红云）夫人着俺和姐姐佛殿上闲耍一回去来。（旦唱）
〔幺篇〕可正是人值残春蒲郡东，门掩重关萧寺中；花落水流红，闲愁万种，无语怨东风。（并下）

这里，莺莺以一个心事深沉的伤春少女上场。老夫人只一句"你看佛殿上没人烧香呵"的嘱咐，便见家教之严与防范之深；而莺莺似乎对眼前发生的一切都充耳无闻，她并没有回答红娘那是否到佛殿上去闲耍一回的说话，而是"你说你的，我唱我的"，胸中无限伤心事，只在两三诗句中。〔幺篇〕的曲子唱出了她的满怀愁绪：时值残春，门掩重关，万种闲愁，无人诉说，只有伫立东风，哀怨伤春……剧本让我们窥见这个心事深沉的少女内心的美，一开头就把封建家规之严和怀春少女之怨的矛盾和盘托出，为崔张的爱情作好铺垫。——这样写确实好极，这就是我们现在常说的人物的所谓"带戏上场"。崔张爱情的基础是郎才女貌，如何描绘莺莺外貌的美丽，这是艺术家煞费苦心经营的一项重大课题。"千部一腔，千人一面"的才子佳人作品之所以令人生厌，除了题材、主题方面的原因之外，主要是由于它们不善于刻画"这一个"才子或佳人的性格特征，连外貌描写也都是千篇一律，似乎是从一个模子里印出来似的。

王实甫避开了对崔莺莺外部形体作静止的烦琐的描写。因为戏剧作品不同于小说，戏剧是要拿到舞台上演出的，人物要由演员具体地加以扮演，这就决定了对人物外貌穿戴作详尽描写是不必要的。但是，为了让观众或读者对这位"倾国倾城貌"的佳人外貌有强烈的印象，王实甫采用了十分传神的艺术手段来描绘，用最精炼的笔墨以获取最强烈的效果。

这种传神手法的第一处表现，是通过张生的"惊艳"来完成的。第一本第一折写张生正在佛殿上"数了罗汉，参了菩萨，拜了圣贤"的时候，冷不防与莺莺邂逅，"正

撞着五百年前风流孽冤""颠不刺的见了万千，似这般可喜娘的庞儿罕曾见"。佛殿奇逢使张秀才疯疯魔魔，"魂灵儿飞在半天"，他终于取消了上京赴考的打算，把功名富贵的观念抛到脑后，决心在普救寺住下来以再睹莺莺小姐的丰采。这是通过张生的感觉和他的一连串戏剧动作来间接表现莺莺的美的写法。

俗话说"情人眼里出西施"，莺莺是真的很美，还是由于张秀才的"主观片面"才造成了莺莺美的幻觉呢？艺术家早就注意到这个问题，在《闹斋》（第一本第四折）这场戏里，王实甫再次用传神的生花妙笔描绘了莺莺惊人的美貌。你看，在为故崔相国超度亡灵的道场上，莺莺出场了，张生直发愣，惊呼"神仙下降也"；众和尚也被莺莺的美貌所吸引，于是出现了这样的戏剧场面——"大师年纪老，法座上也凝眺；举名的班首真呆愣（按：为首的和尚看得痴呆了），觑着法聪头做金磬敲。"这个场面极富喜剧性，连老和尚也不放过凝视莺莺的机会；当班领头的和尚由于看得出神，竟然把法聪和尚的光头当金磬来敲！六尘清净、俗念俱寂的出家人尚且如此，莺莺的美貌确实是超尘绝俗的了。第一本戏的名字叫"张君瑞闹道场"，这个"闹"字的戏，就全出在莺莺身上。正因为莺莺的美貌把张生和包括所有和尚在内的人都俘虏了、征服了，这才产生"老的小的，村（蠢）的俏的，没颠没倒，胜似闹元宵"的喜剧效果。这一"闹"，确实把"倾国倾城貌"的绝代佳人的形象生蹦活跳地衬托出来——这就是传神艺术手法的神功妙效，这比用一串串的形容词来形容莺莺的美貌不知要高明多少。

宋代郭熙《林泉高致》说："山欲高，尽出之则不高，烟霞锁其腰则高矣；水欲远，尽出之则不远，掩映断其脉则远矣。"写人物和写山水艺理相通，如果只着眼于形体的描摹，从嘴唇到鼻子，从眉毛到头发，虽然"尽出之"，美人还是"活"不起来的；唯有写其神韵，则人物之音容笑貌隔纸可辨，呼之欲出，这就难怪古代画论十分强调"传神"和"略形采神"的道理了。

看一看 23 岁不曾娶妻的傻角

如果有哪个男青年见到一位美丽的姑娘便马上自我表白说"我姓甚名谁，现年二十三岁，不曾娶妻"，那是要被认为得了精神病的。但《西厢记》中的张生就是这样说的，我们非但不认为他得了精神病，还觉得他非常可爱，你说怪不？

张生是一位痴情志诚的书生，这是《西厢记》所写的张生形象最重要的特征。他是一位喜剧人物，作者常常用带着几分夸张和善意嘲弄的笔调来写他，因此作品常常给人以触处生春的感觉。张生对莺莺一见钟情，为了重睹莺莺小姐的丰采，他把上京赴考的事丢在一旁。也就是说，为了追求美满幸福的爱情，他把科举功名之事一股脑儿抛开。这种把爱情摆在科举功名之上的做法，使张生形象比之元明清三代戏曲小说中那些为了追求功名利禄不惜悬梁刺股的士子形象来要可爱得多。为了接近莺莺，打听莺莺小姐的行止，他大胆热情到几乎痴狂可笑的地步。读过《西厢记》的人，始终忘不了他初见红娘时说的那一段"自我介绍"：

> 小生姓张，名珙，字君瑞，本贯西洛人也。年方二十三岁，正月十七日子时建生，并不曾娶妻。

这些话确实说得唐突冒失，没有礼貌，难怪被红娘抢白一顿："先生是读书君子，孟子曰'男女授受不亲，礼也'。君子'瓜田不纳履，李下不整冠'。道不得个'非礼勿视，非礼勿听，非礼勿言，非礼勿动'。……今后得问的问，不得问的休胡说！"尴尬人难免做尴尬事，张生只讨得一场没趣。

《西厢记》描写张生近乎痴狂的行为很不少，但这是结合他的钟情志诚来写的，因而他的痴狂就显得可爱。如果不表现张生性格中志诚这个本质的方面，而片面去渲染他的痴狂，就容易把张生写成儇薄的青年，那和流氓是相去不远的。

剧作描写张生对莺莺一见钟情之后，紧接着写他害相思，害到颠颠倒倒、疯疯魔魔，白天里"怨不能，恨不成，坐不安"，到了晚上，"睡不着如翻掌，少可有一万声长吁短叹，五千遍倒枕捶床"。特别是像第一本第三折"联吟"中〔拙鲁速〕这样的曲子，是把张生害相思病的情状刻画得入木三分的：

> 对着盏碧荧荧短擎灯，倚着扇冷清清旧帏屏。灯儿又不明，梦儿又不成；窗儿外淅零零的风儿透疏棂，忒楞楞的纸条儿鸣；枕头儿上孤另，被窝儿里寂静。你便

是铁石人，铁石人也动情。

张生毕竟不是打家劫舍霸占妇女的强徒，也没有玩弄权势阴谋以对付老夫人的资本或手段，在他通往美满爱情的道路上，老夫人的变卦失信，崔莺莺的出尔反尔，对他来说几乎是不可逾越的高山深壑，他毫无办法，只会三番两次地跪求红娘，请求帮助，这就难怪红娘送给他一个雅号——"银样镴枪头"！作品在表现张生对莺莺倾心至诚、一片痴情的同时，对他身上存在的酸秀才的书卷气和热恋时的痴狂劲作了善意的嘲弄，使这个"情魔秀士""风欠酸丁"的傻角更加惹人爱怜。

如果仅仅描写张生的痴情，而不去展示张生其他方面的性格，就有可能把他写成色中饿鬼，那也是很难讨人喜欢的。《西厢记》尽情嘲弄这个爱情领域里的"银样镴枪头"，但也写他在社会生活的其他方面是一个有胆识、聪明能干的年轻人。

孙飞虎兵围普救寺虽然给莺莺命运带来了危机，却给崔张结合带来了希望，也使张生得以当众施展自己的本领。一封书击退了孙飞虎，"笔尖儿横扫了五千人""半万贼兵，卷浮云片时扫净""张君瑞合当钦敬"。这是描绘张生胆识才智重要的一笔，使张生在众和尚和红娘心目中威望大振。作品最后通过张生赴考得中，写出"秀才是文章魁首"，连普救寺中的长老和尚也说"张生不是落后的人"。至此，一个富有胆识才情、可敬可爱而又可笑的秀才形象便立起来了，从各个不同的侧面所展示出来的性格使张生形象越发血肉饱满。

剧末，《西厢记》写张生虽然高中状元，但并非入赘卫尚书家，那只是郑恒的无耻造谣，张生自始至终是一个矢志无他的男子，"从离了蒲东路，来到京兆府，见个佳人世不曾回顾"，急忙忙赶回来与莺莺团聚。"若见了异乡花草，再休似此处栖迟"，事实证明，莺莺的担心是多余的，新科状元张君瑞尽管前程似锦，花生满路，却是"梦魂儿不离了蒲东路"！他的及时赶回把郑恒无耻的谰言击碎，也使老夫人再次婚变的阴谋破产。昔日带有几分轻狂的痴情汉，今朝却以一个感情专一、老实忠诚的形象出现在众人面前，作品在这里完成了塑造张生形象最后也是最重要的一笔。

张珙是中国文学史上一个优秀的男性艺术形象，他虽然可笑，但十分可爱，他是古代青年读书人一个不朽的艺术典型。

喜剧，你的名字叫作"笑"

莎士比亚有一句名言："弱者，你的名字叫作'女人'。"我模仿这句话，说："喜剧，你的名字叫作'笑'。"喜剧的特征就是"笑"，它的武器也是"笑"。赞颂真善美，批判假恶丑，通过"笑"；陶冶人们的性情，净化人们的灵魂，通过"笑"；赐给人们愉快的娱乐，促进人们身心的健康，也通过"笑"。杰出的戏剧理论家和喜剧作家李渔把"笑"作为喜剧艺术的最高境界，提出"一夫不笑是吾忧"。老舍说："听完喜剧而闹一肚子别扭，才不上算！"（《戏剧语言》）他把对"笑"的追求放在极重要的地位。在《西厢记》中，我们看到许多精彩的噱头和笑料，看到"笑"的艺术被引进到一个色彩缤纷、出神入化的境界。

王实甫动员了各种艺术手段来获取最好的喜剧效果，而其中用得最多、收效最著名的就是科诨。科诨，这是戏曲里各种使观众发笑的穿插，指的是喜剧化的动作与语言。一般来说，插科与打诨多是由净行与丑行来完成的。但在《西厢记》这部杰出的抒情喜剧里，最好的科诨却是由正面主人公张生与红娘来完成的。口说无凭，且看下面的例子：

第二本第一折《寺警》，当张生"鼓掌"而上，说自己有"退兵之策"时，剧本这样写：

> （旦背云）只愿这生退了贼者。（夫人云）恰才与长老说下，但有退得贼兵的，将小姐与他为妻。（末云）既是恁的，休唬了我浑家，请入卧房里去，俺自有退兵之策。

张生这句"休唬了我浑家"，显而易见是引人发笑的，眼下离拜堂成亲还远得很哩，怎么就称起"浑家"来？但这诨语，很贴合张生的性格特点，既写出他想与莺莺成亲的迫切心情，又交代了他老实率直的为人。他没有老夫人那样多的坏心眼，没有料到事情还会出现反复，直肠直肚地以为贼兵瓦解已是指日可待的事，莺莺很快就可以归属自己，那么提前叫一声"浑家"也是无不可的。写出这样一句简单又符合人物性格、能博得满堂喝彩的诨语，功力确是不凡。

如果说张生的科诨常常夹带着他那特有的书卷气，既憨且傻的话，红娘的科诨则显得泼辣，十分吻合这个俏丫头聪明绝顶、伶牙俐齿的性格。第四本第一折《酬简》，当红娘送莺莺来到张生房门口的时候：

（红上云）姐姐，我过去，你在这里。（红敲科）（末问云）是谁？（红云）是你前世的娘！（末云）小姐来么？（红云）你接了衾枕者，小姐入来也。张生，你怎么谢我？（末拜云）小生一言难尽，寸心相报，惟天可表！

红娘送莺莺来到张生卧房，剧情正进入一个极端重要的阶段，人们期待着的好事即将来临，场上自然而然笼罩着一股幽会前惊喜神秘的气氛，但红娘一句"是你前世的娘"的诨语，一下子把人逗乐了。这句打趣话，交代了张生和红娘之间亲密无间的关系，高度评价了红娘在这场好事中所起的关键作用，而这种评价，不是用正剧那种堂堂正正的叙述方式，而是用玩笑打趣的喜剧语言来表达的。诨语从好利口而热心肠的丫头口中自然流出，使场面十分活跃，具有一子弈出、全盘活局的效果。

科诨是喜剧艺术重要的组成部分，是一把打开"笑"的大门的钥匙。精彩的科诨，应顺从人物性格自然流出，从情节场面中自然流出，来不得半点矫揉造作与生硬拼凑。明代著名戏曲理论家王伯良《曲律》说："插科打诨，须作得极巧，又下得极好，如善说笑话者，不动声色，而令人绝倒方妙。"《西厢记》第三本第三折《赖简》中有一段张生错抱红娘的科诨：

（红云）今夜月明风清，好一派景致也呵！……偌早晚，傻角却不来？赫赫赤赤〈按：打暗号〉，来。（末云）这其间正好去也，赫赫赤赤。（红云）赫赫赤赤，那鸟来了。（末云）小姐，你来也。（搂住红科）（红云）禽兽，是我，你看得好仔细着，若是夫人怎了？（末云）小生害得眼花，搂得慌了些儿，不知是谁，望乞恕罪！

这一段精彩的科诨动作，是从特定的环境中自然引发出来的。张生依约前来会莺莺，虽说是月白风清，但在花园婆娑的树下，毕竟光线不够明亮，张生又偷情心切，这才搂错了人，引起观众哄堂大笑；而红娘的责备，虽说是口如利剑，心却是热的，"若是夫人怎了"一句，善意地提醒张生不得鲁莽以免坏了事体。这段科诨应场而生，因人而发，十分自然，达到李渔所说的"我本无心说笑话，谁知笑话逼人来"的艺术境界，可算是科诨中的神品。（当然，演出时要掌握好分寸，任何过火表演都会坠入恶趣）

最后必须指出，"笑"虽说是喜剧全力以赴追求的艺术境界，是喜剧最重要的武器，但它必须有情致，不堕恶俗，与作品的主题和人物一致，才能发挥喜剧特有的功能效用，否则是要产生反效果的。换句话说，有损主题思想或人物性格的廉价喜剧效果应该摒弃，因为无聊的"笑"，只会叫人变得庸俗，而达不到喜剧那种寓教于乐的目的。举例来说，董解元《西厢记诸宫调》卷四"赖简"一段，当莺莺突然变卦，用所谓兄妹之礼云云把张生训斥了一顿的时候：

〔般涉调〕〔夜游宫〕言罢莺莺便退，兀的不羞杀人也天地！怎禁受红娘厮调戏，道："成亲也先生喜、喜！……"张生自笑，徐谓红娘曰："……红娘姐姐，你便聪明……如今待欲去又关了门户，不如咱两个权做妻夫。"红娘道："你荞时（按：意为立刻）书房里去。"生带惭色，久之才出。

《董西厢》有的地方"浓盐赤酱"，用色情那一套迎合小市民听众的庸俗情趣。这里写张生要与红娘"权做妻夫"即其一例。这个地方是能产生喜剧效果的，但它明显损害了张生作为用情专一、忠厚至诚书生的形象，在戏剧大师王实甫手里，这种损害人物性格的无聊玩笑理所当然地被抛弃了。

笑，应当是高尚的、美的，把肉麻当有趣、兜售低级庸俗的噱头，用不负责任的笑料去污染健康人的灵魂，那绝不是一个正直诚实的喜剧作家所应该做的。

见情见性，如其口出

——《西厢记》语言艺术之一

欲为人物立传，宜先为人物立言。

从语言的角度来说，戏剧之所以有别于其他文艺形式，就因为它是"代言体"的艺术。小说或其他文艺形式的作者，常常采用第三人称来叙述故事。唯有戏剧的作者，必须隐匿于剧中人身后，用剧中各类人物不同的声口来说话，这就是所谓"代言"。因此，对一个优秀的剧本来说，声如口出，谁说像谁，这是极重要的；也即是说，性格化语言对一个好剧本来说是必不可少的。

《西厢记》人物语言各具个性，张口见"人"，音容笑貌历历可辨，莺莺之蕴藉凝重，张生之热情率真，红娘之爽朗泼辣，老夫人之心口不一，郑恒之粗鄙猥琐，皆并未倒置易位，也不致相互混淆，从而达到了高度个性化的境界。

请看《寺警》之后这一小段，当时贼焰尽收，浮云扫净，老夫人叫红娘请张先生前来赴宴，张生以为女婿做定了，欣喜雀跃自不待言，场上于是洋溢着一派轻松的气氛，这时只见红娘前来叫门，而张生早已在那里等候了：

(红唱)〔小梁州〕则见他叉手忙将礼数迎，我这里万福先生。乌纱小帽耀人明，白襕（唐宋时儒生服装）净，角带傲黄鞓（腰带）。

〔幺篇〕衣冠济楚庞儿俊，可知道引动俺莺莺。据相貌，凭才性，我从来心硬，一见了也留情。(末云)"既来之，则安之"，请书房内说话。小娘子此行为何？(红云)贱妾奉夫人严命，特请先生小酌数杯，勿却。(末云)便去，便去。敢问席上有莺莺姐姐么？

这几句曲白，是此时此地"这一个"人物所特有的。对张生来说，孙飞虎贼兵退后，人逢喜事精神爽，眼看能得到莺莺做妻子，他早已穿得齐齐整整、济济楚楚，在房中等候了。见红娘后，他态度殷勤、言语直率，有礼貌地请对方房中说话。他明知红娘的来意，但好像还是放心不下，再问一句"小娘子此行为何"；红娘答话后，他不谦让客套，接连说了两声"便去"，其急切盼望之情跃然纸上。"敢问席上有莺莺姐姐么"一句，便见其痴情痴性。这种"傻话"，是张生特有的，真中见痴，直里透傻，令人发笑。而红娘〔小梁州〕和〔幺篇〕的曲子，既写她内心的活动，又反衬张生的一表人

才，英俊有为，这种一箭双雕的精彩语言，对人物性格的刻画起到十分重要的作用。

李渔在谈到咏物见性、即景生情，必须写出高度个性化的语言时曾十分感慨地说：

善咏物者，妙在即景生情。如前所云《琵琶·赏月》四曲，同一月也，牛氏有牛氏之月，伯喈有伯喈之月。所言者月，所寓者心。牛氏所说之月可移一句于伯喈、伯喈所说之月可挪一字于牛氏乎？夫妻二人之语犹不可挪移混用，况他人乎？人谓此等妙曲，工者有几？（《闲情偶寄·词曲部·词采第二》）

其实，在李渔最为佩服的王实甫的《西厢记》中，这种例子是不少的。也说赏月吧，《西厢记》第一本第三折"月下联吟"中就有主人公虽同赏一月而情性迥异的精彩例子，张生面对"剔团圞明月如悬镜"，高吟一绝云：

月色溶溶夜，花阴寂寂春；
如何临皓魄，不见月中人？

这四句诗，写出了在月白风清、良宵寂寂的美景下张生对美好爱情的渴望。他把莺莺比为月中仙子，发出了可望而不可及的慨叹，诗句中跳跃着热切期待的急速脉搏。

而莺莺面对这"好清新之诗"，迅速依韵做了一首：

兰闺久寂寞，无事度芳春；
料得行吟者，应怜长叹人。

这四句诗，是莺莺性格最为大胆的表露，她一反以往矜持的举止，隔墙酬和了这个年轻书生的诗，这是有乖礼教的行为，也许是寂寂夜空给她增添了无穷的勇气与力量，她的满怀愁绪泉涌而出，凝成这四句只有二十个字的诗。在这里，一个不满封建家长的严格控制，渴望爱情幸福的怀春少女的形象，已经呼之欲出了。

崔张这两首诗，虽然同对如银的月光，同对美好的夜色，由于发自不同的心绪，因此调子迥别，旋律殊异。张诗热切、开阔、跌宕；崔诗徐缓、纤细、呜咽，各自扣紧人物此时此地的情性。这种诗句，绝不是后来公式化的才子佳人作品中那种无病呻吟的酬作可以比拟的。

有时虽是简单的几句对白，文字极为平常，但却是场上"这一个"特有的声口。如第三本楔子一开头：

（旦上云）自那夜听琴后，闻说张生有病，我如今着红娘去书院里，看他说什么。（叫红科）（红上云）姐姐唤我，不知有甚事，须索走一遭。（旦云）这般身

子不快呵,你怎么不来看我?(红云)你想张……(旦云)张什么?(红云)我张着姐姐哩。(旦云)我有一件事央及你咱。(红云)什么事?(旦云)你与我望张生去走一遭,看他说什么,你来回我话者。(红云)我不去,夫人知道不是要。(旦云)好姐姐,我拜你两拜,你便与我走一遭!(红云)侍长请起,我去则便了。说道:张生你好生病重,则俺姐姐也不弱。

这段对白说的都是日常生活中普通的事,不外是莺莺打发红娘去看望张生,但人物声口惟妙惟肖,十分传神。莺莺身子不快,实是心中有病,她采用声东击西、欲扬先抑的办法,先责怪红娘不来看望自己。但红娘也不示弱,小姐的心病她了如指掌,因此对症下药、直捅对方的痛处,但话刚出口,又觉得过于直率,怕千金小姐下不了台,故只说了"你想张……"的半截子话。莺莺对"张"字十分敏感,立刻追问"张什么",红娘只好答"张着姐姐",意思是"我张望姐姐哩",足见她聪慧狡黠,善于应对。莺莺一时抓不到把柄,只好求她去看张生,但红娘不干,直至莺莺说要拜她两拜才赶忙应承,却又没有忘记讽刺这位礼下婢仆的"侍长"。这段对白,表现了莺莺与红娘之间亲密的关系,在反对封建礼教、争取爱情幸福的事情上她们站在一块,互相关心,互相扶持,但莺莺的语言却不离主人和当事人的身份,常常言在此而意在彼,不易捉摸;红娘虽是下人,却聪明直率,挺机灵,有谋略。像这样精彩的性格化说白,《西厢记》中确实不少。

对艺术作品来说,语言是一把雕刻人物性格的刻刀。那些把好剧本留给后世的戏剧大师们,无一例外不是语言艺术的能工巧匠。老舍在谈到某些现代剧作在语言方面存在的问题时说:"人物都说了不少话,听众可是没见到一个工人。原因所在……那些话只是话,没有生命的话,没有性格的话。以这种话拼凑成的话剧大概是'话锯'——话是由木头上锯下来的,而后用以锯听众的耳朵!"(《戏剧语言》)这一段寓庄于谐、"皮儿薄而馅儿多"的话说得多好呀!

绮词丽语，俯拾即是

——《西厢记》语言艺术之二

《西厢记》是一个语言艺术的宝库，博大精深，异彩纷呈。鉴赏剧本中各种如珠似玉的精美语言，就好比进入山阴道上，令人目不暇接。在这里有雄浑豪放的曲辞，如写黄河的：

〔油葫芦〕九曲风涛何处显？则除是此地偏。这河带齐梁，分秦晋，隘幽燕。雪浪拍长空，天际秋云卷，竹索缆浮桥，水上苍龙偃。东西溃九州，南北串百川。归舟紧不紧如何见？恰便似弩箭乍离弦。（《惊艳》）

有流转如珠的小调，如写张生与莺莺碰面时的心情：

〔醉春风〕往常时见傅粉的委实羞，画眉的敢是谎；今日多情人一见了有情娘，着小生心儿里早痒、痒。迤逗得肠荒，断送得眼乱，引惹得心忙。（《借厢》）

有口出如吼、声摧梁木的马上杀伐之音，如惠明和尚上场所唱：

〔端正好〕不念法华经，不礼梁皇忏，丢了僧伽帽，袒下我这偏衫。杀人心逗起英雄胆，两只手将乌龙尾钢椽攥。（第二本楔子）

有幽默谐趣、令人解颐的小词，如红娘十分俏皮的"供词"：

〔秃厮儿〕我则道神针法灸，谁承望燕侣莺俦？他两个经今月余则是一处宿，何须你一一问缘由？（《拷红》）

还有雍容和贵、歌舞升平的合欢调，如剧末众人合唱：

〔锦上花〕四海无虞，皆称臣庶；诸国来朝，万岁山呼，行迈羲轩，德过舜禹；圣策神机，仁文义武。（《团圆》）

在《西厢记》中，包含着多种不同风格的艺术语言。作者驾驭语言技巧的多种才能，常常令人叹为观止。当然，《西厢记》语言艺术的丰富性并不掩盖它语言风格的独特性，恰恰相反，它们使这种独特性更具诱人的魅力。

《西厢记》的文学语言，是元杂剧里文采派的典范。关于元杂剧的语言艺术，前辈学者分它们为本色派与文采派。所谓本色派，就是基本上按照现实生活的面貌来进行描绘，以朴素无华、生动自然为其语言特色，如关汉卿、石君宝等就是本色派的杰出代表；所谓文采派，则更多地在语言色彩上下功夫。词句华美、文采灿然是其主要的语言特色，王实甫、马致远则是文采派的语言艺术大师。当然，同是文采派，王实甫与马致远也有区别，王实甫戏曲语言的美，属于喜剧美，夸张活泼，情趣盎然，如珠走玉盘，令人目注神驰；马致远戏曲语言的美则属于悲剧美，带有浓郁的感伤情调，一唱三叹，叫人荡气回肠，《汉宫秋》就是这方面的杰作。

《西厢记》的绮词丽语，可以说俯拾皆是，美不胜收。如写普救寺道场：

〔双调新水令〕梵王宫殿月轮高，碧琉璃瑞烟笼罩。香烟云盖结，讽咒海波潮。幡影飘摇，诸檀越（按：指施主）尽来到。(《闹斋》)

写主人公月下联吟时后花园的夜景是：

〔斗鹌鹑〕玉宇无尘，银河泻影；月色横空，花阴满庭；罗袂生寒，芳心自警。(《联吟》)

同一支曲子，当老夫人悔婚后，崔莺莺夜听琴时后花园的夜景则变成：

〔斗鹌鹑〕云敛晴空，冰轮乍涌；风扫残红，香阶乱拥；离恨千端，闲愁万种。(《听琴》)

无论是前者清幽宁静的夜空，还是后者写风扫残花的夜色，遣词用语均优美动人。

在主人公成就好事的《酬简》一出，作者笔下的西厢夜景是：

人间良夜静复静，天上美人来不来？
……彩云何在，月明如水浸楼台。

以上这些，作者均采用古典诗词情景交融的艺术方法，吮吸古典诗词语言的精华，提炼生动的民间口语，加重文字的斑斓色彩，增强语言的形象性与表现力。在博采众长的基础上，熔铸冶炼，形成自身华丽秀美的语言特色。这种语言特色，是形成全剧

"花间美人"艺术风格的重要因素。没有语言上这种五色缤纷的艳丽姿采,"花间美人"就要黯然失色。

最后必须指出,《西厢记》文采灿然的语言特色,绝不是堆砌辞藻,雕字琢句得来的,它和形式主义的专门搞文字藻绘的作品毫无共同之处。全剧虽然词句华美,文采璀璨,却自然、流丽、通畅,绝无滞涩、造作、雕琢的毛病。因此明代戏曲评论家何元朗认为:"王实甫才情富丽,真辞家之雄。"(《四友斋丛说》)王世贞云:"北曲故当以《西厢》压卷。"(《曲藻》)

如果拿明代汤显祖的《牡丹亭》与《西厢记》比较,便可见两者在语言方面实有人籁与天籁之区别。《牡丹亭》是明代戏曲史上的杰作,它在语言方面文采闪烁、典雅华美,也是一部文采派的名作。但是,如果从语言的角度来考察,《牡丹亭》却没有《西厢记》来得自然晓畅,其雕琢斧凿之痕迹是十分明显的。因此,历来治戏曲史者,无不指摘其语言上存在某种晦涩费解的疵病,这其中说得最精辟的,莫过李渔。他说:

> (《牡丹亭》)《惊梦》首句云:"袅晴丝吹来闲庭院,摇漾春如线"。以游丝一缕逗起情丝。发端一语,即费如许深心,可谓惨淡经营矣。然听歌《牡丹亭》者,百人之中有一二人解出此意否?……其余"停半晌,整花钿,没揣菱花,偷人半面"及"良辰美景奈何天,赏心乐事谁家院""遍青山啼红了杜鹃"等语,字字俱费经营,字字皆欠明爽。此等妙语,止可作文字观,不得作传奇观。(《闲情偶寄·词曲部·贵显浅》)

这是一位深谙戏剧三昧的行家里手对这部杰作最尖锐的批评。李渔的批评是中肯的,如果不读剧本,在没有幻灯字幕将曲辞映出的旧时代舞台上,要欣赏那些呕心沥血写出来的十分典雅华丽的曲辞确是困难的事。而《西厢记》就没有这种毛病,就是那些写得十分含蓄、意蕴万千的词句,也是自然晓畅、明白如话的。请看这些十分脍炙人口的名句:"娇羞花解语,温柔玉有香""雪浪拍长空,天际秋云卷;竹索缆浮桥,水上苍龙偃""小子多愁多病身,怎当她倾国倾城貌""系春心情短柳丝长,隔花阴人远天涯近""他做了个影儿里的情郎,我做了个画儿里的爱宠""四围山色中,一鞭残照里""孤身去国三千里,一日归心十二时""落红满地胭脂冷,梦里成双觉后单"……《西厢记》中类似这样精心制作出来的绝妙好词,还可以举出好多,它们并不费解,读者或观众是不至于变成"猜诗谜的社家"的。总而言之,全剧语言秀丽华美而流畅通晓,几乎达到只见天籁、不见人籁的境界,代表了古典戏曲文采派语言艺术的最高成就。

口语俗谚，功效奇妙

——《西厢记》语言艺术之三

王实甫是制作词曲的圣手，《西厢记》善于汲取古典诗词的精英，形成自己秀美华丽的语言风格，这是历来有口皆碑的；《西厢记》对民间口语俗谚的吸收运用也有突出的成就，使全剧达到华美与通俗的和谐统一。如果不是善于学习民间的俗语市语，剧作语言要达到如此生动传神的境界是不可能的。

在《西厢记》中，华丽香艳的文学语言和生动泼辣的民间口语的运用常常并行不悖，达到相得益彰、和谐完美的境界。像《拷红》中的这些曲子：

〔越调斗鹌鹑〕则着你夜去明来，到有个天长地久；不争你握雨携云，常使我提心在口。则合带月披星，谁着你停眠整宿？老夫人心数多，情性歹；使不着我巧语花言，将没做有。

〔紫花儿序〕老夫人猜那穷酸做了新婿，小姐做了娇妻，这小贱人做了牵头。……

〔金蕉叶〕我着你但去处行监坐守，谁着你迤逗的胡行乱走？……

〔圣药王〕他每不识忧，不识愁，一双心意两相投。夫人得好休，便好休，这其间何必苦追求？常言道"女大不中留"！

这几支曲子出现了好些成语，如天长地久、提心在口、披星戴月、花言巧语；当时的口语俗谚，如：心数多情性歹、将没做有、牵头、胡行乱走、好休便休、女大不中留等。这些口语俗谚和成语的穿插运用，使曲子显得通俗浅白、琅琅顺口，避免了后代某些文人剧作中常出现的爱掉书袋子、隐晦难懂的毛病。

有时，在一连串秀丽文雅的词语中，作者骤然置入一句俗话，收到了一子弈出、全盘活局的强烈效果。如《闹简》中红娘把莺莺回信递与张生后，剧本写道：

〔末接科，开读科〕呀，有这场喜事，撮土焚香，三拜礼毕。早知小姐简至，理合远接，接待不及，勿令见罪！小娘子，和你也欢喜。（红云）怎么？（末云）小姐骂我都是假，书中之意，着我今夜花园里来，和她"哩也波哩也啰"哩。

张生正在绝望之际，忽接到莺莺约会的简帖，顿时喜出望外，不禁手舞足蹈起来，于是那些"撮土焚香，三拜礼毕"之类的文绉绉的书生语言随口而出，当说到关键性的一句时，作者用"哩也波哩也啰"来暗示。这一句真可谓神来之笔，它既吻合张生这个喜剧人物的声口，又切合当时特定的情境：张生在异性知己红娘面前既要把话说明白，又不能说得过于明白，否则就变得浮浪轻薄了。这一句说白，通俗生动，谐浪谐趣，喜剧效果之强烈是不难想见的。在这些看似浅白的地方，正表现了作者运用群众语言方面非凡的功力。

《西厢记》包含丰富的修辞技巧，有人做了统计，全剧运用的积极修辞方法有三十四种辞格之多（见张庚、郭汉城主编《中国戏曲通史》第二编第二章），可以说是集我国古代戏曲各种修辞格之大成，成为古典戏曲修辞手法运用的理想范本。本文只想举出其中的一种修辞格——"复叠格"中叠字词的运用来谈谈。

《西厢记》对叠字词的运用，简直达到神妙的境界。像第二本第三折《赖婚》，老夫人突如其来的悔婚行动令莺莺十分震惊，她怨愤交加：

（旦云）俺娘好口不应心也呵！
〔乔牌儿〕老夫人转关儿没定夺，哑谜儿怎猜破；黑阁落甜话儿将人和，请将来着人不快活。
〔江儿水〕佳人自来多命薄，秀才每从来懦。闷杀没头鹅，撇下陪钱货；下场头那答儿发付我！
〔殿前欢〕恰才个笑呵呵，都做了江州司马泪痕多。若不是一封书将半万贼兵破，俺一家儿怎得存活？他不想结姻缘想什么？到如今难着莫（捉摸）。老夫人谎到天来大，当日成也是恁个母亲，今日败也是恁个萧何。
〔离亭宴带歇指煞〕从今后玉容寂寞梨花朵，胭脂浅淡樱桃颗，这相思何时是可？昏邓邓黑海来深，白茫茫陆地来厚，碧悠悠青天来阔；太行山般高仰望，东洋海般深思渴。毒害的怎么。俺娘呵，将颤巍巍双头花蕊搓，香馥馥同心缕带割，长挽挽连理琼枝挫。

…………

莺莺是一个知书达礼的大家闺秀，有高深的文学修养，她的语言是凝重秀雅的。上面这几支曲子中，就灵活运用了白居易的诗歌名句如"座中泣下谁最多？江州司马青衫湿""玉容寂寞泪阑干，梨花一枝春带雨"。但是，此时的莺莺，显然被母亲那种背信弃义的行为所激怒了，一股强烈的怨愤之情喷涌而出，因此，这几支曲子的风格也较莺莺的其他曲辞有异，感情色彩异常浓烈，口语应用较多，如"哑谜儿""甜话儿""没头鹅""陪钱货"以及变换运用了"佳人自古多薄命""成是萧何败也萧何"的俗谚，使〔江儿水〕〔殿前欢〕这些曲子完全成了口语的韵律化，自然贴切，一气呵成。

值得注意的还有，以上曲子中采用了"昏邓邓""白茫茫""碧悠悠""颤巍巍""香馥馥""长搀搀"等叠字词，对加强语言的表现力、增加情绪的感染力起了很大作用。

清代戏曲评论家梁廷楠早已注意到元杂剧极善于运用叠字词这一现象，他在《曲话》卷四中说：

> 元曲叠字多新异者，今摘录之：响丁丁、冷清清、黑喽喽、虚飘飘、各刺刺、扑腾腾、宽绰绰、笑呷呷、香馥馥、闹炒炒、轻丝丝、碧茸茸、暖溶溶、气昂昂、醉醺醺……

梁廷楠一口气摘录了元剧中二百零五个叠字词，由此可见元剧叠字词语丰富生动的程度，而《西厢记》则是这方面的佳作。试看《联吟》时作者如何巧妙运用叠字词来表现张生的动作与心情的：

> 〔越调斗鹌鹑〕……侧着耳朵儿听，蹑着脚步儿行；悄悄冥冥，潜潜等等。
> 〔紫花儿序〕等待那齐齐整整、袅袅婷婷、姐姐莺莺。……

"悄悄冥冥"等叠字词，形象生动，富于动作感，用在此时此地的张生身上，真是恰到好处，既写出张生对莺莺的爱慕，又生动地表现了主人公初恋时那种忐忑不安的心情。《联吟》末段，莺莺飘然而去，张生孑然而立，虚虚若有所失，于是唱出了〔拙鲁速〕一曲：

> 对着盏碧荧荧短檠灯，倚着扇冷清清旧帏屏，灯儿又不明，梦儿又不成；窗儿外淅零零的风儿透疏棂，忒楞楞的纸条儿鸣，枕头儿上孤另，被窝儿里寂静，你便是铁石人、铁石人也动情。

在这里，"碧荧荧""冷清清"等一系列的叠字词，摹形状物，拟声写情，达到传神阿堵、巧妙自然的境界。王国维说："元剧最佳之处，不在其思想结构，而在其文章。其文章之妙，亦一言以蔽之曰：有意境而已矣。何以谓之有意境？曰：写情则沁人心脾，写景则在人耳目，述事则如其口出是也。"（《宋元戏曲史》第十二章）王国维认为元剧之佳处不在思想结构而在其文章，这当然说得不一定对，但他认为元剧文章之佳妙处在于有意境，则是慧眼独具的。像上面〔拙鲁速〕这样的曲子，叠字词的巧妙运用使写情、写景、述事皆精妙，确是元剧中最上乘的曲子。

《西厢记》是有严格韵律限制的戏曲作品，要在一定的规矩内作词度曲，还要写出切合人物戏情、精美绝妙的曲辞，真是谈何容易！像下面这几支〔越调麻郎儿〕的〔么篇〕曲，韵律严格，却又写得极好：

张生唱:"我忽听、一声、猛惊,原来是扑剌剌宿鸟飞腾,颠巍巍花梢弄影,乱纷纷落红满径。"(《联吟》)

莺莺唱:"这一篇与本宫、始终、不同。又不是清夜闻钟,又不是黄鹤醉翁,又不是泣麟悲凤。"(《听琴》)

红娘唱:"世有、便休、罢手。大恩人怎做敌头?起白马交军故友,斩飞虎叛贼草寇。"(《拷红》)

红娘唱:"讪筋(脸红)、发村、使狠,甚的是软款温存?硬打捱强为眷姻,不睹事强谐秦晋。"(《争婚》)

这几支〔幺篇〕曲的首句,曲律上叫作"短柱体",六字句,每两字押韵,是极不易制作的,但王实甫却填得既合律,又肖似人物的声口。明代沈德符《顾曲杂言》云:

元人周德清评《西厢》,云六字中三用韵,如"玉宇无尘"内"忽听,一声,猛惊",及"玉骢娇马"内"自古、相女、配夫"(按:见第五本第四折〔太平令〕曲),此皆三韵为难。予谓:古、女仄声,夫字平声,未为奇也,不如"云敛晴空"内"本宫、始终、不同",俱平声,乃佳耳。

俗话说,无规矩则不成方圆。能在严格的规矩内纵横捭阖,运斤成风,非大手笔不可。《西厢记》语言秀美、通俗、合律,代表了古典戏曲语言艺术的最高成就。

着一"闹"字,境界全出

——析《闹简》

第三本第二折《闹简》是全剧最著名的场子之一,现在大学中文系课堂上讲授《西厢记》,就常把它当作"麻雀"来进行重点解剖。

《闹简》这一折的规定情景为:寺警围解,老夫人当即悔婚,崔张坠入了无穷尽的相思之中,这时红娘建议张生月下弹琴以试莺莺之心。《听琴》后,莺莺通过红娘向张生说:"好共歹不着你落空。"但只有言语,不见行动,张生于是相思成病,他趁红娘前来问病的时候,托她带一个简帖儿给莺莺。《闹简》的情节,就是围绕着这个简帖儿来展开的。

围绕剧情规定中的某一道具来编织戏剧情节,这是我国戏曲剧本一种传统的编剧手法。有全本皆用一道具来贯串的,如《荆钗记》中王十朋聘下钱玉莲之荆钗、现代戏曲《红灯记》中的红灯;至于某一场子用道具引发以编织故事则更常见,如《珍珠记·书馆悲逢》一场中扫窗用的小扫帚、《白兔记·井边会》中的白兔、《琵琶记·描容上路》中的琵琶等皆是。

由一件道具引发故事,编织情节,使戏剧冲突紧凑集中,这是《闹简》编剧上最引人注目的成就之一。一个简帖儿,看似微不足道,实则干系重大,因为它沟通了崔张两人的情愫。爱情的成功与否,很大程度上将取决于红娘手中的简帖儿。因此张生说"简帖儿是一道会亲的符箓",这虽是可笑的,却并不虚妄。

《闹简》的戏,就全出在这简帖儿上面,无简则无戏。红娘把张生的简帖儿带给莺莺,不,说得更确切一些,红娘是把张生对莺莺的爱情带来了。简帖儿里,张生掏尽肺腑,诉尽衷曲,"莫负月华明,且怜花影重",要莺莺珍惜幸福,迅速裁夺。莺莺原来正在心急地等待红娘的回话,见简帖儿后,反而掀翻了脸,怒气冲冲写了回书,"着他下次休是这般",然后掷书而下。红娘只好拾了书信来见张生,说"不济事了,先生休傻"。张生泄了气,埋怨红娘不肯用心,红娘为自己辩白后,把莺莺书信递与张生。谁知张生接读来书,大喜过望,顿时手舞足蹈起来,原来是莺莺约他今夜到花园里去。就这样围绕着简帖儿,写出了在通往爱情的道路上由于身份、性格、教养不同而引出重重矛盾。我们在崔—张—红的矛盾中,看到了一只无形的礼教的黑手,正阻碍在年轻人通往爱情幸福的路上;这时舞台上虽然没有老夫人出现,但她却无时无刻都在左右着场上的矛盾。在这一个小小的简帖儿上面,我们既看到了爱情的力量,也感受到了礼教的压

力。道具虽小而包含着绝大文章，这就是简帖儿在编剧上的无穷妙用，也是《闹简》一折编剧上突出的成就之一。这一"闹"着实把戏剧矛盾和主题思想都给"闹"出来了。

围绕着简帖儿，三个主要人物的性格表现得栩栩如生。作者描摹人物心理状态之细致生动入微，实在叫人击节叹赏。这一折是这样开场的：

（旦上云）红娘伏侍老夫人不得空，偌早晚敢待来也。因思上来，再睡些儿咱。（睡科）（红上云）奉小姐言语去看张生，因伏侍老夫人，未曾回小姐话去。不听得声音，敢又睡哩，我入去看一遭。

一开场，莺莺即在等待红娘回来以打听张生的讯息。张生病情如何一直叫她牵肠挂肚，因此夜间不曾睡好，这才导致"日高犹自不明眸"，还想"再睡些儿"。寥寥几句对白就交代了规定情景和人物心情。接着写莺莺见红娘回房——莺莺本是在盼红娘回来的，但当对方真的回来后，她却"半晌抬身，几回搔耳，一声长叹"，自个儿照镜理鬟去。这几个动作揭示了莺莺深沉的内心世界，她虽然想张生想得厉害，但她不想在红娘跟前流露出来，她装得若无其事的样子在那儿照镜梳妆。红娘也是一个机灵鬼，她知道"小姐有许多假处"，因此把张生的简帖放在"妆盒儿上"之后，就一声不响地站到一旁去观察动静。这一段戏妙就妙在没有对话，仅通过动作与旁白，就写出两人都在试探对方，都想掩盖真实的内心活动，剧本把主人公这种复杂微妙的内心世界表现得十分深刻而又耐人寻味。

莺莺发现简帖儿后发怒来了，声称要"告过夫人，打下你个小贱人下截来"，表面上气壮如牛，红娘毫不示弱，说"姐姐休闹，比及你对夫人说呵，我将这简帖儿去夫人行出首去来"，莺莺立时吓得胆小如鼠，马上陪笑脸说"我逗你耍来"。表面上看莺莺好像"输"了，她"斗"不过红娘，但实际上胜利的却是莺莺，因为她的试探成功了，红娘并没有在老夫人处说什么，看样子也不会到老夫人处去出首，此其一；红娘对张生简帖儿的内容毫无所知，此其二。经过这一番试探，莺莺看出红娘是个不错的信使，还可以借她之手去送信。为了继续瞒住红娘，她又假装发怒，写好书后"掷书"而下，这才彻底瞒过红娘。这些描写，把相国小姐崔莺莺胸有城府、心计极多的深沉性格刻画得生动而细致。而红娘泼辣的性格也纤毫毕现，"你哄着谁哩，你把这个饿鬼弄的他七死八活，却要怎么？"这几句劈头打下来，厉害至极，可见这个丫头是不好对付的。因而我们说，《闹简》这一"闹"，把人物性格和人物心理活动都给活脱脱地闹了出来。

《闹简》富有戏剧性，场面波诡云谲，一波未平，一波又起，转折极多且极妙。未"闹"之前，莺莺闺房里"风静帘闲"，女主人正在睡觉，场上一片静谧气氛。见简帖儿后，莺莺发怒，气氛陡变，场面为之一转。但红娘不甘示弱，假意说要到夫人处出首

的时候，莺莺瞬即"软"下来了，忙着陪笑，要红娘说说"张生两日如何"，气氛又一变，变得舒徐轻松点了。但莺莺假意儿多，写回书时突然又翻脸，要张生信守"兄妹之礼"云云，使红娘感到事情无望了，气氛又有变化。红娘埋怨小姐"使性子"，"不肯搜自己狂为，则待要觅别人破绽"，因而更加同情张生。见张生后，红娘便好心劝慰他说"不济事了，先生休傻"。谁知张生却埋怨起红娘"不肯用心"，使红娘十分委屈。这个书呆子不够体贴的话语叫她生气，她一口气唱出了〔上小楼〕〔么篇〕〔满庭芳〕的曲子，要张生"早寻个酒阑人散"，把事情收歇算了"。可是，张生如今只有红娘这个贴心人了，好事是否成就也仅有此一线希望，他又跪又哭又闹，热心肠的红娘记起莺莺小姐还有一封回书，把它递给张生——这才爆出下面那段十分精彩的"接简"的戏来。红娘和张生关于是否"用心"的这一段戏，从场面和情节中自然地引发开来，既表现了红娘对张生的同情关怀，又写她被张生"不肯用心"的话所刺痛，写来入情入理，而这些描写，都是为下面"接简"作铺垫的，让张生在失望以至绝望中突然大喜临头，剧情这才大开大合，起落跌宕，多姿多彩。如果红娘一见张生就掏出莺莺的书信，没有上面那一段欲扬先抑的描写，戏味难免索然矣。

"接简"一段，张生读到莺莺约会的简帖儿，欣喜欲狂，他不禁对红娘说："小娘子，和你也欢喜！"让红娘这位知心人也分享一下眼前的快乐吧！红娘于是如梦初醒，不过她还是将信将疑，"他着你跳过墙来，你做下来，端的有此说么？"这才引起张生口若悬河说自己是"猜诗谜的社家，风流隋何，浪子陆贾"的话来，张生高兴得太早了，他太纯洁率真了，没有料到事情还会起变化，因此在下面《赖简》一折，他这些所谓"猜诗谜的社家"的说话，很快就成为红娘打趣他的笑柄。就这样，一个小小简帖儿掀起了一场轩然大波，矛盾交叉重叠，戏情千姿百态，场面变化无穷，人物活灵活现，观众的心就颠簸起伏在剧情的波浪尖上，忽高忽低，进入一个奇幻无穷的艺术世界。

王国维在《人间词话》中说："'红杏枝头春意闹'，着一'闹'字而境界全出。"《西厢记》各折的题目，虽然都是明代人安上去的，但《闹简》的这一"闹"字，中肯熨贴，由简帖儿而引出的这一场"闹"，确实把人物、矛盾、情节、场面中动人的地方统统闹出来了。

潮剧文章集萃[1]

[1] 《潮剧史》由笔者与林淳钧合作,花城出版社 2015 年出版。本集有些文章选自《潮剧史》,是由笔者执笔写的。

《潮剧史·引言》

中国戏曲是世界戏剧艺术中一朵香气袭人的奇葩，它的写意性、虚拟性的艺术特征，程式化而又不囿于程式的表演艺术，灵活的时空转换，以及既夸张又含蓄的古朴美，风靡世界，不少戏曲剧团到世界各地演出，常常谢幕几次以至几十次。世界级的戏剧大师卓别林、斯坦尼斯拉夫斯基、梅耶荷德、布莱希特等对戏曲十分欣赏。梅耶荷德甚至说："未来戏剧的发展，要建立在中国戏曲写意性的基础上。"对中国戏曲一整套艺术体系给予很高评价。

潮剧是中国约三百多个地方戏曲中最具特色的剧种之一，它源远流长，历史悠久，艺术博大精深。潮剧迄今已有580年的历史，它的历史比影响巨大的京剧、越剧、黄梅戏、粤剧要长得多。潮剧行当齐全，表演程式丰富，它继承宋元南戏的艺术传统。其丑行当，分工细密，多达十大门类，程式多彩多姿，说白诙谐，表演滑稽风趣，潮剧丑角与京剧丑角、川剧丑角并称地方戏三大名丑行当。潮剧的彩罗衣旦表演细腻柔美，沁人心脾。潮剧用潮州话演唱，唱腔优美动听。明清之际著名诗人、著作家、番禺人屈大均和清代著名戏曲家、四川人李调元都曾在自己的著作中指出潮剧"其歌轻婉"，他们以一个外地行家的敏感，领略到潮剧的特色，"其歌轻婉"，真可说是一语中的！现在，"轻婉"已成为潮剧艺术经典性评价的定谳。杰出的戏剧家老舍曾用诗歌表达他对潮剧的热爱与欣赏：

姚黄魏紫费评章，潮剧春花色色香。
听得汕头一夕曲，青山碧海莫相忘。
——1962年4月赠广东潮剧院诗

著名戏曲理论巨擘张庚诗云：

愿得此生潮汕老，好将良夜傍歌台。
——1962年4月赠广东潮剧院诗

其他如田汉、梅兰芳、曹禺、阳翰笙、李健吾等，也都用诗或文表达过对潮剧的赞赏。世界著名喜剧大师卓别林曾在新加坡观看潮剧演出，之后表示："潮剧真好看！"

作为"轻婉"的潮剧艺术表演，其扮相俊美，唱腔优美，做派畅美，语言秀美，

韵味淳美。潮剧不同于昆曲,昆曲乃"雅部之曲",受明清文士影响较大,文人气息浓重,其唱腔清幽舒缓,俗称"水磨腔",所以白先勇先生说昆曲像兰花,空谷幽兰,典雅脱俗;潮剧与京剧、粤剧一样,皆属"花部"之曲。但在"花部"戏曲中,潮剧又迥异于京剧与粤剧。京剧须生行当特别精彩,从新老"三鼎甲"、伶界大王谭鑫培到"四大须生",风靡京师整整一个世纪有余。一个须生行当特别强的剧种,是不会"轻婉"的;潮剧又不同于粤剧,粤剧前期以丑生为主,现时由文武生挑大梁,但无论是"丑生"抑或是"文武生"为主的剧种,也是不会"轻婉"的。所以,潮剧之美,不同于已获得世界级"非物质文化遗产"的昆曲、京剧与粤剧,它的"轻婉"的艺术特色独树一帜。如果也用花作譬喻的话,我们以为潮剧似海棠,鲜艳骄人,正如《红楼梦》咏海棠诗所说"也宜墙角也宜盆"。潮剧既可演于明烛华堂之上,也可活跃于竹棚草舍之间,它是一种雅俗共赏的地方戏曲艺术,时而轻歌曼舞,时而令人发噱。比起较为通俗的京剧与粤剧,它更显雅致与诗意。

潮剧形成于潮汕地区,是粤东平原最具代表性的艺术品种与文化符号,与潮菜、工夫茶、潮州木雕、抽纱、潮绣、潮瓷、侨批、英歌舞、潮州音乐、潮州歌册等,享誉海内外。潮剧流行于潮汕地区、福建南部、港澳及东南亚一带,是维系海内外两千万潮籍同胞乡梓情谊的重要文化纽带。潮籍移民在海外约有一千万人,潮剧在海外影响巨大,其受众之多,受面之广,在中国地方戏曲剧种中虽不一定排第一,但肯定名列前茅。时至今日,新加坡有潮剧团体数以十计,其中的馀娱儒乐社(潮剧演出社团)成立于1912年,至今历史已达百年;泰国甚至出现了"泰语潮剧"这种奇特的文化现象,因为在泰国,随着老一辈潮人观众的逝去,潮籍移民的第三代第四代,现今已不会说潮汕话,他们只能以泰语注音、发音来演出在当地极受欢迎的潮剧。这和"英语京剧"的情况有点类似,但夏威夷大学演出的"英语京剧",只是昙花一现,而"泰语潮剧"的已有二十多年的历史,其生命力与受欢迎程度远非"英语京剧"所能比拟。一个地方戏曲剧种能走出国门,漂洋过海,伴随移民的足迹落地生根于异国他乡,这不能不归结于潮剧特殊的艺术魅力。

潮剧的历史悠久,但对潮剧历史的梳理研究,却是近几十年才出现的事情。对潮剧历史的钩沉拾遗、甄别整理,现代潮剧学者作出了巨大的努力与可观的成绩,如饶宗颐大师的《潮剧溯源》,王永载的《潮州民间戏剧概观》,萧遥天的《潮州戏剧志》《潮音戏寻源》,林淳钧的《潮剧闻见录》,林淳钧、陈历明的《潮剧剧目汇考》《潮剧彩罗衣旦五十年概述》,李平的《潮剧》《南戏与潮剧》,张伯杰的《潮剧源流及历史沿革》《潮剧声腔的起源与流变》,筱三阳的《潮剧源流考略》,陈韩星的《潮剧与潮乐》,陈学希等的《潮剧潮乐在海外的流播与影响》,郑志伟的《潮乐文论集》,《潮剧志》编辑委员会的《潮剧志》等等,都为读者了解潮剧悠久的历史与积淀深厚的艺术传统做出了贡献。尤其是对明本潮州戏文的研究,众多学者更是殚精竭虑,成效卓著。但是,和兄弟剧种比起来,潮剧的历史研究依然滞后。地方戏历史悠久的昆曲、秦腔,

有不止一部的《昆剧史》《秦腔史》，历史比潮剧短的京剧、粤剧，也有自己的《京剧史》与《粤剧史》，集京沪两地学者之力完成的《中国京剧史》，更成为煌煌200万字的巨著，但潮剧至今还没有一部较系统完整的《潮剧史》。"潮剧未立史"，一直是潮剧学者心头萦绕、挥之不去的一桩郁结心事。吴国钦在中山大学中文系从事"中国戏曲史"教学与研究几十年，愧未对家乡的戏曲——潮剧做出一点小小的贡献。林淳钧在广东潮剧院工作达半个世纪，一生奉献给潮剧事业。现在，我们两人决心合作撰写《潮剧史》。但动笔之后，深感我们垂老之年，精力不济，资料又匮乏，几次拟投笔作罢。好在有一股巨大莫名的劲头在支撑着，所以，矻矻兮终日，兀兀以穷年。我们的座右铭是《老子》的六字真言："去甚、去奢、去泰。"也就是说，去掉极端的言说，去掉奢华的行为，去掉安逸的本性。正如詹天佑所说的："镜以淬而日明，钢以炼而益坚；及诸学术，进境无穷。"笔者不揣冒昧与浅陋，呈献引玉之砖，谨喧桴鼓，以候高明。

宋元南戏怎样流播到潮州

宋元南戏是经福建南下潮州的。

两宋时期,福建无论从政治、经济还是文化等诸方面来说,地位都十分重要。以宰相的籍贯来说,全国唯闽浙居多:北宋的宰相,浙江占四名,福建占十名;南宋的宰相,浙江二十名,福建八名。①活跃于两宋的知名政治家和文化人,如蔡襄、蔡京、曾公亮、吕惠卿、章惇、柳永、刘子翚、刘克庄、袁枢、郑樵、惠崇等,均为闽人,大理学家朱熹、文学家黄庭坚,都到过福建。可以说,福建在两宋时期是一个人才荟萃、文苑兴盛的地方。

福建的戏曲活动,同样引人注目。早在唐代懿宗咸通(860—874年)初年,玄沙寺住持宗一法师"南游莆田,县排百戏迎接"②。及至两宋,戏曲活动十分频繁。如宰相蔡京的长子蔡攸就曾粉墨登场,"短衫窄袖,涂抹青红,杂倡优侏儒,多道市井淫媟谑浪语,以盅帝心"③。宋徽宗甚至和蔡攸"在禁中,自为优戏"④。南宋时,听说朱熹要到漳州当太守,害怕这位理学宗师可能采取严酷的打击措施,优伶一夜奔避星散。⑤朱熹的学生、福建龙溪人陈淳(1153—1217年)于庆元三年(1197年)写《上傅寺丞论淫戏》,以一个封建士大夫的狭隘眼光详细述说闽南民间戏曲活动之如火如荼:

> 某窃以此邦陋俗,当秋收之后,优人互凑诸乡保作淫戏,号"乞冬"。群不逞少年,遂结集浮浪无赖数十辈,共相唱率,号曰"戏头"。逐家聚敛钱物,奏优人作戏,或弄傀儡,筑棚于居民丛萃之地、四通八达之郊,以广会观者;至市廛近地,四门之外,亦争为之,不顾忌。今秋自七八月以来,乡下诸村,正当其时,此风在在滋炽。其名若曰戏乐,其实所关利害甚大。……⑥

① 引自曾金铮《梨园戏探源》,见福建省艺术研究所编《福建南戏暨目连戏论文集》1990年11月印(闽出刊准印证第023号),第213页。
② 〔宋〕释道原纂《景德传灯录》卷十八(福建师范大学图书馆手抄本),转引自福建省戏曲研究所编《福建戏史录》,福建人民出版社1983年版,第6页。
③ 〔元代〕脱脱:《宋史》卷《奸臣二》。
④ 〔宋〕周密:《齐东野语》卷二十一《温公重望》条。
⑤ 〔清〕薛凝度主修:《云霄县志》卷四十六《艺文》(六)引〔宋〕陈淳《朱子守漳实迹记》:"朱先生守临漳,未至之始,阖郡吏民得于所素,竦然望之如神明。俗之淫荡于优戏者,在悉屏戢奔遁。"(转引自《福建戏史录》,参见本页脚注②第21页)
⑥ 陈淳:《北溪文集》卷二十七,又见《漳州府志》卷三十八,《龙溪县志》卷十。

陈淳于是列举民间戏曲演出的所谓八大害处,要求"诸乡保甲严止绝"。从陈淳的"上书"中,不难看出闽南一带戏曲演出的"滋炽"。

南宋著名诗人刘克庄有不少诗是咏唱他的故乡福建莆田地区民间戏曲演出的:

儿女相携看市优,纵谈楚汉割鸿沟;山河不暇为渠惜,听到虞姬直是愁。①

诗中写到百姓儿女,观看"楚汉相争"剧目,为"霸王别姬"的悲剧扼腕。"儿女相携",可见戏的演出相当吸引人。又如:

空巷无人尽出嬉,烛光过似放灯时;山中一老眠初觉,棚上诸君闹未知。游女归来寻坠珥,邻翁看罢感牵丝。……②

棚空众散足凄凉,昨日人趋似堵墙。儿女不知时事变,相呼入市看新场(指新戏)。③

他如"抽簪脱袴满城忙,大半人多在戏场。""棚上偃师(指伶优)何处去,误他棚下几人愁。""不与遗毫竞华发,且随儿女看优棚。"④ 这些诗记录了闽南父老儿女观看优戏的盛况,"空巷无人",原来"大半人多在戏场",戏棚下观者如堵,十分拥挤,挤着挤着,女儿家连耳坠都挤掉不见了。刘克庄还写有几首长篇歌行《观社行,用实之韵》,并有《再和(实之韵)》《三和(实之韵)》⑤,从这些每首几百字的长诗中,除了可见百姓观社戏时人"出空巷"、车"来塞途"的热闹,还记叙了剧中"方演东晋谈西都"的情事。更值得注意的是,诗中出现"棚上鼓笛姑同乐""酒肉如山鼓笛噪""丛祠十里鼓箫忙",说明福建莆田的莆仙戏于宋代已用箫笛伴奏,戏班的乐棚已有相当的规模。今天,梨园戏的主奏器乐横抱琵琶,完全是唐代壁画和五代名画《韩熙载夜宴图》中乐女抱弹的姿势,也说明梨园戏是一个非常古老的剧种。

刘克庄诗中叙说的戏曲演出是否就是南戏?我们今天已很难判断。但有一点可以肯定的是:演出绝非停留在"百戏"的阶段⑥。因为诗中写到演出的剧目,如周公姬旦故事,范蠡西施故事,大禹治水故事,汉晋两朝史事("方演东晋谈西都"),还有唐宋传奇中昆仑奴,甚至本朝的狄青故事等等,这些较复杂的情事并非简单耍闹的"百戏"

① 〔宋〕刘克庄:《后山先生全集》卷十《田舍即事十首》其九。
② 〔宋〕刘克庄:《后山先生全集》卷二十一《闻祥应庙优戏甚盛二首》之一。
③ 〔宋〕刘克庄:《后山先生全集》卷二十二《无题》二首之二。
④ 〔宋〕刘克庄:《后山先生全集》,依次引自卷二十一《即事三首》其一、卷二十二《无题》二首之一、卷二十六《灯夕》二首其一。
⑤ 〔宋〕刘克庄:《后山先生全集》卷四十三。
⑥ 百戏:古代各种伎艺演出的统称,也包括小戏的演出,可以说是一种泛戏剧形态。

所能表现的。

从以上史料可以看出,闽南戏曲演出十分热闹频繁。但是,南戏于南北宋之交在温州发轫后,什么时候传到福建呢?由于史料匮乏,我们很难制定一个具体的时间表。不过,南宋中期的南戏剧本《张协状元》中,已经赫然有福建地区的"里巷歌谣"《福州歌》与《福清歌》夹杂其中。① 南戏《荆钗记》《杀狗记》与钮少雅的《南曲九宫正始》中也有《福清歌》。《福州歌》是古代流行于福建福州一带的民间歌曲小调,它们都被《张协状元》等南戏所吸纳。更值得注意的是《张协状元》与另一"宋元旧篇"《朱文太平钱》戏文,无论在唐宋古剧、金元杂剧、明清传奇抑或近代雅部、花部的剧目中,从未发现过相同名目的剧本或记载,而南戏《张协状元》在福建莆仙戏、南戏《朱文太平钱》在福建梨园戏中均保留有此剧目。据《福建戏史录》载,莆仙戏于清末尚演出《张协状元》。1962 年据老艺人口述,曾记录下当时的草台演出本;而梨园戏的《朱文太平钱》剧本今尚存定情、试茶、认真容、走鬼、相认等五出。所以钱南扬《戏文概论》云:

> 试将戏文(《朱文太平钱》)的三支佚曲和梨园戏对照一下,不但情节全同,而且词句也有些相似。……再看莆仙戏《王祥》〔福清歌〕和南戏《王祥》的〔福清歌〕,简直没有多大差别。②

别的地区、别的剧种所无,"只此一家,别无分店"的情况,让我们领略到福建戏曲与南戏的亲密关系。

正是在南戏演出频繁的福建,徐渭写成了我国戏曲史上第一部记录、研究南戏的概论性著作《南词叙录》(按:"南词",即南曲、南戏之谓)。徐渭身为浙人,但随军多次往返于浙闽之间,浙闽为南戏发祥地,徐渭本身是戏曲家,擅长音律,他搜集记录有关南戏的资料,终于完成这部宋元明清四代唯一专论南戏的著作,他著录的"宋元旧篇"共 65 种,比明初《永乐大典》收录的南戏 33 种数量多了近一倍。

二十世纪六十年代初,被誉为"南戏活化石"的莆仙戏,虽然只流传于兴化一带,但保留了丰富的南戏剧目,经发掘、搜集到的手抄剧本有 5000 本之多,包含《张协状元》《王魁》《蔡伯喈》《王十朋》《刘知远》《蒋世隆》等"宋元旧篇"达三十多个。③ 由此也说明福建莆仙戏与南戏的渊源关系。

宋代福建的戏曲演出,尤以闽南泉州、漳州一带最为鼎盛。泉州在南宋,几乎可说

① 《张协状元》第八出〔福州歌〕:"伊夺担去我底行货,都是川里买来的。我妻我儿,家里望消息。(合)雪儿又飞,今夜两人在哪里睡?"第二十三出〔福清歌〕:"自离故乡,寻思断肠。两个月得共鸾凰,许多时守空房。到如今依旧恁,似我不嫁郎。燕衔泥,寻旧垒,骨自成双。"
② 钱南扬:《戏文概论》"源委第二",上海古籍出版社 1981 年版,第 30 – 31 页。
③ 郑怀兴:《仙游县莆仙戏鲤声剧团现状堪忧》,载《中国戏剧》2006 年第 10 期。

处于"陪都"地位。绍定五年（1231年），在泉州的宋宗室贵族达到三四千人。两宋时期十八名福建籍宰相中，泉州人就占了一半，计有曾光亮、苏颂、章德象、留正、梁克家、吕惠卿、蔡确、李炳、曾从亮九人。更为重要的是两宋时期从温州至泉州交通十分便利。南宋吴自牧《梦粱录》记：

> 或商贾止到台（州）、温（州）、泉（州）、福（州）买卖，未尝过七洲、昆仑等大洋。若有出洋，即从泉州港口至岱屿门，便可放洋过海，泛往外国也。①

当时从温州经莆田抵达泉州的民船，登记在册的就有六百余艘。宋代知名文化人、"宋元旧篇"《王十朋荆钗记》的原型人物、浙江温州人王十朋就是从温州乘船到泉州任太守的。② 随着温州与泉州之间频繁的通商贸易与人员往来，南戏由温州进入泉州完全在情理之中。

钱南扬《戏文概论》云：

> 这里应该特别提出的，《张协》中有〔太子游四门〕一个曲调，此后无论在其他戏文、传奇、地方戏，以及各家曲谱中，从没有发现过；而在泉州一带，不但梨园戏，莆仙戏中有此曲调，在民间音乐中也很流行。由此看来，我们不能不承认，梨园戏、莆仙戏实渊源于戏文。而且如《张协》是戏文初期作品，后来大概不常演唱，故其中许多曲调，如《复襄阳》……之类，后来戏文遂不再运用，固不仅《太子游四门》一调。此《太子游四门》一调幸而保存在梨园戏、莆仙戏中，这就意味着戏文传入泉州的时代相当早，应在《张协》这本戏还在盛演的时候，盖在南宋中叶以前。③

可见南戏传入泉州当在南宋，钱南扬言之凿凿，不容置喙。那么，泉州的南戏又如何传至潮州呢？答曰：和温州的南戏传至泉州相似，主要是通过商贸往来传入潮州的。

闽南的泉州、漳州与潮州，历来商贸往来极多，它们都是我国古代"海上丝绸之路"上的重要港口。潮州在隋代，已是一个重要的通商口岸，常有闽浙或海外商船往来。"漳闽之人与番舶夷商贸易方物，往来络绎于海上。"④ 做过明朝浙江巡抚、平倭总兵的胡宗宪说：

① 〔宋〕吴自牧：《梦粱录》卷十二"江海船舰"条。
② 王十朋叙写从温州乘船至泉州的情形是："鹘舟如击，马楫如驱，船龙夭矫，桥兽睢盱，堰限江河，津通漕输，航瓯舶闽，浮鄞达吴浪桨风帆，千艘万舻。"引自《浙江通志》卷二六九"艺文"十一。
③ 钱南扬：《戏文概论》"源委第二"，上海古籍出版社1981年版，第31页。
④ 参见万历时任平越知府的广东博罗人张萱（号西园）所著《西园闻见录》卷五八《海防后》。

三四月东南风汛，番船多自粤趋闽而入于海，南澳云盖寺走马溪，乃番船始发之处，惯徒交接之所也。①

在潮州附近的南澳岛，成了海上走私的重要港口。南澳至今仍保留着明代万历十一年（1584年）建的一座戏台，戏台建于关帝庙前。如果不是海运发达，是很难有戏班到这个海中小岛来演出的，建戏台当然更无必要。而潮州府属下东里的柘林湾，"切近漳州界，外抵暹罗诸蕃"②，是海船由闽入粤的门户。《宋史·辛弃疾传》记绍熙二年辛弃疾任福州知府兼福建安抚使，提及"闽中土狭民稠，岁俭则籴于广。"潮州成为闽船来广籴粟之重要港口。"闽商白艚至广辄多买米，以私各岛，牙户利其重赀，相与为奸，米价辄腾。"③正因为潮州、漳州、泉州往返交通便利，以贩私盐为业的海贼"往往数十百为群，持甲兵旗鼓，往来虔、汀、漳、潮……八州之地"④。泉、潮两地由于方言相近，同属闽南方言系统，又因为地缘接壤，交通往来便利，戏曲的交流演出也很频繁。泉州的南音至今仍保留有潮调和〔潮阳春〕之类的曲子。今存明嘉靖丙寅（1566年）刊刻的《荔镜记》，其书坊告白云："因前本《荔枝记》字多差讹，曲文减少。今将潮泉二部增入《颜臣》勾栏、诗词、北曲，校正重刊。"即是说，《荔镜记》是用潮泉声腔演出的本子。明清之际著名诗人、广东番禺人屈大均在《广东新语》中，对潮州戏有一段精辟的论述：

潮人以土音唱南北曲者，曰潮州戏。潮音似闽，多有声而无字，有一字而演为二三字。其歌轻婉，闽广相半。⑤

因为"潮音似闽"，难怪潮州戏常被外地人称为"福佬戏"，意即福建佬的戏曲。福建漳州以及与潮州、饶平交界的东山、诏安、云霄、平和以及漳浦、南靖，都流行潮剧。据《云霄县志》载：

按本邑今惟潮音剧盛行。查此剧喜演乡曲，流传鄙俚不堪之小说，以迎合妇孺。每一唱演，则通宵达旦，举国若狂。
云（霄）俗每遇端午节，洋下村赛龙舟，莳美村演潮剧，盛设座位（专供四

① 〔明〕胡宗宪：《福洋要害论》，见《明经世文编》卷267。
② 嘉庆《大清一统志》，见张元济主编《四部丛刊续编》第41册，上海商务印书馆1934年版，第16页。
③ 〔清〕吴道镕《海阳县志》卷二十四《前事略》引郝玉麟《广东通志》，转引自黄挺、杜经国《潮汕古代商贸港口研究》，见阙本旭、陈俊华《汕头大学潮学研究文萃》（上卷），汕头大学出版社2006年版，第121页。
④ 〔宋〕李焘《续资治通鉴长编》卷一九六《仁宗纪》"嘉祐七年二月辛巳"，上海古籍出版社1990年版。
⑤ 〔清〕屈大均《广东新语》卷十二《诗语·粤歌》，中华书局1985年版，第361页。

方观众聚乐），双溪口则整理草寮，预备早稻登场。三者均热闹。①

每逢神会，张棚结彩，备极华丽。近城各坊，则竞聘潮剧。②

可见潮剧在闽南受欢迎的程度！直至当代情况依然如此。据《中国戏剧》杂志调查报告，2006年对福建沿海的福州、莆田、泉州、厦门、漳州五地区共有民营剧团765个，其中歌仔戏（芗剧）、高甲戏、莆仙戏、闽剧等福建剧团502个，潮剧团有60个，几乎占剧团总数十分之一。③ 可见潮剧在福建一直拥有相当多的受众。

随着潮州与福建，尤其是与泉州交通往来的日益频繁，两地戏曲的互演、交流与融合，终于生成了南戏在泉、潮地区一种新的声腔——潮泉腔。"音随地改"，这是中国戏曲声腔史上一个十分普遍的带规律性的现象，许多地方剧种都是这样形成的。

① 《云霄县志》卷四《地理》（下）《风土》（民国三十六年刊）。转引自林庆熙、郑清水、刘湘如编注《福建戏史录》，福建人民出版社1983年版，第106－107页。

② 《龙岩县志》卷二十一《礼俗志》《岁时景物》（民国九年刊）。转引自林庆熙、郑清水、刘湘如编注《福建戏史录》，福建人民出版社1983年版，第107页。

③ 林瑞武：《民营剧团的生存状况也应予以关注——从对福建民营戏曲剧团生存状况的调查谈起》，见《中国戏剧》2006年第5期。

潮剧迄今已有580年历史

潮剧的历史有多长？它的历史应从何时起算？

不少学者都认为，潮剧的历史应从明代嘉靖四十五年（1566年）算起，因为这一年刊行的《荔镜记》戏文，有八支曲子标明"潮腔"。既然"潮腔"已独立存在，潮剧的历史当然应从这个时候起算。照这样算法，潮剧至今已有450年的历史。

笔者认为，潮剧的历史，不应从《荔镜记》算起，而应从《刘希必金钗记》起计算。《刘希必金钗记》标示写于"明宣德六年"（1431年），潮剧的历史应从这个时候起算。即是说，潮剧的历史，迄今（2013年）已超过580年。

有什么根据这样说呢？

我们认为《刘希必金钗记》是一个南戏的潮剧改编本与演出本，潮剧的历史应从它算起。

明代宣德（1426—1435年）写本《刘希必金钗记》的出土，是戏文史上一件大事，与《永乐大典戏文三种》、成化本《白兔记》的被发现，意义可谓同样重要。《刘希必金钗记》属元代戏文，即《永乐大典·戏文（九）》收录的《刘文龙》（剧作主人公刘文龙，字希必），徐渭的《南词叙录》中录有属于"宋元旧篇"的《刘文龙菱花镜》。这本宣德写本《刘希必金钗记》，不少学者都把它作为南戏的一个本子，徐朔方认为它是"作为自然形态的南戏典型样本"[①]；刘念兹认为它"是一部早已失传的著名的宋元南戏剧本""是宋元时期南戏《刘文龙》在明初南方活动的一个实证"[②]；已故潮剧学者陈历明认为，"《金钗记》是一个距今五百六十来年的南戏'新编'本子，是一个完整的南戏剧本。[③]"这些见解，有大量的证据作依托，说明《刘希必金钗记》是一个南戏本子，这是毫无疑义的。但笔者认为，《刘希必金钗记》既是一个南戏本子，又是一个潮剧的改编本与演出本。主要证据有三。

首先，判断一个戏曲剧本属什么剧种，当然要看它所运用的语言。宣德抄本《刘希必金钗记》出现大量的潮州方言、俗语、土谈、谣谚，这显然是作者为适应在潮州演出而对原有的南戏本子进行改动增添的结果。现我们不厌其烦，将从剧本开头至结尾本子所用的潮州方言词一一录出，（重复者不录）可以肯定地说，剧本演出时的说白部

① 《南戏的艺术特征和它的流行地区》，见《徐朔方集》第一卷，浙江古籍出版社1993年版，第251页。
② 刘念兹：《金钗记》校注后记，广东人民出版社1985年版，第135页。
③ 陈历明：《〈金钗记〉及其研究》，广西师范大学出版社1992年版，第8页。

分，是用潮州方言进行道白的。请看：

第一出：照南戏惯例，属"家门大意"或称"自报家门"，用诗词与书面语言介绍剧情，故本出无潮州方言词。

第二出：引领（引导）。

第三出：无过（果然如此）。

第四出：又着（还要），走来（走，或回来），过来（走近前来），咗（做了），二支（支为潮州话量词），待我（等我），择好日（选择吉日）。

第五出：淡茶（即潮人口语"薄茶"），咗（同上。以下如有重复出现的词语，说明部分略去），口都酸（潮人谓话讲多了嘴巴累为"嘴酸"），酸痛（疼痛）。

第六出：老狗（潮语詈词，多用于老婆骂老公，有时也用来骂老头），相看未饱（尚未看够、恋够），有事我当（有责任我担当），就理（道理。刘念兹《金钗记》校本因未明其为潮语，误校为"理就"），乡里（故乡、乡下）。

第七出：共伊（同他。潮人口语称"他"为"伊"），霎时（一瞬间），顾管（照料）。

第八出：痛酸（实即上之"酸痛"，因行腔用韵关系倒为"痛酸"），洗马桥（潮州有洗马桥、洗马河），相看（互相看）。

第九出：担担（挑担子，前"担"字为动词，读淡1；后"担"字为名词作宾语，读淡3），鸟脯（潮人形容人消瘦到皮包骨头为"鸟脯"）。

第十出：旧时（昔时），十五夜（潮俗元宵节之称谓）。

第十一出：勒路（跋涉走路）。

第十二出：短命（潮语詈词）。

第十三出：硬叮叮（直愣愣），十脚爬沙（十只脚在沙地上爬行。原本"爬"讹为"把"，今改），佐（做），无面（没面子），米粮（粮食）。

第十五出：课（即卦。潮人读"卦"为"课"），拜兴（拜神就会运气好），粘香（点着香拜神），碌（潮语拟声词，摇动签筒的声音），故下句云"你碌那么紧"（你摇动这么快），（净白）碌紧才有出（摇动得快签筒里的"签丝"才能抖出来）。

第十六出：了未（完事了吗），老公（丈夫），开春白（丑扮媒婆打诨的粗话，潮语粗话将男生殖器称为"臼仔锤"，这里喻妇女结婚后过性生活），佐。

第十七出：佐，就理，搬唆是非（搬弄是非）。

第十八出：老鸟（詈词，潮俗骂小孩子为"鸟仔"，大人则为"老鸟"），老公，乡里。

第十九出：儿夫（丈夫，潮州歌谣中也常见用"儿夫"指代丈夫）。

第二十出：佐，鼠贼（小偷小摸），相杀（杀伐）。

第二十一出：就头（聚集，结合；另可解为随意、马虎）。

第二十三出：佐，几久（多久），妻房（妻子），盘墙（跳过墙去）。

第二十四出：无半张（潮人口语，全无书信意）。

第二十五出：佐，害害（坏事了坏事了），蚀本（亏本）。

第二十六出：佐。

第二十七出：我死（潮人口头语，意为我今次坏事了），参叉（交叉），害害，风说（即说谎，潮语"谎""风"同音，故"谎"音假为"风"），与你买棺柴（骂人的话，潮人将"棺材"读成"棺柴"，"材""柴"两字潮语发音不同），行过（走过），早早（一大早，或解为提前）。

第二十九出：要佐（要做），老狗，公婆相打（剧中科诨，潮州童谣有"公婆相打相挽毛"），二十九夜（潮俗除夕的称谓），奈（耐心等待），是生是死（生死未卜），相打（打架），拗折（折断）。

第三十出：诚心（虔诚，诚挚），磨苦（受尽苦难）。

第三十四出：来去（一起去）。

第三十五出：舍（潮俗称阔少为"舍"），佐，痴歌（即痴哥，潮俗对好色者之称谓），伴脚（相偎相伴）。

第四十出：佐。

第四十一出：老狗，惜（潮语疼爱，爱恋意），来去（去），儿夫，就理，佐，伊（他），面皮（脸皮、面子）。

第四十二出：家官（家翁。潮俗媳妇称家翁为"担官"家婆为"担家"），佐，不才（自谦词），难过意（心里很难通得过。潮人表示愧疚，口头上常说"过意唔去"），乡里，行孝（孝顺）。

第四十五出：佐，蛤蟆吞象（俗谚云"人心不足蛇吞象"，潮谚则有"蛤婆吞象"之说）。

第四十六出：佐，兴（幸运，兴旺），贺（"保贺"之省语，潮语谓保佑为"保贺"），玉王（潮人对玉皇大帝之称谓），相拖带（互相提携照应），灵山（潮阳有灵山寺，是建于中唐的名刹。本出云"昨日灵山开法会"，可能是剧本就地取材提到潮汕地方胜迹），佐斋（做佛事）。

第四十七出：佐，来去。

第五十出：三牲（潮俗年节拜神时用三种禽畜祭祀，如猪、鸡、鹅等，称为"三牲"），土地公公、土地婆婆、土地母母（潮俗拜土地神时简称为"拜公婆母"），偷走（溜掉）。

第五十一出：儿夫，待（等待），乡里。

第五十四出：闲心（休闲心境），舍，两头尖咀（两头不讨好），讨死（真要命）。

第五十五出：带累（牵连）。

第五十八出：槟榔（潮人逢喜庆节日有请客人吃槟榔之习俗，现则以橄榄代替，但仍称橄榄为"槟榔"），妈人客（潮语较年长女客之称谓。原本"妈"字近似"好"

字，成"好人客"，也合潮俗，潮人称"客人"为"人客"），大卵（大的鸡蛋或鸭蛋，潮俗称蛋为"卵"），一话（一句话，本应为"一语"，但潮人谓"语"为"话"），汤水（指汤）。

第五十九出：佐，儿夫，耐死。

第六十出：伊西你在东（即他在西你在东），伊家（他家）。

第六十三出：佐，心性急（潮人口语，急性子意），还在未死（还活着），起去看（上去看），去久长（口语，意为去了很长时间），大菜头（大萝卜），没房亲子孙（没有一个嫡亲子孙。潮俗谓兄弟分家为分"房头"，故云。下句"房亲"也同此意）。无纸半张（潮人谓无音讯为无半张纸或纸无半张），四目无亲（举目无亲）。

第六十四出：佐，佐好事（潮俗办喜事称为"做好事"），佐斋（潮俗办丧事称为"做斋"），来去，脚儿早软（潮语谓腿脚走路累了为"脚软"或"脚酸"）。

第六十五出：佐，食酒（喝酒），拜得鲤鱼上竹竿（潮州民间一种古老的"决术"，即一种赌赛或求卜吉凶的术数），老公，平重（潮语同等重量之意），平长（潮语同样长度之意），勒迫（原倒为"迫勒"，指逼迫），直直而来（潮语谓直接来或去为"直直来"或"直直去"）。

第六十六出：老狗（这里是骂老人的话），老鸟，带累，佐。

第六十七出：了未，搬唆，乡里，伊。

以上笔者不厌其烦将《刘希必金钗记》抄本从头到尾运用潮州语汇的情况一一摘出，无非是想说一个剧本运用了这么多的潮汕方言土话，这个剧本不是潮剧本又是什么呢？如果以上开列的一些语词如"老公""拖累""是生是死"等有人会以为不够典型，因为别的地域也有这样的词语，那么，剧中所用的一些"非潮莫属"的土谈俗语，只能证明剧本改编者如果不是潮州本地人，至少也是在潮州生活了相当长的一段时间，熟悉潮州语汇者。像下面这些词语——痴哥、妈人客（或"人客"）、害害、奈、大卵、磨苦、大菜头、平重、平长、舍、三牲、讨死、食酒、无半张、做好事、做斋、儿夫、担担……

这些充满鲜明潮俗色彩的语词在剧本中出现，不可能是偶一为之的，它有力地证明了剧作的乡土属性，证明这是一个用潮州话道白演出的本子。

证据之二，是《刘希必金钗记》的唱腔与用韵。唱腔当然是判断戏曲剧种的重要标志。但由于年代久远，又无音像资料流传，我们今天几乎无法判断宣德抄本《刘希必金钗记》究竟唱什么声腔，但可以作些猜测。

从剧本的唱腔曲调方面来看，嘉靖本《荔镜记》中有八支曲子特别标明"潮腔"，在《刘希必金钗记》中，除〔四朝元〕〔大河蟹〕二曲未见外，其余六支"潮腔"曲子皆出现过，且出现不止一次，有五出戏出现〔望吾乡〕曲，三出戏有〔风入松〕〔驻云飞〕曲。虽然《金钗记》戏文对这些曲子未标"潮腔"字样，但从实际情况看，其中不少曲子是押潮州话韵脚的。试举第六出几支〔风入松〕曲为例：

〔风入松〕告双亲宽坐听咨启，鸡窗十载笃志。只望一举攀仙桂，奈爹娘六旬年纪。今且喜冠娶完备，欲求功名事怎生区处？（公唱）

〔前腔〕孩儿说得有就理，安排打叠行李。只望你读书求名利，改门闾称吾心意。我儿，愿此去龙门及第，身荣贵早回乡里。（婆唱）

〔前腔〕孩子出去我挂心机，你夫妻三日便分离。不记得堂前爹共妈，也须念夫妻恩义。休贪恋丞相人家女儿，休教爹妈倚门望你。（生唱）

〔前腔〕爹娘不必要心疑，我读书可存孝义。但愿衣归回来日，称双亲未老之时。恐媳妇缺少甘旨，望爹妈相周庇。

这几支〔风入松〕曲，韵脚用字是：

第一支曲：启志纪备处；

第二支曲：理李利意第里；

第三支曲：机离义儿你；

第四支曲：疑义时旨庇。

这几支〔风入松〕曲，除第一支收煞的"处"外，所有韵脚均押潮韵；且在曲文中运用潮州话词语"乡里"，而不是"故里""故乡""家乡"，"乡里"是潮州人对家乡的最亲切最直白的口语式称谓，非常值得注意。这是否说明这几支〔风入松〕曲乃"潮腔"呢？证据还不够确凿，我们当然不能下这个结论。但因为这几支曲子全含潮州话韵脚，它们也有可能属"潮腔"，只是未特别标出而已。

除了唱腔，我们只能作些推测外，宣德本《刘希必金钗记》中许多诗词，包括人物的上下场诗，也押潮韵。如第一出末角介绍剧情：

> 忠孝刘文龙，父母六旬，娶妻肖氏三日，背琴书赴选长安。一举手攀丹桂，奉使直下西番。单于以女妻之，一十八载不回还。公婆将肖氏改嫁，□□日夜偷泪弹。宋忠要与结情缘，□文龙□□复续弦。吉公宋忠自投河，□□□□□□。一时为胜事，今古万年传。

这一段韵白，基本上押潮韵。值得注意的是，这是全剧开场戏，要在潮州演出，只有押潮韵，才能招来潮州百姓观看，如果戏一开场就南腔北调，用官话介绍剧情，无异于将大部分潮州百姓驱赶出剧场。

还有一个很特别的情况，在全剧即将结束的时候，第六十三出写刘希必回到家乡，在洗马桥边邂逅肖氏，由于经历了约二十年的沧桑变化，刘希必几乎认不出自家妻子，肖氏也认不出丈夫，她唱了一首叫〔十二拍〕的曲子，共64句，这是全剧女主角用长篇说唱向观众交代自家的身世遭际：

〔十二拍〕奴是肖家亲女儿，为父官名肖伯彝；只因无嗣求神佛，五旬年中奴出世。（生白：刘文龙从几岁与你求亲？）（以下说白略去）七岁与君割衫襟，二家尊亲发誓盟，送聘黄金一百两，娶奴二八合成亲。夫妻三宿两分张，抛弃妻室爹共娘，一去求官念一载，音书并无纸半张。三般古记在君行，八条大愿告穹苍，洗马桥边分别后，教奴日夜守空床。菱花古记双金钗，弓鞋一双分两开，菱花击破如缺月，明月团圆望郎来。早朝起来点茶汤，三顿奉侍家常饭，晚与公姑铺床席，伏事（服侍）爹娘上牙床。只恩（只因）岁律庆新时，家家儿孙戏彩衣，公姑想他身没转，只怕年久无依栖。爹妈四目倚无亲，养得儿夫只一身，公姑主张奴改嫁，迫奴改嫁奴不听。奴推守孝又三年，朝望暮望不见转，念一年中守过了，情愿单身独自眠。吉公朝夕来搬唆，爹娘信他苦迫我，思量无计难躲闪，奴舍一身跳黄河。教奴嫁与宋郎君，奴推失计守夫灵，任他满园花似锦，死也不愿嫁他人。举目无人（亲）只望谁，不想公姑日夜催，女婿乘龙今宵里，奴心不愿泪双垂。不搽胭脂懒画眉，困弱身体慢挂衣，任他夫妻情浓美，望郎不转我也守孤栖。宋忠为人甚痴迷，误他多年数日期，奴肯将身陪伴你，等到石佛再生儿。相公剖判不公平，枉（你）读书达圣经，（此句原作"一似农夫唱牛声"）你在朝中未辞驾，你家妻室嫁别人。相公说信报平安，说与公姑心喜欢，若是儿夫归来日，奴愿结草再衔环。①

这64句唱词，采用七字句，押潮州话韵脚，可见是用潮州话唱念的，十分类似潮州歌册，详尽地交代了肖氏的身世及其在丈夫刘文龙离开二十一载之后家庭的变故与自家的坚守。这是在全剧高潮之时用潮州歌册体把剧情复述一遍，让潮州本地观众明明白白地对全剧人物故事了然于心，所以，〔十二拍〕是全剧曲牌联缀体制中出现的一个例外，是典型的"潮州歌册"体说唱。所谓"十二拍"，就是这64句唱念大约分属十二个不同的韵部的意思。知名潮剧音乐学者郑志伟也认为，从〔十二拍〕唱词的规律看，"它并非应用中州韵，也非洪武正韵，反而应用潮州词韵来演唱，则更加贴韵……可说是南戏正字官腔流入潮州以后，'易语而歌'地方化的一个生动例证。②"

证据之三，是宣德本《金钗记》中多处出现了潮州的风景胜迹、人情风俗、名物掌故描写，说明南戏《刘文龙菱花镜》的改编者为了在潮州演出成功，是下了很大功夫将剧本"潮州化"的。如第八、第九、第十出提到潮州的洗马桥、洗马河，第十二出提到凤城，第四十六出写到潮阳灵山寺名刹，第五十八出提到潮汕地区过年请客吃槟榔的习俗。他如将元宵节称为"十五夜"，将除夕称为"廿九夜"，写到潮州人办喜事叫"做（佐）好事"（第六十四出），办丧事称为"做斋"（第六十四出），这都是其他

① 广东省潮剧发展与改革基金会编著《明本潮州戏文五种》，广东人民出版社1985年版，第124－128页。
② 郑志伟：《略论潮州古戏文曲腔演进》，见郑著《潮乐文论集》，中国戏剧出版社2010年版，第98页。

地方没有的潮州非常特别的叫法称谓。第二十九出还将潮汕童谣中"公婆相打"①（相挽毛——即互相揪头发）这种旧时妇孺皆知的笑话搬上舞台，这样具有浓郁乡土味、潮州味的描写，不是潮剧的本子怕是很难出现的。

以上三大证据，说明改编者将南戏《刘文龙菱花镜》改成潮州戏文《刘希必金钗记》，是下了很大功夫的，把剧本"潮州化"，才能最大限度争取潮籍观众。宣德本《金钗记》还附有《得胜鼓》和《三棒鼓》的锣鼓谱和舞台提示，说明它是一个舞台演出本，它产生在以潮州大锣鼓闻名的潮州城，绝不是偶然的。

退一步说，以上三大证据中第二证据还不够确凿坚挺的话，单凭第一、第三条证据，也完全可以说明宣德本《刘希必金钗记》是一个潮剧本子。可以想见，剧中如此大量的潮州方言词与土谈俗语的运用，是连贯的，成一整体的，不可能在整句道白中，单挑一两个方言词来说潮州话而其他句子与词语依然说福建话或中州话，那完全是不伦不类，观众也会被弄得啼笑皆非的。

在这方面，我们可以京剧作为参照系。戏曲剧种的产生，常常以一次标志性的演出活动来标示。众所周知，京剧的历史是从1790年"四大徽班"入京为乾隆皇帝祝贺80大寿算起的，这个时候有京剧吗？当然没有。但"四大徽班"入京之后，京剧的"母体"诞生了，徽班与北京当地流行的京腔（指在北京流行的弋腔）、昆腔、秦腔等融合而生成新的剧种——京剧。1990年，全国京剧界隆重举行徽班进京200周年暨京剧诞生的纪念活动。1431年（即《金钗记》产生的宣德六年）有潮剧了吗？回答是肯定的。为什么？因为在这一年，在胜寺梨园完成了《刘希必金钗记》潮剧本的改编与演出，它标志着潮剧真真正正、确确实实在潮州的土地上诞生了。

当然，宣德本《金钗记》是从元代南戏《刘文龙菱花镜》改编的，限于改编者的水平与能力，他不可能将剧本"全盘潮化"，因此，我们在剧本中依然可以读到不少宋元戏曲常见而潮州人并不惯用的语词，如"原来恁的""寻思则个""兀自""多生受你""蓦地""则甚的"等等，这些官话语汇的出现正好说明剧本的源头是南戏的"宋元旧篇"。剧本还出现"邓州府福建布政司"字样（第46出），邓州府不在福建，不过，这说明该剧可能在福建演出过，然后经福建传入潮州。福建梨园戏至今仍保留有《刘文良（龙）》的剧目，莆仙戏则保留有《菱花镜》的剧目，它们与宣德本《刘希必金钗记》同属元代南戏《刘文龙菱花镜》的改编本。

《刘希必金钗记》的出土，给宋元戏文在南方的演出活动提供了一个典型的实证，说明在明初，戏文已南下粤东，并迅速"入乡随俗"，潮州化，本土化。这个距今580年的南戏的潮剧改编演出本的出土，改写了潮剧的历史，潮剧这个古老剧种之所以传统

① "公婆相打"见潮州童谣《雨落落》："雨落落，阿公去闸泊（张网捕鱼），闸着鲤鱼共苦初（一种小鱼）。阿公哩欲煮，阿婆哩欲焻（煎焗），二人相打相挽毛；挽去见老爹（族长类人物），老爹笑呵呵，讲恁二人好'惕桃'（好玩）"。参见陈亿绣、陈放编《潮州民歌新集》，香港南粤出版社1985年版，第67页。

深邃,是由于它吸吮着有九百年历史的南戏母体的乳汁,因此底蕴深厚、繁枝纷披,非常迷人!

(原载《羊城晚报》2016年11月10日)

潮剧既非来自关戏童，
也不是来自弋阳腔或正字戏

关于潮剧的起源，历来有几种不同的说法，有的说潮剧来自"关戏童"，有的说潮剧来自弋阳腔或正字戏。这些见解，有的已被事实所驳倒，有的似是而非，有必要一一予以清理。

一、潮剧并非来源于关戏童与秧歌

1948 年，萧遥天应《潮州志》约稿，撰写了约二万五千字的《潮州戏剧志·潮音戏寻源》，这是迄今见到的最早且具较高学术含金量的探讨潮剧起源的文字。萧遥天认为"潮州戏剧之滥觞，固肇自有明中叶""潮音戏来源于关戏童与秧歌戏"[1]。

何谓关戏童？萧氏《潮州戏剧志》云：

> 关戏童，亦犹以符箓召亡魂附生于人体以唱戏也。古者戏剧之起源，系由于宗教，初乃酬神之仪式。……吾国亦复如是，不外肇自祭神酬神等事。明代以降，关戏童渐糅合秧歌、正音戏以及其他诸戏之成分，而成现状之潮音戏。然屡经变化，仍历以童优为主，固守古代侏儒之旧形而勿改，尤为奇迹！[2]

至于秧歌戏，萧氏《潮音戏寻源》云：

> 当正音戏未曾播及潮境以前，潮州民间，已有其原始之雏形戏剧若关戏童，……唱秧歌。此种秧歌戏，初系农村岁时应景之娱乐，后逐渐演化，亦有就田野草草搭台演唱。秧歌戏既融化花鼓调，最先成为纯粹之乡土戏，复窃取正音戏之

[1] 萧遥天：《潮州戏剧志·潮音戏寻源》，1948 年《潮州志》稿，1958 年《戏曲简讯·戏曲研究资料》转载，见广东省艺术创作室 1984 年编《潮剧研究资料选》，第 54 页。
[2] 萧遥天：《潮州戏剧志·潮音戏寻源》，1948 年《潮州志》稿，1958 年《戏曲简讯·戏曲研究资料》转载，见广东省艺术创作室 1984 年编《潮剧研究资料选》，第 41–43 页。

戏剧组织，囊括其形式及内容，遂产生潮音戏。①

萧遥天考察潮音戏的起源，留意潮州本土艺术，十分难能可贵。他接受王国维在《宋元戏曲史》中的观点："后世戏剧，当自巫优二者出。"② 认为本土之关戏童，是一种酬神谢神的具有表演性质的宗教仪式，这类关戏童与秧歌戏融合，即产生潮音戏云云。

1978 年，萧遥天在《泰国潮州会馆成立四十周年纪念特刊》上发表长文《潮音戏的起源与沿革》，再次坚持三十年前的看法。③

萧遥天认为潮剧来源于关戏童之主要根据有二：一曰我国与世界其他国家一样，戏剧起源于"酬神之仪式"，关戏童就是一种神魂附体的童子戏；二曰关戏童与潮剧"历以童优为主"的传统相吻合。④

关于关戏童的演出情形，大致是这样的：

> 演时先由主事赴田间捧土一枚归，置于香炉之中，陈瓜果香烛拜之，谓之请田元帅（戏神——引者），群童各执香火一炷，上下左右摇荡，如鱼贯飞萤，火光缕缕闪烁，众人齐声奉咒语，推出一二人为脚色，蹲坐中央，拈香闭目直至香落跃起，点定戏目，令之演唱。……其演唱有仿"正音"，也有"潮音"之腔调。⑤

说戏剧起源于宗教或巫术，中外皆有一批学者持此理论。近十几年来，把傩说成是戏剧的起源，关于傩戏的研究不断深入，新的傩戏种类不断被挖掘出来。不过，我们认为：宗教与戏剧，是人类社会属于完全不同的文化现象，宗教是人对外部世界或人类自身命运自觉神秘不可解，基于敬畏心理而产生的，步入教堂或佛殿，上帝或神佛的崇高与个人自身的渺小悉成对照，肃穆感油然而生。说到底，在强大而神秘的客观世界面前，人对自身价值与能力的失衡才产生宗教，宗教给人心灵以慰藉；而戏剧作为艺术一大门类，是基于人类的游戏心理、娱乐心理而产生的，它是一种摹仿性的审美活动。这两种文化现象的心理学依据大相径庭。因此，把戏剧的起源说成来自巫优，或把潮剧的起源说成关戏童，我们以为是缺乏说服力的。中国的巫、优、傩产生于先秦，而王国维

① 萧遥天：《潮州戏剧志·潮音戏寻源》，1948 年《潮州志》稿，1958 年《戏曲简讯·戏曲研究资料》转载，广东省艺术创作室 1984 年编《潮剧研究资料选》，第 57－58 页。
② 王国维：《宋元戏曲史》，上海古籍出版社 1998 年版，第 4 页。
③ 该文云："回溯潮戏的源流，本来是乡土气息的关戏童、唱秧歌、斗畲歌之类，自正音戏兴后，乃效法之，脱胎换骨，踵事增华，遂独立而成戏班。"（广东省艺术创作室 1984 年编《潮剧研究资料选》，第 128 页）。
④ 萧遥天：《潮州戏剧志·潮音戏寻源》，1948 年《潮州志》稿，1958 年《戏曲简讯·戏曲研究资料》转载，见广东省艺术创作室 1984 年编《潮剧研究资料选》，第 41、43 页。
⑤ 引自张伯杰《潮剧源流及历史沿革》，原收入《潮剧音乐》广东人民出版社 1958 年版；广东省艺术创作室 1984 年编《潮剧研究资料选》，第 73 页。

在《宋元戏曲史》中说到的"真戏剧",要到宋代才产生,两者相距何啻千年以上!

至于说到关戏童与潮剧的童伶制传统刚好相合,这也不能作为潮剧来源于关戏童的根据。童伶演戏并非潮剧所专有。我国戏曲史上,很早就有童伶演出的记载,《三国志·魏书·齐王纪》裴松之注就说到小优郭怀、袁信"裸袒游戏"扮演《辽东妖妇》节目;《隋书·音乐志》记后周"宣帝即位,而广召杂伎……好令城市少年有容貌者,妇人服而歌舞"。其实,童伶班只是戏班演员构成的一种组织形式。戏曲史上,戏班不外乎家庭班、全女班、全男班、男女混班、童伶班等几种年龄与性别的搭配模式,这本身与戏剧起源毫无关系。

说到秧歌戏,它是潮汕民间一种有着简单情节的歌舞表演。秧歌戏,本来是我国北方流行的一个民间戏曲剧种,顾名思义,它来源于农民插秧时在田垄间的歌舞演唱节目,也称闹秧歌、扭秧歌,陕西、山西、河北、山东一带十分流行。但潮州本土的秧歌戏,指的是英歌舞之类的表演。《潮州志·风俗志》云:

> 潮州有唱秧歌之戏,每春二三月,乡社游神,常常见之,惟俗昧其本义,讹为英哥,且强解为英雄大哥,殊可发噱。①

不过,显而易见,英歌舞只是一种民间歌舞表演,萧遥天于1978年也承认:

> 若关戏童、唱秧歌,为前代雏形的遗存,未可列入于纯粹的戏剧。②

自己否定自己的说法,关于"潮剧来自关戏童与唱秧歌"之说,不攻自破。

二、潮剧并非来自弋阳腔

知名潮剧学者张伯杰1958年发表《潮剧源流及历史沿革》一文,认为潮剧来自弋阳腔:

> 至于它(指潮剧——引者)的来源,基本上是从宋元南戏、弋阳系统诸腔为其宗,经过综合昆腔、汉剧、秦腔、民间歌舞小调而逐渐脱胎演化为单一的地方大剧种的。……徐渭《南词叙录》(嘉靖三十八年,1559年)说:"今唱家称弋阳

① 饶宗颐总纂、潮州市地方志办公室编印:《潮州志》新编第八册《风俗志》卷八《娱乐种别》丁"秧歌",潮州修志馆2005年版,第3537页。
② 萧遥天:《潮音戏的起源与沿革》,见广东省艺术创作研究室1984年编《潮剧研究资料选》,第127页。

腔，则出于江西、两京、湖南，闽广用之。"潮州地处闽粤赣边界，当时正音戏可能也即弋阳腔或为弋阳腔的支脉；至今潮剧仍遗下不少弋阳旧响，有一定历史渊源无疑。①

张伯杰引用《南词叙录》关于弋阳腔"闽广用之"的说法，得出潮剧来源于弋阳腔的结论。

这一看法影响巨大，1979年版《辞海》"弋阳腔"条目沿袭此说："在它（指弋阳腔——引者）的直接、间接影响下，产生了青阳腔、潮剧等不少新的剧种。"张庚、郭汉城主编的《中国戏曲通史》也认同此说：

> 弋阳腔已由一个声腔剧种，逐步在不同的流行地区演变为新的地方剧种。

它甚至把潮剧说成"潮州高腔"，并赫然将明本潮州戏文《荔镜记》列为"弋腔作品"，专门以一节篇幅予以评析。②

认为潮剧来自弋阳腔的依据主要有三：一是徐渭《南词叙录》中说到弋阳腔"闽广用之"；二是说潮剧"帮唱"来自弋阳腔的"一唱众和"；三是潮剧有传统剧目如脍炙人口的《扫窗会》，即来自弋阳腔首本戏《珍珠记》云云。

弋阳腔于元代发源自江西弋阳县，之后迅速向四方辐射，是明代重要的戏曲声腔之一，因受北曲影响较大，故明代有所谓"南昆、北弋、东柳、西梆"之说。明代江西籍杰出戏曲家汤显祖曾论及弋阳腔，云"江以西弋阳，其节以鼓，其调喧"。③ 明代戏曲家王骥德在《曲律》中说：

> 今至弋阳、太平之滚唱，而谓之流水板。④

清代杰出戏曲理论家李渔在《闲情偶寄》中说：

> 弋阳、四平等腔，字多音少，一泄而尽。又有一人启口，数人接腔者，名为一

① 张伯杰：《潮剧源流及历史沿革》，见广东省艺术创作室1984年编《潮剧研究资料选》，第68—70页。
② 张庚、郭汉城主编：《中国戏曲通史》中册，中国戏剧出版社1981年版，第33、258、408页。
③ 〔明〕汤显祖：《宜黄县戏神清源师庙记》，见徐朔方笺校《汤显祖全集》，北京古籍出版社1999年版，第1189页。
④ 〔明〕王骥德：《曲律·论板眼第十一》，见中国戏曲研究院编《中国古典戏曲论著集成》第四册，中国戏剧出版社1959年版，第119页。

人，实出众口。①

清代李调元在《剧话》中说：

> 弋腔始弋阳，即今高腔，所唱皆南曲。……粤俗谓之高腔，楚、蜀之间谓之清戏。向无曲谱，只沿土俗，以一人唱而众和之。②

当代著名戏曲史家廖奔、刘彦君在《中国戏曲发展史》中说：

> 从这段文字里我们可以揣测，"高腔"的名称大概是广东人先叫起来的。③

综上所述，弋阳腔简称弋腔，是一种高腔。它的演唱特点是：徒歌、帮腔、滚调、字多音少，"其调喧"。显而易见，弋阳腔的这些特点，与潮剧是多么不同。从最感性的层面来说，只要观看潮剧与赣剧（弋腔嫡传，现今保留弋腔最为充分的地方戏曲剧种）的演出，感觉会完全不同：潮剧唱腔轻婉优美，赣剧则高亢激越；潮剧字少音多，赣剧"字多音少"（李渔）；赣剧之徒歌，潮剧少用之；赣剧以真嗓唱，假嗓帮腔，潮剧则无论唱或帮腔，皆用真嗓；潮剧主要伴奏乐器用弦索，赣剧则多用鼓、锣、钹等……清代震钧在《天咫偶闻》中曾记载：

> 清初有战士征战得胜归来，"于马上歌之（指弋腔——引者），以代凯歌"④。

弋阳腔居然可作为"凯歌"来唱，不难想象其高亢、遒劲、激越之风格，而优美轻婉的潮曲离"凯歌"何止十万八千里！试想，不要说作为"凯歌"，就是在战士列队操练时演唱潮曲，场面恐怕是很不协调，很有点儿滑稽的。

徐渭在《南词叙录》中说到弋腔"闽广用之"，我们的理解是闽广的地方戏曲（包括潮剧）曾吸纳弋腔，受到弋腔的影响，而不是说闽广的戏曲来自弋腔。事实上，《南词叙录》写作的时间是"嘉靖巳未夏六月望"，即嘉靖三十八年（1559年），差不多在此时，潮剧在潮汕地区的演出已十分红火，成书于嘉靖十四年（1535年），由当时广东

① 〔清〕李渔：《闲情偶寄》卷二《音律第三》，见中国戏曲研究院编《中国古典戏曲论著集成》第七册，中国戏剧出版社1959年版，第33-34页。

② 〔清〕李调元：《剧话》卷上，见中国戏曲研究院编《中国古典戏曲论著集成》第八册，中国戏剧出版社1960年版，第46页。

③ 廖奔、刘彦君：《中国戏曲发展史》第四册，山西教育出版社2000年版，第31页。王骥德：《曲律·论板眼第十一》，见中国戏曲研究院编《中国古典戏曲论著集成》第四册，中国戏剧出版社1959年版，第119页。

④ 转引自廖奔、刘彦君《中国戏曲发展史》第四册，山西教育出版社2000年版，第31页。

监察御史戴璟主持编撰的《广东通志》中,有《御史戴璟正风俗条约》,共十三条,其中第十一条曰:

> 访得潮属多以乡音搬演戏文,挑男女淫心,故一夜而奔者,不下数女。富家大族恬不知耻,且又蓄养戏子,致生他丑。……今后凡蓄养戏子者令逐出外居,其各乡搬演淫戏者,许多(原文如此)邻里首官惩治,仍将戏子各问以应得罪名,外方者递回原籍,本土者发令归农。其有妇女因此淫奔者,事发到官,乃书其门曰"淫奔之家"。则人知所畏,而薄俗或可少变矣。

此条例对演戏之戏子、"淫奔"之妇女及其家以及有关官员,惩办皆十分严厉,甚至书写"淫奔之家"于其门对女家加以羞辱,但从条例中也可见明代嘉靖前期潮州地区"以乡音搬演戏文"演出之盛。徐渭乃浙江山阴人,多次入闽,浙闽乃南戏发源之地,但徐渭足履未至福建南部漳浦地区,更未至潮汕,所谓"闽广用之"的说法,实指闽广戏曲受弋腔影响。与《南词叙录》写作及刊刻差不多同时,嘉靖四十五年(1566年)已有标明"潮腔"的《荔镜记》戏文刊刻面世,且说明是"重刊",可见潮剧之勃兴与弋腔之流播在当时并行不悖,前者并非来源于后者。

说到"帮唱",即帮腔,乃弋腔与潮剧演唱的一大特点,但潮剧之帮唱绝非来自弋腔。其实所谓帮唱,不少戏曲剧种都有,如川剧、湘剧、莆仙戏等都有帮唱,并非潮剧或弋腔所独有。帮唱最早来源于南北朝时期的歌舞戏《踏摇娘》:

> 北齐有人姓苏……每醉辄殴其妻。妻衔悲,诉于邻里。时人弄之:丈夫着妇人衣,徐步入场,行歌,每一叠,傍人齐声和之云:踏摇,和来!踏摇娘苦,和来![①]

这种且步且歌、一唱众和的表演程式,我国早期的戏曲已经运用自如,绝非弋阳腔首创。南戏剧本中也有许多这样的例子,今存我国最古老的剧本、南宋九山书会创作的《张协状元》戏文,就出现帮唱。这都说明潮剧的帮唱来源有自,非出自弋腔。

我国戏曲是一个博大的开放的艺术体系,各剧种在产生与流传过程中互相吸纳、互相仿效、互相借鉴,是很自然的事。因此,潮剧在产生与流传过程中,受到弋腔或其他声腔的影响,也是很自然的。潮剧《扫窗会》来自弋腔《珍珠记》,潮剧《闹钗》来自余姚腔名剧《蕉帕记》,《闹钗》中许多精彩的快板词,不少直接来自《蕉帕记》第

① 〔唐〕崔令钦《教坊记》,见中国戏曲研究院编《中国古典戏曲论著集成》第一册,中国戏剧出版社1959年版,第18页。

三出《下湖》与第九出《闹钗》。①

在明清时代，既无稿费、署名、版权的困扰纷争，声腔剧种在剧本方面互相采纳、互相蹈袭，几乎是普遍现象，因此，潮剧对许多古典剧目及各声腔优秀演出本的改编搬演，实在是自然不过的事，但潮剧绝非来自弋腔。

1979年版《辞海》虽将潮剧列为弋腔衍生之剧种，但在十年后，即1989年版的《辞海》中，就已修正，取消了潮剧来自弋腔的提法，可见对这一问题，学界的看法已趋一致。

三、潮剧并非来自正字戏

认为潮剧来源于正字戏，知名潮剧学者李国平在《南戏与潮剧》即持此说：

> 所谓正字戏，……因为它用官话演唱，所以称为正字戏。正字戏在粤东流行，当在宣德之前，最少已经有五百多年的历史。……潮剧是在潮州流行的正字戏影响下成长发展的，潮州正字戏和海陆丰正字戏，又是风格略有差异的同一剧种②。

萧遥天于1978年撰写的《潮音戏的起源与沿革》也认为潮剧脱胎于正字戏："我断定潮音戏的臻为成熟的戏剧，是脱胎于正音戏的。"③楚川的《潮剧史话》也认为"明代潮调是脱胎于正字戏"④。

潮剧"是在正字戏的影响下成长发展起来的"吗？它是否"脱胎于正音戏"呢？我们的回答是否定的。

正字，即正音，是与白字（乡音）相对而言的，故正字戏也叫正音戏。正字戏用中州官话演唱，植根于广东海陆丰，曾在潮汕与闽南流行。正字戏的唱腔音乐包含正音曲（有弋阳、青阳、四平诸腔成分）、昆曲及乱弹杂调。剧目唱正音曲的约占百分之六十几，唱昆曲或昆曲与正音曲兼唱的占百分之三十，其余则为乱弹杂调。⑤

正字戏约产生于明初洪武年间（1368—1399年）。明嘉靖的《碣石（陆丰）卫

① 单本《蕉帕记》，见〔明〕毛晋《六十种曲》第九册，中华书局1958年版，第3页、30页。
② 李国平：《南戏与潮剧》，见广东省艺术创作研究室1984年编《潮剧研究资料选》，第241页；或见《潮剧研究》第3辑，第42页。
③ 萧遥天：《潮音戏的起源与沿革》，见广东省艺术创作研究室1984年编《潮剧研究资料选》，第132页。
④ 楚川：《潮剧史话》，载新加坡《星洲日报》1979年12月14日，转引自广东潮剧院编印《中国广东潮剧团赴泰国、新加坡、香港访问演出评介文章资料选辑》（内部资料）1980年12月印，第228页。
⑤ 中国戏曲志编辑委员会、《中国戏曲志·广东卷》编辑委员会编《中国戏曲志·广东卷》"正字戏"条目，中国ISBN中心1993年版，第86页。

志・民俗》（卷五）载：

> 洪武年间，卫所戍兵军曹万余人，均籍皖赣，既不懂我家乡话，当亦不谙我乡音。吾邑虽有白字之乡戏，亦未能引其聚观。卫所戍兵散荡饮喝，聚赌博奕，时有肇斗殴打之祸。卫所军曹总官有见及此，乃先后数抵弋阳、泉州、温州等地，聘来正音戏班，至此每演之际，戍兵蜂拥蚁集。①

广东省中山图书馆藏明嘉靖三十八年（1559年）《海丰县志》也载：碣石卫所是在"洪武二十七年倭寇乱，都指挥花茂奏立，指挥丘陵赍印创建""碣石卫辖千户所九，每所辖百户所十，通旗军一万一百余人"。这万余官兵的娱乐消遣，确是个问题。

由于观众乃卫戍之官兵，所以聘来的正字戏系全男班，女角也由男艺人装扮，以演武戏为主。现存正字戏传统剧目共2600多个，其中文戏占160个，武戏占2500个。《碣石卫志》又云："正音戏，说官话……多演历史戏。"其历史剧目差不多涵盖了从东周列国、楚汉之争一直到宋代杨家将与说岳，并因此创造了三十多款武戏的独特表现程式与场面，如"祭纛场""二楼会场"等。② 显而易见，这种正字戏与以演文戏为主、以演儿女私情、悲欢离合剧目为主的潮剧完全是艺术风格截然不同的剧种。从演员方面说，当时的正字戏是全男班，潮剧以童伶为主，且有女小生的扮演传统；从观众方面说，正字戏是万名卫戍官兵，潮剧则为士子乡绅、妇孺百姓；从剧目方面说，一以武场为主，一以文戏擅长；从语言唱腔方面说，正字戏用中州音，打"官腔"，潮剧用乡音土语……由于它们来自不同的戏曲声腔系统：正字戏来自弋阳腔，③ 潮剧来自潮泉腔（下文详述），因此，这两个剧种一刚一柔，一粗一细，一武一文，一正一土，是艺术风格与观赏效果完全不同的两个剧种！

正音戏与潮音戏于明代前期同在潮州流行，由于外来士大夫官宦的追捧，正字戏也有一定的演出市场，不少潮籍士绅为了摆谱或迎合外来官吏的欣赏习惯，也竞请正字戏班演出。但乡音毕竟是本土人所熟悉和喜爱的，这就造成了演出市场上一个相当奇特的现象：上半夜演正字戏，下半夜演潮音戏。潮州人有所谓"半夜反"的俗谚，其源盖出于此。萧遥天《潮州戏剧志》云：

> 清末光绪宣统年间，正音戏尚有万利班、老永丰班、新永丰班、老三胜班、新三胜班……来往潮州各县演唱，惟已为末流，渐类杂耍，开场锣鼓喧阗，以弓马武

① 转引自陈春淮《正字戏大观》（谈艺录），花城出版社2001年版，第9页。
② 转引自陈春淮《正字戏大观》（谈艺录），花城出版社2001年版，第15页。
③ 正字戏研究权威、老艺术家陈春淮通过"全方位印证"，得出"正字戏应源于弋阳腔，形成于明初"的结论。参见陈春淮《正字戏渊源管见》，见陈春淮《正字戏大观》，花城出版社2001年版，第23页。

术号召观众。此数班人民国尚存。忆儿时爱看老三胜、新永丰班之跳火圈、跳剑窗、吊辫……午夜,诸班多串演潮音,以冀迎合大众。①

从记载来看,正字戏"以弓马武术号召观众"的演出传统,无论明初或清末,皆一以贯之。当然,潮籍的士宦乡绅、妇孺百姓,并不十分欣赏这一外来剧种,所以才有"半夜反"的现象出现,半夜之后反过来演潮音戏。正字戏在潮汕一带日渐式微,是很自然的事。说潮剧来源于正字戏,实在缺乏足够的证据。②

有的学者还把《刘希必金钗记》看成最早出现的正字戏剧本,李国平即借此论证"潮剧是在潮州流行的正字戏影响下成长发展的"。他说:

> 《金钗记》好就好在标明了年代——宣德七年(1432年),标明了剧种——正字。③

《中国戏曲曲艺辞典》"正字戏"条目也把《刘希必金钗记》列为正字戏剧目。④

宣德抄本《刘希必金钗记》卷首题名为《新编全相南北插科忠孝正字刘希必金钗记》,这里显然有不少广告性文字,正如饶宗颐先生指出的:

> 明代刻本的戏文多少带点综合性的宣传意味,喜欢用全像(相)、南北插科等字样,这些带宣传性的字眼,是明代书林刻书常用的伎俩。⑤

这种"伎俩"于书坊刻书时十分常见,如《新刊奇妙续篇全家锦囊姜女寒衣记》《重刊五色潮泉插科增入诗词北曲勾栏荔镜记戏文全集》《新编全相说唱足本花关索出身传》等等。因此,《金钗记》的所谓"新编全相南北插科忠孝"云云,是一种宣传性的"伎俩",意思是说这是一本新编写的有全部角色人物画相、有南北合套、众多插科打诨且是表彰忠孝的戏文。关键性的"正字"一词,也属于饶宗颐先生说的宣传性的字眼。

这里不妨比对一下,嘉靖本《荔镜记》卷末书坊告白云:

① 萧遥天:《潮州戏剧志》,见广东省艺术创作室1984年编《潮剧研究资料选》,第27页。
② 筱三阳在《潮剧源流考略》也认为:"说潮剧是蜕变于正音戏,也是缺乏可靠的材料。"见广东省艺术创作室1984年编《潮剧研究资料选》,第79页。
③ 李国平:《南戏与潮剧》,见广东省艺术创作室1984年编《潮剧研究资料选》,第242页。
④ 上海艺术研究所、中国戏剧家协会分会:《中国戏曲曲艺辞典》,上海辞书出版社1981年版,第217页。
⑤ 饶宗颐:《〈明本潮州戏文五种〉说略》,见广东省潮剧发展与改革基金会编著《明本潮州戏文五种》,广东人民出版社1985年版,第14页。

> 重刊《荔镜记》戏文，计有一百五叶。因前本《荔枝记》字多差讹，曲文减少……①

因"字多差讹"而"重刊"，可见，《刘希必金钗记》剧名前的"正字"，也就是标明"无错字讹字之意"。

饶宗颐教授在《〈明本潮州戏文五种〉说略》中，对《金钗记》剧名前面的"正字"提出另一种见解，他说：

> 最可注意的是"正字"一名称的使用。潮州戏称正字，亦称为正音，意思是表示其不用当地土音而用读书的正音念词。……潮州语每一字多数有两个音，至今尚然。一是方音，另一是读书的正音，例如歌字，方言 KUA 入麻韵，雅（正）音则为 KO，歌韵。……正音即是正字，与白字（潮音）分为二类。……虽然宾白仍不免杂掺一些土音，但从曲牌和文辞看，应算是南戏的支流，所以当时称为"正字"，以示别于完全用潮音演唱的白字戏。②

可见，无论是将"正字"解为广告性文字，指无错讹别字，还是饶宗颐将"正字"解释为潮州话的正音（演唱），《刘希必金钗记》剧名前所标示的"正字"，绝不是正字戏的"正字"，这些地方是不能望文生义的。

另一个更有力的证据是：上文说到的正字戏以武场为主，文戏极少，在今天留下的2600多个剧目中，（比潮剧多，潮剧现存留剧目约2400多个）根本找不到《刘希必金钗记》的名目，正字戏的老艺术家陈春淮说：

> 老艺人都未闻《刘》剧这一传统剧目。③

综上所述，说《刘希必金钗记》是"正字戏"，是完全没有根据的。在正字戏的传统剧目中既找不到《刘》剧，老艺人又闻所未闻，研究正字戏的老专家自己都加以否定，我们难道还能说《刘希必金钗记》是正字戏吗？！

写到这里，有必要对"正字母生白字仔"这句戏谚发表看法。李国平等认为这一戏谚说明潮剧（白字戏）来自正字戏，正字戏是"母"而白字戏是"仔"。但是，上面我们已经论证了潮剧与正字戏完全是不同的剧种，潮剧根本不可能由正字戏衍生出

① 见广东省潮剧发展与改革基金会编著《明本潮州戏文五种》，广东人民出版社1985年版，第580页。
② 饶宗颐：《〈明本潮州戏文五种〉说略》，见广东省潮剧发展与改革基金会编著《明本潮州戏文五种》，广东人民出版社1985年版，第15页。
③ 陈春淮：《正字戏渊源管见》，见《正字戏大观》，花城出版社2001年版，第31页。

来。潮剧的母体是南戏，所谓"正字母生白字仔"，意思是唱正音（即正字）的南戏生成潮剧（白字戏）。潮剧是南戏的支脉，它的潮汕文化的乡土特色十分鲜明，而这两者结合，才生成独特的潮剧艺术。

潮剧不是起源于关戏童，不是来自弋阳腔，也不是来自正字戏，它来自潮泉腔。南戏在福建勃兴后，一路入江西，形成弋阳腔，一路向南下泉州与潮州，形成潮泉腔。无论弋阳腔还是潮泉腔，都是南戏的谪传声腔。

谈明本潮州戏文七种

明代潮剧史上有两件大事：一是潮剧的产生，潮剧作为一个独立的地方戏曲剧种在明代产生于潮州；二是一批潮州戏文剧本的闪亮登场。

现存明本潮州戏文计有七种：《刘希必金钗记》《蔡伯喈》《荔镜记》《颜臣》《荔枝记》《金花女》《苏六娘》。

《刘希必金钗记》于1975年12月12日在广东省潮安县西山溪排涝工地一对夫妇合葬墓中发现，封面朱书《迎春集》，剧末标示："新编全相南北插科忠孝正字刘希必金钗记卷终下""宣德柒年六月日，在胜寺梨园置立"，剧本第四出左边装订线附近，写有"宣德六年九月十九日"。由此可知，剧本书写至第四出时，时间是明宣德六年（1431年）九月十九日，而全剧编写（抄写）完成的时间是明宣德七年（1432年）六月，前后用了九个月的时间。

写本末页有"通册内有七十五皮"，这是剧本的页数，因为每页对折两面，实际上全剧抄写共150面，总出数六十七出，是一个大型戏文本子。全剧中间缺四出（即三十六、三十七、三十八及四十八出），而在封三的纸面上，写有"媒婆一出""太公一出""皇门一出"，这恰好是第三十五出宋忠托媒之后，接上第三十六出媒婆前来说亲、第三十七出"太公"议亲、第三十八出刘希必"皇门"领旨使番情节。这种在剧本里标示"××一出"的做法，宋元剧作早有先例。如关汉卿《诈妮子调风月》剧一开头，就标示"老孤、正末一折""正末、卜儿一折"；第二折开头就有"外孤一折""正末、外旦郊外一折"等。所谓"××一出"（或折），多为过场戏，无唱段，演员在场上按既定剧情即兴演绎即可。

《迎春集》除《刘希必金钗记》剧本外，附有锣鼓谱及诗词散曲。锣鼓谱有《三棒鼓》《得胜鼓》，散曲《黑麻序·四季歌》（春咏杨贵妃、夏咏屈大夫、秋咏牛郎织女、冬咏王祥卧冰）。这些锣鼓谱和歌唱词曲，是用于演出开场招徕观众，还是用于演出中间穿插娱乐观众？现在还很难作出确切的回答。

卷终页面上还写有小诗几首：

一两三四五六七，从此天涯数第一。手奉星云不敢飞，一声唱入春宵毕。荣华枕上三更梦，富贵盘中一局棋。市财红粉高楼酒，惟有三般事不迷。

　　常言好事甚多磨，天与人和……（下佚）①

　　这些小诗，直抒胸臆，写出在纷扰红尘中改编者（或书写者）的困惑与无奈，还夹杂着自负与看破俗世的几分清醒。

　　封面朱书《迎春集》，用一个题目来统称全部作品，这是明代剧作家惯用的做法，如张凤翼将自己所作六种传奇剧本合编为《阳春集》，吕天成所作传奇总名为《烟鬟阁传奇》。《迎春集》的命名多少透露了改编者的意愿，他希望戏文的演出能够迎春纳福。

　　《刘希必金钗记》写本的书写者文化水平只能说是一般，写本留下不少粗疏错讹的痕迹，如把"折"写成"拆"，把"团圆"写成"专员"，把"隋炀帝"写成"隋旸帝"，"打盹睡"写成"打盾睡"，京城称"长安"，忽又称"东京"等等。这些地方透露出剧本的改写者应是民间艺人。这位民间艺人叫廖仲，在写本封底有"奉神禳谢，弟子廖仲"八个字。廖仲把《迎春集》带进坟墓，估计他就是《刘希必金钗记》的改编者，他把他的亲人生前心血结晶的作品包好枕在他的头颅底下，让其安然长眠，说明《刘希必金钗记》正是廖仲自己非常珍爱的作品。

　　《金钗记》卷终标目有"新编全相南北插科忠孝正字刘希必金钗记"，据此而知当时应有一种"全相的插图本"，宣德写本是根据此种"全相"插图本改写的。可惜的是这种"全相"插图本已经湮没，未能流传下来。

　　虽然写本有不少粗疏之处，但《金钗记》的出土，意义依然十分巨大，它比成化本《白兔记》还早三十多年，它是南戏最早发现的写本，是南戏向潮剧演化转型的一个重大证明，它对于研究南戏史、潮剧史有重大意义，有不可忽视的文化、文物价值。因此，饶宗颐大师在潮汕历史文化研究中心第三次理事会上说：

　　　　潮汕地区的历史文物，可供独立研究的东西很多。明本《金钗记》戏文的出土，我认为是足以举行一次国际性的会议，来加以详细研究的。②

　　遗憾的是，单独探讨《金钗记》的学术研讨会，至今没有开过。

　　《蔡伯喈》于1958年在广东省揭阳县西寨村榕江古溪口一处墓葬中发现，剧本共五册，封面上写有"玉芙蓉"三字，因虫蛀火烧，现仅存二册，一册是总纲本，另一册只抄生角一人的戏文，称为己本，在三处装订线附近，写有"蔡伯喈"三字，表明剧本乃《琵琶记》的一个抄写本。己本第一页装订线附近，写有"嘉靖"二字，可知这是明代嘉靖年间（1522—1566年）潮汕地区《琵琶记》的一个演出抄写本。

　　① 以上所引均见广东省潮剧发展与改革基金会编著《明本潮州戏文五种》影印《刘希必金钗记》，广东人民出版社1985年版，第148等。

　　② 转引自陈历明《〈金钗记〉的出土及其研究》，载《炎黄世界》1995年第5期。

"总纲"一册,对照《琵琶记》原本,内容包括从第二出《高堂称寿》至第二十一出《糟糠自厌》,实际上是《琵琶记》的上半部(《琵琶记》共四十二出);己本内容包括从第五出《南浦嘱别》至第四十二出《一门旌奖》。这两册皆有不少残损,只能算是残本。和《金钗记》相似,《蔡伯喈》也是一个梨园演出本。最确凿的证据就是有"己本",它是专为生角(蔡伯喈)一人准备的舞台本;有的唱词旁边还用朱笔点划注有演奏及打板符号。抄本有不少错别字,如"能够"写成"能勾","孝顺歌"写成"孝顺哥","打扮"写成"打扒"等等。有趣的是,己本第三十一页装订线附近写着"廷敬、乌弟、赤须、土刘",估计是艺人的名字。第十三页装订线附近,又写有"先好先睡"四个字,意思是谁先演好了,即自身的戏演完了就可以先去睡觉。这些都说明这是一个舞台演出本。

嘉靖本《蔡伯喈》是一个南戏本子无疑,写本的说白,还存在许多原来南戏《琵琶记》的官话语词,如"觑着、则个、直恁的、尚兀自"等等。但写本又是一个潮剧演出本,有不少潮州话方言语词,如"俺、未曾、了未、无了、猜着(猜中)、老贼(老妇人对老公的贱称)"等等。因此可以断言,《蔡伯喈》是一个南戏《琵琶记》的潮剧舞台演出本。

《荔镜记》来源于日本天理大学藏本,据日本天理图书馆《善本丛书》(汉籍之部)第十卷所收《荔镜记》原书影印。① 封面为书写体"班曲荔镜戏文"六个字,可知此本乃据戏班演出本刊刻。本子上栏附刻《颜臣》戏文唱词,中栏居中是插图,插图两侧各有诗句二行,合成一首七言绝句。下栏为《荔镜记》戏文。全称题《重刊五色潮泉插科增入诗词北曲勾栏荔镜记戏文全集》。卷末有刊行者告白:

> 重刊《荔镜记》戏文,计有一百五叶。因前本《荔枝记》字多差讹,曲文减少,今将潮泉二部,增入《颜臣》勾栏、诗词、北曲,校正重刊,以便骚人墨客闲中一览,名曰《荔镜记》。买者须认本堂余氏新安云耳。嘉靖丙寅年。②

据此告白可知,《荔镜记》戏文刊行于明代嘉靖丙寅,即嘉靖四十五年(1566)。所谓"重刊",告白中说得很清楚,是因为以前刊行的《荔枝记》"字多差讹",曲文"减少";所谓"五色",杨越、王贵忱《〈明本潮州戏文五种〉后记》云:

> "五色"一词,日本天理本后记谓之"语意未详",吴守礼先生(按:台湾大

① 杨越、王贵忱:《〈明本潮州戏文五种〉后记》,见广东省潮剧发展与改革基金会编著《明本潮州戏文五种》,第828页。
② 杨越、王贵忱:《〈明本潮州戏文五种〉后记》,见广东省潮剧发展与改革基金会编著《明本潮州戏文五种》,第580页。

学教授）对此解释为"五色者，生、旦、丑、净、末，而本书实有七色，即增贴、外二色，可知脚色之数演进而名称犹仍其旧"。吴氏这一解说是可信的。①

我们认为这一说法是不对的，既然《荔镜记》戏文中已有七种脚色（生、旦、净、丑、末、外、贴），就不应说是"五色"。其实，五色之"色"，在这里并非指脚色，而应解释为类别、种类。即是说，刻本所刊行的包括五种内容，即《荔镜记》戏文五十五出、新增《颜臣》戏文、新增勾栏、新增诗词、新增北曲这五方面的内容，称为"五色"，这在上面所引书坊告白中已经说得非常明白，它比前本《荔枝记》增加四种内容，因此刻本卷首特别标明"五色"。②

所谓"潮泉二部"，指的是这本《荔镜记》戏文既可唱潮腔，又可唱泉腔，一个剧本可并存两种互相通用的唱腔，这是潮泉腔存在的最好证明，戏文虽然只标了八支"潮腔"曲子，但已如上所述，并非其他曲子都唱泉腔，有的曲词运用特别"俗"的潮州土话口语，是非唱潮腔不可的。

所谓"插科"，指的是戏文增加不少动作科介提示，这也是《荔镜记》戏文是戏班演出本的证明。如戏文本子有"挫、慢"的科介提示，揭阳出土本《蔡伯喈》也有"挫、慢"的提示，说明它们都是舞台演出本。只不过前者是刻本，后者是写本。

所谓"增入《颜臣》"，指刻本将《颜臣》戏文的唱词置于刻本上栏，买客无形中购一而得二，这也是明代书坊费尽心思招来买客的一种伎俩。不过，它为我们保留了《颜臣》戏文，算是功德无量了。

所谓"新增勾栏"，指陈三寻找兄长过程中因旅途寂寞，前往勾栏妓院消遣，刻本在上栏《颜臣》刻完后，补上陈三在勾栏与妓女的这一场戏。这场戏由妓女唱〔山坡羊〕〔锁南枝〕〔绵搭絮〕诸曲，边唱边舞，陈三唱〔排歌〕，这是一场载歌载舞的歌舞戏，估计是当时演出效果相当不错的一个折子戏，刻本为了招徕买客，刻上这一出场面活跃的勾栏歌舞节目，故曰："新增勾栏。"③

所谓"增入诗词"，指刻本中栏插图两侧各有两句诗，凑成一首七言绝句，如首页第一图诗曰：

百岁人生草上霜，利名何必苦奔忙。（图右）
尽赏胸次诗千首，满醉韶华酒一觞。（图左）

① 杨越、王贵忱：《〈明本潮州戏文五种〉后记》，见广东省潮剧发展与改革基金会编著《明本潮州戏文五种》，广东省人民出版社1985年版，第828页。
② 林淳钧：《释"五色"》，载《潮学研究》第1期，汕头大学出版社1993年版，第235页。
③ "新增勾栏"，见《明本潮州戏文五种》，广东人民出版社1985年版，第499–528页。

刻本有插图 210 幅，得七言绝句 210 首。这些七绝，有的与该出内容有关，有的只是借题发挥以浇块垒。总体来说，图可赏鉴，诗可诵读。如第三十一出诗云：

> 林大催亲送礼书，择娶良日过门闾。（图右）
> 一心指望中秋月，谁知明月照沟渠。（图左）

诗句贴近本出内容。将明代通俗小说惯用的"我本将心托明月，谁知明月照沟渠"加以化用。

所谓"新增北曲"指刻本上栏"新增勾栏"完了之后，用一些北曲弥补上栏之空白。增入之北曲，系北《西厢记》之部分名曲，如〔点绛唇〕（游艺中原）、〔混江龙〕（向诗书经传）、〔油葫芦〕（九曲风涛何处显）等。① 王实甫《西厢记》在明代大行其道，坊间刻本数量之多在戏曲剧本中可排第一位，《荔镜记》刻本用这些北曲名曲来补白，无形中为自身刻本增色不少。

《荔镜记》戏文上栏之《颜臣》，写陈彦臣，连靖娘的爱情故事，刻本仅有唱词，共用 111 个唱段，61 个曲牌。

《荔枝记》是万历刻本，全名《新刻增补全像乡谈荔枝记》。嘉靖本《荔镜记》刻本书坊告白已指出"前本《荔枝记》字多差讹，曲文减少"，说明在嘉靖或嘉靖以前已有《荔枝记》刻本刊行，所以，此万历本标示"新刻"，且内容上有所"增补"。所谓"乡谈"，是乡下话、地方话的意思。《水浒传》第七十四回："燕青打着乡谈说道。"《古今小说》卷二："口内打江西乡谈"。有时也指用地方方言表演的节目，宋代《武林旧事》就记载当时的勾栏有"学乡谈"节目。《荔枝记》标明"乡谈"，是用潮州话演出来吸引人。卷首第三行刻有"潮州东月李氏编集"，这是万历时期潮州人编集的戏文集的第一个署名编者；卷末题"万历辛巳岁冬月，朱氏与畊堂梓行"，知此本刻于万历九年（1581 年），与《荔镜记》刊刻时间（1566 年）相隔才十五年。迨至清代，又有刻本陆续问世，见于著录的则有顺治、道光、光绪诸朝刻本，可知陈三五娘故事在潮汕地区不断被搬演，影响十分深远。

《金花女》也是万历刻本，首行题"重补摘锦潮调金花女"，上栏附刻《苏六娘》戏文十一出，下栏是《金花女》戏文共十七出。书名冠以"重补"，知非初刻；"摘锦"指的是摘录锦出戏，并非整个戏从头到尾照录。"潮调"，指本子用潮腔独立演唱。

《苏六娘》戏文附于《金花女》上栏，也属摘锦戏，开头就是《六娘对月》一出，接下来是《林婆见六娘说病》一出，总共十一出。本子来源于吴守礼先生编印《明清闽南戏曲四种》。饶宗颐先生曾指出：

① "新增北曲"，见广东省潮剧发展与改革基金会编著《明本潮州戏文五种》，广东人民出版社 1985 年版，第 527 – 579 页。

潮调《金花女》，分明出自潮州，具有"潮调"名目，把它单纯列入"闽南"的范围，似乎不甚公允。①

《金花女》属潮调，《苏六娘》也如是，该戏文无论唱词与说白，皆用不少潮州话语汇，如"茶米（茶叶），是乜话（什么话）、专专（专门、特地）"等等。

以上粗略说了七种明本潮州戏文的来龙去脉。这七种戏文的出现，是一件十分重大的事情，意义非同凡响。

首先，明本潮州戏文具有巨大的文化价值与文物价值，它给我们提供了有关明代社会的许多宝贵资料，可以从社会学、历史学、民俗学、语言文字学等许多方面对它们进行研究。

举例来说，这些戏文为我们提供了明代前期至中后期约二百年时间潮汕地区各种民俗活动的情况，如春节、"十五夜"（元宵节）、清明、"五月节"（端午）、"七月半"（"薛孤"鬼节）、中秋节、"廿九夜"（除夕）等节庆习俗，还有诸如"出花园"（成人仪式），红白二事（"做好事"与"做斋"）以及民间的驱鬼习俗、禁忌习俗、求神问卜、谢神禳灾、各种术数等等。戏文中展现的具体生动的民俗场景，是明代潮汕百姓情感与精神的重要载体，是维系民众和谐生活的一种重要仪典。如《荔镜记》从第五出《邀朋赏灯》开始，至第六出《五娘赏灯》、第七出《灯下搭歌》、第八出《士女同游》，一共用四出篇幅描写潮州元宵节的热闹景象。

> 今冥（夜）元宵，满街人炒（吵）闹。门前火照火，结彩楼。今冥是元宵景致，谁厝（何地）娘仔不上街来游嬉？
>
> 鳌山上都是傀儡仔（安仔），不免去托一个来去得桃（玩耍）。
>
> 元宵景，好天时，人物好打扮，金钗十二。满城王孙士女，都来游嬉；今夜灯光月团圆，琴弦笙箫，闹满街市。

这些可以说是明代潮汕元宵习俗的真实展现，为寻好兆头，游赏人都会买一个"安仔"（傀儡仔）回家"得桃"摆设。

> 今冥官民同乐，人人爱风调雨顺，国泰民安。②

① 饶宗颐：《〈明本潮州戏文五种〉说略》，见广东省潮剧发展与改革基金会编著《明本潮州戏文五种》，广东人民出版社1985年版，第5页。

② 引文均见广东省潮剧发展与改革基金会编著《明本潮州戏文五种》，广东人民出版社1985年版，第373－377页。

这些节庆场景的描绘，表现了潮汕百姓祈求平安和顺，趋吉避凶的企盼和热闹祥和的节日气氛。据《揭阳县志》（清乾隆四十四年刻本）载：

> 上元（按：元宵节），张灯树，放烟花，扮八景，舞狮子……乡村架秋千为戏，斗畲歌，善者胜。

《澄海县志》（清嘉庆十三年刻本）也载：

> 十五日为上元节……十一日夜起，各神庙街张灯，士女游嬉，放花爆，打秋千，歌唱达旦。今俗元夜，各祠庙张灯结彩，竟为鳌山，人物台榭如绘。……十六日收灯，各分社演戏。

这些记载，与《荔镜记》的描写很相似。这些节庆民俗，让我们看到古代中国人追求和谐、崇尚平衡的思维方式与待人处世的基本理念，加深我们对中华博大精深传统文化的了解。近几年，除春节外，国家法定节日增加了清明节、端午节、中秋节，它的意义绝非让百姓单纯地休闲放假或吃吃喝喝。其实，过一次传统节日，就是对中华民族文化之根的一次亲善与接近，是对自己祖先智慧的一种认同，对民族文化魅力的一种体验。所以，从民俗角度看待明本潮州戏文，其意义与价值非同寻常。

其次，从戏曲史的角度说，明本潮州戏文的发现是戏曲史上一件大事。《金钗记》《蔡伯喈》《荔镜记》等，或写本，或刻本，都是戏曲文献宝库中罕见的海内孤本，它们都是舞台演出本，为我们提供了丰富的明代舞台演剧史料，可以从剧种（如南戏如何演化成潮剧）、剧目（如《刘文龙菱花镜》如何改编成《刘希必金钗记》）、题材（如《荔镜记》与《荔枝记》有关陈三五娘故事的演化）、唱腔（如南戏唱腔如何演化成潮腔潮调）以及舞台演出、语言、俗字、版本等许多方面进行研究。《刘希必金钗记》是迄今发现的最早的南戏写本，《蔡伯喈》是迄今发现的最早的单独为一个角色（男主角蔡伯喈）准备的舞台演出脚本，它们为南戏在粤东的流行与传播提供了绝好的证据，为"南戏之祖"《琵琶记》提供了另一种非常珍贵的版本，让我们看到民间艺人如何把这个古典名剧搬上舞台。

一般来说，文学剧本搬上舞台，总要经过一番增删改动的，名剧也不例外。《蔡伯喈》"总本"就删去了原来《琵琶记》第三出《牛氏规奴》和第十五出《金闺愁配》，把次要人物的戏加以删节，使剧情更加紧凑，舞台演出更加集中，这是非常必要的。有的地方，从演出方面考虑，也增加了一些内容，如第十九出（即《琵琶记》原本第十八出《牛宅结亲》），增加了热闹的婚礼场面，如揭盖头、"做四句"（潮州婚礼仪式中的一项，用四句话祝颂婚礼）说吉祥话，增加看茶，讨酒等表演，使婚礼的"潮州味"更浓郁。尤其要指出的是《蔡伯喈》对原本《琵琶记》有一些重要的改动，如原本

《丹陛陈情》一出，蔡伯喈并没有向皇帝申明自己家有妻室，《蔡伯喈》写本中蔡声明"奈臣已有粗糠配"，这一改动非常重要，使蔡伯喈忠贞形象始终如一。这些地方，写本更胜原本。

再次，七种潮州戏文中，《荔镜记》《荔枝记》《金花女》《苏六娘》共四种均为潮州民间故事题材的戏曲，这一点特别引人注目。中国戏曲史上，今存明代的戏曲剧本，包括南戏、传奇、杂剧的本子数以百计。但剧本出自某一地域，演绎某一地域的民间故事，则甚为罕见。因此，明本潮州戏文的出现，它的鲜明的地域性特征，是中国戏曲史尤其是明代戏曲史上一道独特而亮丽的风景。

陈三五娘（《荔镜记》与《荔枝记》故事）、金花女、苏六娘的故事，从明代嘉靖万历以降到今天，一直在潮州舞台上演绎，这些乡土题材的民间故事几百年来受到潮州百姓的追捧，不是没有原因的。对乡土题材，无论是编剧家还是观众，都表现了一种文化认同，它给人一种情感上的亲切感，一种强烈的身份认同感。潮州人对家乡的眷恋，无论是近在咫尺，还是漂流在外，远涉重洋，都不忘家乡父老乡亲，不忘报答桑梓。由于地域文化相同，道德观念相似，风俗习惯相类，从明代嘉靖开始的这种乡土题材的创作，形成了潮剧关注本地题材的优良传统。这种传统，今天的潮剧一直在继承与发扬。

七种潮州戏文，包括乡土题材的剧目与改编自南戏的剧目，毫无例外表现出鲜明的潮州地域特色。如景观名物，风气习俗，乡音歌谣，土谈俗语，都给人留下深刻的印象。如《刘希必金钗记》的改编就十分引人注目。剧作写的不是潮州本土故事，但剧中出现的潮州胜迹如灵山寺、凤城、洗马桥、洗马河，出现潮州童谣《公婆相打》与"拜得鲤鱼上竹竿"的"决术"，出现请客吃槟榔的习俗，还有"十五夜""廿九夜"的节庆习俗，出现大量如"痴哥""大菜头""平长"等潮州话词汇。浓郁的潮州味使《金钗记》被打上深深的潮州地域烙印，使它成为南戏向潮剧转型的第一个重要剧本，它有力地宣告了潮剧的诞生。

明本潮州戏文是潮剧生成发展的重要标志，虽然这些剧本今天看来构思较粗糙，场面处理枝蔓较多，人物形象还欠鲜明，但是，浓郁的潮州味，鲜活的戏剧场面，生动的潮州话语汇，使明本潮州戏文开始形成潮剧贴近乡土、贴近民众的艺术传统，充满抒情搞笑的娱乐精神。这种传统与精神，值得今天潮剧学习与继承。

举例来说，明本潮州戏文对戏曲语言的运用，尤其是对潮州话语汇的运用，就非常到位，非常成功。《荔镜记》中有林大鼻唱的〔四边静〕（无嬷歌）（按：嬷，潮音亩，指老婆），真是叫人绝倒：

> 拙年（拙，音盏。拙年，近年）无嬷守孤单，清清（原作青）冷冷无人相伴。日来独自食，冥（夜）来独自宿；行尽暗膑路，踏尽狗屎乾。盘尽人后墙，屎肚（肚皮）都蹊（刺）破。乞人力（逮住）一着，鬃仔去一半。丈夫人（男子汉）无嬷，亲象（真象）衣裳讨无带。诸娘人（女人）无婿，恰是船无舵，拙东又拙

西，拙了无依倚。人说一嬷强十被，十被甲（盖）也寒。①

无独有偶，《苏六娘》中净扮林婆有〔卜算子〕（葵扇歌）：

 伞仔实恶持（难拿），葵扇准（当成）葵笠。赤脚好走动，鞋子阁下（腋下）挟。裙裾槲纳起，行路正斩截（齐整）。②

 这两首潮州歌仔，可谓异曲同工，生动有趣，动作性强，不难想见舞台演出时人物之噱头十足，神采飞扬。这两首潮州歌仔，代表了明代潮剧运用潮州话语汇之最高成就。

 据知名文字学家、语言学家、潮州人曾宪通教授统计，明本潮州戏文运用的地道潮州话语词在400个以上，他还选取了约200句潮州方言句型，如"阿爹，天时透风，无物卖。""林婆，你来若久了？"等等进行剖析，说明这些戏文地域性特征非常明显，其潮州话语汇与句型的运用十分生动。③ 其实，鲜明的地方语言特色是地方戏曲剧目成功的重要标志之一，它表明剧目"接地气"，贴近生活，贴近百姓。戏曲是演给广大群众看的，不是演给少数人看的，因此，生活化的口语俗语的运用非常重要，尤其在乡土题材剧目中更应如此。反观这些年潮剧的演出，舞台上"展书句"（指文绉绉的书面语言）过多过滥，这方面实在应向明本潮州戏文学习借鉴，用生活化、口语化的戏曲语言演绎人物故事的艺术传统应予以发扬光大。李渔说："凡读传奇（戏曲）而有令人费解或初阅不见其佳，深思而后得其意之所在者，便非绝妙好词。……总而言之，传奇不比文章，文章做与读书人看，故不怪其深；戏文做与读书人与不读书人同看，……故贵浅不贵深。"④ 诚哉斯言。

① 见广东省潮剧发展与改革基金会编著《明本潮州戏文五种》，广东人民出版社1985年版，第374页。
② 见广东省潮剧发展与改革基金会编著《明本潮州戏文五种》，广东人民出版社1985年版，第789页。
③ 曾宪通：《明代戏文五种的语言述略》，见陈历明、林淳钧编《明本潮州戏文论文集》，艺苑出版社2001年版，第377－416页。
④〔明〕李渔：《闲情偶寄》卷一"贵显浅""忌填塞"，见中国戏曲研究院编《中国古典戏曲论著集成》第七册，中国戏剧出版社1959年版，第22、28页。

论明本潮州戏文《刘希必金钗记》

《刘希必金钗记》写本1975年于广东潮州出土，该戏文改编抄写于明代宣德六年（1431年），距今已580年。

《刘希必金钗记》第一出即由末角开场报告剧情梗概：

(末白）怎觑得《刘希必金钗记》？
即见那邓州南阳县忠孝刘文龙，父母六旬，娶妻肖氏三日，背琴书赴选长安。一举手攀丹桂，奉使直下西番。单于以女妻之，一十八载不回还。公婆将肖氏改嫁，□□日夜泪偷弹。宋忠要与结情缘，□文龙□□复续弦。吉公宋忠自投河，□□□□□□，一时为胜事，今古万年传。①

全剧的大意是：河南邓州府南阳县书生刘文龙（字希必），与肖氏结为夫妻。新婚三日后，刘即赴长安考科举，得中状元。曹丞相拟招他为婿，刘文龙以"家有兔丝瓜葛夫妻，六旬父母望吾归故里"为由拒之。曹丞相心有不满，奏请圣上派遣刘文龙出使单于国。单于欲以公主妻之，刘无法只得屈从。幸公主贤惠，在她的帮助下，刘乔装潜回长安。皇上加官封赐，文龙回故里省亲。时距文龙离家已二十一年！先前刘父、刘母认定儿子已死，拟将肖氏改嫁乡人宋忠。肖氏不从，投河自尽遇救。宋忠逼婚，恰文龙归来，宋忠与媒翁吉公畏罪投河，文龙阖家于是团圆。

《刘希必金钗记》从刘文龙新婚写起，开头的戏剧情事与《琵琶记》相似：燕尔新婚，高堂庆寿，士子离家赴考。《琵琶记》后来写蔡伯喈入赘牛丞相府，家乡陈留郡发生灾荒，蔡家经历种种变故；《金钗记》则写刘文龙拒婚曹丞相，由此而引发人生一系列遭际：当了匈奴单于的驸马，十八年后才在公主的帮助下潜回朝京，但发妻却被人逼婚自杀……整个戏遵循的是后来李渔所归纳的"一人一事"的传统戏曲剧作法，以刘文龙为中心，以他离家赴考为线索，集中写他中举后个人婚姻生活的变故：拒婚丞相府，入赘单于朝，发妻肖氏同样遭遇厄难。

《金钗记》在结构上分为三大段落：从开场至第十三出中状元为第一段落，写刘文龙赴考及对家乡父母与新婚妻子的不舍与眷恋；第十四出至第五十出是全剧的中心段落，写刘文龙被丞相逼婚与入赘单于国为驸马。其中有些戏剧场面相当感人，如第十七

① 广东省潮剧发展与改革基金会编著：《明本潮州戏文五种》，广东人民出版社1985年版，第4-5页。

出写刘文龙理直气壮以"再娶重婚是甚道理"驳回曹丞相的逼婚；第三十一出写刘文龙拟以一死拒为单于女婿；第四十出、四十五出写刘文龙说服公主助其逃回家乡，场面婉转细腻，情见乎词。刘并非那种花心人物，贪恋美色与荣华富贵，他忠于国家，矢志不渝，千辛万苦回乡与父母发妻相聚，十分难能可贵。第五十七出至第六十七出为第三段落，写文龙潜回帝京受封赏及返乡省亲情事，其中如第六十三出写文龙夫妻于洗马桥边相会，场面波谲云诡，荡气回肠。

从《金钗记》的剧情来看，搬演的情节关目似乎都是当时的"寻常熟事"（语见宋耐得翁《都城纪胜》）：士子上京赴考，大官恃权逼婚，番邦公主招婿，媳妇投河遇救等。这些情节，既有写实成分，又有传奇色彩。从唐宋以降，士子赴考而导致婚变、家变的故事，可谓车载斗量。一些士子攀登科举"天梯"爬上去之后，身份地位陡然改变，"朝为田舍郎、暮登天子堂"。因此，"贵易妻、富易交"，引发了不少家庭悲剧。徐渭在《南词叙录》中列为"宋元旧篇"的六十五种戏文，一半以上是写士子赴考后引发的家庭变故的，如《赵贞女蔡二郎》《王魁负桂英》《王十朋荆钗记》《朱买臣休妻记》《司马相如题桥记》等等，无一不属于这种题材。其实，士子赴考，多数人是考不上的，这些考不上的士子最后可能沦落异乡或客死他乡，但这类题材过于严苛，对百姓心中的理想企盼打击太甚，在水火中挣扎求生的百姓并不愿意在遭受生活熬煎之后，于看戏时再受二度熬煎，这就是旧时代中国戏曲舞台上极少悲剧而较多喜剧，并几乎都给以大团圆结局的重要原因。因此，许许多多士子赴考落第的悲惨故事题材不被看好，这些故事理所当然地从舞台上消失了（只有《柳毅传书》等极少数剧作以落第士子为主人公）。舞台上演出的绝大多数是士子中举否极泰来的悲欢离合的故事。这类故事既是现实生活中存在的，又具传奇性，如《刘希必金钗记》所写的，刘希必虽然中举了，但变故纷至沓来，先是曹丞相逼婚，刘顶住了，接着是单于逼婚，这一次他没顶住。这也是人之常情，他还想活着回家见父母发妻。他做了驸马，却终日以泪洗面（这多么像《四郎探母》中的杨四郎），好在公主识大体明大义，助他潜回汉朝。由于在匈奴度过了他青壮年的大好时光，归家后成了亲属乡人眼中一位"陌生的刘文龙"，乡亲们"疑他是鬼"，虽然朱颜已改，须发苍霜，但他的心依然向着家乡父老，向着发妻肖氏。故事显然糅合了从《琵琶记》《荆钗记》到《苏武牧羊记》《香囊记》的某些情节，为我们塑造了一位忠贞至孝的刘文龙的艺术形象。他面对权势不屈服，面对富贵不动心，从不辱君命到不忘父母与糟糠之妻，忠孝两全，贞烈兼备，二十一年的悲欢离合，锻铸出刘文龙忠信耿直的个性品格。

《金钗记》通过描写刘文龙坎坷的命运遭际与个人的禀赋情操，集中表现了当时社会的道德理想，表达了孟子所概括的儒家的"富贵不能淫，贫贱不能移，威武不能屈"的理想人格与坚毅精神。这种精神与人格，一直是中华民族精神文化中最宝贵的部分，因此，这类故事绝大多数国人百姓乐于接受，乐于欣赏。当然，今天看来，剧作所描写的愚忠死节的理念，已成昔日黄花，难免陈旧迂腐，但其中要展现的刘希必的精神品

格，依然动人，其题旨所闪现的思想文化光辉，仍然应给予较高评价。

《金钗记》改编自元代南戏《刘文龙菱花镜》。《刘文龙菱花镜》今已失传，但我们从《汇纂元谱南曲九宫正始》中可见到它的佚曲二十二支（钱南扬《宋元戏文辑佚》辑合为二十一支），其开头〔女冠子〕两曲所叙剧情大意为：

〔女冠子〕听说文龙，总角（指少年）时百事聪慧。汉朝一日，遍传科诏，四海书生，齐赴丹墀。匆匆辞父母，水宿风食，上国求试。正新婚肖氏，送别嘱咐，行行洒泪。

〔前腔换头〕① 二十一载离家去，奈光阴如箭，多少爹娘虑。忽然回里，衣冠容颜，言语举止，旧时皆异。天教回故里，毕竟是你姻缘，宋忠不是。忙郎（指乡人）都看，小二觑了，疑他是鬼。

从这两首〔女冠子〕曲来看，可见《刘希必金钗记》是根据元代南戏《刘文龙菱花镜》改编的，剧中主要人物与情事大体相同，之所以一取名《菱花镜》，一取名《金钗记》，是因为刘文龙（字希必）离家赴考前，新婚妻子肖氏交付他"三般古记"，即弓鞋、金钗与菱花镜三种信物，"剖金钗、拆菱花，每半留君根底；弓鞋儿各收一只"（第七出）。所以剧名或曰《金钗》，或曰《菱花》，指的都是临别时的信物，并非说剧情有何不同。不过，元代南戏传到福建与潮州后，由于改编者兴致不同，情趣各异，故事变了形也是难免的。福建莆仙戏今存有《刘文龙》剧目，写刘文龙陪同王昭君前往匈奴和亲，就让人倍感诧异；而福建梨园戏有《刘文良》剧目（闽南话良、龙同音，当为《刘文龙》之讹读），有钗镜重合，人物故事与《刘文龙菱花镜》近似。② 安徽贵池傩戏也有《刘文龙》剧目，基本情节如庆寿、赶考、中元、和番、招驸马、公主设计、逃归等与元戏文《刘文龙》或潮州戏文《金钗记》大同小异。傩戏还出现了玉皇大帝，把媒翁吉公换成了媒人吉婆，吉公则成了与文龙同去赴考的士子。③

元代南戏《刘文龙菱花镜》究竟出自何书或何故事，至今仍然未详。已故著名戏曲小说学者谭正璧在《话本与古剧》中说："《刘文龙菱花镜》，戏目似较完整。作者不详，本事来源亦无考。"④ 不过，当代戏曲学者康保成据明代《国色天香》卷一《龙会

① 前腔换头：曲子板式名称。南戏曲牌书写体例，凡重复袭用某一曲牌，除开头一曲标明曲名之外，其余皆以"前腔"标出。如此处即重复上一曲〔女冠子〕。所谓"换头"，即将上一曲开头替换，如此处用"二十一载离家去"换掉上一曲开头的"听说文龙。"

② 刘念兹：《宣德写本〈金钗记〉校后记》，见陈历明、林淳钧编《明本潮州戏文论文集》，艺苑出版社2001年版，第30页。

③ 江巨荣：《南戏〈刘文龙〉的流传及剧情的变迁》，见陈历明、林淳钧编《明本潮州戏文论文集》，艺苑出版社2001年版，第91—96页。

④ 见谭正璧著、谭寻补正《话本与古剧》一书内《宋元戏文三十三种内容考》"刘文龙"条目，上海古籍出版社1985年版，第238页。

兰池录》记载："肖氏之夫，本汉娄敬，诈曰文龙。"① 而娄敬即刘敬，《史记》卷九十九有《刘敬叔孙通列传》。把刘文龙附会到汉高祖刘邦时的娄敬身上，似有点牵强。真相到底如何很难说。不过，穿凿附会，张冠李戴，在戏曲小说中是一件极寻常的事，也不用大惊小怪。

明清两朝，有关刘文龙的戏曲及唱本相当流行，除以上列举之外，谭正璧指出：

> 与之同题材的有清初人所作《说唱刘文龙菱花记》。叙唐刘文龙娶肖贞娘为妻，夫妇爱好，为后母所嫉。文龙上京赴考，贞娘碎菱花镜为二，各执其半，为将来信物。文龙病误试期，在京与妓女云娇相恋，遂留京待下届试期。后母乃诳称文龙已死，逼贞娘改嫁其内侄元仲。贞娘誓死不从，元仲百计谋娶，复逼死贞娘之父。……②

将背景易汉为唐，人物故事有较大改动，甚至主要人物名字都有不同，这反映了《刘文龙菱花镜》在不同时期的演变。

以上是明本潮州戏文《刘希必金钗记》的"母本"元代戏文《刘文龙菱花镜》的本事及剧目流变的大体情形。

《刘希必金钗记》全剧共六十七出戏，如果演出，估计要演十个小时以上，约三四个夜晚才能演完（这是明代传奇戏曲的通例，实际上也可说是通病，大多数剧作都显得冗长，正因为如此，折子戏演出大行其道）。《金钗记》篇幅最长的是第六十五出，有两千多字，九支曲子；最短的是第六十二出，只有约七十字，是一出过场戏，写钦差到邓州南阳县封赠刘文龙全家。可以说是长短不拘，形式灵活。

上面说过，《金钗记》说白部分采用大量潮州方言词汇，演出时是用潮州话口白来念的。该剧究竟用什么声腔来演唱呢？对这个问题，学者有不同看法。

戏曲文物专家刘念兹认为宣德写本标明"新编全相南北插科忠孝正字《刘希必金钗记》""现在仍然流行在粤东沿海一带的正字戏古老剧种，与此有很大关系"。③《中国戏曲曲艺辞典》望文生义，将"正字"与"正字戏"剧种等同起来，该辞典在"正字戏"条释文中说："旧称正音戏""宣德年间已有剧本《刘希必金钗记》流行"。④

已故知名潮剧学者陈历明认为《金钗记》"演唱使用的是中原音韵（正字）"。但奇怪的是，他不是从声腔上进行论证，而是采用旁敲侧击的方法，从墓葬出土的铜镜上

① 康保成：《潮州出土〈刘希必金钗记〉叙考》，见陈历明、林淳钧编《明本潮州戏文论文集》，艺苑出版社2001年版，第49—50页。
② 谭正璧著、谭寻补正：《话本与古剧》，上海古籍出版社1985年版，第238页。
③ 刘念兹：《宣德写本〈金钗记〉校后记》，见陈历明、林淳钧编《明本潮州戏文论文集》，艺苑出版社2001年版，第30页。
④ 上海艺术研究所、上海剧协合编《中国戏曲曲艺辞典》，上海辞书出版社1981年版，第217页。

的铭文（江西"吉安路胡东石作"）及《金钗记》附录的《三棒鼓》属于江西花鼓，还有墓主书写剧本的瓷碟类似江西景德镇产品等来论证《金钗记》唱的是江西"弋阳的正字"。① 这实在很难令人信服。潮剧并非来自正字戏或弋阳腔，《金钗记》的所谓"正字"绝非指正字戏，刘念兹自己也认为"至今尚未发现广东正字戏的传统剧目中有此剧的痕迹"②。至于《三棒鼓》根本就不是什么"江西花鼓"，据清代姚燮《今乐考证》中《缘起》引《事物原始》云：

> 三杖鼓始于唐时，咸通（860—874）中王文举好弄三杖。今越人及江北凤阳之男妇，用三杖上下击鼓，名曰"三棒鼓"。③

该书又引李有《古杭杂记》云：

> 杭州市肆有丧之家，命僧为佛事，必请亲戚妇人观看……每举法事，则一僧三四棒鼓，轮转抛弄，诸妇女竟观以为乐。④

这说明"三棒鼓"乃唐时打击乐遗响，流行于杭州一带，与"江西花鼓"毫无关系。从这些记载来看，"三棒鼓"估计随南戏从温杭流传至福建而到达潮州的。

《金钗记》不是正字戏，也不是江西弋阳的正字。这个"正字"，指的是书写端正，或如饶宗颐大师所说，是用潮州话正音演唱。

总之，我们认为《刘希必金钗记》是南戏向潮剧转型过渡的一个重要剧本，它既具有南戏的基因，又包含许多潮剧的元素，在唱腔方面同样如此。全剧与其他南戏本子一样，属曲牌体，不少曲牌与嘉靖本《荔镜记》或万历本《金花女》《苏六娘》相同。全剧共有曲牌104个，兹录如下：

〔五供养〕〔八声甘州〕〔菊花新〕〔夜行船〕〔驻马听〕〔金蕉叶〕〔春色满皇州〕〔大斋郎〕〔园林好〕〔皂罗袍〕〔夜合花〕〔风入松〕〔花心动〕〔斗宝蟾〕〔入赚〕〔梁州序〕〔锁南枝〕〔催拍子〕〔江儿水〕〔水底鱼儿〕〔复衮阳〕〔忆多娇〕〔鹧鸪天慢〕〔香柳娘〕〔四边静〕〔望吾乡〕〔青玉案〕〔柳摇金〕〔红绣鞋〕〔出队子〕〔猴山月〕〔杜韦娘〕〔赏宫花〕〔小桃红〕〔庭前柳〕〔罗帐坐〕〔玉抱肚〕〔金钱花〕〔好姐姐〕〔一枝花〕〔太平歌〕〔二犯梧桐树〕〔醉落魄〕〔解三酲〕〔驻云飞〕〔水红花〕

① 陈历明：《〈金钗记〉与潮州戏》，见陈历明、林淳钧编《明本潮州戏文论文集》，艺苑出版社2001年版，第128页。
② 刘念兹：《宣德写本〈金钗记〉校后记》，见陈历明、林淳钧编《明本潮州戏文论文集》，艺苑出版社2001年版，第30页。
③ 中国戏曲研究院编：《中国古典戏曲论著集成》第十册，中国戏剧出版社1960年版，第59页。
④ 中国戏曲研究院编：《中国古典戏曲论著集成》第十册，中国戏剧出版社1960年版，第59页。

〔三棒鼓〕〔扑灯蛾〕〔北燕归巢〕〔蛮牌令〕〔风入松慢〕〔哭相思〕〔五更子〕〔黑麻序〕〔步步娇〕〔雁儿舞〕〔惜奴娇序〕〔浆水令〕〔梨花儿〕〔粉蝶儿〕〔排歌〕〔称人心〕〔红衫儿〕〔降都春〕〔降黄龙〕〔黄莺儿〕〔凤马儿〕〔红衲襖〕〔大迓鼓〕〔七娘儿〕〔四时景〕〔散花歌〕〔金字经〕〔醉扶归〕〔川拨棹〕〔好孩儿〕〔集贤宾〕〔琥珀猫儿〕〔人月圆〕〔石竹花〕〔缕缕金〕〔六幺歌〕〔点绛唇〕〔清江引〕〔神仗儿〕〔滴溜子〕〔五方鬼〕〔孝顺歌〕〔罗江怨〕〔寄生草〕〔双劝酒〕〔牧牛歌〕〔临江仙〕〔十二拍〕〔斗双鸡〕〔玩仙灯〕〔梁州令〕〔风简才〕〔木樨花〕〔女冠子〕。另有残出曲牌〔行查子〕〔奈子花〕〔锦衣香〕等。

值得我们注意的是：

其一，全剧曲牌十分丰富，以南曲为主，如〔皂罗袍〕〔锁南枝〕〔解三酲〕等，也有北曲，如〔北燕归巢〕等，更有南北合套，如第二十六出〔北燕归巢〕与〔红绣鞋〕南曲并用，这在当时是艺术革新的一种标志，故剧名之前也以"南北"广而告之。

其二，从以上所录全剧曲牌名目中，有不少是属于徐渭在《南词叙录》中说的"里巷歌谣"，如〔牧牛歌〕〔太平歌〕〔好姐姐〕〔七娘儿〕〔散花歌〕〔大斋郎〕〔四时景〕〔排歌〕〔大迓鼓〕〔好孩儿〕等，这说明《刘希必金钗记》属于初期戏文，俚歌俗曲的广泛使用正是它的一个基本特征。

其三，嘉靖本《荔镜记》中标明"潮腔"的八支曲子，即〔风入松〕〔驻云飞〕〔梁州序〕〔望吾乡〕〔醉扶归〕〔四朝元〕〔大河蟹〕〔黄莺儿〕，在《刘希必金钗记》中，除〔四朝元〕〔大河蟹〕未见外，其余皆见，其中有五出用了〔望吾乡〕曲，三出用了〔风入松〕〔驻云飞〕曲（每出少则一二支曲，多则六七支不等），试举第六出几支〔风入松〕曲用韵为例，韵脚用字分别为"启、纪、备、理、李、利、意、儿、第、里、机、离、义、儿、你、疑、义、时、旨、庇"，这些用字，全押潮州韵，所以，我们估计《刘希必金钗记》中〔风入松〕诸曲，可能是用潮腔演唱的，只是未特别标明而已。

其实，饶宗颐先生早就指出，《刘希必金钗记》剧名的"正字"，指的是用潮州话的"正音"，"以示别于完全用潮音演唱的白字戏"。他说：

> 最可注意的是"正字"一名称的使用。潮州戏称正字，亦称为正音，意思是表示其不用当地土音而用读书的正音念词。……潮州语每一字多数有两个音，至今尚然。一是方音，另一是读书的正音。……
>
> 正音即是正字，与白字（潮音）分为二类。虽然宾白仍不免杂掺一些土音，但从曲牌和文辞看来，应算是南戏的支流，所以当时称为"正字"，以示别于完全

用潮音演唱的白字戏。①

在这里，饶宗颐虽未明确肯定《刘希必金钗记》是一本潮州戏，但他认为潮州语音有方音土音与读书正音两种读法，这本戏文是读潮州话正音的，剧名前的"忠孝正字"的"正字"，指的就是潮州话的正音的意思。饶先生这种看法，笔者非常赞同。

《刘希必金钗记》中许多唱段或下场诗，就是押潮州话正音韵脚的，兹以第七出和第八出为例。

第七出旦扮肖氏唱：

〔前腔换头〕听启：奴有芳心，对不老苍天，诉君得知。奈孤帏漏永，春宵无寐。及第蓝袍若挂体，急须返故里。

同出肖氏下场诗为：

我夫来日赴科场，功名拆散两鸳鸯。
愿君此去登高第，夺志标名衣锦香。

第八出公婆唱：

〔锁南枝〕孩儿去今日中，公婆来相送。此去身安乐，得意到蟾宫。愿得鱼化龙，荣归日称门风。

肖氏唱：

〔江儿水〕丈夫今朝去，赴试分别离。途中全把身心记，忆着萱堂，奴家周济，休要恋鸾帏，莫把奴抛弃。

这些地方，押的都是潮州话正音的韵。兹不一一赘举。

有意思的是，宣德写本《刘希必金钗记》末尾附页，有残文南散曲〔黑麻序〕四支，内容为咏春夏秋冬四季，是古南曲的佚曲，十分难得。兹录如下：

〔黑麻序〕（春）春景融和，百草万花绽开千朵。见游蜂浪蝶，□□颠播。相

① 饶宗颐：《〈明本潮州戏文五种〉说略》，见广东省潮剧发展与改革基金会编著《明本潮州戏文五种》，广东人民出版社 1985 年版，第 15 页。

□惜花杨贵妃，娇姿艳色多。甚袅娜，且问若简，不怕岁月蹉跎。

（夏）榴火，金焰烘波，滚浪龙舟斗唱菱歌。叹忠臣屈原，投水汨罗，贬挫。青红五彩结，沉浮坠水波。应端午，共赏凉亭，同饮蒲酒赏新荷。

（秋）姮娥，移近天河，朗照阎浮，燃指如梭。□牛郎织女，会少离多，情可。……

（冬）风雪，冰冻□河，孝顺王祥救母身卧。动天恩感应，龙王阴察，资助。金鱼聚挟窝，娘身病痊可。孝心多，携手并肩，红炉唱饮高歌。①

这四支咏春夏秋冬的明代南曲《四季歌》，附于剧末，用歌戈韵，如用潮州话来演唱，完全押韵，这是否也透露出《刘希必金钗记》演出时曲子演唱腔调的一些信息呢?!

① 参考林道祥《〈明本潮州戏文五种〉零扎》，见陈历明、林淳钧编《明本潮州戏文论文集》，艺苑出版社2001年版，第282页。

明本潮州戏文《苏六娘》的来龙去脉

"欲食好鱼白腹鲳,欲娶娇妻苏六娘。"潮州地区流行的这两句谣谚说明关于"苏六娘"的故事,一直是潮州百姓关于爱情与人生的一个美丽传说,它和"陈三五娘""金花女"一样是潮州地区流传遐迩、家喻户晓的故事。明本潮州戏文《苏六娘》,正是我们目前所能见到关于这个故事的最古老的传本。

明本潮州戏文《苏六娘》附刻于《重补摘锦潮调金花女大全》之上栏。"此书卷头卷尾犹沿古卷子本款式,文字、版式略如万历本《荔枝记》书版,可能也是万历初期刊本。"① 原书为日本"东京长泽规矩也博士所藏,现归东京大学东洋文化研究所。"② 戏文本子则据台湾大学教授吴守礼先生编印的《明清闽南戏曲四种》影印。但正如饶宗颐先生指出的,具有"潮调"名目,人物故事语言都是潮州的,"把它单纯列入'闽南'的范围,似乎不甚公允。"③

明本潮州戏文《苏六娘》是一个凄美的爱情故事,故事的女主人公苏六娘,是揭阳荔浦村人(也作雷浦村,戏文作吕浦村),男主人公郭继春为潮阳西芦村人。《苏六娘》和《金花女》一样,并非全本,而是一个锦出戏,共有十一出,即一、六娘对月;二、林婆见六娘说病;三、林婆送肉救继春;四、六娘写书得消息;五、桃花引继春到后门;六、六娘不嫁会继春;七、六娘对桃花叙旧;八、六娘死继春自缢;九、苏妈思女责桃花;十、六娘想继春刺目;十一、六娘出嫁。

明本潮州戏文《苏六娘》和当代作为潮剧名剧的《苏六娘》(张华云改编本)在情节上有许多不同的地方。戏文说的是苏六娘与郭继春两情相悦,两人在西芦曾有过五年相聚相恋的幸福时光。分别后,刻骨铭心的相思给六娘带来极度痛苦,她望月慨叹:"君今在东妾在西,百年姻缘隔天涯。时间倏忽容易过,春去无久秋又来。"(一、《六娘对月》)媒人林婆前来苏厝替郭继春说媒,但苏妈未答应,林婆说起继春病重,六娘托林婆带去金钗罗帕,并割股让林婆带去给继春治病。(二、《林婆见六娘说病》)。继春醒后,郭妈万分欣慰,表示"得伊(指六娘)来做我媳妇,七日不食腹不饥"。(三、

① 杨越、王贵忱:《〈明本潮州戏文五种〉后记》,见广东省潮剧发展与改革基金会编著《明本潮州戏文五种》,广东人民出版社 1985 年版,第 830 页。
② 饶宗颐:《〈明本潮州戏文五种〉说略》,见广东省潮剧发展与改革基金会编著《明本潮州戏文五种》,广东人民出版社 1985 年版,第 9 页。
③ 饶宗颐:《〈明本潮州戏文五种〉说略》,见广东省潮剧发展与改革基金会编著《明本潮州戏文五种》,广东人民出版社 1985 年版,第 5 页。

《林婆送肉救继春》）六娘让婢女桃花捎书信给继春，"我有满怀春消息，全凭桃花报你知"。六娘交代桃花，如继春病愈可，即请来晤面；恰林婆前来报讯：好在有六娘割股，继春病有起色。（四、《六娘写书得消息》）桃花引郭继春前来与六娘相见。见面时，"欢喜未过又更添烦恼"，因六娘见继春"形容憔悴，颜色枯槁"。（五、《桃花引继春到后门》）苏父苏妈已将六娘许身杨家，杨家前来催亲。六娘问计于继春，继春提出私奔，六娘说不可，郭苏两家不是独子便是独女，双方父母年老无人照看，不能私奔；六娘提出抢亲，但郭说自己一介儒生，"身单力薄"，干不了抢亲的事。就这样，两个年轻人找不到好办法，郭继春一句"这不行那不行，杨家来（娶），便共伊去罢。"惹怒六娘，郭苏二人激烈争吵起来。（六、《六娘不嫁会继春》）六娘绝望，为感谢桃花多年陪伴照料，把一箱衣服与首饰送与桃花后气绝身亡。（七、《六娘对桃花叙旧》）郭继春回到家，"忆着当初割股人，无计共伊结成双"。怨愤之下，将金钗踹踏，罗帕拍碎。桃花前来报丧，郭也自缢而死。（八、《六娘死继春自缢》）六娘死后，苏妈责备桃花："自小跟娘西芦去，娘为乜人病相思？"苏家对郭苏二人的私情还一直蒙在鼓里。正在苏妈责骂桃花，桃花叙说因依之际，突然报知六娘"返魂"复活了。（九、《苏妈思女责桃花》）苏六娘复活后，坚守对继春的承诺，为了不让杨家"来相缠"，拟学古人刺目毁容。正在此时，郭继春也"返魂"复活了，"天神月老从志愿，使恁返魂再结亲"。（十、《六娘想继春刺目》）最后，六娘辞别父母，出嫁西芦。"若得郭郎做官时，朝廷诰封侯德妇。"（十一、《六娘出嫁》）

不难看出，明刻戏文《苏六娘》与当今还活跃于潮剧舞台的《苏六娘》有很大的不同，这里既没有风靡潮汕观众的折子戏《桃花过渡》，也没有《杨子良讨亲》，但明刻本《苏六娘》依然是一个扣人心扉的戏文，男女主人公郭继春与苏六娘由于想不出好主意，找不到出路，只好以死殉情，谱写了一曲哀婉的爱情之歌。试想，在礼教的桎梏下，男女青年双方对自身的婚姻完全没有话语权的情势下，爱情哪有自己的位置呢！可见酿成苏郭爱情悲剧的主因，乃在于外力的压迫，在于有权势的杨家催婚日紧，苏家父母既不了解女儿的私情，更无力抗拒杨家的逼婚。在这种情况下，年轻人想出了两条计策，但都遭到对方的否决，终于计无所出，不欢而散。实际上是在"压力山大"的情势下，爱情没有办法找到立足之地，于是一个气绝，一个自缢，用这种极端的方式来维护爱情的神圣，真是令人扼腕！

明刻《苏六娘》戏文演绎的故事，是潮州地区一对青年男女苏六娘和郭继春的爱情悲剧，原本属于当地一个真实发生的故事，也即是说，明代戏文《苏六娘》是据一个真人真事的爱情悲剧而敷演成编的。何以见得呢？

依据之一，苏六娘之家乡揭阳荔浦村与郭继春之家乡潮阳西芦村，两地距离只有四十华里（20千米），分属榕江两岸，来往相当方便。苏六娘曾在其娘亲之老家西芦尚厝

居住，期间邂逅郭继春，两人因此有五年之相聚相恋的时光。①

依据之二，饶宗颐先生曾说："苏六娘是揭阳雷浦村人，清时谢链尝将她的故事写成长诗，载于其所著的《红药吟馆诗钞》。"今将谢链（字巢云）之《苏六娘长歌并序》引录如次：

> 明季有苏六娘者，揭阳荔浦村人，去余家二里许。六娘幼以美名著，母氏为棉之西胪，二家豪富垺程卓。花开陌上时，随母往来。因与郭生者两相爱慕，私有伉俪之约，终以不遂，毕命江波。其志可悯，其情可悲。近二百年来，文人无咏及者。梨曲村歌，传讹失实。夫陈三屈节，漫步武于六如；余娓题诗，空寄情于半偶。以此例彼，何啻瑕瑜。余悲世俗之不察，与淫奔者同类而非笑之也。略序其事，谱为韵语。庶令知者有所考云。
>
> 杜鹃花开枝连理，啼血芳魂唤不起。红颜命薄为情多，多情谁似苏家女？苏家有女字六娘，深闺二八美名扬。卓女远山羞眉黛，丽娘吹气胜兰香；天然十指麻姑爪，红玉雕成增窈窕。惭煞唐宫染凤仙，落花流水难成调。西胪风景说豪华，少小曾游阿母家，玉楼人倚西窗月，金屋春停油壁车。尽日窥帘愁贾午，王昌只隔墙东住。偶经蓝驿见云英，从此桃花感崔护。一夕琴声别调弹，求凰有意怜孤鸾，罗带盘成栀子结，避人暗掷隔阑干。岑生薄幸聊复尔，讵料抍作吞鞋死，遂教成智弦超，何年弄玉随萧史。离长会短苦伤神，誓指山河字字真。但愿君心坚如铁，莫愁则墨变成尘。别后几回盼雁鱼，望到团圆月又初，茑萝有心终附木，媒妁无灵枉寄书。太息三生鸳牒误，除将一死偿前错。扁舟诀别迎官奴，特遣桃花渡江去。江水沉沉去不回，相对哽咽掩泪哀。生愧游鱼双比目，死同化蝶逐英台。昔年誓愿悲相左，我不负卿休负我，双双携手赴洪波，银汉无声星月堕。二百年来话风流，残脂賸馥不胜愁。梨园曲按中郎谱，子夜歌传下里讴。么舞么弦空碌碌，竟无蒋防传小玉。红粉香埋久化烟，绿珠井塞倏成谷。美人黄土谁复论，王嫱生长尚有村。寂寂梨花春带雨，年年芳草为销魂。②

从《苏六娘长歌并序》中得以了解到，作者谢链乃揭阳桃山村人，其家离荔浦村苏六娘家仅二里（华里），荔浦村寨门正对桃山。诗人感到"去余家二里许"的苏六娘故事"其志可悯，其情可悲"，便拳拳于心，勃勃于胸，"悲世俗之不察，与淫奔者同类而非笑之也。"乃大胆为之翻案，把这个世俗目为"淫奔"之故事，还其爱情之本来

① 参考陈朝阳《介绍明朝古本〈潮调苏六娘〉》，原载香港《文汇报》1960年6月4日；晓岑《请看〈苏六娘〉之来龙去脉》，载香港《大公报》1960年6月4日。两文又见广东潮剧院艺术室资料组编《潮剧赴京宁沪杭赣港九及访问柬埔寨王国演出有关评介文章选辑》，1961年6月内部印行，第288－292页。
② 饶宗颐总纂《潮州志》第六册，潮州市地方志办公室印（潮内资料出准字第240号），第2931页。

面目。谢链决心将家乡这个"多情谁似苏家女"的故事,长歌当哭,"谱为韵语,庶令知者有所考云。"从《长歌》叙说可知,苏六娘情事之肇始与终结(两人双双跳江殉情),地点与人物皆具体可察,且历历在目,这个发生在毗邻诗人家乡的真实故事,明本戏文将其搬上潮调舞台,但谢链对"梨曲村歌,传讹失实"很不满意,对"文人无咏及者"也深以为憾,因此才有"竟无蒋防传小玉"的喟叹。① 从《长歌并序》可见,"苏六娘"是一个真实发生的故事,将这一故事编成戏文的作者,应该是潮州地区的一位揭阳籍人,因为戏文有的唱辞韵语,都是押揭阳韵的。(下文将举例叙说)

明刻戏文《苏六娘》是一个悲喜剧,原故事主人公六娘与继春最后双双跳江殉情,和戏文所写的一个气绝,一个自缢不同,但不管怎样,两人为情而死是相同的。戏文最后,两人又都是"返魂"复生,"天神月老从志愿,使恁返魂再结亲。"这有点类似《同窗记》(即《梁祝》),古典悲剧的结局一定以喜剧作结,否则观众是不会答应的。所以汤显祖说:"情不知所起,一往而深。生者可以死,死可以生;生而不可与死,死而不可复生者,皆非情之至也。"(《牡丹亭·题词》)明刻《苏六娘》戏文结尾拖上一条"光明尾巴",主人公返魂团圆,表达了百姓理想与企盼,让有情人都成眷属,这在一定程度上符合中国古典悲剧创作规律,即悲剧产生—用非人间的超自然的或神奇的方式,让主人公复仇、复活或成仙幻化—新的团圆结局。

明刻《苏六娘》有十一出戏,每一出都以苏六娘为中心展开戏剧冲突,苏六娘一直处于剧作的核心位置。戏文省去六娘与继春相识相知的过程(不像后来有的改本写郭苏两人属表兄妹关系),锦出戏从《六娘对月》开始,写六娘对继春无休止的想念与刻骨的相思,"终日思君十二时"。值得注意的是,六娘对月祷告"愿上天莫辜负夫妻百世""愿替我君落阴乡";郭继春也曾说"五年半路夫妻债,当初共娘如鸳鸯。"从这些唱辞来看,苏郭两人似已偷吃禁果,私自结合,对礼教作出了大胆的反叛。所以,当得知继春病重时,六娘毫不犹豫托林婆带去金钗等定情信物,并割股与继春疗疾。继春究竟病体如何,六娘心急如焚,又让桃花捎信问候,并嘱咐身体愈可时即来相会。见面时,继春"形容憔悴,颜色枯槁",六娘爱怜痛惜之情油然而生,她表示如果父母不同意他们结合,即毅然决然与之抗争到底:"为君立身同死生,别人富贵我不争;爹妈若不从子愿,甘心剃毛(剃去头发)去出家。"(第六出)返魂复活后,依然坚守承诺,"头白毛白愿相守,那畏爹妈不由人。"最终"天神月老从志愿""生死共阮相盘缠"。戏文通过这些生生死死、矢志不渝的描写,塑造了一个"潮籍"杜丽娘——苏六娘的鲜明形象,她不贪富贵,孝顺父母,为爱情一往无前,不惜抗争到底的所作所为给人留下深刻的印象。

在有关苏六娘的情节描写中,有两个关目值得注意,可能是今天读者觉得较难理

① 唐代蒋防将当时社会上流传的诗人李益与霍小玉的爱情故事编撰成《霍小玉传》传奇。该传奇见近人张友鹤选注《唐宋传奇选》,人民文学出版社1964年版,第45–55页。

解、不可思议的地方，这就是割股与刺目。割股疗疾，今天我们会觉得十分幼稚可笑，缺乏科学常识，但在明代，为亲属割股肉疗疾被看成是十分难能可贵的德行。割股疗疾关目的描写，并非《苏六娘》戏文的首创。明代中期官至户部尚书、武英殿大学士的琼山（今属海南省）人丘浚撰有《伍伦全备记》传奇，其中就写到伍伦全与伍伦备兄弟俩的母亲范氏病重，两人的妻子淑清与淑秀一个割肝、一个割股为家婆范氏治病。《伍伦全备记》在明代是一个影响很大的剧作，全剧宣扬的封建道德咄咄逼人，所以王世贞评该剧曰："元老大儒之作，不免腐烂。"① 明代徐复祚犀利指出："陈腐臭烂，令人呕秽，一蟹不如一蟹矣。"②《苏六娘》戏文写六娘割股为继春治病，虽不合常识，今人会觉得不可思议，但它与《伍伦全备记》不同，并非宣扬封建道德，而是在一定程度上表现了六娘对继春的爱与牺牲精神。在地方志中，也偶有"割股"情事出现，如清乾隆萧麟趾撰《普宁县志》卷之七《乡贤》记：

萧引龙，崇正庚午举于乡……持身廉节，居家孝友，曾割股和药以疗母疾。

戏文写到"刺目"的关目，同样不是《苏六娘》戏文的原创。明代中期华亭（今上海松江）人徐霖所撰《绣襦记》，乃据唐代人白行简文言小说《李娃传》改编，添枝增叶成四十一出之传奇。剧中写到李亚仙为劝勉郑元和攻书求仕，竟刺目激励郑。《绣襦记》影响极大，京、昆、滇以及秦腔、河北梆子、梨园戏等剧种均有此剧目。前几年，著名戏曲作家罗怀臻将其改编为川剧《李亚仙》，依然保留刺目的关目。笔者认为，无论明代还是当代，写李亚仙为激励夫婿郑元和读书求官而刺目，实在是一个拙劣的不可取的败笔。笔者看过演出，刺目后的李亚仙以白布遮去一目出场，舞台形象不好看；且刺目后果堪虞。刺目等于毁容，万一郑元和不爱"独眼"的李亚仙又怎么办？郑中举后，高官有得做，骏马任意骑，娇娥随便挑，郑变心了又怎么办？这些都是非常现实的问题。戏文《苏六娘》虽也写到"刺目"，但并非原创，且其动机是逃避杨家的催婚，最终因为郭继春返魂复活而没有"刺"成，所以戏文的刺目描写，不能与李亚仙的刺目同等看待。苏六娘的刺目，目的是捍卫自身爱情的权利，企图用毁容来逃避杨家的逼婚，行动本身应给予较高评价。

作为陪衬苏六娘的"绿叶"——其他几个次要人物也有可圈可点之处。郭继春在第五出《桃花引继春到后门》才上场，他跟着桃花前来吕浦与六娘晤面。因为是大病初愈，且胆子小（桃花说他"秀才今旦畏人知"），因此"行来辛苦"。继春"舍身扶

① 〔明〕王世贞：《曲藻》，见中国戏曲研究院编《中国古典戏曲论著集成》第四册，中国戏剧出版社 1960 年版，第 34 页。
② 〔明〕徐复祚：《曲论》，见中国戏曲研究院编《中国古典戏曲论著集成》第四册，中国戏剧出版社 1960 年版，第 236 页。

病"与六娘见面,首先感谢对方"割股艰辛";当得知六娘被催婚时,内心痛苦万分,"听见杨家日子近,恰似虎着枪。"在巨大外力重轭下,两个年轻人计无所出,激烈争吵,甚至怨恨当初相爱,"分情割爱归本乡,放手算来总是无落场。""长情由我,薄倖在伊。"这一场因爱生怨,因怨生恨,爱恨纠结的戏,令人揪心。只有将其置于礼教外力的压迫下,才能解读。

桃花在戏文中虽没有后来《桃花过渡》中的伶俐风趣,却也是剧中不可或缺的人物。她为郭苏两人传书递简,迎来送往。当六娘病重绝望时,她极力为之宽解。从戏文所写的"十八年前在洞房(此指六娘闺房),盆水茶汤是你捧"来看,婢女桃花已在六娘身边多年,两人既是主婢,又是"闺密",才有整整一出《六娘对桃花叙旧》的戏。六娘的临终嘱托,要桃花帮其净身,帮其照看父母……两人互诉衷曲,极尽哀伤,既表现了六娘用情的专一,待人的厚道,又可见桃花对六娘的忠心与唯恐失去六娘内心的痛苦。

媒姨林婆在戏文中以净扮,并非反面人物,而是一个热心的较"标准"的媒人形象。她为郭、苏两家亲事奔走传讯,帮郭妈用肉汤灌醒继春,这是一个为人牵红线且助人为乐的媒婆,并非见钱眼开的俗物。相比之下,苏妈的境界就差多了。林婆为继春前来与苏厝说媒,苏妈一张口就问:"许人(那个人)有若(多)富贵?"她既不了解女儿的私情,对从西芦回来"尽日恹恹病利害""水饭袂(不会)食身袂理"的女儿十分不解;女儿死了,就打骂桃花出气,还要桃花不要对他人透露六娘的私情,"莫乞(给)邻里人知机"。这些细节,十分生动揭示出苏妈的内心世界。饶宗颐先生指出:

> 从《苏六娘》戏文还可以看到潮剧从南戏逐渐演变成地方剧种,并早在明代已有将地方故事编成戏文的实例,说明了潮剧源远流长的古老历史。[①]

《苏六娘》戏文无论体例名目,行当角色,语言运用以及曲牌唱腔,一方面承接南戏的传统,另方面已嬗变为实实在在的地方剧种——潮调。

在行当方面,《苏六娘》戏文各个角色分扮如下(按出场先后为序):旦扮苏六娘,末扮苏妈,净扮林婆,占(即贴)扮桃花,末扮郭继春,外扮苏父,丑扮郭妈,丑扮书僮,末扮苏父。南戏七大角色生、旦、净、丑、末、外、贴均扮演相应人物(其中苏父或外扮,或末扮,郭妈或末扮,或丑扮)。

戏文《苏六娘》之科介及舞台效果提示简明细致。如《林婆送肉救继春》一出写继春病重昏迷,众人慌了手脚,戏文写"末(郭妈)右下左上""净(林婆)左下右上""末净同下同上",把紧张忙乱的氛围托出,不但提示了动作效果,且涉及舞台调

[①] 饶宗颐:《〈明本潮州戏文五种〉说略》,见广东省潮剧发展与改革基金会编著《明本潮州戏文五种》,广东人民出版社1985年版,第16页。

度。《桃花引继春到后门》一出,听说继春来到门脚,戏文写六娘"仓卒迎科"。光是《六娘不嫁会继春》一出就有"旦叹介""旦怒介""旦闷介""生打,旦跌介"等细致的关于表情动作的舞台提示。有些曲子,如《六娘死继春自缢》一出写桃花赶到郭厝报丧,唱〔望吾乡〕曲:

事急如火,事急如火,走来如飞,走来如飞,如梭织布,就去就回。

充满动作感唱辞的本色当行可以说一望而知。

戏文《苏六娘》与《金花女》一样不是每一出都有上下场诗,但如有上下场诗的话,都写得奇巧别致。如第四出下场诗:

净(林婆):有心石成穿,
旦(六娘):无心年……(无心又怎样)
净:无心石交郎(完整);
旦:一时割股計,
净:万世乞(给)人传。

戏文《苏六娘》附刻于《金花女》之上栏,与《金花女》一样,剧情故事发生于潮汕本土,说明戏文作者正利用乡土故事使"潮调"更加深入人心;且文本所用语言也全盘"潮化",已不见南戏向潮调转化时期潮州人并不熟悉的语词,如"兀自""则甚的""我每"等等,而是通篇潮语,潮州话的方言口语遍纸皆是。兹举其大略如下:

无久(不久),向久(这么长时间),障久(这么久),若久(多长时间),恶当(难受),目汁(眼泪),冥昏(夜晚),只处(这里),有乜(有什么),亲情(亲事),着惊(惊愕),姿娘人(女人),来去(来),袂(不会),呾得也是(说的也有道理),交郎(完整),稳心(自在镇定),剃毛(剃去头发),向横(这么凶),按心肝(凭良心),障生(这样),做年呾(怎么讲),长情(多情),害了(坏事了),踏扁(踩扁),归返圆(回家来团聚),"穿破是君衣,死了是君妻"(潮汕俗谚至今还在说,意思是衣服穿破了没人要那才是自己的衣服,老婆死了不会跟别人跑那才是自己的老婆),"共君眠破九领席,节(疑为'孰'之讹)料君心夭未着"(意为与丈夫已经睡破了九张席〔蓆〕子,但丈夫心思依然未猜透,该再(早该如此),"啼肠深,笑肠浅"(意为因痛苦而哭,不会轻易停歇;因开心而笑,却很快会收歇),轻健(即轻"劲",健康轻松)。

除这些口语俗谚之外,戏文《苏六娘》的曲子或上下场诗词全押潮州韵,如第一出《六娘对月》苏六娘上场诗:"君今在东妾在西,百年姻缘隔天涯;时间倏忽容易过,春去无久秋又来。"其韵脚"西""涯""来",从传统曲韵来说并不相押,但它们

却押潮州韵。上面说过，《苏六娘》戏文的曲辞不但押潮州韵，且好些地方押的是揭阳语韵，何以见得？且看脍炙人口的林婆的〔卜算子〕曲：

伞子实恶持（难拿），葵扇准（代替）葵笠（竹笠），赤脚好走动，鞋子阁下（腋下）挟（夹紧），裙裾椰枘起（折起来），行路正斩截（标致爽利）。

此曲实际上是小快板，押的是揭阳韵，如果用标准的潮州话来念就不押韵。还有同一出的苏六娘韵白：

西芦恩爱，五年之前，不料今旦折东西；贱身不死，甘心守待。

这一韵白，如"爱"与"前""西""待"，并不押潮州韵，而是押揭阳韵。由此我们可以判断，《苏六娘》的故事不但发生在揭阳，且戏文作者就是揭阳籍人，戏文中不少韵语是押揭阳韵的。揭阳的作者，揭阳的故事，揭阳的语言，可以说是明戏文《苏六娘》最大的特色。

《苏六娘》戏文共用曲子79支，曲牌40个。

如果将《苏六娘》戏文的用曲与"南戏之祖"《琵琶记》作一对照比较，我们发现：两剧同用过的曲牌，计有〔玉交枝〕〔黑麻序〕〔似娘儿〕〔出队子〕〔双鸡漱〕〔剔银灯〕〔桂枝香〕〔大迓鼓〕〔滴溜子〕〔孝顺歌〕〔满江红〕〔香罗带〕〔一封书〕〔好姐姐〕〔卜算子〕〔忆多娇〕〔醉扶归〕。不比不知道，一比吓一跳。在明刻《苏六娘》戏文所用的40个曲牌中，竟有17个曲牌是《琵琶记》用过的，几乎占《苏六娘》用曲的一半；在《琵琶记》中，〔玉交枝〕等17个曲牌显然是用南曲，而不可能是用"潮腔"演唱的，但在《苏六娘》戏文中，戏文将"南戏之祖"演唱过的〔玉交枝〕等17个曲牌接收过来，用"潮音"演唱，因此这些曲牌成了"潮腔"，全剧成了"潮调"，所以饶宗颐先生说，从《苏六娘》戏文可以"看到潮剧从南戏逐渐演变成地方剧种"，诚不谬也！从这里也可以看到《苏六娘》戏文的出现，在潮剧史上意义十分重大。

潮俗"时年八节"与潮剧

民俗活动是地域族群之间一种世俗的集体活动，它属于人们一种群体性的文化记忆，是一种重要的文化现象，百姓日常生活链条中重要的环节，具有地域性、神圣性、集体性、世俗性的特点。民俗活动与戏曲的生成发展关系密切。清代潮剧的勃兴，形形色色、丰富多彩的民俗活动可以说是它的助力与推手。

潮汕地区有所谓"时年八节"，它是潮汕民俗活动中最重要、最隆重的民间传统节日。"时年八节"指的是春节（元旦即元日）、元宵（十五夜）、清明、五月节（端午）、七月半（中元）、中秋、冬节（冬至）、廿九夜（除夕）这八个节日。

清代顺治吴颖纂修《潮州府志》云：

> 士智之病，兢为奢侈，樗蒲歌舞，傅粉嬉游，于今渐甚。其声歌轻婉，闽广相半——元日祭用斋，长幼聚拜，造门贺焉。后五日，迎牲以傩，谓之禳灾。上元灯树，彩花高七八尺，妇女度桥投块，谓之度厄；或相携以归，谓之宜畜；儿童以秋千为戏，斗畲（shē 畲，同畲）歌焉，善者为胜。仲春祀先祖，坊乡多演戏。谚曰：孟月灯，仲月戏，清明墓祭。①

可见在春节或元宵节前后，潮州地区无论男女老少，皆有所乐，时"坊乡多演戏"，戏曲演出成为"时年八节"民俗活动的一项重要内容。

清代康熙时王岱纂修《澄海县志》亦记云：

> 元旦祀先祖毕，家众以次拜庆。二日后戚里相过，谓之拜年。……元夜：十一日夜起，各神庙街张灯，士女嬉游，放花爆，打秋千，歌唱达旦；或作灯谜，观灯者猜焉。十五日，各乡社迎傩神，夜阑送灯，晚嗣者为庆。其后各社竞赛梨园，至三月乃上。俗云：正月灯，二月戏，……铺张演戏扮台阁……清明扫墓挂纸加土祭拜。端午……男女用艾簪发，谓之辟邪。自初一起竞龙舟……中元祀祖先及社神。中秋具酒馔相邀赏月。……冬至……是日不作务，不用牛力，覆井不汲，犹有闭关息旅遗意。十二月二十四日，以竹梢扫屋尘，相传是日百神朝天，具香烛酒果送

① 清顺治吴颖纂修《潮州府志》卷一《风俗考》，见饶宗颐总纂《潮州志》，潮州市地方志办公室印（潮内资出准字第190号），第15、46页。

之,至正月初四日后迎之;祀灶神尤谨。除夕祀先祖,聚宴通宵,谓之守岁,鸣金放炮以辟邪。①

清代雍正时张珽美纂修《惠来县志》云:

> 元夜:十一起,各家祖祠暨诸神庙张灯宴饮,逐队嬉戏、花爆、秋千,或作灯谜,招游者猜焉。十五以后,各社鼓吹迎神,不分昼夜,灯烛彩杖,招摇衢巷,仍演扮梨园,至二月乃止。②

在清代潮州"时年八节"的民俗活动中,元宵节显得特别隆重,府志及各县志对元宵节节庆活动的记载特别详细,从正月十一日一直"闹"至十六十七日。这种特别重视元宵节的习俗,完全是宋代留下来的遗俗。在宋人笔记如《东京梦华录》《西湖老人繁胜录》《都城纪胜》《武林旧事》中,有关元宵看灯,处处张灯结彩、人山人海的记叙,语焉甚详,给人留下深刻的印象。③ 在明本潮州戏文《荔镜记》《荔枝记》《颜臣》中,都写到潮州"闹元宵"的盛况,《荔镜记》甚至用了四五出的篇幅来写元宵仕女嬉戏、观灯、斗歌、赏纸影戏的热闹场面。可见明代潮州承接宋代的习俗,元宵成为民间一个大节日。

清承宋明遗制,元宵依然是一个盛大的传统节日。清代乾隆时萧麟趾纂修的《普宁县志》记:"元宵自十一起至十六止,城市街巷以至乡寨,皆点花灯,寺庙多有灯会,放大梨金菊兰、落地梅等花,人家各祀祖先。"④ 清末洋务派名人丁日昌《葵阳(惠来)竹枝词》亦云:

> 上元佳节最风光,瘦蝶游蜂彻夜忙。一面红妆三面烛,任人仔细看新娘。⑤

说的是惠来县当地元宵节"最风光",另外还有"看新娘"的风俗。

① 〔清〕王岱纂修:《澄海县志》卷五《风俗》。引自饶宗颐总纂《潮州志》,潮州地方志办公室印(潮内资出准字第190号),第58、59页。

② 〔清〕张珽美纂修:《惠来县志》卷十三《风俗》。见饶宗颐总纂《潮州志》,潮州市地方志办公室印(潮内资出准字第190号),第170页。

③ 如〔宋〕孟元老《东京梦华录》卷六《元宵》记:"正月十五日元宵……游人已集御街两廊下,奇术异能,歌舞百戏,鳞鳞相切,乐声嘈杂十余里。击丸蹴鞠,踏索上竿,……华灯宝炬,月色花光,霏雾融融,动烛远近。山楼上下,灯烛数十万盏,光彩争华,直至达旦。"如此记叙,在宋人笔记中比比皆是,不能一一赘述。

④ 〔清〕萧麟趾纂修:《普宁县志》卷八《节序》。见饶宗颐总纂《潮州志》,潮州市地方志办公室印(潮内资出准字第190号),第355页。

⑤ 转引自翁辉东辑《潮州志·风俗志》卷二《通俗文艺》甲《竹枝词类》,见饶宗颐总纂《潮州志》,潮州市地方志办公室印(潮内资出准字第240号),第3415页。

在"时年八节"的节庆活动中,少不了"坊乡多演戏",而在元宵节这样盛大的民间节日,除看花灯娱乐之外,更少不了"竞赛梨园""演扮梨园"。总之,"时年八节"在潮州显得十分隆重。乍看起来,这"时年八节"似乎就是祭拜先人,聚会吃喝、娱神娱人,其实,往深层探究,每过一次传统节日,就是对中华民族传统文化的亲历与接近,是对我们祖先智慧与文化的一种认同,一种体验。这些传统节日,交织融汇了世世代代百姓的理想与企盼,是对平安、吉祥、和谐、富足生活的一种渴望与表达。

除"时年八节"之外,清代潮州府属还有许多民俗活动,以正、二、三月为例,除元旦(春节)、元宵(上元)、清明这三大节日外,这三个月尚有如下民俗活动:正月初四日神落天(即落地);初五日接财神;立春日官吏行迎春礼,鞭土牛于东郊;初七日食七样羹;初九日戏秋千;廿四至廿七日郡治安济圣王出游;二月初一日祈平安,"村落父老,群集神庙求愿";二月初旬各乡各学塾择日开学,由塾师率学童行祀孔礼,及祀文昌帝君;二三月间,如逢天旱,必请雨仙求雨;三月初三日踏青;十四日大颠禅师成道日;十九日太阳公生;二十三日天后诞,潮地滨海,海船多祀天后①。这些民俗活动,有不少与潮剧演出挂钩。如正月廿四日至廿七日安济圣王出游:

> 通常锣鼓彩旗,……大锣鼓、苏锣鼓各若干班,旷场衙署多召戏演唱,社坊耆老,各执香帛随游,经过处多设迎神礼品,神荏止时,万人塞巷,爆仗连天,水泄不通。……入夜则赛花灯,各社团先以彩绚缯帛,制造古今人物,为俳优状……名曰花灯,数达百余屏。②

潮州府俗尚游神,光一个安济圣王出游的日子,就闹得热火朝天,"万人塞巷"且"旷场衙署多召戏演唱"。在这形形色色的民俗活动中,戏曲演出是娱神娱人,热闹喜庆场面必不可少的。它成为社会升平、人康物阜的点缀品。故康熙年间蓝鼎元撰《潮州风俗考》云:

> 迎神赛会,一年且居其半。梨园婆娑,无日无之。放灯结彩,火树银花,举国喧阗,昼夜无间。拥木偶以游于道,饰人物肖古图画,穷工极巧,即以夸于中原可也。③

① 翁辉东辑:《潮州志·风俗志》卷四《一年经过》甲《春夏秋冬》,见饶宗颐总纂《潮州志》,潮州市地方志办公室印(潮内资出准字第240号),第3443—3449页。
② 翁辉东辑:《潮州志·风俗志》卷四《一年经过》甲《春夏秋冬》,见饶宗颐总纂《潮州志》,潮州市地方志办公室印(潮内资出准字第240号),第3445、3446页。
③ 蓝鼎元:《潮州风俗考》,见蓝鼎元撰、郑焕隆选编校注《蓝鼎元论潮文集》,海天出版社1993年出版,第85、86页。

这些史料记载，把潮州府属各地迎神赛会中戏曲演出的地位作用言之凿凿。"坊乡多演戏""竞赛梨园""梨园婆娑，无日无之"，这些记载让我们实实在在地感到"演扮梨园"已经和迎神、祭祀、祈福、辟邪、娱乐紧紧结合在一起，而成为一种"风尚"，一种世俗的集体活动。萧遥天说得好：

 潮境的庵观神庙星罗棋布，巫祀很杂，凡天神地祇，以至扫帚饭篮，都是膜拜的对象；各种行业，都有专祠。每神诞必杀牲演戏庆祝一番。神诞多如牛毛，故彻年首尾，都有戏可看——演戏往往自数台至数十台。至于傀儡戏、纸影戏，价廉工省，那尤司空见惯了。①

迎神赛会，民俗节庆活动有力地推动了清代潮剧的繁荣，把清代潮剧推进到一个世俗化仪典化的发展新阶段。

除了"时年八节"及各种各样的迎神赛会民俗活动需要潮音戏的演出助兴之外，各种民间喜庆活动也常常有潮音班参与演出，如官吏升迁，乔迁之喜，店铺新张，红白二事等，显贵之家也会请梨园开演戏出。"潮俗凡新屋落成，演戏答谢土神，谓之谢土戏，戏班初登台须演《出煞》。"（即钟馗驱鬼故事）粤剧也有类似例戏，称《祭白虎》，伶人"执单鞭，鞭上系小串炮仗，燃后冲锣鼓上场"。②这些演出无非包含祈求平安、辟邪驱鬼的意味，也即是说，除节庆外，民间各种喜庆活动，也常常需要戏曲演出助兴。形形色色的迎神赛会民俗活动需要梨园参与，梨园的参与把民俗活动的喜庆祥和气氛推向高潮。因此，迎神赛会喜庆祥和活动的本质在一定程度上决定了梨园演出的性质。"坊乡多演戏"，但这些戏出，只能是喜庆祥和总体架构和氛围中的一个链条，一个节点。

节庆及各种各样喜庆活动，决定了梨园演出剧目的内容与性质。在现存数以百计的清代潮剧剧目中，多数剧目就是在这种环境下产生的。潮剧的开棚例戏《五福连》，就是十分典型的喜庆剧目。

所谓《五福连》，是潮剧的开棚吉祥例戏，包括《八仙庆寿》《唐皇净棚》《仙姬送子》《京城会》《跳加冠》五个短小戏出。《八仙庆寿》来自明代王爷周宪王朱有燉撰杂剧《群仙庆寿蟠桃会》，写八仙前往西王母处祝寿。《唐皇净棚》也称《唐明皇净棚》。净棚，驱邪之谓也。由一个伶人扮唐明皇出台唱念"高搭彩楼巧样妆，梨园子弟有千万。句句都是翰林造，唱出离合共悲欢。来者万古流传"。《仙姬送子》演仙女送

①　萧遥天辑：《戏剧音乐志·前言》，见饶宗颐总纂《潮州志》，潮州市地方志办公室印（潮内资出准字第240号），第3556、3557页。
②　萧遥天辑：《戏剧音乐志》，见饶宗颐总纂《潮州志》，潮州市地方志办公室印（潮内资出准字第240号），第3596、3597页。

子与董永的故事。《京城会》演吕蒙正中举后与其妻刘氏京城相会。这四出戏,称为《四出连》,有时加演《跳加冠》,合称《五福连》。《跳加冠》演出时,伶人戴"加冠"面壳(面具),不作唱念,边演边出示"加官晋禄""天官赐福""指日高升"之类的吉祥标语。如看客中有身份高贵的夫人,则要加演"女加冠",由旦角扮演,出示"一品夫人"之类的吉祥标语。

《五福连》的演出,目的是表达一种祈求神仙皇帝保佑升官发财的愿景。《仙姬送子》寓意为"福",《京城会》寓意为"禄",《八仙庆寿》寓意为"寿"。《五福连》就是"福禄寿"全之意,它是非常典型的喜庆剧目。除《京城会》外,演出时伶人用假嗓唱念官话,俗称"咸水官话"。《五福连》据说是从正字戏移植来的,但实证史料不足。可以肯定的是,《五福连》是清代潮剧向正音系统戏曲学来的剧目,为了保留"原汁原味",让观众中的外地显贵能听懂,所以用正音演唱。虽然是移植来的,但《五福连》保存有潮剧传统的曲牌音乐和锣鼓科介,例如《京城会》就被潮音班列为大锣戏,虽系短小戏出,但唱腔辞藻雅正,非资深伶人乐工合拍则不能胜任。《五福连》已成为潮剧不可分割的一部分,属潮剧剧目中非常重要的开棚吉祥剧目。演《五福连》的传统一直延续到今天。

由于演出环境的特殊性,潮音班多演于"时年八节"或民间喜庆日子,这就决定了演出的内容和性质。首先表现在剧目方面,开棚例戏《五福连》乃喜庆剧目之首选,其他的潮剧剧目也以雅正祥和为主,没有极端意识或极度刺激的剧目与场面。如京剧有《九更天》,据清初朱素臣撰《未央天》传奇改编,演义仆马义杀女救主,以女头献县令及滚钉板之事情,舞台形象残酷恐怖,背离人性人情;京剧《大劈棺》(即《庄子试妻》),写庄子之妻田氏劈棺欲取庄子脑髓之情事,有色情恐怖庸俗之表演。就连京剧喜剧《打面缸》,也是大闹特闹,"一打差头""二打书吏""三打县令",把这些嫖娼官吏打得落花流水,狼狈不堪,可谓闹得剧烈,打至极致,是一个大闹剧,虽人心大快,毕竟较为恶俗。潮剧极少这类"极端"剧目或场面,它也有《九更天》《大劈棺》,但那是民国时期才从京剧移植过来的,且删去滚钉板之类惨烈骇人之表演。

较为激烈的清代潮剧剧目,是前一节曾说到的《打三不孝》,现存有清末潮安李万利堂本。但它也属于"思想批判从严,行政处理从宽"的戏。《打三不孝》通过张广才之口,历数蔡伯喈的"三不孝"罪:"生不能养,死不能葬,葬不能祭",为民间吐了一口怨愤之气。但剧末,蔡太公留下的棍棒始终没有打到蔡伯喈身上,在赵五娘和牛小姐跪求之下,张广才并没有棒打这个"三不孝",而是放了他一马。所以我们说,清代潮剧没有内容极端偏激、场面恶俗恐怖的剧目。究其原因,是潮剧多演出于"时年八节"或民间喜庆日子。至于一些打打杀杀、光怪陆离的剧目,那是民国时期电影传入之后才出现的。

明清潮剧史上一些著名的剧目,都属于雅正圆和一类,如《刘希必金钗记》、《蔡伯喈》、《荔镜记》、《金花女》、《苏六娘》、《白兔记》、《荆钗记》、《王昭君》(《和戎

记》)、《同窗记》(《梁祝》)、《破窑记》等,我们很难界定这些作品究竟是悲剧还是喜剧,这是一个非常有趣的现象,因为这些作品,都是按"悲欢离合"的情节结构来推进剧情的,无论剧情怎样"悲",如何"离",最后必须有"欢",且要落脚到"合"。我们不能用西方关于悲剧或喜剧的定义来界定戏曲,界定以上这些潮剧剧目的类型。拿《同窗记》(《梁祝》)来说,《同窗共读》《十八相送》《化蝶》,喜剧气氛浓郁,但《楼台会》《山伯临终》《英台哭坟》,则催人泪下,令人痛断肝肠。《同窗记》究竟是悲剧还是喜剧?确实不易判定。我们的老师王季思教授在主编《中国十大古典悲剧集》《中国十大古典喜剧集》的时候,他根据一个戏的戏份,即它的份量来判定,如果悲剧性的场子多,这个戏就是悲剧,反之就是喜剧。他因此而把《琵琶记》列为悲剧。如果悲剧喜剧的场子都差不多,那这个戏就是正剧。著名戏剧家郭汉城正是据此而把《牡丹亭》等十部剧作编集成《中国十大古典正剧集》的。所以,用西方的理论标尺来界定中国的古典悲剧或喜剧(包括潮剧在内),是不恰当的,会产生各种各样的问题。

由于中国古典戏曲(包括潮剧在内),是按照"悲欢离合"的情节模式来结构剧情的,因此它几乎没有纯粹的一悲到底的悲剧或一喜到底的喜剧(锦出戏除外,锦出戏因为是折子戏,较好判定),在上面所举的潮剧剧目中,主人公命运悲惨,正如民间的《十二月点戏歌》所唱:王昭君"投江自杀为汉君",钱玉莲"继母迫嫁投江死",祝英台"只因同窗想到死",吕蒙正妻刘氏"可怜丞相千金女,受尽饥饿破窑中"。至于赵五娘之孑然一身、几陷绝境;金花女南山掌羊,李三娘"日间挑水三百担,夜来推磨至天明",都是民间熟知的剧情。以上这些人物,除了身死无可挽回只能令其"返魂"之外,赵五娘、钱玉莲、刘氏等,剧作最后都只能"还"给她们一个好丈夫,以慰藉观众。就算结局悲惨,主人公最后死去,剧作也会采取非自然的力量,或返魂化蝶,或惩治贪官坏人,给观众一定程度的心理补偿。这种地方,说明潮剧和其他戏曲一样,受社会主流文化即儒家文化影响很深。儒家的"诗教"主张"温柔敦厚""乐而不淫""哀而不伤","诗教"不仅制约了诗歌创作,实际上对各种艺术门类也有很大影响。所以像《白兔记·井边会》这样著名的悲剧锦出戏,怎样做到"哀而不伤"呢?《井边会》于是安排了老王、九成两个丑角士兵互相调侃,插科打诨,以冲淡悲剧气氛,这可以说是中国古典悲剧的特别之处,它不会一悲到底,而是常常"悲中有喜""悲喜相间",这可以说是中国古典悲剧(包括潮剧在内)与西方古典悲剧最为不同之处。中国古典悲剧有自己鲜明的特色,它受儒家主流文化的制约,是由中国老百姓的社会心理所决定的。在这方面,王国维有堪称经典的论述,他说:

> 吾国人之精神,世间的也,乐天的也,故代表其精神之戏曲小说,无往而不著此乐天之色彩:始于悲者终于欢,始于离者终于合,始于困者终于亨;非是而欲伏

（服）阅者之心，难矣！①

王国维的论述，回答了过去不少人对中国戏曲的指责。过去老批评戏曲有所谓"大团圆"老套。不错，戏曲包括潮剧在内，几乎都是大团圆结局的，这是由中国人的社会心理所决定的。在旧时代贫穷困迫的生存环境中，戏曲成为慰藉心灵的良药，它不可能是剑走偏锋、激励反抗的号角。明知"大团圆"结局有些虚假，总比严酷的现实更有人道情怀。戏曲演出讲究赏心悦目，讲究动听悦耳，它属于愉悦感官、慰藉心灵的艺术，剧情无论如何"悲"或"离"，最后都要落脚到"合"，要"欢"和"合"！不这样，就无法"伏（服）阅者之心"，无法得到观众认同。中国人讲究并强调"和合"，民间本来就有"和合神"。《周易》云：

夫大人者，与天地合其德，与日月合其明，与四时合其序，与鬼神合其吉凶。②

强调人与天地、日月、四时的协调。这种由"天人合一"观念派生出来的"和合"文化，作为一种政治理念、社会理想、伦理道德准则，始终贯串于中华文明的历史。中国人强调并喜欢和为贵、和和气气、和衷共济、和风细雨、鸾凤和鸣、和平共处、和而不同、和气致祥、和气生财、家和万事兴，追求和合已经成为华人深层的民族心理与文化精神。所以，戏曲（包括潮剧）的"大团圆"结局，是有其深刻的社会文化内涵的，其内在的堂奥就是"中庸""和为贵"的文化价值观。中国艺术传统有所谓"曲终奏雅"，雅正圆和成为戏曲（包括潮剧）剧目最重要的美学特征。

从音乐唱腔方面来说，潮剧音乐轻婉清扬，它是在潮州音乐的基础上，吸收民间说唱、庙堂音乐、佛乐、道教音乐、歌曲、畲歌、民歌等而自成一格。潮剧音乐承继宋元南戏的深厚艺术传统，它是"南曲"的嫡传，不同于"北曲"的金戈铁马、马上杀伐之音。潮剧吸收了弋阳腔、青阳腔、昆腔、外江戏、正字戏、西秦戏等外地的音乐声腔，形成自身唱腔的特色。潮剧的伴奏音乐包括锣鼓经、唢呐牌子、笛套和弦诗乐，总体艺术风格优美扬清。潮剧的歌唱传统，和清代长期实行童伶制有非常密切的关系。除净、丑之外，小生、花旦、青衣等主要角色均由童伶扮演，因此，在歌唱的音色、音量的应用上，多以和美柔细的童伶声色相和谐为准绳。多年的童声演唱，已经形成同一调门，其定音为"上"，即西乐的"F"音，歌唱音域大概在 b 到 F2 之间共十二个音阶上下，常用音仅九个。也就是说，潮剧音乐，无论伴奏或歌唱，"杂以丝竹管弦之和"（蓝鼎元语），以丝竹管弦为主乐器，为了适应"时年八节"的喜庆演出，潮剧的音乐

① 王国维：《红楼梦评论》，见《王国维文选》，上海远东出版社2011年版，第168页。
② 《周易·上经》乾卦九五爻爻辞。

唱腔表现出轻婉清扬的艺术特色。

在"时年八节"或喜庆日子的梨园助兴演出中，喜剧的剧目、潮丑的表演显得非常重要，丑角的插科打诨被清代杰出的戏曲理论家李渔称为"人参汤"，那是提神醒脑、开怀解闷的圣药。潮剧丑角与京剧、川剧丑角并称中国戏曲三大丑行当。潮丑门类繁多，共有十种，即官袍丑、项衫丑、踢鞋丑、裘头丑、老丑、老衣丑、女丑、长衫丑、小丑、武丑。潮丑的表演，或模仿动物，如螳螂、蛤蟆、猴子；或模仿木偶、皮影，前者机灵奇巧，后者机械木讷，各具特色，各臻其妙。其行腔用"豆沙喉"之"痰火声"，低八度演唱，非常有特色。潮丑还运用多种伎艺来表演人物，如扇子功、胡子功、帽翅功、梯子功、椅子功、水袖功、腿脚功等等，极富滑稽感，极尽玩笑逗乐之能事，这正是喜庆日子令人赏心悦目之技艺，所以我们说，潮丑幽默滑稽的表演，为节日喜庆增添欢乐的气氛。令观众解颐开怀，心旷神怡。

综上所述，由于清代潮剧多演于"时年八节"或民间喜庆日子，不但促进了潮剧的繁荣，也使潮剧在剧目、唱腔、音乐、行当诸方面，皆带着喜庆的"热"色与"亮"色，形成潮剧总体的美学品格，这就是：雅正、圆和、轻婉、谐趣。

潮剧编剧五大家

当代潮剧的成就,是和编剧家们的辛勤写作分不开的。近百位潮剧作家默默耕耘,佳作累累。他们各有所长,自成机杼。其中,谢吟、张华云、魏启光、李志浦、陈英飞五人的作品影响深远,成就最大,被称为"五大家"。这"五大家"中,有的擅长对传统剧目的整理改编,有的则是创作新剧目的高手,风格有的偏于"雅",有的偏于"俗",皆为潮剧剧本文学增添光彩!

一

谢吟(1904—1983年),潮州市人。中学毕业后侨居泰国,1923年在老正顺、中正顺、三正顺潮剧班任编剧,1925年参加旅泰"青年觉悟社",主张改良潮剧,倡导时装戏。1939年回国。潮汕沦陷后,随三正顺潮剧团辗转于非沦陷区演出。1949年前的剧作有时装戏《可怜一渔翁》《好女儿》,改编电影《迷途的羔羊》《空谷兰》《姐妹花》《人道》,古装戏《亡国恨》《崇祯末日》《长城白骨》,整理传统剧目《金花牧羊》《火烧临江楼》,根据潮州歌册改编的《孟丽君》《孟姜女》《万花楼》《狄青》《二度梅》。新中国成立后,致力于潮剧改革工作,历任潮剧改革委员会主任。创作的剧目有《汕头老虎廖鹤洲》《潮州农民斗争史》(合作),改编现代剧《妇女代表》《海上渔歌》《两兄弟》,整理传统剧目有《陈三五娘》、《苏六娘》(合作)、《续荔镜记》(合作)、《梅亭雪》、《岳银瓶》(合作)、《余娓娘》,现代剧《江姐》(合作),其一生的剧作,能统计到的有160个左右,出版《谢吟剧作选》(中国戏剧出版社2008年出版),收入《荔镜记》《余娓娘》《岳银瓶》《崇祯末日》《换偶记》《妇女代表》《桃花过渡》《穆桂英招亲》《梅亭雪》等剧作。

1951年,他根据汕头实事编写的现代剧《汕头老虎廖鹤洲》,1954年根据同名话剧改编的《妇女代表》和根据同名歌剧改编的《海上渔歌》,参加广东省首届戏曲会演,为剧坛吹来一股新风。

谢吟在当时以年过半百的潮剧编剧老行尊的身份首先试水现代戏,影响非常大。著名戏剧家、原广东剧协主席李门在《赠谢吟》中动情地赞曰:

海外飘零买棹归,拈来寸管起风雷。吟成百卷通今古,欲敬词人酒一杯。

谢吟的剧作，以改编整理《荔镜记》（即《陈三五娘》）最负盛名。他综合取舍明清多种《荔镜记》《荔枝记》刻本，削去枝蔓，自出机杼，把潮汕人民非常喜爱的"陈三五娘"故事搬上潮剧舞台，他改编的《荔镜记》成为潮剧著名的传统剧目，一直演出于潮剧舞台之上。

编剧家沈湘渠在回忆谢吟的剧作时说：

谢吟先生几十年坚持自己的文字风格，贴近生活，贴近群众，语言生动但不媚俗，通俗而杜绝粗鄙，这也许就是他的作品长期受欢迎的另一个重要原因。①

二

张华云（1909—1993年），普宁人。潮剧编剧、诗人、教育家。1934年毕业于中山大学文学院历史系。长期从事教育工作，曾任韩山师范学院教务主任。1949年任汕头一中校长。1955年任汕头市副市长。在任期间，与谢吟合作整理创作名剧《苏六娘》。1957年被错划为右派分子，1961年降职任汕头市正顺、玉梨两个剧团编剧，整理《剪辫记》《程咬金宿店》《双喜店》《难解元》《李子长》，创作《漱玉泉》《崇高的服务》《北仑河》等。至1966年创作改编剧目共31个。出版《张华云喜剧集》（花城出版社出版），收入《苏六娘》《剪辫记》《程咬金宿店》《双喜店》《难解元》《判妻》《南荆钗记》等剧作。1985年任汕头市政协岭海诗社社长。出版诗集《筑秋场集》《潮汕竹枝百唱》。

张华云的代表作是《苏六娘》（与谢吟合作，张执笔）、《南荆钗记》（即《金花女》）、《程咬金宿店》、《剪辫记》等。《苏六娘》根据明万历刻本及老艺人旧抄本改编，摒弃了旧本中不合理的情节关目（如六娘割股肉为继春治病、六娘刺目等）及男女主角双双殉情的悲剧结局，改为杨家逼婚，苏六娘与郭继春于渡伯家暂避，桃花与苏员外以六娘被逼死为由与苏族长及杨子良大闹，族长与杨子良因出了人命，十分惶恐，均抱头鼠窜而去。

张华云执笔改编的《苏六娘》于20世纪50年代演出后，一直是潮剧舞台上最受欢迎的传统剧目之一，剧中不少优美的唱段在民间不胫而走，如《春风践约到园林》一段：

春风践约到园林，小立花前独沉吟。表兄邀我为何故，转过了东篱花圃，来到垂柳荫。但见那亭榭寂寂，甚缘由有约不来临？

① 沈湘渠：《忆谢翁》，见谢吟《谢吟剧作选》，中国戏剧出版社2008年版。

张华云本身是诗人,《苏六娘》在戏曲语言上堪称杰作,其文字优美雅致,不矫情,不造作,不炫耀。又如下面这一著名唱段:

> 西胪旧梦已阑珊,不堪回首金玉缘。从来好事多磨折,自古薄命是红颜。杨家催迫甚星火,族长枭恶似虎狼。嗳爹娘,怎何忍心舍女身陷牢笼。桃花西胪未回返,真教我愁肠百结泪阑干。

可谓悲怨欲绝,凄楚动人。还有"杨子良讨亲"中这一段对白,历来受到观者的激赏:

> 乳母:(行,忽见石牌坊)哎哟!这些物要说是门哩无扇,要说是雨亭哩不好避雨。
> 杨子良:哎吓,又来,又来!是亭,这个是节妇亭。
> 乳母:节妇?(想)
> 杨子良:夫死不嫁称节妇,官府为她立牌坊。阿妮,你是我乳娘,守节半生,等我将来做大官,就与你建个节妇亭。
> 乳母:(有所感触,啜泣)嘘……
> 杨子良:(莫名其妙)呵,怎么哭起来了?
> 乳母:你……你问你爹就知。
> 杨子良:(一想)咦,行行行!

这一段对白,引而不发,看似含蓄,实则犀利,真是可圈可点。剧中主要人物,笑者真笑,笑即闻声;啼者真啼,啼即见泪,所以蔡楚生说:"《苏六娘》是一个令人坠泪,又令人哄笑不已的悲剧。"

在"潮剧五大家"中,张华云剧作偏于"雅"一路。由于张乃著名诗人,诗名满潮汕,其剧作诗意盎然。如《难解元》一剧中,解元文必正给霍家小姐献诗:"谢玉树霍家来,赠与兰闺傍镜台。珠蕊有心还速效,凤临嘉木苦徘徊。"这首藏头诗,藏"谢赠珠凤"四字,表达了文必正的谢意、诚意与爱意,真是匠心独运,不是一般剧作者能写出来的。在《程咬金宿店》中,程咬金的上场白为:"穷时节,担私盐;贵时节,坐金銮。"寥寥12个字,就将这个草莽英雄的身世勾勒了出来。当然,雅与俗是相对来说的,张有的唱辞也很俗,如《南荆钗记》中进财唱:

> 倒吊三日无点墨,赌馆妓院老在行。胡蝇金金(即金头苍蝇)一肚屎,这般才子笑倒人。

三

魏启光（1920—1984年），揭阳人。笔名白昊。中学毕业后，1942至1950年从事教育工作。先后在澄海、潮阳、潮安、汕头等地小学任教员、教导主任、校长等职。1951年加入潮剧队伍，在玉梨、源正剧团任文化教员、编剧。1958年广东潮剧院成立，任艺术室编剧组长。先后创作、整理、改编、移植的剧目有《棠棣之花》《秦德避雨》《白蛇传》《西厢记》《貂婵》《关汉卿》《杨乃武与小白菜》《相思树》《两家春》《三老献板》。其中，《柴房会》、《续荔镜记》（合作）、《辞郎洲》（合作）、《王茂生进酒》均系精品剧目。出版《魏启光剧作选》（中国戏剧出版社1999年出版），收入《辞郎洲》《续荔镜记》《关汉卿》《杨乃武与小白菜》《秦德避雨》《龙女情》《柴房会》《王茂生进酒》《思凡》《春归燕》《阿二伯个龟鬃匙》《金银岛》等剧作。

魏启光是潮剧喜剧创作的高手，代表作是潮汕几乎家喻户晓的《柴房会》和《王茂生进酒》。《柴房会》故事原见宋代洪迈《夷坚志》与明代冯梦龙《警世通言》，20世纪20年代潮剧有演出本，60年代由魏启光（执笔）、卢吟词重新整理。老本《柴房会》是一个"坐唱"节目，开幕时李老三与莫二娘对坐着，弦声一起就唱起来，唱完就落幕，是一折唱工戏。魏启光以如椽巨笔，通过李老三投店、惊鬼、闻冤、仗义、上路等关目，强化他的正义感，使其性格发展脉络自然流畅，合情合理。又将潮丑的钻桌、跳椅、耍梯、滑梯等特技运用到戏中，使整个戏唱做兼重，成为潮剧整理改编旧剧目、推陈出新的典范。由于两代名丑李有存、方展荣的出色表演，演出高潮迭起，风靡潮汕、京师及至东南亚等地。该剧成为潮剧丑角艺术最完美的代表作之一。

"潮剧五大家"中偏于"俗"一路的是魏启光。魏擅长写市井小民，如《柴房会》中的李老三、《王茂生进酒》中的王茂生。王茂生得知18年前结拜为兄弟的薛仁贵东征凯旋，封为平辽王，百官前往庆贺。王家贫，情急之下，将家中咸菜瓮洗净装上清水当白酒，与老婆抬到王府。谁知门官狗眼看人低，说什么也不肯放行。戏"卡壳"在这里，不知如何"入门"。魏启光冥思苦想，忽有神来之笔：乘其他官差入门之际，用老婆头上的簪将"王茂生拜帖"别在门官官袍背后，门官进入王府后，薛仁贵发现王茂生的帖，传令大开中门迎接。这个"簪帖"的关目，极富喜剧色彩，将王茂生的睿智与门官的势利，揭示得入木三分。全剧诙谐风趣，常常博得满堂彩，现已成为潮剧的经典剧目，1962年还被摄制成戏曲艺术影片，饮誉海内外。

说魏启光剧作"俗"，主要还表现在语言上。魏启光熟悉下层百姓生活，剧作中俚语韵语、土谈乡谈、谣谚俗谚，可谓俯拾皆是。如《柴房会》中李老三上场白：

虽则三十无妻，四十无儿，倒也清闲半世。

为生计，走四方，肩头做米瓮，两足走忙忙。专卖胭脂膀兜共水粉，赚些微利度三餐。

我李老三，一无官，二无贵，全靠双脚共把嘴。

这几句话将一个挣扎在底层但很乐观的市井小民的形象活脱勾勒了出来。李老三精彩的口白几乎满纸皆是，如：

静静跋落眠床下
儒是儒，可惜灰尘网蜘蛛
戏歇棚拆
担柑卖了，存担柑担（谐音敢呾，即敢说），喂，顺顺勿呾混
我私盐唔挑，心肝不枭，平生不怕官不怕鬼，最怕这无影迹嘴！
先呾就赢，慢呾输八成
竹竿拿横孬上市
张嘴咬着舌
客情好过吊项鬼
花猫白舌嘴

碰到鬼魂时，李老三吓到爬上梯子，口中念念有词：

拜请拜请再拜请，拜请我那李家老亲人：太上李老君、托塔李天王、老仙铁拐李、济公金罗汉（济公俗姓李），助我李老三，驱鬼出柴房。

情急之下，李老三把姓李的神仙全请出来为自家壮胆驱鬼，当这些未奏效时，他又大叫：

我惨，水龟咒，念久白滑溜，真是"师公遇着鬼——无法，无法"，来救啊！

这些戏曲语言，押韵顺口，妙语如珠，掷地作响，把剧作气氛一次次推向高潮。正是：字字珠玑诙谐语，隔纸可闻爆笑声。魏启光是当之无愧的潮剧喜剧巨擘。

四

李志浦（1931—2010 年），潮安县人。笔名尘海、还珠。编写的剧目有《孟丽君》

《穆桂英》《安安送米》《龙凤店》《回窑》《张春郎削发》《陈太爷选婿》《安南行》；与人合作的剧目有《芦林会》《续荔镜记》《八宝与狄青》《岳银瓶》《雾里牛车》《彭湃》等。业余喜爱古典诗词和潮州方言音韵研究，著有《潮音韵汇》《还珠楼联稿》，述介潮剧人物的《潮剧春秋》。出版《李志浦剧作选》（中国戏剧出版社1993年出版），选入《张春郎削发》《穆桂英》《陈太爷选婿》《龙凤店》《回窑》《妙嫦追舟》等剧作。

 李志浦仅读过三年私塾，由于家贫，很早就出来谋生糊口。他做过烟厂的童工、卖报的报童和钟表修理匠。20岁开始学写灯谜与戏曲，25岁就成为潮剧团的专职潮剧。贫困的折磨、失学的悲哀、无文的痛苦，锻炼了他的意志，使他懂得知识的价值。李志浦于是惜阴砺志，不弃撮土，不择细流，经过几十年的努力，这个没有任何一张学历文凭的人，终于写了近百个剧本，成为当代潮剧最有影响的作家之一。

 李志浦的剧作，除《陈太爷选婿》属新编历史故事剧外，其余多属整理改编传统剧目，其中以《张春郎削发》《龙凤店》《安安送米》《孟丽君》《穆桂英》最负盛名。《张春郎削发》原来的老剧目叫《张春兰舍发》，是一个写忠臣遭谗遇害、孤女复仇的庸常故事，穿插有山神指引、老虎逗人等"怪力乱神"情节。李志浦从这个寻常故事中发现了不寻常的关目——偷窥公主，被公主削发的正是公主的未婚夫婿。李志浦抓住全剧这一"戏胆"，建构了整个戏的戏剧冲突——公主的骄娇二气与张春郎的少年气盛之间的冲突，扔掉了悲欢离合的老套，引起了观众的观赏兴趣与审美期待。爱人之间由于性格不合引发冲突，这几乎是当代社会生活经常发生的事情，剧作于是契合了传统与现代，成为引人入胜、妙趣横生的爱情喜剧。经过演员们的再创造，《张春郎削发》终于在1987年于首届中国艺术节中一炮打响，连演几百场，一时间出现"满城争说张春郎"的盛况。

 整理改编传统剧目，下的功夫一点也不比新编戏少，特别是要考虑到推陈出新，要将当代观众的审美需求融进传统剧中，完全不是容易的事。例如《龙凤店》，原来是一个写正德皇帝与开店铺的李凤姐调情的色情戏，李志浦改编时反其意而行之，成为李凤姐讥嘲正德帝的讽刺喜剧。这种改编，完全是一种创新。李志浦说："我这一辈子主要是搞传统剧目的改编与整理。"他在这方面的成绩十分引人注目。

五

 陈英飞（1933—2010年），潮安县人。笔名石草。出生于泰国，幼年随父母回国。1960年毕业于华南师范学院中文系。1962年开始从事剧本创作，于潮安潮剧团任编剧。1978年调到潮剧院任编剧。早期创作《红心秀才》《金训华》《鱼水情》，歌剧《永远革命》《育种》，参与创作《风云篇》《彭湃》。80年代整理创作《赵氏孤儿》《秦香

莲》《败家仔》《王莽篡位》《薛刚闹花灯》《刘璋下山》。主要作品《袁崇焕》《德政碑》。出版《陈英飞剧作选》（中国戏剧出版社 2008 年出版），收入《袁崇焕》《德政碑》《赵氏孤儿》《薛刚闹花灯》《败家仔》《陈三两》等剧作。

陈英飞如此说自己：

> 少年遭抗战之厄（差点给日本鬼子兵打死），青年又逢三年饥荒之灾，中年又赶上那十载难言之劫，如今不愿再给自己套上什么"清规戒律"自我折磨了。①

陈英飞代表作主要有《袁崇焕》（与杨秀雁合作）、《德政碑》、《赵氏孤儿》等。《袁崇焕》曾获全国优秀剧本奖。它是当代潮剧历史剧的一部力作。客观地说，它是众多袁崇焕同类题材的本子中用力最深、最为精彩的一部，剧中袁崇焕的悲剧形象撼人心扉，令人扼腕。其戏曲语言，或深沉，或悲伤，或激越，皆充满诗情。请看剧作开头与结尾：第一场袁崇焕于罗浮山上唱：

> 崇焕原有山水癖，今识罗浮爱又深。
> 我恋北国雄关千里雪，亦贪岭南景物四时新。
> 夫人啊，山前翠竹千竿立，涧底流泉万古琴。
> 此身只合此地老，哪堪宦海再浮沉。
> 只是国家多事身无事，徒作寄世浮生人。

剧末，袁崇焕临刑前唱：

> 寸丹难消尽，毅魄应不寒。
> 魂飞国门去，相与卫河山。
> 磷磷岭头火，长剑闪豪光。
> 吼吼松涛响，杀声震苍茫。

全剧的语言，诗情澎湃，激昂悲愤，令人心折。陈英飞在《历史·人性·诗情》中说：

> 我服膺于中国戏曲的"剧诗"传统，想于"千古伤心"的历史深处，觅取那绵延不绝的千古诗情。

《袁崇焕》可说是潮剧"剧诗"的代表作。

① 陈英飞：《五台一夜》，见《陈英飞剧作选》，中国戏剧出版社 2008 年版。

《德政碑》属新编古装戏，写唐代名臣狄仁杰于魏州刺史任上有惠政，百姓为之立生祠；后其子狄景晖为魏州司功参军，贪暴无比，百姓毁其德政碑。剧作并不单纯限于对贪腐的揭露，而是深入历史与人物，通过对事件的展示，探索其内在堂奥。正如著名戏剧评论家黄心武所说：

> 他笔下的人物，无论忠奸贤愚，都不停留于简单的道德评判，而是从历史逻辑和人性逻辑的结合中，实现审美的转化，向着诗意升华。《德政碑》里的武则天，当她权衡利害，苦思能否对狄景晖行"宛转之心"时，突然发现秋风肃杀之下，犹有红枫似火。于是唱道："满地秋老黄兼白，独有枫红似火燃。谁言造物无私曲，原来天意也有偏。"她终于从"天人合一"的角度，找到了符合帝王身份的行为依据。我们可以说，作者揭露了武则天的虚伪，但这种揭露能让我们在诗意中窥见人性的奥秘，就不同凡响。①

天不假年，如今"五大家"均已谢世，多位富有才华的剧作家如林澜、郑文风、王菲、林劭贤、刘管耀等也驾鹤西归，但他们的剧作将在潮剧的历史中永远流芳。

半个多世纪以来，近百位潮剧作家佳作纷呈，他们个性不同，手法各异，却共同奠定了潮剧编剧优良的艺术传统。

潮剧编剧的优良艺术传统，首先是重视传统剧目的开掘、整理、改编。潮剧历史悠久，艺术传统极其深厚，许多优秀剧目都是将传统"拿来"，呕心沥血整理改编而成的。去芜存精，袭古而弥新，《陈三五娘》《苏六娘》《张春郎削发》等无不如此。潮剧经典锦出戏亦如此：《扫窗会》改自明传奇《高文举珍珠记》，《芦林会》改编自明传奇《跃鲤记》，《井边会》改自南戏《白兔记》，《柴房会》改自宋代洪迈《夷坚志》与明代冯梦龙《警世通言》，《南山会》改自明代潮州戏文《金花女》，这"五个会"今天几成潮汕群众百看不厌的经典剧目。

潮剧编剧的优良艺术传统，还表现在贴近民众、贴近时代上。潮剧剧本创作与时俱进，关注民众，表现民众呼声与时代精神。如清末民初，潮剧出现《林则徐烧鸦片》《林则徐戒烟》《袁世凯》《徐锡麟》等剧目；抗战时期，则有《上海案》《卢沟桥》《韩复榘伏法》《都城喋血记》等；新中国成立后，有写革命母亲李梨英的《松柏长青》（原著吴南生，编剧林卡、陈名贤、张文），写劳模罗木命的《党重给我光明》（编剧马飞、麦飞等），写农民革命领袖的《彭湃》（编剧洪潮、林劭贤等），以及写晚清洋务运动开拓者的《丁日昌》（编剧陈作宏、陈鸿辉）。

再次，潮剧编剧们在选取题材的时候，比较注意发掘题材的乡土属性与地方特色。这一创作传统由来已久，明本潮州戏文中的《荔镜记》《荔枝记》《苏六娘》《金

① 黄心武：《莫信诗人竟平淡》，见陈英飞《陈英飞剧作选》，中国戏剧出版社2008年版。

花女》，写的就全是著名的潮州乡土故事。这一创作现象，从全国范围来说，出现如此集中的乡土题材作品，确属罕见。又如《辞郎洲》（编剧林澜、魏启光、连裕斌）乃潮剧乡土题材作品中的佼佼者，写潮州女诗人陈璧娘与其丈夫张达抗元勤王的故事。剧作据史实并参考《潮州府志》《饶平县志》等记载，塑造了陈璧娘"折一枝而播万种"。抱尸立剑的悲剧形象。全剧诗情洋溢、伟丽悲壮，是潮剧乡土题材作品中不可多得的精品。这种致力于乡土题材创作的优良传统，一直延续到今天。

在不同历史时期，潮汕地方乡土题材（包括地方知名人物、民间故事传说及地域性事件）永远是潮剧编剧家们关注的一个重点，引发他们创作冲动的兴奋点。关注并创作乡土题材作品，已经成为潮剧编剧一个优良的创作传统。为什么会形成这样的优良传统呢？

我们以为，乡土题材给予剧作家一种情感上的亲切感，一种强烈的身份认同感。中国人热爱家乡，潮州人热爱潮州，说起家乡的父老乡亲，山水草木，亲切感油然而生，这是不言而喻的。潮州人无论怎样漂流在外，远涉重洋，都不忘家乡，不忘报答桑梓。潮剧正是将远在千万里之外的潮州人联结在一起的重要文化纽带。还有，对乡土题材的敏感与关注，无论对编剧还是观众来说，都是一种文化认同。由于地域文化相同，道德观念相似，风俗习惯相类，这种文化认同使编剧关注并利用乡土题材来创作，本土同胞也喜欢乡土题材的戏曲。再有，乡土题材剧作包含不少令人精神愉悦的因素，如乡音乡谣、土谈俗语，乃至名物风俗，闻之常常令人雀跃，精神为之一振。《荔镜记》《苏六娘》《金花女》等剧就包含不少这方面的愉悦因素。

总而言之，身份上的亲切感、文化上的认同感、精神上的愉悦感，促成了编剧对乡土题材的关注与观众对这一题材的眷恋，形成了潮剧编剧关注乡土题材、优先考虑乡土题材的创作传统。

第四，读潮剧剧本或观看潮剧，对潮剧语言的流畅与诗意，会有较深的印象。潮剧艺术从整体上看，正如屈大均在《广东新语》说的"其歌轻婉"（《诗语·粤歌》）。潮剧抒情性强，从唱腔到表演，皆优美宛转，风情万种，故其剧作语言，尤其是唱辞多充满诗情画意，清新流畅。这是因为潮州地区从唐宋以降，人文荟萃，古典文化传统深厚，因此潮剧作家从总体说文化素质较高，学养深厚。要写好古代人物悲欢离合的故事，下笔不雅，缺乏诗意，那是不行的。因此，剧作唱辞比较接近古典诗词，这就是许多潮剧作家擅长诗词、潮剧受到许多戏剧名家、文人学士欢迎的原因。王季思教授就曾表示对潮剧语言诗意与文采的欣赏，他还亲自动手润色一些剧目（如《闹钗》《荔镜记》）的唱辞。在"花部"戏曲中，潮剧相对于京剧、粤剧来说，又显得"雅"一些，诗意较浓郁，文词蕴含古典韵味，京剧与粤剧相对来说更显通俗。白先勇曾以兰花比喻昆曲，我们以为潮剧似海棠，既雅丽又俗艳，正如《红楼梦》咏海棠所说"也宜墙角也宜盆"，既可登大雅之堂，又可演于广场草舍。

其实，从根本上说，潮剧是一种"雅俗共赏"的戏曲艺术。潮剧受南戏影响极深，

它实际上是南戏在粤东的支脉，以生、旦、丑为主角的剧目特别多，它选择"雅俗共赏"为终极审美目标。说它"雅"，是因为它质地"轻婉"，诗情画意，扮相俊美，唱腔优美，表演柔美，语言秀美，韵味隽美，是一种轻歌曼舞的戏剧艺术；说它"俗"，主要表现在故事通俗，贴近民众，尤其是潮丑的表演与语言，极富生活化、通俗美与亲切感，乡谈土语，对句妙喻，快板俗谚，常常信手拈来，令人发噱。所以，潮剧的艺术基因，既有"俗"的内核，又有"雅"的因子，它是一种雅俗共赏的戏曲艺术。

2008年，由广东省潮剧发展与改革基金会资助的"潮剧剧作丛书"出版。这套丛书，由陈韩星任主编、沈湘渠任副主编，共编选了当代潮剧最有影响的十二位作家的代表作，计有：《谢吟剧作选》《王菲剧作选》《林劭贤、洪潮剧作选》《黄翼剧作选》《刘管耀剧作选》《陈名贤、林树棠剧作选》《陈英飞剧作选》《李英群剧作选》《陈鸿辉剧作选》《沈湘渠剧作选》共十大册（张华云、魏启光、李志浦等名家剧作此前已结集出版，故不在此丛书内）。这样，包括张华云等三位作家在内的十五位名家剧作选已基本出齐。这些剧作，代表了当代潮剧剧作的最高成就。

（本篇曾以《刍议潮剧编剧艺术的传承与创新》为题载于《中国戏剧》2012年第7期）

《潮剧史·后记》（节录）

两位年过古稀的老人，不好好颐养天年、含饴弄孙，却终日各自伏案，或奋笔疾书，或钻营故纸，或冥思苦想，矻矻兀兀，反复折腾，终于写出这部70多万字的《潮剧史》。所谓敝帚自珍，文章是自己的好，审校完最后一稿，心里有说不出的高兴。

在这个"唯物"的时代，"实用"的世道，好像一切美好的理想与情怀已被"虚化"，其实也不尽然。每个人在这个世界上都有自己的位置与使命，对于年逾古稀的我们来说，心里一直在盘算着，不知什么时候老天爷就会来召唤，毕竟离这个日子已经越来越近了，因此，必须为后代留下点什么，必须为我们终生从事的事业留下点什么，抱着这样纯真的态度，心无旁驰横鹜，开始撰写这部《潮剧史》。我们把人生最后的精力潜能，献给殚心守望的戏曲，献给梦萦魂牵的潮剧，现在终于如愿以偿，于是心中释然。

潮剧是广东的大剧种，潮汕文化的标志性符号，艺术博大精深。在全国三百多个地方戏曲剧种中，潮剧以其悠久的历史传统、鲜明的地方特色与深厚的文化底蕴独树一帜。我们对潮剧薄有所窥，在本书中描画其生成的轨迹，勾勒其发展的历史，辨其讹谈，论其疑似。正如唐太宗李世民所说："以古为鉴，可知兴替。"（《新唐书》）把潮剧的历史梳理一遍，探其盛衰之迹，盈亏之理，不敢说自出手眼，有所发现，然我们坚守治学惟劬，持论惟谨。在这个以解构经典、颠覆传统、蔑视规范、推倒偶像为时尚的时代，我们不敢戏说历史，也没有能力与水平这样做，只好老老实实，从各种故纸资料堆中，爬罗剔抉，力求把潮剧发展的真实面貌客观地呈现。至于能否做到这一点，那当然是另一回事。

本书写作伊始，我们便确定全书的结构与主旨：以年代为经，史事为纬，史论结合，论从史出；把潮剧置于中国戏曲发展的大背景下来考察，存史，存戏，存人，传递正确的历史信息。能否做到，则有待读者诸君的吐槽指正。

潮剧与潮丑

潮剧，过去称为潮调、潮腔、潮音戏、潮州白字戏、潮州戏等名目，流行于粤东韩江流域一带，包括汕头、潮安、揭阳、澄海、普宁、潮阳、惠来、饶平、丰顺、南澳等市县。潮剧原是宋元南戏的一个分支，属潮泉腔系统的戏曲（潮州方言与泉州方言同属闽南语系，故戏曲声腔相同）。潮剧至迟在明初已经形成了一个独立的剧种。1975年在潮安县明初墓葬中出土了明宣德年间（1426—1435年）的潮州戏文写本《刘希必金钗记》，此潮剧本距今已有五百六十年的历史。潮剧著名的剧目如《荔镜记》《苏六娘》《金花女》等，也有明代嘉靖年间（1522—1566年）或万历年间（1573—1619年）的刻本传世（以上剧本，均见广东人民出版社《明本潮州戏文五种》，1985年）。在国内，要找到五百多年前用地方声腔写的剧本的刻本或写本，并不容易。因此，潮剧是我国约三百个地方戏曲剧种中属历史最为悠久的一类，也即是说，潮剧迄今已有近六百年的历史了，比广东地区的大剧种粤剧的历史要长得多。（粤剧大约形成于明末，有近四百年的历史）

为什么在潮汕平原能形成一个历史悠久的戏曲剧种呢？粤东地区于331年（东晋成帝咸和六年）始建海阳县，591年（隋文帝开皇十一年）始置潮州，从此就有了名副其实的潮人。唐代的陈元光平定了"泉潮啸乱"后，引进中原文化，特别是后来韩愈治潮，倡学兴教，对弘扬潮州乡土文化，起了重要作用。开元古寺［始建于唐玄宗开元二十六年（738年）］与韩文公祠在潮州韩江隔岸相峙，是唐代潮人文化留传至今的重要人文景观。到了宋代，潮州已获"海滨邹鲁"之称（孟子生于邹，孔子生于鲁，"邹鲁"于是成为文教兴盛之地的代称）。南宋著名诗人杨万里《揭阳道中》诗云："地平如掌树成行，野有邮亭浦有梁；旧日潮州底处所，如今风物冠南方。"唐宋不少著名的政治家或文化人，如唐之韩愈、李德裕，宋之赵鼎、陈尧佐、杨万里、文天祥、张世杰、陆秀夫等都到过粤东，对潮人文化起过积极的作用。明代潮州人文鼎盛，像状元林大钦、兵部尚书翁万达等，至今在潮汕地区还有不少关于他们政绩人品的故事传说。由于唐、宋、明历朝的开发，潮州人才荟萃，文化繁衍，形成根深叶茂的潮人地方乡土文化，而潮剧就是潮人文化中最具光彩与特色的文化品类与娱乐机制之一。

潮剧剧目丰富。南戏许多著名的剧目如《荆钗记》《白兔记》《拜月亭》《琵琶记》等，潮剧都有整本演出或保留其锦出艳段。今天一直演出于潮剧舞台的著名折子戏《井边会》《扫窗会》《芦林会》《妙常追舟》等，来自《白兔记》与明传奇之弋阳腔或昆山腔剧《高文举珍珠记》《跃鲤记》《玉簪记》等，所以清代李调元于《南越笔记》

中说:"潮人以土音唱南北曲曰潮州戏。"潮剧另一类剧目是潮州一带地方民间故事传说,如《荔镜记》《苏六娘》《金花女》《龙井渡头》等。在清代,农村或广场演戏时,常常在上半夜演出"正音戏"(外地官腔),下半夜才用潮州方言演出饶有趣味的潮音戏,群众把这种演出叫作"半夜反"。至今潮州俗谚中还有"半夜反"一词,其源盖出于此。

潮剧的音乐极具地方特色,它吸收了潮州大锣鼓、庙堂佛事音乐及当地的歌仔、民间小调与乐曲,又融合了南戏及弋、昆、梆、黄的声腔;又因为潮州方言八个声调的高低变化,形成独特的音乐唱腔系统。其唱法既有曲牌联缀,又有板腔变化,且有一唱众和的帮腔(即"帮声"),以达到渲染气氛、烘托情境的目的。

潮剧作为广东的主要剧种,其特色主要有这几方面:

首先是唱腔优美。由于潮剧主要依托于潮州音乐,而潮州音乐婉转谐美,玉润珠圆,十分悦耳。"穷乡隘巷,弦歌之声相闻。"(《揭阳县志》)因此潮剧擅于抒情,文场为长,武场为短。《扫窗会》《荔镜记》这些文戏自不必说,就是演出宋末陈璧娘抗元的"武戏",也重"文场",所以誉者称之为"柔肠似水,侠骨如霜",全剧"武戏文唱",清丽夭娇,有一唱三叹之妙。

其次是文辞优美,文采斑斓。潮剧虽重本色("丑"戏多本色),对生旦戏来说,却讲究文采,唱词往往是流转如珠的抒情诗。著名的潮剧编剧家谢吟(《陈三五娘》等剧作者)、张华云(《苏六娘》等剧作者)、李志浦(《张春郎削发》等剧作者),都是擅于翰墨之诗人,潮剧因此充满诗情画意,极富韵味,洋溢着浓重的文化气息。

再次,潮剧生旦戏柔美瑰丽,载歌载舞,充满旖旎风情,将戏曲之抒情特性发挥到淋漓尽致。尤其是彩罗衣旦(即花旦)的表演,其伶牙俐齿之说白,灵巧轻盈之身段,顾盼流转之眼神,令满台生辉。如锦出戏《桃花过渡》,就属于常演不衰的剧目,几乎每个潮人,都能哼出其中"斗歌"场面那几句"唅啊唅叫歌"来,足见其影响之巨大。

说到潮剧之特色,不能不提到潮丑。潮剧丑角之表演艺术,在全国各剧种中属佼佼者,除了京剧、川剧、昆剧、高甲戏等少数剧种外,几无与伦匹。潮丑分工之细密,表演程式之繁富,堪称一绝。其丑角之著名应工戏如《柴房会》《闹钗》《刺梁冀》《南山会》等,早已不胫而走,蜚声海内外了。

潮丑行当可分十类:官袍丑、项衫丑、踢鞋丑、裘头丑、老丑、老衣丑、女丑、长衫丑、小丑、武丑。丑角的表演,以夸张、变形为主要手法,或滑稽,或幽默,土话俗话,插科打诨,令人绝倒。李渔说丑角之表演好比"人参汤",令人提神醒脑,潮丑尤其如此。潮丑的外部形体动作,或模仿动物,如螳螂、猴子、蛤蟆,或模拟木偶、皮影,前者机灵奇巧,后者机械木讷,各臻其妙。潮丑之行腔,用豆沙喉之"痰火声",低八度运唱,很有特色。不久前故去的著名女丑洪妙,被誉为"国宝",其扮演之媒婆、乳娘,惟妙惟肖,为潮剧增色不少。名丑李有存及方展荣扮演《柴房会》中之李老三,把一个胆小而有正义感的小人物刻画得入木三分。当听到对方是鬼时,惊恐万状

中掇窜上梯下梯之动作,常赢来满座彩声;而李老三那一口气唱几十个"我的、我的、我的……"的行腔,似断似续,有紧有慢,而又一气呵成,真令人击节叹赏!

潮丑的特色,还在于运用特技性很强的技法来表现人物,摹拟心态,如扇子功、胡子功、帽翅功、梯子功、水袖功、腿脚功等。像名丑蔡锦坤在《闹钗》中的折扇功,用折扇之多种运转功夫刻画花花公子之浮浪心性与儇薄行为;《柴房会》中李老三见鬼失色,演员整个身子霎时僵硬,但两撇小胡子却不停地左右抖动,像这些折扇功与胡子功,极富滑稽感,令人忍俊不禁。

潮丑之风趣、机敏、滑稽,源于潮人精明之禀赋及机灵诡谲之情性。潮汕处海之一隅,古时位于"山高皇帝远"之僻远地带,文教发达而约束较少,造就了潮人风趣机敏之个性。在农村,男人喝工夫茶、闲聊的房子叫"闲间",那是笑话和"咸古"(带点黄色味道的故事)产生和传播的处所;女人则有"女人间",那是绣花、唱歌册、讲笑话的地方。这些特殊的人文背景与生活环境,无疑是滑稽风趣的潮丑艺术产生之温床。

今天的潮剧,已远播海内外,随着潮人的足迹而遍及世界各地。不仅潮籍本土有许多潮剧团,香港、新加坡、泰国、马来西亚、柬埔寨等也是潮剧流行,光泰国就有三十个潮剧团在演出(详见林淳钧著《潮剧闻见录》)。1993年元宵节,在汕头市举行了规模空前的首届国际潮剧节,泰国、新加坡、马来西亚、香港与美国、法国等地区都组团参加演出,潮剧艺术人才一时间从全球的各大洲荟萃于汕头市,成为潮剧艺术史上的一段佳话。

(原载《中国典籍与文化》1993年第4期)

从《柴房会》谈戏曲的价值重建

潮剧《柴房会》是一出极具观赏价值的小戏,前辈戏剧大师田汉、张庚等曾不止一次观看并给予高度赞赏。田汉诗前小序曰:"端阳次日,再看《柴房会》诸剧,皆精妙。诗云:新翻南国百花谱,绝妙人间鬼趣图。"张庚诗云:"李三(《柴房会》主角李老三)遇鬼倾场噱,庞女(潮剧《芦林会》女主角庞三娘)逢夫彻骨哀。愿得此生潮汕老,好将良夜傍歌台。"

《柴房会》故事原见于宋代洪迈《夷坚志》,20世纪20年代就被搬上潮剧舞台,写妓女莫二娘与杨春相爱,倾其积蓄自赎从良,随杨春归返老家扬州。途中,杨春乘莫二娘病重,卷其钱财而去,莫二娘无助,遂于客店柴房自缢。莫二娘的鬼魂遇货郎李老三,李老三仗义带莫二娘魂前往扬州寻杨春报仇。故事有点儿类似《杜十娘》或《活捉王魁》,属"痴心女子负心汉"一类的寻常题材。

20世纪的潮剧《柴房会》,是一个"坐唱"节目,幕启时李老三与莫二娘鬼魂对坐而唱,唱完落幕,是一出好听而不好看的折子戏。

60世纪,魏启光将该剧"推倒"重写。魏启光被潮剧最负盛名的女演员姚璇秋称为"难得的大剧作家",他以如椽巨笔,通过投店、惊鬼、闻冤、仗义、上路五个关目,写出李老三的胆小但又强化其正义感,使这个市井小民形象血肉饱满。魏启光的《柴房会》与原本不可同日而语,大的改变有三:变鬼气为人气,变悲剧为喜剧,变唱工戏为唱做并重戏。

《柴房会》的成功,倾注了老一辈潮剧艺术家的心血,魏启光的剧本、卢吟词的导演、名丑郭石梅的参与,使全剧妙趣横生,满场生辉。

《柴房会》的成功,最主要表现在三个方面:其一是赋予人物以血肉生命,使形象生动活脱显现于舞台上。如李老三遇鬼后害怕心慌,莫二娘唱:"有道是恶人才怕鬼,莫非你为人心有亏!"这一言击中李老三个性中正能量的肯綮,他惊魂甫安,镇定地回答:"我李老三平生最讲义气,于心无愧!"莫二娘于是向李老三施礼:"大哥果然好心仗义,恕我冤魂无知。"李老三见鬼魂很有礼貌,说错话懂得道歉认错,更加同情怜恤对方。

其二是剧作语言通俗谐趣,令人发噱。魏启光熟悉底层百姓生活,在剧中运用了大量潮汕地区的俗话谣谚、韵语乡谈来塑造走街串巷的货郎李老三这一市井小人物。如李老三一出场即自我介绍:"虽说三十无妻、四十无儿",潮谚接着说"孤老半世",魏启光径改为"倒也清静半世"。见鬼时,李老三口中念念有词,拜请李姓众神仙前来救

助:"太上李老君、托塔李天王、老仙铁拐李、济公金罗汉(俗姓李),助我李老三驱鬼出柴房!"这些通俗生动的语言,令人绝倒。

其三是伎艺的穿插运用,这是《柴房会》成功的重要保证。如李老三的"椅子功"与"梯子功",精妙绝伦,煞是好看。开头见鬼时,李老三跳椅、夹椅、脚穿椅背、带椅滚地,最后甩椅被莫二娘接住。情急之下,李老三蹿上梯子,通过滑梯、夹梯、耍梯,在梯子上做"金鸡独立""猴子观井"等伎艺表演,把全剧气氛推向高潮。《柴房会》通过两代名丑的精心创造(20世纪60年代由李有存担纲,八九十年代由方展荣出演),剧场演出效果很好,获得观众的赞赏。几乎可以毫不夸张地说,每一个观赏过《柴房会》的观众,无不为其精彩的演出所倾心折服。

我这里想说的是,《柴房会》的伎艺表演大大增强了剧作的观赏价值。除了唱功、说白之外,椅子功、梯子功的生动运用,对塑造人物性格、表现剧情、渲染气氛起到非常重要的作用。伎艺表演是我们戏曲传统一个十分重要的方面。今天,这一传统相对被忽视了,或放弃了,这使不少戏曲演出成了"话剧加唱",忽视了对技术性手段的提炼与运用,戏曲演出的观赏价值在无形中打了折扣,观众的流失也就成了顺理成章、自然而然的事了。

传统的戏曲,其本体内核包含"唱、做、念、打",这是众所周知的。除了唱功、说白、武打之外,这里的"做功",除舞蹈、身段、程式之外,伎艺也是一个重要的方面。我举一个最传统的例子,我国现存最古老的剧本是南宋时期九山书会编撰的《张协状元》(见钱南扬《永乐大典戏文三种校注》),该剧第十六出写被强盗抢了盘缠的穷书生张协与在破庙栖身的贫女结婚,破庙连一张放酒菜的桌子都没有,丑扮的店小二于是自告奋勇装扮"桌子":他两手两脚撑地,挺高肚皮"做"桌子,放酒壶与果品,新婚夫妻恩爱唱和,丑扮的"桌子"也唱:"做桌底,腰屈又头低,有酒把一盏与'桌子'吃。"丑扮"桌子"的伎艺表演,既符合丑角风趣的个性,又切合破庙的环境,场面有趣而令人发噱。这种用人扮桌子的伎艺表演,是我国戏曲写意性传统的最佳体现,在这个古老剧本中,已经把戏曲"唱、做、念、打"的本质特征和盘托出。这就是戏曲,这就是传统。试想,如果京剧《徐策跑城》没有令人眼花缭乱的"跑功",《时迁偷鸡》没有吞吐纸火的"口功",《战洪州》没有靠旗抛枪的功夫,潮剧《闹钗》缺少"扇子功",《春草闯堂》没有"荡轿子"表演,这些戏的观赏性将会大大下降。

今天,对传统戏曲的价值认识有所偏颇。在不少戏曲主创人员那里,重内容、轻形式,重意识、轻技术,几乎成了通病。每排一出新戏,主创们几乎花费绝多精力琢磨戏的思想内容(这无可厚非),而对戏的技术性手段、伎艺表演部分,考虑较少,使戏曲不自觉地陷入"话剧加唱"的泥淖中。缺少伎艺,缺少绝活,缺少"一招鲜吃遍天"的令人神往的表演,无怪乎戏曲不怎么可爱了。据说裴艳玲55岁时还能"打旋子"55个,粤剧大师罗品超60岁时还能用手拉直一条腿至头顶"金鸡独立"20分钟,老一辈戏曲艺术家身上的技术性"绝活"还可以举出许多许多……

今天，重视戏曲的技艺表演，加强戏曲的技术性手段的运用，应提高至戏曲价值重建的高度来认识。戏曲传统的价值，是上千年戏曲文化积累而成的，各种技术性手段和价值没有得到充分肯定与运用，就没有完整继承的可能。戏曲其实是用不同技术手段与舞台语汇来表演的，不重视技术手段，只会使戏曲的观众越来越少。戏曲的价值重建，既是一个重要的理论问题，又是与现实密切相关的创作实践问题，值得戏曲界同人深思。

（原载《剧本》2012年第8期）

姚璇秋的表演艺术

　　姚璇秋是今天潮剧最为著名的演员。1953年，只有十七岁的姚璇秋在广东省戏曲观摩演出大会上就获得了表演奖；1957年在北京演出潮剧折子戏《扫窗会》，田汉看了姚璇秋的表演后高兴地赋诗："争说多情黄五娘，璇秋乌水各芬芳""清曲久曾传海国，潮音今已动宫墙"，对姚璇秋的表演予以高度的赞扬。

　　说到一个名演员的表演艺术，常常会记起她的拿手戏，谈到姚璇秋就很自然地想到她在《扫窗会》《陈三五娘》《苏六娘》《辞郎洲》等剧中的出色表演。姚璇秋是学青衣的，开蒙戏是《扫窗会》。这是弋阳腔首本戏《珍珠记》中《书馆悲逢》的一折，它写高文举中举后被迫入赘温相府，其妻王金真寻夫来到京都，却被温相之女打成奴婢。王金真夜间借扫窗之机，到书房与高文举相会，不幸又被温氏发觉，只得逃离书房，前往开封府告状，最后在包拯的帮助下夫妻团圆。《扫窗会》写的是书馆相会这一段。姚璇秋扮演王金真，她带戏上场，从她那愁苦哀怨的面部表情和顾盼不定的眼神中，我们看到角色此时正怀着一种又急又恨又惊又怕的复杂心情。她急的是，好不容易才找到一个夫妻见面的机会，因此步履匆匆；恨的是，温相父女狼狈为奸，自己寻夫不晤，备受苦楚；惊的是相府防范森严，万一走漏风声则不要说夫妻不能相会，性命亦将难保；怕的是，高文举入赘相府之后，夫妻的恩爱是否一笔勾销？姚璇秋出场后，一下子就把角色推入戏剧矛盾冲突的漩涡中，让观众为王金真的遭遇与处境提心吊胆。

　　在《陈三五娘》中，姚璇秋扮演大家闺秀黄五娘。这是一个娇羞怯弱的少女，由于婚事不如意，父亲要把她嫁给人品粗鄙的林大，她自己虽然热恋着泉州才子陈三，但当陈三假扮磨镜师傅入府磨镜之后，因为礼教的防范使五娘始终未能与他一诉衷肠。姚璇秋在这里真实地再现了一个幽怨娴雅的大家闺秀的形象。

　　《苏六娘》是一出悲喜剧，写六娘和表兄郭继春的爱情故事。情节大起大落，节奏明快，时而令人捧腹，时而催人泪下。姚璇秋在《赏荷》一场中，以一个娇羞的初恋少女的形象出现，私语切切，情意绵绵，完全沉浸在柔情蜜意之中。不久，专横的族长和讼棍杨子良的介入，一个旱天惊雷终于在爱情的秋月平湖炸开了。当姚璇秋唱到"西芦旧梦已阑珊，不堪回首金玉缘。从来好事多磨折，自古薄命是红颜"的时候，如泣如诉，婉转悲啼的声情深深地感染着观众。

　　《辞郎洲》是一出历史悲壮剧，写的是宋末潮州女诗人陈璧娘及其丈夫张达抗元的故事。姚璇秋扮演了一个对她来说难度较大的角色陈璧娘。陈璧娘在历史上是实有其人的。她的《辞郎吟》今天读来仍叫人荡气回肠；陈璧娘又是一位抗元女英雄，塑造这

个形象对于武功底子较差的姚璇秋来说存在明显的困难。但她在武术教师的帮助下，勤学苦练，终于成功地扮演了柔情侠骨、智勇兼备的女诗人、女英雄的角色。

感人至深的表演艺术要求演员创造个性鲜明、栩栩如生的艺术形象。严防"一道汤"，人物要性格化，每一个有成就的演员，无不具有这一特征。姚璇秋的表演也是这样。她创造了形象不同、性格迥异的王金真、黄五娘、苏六娘、陈璧娘等形象。她很好地把握了她们的性格特质，因此我们看到的是性格化的艺术，而不是"一道汤"的表演。前辈艺术家关于"演人别演行"的教导，在姚璇秋身上同样可以体会到。

姚璇秋善于掌握角色的性格特质，准确地把握人物情绪的变化，处理各种复杂的情感，这在王金真这个角色的创造上表现得尤为突出。王金真是青衣老派的装扮，演员手里拿着一把芦花扫。当王金真唱到"上剪头发，下剥绣鞋，日间汲水，夜扫庭阶"的时候，对温氏怨愤的情感油然而生，气恨之余把芦花扫扔掉。但猛然想起今晚夫妻相会的契机，全在这把芦花扫上，于是又急忙寻找。演员蹲着走一种特殊的矮步，探索的十指和翻动的裙裾形成了摇曳的舞姿，十分好看。摸到芦花扫后，王金真欢喜若狂，大叫"在，在，在！"通过一把小小芦花扫的既丢又捡，有层次地表现了角色内心感情的变化。见到丈夫高文举后，王金真百感交集，懊恨交加，但却没头没脑地反问一句"你是何人？"她想起眼下的苦境，对高文举充满了怨恨，随着"冤家，我恨你"的责骂声，她终于把情绪集中到手上的芦花扫，说了声"恨不得把你一扫！"不料高文举眼见妻子蓬头垢面，又怜又爱，低头认错说："妻呀，你就扫下来！"王金真不觉一怔，倒抽了一口气，对丈夫体贴怜爱之情使芦花扫扫不下去，反而掉落在地，代之而来的是严正的诘责。她说到张千来下休书"将妾身来休离"的时候，怨恨之感陡然又起，她乘势把丈夫一推；但当高文举被推得一个跟跄的时候，她又急忙前去扶住。就这样，要扫而扫不下去，要推又急忙扶住，姚璇秋通过这样细致入微的表演，把王金真对丈夫那种又爱又恨、又怜又怨的复杂感情刻画得入木三分。

姚璇秋认为："演员的一切创造都必须服从人物的性格和她的思想情感，以及存在的那个客观环境。"她之所以能够创造出个性鲜明的人物，和她认真分析角色、钻研角色是分不开的。

除了认真分析角色，揣摩角色的想法、心理和性格特征外，她还十分强调融会贯通，既认真吸取传统，又不为传统所束缚，在钻研角色的基础上大胆创新。她在谈到王金真形象的创造时说："《扫窗会》中，有好些动作、身段、步法按照传统来表演，像扫地部分就是原来所有的。可是过去那个三步进、三步退的简单步法，已经无法概括角色的整个内心活动，因此，一方面吸取了其他剧种的长处，一方面发展了许多横步、碎步，大胆地把进三步、退三步的局限性打破了。"这说明没有继承、没有深厚的艺术功底，就没有创新，也难以成为一个名演员。这就是姚璇秋的艺术创造给予我们的启示。

在谈到姚璇秋的表演艺术的时候，我们不能不说到她的唱腔。潮剧的青衣应工戏几乎是以演员必须有清亮的金嗓作为先决条件的。姚璇秋珠圆玉润、柔美动人的唱腔，早

就为中外潮剧观众所啧啧称道。她行腔悠扬舒徐，音域宽广厚实，配合着抒情性强、富有乡土情韵的潮州音乐，真可谓余音袅袅，绕梁三日，像《扫窗会》中"四朝元""下山虎"这些曲子，早已有口皆碑。她的圆润如玉的唱腔，加上明丽若花的扮相，柔情似水的表演，确实叫中外潮剧观众为之陶醉着迷。

姚璇秋从一棵幼芽长成根深叶茂的大树。我们高兴地看到她近期依然活跃在舞台上，她迅速医治好了"十年浩劫"带来的身心创痛，艺术上又有了新的进步。她在《续荔镜记》中扮演了黄五娘（还反串了小生一角），在《井边会》中扮演了李三娘，在《春草闯堂》中扮演了相府千金小姐李半月，这些剧目在国内外演出时，均获得很大的成功。我们期望着她百尺竿头，更进一步。

<div style="text-align:right">（原载《南国戏剧》1980 年第 3 期）</div>

为潮剧奉献一生的姚璇秋

惊悉姚璇秋先生于今晨（7月2日）七时逝世，噩耗传来，令人无法相信！几天前的6月26日，她还到海南省海口市参加第二十一届国际潮团联谊会团长暨秘书长会议，她代表汕头市向海内外乡亲发出"2024汕头之约"，怎么说走就走了呢?！

姚璇秋离开了我们，潮剧的标志性人物驾鹤西去，这是潮剧界的巨大损失。潮剧是古老剧种，姚璇秋是这个古老剧种孕育出来的全新的代表人物。她是在潮剧废除童伶制、实行"改戏、改人、改制"的全面改革之后成长起来的一位全新的剧种代表，是潮剧最鲜明亮丽的一面旗帜。她带领潮剧团到北京演出，到沪宁杭，到香港，到东南亚，凡是潮水流过，潮人足迹所至之地，她都把好看的韵味淳厚的潮剧艺术带去，给各地观众留下深刻印象。

潮剧是我国古老剧种之一，迄今已有近600年的历史。潮剧艺术博大精深，行当分工细密，程式丰富繁复，技艺趣味盎然。尤其是丑角行当与彩罗衣旦，享誉海内外。但姚璇秋并不属于这两个行当，她流畅、内敛而细腻的演绎，把青衣与闺门旦的表演提升到尽善尽美的境界。她所创造的舞台形象，如王金真、黄五娘、苏六娘、陈璧娘、李半月、李三娘、苏三等，都给观众留下了深刻的印象。还有现代戏《江姐》中的江姐、《松柏长青》中的李梨英等，也得到了很高的评价。正如首任广东潮剧院院长林澜所概括的，姚璇秋的表演，"深刻、细腻、准确"。她的唱腔清畅圆润，沁人心脾；做功细致传神，不瘟不火，内外统一。扮演王金真时，她带戏上场，怀着又急又恨又惊又怕的复杂心情：急的是好不容易有了一个夫妻见面的机会，因此步履匆匆；恨的是温相父女的迫害，自己备受苦楚；惊的是相府防范森严，行差踏错一步都会铸成大错；怕的是高文举入赘相府后，是否只见新人笑，不见故人啼？这些复杂的心情，都在角色愁苦的面容和顾盼不定的眼神中表现出来了。《扫窗会》因为姚璇秋的出色演绎，成为潮剧不朽的艺术经典。她扮演的陈璧娘，技惊四座，戏曲专家、我的老师王起教授用八个字形容她：柔情似水，烈骨如霜！她扮演的江姐，被誉为国内众多江姐艺术形象中最优秀的一个，好些唱段至今还在舞台上演唱。

姚璇秋之所以成为潮剧的一面旗帜，和她虚心好学、积极进取的人生态度是分不开的。她学戏的时候，得到潮剧老行尊卢吟词、杨其国的悉心指导，他们对姚璇秋的要求非常严格，一开始就要她从最难学的《扫窗会》入手。后来，导师队伍又加入一位从西南联大毕业、掌握了现代导演学的郑一标。在几位名师的悉心指导下，姚璇秋一招一式绝不苟且，终于脱颖而出。

在赴各地的演出过程中，姚璇秋如饥似渴地向各剧种的艺术家学习请教。她拜访梅兰芳，向京剧老艺术家魏莲芳、昆剧名家徐凌云、豫剧大师常香玉等请教表演艺术。访问柬埔寨时，到王宫学习柬埔寨舞蹈。她从古老的传统中汲取营养，虚心向老一辈艺术家学习，从兄弟剧种借鉴表演，虚怀若谷，博采众长，兀兀矻矻，终成大家，成为潮剧艺术的代表人物。

姚璇秋是广东省首位获终身成就奖的潮剧艺术家，是非物质文化遗产国家级传人。姚璇秋晚年，不辞辛劳，指导青年演员，做好传帮带的工作；并在各种培训班、辅导班、研讨会上现身说法，言传身教。她说："我这一生都属于潮剧。像我这样的年龄，可以在家安度晚年，我却依然为了潮剧事业南北奔波。但是为了剧种，我愿意。只要潮剧有需要，我随时都会站出来。"为了潮剧事业，姚璇秋呕心沥血，不遗余力，把一生奉献给了潮剧。

姚璇秋生活朴素，平易近人。在她身上，没有名演员的"派头"，没有高人一等的气派，更没有盛气凌人的架子。在她身上笼罩着无数耀眼的光环，但却不会炫人眼目，灼伤人眼，而是始终保持谦逊的品格，望之俨然，即之亦温。她常常挂在嘴边的一句话是："我只是一个普通人。"一位剧种标志性人物，一位艺术大家，却把自己定位为"普通人"，这是多么令人敬佩的风尚情操呀！

为潮剧操心一辈子、奉献一辈子的姚璇秋，她的艺术永载剧史，她的精神永驻史册。

（作于2022年7月2日下午）

潮剧剧目研究的丰碑

——评《潮剧剧目汇考》

在1999年10月召开的"第三届潮学国际研讨会"上，与会代表对林淳钧、陈历明编著的被列为《潮汕文库》基础研究项目的《潮剧剧目汇考》一书给予了极高评价，认为它是一部重要的文化史料，是潮剧剧目的集大成。该书对潮剧历史的编写与研究，无疑将起到奠基的作用，它是近年来地方戏曲艺术研究的一部不可多得的精品。

潮剧是我国一个古老的戏曲剧种，艺术博大精深。从明代潮州戏文《刘希必金钗记》出土之后，可以推知潮剧的历史在570年以上。潮剧的历史比京剧、越剧、黄梅戏等著名剧种都要长。但是，由于史料匮乏，潮剧史的研究与编写严重滞后。《潮剧剧目汇考》的出版可以说将潮剧史的编写向前推进了一大步。

《潮剧剧目汇考》煌煌三大册115万字，搜罗宏富可以说是该书的一大特色。潮剧从明宣德七年（1432年）《刘希必金钗记》抄本算起，究竟有多少剧目，谁也无法说清楚。林淳钧用几十年的时间辗转搜集，与陈历明一道用几年的工夫访问了数以百计的老艺人与老戏迷，集腋成裘，编写成这一部大书。该书收录了古今中外潮剧剧目2400个。其中，1949年以前剧目约1000个，1949年以后剧目约1300个；海外潮剧团上演的潮剧剧目150个。这些潮剧剧目中，有改编自古代戏曲名著的，如《西厢记》《牡丹亭》《白蛇传》；有改编自古代小说的，如《聊斋》《红楼梦》；有从其他剧种移植来的，如《山东响马》《团圆之后》《春草闯堂》；有属于潮剧老传统剧目的，如《扫窗会》《井边会》《芦林会》《柴房会》之"四大会"；有名噪一时给不同时期的观众留下深刻印象的，如《扼死鹦歌》《红鬃烈马》《桃花过渡》《告亲夫》《龙井渡头》；更有潮汕乡土题材的著名剧目，如《陈三五娘》《苏六娘》《林大钦》《辞郎洲》《革命母亲李梨英》；等等。在编写过程中，有两类剧目的搜集是难度极大的，一类是1949年以前上演的剧目，由于年代久远，剧作湮没无闻，林淳钧通过各种办法寻找到几十年前的潮剧演出说明书几百种，并与陈历明一道请老艺人回忆上演剧目，讲述剧情本事，才使这一时期演出的剧目有了底数与眉目；另一类搜集有困难的是海外潮剧演出剧目。潮剧在新加坡、泰国以及香港地区都有剧团演出，但要搜集到这些剧团剧目的演出资料却相当困难。林淳钧利用一两次随剧团出境演出之机，检阅当地报刊，托朋友查找复印，其中种种艰辛，可谓一言难尽。就这样东寻西找，苦苦搜求，这才成就了《潮剧剧目汇考》这个巨大的戏曲史料工程。

考释精当，是该书的第二大特色。搜集 2000 多个剧目，用几十年的时间来积累觅求，需要的是一种对事业的锲而不舍的精神；对每一个剧目进行考释，需要的则是扎扎实实的学问功底。编写者运用深厚的戏曲史、潮剧史知识对潮汕本土各种文化门类广泛把握、溯源辨流，厘清了多数剧目的来龙去脉。

《潮剧剧目汇考》除对每一个剧目的情节内容作尽可能详尽的介绍外，在"考释"上主要集中考证诠释四个方面的内容：一是剧目的来源出处；二是剧作者；三是演出剧团（戏班）；四是演出年代。在著录的 2400 个潮剧剧目中，有的剧目由于年代久远，某些方面的内容已无法考释，只能暂付阙如。如 20 世纪 20 年代后期老凤鸣班、老凤祥兴班、中一枝香班（惠来）演出的《青盲（瞎子）娶妻》剧目，究竟来自何书何剧抑或是民间口头流传故事，今已无法查考，只能俟之后来者。

从总体上说，《潮剧剧目汇考》对以上四个方面内容的考释是认真的、精当的。举例来说，《金花女》是潮汕观众十分熟悉的潮剧传统剧目，潮州歌册、花灯、屏饰均有"金花牧羊"主题的作品，剧本故事背景及所呈现的生活习俗均为潮州一带。但男主人公刘永自报家门曰祖居在清州韩岗之阳，《潮剧剧目汇考》据此考定刘永乃河北青县人，随祖上迁居潮州。《潮剧剧目汇考》不但指出福建梨园戏也有《刘永》剧目，且对比了明代刻本《摘锦潮调金花女大全》与 20 世纪 30 年代《金花牧羊》演出本、20 世纪 60 年代广东潮剧院演出本、潮州潮剧团与正天香潮剧团演出本以及 80 年代普宁潮剧团演出本之间的异同，使读者对《金花女》剧目之源流衍变有一个清晰的印象。

《陈三五娘》（即《荔镜记》）故事在潮汕一带几乎家喻户晓，《潮剧剧目汇考》指出此剧来自明代正德年间流行的文言小说《荔镜传》，嘉靖、万历年间已有不同潮调剧本刊行传世，清代则有顺治、光绪刻本。除明清两代潮剧刊刻本外，梨园戏、莆仙戏、高甲戏、芗剧、歌仔戏等剧种均有此剧目。《荔镜记》还被翻拍为电影，台湾地区也将此题材演成舞剧、歌剧，还拍成电影与电视剧，可见《荔镜记》一直是潮汕、福建、台湾观众十分喜爱的一个剧目。《潮剧剧目汇考》还比较了明代嘉靖刻本《荔镜记》、万历刻本《荔枝记》与清代顺治刻本《荔枝记》的大同小异之处，简要说明从 20 世纪 50 年代至 80 年代《陈三五娘》演出本的内容以及《荔镜记续集》《荔镜外传》等剧目的大致情况。

《潮剧剧目汇考》第三个特色，是纵横照应周全。《潮剧剧目汇考》一书不是孤立地记载某一剧目的内容与考释其来源，而是将同一剧目产生于不同时代、不同地域、不同剧种、不同门类、不同版本的情况汇集起来，使人对该剧目的产生与流变情况一目了然。

对于不同时代出现的同一剧目，《潮剧剧目汇考》将其集中起来进行比较。如对《苏六娘》《陈三五娘》《金花女》《刘文龙金钗记》等老传统剧目，从明清刻本一直比较到 20 世纪五六十年代、80 年代演出本，让读者窥见不同时期演出的不同风貌与内容的增删变化。有的剧目，由于演出戏班不同，产生了种种差异，《潮剧剧目汇考》均一一予以辨明。如《吴汉杀妻》剧目，就用潮剧院演出本与南澳潮剧团演出本，以及新

加坡潮剧联谊社1997年演出的《吴汉认母》的本子进行比较，并参照东山影业公司20世纪60年代拍摄的潮剧艺术影片《吴汉杀妻》，使人对不同戏班、不同影剧门类的同一剧目改编演出及嬗变情况有所了解。又如对著名剧目《孟丽君》，《潮剧剧目汇考》除指出剧目来源出处之外，对于从20世纪20年代至80年代各个不同时代演出本的内容有何不同，怡梨潮剧团、普宁潮剧团、揭西潮剧团的演出有何区别，同是《孟丽君》，潮剧本与潮剧电影有何差异，香港东山潮音剧社演出、东山影业公司20世纪60年代摄制的电影《孟丽君》与香港新天彩潮剧团演出、联友影业公司摄制的电影《孟丽君》本子又有什么不同，其均有所交代，这就把一个剧目的来龙去脉、纵横相关的联系以及改编演出情况和盘托出。

潮剧与其他戏剧门类和各地方戏曲剧种在剧目改编。演出方面互相学习、移植、渗透的情况，本书考证周详。如指出《一捧雪》来自京剧，《一箭仇》来自粤剧，《女驸马》来自黄梅戏，《马娘娘》来自扬剧，《一夜王妃》来自湘剧；现代戏《二次婚礼》则来自同名歌剧，《小二黑结婚》来自同名小说与话剧，《小刀会》来自同名舞剧，等等。

综上所述，《潮剧剧目汇考》一书是潮剧历史研究的一部不可多得的资料性著作，它不仅具有巨大的史料价值、认知价值，而且具有重要的学术价值。

《潮剧剧目汇考》由于工程巨大，要对2400个剧目一一考释清楚，殊非易事，难免有不周不妥之处。如对《王魁休妻》一剧，《潮剧剧目汇考》考之甚详，但并未注明其来自宋元南戏《王魁负桂英》与元代尚仲贤杂剧《海神庙王魁负桂英》（已佚，后剧仅存极少残曲），今存只有明代王玉峰撰传奇《焚香记》（有《六十种曲》刊本），但无论是汕头戏曲学校20世纪60年代演出本《王魁休妻》，还是源正潮剧团的演出本《王魁休妻》，故事基本上属于宋元南戏系统，与明传奇为王魁翻案写他不负心的戏路不同。又如在《西厢记》一剧"考释"中，说故事见"金院本董解元《弦索西厢》"，实际上董解元《弦索两厢》又名《西厢记诸宫调》，是一种诸宫调说唱文学形式，并非金院本。对《西施》一剧，"考释"云："元关汉卿有《姑苏台范蠡进西施》杂剧，明梁辰鱼有《浣纱记》传奇，均演此故事。"其实，后代戏曲中的西施故事，包括关汉卿杂剧与梁辰鱼传奇在内，均出自《吴越春秋》与《越绝书》，应指出关剧已佚而梁剧尚存（有《六十种曲》本）。

当然，瑕不掩瑜，《潮剧剧目汇考》一书所出现的错讹或偏颇比起其巨大成绩来，是十分次要的，荀子云："无冥冥之志者，无昭昭之明；无惛惛之事者，无赫赫之功。"林淳钧、陈历明两位著名的潮剧学者以甘于坐"冷板凳"的精神，以常人难以坚持的毅力完成《潮剧剧目汇考》这一大著，成绩实在可圈可点。尤其难能可贵的是该书出版后，潮剧剧目的搜集工作并未停止，而是继续进行中。当林淳钧听说新加坡尚有潮剧童伶时期演唱的南宋戏文故事《张协状元》的曲盘时，欣喜异常，现正多方求索。

敬礼，可敬的潮剧学者！特别值得珍重的甘于寂寞的做学问的精神！

（原载《广东艺术》2000年第1期）

喜看春草过五关

一个至微至贱的婢女，竟能用自己的大智大勇，平息了一桩冤狱，成就了一对佳偶，真叫人啧啧称叹，赞颂不已。根据同名莆仙戏改编演出的潮剧《春草闯堂》，以瑰丽多姿、美不胜收的喜剧情节，刻画婢女春草的形象，使观众时而会心微笑，时而捧腹大笑。剧作把聪慧狡黠、娇小可爱的春草，比为"过五关斩六将"、手提青龙刀、身跨赤兔马的关云长，不是没有道理的，春草的确闯过了五个艰难险阻的关卡。何谓"五关"，试漫评之：

第一关　闯公堂

在闲人回避、肃穆庄严的西安府大堂上，突然闯进小小的婢女春草，掀起一场轩然大波。为了拯救薛玫庭公子，春草急中生智、见义勇为，顶住了诰命夫人的压力，推迟了胡知府的审判，当众承认薛公子是相府的"姑爷"，从而过了这一道难关。

春草的义勇并非无因而至、突如其来。几天前她陪宰辅的千金小姐李半月前往太华山进香时，被吏部吴尚书的公子吴独无理纠缠，巧遇薛玫庭救助脱险，春草于是对薛公子路见不平、拔刀相助的精神十分敬佩。今日薛公子见吴独行凶杀人，为惩治吴独身陷囹圄，在诰命夫人淫威滥施之下，薛公子性命危在旦夕，春草于是挺身而出，利用胡知府趋炎附势的性格弱点，铤而走险，冒认薛公子为相府姑爷，以势压胡，终于逼使胡进顶住诰命夫人之压力，延缓审案，保存了薛公子的性命，顺利地闯过这第一关。

第二关　说小姐

冒认薛公子为相府姑爷，这可不是闹着玩的。闯堂后产生的一连串尖锐的戏剧冲突，都是"冒认"事件带来的。冒认姑爷首先要得到李小姐的同意，这一关是不易通过的。

果然，当李小姐听说春草在公堂冒认姑爷之后，又羞又恼，大发雷霆，拿起家法教训起春草来。怎样才能说服小姐把这桩天外飞来的"终身大事"答应下来呢？春草利用了李小姐对薛公子的好感和感恩，动之以情，说之以理，旁敲侧击，终于使对方折

服。可不是吗？太华山进香在被强徒纠缠之时，好在薛公子挺身而出解救危难，李小姐与薛公子分别时临去那深情的秋波一转，她对薛公子眷恋之情终于战胜了礼教的羁绊，最后被迫"啃"下了春草意外摘来的这个"果实"。

第三关 降知府

薛公子是否相府姑爷，胡知府将信将疑亲自来找小姐对质。在顺利说服了小姐之后，这第三关似乎不难过。"宰相家人七品官"，胡知府由于惧怕相府权势，因而对相府婢女亦唯唯诺诺，俯首帖耳听从春草的摆布。当他正想抬头一睹小姐的丰采的时候，春草纤指轻轻一按，胡知府马上低头，这些情节叫人忍俊不禁。剧场里阵阵爽朗的笑声正是对春草深深的赞美。

当春草和另一婢女秋花商量好由秋花假扮小姐，在湘帘内与胡知府进行对答。但天真开朗的秋花很快就露馅了，这个时候，李小姐出场解围，胡知府在摸到对方的底细之后，兴高采烈地离去了，春草又闯过了第三个险关。

第四关 瞒相爷

宰相是一个"庞然大物"，对卑微的婢女来说，宰相几乎是一座不可逾越的高山。在京城相府内这一关怎样闯，我们不禁为春草暗暗捏了一把汗。

由于胡知府并不糊涂，他为讨好阁老，让王守备捎信给李宰辅请求裁夺，为此春草与小姐赶到京都，见机而作。可是，老成持重、办事谨慎的三朝元老李仲钦，却不是容易对付的。春草据理力争招来了一顿责罚，只好靠边长跪，小姐的撒娇也动摇不了顽固的父亲，宰辅终于不露声色地写了一封回书让王守备带回去照办。在毫无其他办法可想之下，春草和小姐终于不得不瞒过阁老擅改书信，把"老夫不许他乘龙"改成"老夫本许他乘龙"，把"首付京都来领赏"改为"首府京都来领赏"。就这样，瞒天过海的办法果然奏效，薛公子获救了，南冠楚囚很快就要成为相府的乘龙快婿了。

第五关 诓守备

要把放在王守备贴身口袋里的相爷的绝密书信套出来，这也不容易。可是，春草利用王守备贪财胆小，将王守备诓到宰相的办公楼御笔楼，把各种礼物馈赠塞到他的手里，正当王守备喜出望外、应接不暇，连脖子上都挂着两瓶绍兴老黄酒的时候，春草一

声"相爷来了",把王守备吓得屁滚尿流、抱头鼠窜,春草于是巧妙地把他领到厢房里藏匿起来,从而顺利地偷拆了书信。一封隐藏杀机的信终于被偷改过来,它直接使得薛公子和李小姐这段美满的姻缘水到渠成,非由车戽。

最后,送婿上京的队伍浩浩荡荡喧闹而来,贺婚送礼的官员接踵摩肩络绎而至,连皇帝也送来了"佳偶天成"的喜匾,而对这一切,李阁老啼笑皆非,欲罢不能,只好顺水推舟,将错就错。婢女春草终于降服了形形色色的对手,上至位高权重的阁老、诰命,下至知府、守备,还有自己的"顶头上司"——李半月,春草成了一幕有声有色、令人赞赏不已的喜剧的"总导演"。她的机智义勇的性格,终于在这"过五关"中和盘托出,她的形象如出水芙蓉,亭亭玉立于舞台之上,令我们久久不能忘怀。

<div style="text-align:center;">(原载香港《文汇报》1980年3月7日)</div>

古典文学类

唐宋诗词动人的风姿与魅力

法国雕塑大师罗丹有一句名言说:"美是到处都有的,对于我们的眼睛,不是缺少美,而是缺少发现。"(罗丹《艺术论》)在色彩纷披的世界里,艺术美是比自然美和生活美更高品位的范畴。观名家书画,诵锦绣华章,是人类审美活动一个重要方面。每当我们阅读唐宋诗词中那些脍炙人口的名篇的时候,常常会情不自禁地沉浸在美的享受中。

唐宋诗词是我国古典文学艺术遗产中的瑰宝,代表了我国古典诗歌最杰出的成就。清代康熙时编的《全唐诗》和近人编的《全宋词》,共收录了唐诗约5万首、宋词2万余首,可谓浩如烟海。唐宋诗词不但数量可观,而且佳作如林。鲁迅说过:"我以为一切好诗,到唐已被做完。"(《鲁迅全集》第十卷第二二四页)这当然不是说唐以后一首好诗也没有,我们今天也不必写诗了,而是极言唐诗之丰富,达到了古典诗歌艺术之峰顶。唐代诗人、宋代词人数量众多,风格迥异,流派纷呈,声誉隆盛,在中国文学史乃至世界文学史上都占有重要的地位。

唐宋诗词之所以具有永恒的艺术魅力,首先是因为它们真实地反映了唐宋时期的社会生活,成为这个时期形象生动的历史画卷。例如盛唐和隆宋时期社会生活的稳定、经济的繁荣、文化的发展、对外的交流,都可以在唐宋诗词中找到例证;重大的历史事件如贞观之治、安史之乱、永贞革新、牛李党争、黄巢起义、五代纷争、庆历新政、王安石变法、新旧党争、宋金对峙、元灭南宋等,都可以在唐宋诗词中得到反映。伟大的现实主义诗人杜甫的诗,就被目为"诗史",成为安史之乱前后唐代社会生活的一面镜子。安史之乱前,杜甫就写了《兵车行》《丽人行》《自京赴奉先县咏怀五百字》等现实主义作品;安史之乱后,诗人辗转流离,写出了《春望》《悲陈陶》《北征》以及"三吏""三别"等一系列杰出的诗篇,深刻地反映了这个时期的历史风貌。"朱门酒肉臭,路有冻死骨。""彤庭所分帛,本自寒女出。鞭挞其夫家,聚敛贡城阙。""无贵贱不悲,无富贫亦足。"杜诗尖锐地揭露了封建社会贫富贵贱的对立,表现了诗人忧国忧民的伟大情怀。除杜甫外,伟大诗人李白、王维、白居易以及苏轼、李清照、陆游、辛弃疾等,都是唐宋诗词第一流的作者,他们的作品都深刻地反映了唐宋时期的社会特征,他们是中华民族优秀文化的杰出代表人物。

或许这些诗家词人的名字我们太熟悉了,这里我拟举出南宋一位叫范成大的诗人的一篇作品,看看封建社会进步的诗人是如何直面惨淡的人生,用真实的笔触来表现人民悲惨的遭际的。诗人范成大曾写过《催租行》与《后催租行》的诗,深刻揭露了南宋

时期农民悲惨的遭际。现录《后催租行》诗如次：

老父田荒秋雨里，旧时高岸今江水。（河水泛滥成灾）
佣耕犹自抱长饥，的知（确知）无力输租米。
自从乡官新上来，黄纸放尽白纸催。（皇帝虽下达赦免灾区租税的黄纸诏书，但地方催租的白纸公文依然催命似飞来）
卖衣得钱都纳却，病骨虽寒聊免缚。（多病之躯体受冻，幸免被抓去坐牢）
去年衣尽到家口，（衣已典尽，只好卖人口）大女临歧两分首。
今年次女已行媒，亦复驱将换升斗。
室中更有第三女，明年不怕催租苦！

这首诗写出了灾区人民的苦难。天灾人祸逼得百姓无法过活，只好卖儿卖女，这户农家的大女、次女已相继被卖出去了。"室中更有第三女，明年不怕催租苦"，诗人沉痛的诗句，愤怒地控诉了封建社会租税苛政之横暴。读着这种饱蘸着同情之泪的诗句，我们不能不被诗人关心民生疾苦，真实反映现实的胸怀情感所感动。像《后催租行》这样的诗，在唐宋诗词中实在是很多的，不少警语佳句至今还会印记在读者的脑海里，如"二月卖新丝，五月粜新谷，医得眼前疮，剜却心头肉"（聂夷中《咏田家》），"任是深山更深处，也应无计避征徭"（杜荀鹤《山中寡妇》），"苦恨年年压金线，为他人作嫁衣裳"（秦韬玉《贫女》），"春种一粒粟，秋收万颗子。四海无闲田，农夫犹饿死"（李绅《古风》）……这些诗句，充满着诗人对百姓疾苦的深切同情，洋溢着崇高的人道主义精神。

在唐宋诗词中，不少篇章激荡着饱满的爱国主义感情，使后代的炎黄子孙读到这些用生命与鲜血写成的诗歌时热血沸腾，激动不已。伟大的爱国诗人杜甫、陆游、辛弃疾以及诸如张元干、岳飞、胡铨、张孝祥、陈亮、刘克庄、文天祥等人的作品，饱含着对祖国的无比热爱和对敌人的强烈痛恨，感情炽烈，格调高昂，是唐宋诗词最振奋人心的篇章。"人生自古谁无死，留取丹心照汗青。"（文天祥）"壮志饥餐胡虏肉，笑谈渴饮匈奴血。"（岳飞）这些广为传诵的战歌千百年来一直激励着炎黄子孙振兴中华、保卫中华的坚强决心与意志。就连王维这位以写山水诗闻名于世的大诗人，实际上并非浑身静穆，不食人间烟火，他也曾写过这样的诗："忘身赴凤阙，报国取龙庭。岂学书生辈，窗间老一经。"（《送赵都督赴代州得青字》）表现了从军报国的热情。

宋金对峙时期，南宋统治者偏安一隅，过着"直把杭州作汴州"的醉生梦死的生活。许多诗人肩负着时代的使命，振臂疾呼，呐喊抗战，诗歌成为抗敌报国的最强音。"楚虽三户能亡秦，岂有堂堂中国空无人。"（陆游）"遗民泪尽胡尘里，南望王师又一年。"（陆游）"胡运何须问，赫日自当空。"（陈亮）"读书成底事，报国是何人？"（郑思肖）"床头宝剑空有声，坐看中原落人手！"（林景熙）"鼎镬甘如饴，求之不可得！"

(文天祥)这些诗句凝结着诗人爱国的激情,成为哺育后代中国人爱国热情的乳汁。

　　唐宋不少杰出的诗人,他们读万卷书,行万里路,足迹遍及名山大川与五湖四海,对祖国大好河山倾注了无限热情。其描写对象大则巍巍泰山,莽莽江河,小至纤花细木,游鱼飞鸟,山河景物在诗人笔下显得生机勃发,可爱无比。山水诗、风景诗、田园诗,在唐宋诗词中占有较大的比重,它们是优秀文化遗产的一个重要组成部分。例如在诗人王维笔下,自然景物表现出一种静谧之美,如"大漠孤烟直,长河落日圆";"渡头余落日,墟里上孤烟";"明月松间照,清泉石上流";"白云回望合,青霭入看无";"古木无人径,深山何处钟";"江流天地外,山色有无中";"月出惊山鸟,时鸣春涧中";"山路原无雨,空翠湿人衣"……表现了一种幽远静致的情趣。而在诗人李白的笔下,却又充满着一种兔走鹘落的动态之美,试读这些著名的诗句:"额鼻像五岳,扬波喷云雷";"半壁见海日,空中闻天鸡";"且探虎穴向沙漠,鸣鞭走马凌黄河";"连峰去天不盈尺,枯松倒挂倚绝壁";"燕山雪花大如席,片片吹落轩辕台";"西岳峥嵘何壮哉,黄河如丝天上来";"巨灵咆哮擘两山,洪波喷流射东海";"君不见黄河之水天上来,奔流到海不复回";"登高壮观天地间,大江茫茫去不还,黄云万里动风色,白波九道流雪山";"飞流直下三千尺,疑是银河落九天";"两岸猿声啼不住,轻舟已过万重山"……在李白的笔下,巍峨险阻的蜀道,万里咆哮的黄河,飞流直下的瀑布,枯松倒挂的峭壁,无不形象飞动,纵横恣肆。这些描写不仅使自然景物增胜色,万里河山生光辉,而且给读者以美的享受,我们从中不难体会到诗人奋勇搏击、积极进取的乐观精神。

　　祖国美丽的河山哺育了许多杰出人物,而许多优秀的文化人也在河山胜景中留下了他们不朽的诗句。黄河、长江、泰山、庐山、蜀道、蓬莱、西湖、洞庭湖、黄鹤楼等著名的风景名胜,不仅留下了伟大诗人们的踪迹,而且留下了许多如珠似玉的诗词。例如一提起杭州西湖,我们便会自然而然地想起苏东坡的著名诗篇《饮湖上初晴后雨》:"水光潋滟晴方好,山色空濛雨亦奇。欲把西湖比西子,淡妆浓抹总相宜。"又会想起柳永《望海潮》词里脍炙人口的名句:"东南形胜,三吴都会,钱塘自古繁华。……重湖迭巘清嘉,有三秋桂子,十里荷花。"还会记起南宋诗人杨万里著名的《晓出净慈寺送林子方》诗:"毕竟西湖六月中,风光不与四时同。接天莲叶无穷碧,映日荷花别样红。"对于梅花,唐宋诗家词人常常通过描绘梅花来抒发自己爱美的天性与高洁之襟怀。一提起梅花,我们便会记起诗人陆游《卜算子》这首咏梅词,还有他那著名的《梅花绝句》:"闻道梅花坼晓风(梅花在清晨寒风中开放),雪堆遍满四山中。何方可化身千亿?一树梅花一放翁。"诗人面对簇簇雪堆似的梅花,忽发奇想,说不知有什么法子可使自己化为千万个人,使每一棵梅花树下都站着一个陆放翁在尽情观赏哩。除了陆诗外,南宋诗人姜夔自创新调的梅花词《暗香》《疏影》也很有名,"长记曾携手处,千树压、西湖寒碧";"想佩环月夜归来,化作此花幽独"……当然,一生过着隐逸独身生活,长年与梅、鹤为伴,有"梅妻鹤子"之称的林和靖,他的梅花诗在古代汗牛

充栋的梅花诗中独树一帜,名句如"疏影横斜水清浅,暗香浮动月黄昏",把梅花飘逸瑰丽、高洁自好的神韵和盘托出,一直为后人所啧啧称诵。

在唐宋诗词中,爱情题材占一定的比重,这部分诗一直受到后代读者的珍重和喜爱。这里,有写男女邂逅、一往情深的诗,如崔护的《题都城南庄》:"去年今日此门中,人面桃花相映红。人面不知何处去,桃花依旧笑春风。"这首诗在后代广为传诵,元明清及近代还被构思成剧本在舞台上演出。也有写帝妃爱情的,如著名的《长恨歌》中"七月七日长生殿,夜半无人私语时,在天愿作比翼鸟,在地愿为连理枝。"这些诗句早已不胫而走,广泛传诵于读者中间。也有悼亡妻的,如元稹的《遣悲怀》诗,其中"惟将终夜常开眼,报答平生未展眉。"一联,感情真挚沉痛,最为人击节叹赏。也有描绘妇女在爱情婚姻问题上的遭遇,表现妇女不幸命运的,如李白的《妾薄命》诗,借阿娇被汉武帝遗弃之故事,概括了宫廷妃嫔的痛苦与不幸。也有描写妇女对征夫的思念的,如陈玉兰的《寄夫》:"夫戍边关妾在吴,西风吹妾妾忧夫。一行书信千行泪,寒到君边衣到无?"还有描写佳期阻隔,表达男女双方信誓旦旦的,如李商隐著名的《无题》诗句:"身无彩凤双飞翼,心有灵犀一点通。""春蚕到死丝方尽,蜡炬成灰泪始干。"……

宋代由于城市经济的发展,市民阶层的消费和娱乐对宋词的繁荣鼎盛起了推波助澜的作用。为满足歌楼酒馆、勾栏瓦肆娱乐的需要,大量爱情词产生了,"艳科"于是成了词的本色特征。宋词中的爱情词因此赢得后代读者特别是青年读者的喜爱。这里试举柳永的一首《蝶恋花》词为例来说一说:

 伫倚危楼(久立高楼)风细细,望极春愁,黯黯生天际。草色烟光残照里,无言谁会凭栏意?
 拟把疏狂图一醉,对酒当歌,强乐还无味。衣带渐宽终不悔,为伊消得(值得)人憔悴。

这首词写对情人的相思,上片写久立高楼,春愁骤生,一股相思之情无端袭来,令人难以排遣。下片写为了解除这种相思的痛苦,自己强作欢乐,对酒当歌,佯作疏狂,但不幸的是相思之苦始终无法解脱,最后作者只好面对现实,写他对情人无限眷恋,发出了"衣带渐宽终不悔,为伊消得人憔悴"!为了爱情就算身体消瘦也很值得,这既是誓言,又是相思苦痛之记录,更是眼下自身形象的写照。这两句历来最为人所称道。宋词中像这样逗人喜爱的抒情佳作,可说是车载斗量,不胜枚举。

唐宋诗词中,不少佳作实际上是作者对人生发出的深沉喟叹,有的是对社会现实作一番深刻的了解揣摩之后写出来的,也有的是作者瞬间的感受,却饱含丰富的人情味与哲理味,令人耳目一新。读着这些诗词,常常令人或神思飘忽,或黯然神伤,或莞尔一笑,或感慨系之,这也是唐宋诗词巨大艺术魅力之所在。如:

少小离家老大回，乡音无改鬓毛衰。
儿童相见不相识，笑问客从何处来。（贺知章《回乡偶书》）

离乡别井之人寻根而来，短短四句诗，把诗人对乡土之热爱，对时光流逝的痛惜，以及心头涌起的既眷恋又陌生的飘忽之感淋漓尽致地表现出来。

月落乌啼霜满天，江枫渔火对愁眠。
姑苏城外寒山寺，夜半钟声到客船。（张继《枫桥夜泊》）

这首诗不仅在中国，在日本也广为流传。愁思未解，古刹钟敲，意境之深远，韵味之淳厚，确为绝响。

若言琴上有琴音，放在匣中何不鸣？
若言声在指头上，何不于君指上听？（苏东坡《琴诗》）

苏东坡善于思考，对人生、社会、自然，无不用诗人深邃敏锐之目光征询之。这首诗的哲理味就很值得玩赏。

半亩方塘一鉴开，天光云影共徘徊。
问渠哪得清如许？为有源头活水来。（朱熹《观书有感》）

诗题《观书有感》，却用源头活水喻思绪之敏捷畅通，把不断更新知识以充实自己用形象的诗句表达出来，确为别开生面，难怪朱夫子这首诗比他那些语录教条一直拥有更多的读者。以上这些篇章，无不包含诗人对人生、自然、社会某一方面的深沉思考，有诗味，有情韵，有理趣，常引起我们的遐思与共鸣，可以说具有永久性的艺术魅力。

黑格尔在分析美的要素时指出："美的要素可分为两种：一种是内在的，即内容；另一种是外在的，即内容借以现出意蕴和特性的东西。"（《美学》）即是说，美除了内容之外，还有形式。唐宋诗词之美，它的永恒的魅力，一在它的内容，一在它的形式。形式美是唐宋诗词美之重要方面。有些诗词，内容无可无不可，属于"无害"一类的中性作品；还有些诗词虽然内容不无瑕疵，但由于形式精美，尽管过去屡遭"批判"，被扣上"唯美主义""反现实主义""形式主义""格律派"等大帽子，但批来批去，并没有被批倒，其作品依然不同程度地受到读者的喜爱，像李贺、李商隐、杜牧、温庭筠、李煜、柳永、晏几道、李清照、姜夔、吴文英等，就是以形式美见长的诗家词人。因为形式美具有相对的独立性，这就是他们精美的诗词具有魅力的根本原因。

唐宋诗词的形式美主要表现在对仗的工巧、音韵之和谐、意境之美妙、手法之高

超、词语之醒豁等方面。

对称是形式美重要的表现形态。对称是事物在空间与时间中运动规律的表现。人体的器官四肢、鸟翅鱼尾、树叶的脉络，都有着严格的对称关系。唐宋诗词最讲究对称美，对仗的工巧，常常令人拍案叫绝。在唐宋诗词中，陆游诗对偶之工巧历来最有名。试看陆游诗中脍炙人口的对偶句：

 山重水复疑无路，柳暗花明又一村。
 重帘不卷留香久，古砚微凹聚墨多。
 绿叶急低知鸟立，青萍微动觉鱼行。
 山深云满屋，夜静月当门。
 孤灯无焰穴鼠出，枯叶有声邻犬行。
 小楼一夜听春雨，深巷明朝卖杏花。
 无穷江水与天接，不断海风吹月来。
 天际敛云山尽出，江流收涨水初平。
 白发无情侵老境，青灯有味似儿时。
 荒村孤驿梦千里，远水斜阳天四垂。
 花如解笑还多事，石不能言最可人。

比陆游稍后的诗人刘克庄说："古人好对偶，被放翁用尽。"（《后村先生全集》卷一七四）清代诗家沈德潜也说："放翁七言律，对仗工整，使事熨贴，当时无与比埒。"（《说诗晬语》）欣赏唐宋诗词，我们一定要注意它们的对偶之美，因为这里是形式上最为讲究的地方。

唐宋诗词音韵美妙和谐，这是它具有巨大魅力的另一重要原因。唐宋诗词讲究平仄四声，要求协律动听，读起来抑扬顿挫，高低快慢，琅琅上口，十分悦耳，富有音乐美与节奏感。节奏，是形式美的重要形态，诸如日出日没、月圆月缺、晨晖夕昏、春秋代序、寒暑交替、潮涨潮落、山陵起伏，这是大自然的节奏。唐宋诗词之节奏美充分表现在音调之和谐铿锵和音节之抑扬顿挫上，它把汉字音形之美发挥得淋漓尽致。俗话说："熟读唐诗三百首，不会作诗也会吟。"完全不懂近体诗作法的读者，通过熟读古典诗词之后，是可以逐渐体会出它的味道，掌握它的节奏规律，从而了解它的音乐性，达到吟哦诵读的目的的。

意境之美妙，属于唐宋诗词内在形式美的重要表现形态。一首优秀的五绝、七绝或词的小令，仅有二三十字，读之却常令人爱不释手，因为它创造出一种诗的意境。不少唐宋诗词都具有意境美。苏东坡就说过："味摩诘之诗，诗中有画；观摩诘之画，画中有诗。"（《东坡志林》）像上面所引的王维的诗句"大漠孤烟直，长河落日圆"，就具

有雄浑之意境美;"明月松间照,清泉石上流",就具有静谧之意境美,这些都是人所共知的。

表现手法之高超,也是唐宋诗词内在形式美的一个方面。唐宋诗词艺术表现手法多种多样,无论是叙事、抒情还是写景、拟人等方面,都各臻其妙。在具体描写手法上,无论是铺叙法、象征法、白描法、比兴法还是讽喻法、直抒胸臆法、情景交融法等等,都有许多佳作。

唐宋诗词的作者在锤炼词语、遣词用字方面,留下了许多令人赞叹的佳句轶事。伟大诗人杜甫追求"语不惊人死不休"的境界,历来有口皆碑。苦吟诗人贾岛对遣词用字抱着严肃的态度,他和韩愈关于"推敲"的故事,是人们所熟知的。宋代大诗人王安石的名句"春风又绿江南岸",着一"绿"字而境界全出矣。但作者是在接连用了"到""过""入""满"等字之后,才炼出这个"绿"字来的。在许多精美的唐宋诗词中,作者巧用词语、善炼字面的功夫几乎是随处可见的。

当然,唐宋诗词是封建时代的产物,带有不少当时当地的局限性,我们在阅读欣赏时不能犯"时代的错误"。但是,优秀的唐宋诗词作为古典文学精品的一部分,虽经历史的积淀洗刷,在今天依然有它的光彩,它还常常使不少新诗相形见绌,这种巨大的艺术魅力,不能不归功于它丰富多彩的内容美与精彩纷呈的形式美。欣赏它,可以令我们开阔视野,以古为鉴,陶冶性情,净化灵魂,还可以帮助我们提高写作水平,对我们是很有裨益的。

(原载《羊城晚报通讯》1986年第4期)

谈《滕王阁序》的名句"落霞与孤鹜齐飞"

王勃是"初唐四杰"之一,他虽然只活了二十七岁,但为后代留下了许多优秀的诗文作品,《滕王阁序》就是其中一篇名留青史的杰作。

滕王阁为唐高祖李渊的儿子滕王李元婴任洪州刺史时所建,故址在今江西南昌市赣江边上。唐高宗李治时,阎伯屿为洪州牧,又重新加以修葺。这年秋日,王勃路经南昌,参加了阎伯屿在滕王阁上的宴客盛会,写成了这篇著名的骈体文。原文题目叫《秋日登洪府滕王阁饯别序》,后人简称《滕王阁序》。

因为属宴席上的应酬之作,因此文章难免夹杂着一些对主人、宾客的应酬客套的语汇,但就全文看来,它主要抒发了作者一片炽烈的报国感情,对"时运不齐,命途多舛"的人生际遇发出深沉的喟叹,对"老当益壮""穷且益坚"的高尚情操的赞颂。全文结构严谨,层次井然,特别是行文广征博引,丰富的历史故实与生动的现实内容合而为一,辞藻华美,下语精警,熟练驾驭铿锵谐美的骈体语汇,熔抒情、咏史、叙事、议论、写景于一炉,因此受到后代读者的激赏,成为一篇不可多得的古代散文杰作。

"落霞与孤鹜齐飞,秋水共长天一色。"是《滕王阁序》的名句。关于这一名句,我系已故赵仲邑老师有《"落霞"为什么与"孤鹜"齐飞》的遗作(刊于《南方周末》一九八四年十月十七日),曾经予以解释。

赵老师治学严谨,学生辈有口皆碑。然遗作对王勃《滕王阁序》中"落霞与孤鹜齐飞,秋水共长天一色"这一名句的解释,我以为并不妥当。

赵老师认为:"'落霞者,飞蛾也。'原来,称秋天这种飞蛾为'霞',是南昌地区古代的方言词。'落'是散之意。南昌地区秋天零散的飞蛾,在湖上被孤鹜(野鸭)追捕,当然是'齐飞'了。"

这种解释是很难令人同意的,因为它不合《滕王阁序》的文意。我不是江西老表,不知道南昌地区方言是否把"飞蛾"称作"霞",就算真的如此,"落霞与孤鹜齐飞"中的"霞"也不能解为"飞蛾"。"蛾"是一种体积很小的昆虫,怎能与野鸭子"齐飞"呢?野鸭子追捕飞蛾,没有什么美的意境可言,与"秋水共长天一色"连结起来,岂非不伦不类?!《滕王阁序》从"时维九月,序属三秋"以下,用一大段文字描绘滕王阁秀美的景物,水光山色,令人逸兴遄飞;飞阁流丹,叫人流连忘返。"落霞与孤鹜齐飞,秋水共长天一色",说的是从滕王阁上放眼远望,满天的落霞与孤寂的野鸟仿佛并行齐飞,碧澄的秋水与蔚蓝的长空好似溶为一色,这是一幅迷人的远水秋色图,"含情而能达,会景而生心,体物而得神"(《薑斋诗话》)。所以历来脍炙人口,成为传诵

不衰的名句。如果把它解为野鸭追捕飞蛾，那实在是谨毛失貌，完全违背了《滕王阁序》的文意，把好端端的一种美好境界消磨殆尽了。

再说，王勃并非江西人（他是山西人），他到江西南昌只是匆匆路过，是否就掌握了南昌地区的方言，是大可怀疑的，况且《滕王阁序》中早就写明"萍水相逢，尽是他乡之客"，用本地的方言词来写作，恐怕是作者谆谆，知者藐藐，赏者寥寥的，又怎能成为令人首肯赞叹的名句呢？

对古代诗文，不能拘泥于字面，刻板解之。像"落霞与孤鹜齐飞"这一名句里的"齐飞"，就不等同于"比翼齐飞"里的"齐飞"，前者应从虚处着眼，后者才能实解；前者只是一种意境，仿佛如此罢了。《滕王阁序》中还有"飞阁流丹""逸兴遄飞"，这些句里的"飞"字，也只能这样去解释，如果失之拘泥，难免南辕北辙，抓不着句中内在的堂奥。

<div style="text-align: right;">（原载《南方周末》1984年11月1日）</div>

苏轼思想与文学成就试论

整部中国文学史中,苏轼是一个光辉的名字。他是北宋诗文革新运动最杰出的代表与集大成者,其流风所及,在宋以后的文学史、美学史甚至思想史上,都可以找到他的余韵。然而,苏轼也是一位极端复杂的作家,一个矛盾百出的人,后世的评论者几乎可以从各自不同的视角来塑造苏轼,"横看成岭侧成峰,远近高低各不同",又使他成为一个颇有争议的人物。

苏轼是文学史上一位具儒家风范的文人,也是一位兼具哲学头脑的诗人。他的立身行事,常怀抱一种率真投入的积极姿态;他的感情却常超然物外,表现出一种解脱与超越的心态。正因为物我分离,使苏轼常能比较客观地站在哲学的高度,思考人生的意义、自然的本源,探索世事纷纭的玄秘。而这一切,苏轼都在作品中予以真情流露,他是一位率真的诗人,以真诚的态度对待生活,在弯弯曲曲的人生路上,他时时为文学奉献上一颗赤诚的心,而这实在是诗人很可贵的性格。

苏轼生平大概可分为四个不同的时期。其一是三十五岁以前的文学创作的发轫期。少年的苏轼,就已受到传统历史文化的熏陶。他读《后汉书·范滂传》,立志做像范滂那样耿介正直的人,他认为《庄子》"得吾心矣"。《庄子》对他的一生思想有巨大影响,特别是当他在不如意的人生路上陷入逆境的时候,他曾在作品中明白无误地传递出这种影响的深度与力度。

青年时期的苏轼,"奋厉有当世志""学通经史,属文日数千言"。(苏辙《东坡先生墓志铭》)苏轼一生东迁西谪,遭受不少打击,但从未间断在文学园地上的耕耘。他取得的成果,是和他积极进取、率真投入的人生态度完全分不开的。这一时期的代表作,有政论《决壅蔽》及二十二岁时考进士的答卷《刑赏忠厚之至论》,诗文有《和子由渑池怀旧》《喜雨亭记》等。

在《决壅蔽》中,苏轼就北宋社会弊病大下针砭:"天子之贵,士民之贱,可使相爱,忧患可使同,缓急可使救。今也不然,天下有不幸,而诉其冤,如诉之于天;有不得已,而谒其所欲,如谒之于鬼神。""举天下一毫之事,非金钱无以行之。"他因此提出了"省事而厉精"的策论,"省事莫如任人,厉精莫如自上率之"。特别可贵的是在进士答卷《刑赏忠厚之至论》中,用尧时皋陶事阐明执法要严、君主要宽厚爱人的道理时,主考官欧阳修问见于何书,他答曰:"何须出处?"(据《老学庵笔记》)苏轼这种敢于突破传统、勇于进取的精神,无论对他的治学还是文学创作事业,都带来巨大的好处。

《和子由渑池怀旧》诗，说明苏轼具有浓厚的诗人气质，比起其弟苏辙来，早已出人头地了。诗云：

> 人生到处知何似？应似飞鸿踏雪泥。
> 泥上偶然留指爪，鸿飞那复计东西！
> 老僧已死成新塔，坏壁无由见旧题。
> 往日崎岖还记否？路长人困蹇驴嘶。

写这首诗时苏轼才二十六岁，正是中进士后出任签书凤翔府判官的时候，照理说是他在仕途上奋发进取之时。但苏轼浓厚的亲情、对人生的思考与体味已非同一般。"雪泥鸿爪"的著名比喻，"路长人困蹇驴嘶"的困惑悲鸣，说明诗人对人生的思考，远非儒家"治国齐家平天下"那一套了；诗中佛典禅语的运用，说明佛家思想已开始占据诗人的部分心灵位置。同年写的另一首寄子由诗的结句为"慎勿苦爱高官职"，可见苏轼对学优而仕那套传统的儒家读书人的生活道路，从青年时期起就抱着一种若即若离的心态。尤其令人吃惊的是，"渑池怀旧"一诗写得老拙成熟，汪师韩《苏诗选评笺释》卷一亦大感诧异，"轼是时年甫二十六，而诗格老成如是"！对比之下，苏辙那首《怀渑池寄子瞻兄》诗，对生活的思考体味就远不及乃兄之深刻了。苏辙诗云：

> 相携话别郑原上，共道长途怕雪泥。
> 归骑还寻大梁陌，行人已度古崤西。
> 曾为官吏民知否？旧病僧房壁共题。
> 遥想独游佳味少，无言骓马但鸣嘶。

这首诗没有超出一般题赠诗的路数，对生活和人生的涩味，苏辙浅尝辄止，无法与苏轼相比。

苏轼生平的第二期，是三十六至四十九岁中年出任地方官和遭贬谪时期，这是他创作的鼎盛期。苏轼三十四岁时，发生了王安石变法。苏轼不同意王安石的改革措施，进《上神宗皇帝书》。过去一直以王安石变法作为价值判断的标尺，并以此贬低苏轼的政治态度，把他视为保守派，这是不公平的，也是对苏轼的误解。其实，只要翻开二十五篇《进策》，不难发现苏轼在政治上是一个改革派。在这一组政论中，苏轼指斥时弊，大胆陈述改革见解。"抑侥幸""决壅蔽""教战守""厉法禁""缴赋税""均户口""定军制""省费用"等，都是他著名的主张。苏轼认为自己"赋性刚拙，议论不随"。(《乞罢学士除闲慢差遣札》)"专务规谏""祸福得丧付与造物"(《与李公择书》)，完全是一副正统的儒家知识分子的风范。当然，苏轼的改革在内容与程度上与王安石不同，相对于王安石的激进变革而言，苏轼是一个温和改革派。"保守派"云云，是一顶

想当然的随意制作的"帽子",根本不合苏轼脑袋的尺寸。很难想象一个在文学上纵横捭阖的开拓者,在政治上会是一名僵化守旧的侏儒。

由于与王安石政见不合,苏轼自请外任,三十六至三十九岁任杭州通判,四十至四十二岁任密州知州,四十三岁任徐州知州,四十四岁任湖州知州。这一年的七月发生了"乌台诗案",御史舒亶、李定从苏轼诗文中罗织罪名,苏轼被捕入狱。十二月出狱后被贬为黄州团练副使,不得签书公事,一直至四十九岁均在黄州贬所。

"乌台诗案"是一桩不折不扣的文字狱。这一次入狱,对苏轼的政治前途是一次大的打击。北宋政坛残酷地抛弃了政治家苏轼,文坛于是有幸迎来了自己的骄子。这一时期,苏轼创作了《水调歌头》(中秋词)、《江城子》(密州出猎)、《念奴娇》(赤壁词)、前后《赤壁赋》、《游金山寺》、《超然台记》等重要作品,确立了不朽的文学地位。

这一时期的苏轼,依然以真诚正直的人格出现在政坛和文坛上。苏轼虽然心里明白,"是时王安石执新得政,变易法度,臣若少加附会,进用可必。"但他"不忍欺天负心"(《杭州召还乞郡状》)。但并不趋炎附势,看风使舵去捞个一官半职,而是力陈新法之不可行,最后竟因此被捕入狱,为做一个正直的人付出了惨重的代价。在代表作《江城子》(密州出猎)中,苏轼怀抱赤子之心,有着"射天狼"的宏伟抱负;在《念奴娇》(赤壁词)这首千古绝唱中,苏轼赞美江山,缅怀英杰,慨叹自身。一种宏大的抱负和时光流逝、英杰难再的莫名的失落感与自身白发早生的深深失落情绪纵横交织,但跳跃其中的依然是诗人一颗渴望有所作为的真挚火热的心,这首词因此成为豪放词的代表作。在《前赤壁赋》中,苏轼用高度诗化的文字为我们展示了他的苦与乐,他的困惑与超越,他对人生的深沉思考与聊以自慰的解脱办法。

前人对《前赤壁赋》的分析可说是众说纷纭,有认为是写"遗世之想"或"吊古不尽之意",有说抒其"山水之癖"或"发胸中旷达之思",有认为写"报国无路,壮志难酬的悲愤与哀伤"。其实,不必穿凿附会,也不要故作高深,这篇赋是苏轼剖析"乌台诗案"之后自己的思想矛盾,抒写自己对宇宙、人生的根本看法的。而这一切是通过绚丽多彩、美不胜收的抒情文字来表达的。一开头就写月夜赤壁泛舟、飘飘欲仙之乐趣;继而乐极生悲,跌入现实苦闷的深渊,发出了一种实实在在的人生短促、变动不居的深沉喟叹;最后用变与不变之理自我解脱。飘飘欲仙—跌入深渊—乐在眼前,这种"苏轼式"的自我解脱,说明作者极善于保持物我距离,极善于在逆境中保持达观,他在政治上是奋发进取的,但在感情上却是超然物外的。借用王国维的话来说,苏轼对政治、对生活、对功名事业,抱着一种"入乎其内"的态度;但诗人对宇宙人生的深沉思考,对事物始终保持一种清醒的主客距离,使他常怀抱一种"出乎其外"的超脱感情。"入乎其内,故能写之;出乎其外,故能观之。入乎其内,故有生气;出乎其外,故有高致。"(《人间词话》)苏轼善于将政治态度、人生态度与内心世界、情感底蕴分别开来,这使他在事业上奋发有为,作出惊人的成就;而他的"出乎其外"的超脱态

度，又使他的文学创作向深层开掘，表现出一种哲理化的理性光芒。他对宇宙人生的变与不变、有限与无限、苦与乐、祸与福、穷与通、贵与贱等所有困扰人生的问题，都作了深沉的思考，提出自己独特的见解。过去有些研究者常常混淆了苏轼特有的这种物我界限，将他的主观情性与处世态度搅在一起，因而不可能真正理解苏轼。

苏轼一生从未"归田"与"遁世"，尽管他在作品中不时透露出这种意向，而这种意向又深深地打动后代一部分文人，他们常常将苏轼想象成一辈子随缘自适、达观洒脱的超越尘凡的人物，这实在是对苏轼一种深深的误会。宋人叶梦得《避暑录话》记苏轼四十七岁时作《临江仙》（夜归临皋）词，结句为："小舟从此逝，江海寄余生。""翌日，喧传子瞻夜作此词，挂冠服江边，拏舟长啸去矣。郡守徐君猷闻之，惊且惧，以为州失罪人，急命驾往谒。则子瞻鼻鼾如雷，犹未兴也。"这则轶事对我们理解苏轼的言与行、他的文学和他的为人，是很有帮助的，他的行为和他的心态，常常是两码事，这是很有趣的。

苏轼生平的第三期，是从五十至五十八岁中老年返京任职及再次出任地方官时期。苏轼五十岁时，神宗病死，年幼的哲宗即位，高太后垂帘听政，起用司马光等旧党，尽废新法。苏轼奉召返京任起居舍人、翰林学士之职。他对司马光尽废新法的做法不满，"深虑数年之后，取吏之法渐宽，理财之政渐疏，边备之计渐弛。"（《辩试馆职策问札子》）结果受到旧党的打击，他又请外任，到杭州、颍州、扬州、定州任知州。苏轼在地方官任上，政绩卓著。只要看他这几年上疏的题目，便不难了解苏轼在政治上完全怀抱一种率真投入的积极态度：元祐四年（1089 年）在杭州上《乞赈浙西六州状》；隔年，连上《乞度牒开西湖状》《申三省起请开湖六条状》，为疏浚杭州西湖力陈奏议；元祐五年（1090 年）七月，上《奏浙西六州灾伤状》《相度赈济六州状》；元祐六年（1091 年），上章乞兑拨三十万石与浙西诸州，作出粜借贷；元祐七年（1092 年），在扬州上《再论积欠六事四事札子》；元祐八年（1093 年），在定州上《乞修定州军营状》；绍圣元年（1094 年）正月，在定州上《乞减价粜常平米赈济状》。这些不过是苏轼从元祐四年（1089 年）至贬惠州前政治活动的一小部分，但已不难窥见苏轼为国为民的一片赤诚之心。"丈夫重出处，不退要当前。"（《和子由苦寒见寄》）"缘诗人之义，托事以讽，庶几有补于国。"（《东坡先生墓志铭》）这个时期的代表作品，有《水龙吟》（杨花词）、《书王定国所藏烟江叠嶂图》、《潮州韩文公庙碑》《范文正公集叙》等。

苏轼一生最后一个时期，是五十九岁开始的晚年被贬岭南、海南时期。绍圣元年（1094 年），哲宗亲政，蔡京、章惇等辈掌权，御史虞策以"所作文字，讥斥先朝"弹劾苏轼，苏轼于是被贬惠州安置，不得签书公事；绍圣四年（1097 年）改贬琼州别驾，七月至儋州，元符三年（1100 年）六月离开海南，至廉州（广西合浦）贬所。宋徽宗建中靖国元年（1101 年），诗人六十六岁获赦北归途中病逝于常州。

苏轼到惠州后写的第一首诗是《十月二日初到惠州》：

> 仿佛曾游岂梦中，欣然鸡犬识新丰。
> 吏民惊怪坐何事，父老相携迎此翁。
> 苏武岂知还漠北，管宁自欲老辽东。
> 岭南万户皆春色，会有幽人客寓公。

诗人于五十九岁来到"蛮貊之邦，瘴疠之地"的岭南，但他的第一个印象却仿佛故地曾游，宾至如归。颔联真实地写出惠州父老乡民对诗人的爱戴与同情。的确，诗人究竟犯了什么罪？这位对壅蔽的政事提出许多积极改革建议的人究竟有什么罪？这位在地方官任上政绩卓著的人究竟有什么罪？这位垂垂老矣的老人为什么还要被贬到东江水滨？诗人愤慨、疑虑、困惑的思绪和忐忑不安的心情皆跃然纸上。

而特别可贵的是，诗人忧国忧民的胸襟志向并未因年老遭贬而受丝毫损减，这充分表现在他六十岁写的代表作《荔枝叹》诗中。诗人来到岭南，有幸品尝岭南佳果荔枝，但他一想到这种佳果曾给当地百姓带来不少祸害的时候，诗人动情了：

> 我愿天公怜赤子，莫生尤物为疮痏。
> 雨顺风调百谷登，民不饥寒为上瑞。

在诗末段，诗人想到许多权贵争相利用各地特产进贡皇家，不免胸中愤慨，指名道姓抨击当朝权贵"争新买宠"的丑恶行为。《荔枝叹》表明苏轼直到晚年，对政事仍然耿耿于怀，他关心民瘼，抨击权贵的积极政治态度，贯彻整个人生始终。

当然，晚年的厄运给苏轼带来极大的痛苦，他因此在老庄、佛道、陶诗中寻求解脱。苏轼晚年对陶渊明的崇仰几乎达到迷信膜拜的程度，他制作了大量和陶诗，但这些实在是灵魂痛苦时的歌吟，诗人以此聊以解脱自慰。学佛老而不懒散，学《庄子》而不消沉，学陶潜而不归隐，这正是苏轼超越前人的独特之处。苏轼依然在人生苦海中逆水行舟，他晚年和岭南、海南的百姓乡民感情深笃，而在政治上生活上却一仍旧例，积极奋发，乐观向上。苏辙说他哥哥晚年谪居海南时，"日啖薯芋而华堂玉食之念不存于胸中""不见老人衰惫之气"（《追和陶渊明诗引》）。虽然我们从他的作品中可找到大量"归田""遁世""如梦如幻如泡如影如雷如电"之类慨叹，但那实在是说说而已，诗人一生并未真正实行过，这些慨叹只不过是诗人痛苦灵魂的呻吟，是诗人痛苦时自我麻醉的一剂"鸦片"罢了。

对苏轼的评论虽然众说纷纭，但有一点几乎众口一词，那就是他的辉煌的文学成就。当然，有个别学者对此也持异议，著名美学家李泽厚在《美的历程》中就认为"苏的文学成就本身并不算太高，比起屈、陶、李、杜，要大逊一等"。不过该书也承认苏轼的"美学理想和审美趣味，却对从元画、元曲到明中叶以来的浪漫主义思潮，起了重要的先驱作用。""他在中国文艺史上却有巨大影响"。这种将作品的成就及其影

响加以分离的做法，认为苏不及陶的评价，似未得到多数学者的认可。

苏轼是宋代文学的巨人，他在词方面的贡献最为突出。他开拓一代豪放词风，扩大了词的内容，提高了词的境界，使宋词突破"艳科"的藩篱，成为抒情诗的重要样式，成为与"唐诗"并排比肩的抒情文字；他在散文方面也有大的贡献，与欧阳修一起确立了一代文风，宋代抒情散文自然舒展、姿态横生的风格，经苏轼一手完成。苏轼把宋诗带到新的艺术厅堂，宋诗以理为诗、以论为诗、以文为诗、以才学为诗、以俚俗为诗的艺术风格，在苏轼诗中得到最集中的体现。他对宋代文学的巨大贡献和开创之功，使他屹立于文学史上最杰出作家的行列。他的思想是独特的，贡献也是独特的。

如果以文学史上其他大作家作为参照比较的话，苏轼没有屈原那样忧愤，他决不会像屈原那样去自杀。他一生仕途坎坷，特别是晚年更遭"垂老投荒"的厄运，但他处变不惊，落地生根，这说明他是一个极坚强的人，不像屈原那样易于摧折；他不像陶潜那样恬淡与超然物外，虽然苏轼崇仰陶潜，晚年更是如此。但苏轼是以陶潜作为自身的精神支柱，他终身从政，一辈子从未像陶潜那样"归隐"过，他只是被北宋政坛残酷地踢开，但他从未忘情政治，而是自始至终生活在北宋政坛纷繁的党争之中。他崇陶学陶，但那仅是一种精神寄托，他是一个生活的积极进取者，而陶潜对社会政治基本持退避的态度。他没有李白那么飘逸。李白是一个货真价实的浪漫主义诗人，从做人到作诗无不充满浪漫诗人气质。而苏轼做人的时候一直是一个现实主义者，只有作诗时才不乏浪漫色彩。苏轼虽然也像杜甫那样忧国忧民，但没有杜甫那种浓厚的"忧患意识"，无论人生或文学，他都不像杜甫那样笼罩着一层愁苦的迷雾，苏轼达观洒脱，"无所往而不乐"（《超然台记》），他的作品常常给人一种触处生春的感觉；苏轼也不像韩愈、柳宗元那样，只能坐顺风船，做京官时轰轰烈烈，叱咤风云，一旦被贬谪则精神崩溃。韩愈的"云横秦岭家何在？雪拥蓝关马不前"的哀鸣，柳宗元只活了四十七岁英年早逝的事实，都说明韩、柳在逆境中自我控制与调节的能力逊于苏轼。苏轼被贬至天涯海角，但他却把海南当成第二故乡，"他年谁作舆地志，海南万里真吾乡。"苏轼具有坚实的精神力量，这是韩、柳不能望其项背的。

苏轼是生活的强者，是一个积极进取的人，是一个落地生根的人，他因此能够在政治上提出改革的建议，政绩卓著；在生活上处变不惊，落地生根；在文学上勤奋耕耘，勇于开拓，终于硕果累累。那种把苏轼想象成"退避社会，厌弃世间"（见《美的历程》）的消极遁世者；想象成乐天安命、恬淡超然的与世无争者；或说成逢场作戏的游戏人生的人，都是不对板的。如果那样的话，苏轼只能像陶潜、王维一样写出好诗，而决不能成为一位文学事业的开拓者，决不能"出新意于法度之中，寄妙理于豪放之外"（《书吴道子画后》）。

苏轼是善于将人世与情思分离的人物，他善于将客观现实世界与主观感情世界分别对待。对前者，他怀抱率真投入、积极进取的态度；对后者，他超然物外，保持物我距离。我们评价他，也要将他的身体力行的部分与主观情思的部分适当分开来观察。他的

一生，从少年起接受《庄子》与道士张易简的启蒙开始，就一直饶有兴味地探询人生的根本问题。他的作品，从青年直至晚年创作，都透露出一种前所未有的超越前代的深沉的历史失落感、人生空漠感与尘世沉重感，他的作品中常常传递出人生苦况的主观体味，富有哲理意趣，时露玄思禅机。但这一切，是他情性的写真，并非他人生的实录，更非他的行为指南。元好问指出："自东坡一出，情性之外，不知有文字，真是'一洗万古凡马空'气象。"（《遗山文集》卷三十六）我们应从这个意义上理解他的作品。

苏轼既复杂，又不复杂。他受儒家、老庄、佛家思想的影响，是一个杂色人物，但他并不复杂，因为他为人真诚坦荡，不会"视时上下，而变其学"（《送杭州进士诗序》）。他的一切都是明摆着，并不虚假伪饰，而是表里澄澈。苏轼的文学成就，来源于他坎坷的人生、高深的修养、真诚的人格与丰富的情性。他一生足迹从大西北到海南边陲，阅尽五花八门的世态，历尽宦海升沉的甘苦。从思想方面说，奋厉当世的儒家躬行的处世态度使他直面人生，率真投入政治与文学事业，做一名改革者与开拓者；而超然物外的精神状态，常使他高屋建瓴，在更高层次上探讨人生的种种奥秘，这使他的作品自始至终带着哲理的深长意味和神妙空灵的艺术魅力。应该说，奋厉当世与超然物外的思想，都给苏轼的文学成就带来积极的影响。

最后，我想用苏轼四十一岁时写的杰作《水调歌头》（中秋词）来概括他一生的行与思。这首词是苏轼个人高度写真的作品，可以理解为作者思想的直接投影：

"不知天上宫阙，今夕是何年。我欲乘风归去……"——苏轼活在尘世，却时时作远离尘世的遐想，他的思绪经常超脱凡间，游于物外。

"又恐琼楼玉宇，高处不胜寒。起舞弄清影，何似在人间。"——苏轼毕竟脚踏实地，他一辈子从未离开北宋政坛，从未离开北宋文坛，一直和各地的父老乡亲融洽相处。

"人有悲欢离合，月有阴晴圆缺，此事古难全。"——苏轼没有先进的思想武器，但他有坚强的精神力量。他用自然法则来解读人类社会：既然人间的悲欢离合与自然的阴晴圆缺一样总是难免的，他因此处变不惊，泰然达观，无所往而不乐。

"但愿人长久，千里共婵娟。"——从根本上说，苏轼执着生活，热爱人世，他对亲朋发出良好的祝愿，他对人间寄予热切的期望。这是苏轼伟大的地方，也是他在文学上取得巨大的成就、勇于开拓的根本原因。

（原载《汕头大学学报》1988年第1～2期）

论《三国演义》的思想艺术

说起《三国演义》，许多人并不陌生。由《三国演义》改编的戏曲，《群英会》《三顾茅庐》《长坂坡》《定军山》《千里走单骑》《空城计》等，经常在舞台上演出，有的还被搬上银幕，说书场里有说"三国"的，就连小小孩提爱不释手的小人书摊上，也摆着几十册根据《三国演义》绘制的连环画。可以说，《三国演义》里的英雄人物和他们那些充满传奇色彩的故事，在过去是有口皆碑，不胫而走的。

三国是我国历史上一个分而又合、合而又分的动荡的时期，也是一个绚丽多彩、英雄辈出的时代。当时，黄巾大起义的怒潮汹涌澎湃，腐朽的东汉政权迅速瓦解。天下出现了许多政治军事集团，展开了各种错综复杂的政治斗争和军事混战，有许多传奇式的人物和事件。三国以后，这些著名的历史人物故事便广泛流传开来。唐朝诗人李商隐在《骄儿诗》中说："或谑张飞胡，或笑邓艾吃"，说明唐时连小孩子也懂嘲弄张飞的莽撞和邓艾的口吃。宋元时期，民间说书出现了专门说三国故事的"说三分"，我们今天读到的《全相三国志平话》就是当时说书艺人的一种脚本；至于敷演三国故事的戏曲，则多至四五十种。元末明初，罗贯中根据陈寿的史书《三国志》和裴松之的注释，吸取了许多有关的故事传说和戏曲材料，编写成《三国志通俗演义》，尔后，明末的李卓吾，清初的毛纶、毛宗岗父子，都曾加以修订。毛氏父子的修订本，除文字上的加工外，更加突出了原书"拥刘反曹"的思想倾向，成为后来最流行的一种本子。

《三国演义》是一本历史小说，在描绘三国时期纷纭杂沓的政治历史事件的同时，还在一定程度上表现了那个时代的历史风貌——军阀混战、烽烟四起、弱肉强食，百姓遭殃。书中不止一次地描写董卓、李傕、郭汜、曹操是如何虐害百姓的：

卓命军士围住（百姓），尽皆杀之。掠妇女财物，装载车上，悬头千余颗于车下。（第四回）

（李傕、郭汜）又纵军士淫人妻女，夺人粮食，啼哭之声震动天地……军手执白刃，于路杀人。（第二回）

操令但得城池，将城中百姓，尽行屠戮……大军所到之处，杀戮人民，发掘坟墓。（第十回）

百姓皆食枣菜，饿殍遍野。（第十三回）

洛阳居民仅有数百家，无可为食，尽出城去剥树皮草根食之。（第十四回）

（曹军）乘势下乡，劫掠民家。（第十六回）

（袁术）七路军马，日行五十里，于路劫掠将来。（第十七回）
…………

这些描写虽然不是全书的重点，但由此不难看出封建统治者残民以逞的凶恶面目。写历史小说，能否反映那一历史时代的基本特征，表现时代的风貌，这不是无关宏旨的，而是小说成败攸关的一个重要问题。

《三国演义》着重描绘的，是黄巾农民起义被镇压下去以后，东汉政权名存实亡的时候，各个政治集团争夺天下的激烈情况。为了取代东汉政权，军阀豪强进行勾心斗角的政治斗争和你死我活的军事混战。汉灵帝死，少帝刘辩继位，何进独揽大权。宦官杀何进，袁绍又杀宦官。董卓赶走袁绍，废刘辩，立刘协为献帝。王允设计杀董卓，董卓部将李傕、郭汜又杀王允。十七镇诸侯以讨伐董卓为名，打出了"扶持王室，拯救黎民"的漂亮旗号，先后割据一方，称王称霸。孙坚这只"江东猛虎"无意中得到了传国玉玺，便将之与袁术换了一批军马，首先背弃盟约，跑到江东"别图大事"去了。袁术得了玉玺，欣喜若狂，当真做起皇帝来。这些大大小小的军阀豪强，正如鲁迅所指出的，"他们都是自私自利的沙，可以肥己时就肥己，而且每一粒都是皇帝，可以称尊处就称尊"（《南腔北调集·沙》）。经过长期的角逐，酿成了魏、蜀、吴三国鼎峙的局面。三国中，时而蜀吴联盟以图魏，时而魏吴合伙以攻蜀。总之，三国时期的政治舞台，成了军阀豪强弱肉强食、夺取权力的猎场，野心家阴谋家尔虞我诈、政治赌博的赌场和镇压农民起义、宰杀无辜百姓的屠场。《三国演义》比较广泛而深刻地描写了在黄巾起义冲击下统治阶级的种种内部矛盾，这对我们了解封建社会的历史，是有一定帮助的。

在描绘封建统治集团内部一幕幕的政治斗争、军事斗争和外交斗争的时候，小说揭露了一个个政治骗局，一桩桩阴谋诡计。为了攫取权力，他们时而刀枪并举，时而倾杯言欢，时而声东击西，时而瞒天过海。什么反间计、苦肉计、美人计、连环计、空城计，真是应有尽有。第七十八回写孙权杀了关羽、吴蜀联盟破裂之后，形势对孙权不利，他便上书曹操，要曹操"早正大位，剿灭刘备"，阴谋让魏蜀之间爆发战争，缓和西蜀对东吴的压力。曹操一眼就看穿孙权的奸计，说："是儿欲使吾居炉火上耶！"第一○六、一○七回写曹爽派人来探司马懿的"病情"，司马懿赶忙"去冠散发，上床拥被而坐"，侍从喂药时，汤药、涎水与鼻涕，一齐从口角流出。司马懿还装耳聋，答非所问，说不了几句话，即"倒在床上，声嘶气喘"，这就给来人一个"衰老病笃，死在旦夕"的印象，然后他乘曹爽无备突然袭击，一下就置曹爽于死地。这类野心家阴谋家时而惺惺作态，时而翻云覆雨的表演，在《三国演义》中比比皆是。

在小说塑造的各种各样人物中，曹操是一个大野心家、大阴谋家的艺术典型。历史人物曹操，本来是一个具有雄才大略的政治家和军事家，正如鲁迅所说的"曹操是一个很有本事的人，至少是一个英雄"。当然，曹操也有他残暴欺诈的一面，民间传说把

这一面加以渲染突出，到了《三国演义》成书的元末明初，小说作者吸收民间的故事传说，通过许多生动的情节和逼真的细节，把这个奸诈凶残的阴谋家的思想性格特征刻画得淋漓尽致。

曹操从小就用花言巧语离间父亲和叔父的关系，长大后更是一个搞阴谋的能手。他信奉极端利己主义的人生哲学，"宁教我负天下人，休教天下人负我"。他明知杀错了人，为了斩草除根，还是杀了吕伯奢全家。明明是自己克扣军粮，却向仓官王垕"借头"以安定军心。为了防范刺客，他曾杀死侍从而佯装不知。为了表示军纪严明，他曾耍弄"割发代首"的把戏。小说没有把曹操写成一眼就看穿的坏蛋，而是从各个方面刻画了他诡谲多变、欺诈残暴的性格。

请读一段小说中的描写吧，这是袁曹官渡之战时，袁绍的谋士许攸深夜投奔曹营，曹操喜出望外，两人开始下面这一段精彩的对话：

> 攸曰："公今军粮尚有几何？"操曰："可支一年。"攸笑曰："恐未必。"操曰："有半年耳。"攸拂袖而起，趋步出帐曰："吾以诚相投，而公见欺如是，岂吾所望哉！"操挽留曰："子远勿嗔，尚容实诉，军中粮实可支三月耳。"攸笑曰："世人皆言孟德奸雄，今果然也。"操亦笑曰："岂不闻兵不厌诈？"遂附耳低言曰："军中止有此月之粮。"攸大声曰："休瞒我，粮已尽矣！"操愕然曰："何以知之？"攸乃出操与荀彧之书以示之曰："此书何人所写？"操惊问曰："何处得之？"攸以获使之事相告。

曹操装模作样，一再说假话。在后代一些阴谋家身上，我们不是也可看到曹操这种思想性格的影子吗？

毋庸讳言，《三国演义》对曹操的批判与否定，是受作者"尊刘反曹"的封建正统观念的制约的。这种封建正统观念，在三国故事的流传过程中就已经渗透进来了。宋代苏轼的《志林》说到当时小孩子听说书艺人讲三国故事，"闻刘玄德败，频蹙眉，有出涕者；闻曹操败，即喜唱快"。可见，批判曹操，《三国演义》并非始作俑者，但小说以有机的结构情节和生动的艺术描写，确实使这种封建正统观念更加显得咄咄逼人，在分析曹操形象时，我们既要看到这一形象包含着封建正统观念的成分，又要看到这一形象巨大的典型意义。在三国故事的长期流传过程中，民间艺人和作家把一些野心家、阴谋家的思想性格熔铸到曹操的形象中，因此，这一形象具有极大的认识意义与审美价值。

小说的第一主人公是诸葛亮。诸葛亮是我国古代一位极其杰出的人物。他在《后出师表》中倡导的"鞠躬尽瘁，死而后已"的精神品格，千百年来成为为正义事业不知疲倦奋斗的中华民族优秀儿女的座右铭。他的聪明才智更为人们所称道。诸葛亮形象如此深入人心，《三国演义》的艺术创造无疑起了重要的作用。

小说倾全力塑造诸葛亮的形象，着重描写诸葛亮的篇幅几达一半。民间的口头创作和传说不断丰富了这一人物形象，作家在他身上花费了巨大的心血，倾注了自己的美学理想。

小说写诸葛亮是三国时期一位杰出的政治家、军事家和外交家。在"隆中对"中，他用战略家的眼光审时度势，为刘备创建蜀汉王朝制定了正确的政治策略和军事路线，提出了联吴拒魏的战略决策。为了联吴拒魏，他不避艰险，只身入吴，舌战群儒。从第四十三回诸葛亮到东吴开始，作品以如椽的巨笔，泼墨浓染，通过"舌战群儒""草船借箭""三气周瑜"等情节，突出刻画了诸葛亮的足智多谋。当时，在前台排兵布划的是英姿勃发而器量狭窄的周公瑾，在幕后运筹帷幄、心雄万夫而雍容大度的却是诸葛亮。小说还写他为了振兴西蜀，辅助刘禅，六出祁山，七擒孟获，"亲理细事，汗流终日"，终因积劳成疾，最后死在北伐曹魏的军营中。他用自己轰轰烈烈的一生，实践了"鞠躬尽瘁，死而后已"的诺言。诸葛亮为了报答刘备"三顾"的知遇之恩，不管后主刘禅如何懦弱昏庸，依然竭尽忠诚，某些地方已经到了愚忠的程度。小说还在诸葛亮身上掺入许多迷信荒诞的东西，写他会登坛作法，呼风唤雨，禳星祷寿，未卜先知，这些不免使其形象受到一些损害。鲁迅说《三国演义》"状诸葛之多智而近妖"，确实指出这一形象描写中拙劣的一面。

但是，在群众的心目中，诸葛亮主要不是一个"忠臣"形象，也不是"妖道"形象，而是一个绝顶聪明睿智的人物。小说通过"博望坡用兵""火烧新野""安居平五路""失街亭""空城计"等情节，描写他杰出的军事指挥才能与超人智慧，指出诸葛亮与那种"惟务雕虫，专工翰墨，青春作赋，皓首穷经，笔下虽有千言，胸中实无一策"的腐儒毫无共同之处。善于出奇制胜，运用各种战略战术打败敌人，使"诸葛亮"的名字已经成为中华民族智慧的同义语。在民间传说的基础上，小说把诸葛亮这一历史人物理想化、传奇化，终于创造了一位古代杰出的集政治家、军事家和外交家于一身的完美的艺术典型。

《三国演义》是一部长期流传在民间的小说，经过了长时间的考验和不间断地加工润色，它在艺术方面是精彩纷呈的。对我们今天来说，是值得借鉴的。

《三国演义》是一部历史小说，如何处理众多的历史人物和纷繁的历史事件，这确实不容易，正如鲁迅指出的"据正史即难于抒写，杂虚词复易滋混淆"（《中国小说史略》）。《三国演义》在处理历史题材方面是很成功的，它取材于历史，但不拘泥于历史。大的历史事件不能随便改易，如写大战役，作战地点在哪里，主将是谁，谁胜谁负等。但小的事件或删繁就简，或添枝加叶，或张冠李戴，或移花接木，这是必要的，在所难免的。全书一百二十回，自桃园结义至诸葛亮死这五十一年间的事，就占了一百零四回，以后四十六年的事只占用十六回，使蜀、魏集团的矛盾这条主线突出。如为了表现张飞粗豪的性格，小说把历史上刘备鞭督邮的事件改归张飞，这是塑造人物的需要。至于表现人物性格的细节，是写历史题材的作品所必需的，这方面作者有不少艺术上的

再创造。没有生动的细节，表现历史题材的作品就会索然无味。各种各样的十七史"演义"之所以没有《三国演义》写得生动有致，缺乏动人的细节描写是一个重要的原因。试举一一九回刻画阿斗的一个细节为例。后主刘禅（阿斗）投降司马昭后，被送到洛阳，司马昭设宴款待阿斗及蜀众降官：

> 昭令蜀人扮蜀乐于前，蜀官皆堕泪，后主嬉笑自若。酒至半酣，昭……乃问后主曰："颇思蜀否？"后主曰："此间乐，不思蜀也。"须臾，后主起身更衣，郤正跟至厢下曰："陛下为何答应不思蜀也？倘彼再问，可泣而答曰：'先人坟墓远在蜀地，乃心西悲，无日不思。'晋公必放陛下归蜀矣。"后主牢记入席。酒将微醉，昭又问曰："颇思蜀否？"后主如郤正言以对，欲哭无泪，遂闭其目。昭曰："何乃似郤正语耶？"后主开目惊视曰："诚如尊命。"昭及左右皆笑之。

这一细节深刻地揭露了阿斗烂泥扶不上墙的性格特征，"阿斗"因而成为后代麻木不仁、无所作为的懦夫的代名词。《三国演义》像这样生动的细节描写是不少的。

在刻画人物性格方面，《三国演义》描写了四百多个人物，其中性格鲜明的二三十人。小说善于在各种矛盾斗争中，利用对比、烘托、夸张、渲染等艺术手法，使人物性格特征自然地从情节和场面中流露出来。如第五回写"温酒斩华雄"，鲁迅曾赞之曰"有声有色"（《中国小说的历史的变迁》）。作者先写华雄连斩四员大将，众诸侯大惊失色，气氛很紧张。此时关羽请战。"四世三公"的诸侯"盟主"袁绍，考虑的是派马弓手关羽出战，"必被华雄所笑"，可见他门阀等级观念的严重；袁术听说马弓手也来请战，气急败坏，大喝"与我打出"。关羽斩华雄后，他不"论功行赏"，反而老羞成怒，命令把刘、关、张"都与我赶出帐去"，显得非常专横暴戾。只有知人善任的曹操，施展出色的外交手腕，在帐上帐下善言解劝，充当了袁绍、袁术和刘、关、张之间的调解人。至于关羽的勇武，则用斩华雄后"其酒尚温"烘托出来。这一段不过八百字，就刻画了关羽、曹操、袁绍、袁术的不同性格。又如"三顾草庐"的描写，也是很出色的。未写刘备得孔明，先写刘备戎马半生，东奔西走，毫无成就，只有新野弹丸之地暂可栖身。这些描写，为诸葛亮出山后建立赫赫战功做了很好的铺垫。"司马徽再荐名士"，特别是徐庶"走马荐诸葛"时，说自己与诸葛亮之比是"驽马并麒麟，寒鸦配鸾凤"。徐庶已经是很有本事的人了，尚且如此说，这就为诸葛亮的出场作了必要的渲染。这时作者欲擒故纵，故意宕开一笔，不厌其烦地描写"一顾""二顾"，顾来顾去无非是些隐士闲人。关、张很不耐烦了，张飞建议用绳子把孔明捆将来，但刘备依然专心致志。到了"三顾"，诸葛亮终于"千呼万唤始出来"，但是，正如琵琶女见到白居易一样，小说在这里却"犹抱琵琶半遮面"，诸葛亮故意大睡午觉，看似翻身将起，却又朝里睡着，让刘备在门口站着久等。这时张飞忍无可忍，准备去屋后放一把火"看他起不起"。就这样，借助司马徽、徐庶、崔州平等隐者和刘、关、张等人，小说

用烘云托月的手法，把诸葛亮这个主要人物推到小说的中心地位。接着通过"隆中对""火烧新野"等情节描写，一个杰出的战略家和军事家的形象就像浮雕那样显现出来了。

《三国演义》善于描写战争，这是历来有定评的。《三国演义》对于各次战争的产生缘由、力量对比、战略部署、战术运用、矛盾转化，甚至双方的地形差异、主将性格、战士情绪、行军路线、后勤补给、气象条件、营寨修筑等，都有详略不同的叙述。像官渡、赤壁、彝陵三次大战和"博望坡用兵""水淹七军""安居平五路""失街亭""空城计"等，都是善于分析每次战争的特殊性，动用不同的战略战术加以解决的优秀战例。作者不是简单地交代如何排兵布阵、兵来将迎，而是把重点放在战略战术的变化运用上面，因此写来云蒸霞蔚，多彩多姿，毫无雷同俗套之感。写袁曹官渡之战，大战开始时，双方力量对比悬殊，袁绍起冀、青、幽、并四州人马七十万，粮草充足，且占据有利地形；曹军只有七万人，粮草短缺，首战不利。可是，袁绍优柔寡断，帐下参谋互相猜忌，不能团结一致，终于一再错过有利的战机。曹军集中优势兵力，袭击袁军屯粮处所这个薄弱环节，终于转败为胜，击败了兵力比自己大十倍的敌人。

赤壁之战又是一种写法。这是一场大战，场面之大在三国是空前的。曹操率大军号称八十万，浩浩荡荡，大有踏平江南之势。处于劣势的东吴必须下最大的决心，做最大的努力，才能扭转局势。作者把描写的重点放在东吴方面，这是合情合理的。未写抗战，先写抗战决心的确立。曹军猬集蜂至，东吴人心惶惶，投降论调甚嚣尘上。在这个关键时刻，诸葛亮不避艰险，只身入吴，陈说利害，舌战群儒，终于批判了各种各样"投降有理"的谬论，使孙权等确立了抗战的坚定信念，孙刘联盟初步建立了。抗战的"决心"确立以后，便写军事部署，着重描写双方强弱矛盾的转化。先写蒋干盗书，曹操中计杀了优秀的水军将领蔡瑁、张允，然后写黄盖苦肉计，阚泽诈降书，庞统连环计，一步一步揭示了东吴如何将劣势逐渐转化为优势。这时已经是决战前夕，气氛剑拔弩张，万事俱备，只欠东风了。作者于是腾出手来，用抒情的笔调写大江之上，月白风清，曹操饮酒作乐，横槊赋诗，突出曹军一个"骄"字，骄则轻慢懈怠，败绩于是水到渠成，非由车胥了。在描写吴魏这对主要矛盾的同时，又通过"草船借箭""诸葛祭风"的情节，揭示了诸葛亮与周瑜的性格冲突，让人们看到孙刘这对次要矛盾或明或暗、忽潜忽发的情景。就这样，一场大战，写得有条不紊，场面恢宏，笔触遒劲，跌宕回旋，变化万千。主要人物如诸葛亮的足智多谋而善辩，周瑜的精明干练而量窄，鲁肃的率真谨慎，诸葛瑾的老实浑厚，蒋干的自作聪明，黄盖的赤胆忠心，阚泽的随机应变，曹操的踌躇满志，都得到很好的刻画。既出色描绘了战争，又突出刻画人物，这就使《三国演义》这部历史小说有别于史书。这种既表现重大历史事件又不至于"见事不见人"的描写手法，是值得我们借鉴的。

以上仅就《三国演义》如何处理历史题材，如何刻画人物性格和如何描绘战争三方面谈一谈它艺术描写中的一些特别之处。

鲁迅曾经指出：《三国演义》这部历史小说将来也仍旧能保持其相当价值的（《中国小说的历史的变迁》）。这是很有眼光的看法。《三国演义》是炎黄子孙的文化瑰宝，它是不朽的。

（原载中山大学中文系古代文学教研室编《中国文学史话》，1979年5月内部出版物）

关于《东周列国志》的价值

《东周列国志》的作者是冯梦龙与蔡元放。冯梦龙是明朝人，蔡元放是清朝人，朝代不同，怎么会合写一部小说呢？原来，在元代就已经出现过讲叙"列国"故事的平话本，到了明代隆庆年间，有人编写了一部《列国志传》，但因错讹颇多，流传不广。明朝末年，杰出的通俗文艺作家冯梦龙在广泛搜集民间故事的基础上，重新整理，充实内容，编写成一百零八回的《新列国志》小说。清代乾隆年间，蔡元放在冯梦龙《新列国志》的基础上，甄别史料，加工润色，改订成今天的《东周列国志》。由此可见，《东周列国志》这部小说，实际上是以冯梦龙的《新列国志》作为底本，由蔡元放改订而成的，书名《东周列国志》也是蔡元放定下的。因此，小说作者署两个人的名字，是比较恰当的。

《东周列国志》是我国古代一部著名的长篇历史小说。所谓历史小说，就是以历史人物和历史事件作为主要描写对象的小说，其中对重要历史人物和重大历史事件的描写，需要有真实的历史依据，是不能虚构的，但一些次要的情节和艺术细节，却难免有所虚构。拿《东周列国志》来说，它是在《左传》《战国策》和《史记》记叙的基础上，吸收了一些民间传说，用小说的形式来描写春秋战国这一历史时期史事的一部文学作品。

《东周列国志》从周宣王三十九年（公元前789年）写起，至秦始皇统一六国止，描写了春秋战国时期五百年左右的历史。从列国纷争、君主易位、巧取豪夺、战争杀戮、奸佞乱政、忠臣赴难、策士游说、侠客仗义，一直到朝野异说、宫闱秘闻、卜卦算命、妖魔神怪等等，头绪纷乱，纷纷扬扬。俗话说"比列国还乱"，可见要把这段历史写成小说，是很不容易的。《东周列国志》却以历史发展为经，以人物事件为纬，把这五百年间产生的历史人物与事件提纲挈领般网织起来；同时采用不少民间传说来刻画人物，使这部一百零八回的章回小说情节更为丰富，如线串珠，眉目清楚，叙述井然，细节生动，使《东周列国志》在历史真实与艺术真实的结合方面，取得了较为突出的成就。在处理历史真实与艺术虚构这个关系上，它的成就可以说仅次于《三国演义》，而在其他各种古代历史小说之上。

《东周列国志》比较真实地反映了春秋战国时期的历史风貌，这是小说的一项突出的艺术成就。春秋时代，周王室衰微，诸侯群雄割据，无休止的各种战争，反映了列国间互相吞并、弱肉强食的时代特征，所以孟子曾一言以蔽之曰："春秋无义战。"春秋时共有一百四十多国，大国吞并小国，强国欺侮弱国，是司空见惯的事。《东周列国

志》展示了一幅幅战争风云图，著名的战争如齐晋鞌之战、秦晋殽之战、晋楚城濮之战、吴越之争；战国时的秦赵长平大战等，小说都描绘得有声有色。小说还用较多的篇幅描写了春秋五霸的崛起，齐桓公、晋文公、秦穆公、楚庄王、越王勾践等相继成就霸业，成为叱咤风云的历史人物。特别要指出的是，《东周列国志》在描写春秋五霸霸业与历史大战时，并非用历史家的文笔忠实地记录事件的来龙去脉，而是用小说家的文笔来写，着眼于展现时代特征，开掘人物性格，描绘艺术细节，使历史人物显得栩栩如生，历史事件富于传奇色彩。例如对春秋五霸之首齐桓公的描写，就是一个突出的例子。齐国是春秋时经济、文化较为发达的泱泱大国，公元前685年，齐桓公任人唯贤，不计一箭之仇，破例起用管仲，表现了一个杰出君主宽阔的政治胸襟。齐国在齐桓公和管仲的治理下，内政整肃，经济繁荣，国力蒸蒸日上，齐桓公终于成为显赫一时的中原霸主。后来管仲病死，桓公也垂垂老矣，他的十多个儿子为争夺王位，刀剑并举，再没有人来理会这个垂危的老人，齐桓公想喝一碗粥水也不可得，一代霸主终于在困顿潦倒中死去。齐桓公死后，停尸几十天无人理会，以致尸体生蛆发臭，惨不忍睹。小说通过齐桓公生时显赫的霸业与死后的萧条境况的强烈对比，揭露贵族的冷酷无情，抒发了深沉的历史感慨。对于战争的描写，小说不像史书那样，详细记叙交战双方情形，不罗列交战双方的兵力、部署、地形、武器、粮草、指挥等方面的情况，而是从决定战争胜败因素中选取最重要的东西，着重描写人在战争中的活动。例如公元前260年的秦赵长平大战，就描写得十分出色。长平之战是战国时期一次著名的大战役，双方都投入几十万的兵力，小说着重刻画交战双方的统帅。赵军的统帅是著名的"以少胜多"的将军赵奢之子赵括，小说写赵括自幼熟读兵书，兵书要诀倒背如流，与人谈论兵法时口若悬河，但他根本没有实战经验。赵奢生前已看到这一点，临终的遗言就交代赵括不能带兵。但赵括英俊的外表和滔滔不绝的口才迷惑了赵王，使赵王终于不顾赵奢临终嘱咐而任用赵括为统帅。这样一个只会纸上谈兵的统帅，少年得志，目空一切，听不进旁人的意见，终于使赵军在长平一战中全军覆没，他自己也被乱箭射死。而秦军的统帅是老谋深算的白起，他多次打过大胜仗，列国军士曾闻风丧胆。这次白起为迷惑赵军，躲在幕后，帅旗上只写着副帅"王龁"的名字。白起以退为进，引诱四十多万赵军进入圈套，终于一举全歼赵军。小说为了突出白起奸狡凶残的性格，写他用酒肉招待赵军俘虏，然后诱而杀之。为了炫耀所谓战绩，白起用四十万赵军俘虏的头颅筑起一个"白起台"，其凶暴残忍真是到了无以复加的地步——小说对这次大战的描写主要集中在两个统帅身上：纸上谈兵的赵括和狠毒残忍的白起，终于自己把名字钉在历史的耻辱柱上，为后世所唾骂。

《东周列国志》用艺术的笔触广阔地描写了春秋战国时代贵族们腐朽透顶的生活。在贵族统治者内部，一方面是纸醉金迷，纵情声色以享乐；另一方面是尔虞我诈，明争暗斗，为争夺权力而无所不用其极。周幽王为博得宠妃褒姒的欢心，烽火戏诸侯，终于身首异地为天下笑；楚平王看见儿媳妇长得漂亮，便与奸臣费无极狼狈为奸，将儿媳占

为己有；郑庄公为了翦除政敌，与亲生母亲武姜闹矛盾，用计杀害胞弟共叔段……在贵族统治者父子之间、母子之间、夫妻之间、兄弟之间，就像《红楼梦》写的那样，一个个"如乌眼鸡似的"，恨不得你吃了我，我吃了你，充分显示了政治斗争残酷的本性。需要指出的是小说对此不是采取欣赏的态度，也不是客观地予以实录，而是以鲜明的爱憎感情扬善惩恶，表现了一个古代进步作家所具有的正直善良的思想品格。

《东周列国志》还塑造了一系列杰出历史人物的形象，春秋战国时代，群雄四起，百家争鸣，在这个十分活跃的政治历史舞台上，前后走过许多著名的历史人物。小说对此有较生动的描写，如对君主齐桓公、晋文公、秦穆公、越王勾践、秦始皇；政治家管仲、晏婴、百里奚、乐毅、范蠡、蔺相如、商鞅、苏秦、张仪、信陵君；思想家孔子、墨子；文学家屈原；军事家与将领孙武、吴起、先轸、孙膑、庞涓、赵奢、廉颇等。小说虽然没有一个贯串全书的中心人物，因为这是不可能的，它所描写的时间跨度达五百年之久，当然不可能有贯串全书的主人公，但以上面这些著名人物为中心，着力刻画这些历史人物形象，这是《东周列国志》艺术上又一项突出成就。举例来说，赵国上卿蔺相如形象的塑造就是十分成功的。蔺相如原来是太监的门客，出身低微。这个形象主要是通过"完璧归赵""渑池会""将相和"三个主要情节来完成的。秦王假惺惺说要割十五座城池来换取赵国的无价之宝和氏璧，但得璧后却无意割城。蔺相如面对强秦毫无惧色，他忍辱负重，据理力争，终于促成完璧归赵。渑池会上，他以牙还牙，以其人之道还治其人之身，使秦王戏弄赵王的阴谋落空。这两次外交使命充分显示了蔺相如过人的胆识与应变才能，赵王于是任命蔺相如为相国。但上将军廉颇对这一任命十分不满，廉颇以为蔺相如不过凭三寸不烂之舌能说会道罢了，而自己出生入死，打了一辈子仗，地位竟然在蔺相如之下。他三番四次要当众羞辱蔺相如，可是蔺相如不计较个人的恩怨得失，处处让着廉颇，他考虑的是"先国家之急而后私仇也"。廉颇明白真相后，羞愧万分，亲至相府负荆请罪。从此一将一相，成为刎颈之交。通过"将相和"的情节，蔺相如作为爱国者的形象十分突出，他那顾全大局、不计个人得失的宽阔胸怀与豁达大度，给人留下深刻的印象；廉颇也因知错能改而获得后人的赞赏。"将相和"于是成为流芳后世的关于加强内部团结的一段佳话。

《东周列国志》由于描写的时间跨度大，地域广，列国事件多，因此头绪纷繁，某些章节也确实有鸡零狗碎之嫌。但作品以重要历史人物为中心来编织故事、不少地方情节曲折，细节生动，颇具艺术魅力，如下面这些情节：幽王烽火戏诸侯、齐桓公称霸、百里奚认妻、骊姬设计害申生、晋公子重耳出亡、晋楚城濮大交兵、程婴和公孙杵臼救赵氏孤儿、晏子使楚、伍子胥过昭关、吴越之争、孙庞斗智、苏秦拜相、蔺相如两屈秦王、秦赵长平大战、信陵君窃符救赵、荆轲刺秦王等，就写得曲折回环，引人入胜。不少情节既富传奇性，又能起到刻画人物性格的作用，加上有生动的细节作点缀，因此精彩纷呈。如骊姬用蜜糖涂头发招来蜜蜂以陷害申生的细节，就把骊姬的妖冶狠毒、晋献公的昏庸无能、申生的老实厚道刻画得活灵活现，可以说是一石三鸟，收到了很好的艺

术效果。

　　当然，小说也有不少封建性的糟粕，其中最主要的是宣扬"忠孝节义"的封建伦理道德，无论是冯梦龙所处的明代还是蔡元放所处的清代，封建礼教钳制十分严酷，小说也不可避免地通过对列国故事的描写来鼓吹封建观念，这方面的例子可以说不胜枚举。拿小说着力描写的伍子胥一家的悲剧来说，伍子胥的父亲伍奢是太子的老师，他对楚平王忠心耿耿。当他得知楚平王为铲除太子势力要诛戮他父子三人的时候，他写信让儿子伍尚、伍员前来，好让楚平王斩草除根。伍尚真的前来送死。伍子胥却到处逃亡，后来带吴兵攻入楚都，对楚平王鞭尸三百以泄恨。小说既赞赏伍奢、伍尚的愚忠行为，又赞扬伍子胥为报私恨借兵复仇。伍子胥的故事在旧时代十分流行，他的家庭悲剧确实令人同情，但他借兵攻打自己国家的行径，毫无疑问是应该受到谴责的。

　　《东周列国志》在处理历史题材时所表现出来的历史观是陈旧的，"女色亡国论"与"奸臣误国论"就是其中突出的两种。小说一开头就不厌其烦地写褒姒出世，继而写烽火戏诸侯，无非是重弹"褒姒乱周"的老调子，还有骊姬乱晋、吴王夫差姑苏台恋西施等大段情节，也是为了说明晋的动乱和吴的亡国是骊姬、西施造成的。小说如此轻率地把一个朝代衰亡的责任栽赃到一两个妇女身上，这是不公平的，也是不合乎历史的客观实际。至于"奸臣误国论"也同样是一种错误的历史观。忠奸斗争是统治阶级的内部矛盾，忠臣或清官，他铲除豪强，为民请命，奖励农耕，对历史的发展有一定的进步作用，但并未超越封建改良主义的范畴，清官并不代表人民的根本利益，用忠奸斗争来编写历史或历史小说，其历史观从本质上说仍然是历史唯心主义。

　　《东周列国志》中还有一些封建迷信、落后低级的东西，如写宫女怀孕四十年才产下了褒姒这个祸胎，这种荒谬绝伦的传闻完全是为"褒姒乱周"制造骇人听闻的效果。其他如占卜算命、妖道作法等等，需要我们认真分辨。

　　当然，总的来说，《东周列国志》不失为一部优秀的历史长篇章回小说，它在思想艺术上取得一定的成就。对我们认识春秋战国时期这五百年的历史，无疑是很有帮助的。从中我们可以看到这个时期诸侯兼并、群雄割据的历史时代背景，可以看到一些重要的历史人物如何创下英雄的业绩，特别是其中一些杰出的爱国者，他们崇高的民族气节和爱国精神，无疑是值得我们仿效的。如上面说的蔺相如、廉颇以大局为重、"先国家之急而后私仇"的精神，就感人殊深；郑国商人弦高为了挡住秦军的攻击以赢得时机，用自家二十头牛犒赏秦军，使郑国免受厄难；齐国的晏子使楚，在强大的楚国面前不辱使命，巧言善辩，维护了国家的尊严；荆轲为了刺杀强暴的秦王，慷慨悲歌，视死如归，表现了大无畏的精神。所有这些，都说明小说的描写是十分成功的。

　　《东周列国志》还有不少地方闪烁着科学的真知灼见与丰富的人生哲理，如西门豹治邺，把制造"河伯娶妇"的骗局、害人骗财的坏蛋予以惩治，这种敢于破除迷信、为百姓造福的精神一直受到后世的赞颂。百里奚身为相国，位高权重，但不弃糟糠之妻，其事迹历来为人们所广为传颂，而苏秦拜相前后的遭遇，把封建社会的世态炎凉表

现得入木三分，卫懿公玩物丧志，好鹤亡国，越王勾践卧薪尝胆，"十年生聚，十年教训"，等等，都很值得我们体味与借鉴。

《东周列国志》还可使我们获得许多历史文化知识。别的不说，今天我们广泛运用的许多成语，其中不少讲的就是这个时期的故事。如一鼓作气、一本万利、千金买骨、毛遂自荐、完璧归赵、负荆请罪、东施效颦、围魏救赵、纸上谈兵、唇亡齿寒、庆父不死、鲁难未已、前倨后恭、卧薪尝胆、图穷匕见等等，凝聚着历史的精髓，闪烁着智慧的光芒，掌握这些成语典故，无论对丰富我们的历史知识还是提高文化修养，都是很有裨益的。

他山之石，可以攻玉、前事不忘，后事之师。用正确的思想艺术观点对待这部小说，可以使我们明是非，辨善恶，鉴今古，知得失。

（原载《广播》1984 年 2 月 24 日）

为探底蕴说《红楼》

《红楼梦》小说的意蕴何在？从小说以传抄形式问世不久，就曾出现"遂相龃龉，几挥老拳"的激烈争论，有所谓"开谈不说《红楼梦》，读尽诗书是枉然"的说法，所以鲁迅不无感叹地说："《红楼梦》是中国许多人所知道，至少，是知道这名目的书。谁是作者和读者姑且勿论。单是命意，就因读者的眼光而有种种，经学家看见《易》，道学家看见淫，才子看见缠绵，革命家看见排满，流言家看见宫闱秘事……"（《集外集·〈绛洞花主〉小引》）君不见"四人帮"也大搞"评红"，从中看见了夺权斗争……《红楼梦》是一部长期被歪曲的作品，由于作者利用"贾雨（假语）村言"，常将"甄士（真事）隐去"，它的内在堂奥常常令人不易捉摸。

但是，难道"曹雪芹于悼红轩中披阅十载，增删五次""字字看来都是血，十年辛苦不寻常"写出来的书，却像一团迷雾一样，人们根本无法把握它的题旨？这难道是作者所盼望的么？"都云作者痴，谁解其中味？"曹雪芹是多么盼望知音的出现呀！

如果我们不用过去"索隐派"那一套，不故作高深而是实事求是去对待小说的话，我们就会发现全书是以贾府的兴衰际遇为中心，以"金陵十二钗"等系列女性悲剧为描写重点，而以贾宝玉的爱情婚姻悲剧为线索，全面而深刻地解剖了作者所处时代的社会。简言之，一个贾府，一群女性，一个主人公，这就是《红楼梦》所描写的主要内容。

全书以贾宝玉的爱情婚姻悲剧为主要线索，把各种人物情事如线串珠般串了起来，贾宝玉处于全书错综复杂结构的中心位置。他是封建贵族阶级的"逆子"，封建末世的"混世魔王"，他对封建贵族阶级为他铺排的一条人生道路全无兴趣，最讨厌"科举""立身扬名"和"仕途经济"，认为那是"混账话"。一碰到要读"四书"就头痛皱眉，和封建官僚应酬对答时他一言不发，呆若木鸡。他喜欢在内帏厮混，以较平等的态度和丫头们相处。总之，这是一个和贵族阶级的人生道路与思想观念格格不入的人，被贵族们认为"乖僻邪谬"，他身上的"叛逆"的色彩很浓，他是一个封建贵族阶级的叛逆者。贾宝玉甚至认为："女儿是水做的骨肉，男人是泥做的骨肉。我见了女儿便清爽，见了男子，便觉浊臭逼人。"用这种似乎海外奇谈的方式，表达了他对封建社会以男子为中心的男权社会的厌恶，对麇集在一起的须眉浊物、封建官僚的沮丧与决绝，是对"男尊女卑"观念的一种嬉笑怒骂式的批判，是对男权社会的权威与道德价值的一种无情解构。

钗、黛是"金陵十二钗"里的人物。林黛玉是光彩照人的艺术形象，用凤姐儿的

话来说是一盏"美人灯",她确实给贾府这个黑暗王国投射进一线光明。她美丽聪慧而多愁善感,由于和宝玉有共同的志趣,她时时感受到来自这个封建家庭的各种有形无形的压力,"一年三百六十日,风刀霜剑严相逼"。她常以泪洗面,具有悲剧性格。她洁身自好,"质本洁来还洁去,强于污淖陷渠沟"。因此,她不会奉承主子,不会与世俗同流合污。最后,贵族主子们用"掉包计"扼杀了她和宝玉充满"叛逆"色彩的爱情,因而也就扼杀了她的性命。"美人灯"被暴风雨吹灭了,黛玉的形象却没有暗淡下来,她成为我国古代文学画廊中最具光彩的艺术形象中的一个。

薛宝钗是一个十足的封建佳人,她才高学富,美丽丰满,性格温柔敦厚。在贾府复杂的人事关系中,她上下左右,应付裕如,表现了特有的"会做人"的性格,这使她当上了宝二奶奶。由于她常常规劝宝玉走"仕途经济"的道路,在观念上和宝玉大异其趣。她在角逐"宝二奶奶"宝座时虽然得胜了,但是她并没有得到宝玉的心,宝玉"面对着山中高士晶莹雪(薛),终不忘世外仙姝寂寞林"。在林黛玉死后,他心如死灰,始终眷恋着从来不说"混账话"的林妹妹。薛宝钗作为封建主义人生道路的信奉者,并没有好的命运,她的悲剧极其深刻地揭示了贵族势力的失败。礼教不但吃掉了反抗者,信奉者也没有逃脱被吃的命运。

"金陵十二钗"除钗、黛外,最著名的是王熙凤。她是贾府里的"女强人",美丽、干练,"少说着只怕有一万个心眼子"。她不信因果报应,不守礼教法规,不顾一切地追求权势与金钱。"协理宁国府""毒设相思局""弄权铁槛寺""陷害尤二姐""巧布掉包计"等,集中地揭示了她"口蜜腹剑,两面三刀""上头笑着,脚底下就使绊子"的特征。但是,"机关算尽太聪明,反误了卿卿性命",她最后下"狱神庙",落得个"短命身亡"的下场(据脂批)。

此外,"金陵十二钗"还有元春四姐妹:元、迎、探、惜(谐音"原应叹息")和史湘云、李纨、秦可卿、妙玉、巧姐等。元春是皇妃,"烈火烹油,鲜花着锦之盛",但正如她对贾政说的:"今虽富贵已极,骨肉各方,终无意趣。"最后在那个"见不得人的地方"暴病身亡;迎春十分懦弱,只会念《太上感应篇》,最后嫁给"中山狼"孙绍祖,受尽折磨而死;探春"才自清明志自高",却落得远嫁海疆;年纪小小的惜春从姐姐们的遭遇中看破了红尘,做尼姑去;史湘云嫁了痨病丈夫,年轻便守寡;另一个寡妇李纨则心如死灰,成了一个行尸走肉;秦可卿因与贾珍私通被婢女撞见,羞愤自缢身死;妙玉被贼寇掳去;巧姐儿被"狼舅奸兄"拐卖,后嫁到"荒村野店"纺纱。

除了"金陵十二钗"这些主子以外,小说描写了大量的奴婢,有名字的奴婢共80人,光是贾宝玉一人,有名字的奴婢就达17人之多。透过她们珠围翠绕、穿红着绿的外表,小说写她们动不动就被主子用簪子戳嘴巴,在烈日底下罚跪碎碗片。作者用满蘸血泪的笔墨,描写这些生活在底层的人物的悲惨命运。其中主要有晴雯、鸳鸯、袭人、司棋等。晴雯的身世全无可考,是赖大家用几两银子买来当礼物"孝敬"给贾母的。她美丽倔强,没有奴颜媚骨,敢笑敢骂,最后却因长相好被王夫人认定是"狐狸精"

赶出贾府，惨死在"一领芦席上"。鸳鸯是贾母的贴身丫头，只因长得标致被贾赦看中，但她很刚强，当着众人的面演了一场"鸳鸯抗婚"的壮剧，声言什么"宝金、宝银、宝天王、宝皇帝，横竖不嫁人就完了！"在贾母死后，她知道没有办法逃过贾赦的魔掌，只有上吊用死来表示她的反抗。袭人是个温顺的奴婢，如果说晴雯是黛玉的"影子"的话，袭人则是宝钗的"影子"。她动辄规劝宝玉，常将宝玉和众丫头的动静向王夫人"回事"，因而被丫头们称作"西洋花点子哈巴儿"。但她的温顺并没有使"浪子"回头，贾府树倒猢狲散之后，她"不得已"嫁给了蒋玉菡为妻。司棋是迎春的丫头，也是一个刚烈的奴婢。她大胆追求婚姻自主，和潘又安的私情被查出后给撵出大观园，母亲又逼迫她离开情人，她"便一头撞在墙上"死了。

"金陵十二钗"等系列女性的悲剧，是《红楼梦》描写的另一重点。曹雪芹自己就说："闺阁中历历有人""其中只不过几个异样女子，或情或痴，或小才微善"。描写大观园这个女儿国中"几个异样女子"的命运遭际，这是小说的重要内容。所谓"千红一哭（窟），万艳同悲（杯）"。这里不只有钗、黛的悲剧，"金陵十二钗"的悲剧，而且有其他女性的悲剧，不管她们是主子还是奴婢，有权势的、俊俏的、平凡的，全都摆脱不了悲剧的命运。《红楼梦》以空前的笔墨描绘了一场空前的女性大悲剧，对未被封建主义泯灭人性的女性的美唱出了最热烈的颂歌和最沉痛的哀歌。

除了一个主人公和一群女性外，《红楼梦》以贾府为中心描写"竟将大半条街占了"的贾府围墙里面，沉渣泛起，各种矛盾冲突正在翻滚，老大沉重的封建社会正步履蹒跚地走在最后的路段上。所谓"花柳繁华之地，温柔富贵之乡"的贾府，实际上却是"百足之虫，死而不僵"。压迫、蹂躏、仇恨、欺诈、倾轧与醉生梦死，每天都在这里发生着。曹雪芹用最令人信服的笔墨揭示那个社会装潢得最堂皇的地方，原来却是最肮脏、道德最沦丧、最见不得人的所在。不信，你看作者笔下贾府那些老爷少爷吧，那是一群丑恶得令人作呕的须眉浊物呀：

宁府大老爷贾敬是一个道教迷，他撒手不管贾府的事，住在城外玄贞观里"心想作神仙"，为求"长生不老"，终因吃下丹砂肚胀而死。

宁府大少爷贾珍聚众赌博，无所不为，贾珍的儿子贾蓉，是一个轻浮的儇薄少年。

荣府大老爷贾赦是十足的恶人，逼死石呆子，霸占了石呆子二十把古扇，最后又逼死鸳鸯。但正是这个无恶不作的家伙，却世袭着一等将军之职。

贾赦之子贾琏，是一个典型的花花公子，终日"偷鸡戏狗"，这是一个典型的"败家子"的形象。

荣府二老爷贾政是一个道貌岸然的封建家长的典型。因为儿子贾宝玉不走正路，他甚至下死命毒打他，还想用绳子勒死他。贾政毫无才华可言，对一切都"兴趣索然"，没有人性，没有感情，是一个货真价实的封建正统人物的典型。

贾政与赵姨娘所生的儿子贾环，是贾宝玉的同父异母兄弟。这是一个举止猥琐庸俗而心肠狠毒的家伙，曾故意用油汪汪的蜡烛烫伤宝玉，还在贾政面前进谗言，促使贾政

毒打宝玉。他还趁凤姐已死、贾琏远行之机，要把侄女巧姐儿卖给藩王作妾，用心何其毒也。

仅仅这样粗略的勾勒，我们已不难窥见这班封建末世不肖子孙的嘴脸有多丑恶。他们有的"今日会酒，明日观花，聚赌嫖娼，无所不至"；有的"勾通官府，包揽词讼，强奸民女，重利盘剥"。正如焦大所骂的，"那里承望到如今生下这些畜生来，每日偷鸡戏狗……我什么不知道！"小说借焦大之口，骂尽了贾府的一切。

以上就是《红楼梦》的基本内容：一个主人公的命运，一群女性的悲剧和一个家族的衰败史。这三个方面的内容是有机联系着的，它们构成了小说鸿篇巨制、纵横交错的网状结构。特别值得注意的是曹雪芹不停留在生活本身的描绘上，他把批判的刻刀伸向深层，小说全面而深刻地涉及当时的政治制度、仕宦官场、科举文化、法律道德、宗教寺院、礼教婚姻、思想观念等许多方面，这使小说成为一部形象描绘封建社会的百科全书式的作品。要了解中国的封建社会，不能不读《红楼梦》，它是中国封建时代的一面镜子，它的巨大的认识价值和审美价值是令人惊叹的。它揭露了封建贵族的腐朽丑恶，谁也挽救不了百孔千疮的封建制度灭亡的颓势。曹雪芹以深刻的历史眼光注视着这种必然的趋势，既展示它，又惋惜它、哀叹它，怀着一种无可奈何的心态，这就是小说弥漫着一层悲观主义色彩的根本原因。在揭露和展示的同时，曹雪芹赞美对封建贵族阶级的叛逆性格与离经叛道式的爱情，欣赏一群未被封建主义荼毒的女性特有的美，从而寄托了自己的理想，赞颂了人性中美好的成分。这种描写，使全书充满浓重的怜香惜玉的情调。《红楼梦》是中国古典文学的艺术高峰，从纵向看，它是多层次的，从横向看，它又是多角度、多侧面的。它所描写的生活是立体的，全方位的，意蕴极深的，这也就是每读一次小说，能给人以新的启迪的缘故。

（原载《羊城晚报通讯》1987年第5期）

中国古代"四大美人"的史事与剧事

美人者，女性中之尤物也。做女人难，做美人也不易，做名美人更不易。对中国古代"四大美人"西施、王昭君、貂蝉、杨玉环来说，政治家利用她们，道德家否定她们，历史家贬损她们，只有文学家赏识她们、赞颂她们。自古至今有关"四大美人"的题咏及各类作品，可谓车载斗量，不可擢数。

四大美人之美艳，过去常用"沉鱼、落雁、闭月、羞花"来形容，她们受激赏程度，可谓彪炳史册，无女能敌，知名度几乎超越权势显赫的武则天与慈禧。四大美人的命运无一例外与政治挂钩，因此，她们的遭际格外令人关注，她们悲剧性的结局令人扼腕。宋代欧阳修诗云："红颜胜人多薄命，莫怨春风当自嗟。"（《和王介甫明妃曲》）她们的绝代风华与旷世悲剧一直捆绑在一起，谁也逃脱不了历史的宿命。

时至今日，商家不失时机地赋予"四大美人"以市场价值，西施煲、贵妃鸡、贵妃梅之类的商品充斥市场，使"四大美人"更加深入人心，几乎达到家喻户晓的地步。

古代并未有今天的投票选秀，也未见选美盛会，"四大美人"的说法始于何时，实在不易考定。"四大"本为《老子》道家术语，指"道大、天大、地大、王大"；佛家也有"四大"的说法，如"四大金刚""四大天王""四大皆空"。用"四大"名"美人"，可见这四位美人在亘古至今美女中风标绝世、不可替代的历史地位。

为何关于美人的传说与创造历久常新？照我想这恐怕属于人性中深层的一种情结：英雄乃男性之理想，美人乃男性之梦想（几乎没有男人不想娶美女的）；反之，美人乃女性之理想（君不见今日化妆品与整容广告铺天盖地），英雄乃女性之梦想（在今天，有钱人当然也在某种维度上称得上是"英雄"，眼下各类富豪排行榜即可证之），这就是在古今中外各类文艺作品中关于英雄美人题材的故事永恒不变、代代相传的根本原因。

坊间说：女人的故事总比男的来得动人。尤其是作为女性中尤物之美人，历来受到更多的关注。"四大美人"之所以"不朽"，不仅由于其美艳，还在于她们的命运里包孕着深刻的历史符号与文化内涵，那一段段史事由于加入了本来是失语的女性而焕发异彩，使黑暗的男权统治时代终于透出一丝丝异性的闪光。下面让我们一一加以评说。

西施篇

　　西施是"四大美人"之首,古代天字第一号美女。西施当然真有其人,但西施究竟是什么时代的人,则有不同的记载。在先秦典籍中,《管子》《墨子》《孟子》《庄子》《荀子》《战国策》等都曾说到西施。典籍中最早提到西施名字的是《管子·小称》:"毛嫱、西施,天下之美人也。"管仲是春秋五霸之一齐桓公(公元前685—公元前642在位)时期著名政治家,离吴王夫差亡国的公元前472年相距200年之遥,也就是说,《管子》提到的西施与吴越之争时的西施在时间上相差殊远。这里只能有两种解释:一种是在春秋吴越时期的大美人西施出现之前约200年,已有另一位也叫西施的美人名满天下;另一种可能是《管子·小称》乃后人伪托。不管如何,就算齐桓公时期真有一位同名的美人西施,由于史事不详,最终湮没无闻,现在大家所了解的,就只有吴越时期的西施了。

　　其他典籍的记载,重要的有:《墨子·亲士》曾曰"西施之沉,其美也"。但西施为何被沉,却语焉不详。《孟子·离娄下》云:"西子蒙不洁,则人皆掩鼻而过之。"是说大美人也要讲究文明卫生,如果随地吐香口胶或丢香蕉皮,也会遭人唾弃。《庄子》有两处提到西施,一处说的是"东施效颦"的故事,另一处云:"西施、毛嫱,人之所美也。鱼见之深入,鸟见之高飞。"可见在先秦典籍中,西施的名字已频频出现,是一位知名度很高的美人。

　　关于西施史事的记载,主要见《吴越春秋》《越绝书》诸书。说吴越之争时,越大夫文种向越王勾践进"破吴之术",其中有一项即"遗(遣)美女以惑其心而乱其谋"(见《吴越春秋·勾践阴谋外传》)。《越绝书》则作"遗之好美,以荧其志",意亦相仿。于是,越国物色来物色去,终于找到一位在山里砍柴卖柴的樵夫之女西施:

> 得苎萝山鬻薪之女曰西施、郑旦,饰以罗縠(犹今之时装),教以容步,……三年学服而献于吴。(见前书)《越绝书》作"越乃饰美女西施、郑旦,使大夫(文)种献之于吴王。"

　　即是说,这位山村美女西施被选中后,习礼仪,学些模特猫步之类,整整学了三年,才出师被献与吴王夫差。

　　西施姓施,她诞生的苎萝山村在今浙江诸暨浣纱溪之西,所以人称西施。诸暨山明水秀,传说西施常于溪畔浣纱,游鱼见其美貌无比,忘掉游水而沉至溪底,故西施有"沉鱼"之誉。

　　西施后来成为吴越战争中一位重要人物,肩负着以身饵敌、瓦解夫差斗志、"惑其

心而乱其谋"的艰巨使命，可以说西施是越国安插在夫差枕边一个不折不扣的高级女间谍。只有伍子胥洞察越国的阴谋，屡屡谏之而夫差不听。最后，西施果然出色地完成任务。伍子胥临死前大叫："抉（剔）吾眼悬吴东门之上，以观越寇之入灭吴也。"（《史记·伍子胥列传》）

 西施的结局如何？《吴越春秋》云："吴亡后，越浮西施于江，令随鸱夷以终。"由于西施在灭吴过程中巨大的作用，越王勾践决定将这位厉害的美人"浮之于江"，把她放进鸱夷（皮制的口袋）中，让她与皮囊同命运，勾践用这种别出心裁的颇为"人性化"的手段把西施处死。——这就是西施的悲剧！"沉鱼"的西施最后也被"沉"了，虽然出色完成了"惑其心而乱其谋"的"灭吴"使命，却无法躲开被害的命运。《东周列国志》力辩范蠡载西施泛湖说法之谬，它也采用"沉"的写法："勾践班师回越，携西施以归。越夫人潜使人引出，负以大石，沉于江中。"在这里，"沉施"的主凶不是勾践而是勾践夫人，她怕勾践重蹈夫差覆辙，先下手为强，将西施绑上大石沉之于江。所以，墨子用一个"美"字来形容西施的悲剧，表达了历史对这位美人的褒扬。宋代郑獬诗云："若论破吴功第一，黄金且合酬西施。"虽有些过誉，但对西施的历史功绩给予很高评价。

 这里还有一个问题，为何司马迁《史记》中对吴越历史以及夫差、勾践、范蠡等历史人物言之甚详，唯独对西施未置一词？而离吴越 500 年之后的东汉人赵晔，竟能在《吴越春秋》中言之凿凿西施史事呢？赵晔乃山阴人（今浙江绍兴），离西施故里诸暨只有几十里，他对邻近的这位美人的史事应该比较了解。尤其重要的是，他对西施结局的记述与《墨子》关于西施被"沉"的记载是一致的。因此，《吴越春秋》关于西施的记载基本上是可信的，当然，其中难免夹杂一些传说的成分。（至于《史记》为何未提西施，当另文叙写）

 今天，西施已成为一个文化符号，她是女性美无与伦比的代表，缺陷美的象征（西子捧心），"美人计"的极致，是为国"献身"，完成重大使命却以悲剧收场的旧时代佳人薄命的一个典型。

 西施的命运又怎样与越国大夫范蠡联系在一起呢？原来，《史记·货殖列传》记范蠡在越灭吴后，功成身退，从此隐姓埋名，下海经商，赚到盆满钵满，人称"陶朱公"。（至今商行还常挂着"陶朱遗风"的匾额）由于范蠡的外号叫"鸱夷"，因此，西施的归宿"令随鸱夷以终"，也可解读为西施在吴亡后与范蠡一起终其余生。这种解读，给后来的骚人墨客驰骋想象、编织故事提供了广阔的空间，因此，关于范蠡与西施的爱情故事不胫而走，出现了许多这一题材的作品，如大戏剧家关汉卿就写过《姑苏台范蠡进西施》杂剧（今佚）。不过这些作品应该说离《墨子》与《吴越春秋》的记载较远，离真实的西施史实较远。

 为什么历史上像西施被"沉"这样的悲剧很多很多，而古典戏剧中的悲剧却很少很少呢？这恐怕是由于善良的中国老百姓老是希望好人一生平安，老想用一厢情愿的虚

幻的大团圆去代替残酷的现实，因此，作家笔下西施的归宿，就变成与范蠡结成神仙伴侣、浪漫地泛舟湖上。当然，话说回来，优秀的文艺作品的虚构与创造，虽然不一定符合史实，但在一定程度上表现了时代的风貌、审美的理想与百姓的愿望，自有它们存在的价值。

古代写西施情事的戏剧，杰出的当推明代梁辰鱼的《浣纱记》。它写"为天下者不顾家"的越国大夫范蠡，兵败后与越王勾践夫妇入吴为人质，在吴三年时间，未婚妻西施因深情思念范蠡而得心痛病。三年后西施与范蠡重聚，两人从大局出发，为家国安危，西施毅然入吴。吴王夫差为西施美貌所倾倒，荒废朝政，过着骄奢淫逸的生活。越灭吴后，范蠡深知勾践为人"可与共患难，不可与共安乐"，辞官去越，与西施泛舟湖上。《浣纱记》是明代三大传奇之一，汤显祖曾高度赞赏："评近来作家，第称梁辰鱼《浣纱记》佳。"（明姚士粦《见只编》）剧本写范蠡与西施割舍个人私情，将国家兴亡置于首位，奏响了"天下兴亡，匹夫有责"的主旋律。就这样，在古今西施剧中，《浣纱记》以其感人情节与闳大题旨成了佼佼者，在戏剧史上享有重要地位。

明末，有人写一个叫《倒浣纱》的剧本，看剧名就知道是做翻案文章，为颠覆《浣纱记》而作的。其中《沉施》一出，写范蠡奉命执行"沉"西施之任务，他先历数西施三大罪状：其一是未能谏夫差远佞亲贤，其二是引诱夫差荒淫无度，其三是忘却夫差宠幸之恩。西施却予以反驳："越王之命，大夫之计，叫我去做反间，所以我这样干的！"但范蠡蛮不讲理，权柄在手一"沉"为快。《倒浣纱》向西施大泼脏水，由于情节拙劣，强词夺理，最终贻人笑谈。

几年前，江苏京剧团推出新编历史剧《西施归越》，此剧甫一出现即引发争论。它写越灭吴后，西施回到故里，家乡百姓热烈欢迎这位建立奇功的女子，勾践也派了两名军官前来迎接，西施的恋人范蠡也来了。当西施掀开轿帘走出来时，所有在场的人都惊呆了。（读者诸君：你能猜出西施究竟出现什么情况令众人惊愕吗？我在中山大学中文系讲课至此，让学生猜猜，可惜未有人能猜中）原来，西施怀孕了！西施腆着大肚子从轿中走出来，西施怀了夫差的孽种！两名武弁马上离开现场去向勾践报告，乡亲们议论纷纷，边议论边离去，场上只剩下惊悸、愠怒、无奈的范蠡。剧情就围绕着勾践如何派军队围捕西施及其肚中"孽种"，范蠡如何带着西施东躲西避来展开。最后，他们两人虽未遭毒手，但西施的胎儿却也保不住了……

一个怀孕的西施竟然被创造出来，这真是一桩石破天惊的事！作者可谓钻历史的隙缝，无论正史、野史或传说，均未出现西施怀孕的记载。但是，西施怀孕的可能性是存在的，西施在夫差身边时间不短，怀孕的事怕也在情理之中。剧作只不过借勾践捕杀西施及其"孽种"，再次展示封建统治者的残暴与毒辣罢了。

今天，西施已经远去，她离我们已有2500多年了，但西施又离我们很近，"西施传说"已被列入国家级非物质文化遗产名录，她的情事不时出现在当今的影视剧中。还有，"情人眼里出西施"的俗谚几乎无人不晓，当今众多男性身边的女友、伴侣，不都

是"西施"吗？

王昭君篇

 西施是春秋末期的人，王昭君是西汉元帝（公元前48年—公元前32年在位）时人，她和亲的时间是公元前33年。今天，王昭君已成为一个历史符号，她是民族和好的象征。如果按照今天的生活逻辑对"四大美人"予以总结评比的话，则西施、貂蝉属"美人计"一线人物，杨玉环是帝王宠妃，只有王昭君的行为境界最高，她一往无前去了千里之外的匈奴和亲。只要我们国家多民族的现实一直存在，作为民族和解、民族团结象征的"昭君精神"，就会世世代代被传诵下去。

 王昭君的史事，距她和亲时间约六七十年的东汉史家班固在《汉书》中已有记载，不过文字简略，总字数约100字。《汉书》的《元帝纪》与《匈奴传》所载昭君史事如下：

 王昭君：名樯①，字昭君②。"后宫良家子"，南郡人③。嫁与匈奴呼韩邪单于，号宁胡阏氏④，生一男后复嫁继位的大阏氏⑤所生子雕陶莫皋单于，生二女。

 这一记载表明，昭君和亲后已入乡随俗，她随胡俗了，在原来的丈夫（呼韩邪）死后，她又嫁给丈夫与大老婆所生的儿子。在汉人看来是"乱伦"的事，昭君接受了，她在匈奴的结局，最终画上圆满的句号。

 昭君和亲是一个重大历史事件。本来，从汉初高祖至文帝、景帝约70年间就一直搞和亲，直至武帝才穷兵黩武打匈奴。（武帝晚年在《罪己诏》中对此有所反省）这一事件标志着从武帝至元帝整整100年的边境战争状态到此正式宣布结束，元帝因此将年号改为"竟宁"，以兹纪念。

 距昭君和亲事件400年后，刘宋王朝的范晔在《后汉书·南匈奴列传》中给事件添上许多细节：

 昭君入宫数岁，不得见御，积悲怨，乃请掖庭令⑥求行。……昭君丰容靓饰⑦，光明汉宫，帝欲留之，而难于失信，遂与匈奴。

① 《匈奴传》作"墙"，后人径改为"嫱"。
② 晋人为避司马昭讳，改称王明君，后人又称明妃。
③ 今湖北秭归。
④ 意为给匈奴民族带来安宁的皇妃。
⑤ 皇后。
⑥ 管宫女的官。
⑦ 指临行前。

这里显然有不少主观想象的成分。《西京杂记》等笔记更是附会了王昭君不肯贿赂画工，遂被毛延寿点破美人图的传说。从此，王昭君史事增加了不少戏剧性，她的悲剧形象开始深入人心，被后代诗人们反复咏叹着，李白、杜甫、白居易、李商隐、欧阳修、王安石、姜夔等都有咏叹昭君的诗作。

圆满和亲、喜剧终场的昭君，在后代诗人笔下却成了琵琶独抱、风沙扑面的悲剧人物：江淹《恨赋》："明妃去时，仰天太息。紫台①稍远，关山无极。"杜诗云："千载琵琶作胡语，分明怨恨曲中论。"欧阳修诗云："谁将汉女嫁胡儿？风沙无情面如玉。"王安石诗云："可怜青冢已芜没，尚有哀弦留至今。"……一直到当今粤剧艺术大家红线女在《昭君出塞》中，依然对昭君的悲剧命运给予反复咏唱："马上凄凉，马下凄凉……"

昭君和亲事件明明是一桩好事、喜剧，为何在众多诗人艺术家那里变成悲悲切切的悲剧呢？我以为这并非空穴来风，这一事件其实是包含诸多悲剧元素的。首先，昭君是一名宫女，古代宫女的命运实在是悲惨至极的，不必援引史料，只要读一读大诗人白居易的《上阳白发人》、元稹的《行宫》，还有后代川剧、粤剧的经典剧目《拉郎配》，对宫女的悲惨际遇就会有所了解。

其次，远嫁在古代无疑也是一个悲剧，远嫁意味着无法回归家园故土（《红楼梦》写"十二钗"之一探春的悲剧就是远嫁），所以王安石诗云："一去心知更不归，可怜着尽汉宫衣。寄声欲问塞南事，只有年年鸿雁飞。"（《明妃曲》）

再次，在众多汉族文人那里，"乱伦"实在也是一件很可悲的事。《后汉书》："及呼韩邪死，其前阏氏子代立，欲妻之，昭君上书求归，成帝（时元帝已死）敕令从胡俗，遂复为后单于阏氏焉。"（卷八十九）说昭君不愿再嫁，而在成帝敕令下才"从胡俗"，这里不难看出"从一而终"的礼教意识已悄悄羼入昭君和亲事件，于是有了"上书求归"的举动。

从现代人的眼光来看，昭君和亲虽然是历史的进步，但昭君作为弱女子，从一个帝王手中到另一个帝王手中，整个事件只见君王的敕令，不见个人的意愿，个性遭受压抑，人性成了工具，因此对昭君个人来说，是包含了不少悲情因素的。

当然必须指出，诗人们借王昭君的眼睛，流自家的泪水，这也是相当普遍的现象。王安石的《明妃曲》末尾就写道："君不见咫尺长门闭阿娇，人生失意无南北！"就不啻写到昭君的悲剧，而且写到汉武帝的陈阿娇皇后，写到自身，写到一切怀才不遇的失意文人。因此，王安石这首《明妃曲》高屋建瓴，成了写昭君作品中最具个性、见解最独特的杰作。

王昭君终于牺牲了个人的选择与意愿，服从了国家大局的需要，正因为如此，昭君才成为一位重要的进步的历史人物，在"四大美人"中显得最为耀眼。伟大诗人杜甫

① 即紫禁，指汉宫。

用"群山万壑赴荆门,生长明妃尚有村"来赞颂昭君(《咏怀古迹》其三),你看:群山万壑都向往着生长出王昭君的这个小村庄,直奔它而去。明代胡震亨在评注《杜诗通》中就指出:"这种起句,完全是用写英雄人物的笔法来写王昭君。"清代吴瞻泰《杜诗提要》指出:"谓山水逶迤,钟灵毓秀,始产一明妃。说得窈窕红颜,惊天动地。"杜甫用恢宏磅礴的诗句赞颂昭君"惊天动地"的伟业,给她极高的评价。

古代写昭君的戏曲不少,最优秀的当推"元曲四大家"之一马致远的《汉宫秋》,它写中大夫毛延寿奉命选美,宫女王嫱没有贿赂他,遂被点破图像。后昭君得汉元帝宠幸,封为明妃。毛延寿畏罪逃往匈奴,献真实的昭君写真图给单于,单于惊艳,遂派兵索取昭君。满朝文武无能,昭君于是主动请行,至边境投江自杀。全剧以汉元帝秋夜梦见昭君而为雁叫惊醒作结。

《汉宫秋》是一个帝妃爱情悲剧,它将毛延寿从一个画工升格为掌握权柄的中大夫,谴责他贪财受贿,通番卖国。在匈奴大兵压境时,文臣武将只会"山呼万岁,舞蹈扬尘",个个"乌龟缩头""似箭穿着雁口,没个人敢咳嗽"。只有昭君顾全大局,主动和番以息刀兵。剧作将这一帝妃爱情悲剧置于汉弱匈奴强的广阔政治背景下,写昭君既忠于爱情,更忠于国家,表达爱国的思想主题。全剧曲辞优美,气氛浓郁,令人荡气回肠,故被奉为《元曲选》的压卷之作。

王昭君的悲剧形象是历史的产物,是旧时代弱女子、美女子悲剧遭际的一个典型。上文已说过,历史上真实的王昭君并非如此。六十年代初,著名历史学家翦伯赞教授曾呼吁:

> 现在如果再把昭君出塞说成是民族国家的屈辱,再让王昭君为一个封建皇帝流着眼泪并通过她的眼睛去宣传民族仇恨和封建道德,那就不太合时宜了。应该替王昭君擦掉眼泪,让她以一个积极人物出现于舞台,为我们的时代服务。(《光明日报》1961年2月5日)

于是就有了曹禺的话剧《王昭君》和红线女的新编粤剧《昭君公主》等众多的崭新王昭君形象的出现。

王昭君墓叫青塚,在今呼和浩特市西南大黑河畔,传说秋九月塞外草白,昭君墓草色独青;又说其墓一日三变,"晨如峰,午如钟,酉如纵",显得非常特别。又传说出塞时,由于昭君美艳动人,琴声悠扬,天上雁群忘了飞行而掉落,故昭君有"落雁"之美。

昭君青塚墓墓碑上刻有一首诗:"一身归朔漠,数代靖兵戎;若以功名论,几与卫霍同。"把一代佳人和亲的历史功绩,与名将卫青、霍去病相提并论,可见王昭君在后人心目中的崇高地位。

貂蝉篇

"四大美人"之西施、王昭君、杨玉环皆史有其人,貂蝉是否真有其人,则令人怀疑。《三国志》《后汉书》上不但未见貂蝉之名,连王允密谋的所谓"连环美人计"也未见一字记载。疑似的史事只有以下三则:

其一,《三国志·魏书·吕布传》:

> (董)卓以(吕)布为骑都尉,甚爱信之,誓为父子。(吕)布便弓马,膂力过人,号为飞将。(当时俗谚已有"人中吕布,马中赤兔",可见吕布既是帅哥,又是英雄)董卓曾因小事"拔手戟掷布",吕布心有不满。但吕布也做过对不住董卓的事,"布与卓侍婢私通,恐事发觉,心不自安。……时(王)允与仆射士孙瑞密谋诛卓,是以告布使为内应。布曰:'奈如父子何?'(王)允曰:'君自姓吕,本非骨肉,今忧死不暇,何谓父子?'布遂许之,手刃刺卓。

《后汉书·吕布列传》所载与此大同小异,唯"侍婢"改为"傅婢",亦贴身侍女意。

其二,《三国志·吕布传》裴松之注引《英雄记》:

> (吕)布见(刘)备,甚敬之。……请备于帐中坐妇床上,令妇向拜,酌酒饮食,名备为弟。备见布语言无常,外然之而内不说(悦)。

其三,《后汉书·董卓列传》记献帝初平三年(192年)四月廿三日,"(董卓)朝服升车(拟往未央殿),既而马惊堕泥,还入更衣。其少妻止之,卓不从,遂行。"终于被吕布"持矛"刺死。

上述史册所记,无论是董卓之"侍婢"(傅婢)、"少妻"或吕布之"妇",都绝非貂蝉。"侍婢"(傅婢)只与吕布私通,无其他记载;"少妻"为董卓着想,认为堕马乃不祥之兆,劝董卓不要上朝而董卓不听,终于遇刺。至于吕布与"妇"置酒食款待刘备,意甚殷勤,可惜封建意识多多的刘备不领情,心中并不高兴。这些记载,离那个游走于两个男人之间、执行离间董卓与吕布关系的"连环计"主角貂蝉实在很远。王允确有"密谋",但旨在拉吕布下水,让他背叛董卓,刺杀董卓,这里并没有什么美人计出现。

还必须指出的是,南朝刘宋时著名史学家裴松之奉宋文帝之命为晋代陈寿《三国志》作注时,裴松之旁征博引,搜罗了许多异闻传说,其注文竟然比陈寿正文多三倍,却也未见貂蝉其人其事之记载。

至唐代，唐玄宗开元时期（此时距董卓被刺已500余年）一本占星学著作《开元占经》（今存）曾引《汉书通志》（今佚）："曹操未得志，先诱董卓，进刁蝉以惑其君。"似隐约可见"连环计"的一点眉目，但主角是曹操，此刁蝉是否貂蝉？且"惑其君"与后来貂蝉情事殊异。至中唐，诗人李贺在《吕将军歌》中有"椎椎银龟摇白马，傅粉女郎大旗下"的诗句，首次将吕布与"傅粉女郎"摆在一起来写，英雄吕布身边终于有了美人，但这美人不能说就是貂蝉。北宋邵雍有诗云："力斩乱臣凭吕布，舌诛逆贼是貂蝉"，才将吕布与貂蝉联系起来，但"舌诛逆贼"之事和后来《三国演义》所写的貂蝉又很不一样。金代已有《刺董卓》院本（失传，《辍耕录》仅载名目）。宋金时代是民间文艺勃兴时期，估计有关貂蝉的故事在这时开始流传。

貂蝉与"连环计"故事最早见于元代至治年间（1321—1323年）刊行的《三国志平话》：

> 王允归宅下马，信步到后花园内，……忽见一妇人烧香。……王允自言吾忧国事，此妇人因甚祷祝？王允不免出庭问曰："你为甚烧香？对我实说。"唬得貂蝉连忙跪下，不敢抵讳，实诉其由："贱妾本姓任，小字貂蝉，家长（丈夫）是吕布，自临洮府相失，至今不曾见面，因此烧香。"丞相大喜，"安汉天下，此妇人也！"丞相归堂叫貂蝉："吾看你如亲女一般看待。"即将金珠缎匹与貂蝉，谢而去之。

此时"连环计"的谋划，已在王允胸中形成了。

在《三国演义》成书之前，元代有写貂蝉的杂剧《锦云堂暗定连环计》，剧中貂蝉与《平话》大同小异，她对王允说：

> （奴家）是忻州木耳村人氏，任昂之女，小字红昌。因汉灵帝刷选宫女，将您孩儿取入宫中，掌貂蝉冠来，因此唤做"貂蝉"。灵帝将您孩儿赐与丁建阳，当日吕布为丁建阳养子，丁建阳却将您孩儿配与吕布为妻。后来黄巾贼作乱，俺夫妻二人阵上失散，不知吕布去向。您孩儿幸得落在老爷府中，如亲女一般看待。……昨日与奶奶（媒姆）在看街楼上，见……那赤兔马上正是吕布，您孩儿因此上烧香祷告，要得夫妇团圆。（第二折）

无论是《平话》还是《连环计》杂剧，貂蝉已为吕布之妻，她是一个念旧夫的义女，王允将其认作女儿，在吕布面前表示"倒赔三千贯奁房嫁妆"将貂蝉配与温侯（吕布）为妻，却又对董卓说："若不嫌小女残妆陋貌，愿送太师为妾"。董卓即时改称貂蝉为"夫人"，并说："夫人递酒，休道是酒，便是尿我也喫。拿大钟子（大酒杯）来，若没大钟子，便（洗）脚盆也好！"剧中董卓之粗俗鄙陋，貂蝉之伶俐可爱，吕布

之英武多情，王允之老谋深算，均写得栩栩如生。

元末明初成书的《三国演义》小说，吸收了《平话》与杂剧的描写，把貂蝉塑造得相当完美，并最终定型。在这里，貂蝉并非吕布之妻，而是王允家的一名歌伎，"歌舞吹弹，一通百达，九流三教，无所不知，颜色倾城，年当十八"，她美貌与智慧并重，且境界奇高，忧王允之所忧，决心献身除贼，"妾若不报大义，死于万刃之下！"她周旋于两个厉害的男人之间——一个是三英难敌的骁勇猛将，一个是权倾朝野的当朝太师，董卓身边还有高参智囊李儒。因此，貂蝉稍一不慎就会招来杀身之祸，且会殃及王允，更重要的是国贼董卓就无法除掉。貂蝉使出浑身解数，最终不负所托，策反了吕布，玩残了董卓，"连环计"成了《三国演义》小说最脍炙人口的一段故事。加上各地方戏曲舞台上不时上演的《吕布与貂蝉》《连环计》《凤仪亭》等剧目，终于将貂蝉塑造得光彩夺目。

明代有《关大王月下斩貂蝉》杂剧，作者未详。演曹操白门楼斩吕布之后，欲娶貂蝉为妾，不成；又欲以貂蝉色诱关羽，关羽以为貂蝉乃不祥之尤物，一斩了结。此剧情节不见记载，也不见《平话》或《三国演义》小说，谅必是作者在"祸水论"指导下"新编"的一个所谓历史剧。京剧有《月下斩貂蝉》，川剧、汉剧也有《关公盘貂》剧目。把一个好端端为民除贼的美人杀掉，实在叫人于心不忍，所以近几十年来"斩貂蝉"的戏曲未见演出。

传说貂蝉是陕西米脂人，吕布是绥德人。当地有俗谚谓"米脂的婆姨绥德的汉，清涧的石板瓦窑堡的炭"，意思是米脂多美女而绥德产帅哥，至今当地还有"貂蝉洞"与"吕布庙"存在。近年报端有在四川发现貂蝉墓与墓碑的报道，说吕布被杀后，貂蝉避祸逃至四川，在川地终老。这些传说或报道尽管有板有眼，但未经实实在在地稽考论证，传说只能是传说。

综上所述，我以为貂蝉并非史有其人，貂蝉是古代民间说书艺人和小说家创造出来的一位光彩照人的艺术人物，这一人物的塑造有其史实的真实性依据，董卓与吕布关系情同父子，这一关系终于被王允密谋所离间，董卓被吕布所杀等，这些都是"真材实料的"，创作者从王允的"密谋"切入，用女性加入这场有关家国存亡的杀戮中去，使故事既有魅力，又见张力，和那些瞎编的东西不能同日而语。

貂蝉虽然是子虚乌有的并非真实的历史人物，但这丝毫不影响她在百姓心目中的地位。毛宗岗在对比西施与貂蝉情事之后说："为西施易，为貂蝉难。西施只要哄得一个吴王，貂蝉一面要哄董卓，一面又要哄吕布，使用两副心肠，装出两副面孔，大是不易。我谓貂蝉之功，可书竹帛。"（《三国演义》回评）对这位为国为主而"献身"的大美人，给予高度评价。

杨玉环篇

"四大美人"中有点国际影响且最具争议性的人物,是杨贵妃。

杨贵妃(719—756年)小字玉环,号太真,弘农华阴(属陕西)人,一说山西永济人。生于四川。父杨玄琰,任蜀州司户。玉环早孤,由叔父杨玄珪抚养,玄珪为河南府士曹。玉环十七岁嫁与玄宗李隆基(682—758年)第十八子寿王李瑁为妃。此时玄宗宠爱的武惠妃已死,"后庭数千,无可意者"。遂命"星探"高力士四处寻访,终于找到自己的儿媳妇寿王妃杨玉环头上。杨"姿色冠代","既进见,玄宗大悦",二人终于相会于华清池温泉宫内。为避开父占子媳的尴尬,"乃令妃以己意乞为女道士,号为太真"。(引文均见《旧唐书·杨贵妃传》)意思是自己愿意与寿王离婚,并入观为女道士。此为开元二十八年(740年),时杨玉环22岁,李隆基58岁。天宝四年(745年),玉环被册封为贵妃(玄宗王皇后被废后,未立皇后),杨成为事实上的皇后。天宝十四年(755年)安史乱起,长安陷落,玄宗仓皇逃离京城,行至离长安百余里之马嵬驿,"六军不发无奈何,宛转蛾眉马前死",杨贵妃被缢杀,终年38岁。

杨贵妃秉赋聪敏,《旧唐书》说她"资质丰艳,善歌舞,通音律,智算过人"。她的胡旋舞跳得极好,"中有太真外禄山,二人最道能《胡旋》"。(白居易《胡旋女》诗)安禄山因此被杨贵妃认为义子。而李隆基不但人长得帅,还是一位极具天赋的艺术家,《旧唐书》说他"性英断多艺,尤知音律,善八分书(隶书书法)。仪范伟丽,有非常之表"。玄宗善击羯鼓,在宫中组建梨园,亲自参与排练歌舞戏曲,排练时常鼓励梨园弟子"好好作,莫辱三郎"。(玄宗为睿宗第三子,自称"三郎")俨然今日之"导演"。著名的《霓裳羽衣曲》就是玄宗亲自改编制作的。杨贵妃的受宠当然与她的色艺双绝有关,但李杨两人有共同的艺术爱好,加上贵妃性极聪慧,善解人意,玄宗喻为"解语花",所以杨贵妃有"羞花"之美誉。

李杨情事除了父占子媳、马嵬惊变之外,似也无甚奇特处。(太宗、高宗都有乱伦之事)为什么这段帝妃爱情在宋元明清几代一直以各种形式在口头、书面与舞台上流传,并且成为影视剧的热点题材呢?(各地方戏曲都有《长生殿》剧目,影视如《唐明皇》《杨贵妃》《艳妃之谜》等等不一而足)这一题材本身的魅力何在呢?我以为李杨情事风行于古今各种文艺形式,首先要归功于诗人白居易杰出的艺术创造。白居易《长恨歌》作于元和元年(806年),时距杨贵妃之死刚好50年整。《长恨歌》去掉了"史家秽语",去掉了父占子媳与穷奢极欲的描写,"杨家有女初长成,养在深闺人未识",这哪有寿王妃的踪影?!杨贵妃"脱胎换骨"了,白居易把李杨爱情写成一页中国古代版的"白马王子与灰姑娘"的故事,写成一页帝王与平民女子的爱情故事,全诗仅用三分之一的篇幅写杨贵妃生前,这就把许多实实在在的史事过滤掉,而用三分之

二的篇幅写杨贵妃死后双方的互相追忆思念，以极浪漫的笔触描绘这段凄美的爱，使它成为千古爱情绝唱。尤其要指出的是诗人在《长恨歌》中融入了自身的感情体验。原来，《长恨歌》写于白居易35岁，此时诗人还未结婚，（白氏36岁才结婚）白居易年轻时有过一段刻骨铭心的感情经历，但天公不作美，诗人终于未能与自己心爱的姑娘结合，这段感情给他带来深深的伤害（名诗《花非花》《长相思》即为此而作）。因此，诗人对爱情的无奈与遗恨，也深深地融入对李杨爱情的抒写中，因此才有了"天长地久有时尽，此恨绵绵无绝期"的喟叹。对李杨这种超越生死的爱情描写，感动了后代的艺术家，无论是元代白朴的《梧桐雨》，还是清代洪昇的《长生殿》，都明显地可见《长恨歌》的影响（洪昇《长生殿》共50出，可说是加长版的《长恨歌》，它写杨贵妃死后的情事就占全剧一半分量）。在《长恨歌》之后，不管是后晋写成的《旧唐书》，还是北宋写成的《新唐书》，史学家们一致谴责杨贵妃，把她视为"女祸"，视为武后、韦后的后继者，但文学家、戏剧家却同情杨贵妃，赞赏李杨爱情，这就要归功于白居易。白居易笔下的杨玉环，已经不是历史上玄宗的宠妃杨玉环，她已成了历史与艺术参半的人物了。

当然，李杨爱情本身也有值得称道之处，虽然这爱情也具有帝妃爱情的特点，如花心不专一、妃嫔争宠、挥霍无度等，但他们确是投缘的一对。正史也说到两人有两次小摩擦而导致玉环被逐。第一次是"比至亭午（正午），上（玄宗）不思饮食"，暴怒殴人，高力士把这一切看在眼里，又悄悄将玉环送回宫来；第二次贵妃剪发诀别，玄宗睹发思人，又把她找回。经过这两次波折，两人感情更加深笃。尤其是马嵬惊变后，玄宗对贵妃思念日深。唐军夺回长安后，玄宗回到宫中，年纪老迈，权力丧失，虽有"太上皇"之名，而无帝王之实，住在破旧的甘露殿里，身边只有老太监"死党"高力士，（高不久也被放逐）他只有对着贵妃画像寄托哀思，深情伤悼，境况非常令人同情。

李杨爱情产生于唐代由盛而衰的转折时期，它蕴含巨大而深刻的历史教训，这一教训无论对于国家或个人，都是非常有裨益的。原来唐室在武则天死后，几个有权势的女人：武则天女儿太平公主、孙女安乐公主、中宗皇后韦氏都想步武则天后尘做女皇帝，她们都加快了夺权的步伐，韦后勾结武则天侄儿、权势显赫的武三思，与之私通，竟将中宗毒死。唐室正处于关键时刻，李隆基果断地发动宫廷政变夺取权力，让自己的父亲做皇帝（睿宗），两年后李隆基自己登位。甫一上台，就显示出他扭转皇室颓势的决心。举一个小例子，玄宗下令将宫中妃嫔宫娥所有的金银首饰集中起来，熔化归国库用，由此不难见出他励精图治的雄心壮志，在姚崇、宋璟、张九龄等名相治理下，迎来唐帝国的"开元盛世"。杜甫诗云："忆昔开元全盛日，小邑犹藏万家室。稻米流脂粟米白，公私仓廪俱丰实。"（《忆昔》）李隆基因此成为一代英主。但是玄宗后期（李隆基在位44年），口蜜腹剑的李林甫与飞扬跋扈的杨国忠（杨贵妃堂兄）相继为相，纲坏政弛。尤其是杨玉环被册封为贵妃后，玄宗只顾享乐，光为杨贵妃制作"时装"服饰的工匠就有700人，为她打造金银首饰器皿的工匠也有几百人，合起来千人以上！李

隆基实际上已从英主堕落为昏君！安史叛乱就是在这种背景下产生的。八年的"安史之乱"使唐帝国元气耗尽，终于由盛转衰，李隆基喝下自己一手酿制的苦酒，杨贵妃还因此丢了性命。这个教训太深刻了，无论对于国家还是个人，"逞侈心而穷人欲"，是注定要落败的，肯定会"祸败随之"。（洪昇《长生殿·自序》）——这就是李杨题材具有的另一种魅力，它所展现的历史教训令人触目惊心。

之所以说杨贵妃有点"国际影响"，是因为她在日本也有不少传闻，甚至在日本的山口县大津郡还有一处杨贵妃墓。这究竟是怎么回事呢？

关于杨贵妃之死，新旧《唐书》《唐国史补》《资治通鉴》等史籍与笔记如唐代郑处海的《明皇杂录》、郭湜的《高力士外传》、陈鸿的《长恨歌传》、宋代乐史的《杨太真外传》，以及白居易的《长恨歌》等，都说贵妃死于马嵬坡。当然，疑点也不是没有，玄宗从四川"回龙驭"后，叫人掘墓，但"马嵬坡下泥土中，不见玉颜空死处"，贵妃墓中只有香囊一只而未见尸骨，这是很令人生疑的。因此，日本有的学者包括著名作家井上靖的《杨贵妃》就认为杨贵妃逃亡到了日本，说当日马嵬士兵哗变，实以一貌似贵妃的宫女代死，验尸的将军陈玄礼仅在杨贵妃生前见过她一面，是不可能验明真身的；也有人认为陈玄礼本人就是包庇保护贵妃的，是他与高力士合谋用宫女顶替贵妃去死。台湾地区学者魏聚贤在《中国人发现美洲》一书中甚至认为杨贵妃不但未死，且被人带往遥远的美洲。这种说法岂止匪夷所思，简直是骇人听闻了。

其实，从马嵬驿将士哗变的形势来分析，大多数中国学者皆认为贵妃在这场兵变中必死无疑。在失控的情势下，斩了杨国忠，但六军将士仍然高喊"祸本尚在"，意思是引起祸乱本原的杨贵妃还在，在这种万分危急又别无选择之中，玄宗只好与贵妃诀别，杨贵妃终于成为安史之乱的牺牲品。

正如历史上有两个曹操，一个是历史人物曹操，另一个是《三国演义》及众多三国戏塑造的曹操一样，我以为也有两个杨贵妃，一个是历史人物，另一个是传说中的杨贵妃，这两个杨贵妃虽相似，但不一样。传说中的杨贵妃，以《长恨歌》《长生殿》的描绘为基础，《长恨歌》写的是杨家女，《长生殿》的杨玉环是宫女，她能歌善舞，风情万种，忠于爱情，这里没有"父占子媳"，杨虽然有"表现"不佳的地方（如爱吃荔枝，驿马因此撞死人命，践踏庄稼），但《长生殿》让她反省悔过一番，也就升了仙界，这是一位十分可爱让人同情的人物。另一个是历史人物杨贵妃，如何评价历来多有抵牾。《旧唐书·玄宗本纪》末尾抛出了"女色祸水论"，云：

> 呜呼，女子之祸于人者甚矣！自高祖至中宗，数十年间再罹女祸，唐祚既绝而复续……方其励精政事，开元之际，几致太平，何其盛也！及侈心一动，穷天下之欲不足为其乐，而溺其所甚爱，忘其所可戒，至于窜身失国（指安史之乱玄宗避蜀）而不悔，考其始终之异……可不慎哉，可不慎哉！

总结了深刻的历史教训，但把玄宗的"窜身失国"归咎于"女祸"，把罪责推到杨贵妃身上［诗人杜甫在《北征》诗中也把杨贵妃写成导致"夏殷衰"的"褒（姒）妲（己）"一类的人物，可见"女祸"的说法认同者众］。但这显然有失公允。在那个男权统治时代，帝王一言九鼎，生杀予夺操于一手，杨玉环既为儿子之妻，又成父亲之妾，"令妃以己意乞为女道士"，可见这是玄宗的命令而非玉环个人意愿，她根本无独立人格与尊严可言，这种可悲的命运，是旧时代失语的女性命运的缩影，这是很值得同情的。但是，玄宗后期"穷天下之欲不足为其乐"，贵妃显然应担部分罪责，光为她服务的工匠就在千人以上，其奢侈至此，恐怕也是空前的。说"西施沼吴，昭君安汉，贵妃乱唐"，毕竟不顾事实，但把杨贵妃的所作所为全部记到玄宗账上，怕也有失偏颇，各人有各人的账，历史人物杨贵妃当然必须担负其应负的罪责。

作为历史人物的杨贵妃已淡出公众的视野，成为历史学家的专业；作为艺术人物的杨贵妃至今还在不断地被创造着：单纯的、刁蛮的、狡黠的、骄横的，一百个创作者就会有一百个不同的杨贵妃，这正应了克罗齐的一句名言："一切历史都是当代史。"使古人复活，为的是今人。

（原载香港《大公报》2007年12月22日、2008年1月4日与14日）

序文选编

序林淳钧《潮剧闻见录》①

淳钧学兄来信，说我是第一个读这本书稿的人，邀我作序。我欣然应诺。凭着我对潮剧那一份挚爱，凭着我与淳钧兄30多年的深笃情谊，为这本书作序，是一件令人高兴，不容推辞的事。

读完书稿，我脑子里闪动着的第一个念头是：这是一本功德无量的书，它将在潮剧的历史上留下不可磨灭的印记，只要潮剧存在，只要有人对潮剧的艺事史实、轶闻掌故有兴趣，只要有人想寻找潮剧的历史源头与发展轨迹，只要有人想了解潮剧的沧桑变化，就不能不读这本书。从这个意义上说，这本书的影响将是深远的。

潮土哺育了潮人，潮人创造了辉煌的潮州地方文化，这其中也包含了潮剧。潮剧原是宋元南戏的支脉，属于潮泉腔系统的乡土戏曲。它是一个古老的剧种，包孕着许多传统的音乐曲牌、表演程式与唱工做工；它又是一个充满活力、生机勃发的剧种，不但深深植根潮州，而且流行福建、港、台，远播东南亚，至今泰国还有数以十计的潮剧团，可见它得到广大潮人的喜爱。戏剧大师卓别林，以及我国杰出的戏剧家田汉、郭沫若、老舍、梅兰芳、曹禺等，无不盛赞过潮剧。一说到潮剧，你就会想起充满旖旎风情的生旦戏，令人绝倒的潮丑，沁人心脾的潮州音乐……但遗憾的是对于潮剧艺术史事的研究记载，对于潮剧艺术构成的定性分析，对于潮剧渊源流变的历史探讨，却极其薄弱，不少地方还是空白。这本《潮剧闻见录》，恰好填补了好些空白。因此，我说淳钧兄做了一件造福后人、功德无量的工作，其意义也在于此。

淳钧兄是我50年代在中山大学中文系读书时的同窗好友，他比我高一届，是我的学兄。在大学期间，我们都是中文系学生戏曲评论小组的成员，常在一起看戏谈戏。淳钧读大学时就能写一手好文章，他以"林牧"的笔名在当时的《羊城晚报》上发表了一些散文，报社还约他写过稿。对于学兄的散文，我常常怀着钦佩的心情率先拜读，心仪不已。后来他到广东潮剧院工作，我则留在中山大学中文系任教。30多年来，淳钧兄一直在潮剧院，从资料员、剧团秘书、副团长、艺术研究室主任，一直到任职潮剧院副院长，既搞行政，又搞业务。由于几十年来身在剧院之中，对院团上下、圈内圈外的艺人艺事，耳闻目见，熟而能详。他既是潮剧艺术的内行，又是热心人，且具有较高的文化涵养与优美的文笔，因此，他完全具备写这种既有史料性又有可读性的书的条件。

① 《潮剧闻见录》1993年由中山大学出版社出版，2019年，《潮剧闻见录》由暨南大学出版社再版，林淳钧又加进《潮丑特技摭拾》等九篇文章，全书共有文章114篇。

尤其应当指出的是，本书写作时间虽是近两三年的事，其中许多资料，却是淳钧兄用毕生之力积累而成的，所谓集腋成裘，积土成丘是也。有的材料，甚至是从单位的废纸堆和垃圾筐中翻找出来的。热心加有心，终于成就了潮剧史上第一部系统的资料性著作。

中国戏剧史上有一批具有重大史料价值的资料性著作，如元代钟嗣成的《录鬼簿》、明代徐渭的《南词叙录》、清代焦循的《花部农谭》等，为我们了解元杂剧、南戏与花部地方戏曲提供了许多重要的史料。这本《潮剧闻见录》，在潮剧史上的意义与钟嗣成、徐渭、焦循等的著作一样，为我们保留了潮剧许多珍贵的文字资料与图片信息，一些几成绝响的资料，虽然吉光片羽，却也弥足珍贵。除了史料价值之外，这本书还是一本普及潮剧历史、弘扬潮剧艺术、光大乡土文化的书，我相信它一定会受到爱好潮剧的读者的喜爱。

淳钧以毕生搜集之功，在健康状况不佳的情况下，勤奋写作，终于奉献出这部力作。作为潮人，作为同窗，作为朋友，我钦佩这种精神，赞赏这种态度。岁月无限身有限，天地无情人有情。淳钧兄将整个心思情志倾注在书中，读者诸君将从本书朴素而优美的文笔，客观而翔实的记载中，领略到作者诚挚的文品与人品，以及为潮剧艺术而孜孜不倦的献身精神。这种品格与精神，正是中华民族优秀文化人立身行事的根基，我们祖国的希望所在。

以上所记，无非是表达我对建构潮剧艺术大厦的人们的敬佩之情，也包括对本书作者的谢忱与敬意。是为序。

（原载《潮剧闻见录》，中山大学出版社1993年版）

序《李志浦剧作选》

一个没有读过中学、大学,甚至连小学校门也没有进过的人,居然成为剧作家,还成为剧种的著名作家,其中内在的堂奥,不是很值得深思么!

李志浦,一级编剧,仅读过三年私塾(广东话叫"卜卜斋"),学过《千字文》《幼学琼林》一类旧时代的启蒙读物。由于家境贫困,他很小就出来谋生糊口,做过烟厂的童工、卖报的报童和钟表修理匠。二十五岁便当上潮剧团的专职编剧。贫困的折磨、失学的悲哀、无文的苦恼,锻炼了他的意志,使他懂得知识的价值。他于是惜阴砺志,不弃撮土,不择细流,经过三十多年的努力,写出了近百个剧本,成为当今潮剧最有影响的剧作家之一。这个本子收录的,就是从李志浦所创作、整理的剧本中精选出来的,可以说是李志浦苦心孤诣经营的一间剧作的"精品屋"。读者诸君,您不妨进去流连鉴赏,看看一个没有任何一张学历文凭的人,是如何成才、如何建构自己奇妙的艺术殿堂的。

李志浦说:"一剧之本,本在于演。"戏剧是剧场艺术,其主要价值在于演出(古代有所谓"案头之曲",实际上与抒写情性的诗赋无异)。可以说没有哪部戏剧名作不是为演出而写的,没有哪部戏剧名作不是在演出的试验与实践中才成为名作的。因此,演出的多寡虽然不是戏剧的终极价值,但它无疑是戏剧的一座价值坐标,直接体现了戏剧与观众感情维系的程度。李志浦的剧作上演率高,有的剧目上演了几百场(如《张春郎削发》),甚至上千场,观众达百万人次(如《孟丽君》)。试问,在中国乃至世界,有多少剧目能上演百场、千场呢?恐怕为数不会多。光从这一点说,李志浦剧作的成就相当可观。

剧本是一种平面的艺术创造,它是戏剧这种多维的立体的艺术创造的基础。我不赞成将剧本创作的作用无限夸大,甚至认为它是整个戏剧艺术创造的根本,我认为这是戏剧评论中一种"非戏剧化"的倾向,是不对的。但剧本一度创作的成功毕竟是整部戏剧演出成功的基础与前提。读者诸君,从这个本子中我们不难看出,剧团梦寐以求的几百场甚至上千场演出的蓝图,最初是怎样描绘出来的;精湛的艺术构思和语言文字上的出色创造,怎样为艺术大厦奠基并搭好了一个精彩的框架。

本书收录的八个剧本,除《陈太爷选婿》属新编历史剧外,其余的均属传统剧目的整理改编。所谓整理改编,其实是取其原来的"戏藤"(潮剧行话,指故事梗概)而重新编写的,下的功夫一点也不比新编戏少。特别是考虑到推陈出新,要将当代观众的审美需求融进传统剧目里,这就不是易事。例如《龙凤店》,原来是一个写正德皇帝对

开店铺的李凤姐调情的色情戏，改编时反其意而行之，成为李凤姐讥嘲正德的讽刺喜剧。这种改编，无疑是一种创新。其实，我国戏曲界早就有改编整理旧剧目的深厚的创作传统，不少戏曲史上的杰作名篇，如元杂剧《西厢记》、明清传奇《牡丹亭》《长生殿》、现代的昆剧《十五贯》、越剧《梁祝》《红楼梦》、莆仙戏《春草闯堂》等等，无一不是改编整理的，莎士比亚不少杰作也都是改编而成的。改编也可出巨著杰作，这是中外戏剧史所证明了的。因此，我们一点也不应该轻视传统剧目的改编与整理。李志浦说："我这一辈子主要是搞传统剧目的改编与整理。"他在这方面所取得的成就，同样十分引人注目。

李志浦的剧作，我以为具有三个鲜明的特色：

其一是戏份足，戏情浓；奇思杰构，尽在阿堵中。如演出达四百场、多次获奖、参加过首届中国艺术节演出并拍成电影的《张春郎削发》，就别开生面、新人耳目。这个戏写张春郎由于好奇心所驱使，扮作献茶的小和尚，意欲一睹未来娇妻双娇公主的丰姿，不料被对方发觉，被迫削发为僧。而这时婚期迫近，这对新人能圆合吗？从第一场《削发》开始，极富魅力的戏剧悬念便令我们牵肠挂肚。张春郎的书生傲气与双娇公主的骄娇二气演化成一场场必然的冲突，整个剧情波诡云谲，精彩纷呈。作者写戏功力之深厚，处理之精妙，实在是可赞可叹、可圈可点！

还有获奖的名作《陈太爷选婿》，这个戏本是泰国潮籍名人陈世贤先生出的题目，陈先生提出写一个陈氏先祖惠政爱民、造福乡梓的潮剧。李志浦从这个前提出发，多方搜集资料，匠心独运，终于创作出这部饶有趣味的喜剧来。我们光从各个场次的小题目，如《三击鼓》《三主意》《三求签》《双佐龙》《双小凤》《双凤钗》等，已经不难体会到作者构思的苦心与匠心。原始材料之不足反而给作者提供了游弋文思的大好机会，使戏情高潮迭起，冲突若盘马弯弓，似发非发，十分引人入胜。

其二是雅俗共赏，老少皆宜。戏曲是一种俗文化，它本不是骚人墨客藻绘雕饰的专用品，我国的戏曲艺术从它产生之日起就是大众一种重要的娱乐机制。李渔说得好："文章做与读书人看，故不怪其深；戏文做与读书人与不读书人同看……故贵浅不贵深，……能于浅处见才，方是文章高手。"（《闲情偶寄·结构第一》）今天观众的文化层次与李渔时代虽有所不同，但李渔对戏曲大众化、通俗化的主张依然令人醒豁。李志浦在创作上孜孜以求的正是雅俗共赏的艺术境界。他的剧作文学性强却能于浅处见深：既富哲理，又有情趣，艺术构思高妙，乡土风味浓郁，因此无论学人雅士，普通百姓，口碑皆好。他的剧作在农村拥有大量的观众，这也是某些剧目能够上演千百场、被广泛移植的根本原因。

其三是文采斑斓，通俗本色。李志浦是一位诗人，他的古典诗词的底子深厚，平日所作诗词作品常见于报端；他现在还是潮汕岭海诗社的秘书长，曾参与《潮汕好》《岭海诗词选》的编辑出版工作。他对潮州方言的音韵也很有研究，曾根据前人所作的《潮汕通俗十五音》一书，归纳为三十一个潮州音韵，编成《潮音韵汇》一书，这实际

上是一本潮剧编剧用韵的工具书。他的剧作唱词富有文采,流转如珠;说白精练生动,通俗风趣,这无疑是和他的旧体诗词写得好以及对音韵颇有研究分不开的。

潮剧剧本向来注重唱词的诗化,这和京剧较重本色、昆剧较为典雅迥然有异。从20世纪60年代著名的潮剧作家谢吟、张华云,到20世纪80年代的李志浦,剧作无不文采灼灼,清丽夭娇。这三人中,风格又各有不同,雅俗共赏、深浅兼备者,李志浦之特色也。

据我所知,这是第二本潮剧作家的剧本结集(花城出版社曾出过《张华云喜剧集》),它的出版既是潮剧界,也是我国戏剧界的一件盛事。潮剧是我国一个古老的剧种,历史传统悠久,艺术博大精深。潮剧作为潮汕地区的乡土文化,结着世界各地潮籍人士的心。作为潮人,作为一名中国戏剧史的研究者,我热爱并倾心潮剧,但我不是圈中人,并非内行,只是一名普通的观众。志浦兄邀我为大著作序,我不揣冒昧与浅薄,写下这些文字。志浦兄创作硕果累累,今虽年届花甲,但体笔双健,目光炯炯有神。他的目光,正投向明天,投向未来,正在凝神构思着新的剧作。这是读者与观众尤其期待和高兴的事。是为序。

(原载《李志浦剧作选》,中国戏剧出版社1993年版)

序陈维昭《轮回与归真》

> 即使我们是一支蜡烛,
> 也应该"蜡炬成灰泪始干";
> 即使我们只是一根火柴,
> 也要在关键时刻有一次闪耀;
> 即使我们死后尸骨都腐烂了,
> 也要变成磷火在荒野中燃烧。
>
> ——艾青《光的赞歌》

摆在我们面前的,是青年学者陈维昭的一本力作,这本书可以说是维昭生命之光的一次闪耀,是他对学问与人生作了深沉的思索之后写出来的。"我赞美的……是你那渴求人类思想与知识的心灵。"(鲁藜《鹅毛集》)

这是一本很特别的书,之所以特别,就在于它既是一本学术著作,又是一本纵论人生的书。它采用"六经注我"与"我注六经"相结合的方法,既探讨中国古代"警劝"文学传统,尤其是戏曲小说中有关的理论问题,又求索人生的本义,从儒、道、佛、禅对人的欲望、痛苦与死亡的思考与超越来谈人生的意义追寻,以及人的"本真状态"的存在与否,不时流露出这位青年学者对人生况味的感知与理解。总之,这是一本用文化分析来研究戏曲小说的学术著作,是一本讨论中国古代各宗教学派对人生意义诠释的书,全书的写法有点类似王国维的《〈红楼梦〉评论》,性见乎文,情见乎辞,因此,它在学术类书籍中颇具特色,有鲜明的学术个性。

由于受传统"诗教"和"文以载道"等观念的影响,戏曲小说的"警劝"文学传统既深且厚,冯梦龙甚至用《警世通言》《醒世恒言》《喻世明言》这样的"警劝"文字作为短篇小说集的书名。这本《轮回与归真》,对"警劝"文学传统的来龙去脉做了深入的探索,对元代的神仙道化剧、明代以《三言》为代表的"警劝"文学、清代的言情规劝小说等,不但在总体上给予评价,指出其文学价值,剖析其理论载体,还以新颖的研究视角对不少作品作了评说。过去的文学研究,包括不少文学史著作,对古代文学之文化研究,常终止于传统文学与哲学的渊源关系上,把作家定位在"儒家""道家""佛家"或"儒道互补"等就算完成了任务,常忘却作家本人对人生的体验与感悟给予作品的影响,何况这种体验与感悟并不是"儒家""道家"或"佛家"这些理论标签所能限定的。正是在这个关节去处,本书无论研究内容与研究方法,都令人耳目

一新。

全书材料宏富，涉及面广，戏曲方面如关双卿的杂剧、马致远的"神仙道化剧"《西厢记》《玉禅师》《牡丹亭》《南柯记》《邯郸记》与《续离骚》《长生殿》《桃花扇》等；小说方面如《三国演义》《水浒传》《西游记》《金瓶梅》《野叟曝言》《儒林外史》《红楼梦》《痴婆子传》《绿野仙踪》《说岳全传》《隋唐演义》《肉蒲团》等，都有深入的分析。全书除对儒、道、佛、禅的理论主张给予检讨评说之外，从传统的"食色，性也"到王阳明的"良知"说，从袁宏道的"人生五快活"论到王国维的"生命钟摆"说，从卓人月的《新西厢》对人生悲剧性质的洞察到《红楼梦》的"色空"结构与描写，作者都有所阐发。为了说明问题，还印证了一些西方学者文人的观点，如陀思妥耶夫斯基关于"生与死""罪与罚"的见解，叔本华的悲观主义学说，苏珊·朗格的《情感与形式》，美国现代哲学家阿德勒关于"自然的期望"与"习得的期望"的界说等等，这使全书思路开阔，许多问题都是放在一个大文化环境中来考察立论的，既是文学理论争鸣，又是人生意义追寻；既是历史，又是现实；既是学术，又很实际；人人都有深切的感悟与体验，却不是人人都能有之的形而上的理性发挥。

本书对中国文学史上不少疑点与难点都有所探讨，其中不乏真知灼见。举例来说，对关汉卿这位世界级的文化名人，学界就有不少困惑：为什么写出了现实主义杰作《窦娥冤》的关汉卿，却又写出了鼓吹"学优而仕"封建说教味十分浓重的《陈母教子》？为什么"人民戏剧家"关汉卿在散曲中却以"浪子""隐士"的面目出现？于是"两个关汉卿"说（有人认为有一个是战斗的关汉卿，另一个是隐士关汉卿）、"娱人与自娱"说（有人认为关的杂剧是"娱人"，关的散曲是"自娱"）在学界有过影响。本书作者从关汉卿的"信仰危机"这一道德角度切入，认为"儒家式的道德信仰并不能使人摆脱生存危机和生存痛苦"，而关汉卿"不可能重新退回到对物欲的追求上"，因此，走向隐逸浪子便是唯一的解脱之道。（详见本书第三章）——这种见解，当然不能说尽善尽美，但不失为一家之言，比起"两个关汉卿"说或"娱人与自娱"说来，显然更加合乎情理。

对文学史上一些有趣的现象或问题，本书多有涉及。如为什么富人形象、富足现象在中国文学传统中一直是丑陋、恶俗的化身？侠士"以暴力为手段，以生命为祭品去殉他所信仰的绝对精神价值"，对于侠士来说，他是否应纳入儒家的道德范畴？为什么《西游记》写孙悟空是"戒欲"的，而猪八戒却是"纵欲"的？为什么这部小说"既可以被看成歌颂反抗、倡扬暴力的农民起义的赞歌，也可以被当作禅门心法，或正心诚意的理学书？"（胡适《西游记考证》）好些学者认为"色空"是曹雪芹写《红楼梦》的主体意识，本书却用大量对贾宝玉的分析与例证指出："色空观念并没有成为曹雪芹的人生观，《红楼梦》的创作本身便足以说明。试想，一个'四大皆空'的人会对当时所有之女子的遭遇、对自己的'半生潦倒'耿耿于怀？"总之，本书对"警劝"文学之文化意蕴，剖析深入；对不少著名作品及艺术形象，多有评说。全书提出问题，拓宽思

路，引发讨论，对治文学史的人来说，不无启迪与借鉴。

本书最难得的是自始至终贯串着年轻人孜孜不倦的探索精神和初生牛犊不怕虎的批评勇气。在对"警劝"文学做一番深入考察之后，作者拈出了作家用以表达人生不确定性的几个观念——因果、宿命、色空，以为这些观念并非作家的信仰，"是一副自我安慰、自我平衡的灵丹妙药"（第四章）。接着便对这些观念背后的儒、道、佛、禅进行深入的剖析，评论了三教对人的欲望、感情、痛苦与死亡等问题的主张，评论了他们的所谓"解脱之道"。"别说宝玉、黛玉、宝钗未彻悟，神秀、惠能未彻悟，就连大迦叶、释迦牟尼都未彻悟"，因为，"所有对于彻悟程度的区分、评判、褒贬，都是概念的，逻辑的，因而都没有窒息对于痛苦的知觉的能力，而所谓超越痛苦，在痛苦中解脱云云，其可能性令人怀疑"。"解脱之域的不可知就如对于死'那边'的事情的一无所知一样：知者不言，言者不知。"（第五章）这些地方，对古代人们顶礼膜拜的偶像加以针砭评说，一股年轻人治学上的虎虎生气充溢着字里行间。

生命的本义是什么？古往今来无数的哲人学者都在关注并进行着人类的意义追寻。"每一个生命来到这个世界，都是为了注释它的痛苦与欢乐的。否则，谁能读懂这个世界呢？"（黄蒲生《生命与世界》）各类宗教都在探求人的"本真状态"，描摹"极乐世界"。但是，只要生老病死存在着，痛苦就会如影随形一直紧跟人类，因此，"极乐世界"或"本真状态"，正如本书所指出的，"根本就不是一个实体"。全书最后的两句话是："我们可以确信不疑的是：人的意义追问行为本身便是人的本真状态的一种展开！"这话说得多好呀！"人生，并不像人们想象的那么好，但也不是那么坏。"（莫泊桑《人生》）这虽然不是什么惊人之论，不把人生说得天花乱坠或危言耸听，却合乎实际。也许有人会说：对一个三十多岁的人来说，人生这部大书才翻开几页，并未完全读懂，这话有一定道理。本书作者对人生苦况的体味当然是有限的，但我敢说：他对人生的把握却是深沉的。不信，请您翻开书看看。

当然，本书的许多见解多是一家之言，有的看法难免有偏颇之处。如第四章在论述贾宝玉对大观园女儿国的"爱"时，认为贾宝玉"他只是把'女儿'当成与'男子'相对立的理念去爱的"。这恐怕脱离作品的描写，把问题说得玄乎了。我认为贾宝玉这种"爱"的内容，是生动具体而又十分复杂的，"理念"这个抽象概念怕是涵盖不了的。

陈维昭是我的学生，又是忘年交。他于1980年考入中山大学中文系，我曾给他们年级开设"中国戏曲史讲座"课，他是这门课的科代表，教学上的联系使我们交谊日深。大学毕业后他攻读了硕士学位。维昭品学兼优，为人温文尔雅，言语不多，却常有惊人之论；嗓门不大，难免有被批评之虞（他在华南师范大学中文系讲课时曾因嗓门不大被提了意见）。无论在中山大学、华南师范大学或现在的汕头大学，十年来他一直潜心做学问，发表过不少论文，《轮回与归真》是他的第二本论著。看着后生学者的喜人成果，我心里甜滋滋的。这部书稿，可以说是维昭在逐步解读人生这部大书过程中写

出的一份报告,献出的一份挚诚,不难想见他是作了很大投入与艰辛求索才写成的。我期待着维昭在学术上有更大的成果。

是为序。

(原载《轮回与归真》,汕头大学出版社 1993 年版)

序唐景凯《中国词的物体意象》

唐景凯君的《中国词的物体意象》是一部词学专著，研究的是咏物词和词中的"物"，即花鸟虫鱼、风霜雨雪之类。中国是一个诗的国度，有着深厚的诗歌创作传统，咏物诗词在当代诗词的创作中，与抒情诗词、叙事诗词一样，形成一个大的创作门类。刘勰在《文心雕龙·物色》中就说过："物色之动，心亦摇焉。……岁有其物，物有其容。情以物迁，辞以情发。"钟嵘《诗品·序》一开头也说："气之动物，物以感人，故摇荡性情，形诸舞咏。"可见诗词或借物写象，或借物言志，或借物抒情，或借物寓性，"物"是诗词描写的直接对象，或诗人抒发情性的重要中介，"物"在诗词创作中占有重要的地位。

"物"本是人类赖以生存的环境，又是人类文明发展的见证。孔子曰："小子何莫学于《诗》？诗，可以兴，可以观，可以群，可以怨。……多识于鸟兽草木之名。"（《论语·阳货》）可见诗对于人类观察事物，拓展视野有重要的认识价值，古代诗歌历来就很重视对于"物"的描写，据清人与近人的统计，《诗经》就描述了105种草、75种树木、39种鸟、67种兽、29种虫、20种龟、38种马，其他各色器物达300种，总共有755种"物"。唐景凯君在本书中对古代词的"物"类进行了详尽的剖析查证，得出了许多鲜为人知的数据与结论。例如本书作者统计出从唐五代、两宋、金、元、明至清代的词，各代咏物均以植物类的"物"居多。具体说来，唐五代词中出现植物名称约800次，种类约80种，其中咏柳高达270次；宋词咏植物的约1500首，所咏植物达100种，其中以咏梅为多，咏梅词约500首左右；金元词也以咏梅为最多，共70多首；清词咏柳约200首，占植物类之首，咏梅退居第二，约100首。从动物类来看，本书指出：唐五代咏燕最多，莺、雁次之；宋词咏莺最多，燕、雁次之；金元词咏雁最多，莺、燕次之；清词以咏燕为多，雁、蝶、蝉次之，莺较少。总之，本书以翔实的材料数据，为读者提供了从唐五代至清代咏物词的宏观概貌与微观细部，论证了"物"在词中的种类、地位与作用，探究其意蕴，比较其优劣；其详尽的程度，我以为在词学研究中是不多见的。

在中国，"诗言志"的创作传统一直左右着诗歌创作，形成一种顽强的创作定势。咏物诗词虽然有其深远的创作渊源，但在"诗言志"的传统桎梏面前，直写物象常被看成是格调不高。在当代，又由于它没有反映现实生活，被指斥为形式主义。其实这是不公正的。西方文学就存在着纯客观写物象的精品，如文艺复兴时期的达·芬奇在《绘画的空间》的笔记中就有一篇《洪水》的纪实作品，被公认为写洪水的文学杰作。

《中国词的物体意象》,一反传统的某些偏见,充分肯定了咏物词在词史上的地位,对咏物词给予较高的评价,对咏物词作了广角扫描与定量分析,对我们认识咏物词的价值,引发阅读与研究的兴趣,是很有裨益的。

词人咏物,常有所寄托,这是十分正常的创作现象。吴梅说:"所谓寄托者,盖借物言志,以抒其忠爱绸缪之旨,三百篇之比兴,《离骚》之香草美人,皆此意也。"(《词学通论》)但自从清代常州词派把"寄托"提到空前的高度之后,问题就复杂化了。周济主张"词非寄托不入"。(《宋四家词选·序论》)谭献甚至说"作者之用心未必然,而读者之用心何必不然"。(《复堂词录叙》)于是穿凿附会,人言人殊,把"寄托"弄到玄而又玄,成为词学理论批评史上最有争议的问题之一。其实,在词的创作中,可以有寄托,也可以无寄托,这本是常识。至于词是否有寄托,并不能成为评价词作好坏优劣的标准;只要写作上乘,不管有无寄托,都是绝妙好词。对于"寄托"问题,本书只作简明的介绍,并不纠缠其中而令读者满头雾水。值得注意的是作者另辟蹊径,将咏物词放在中国传统文化的大环境中来考察,并沿流溯源,与咏物诗的深厚传统联系起来,将科学技术对词的物体意象的影响、伦理道德对词的物体意象的作用作深入的探讨,甚至和各种类书中关于"物"的记载描述联系起来,这就使本书对咏物词和词中的物体意象的研究,避开传统的烦琐的理论纷争,找到了透视问题的新视角。从这方面说,本书和以往关于咏物诗词的论著不同,令人耳目一新。

咏物词像咏物诗一样,有许多精品已为人们所熟知,如苏轼的《水龙吟》咏杨花,陆游的《卜算子·咏梅》、姜夔的《暗香》《疏影》咏梅,史达祖的《绮罗香》咏春雨,张炎的《解连环》咏孤雁,等等,但过去由于批评眼光的狭隘,有些佳作还未为人们所重视。像下面这首辛弃疾的《卜算子》咏落齿,读来就别有味道:

> 刚者不坚牢,柔底难摧挫。不信张开口角看,舌在牙先堕。
> 已缺两边厢,又豁中间个。说与儿曹莫笑翁,狗窦从君过。

像这样充满幽默情趣的佳作,本书多有介绍。从这方面看,本书不仅是关于咏物词的专著,还是一本评介咏物词的好读物,对研究者或一般读者来说,不无启迪与帮助。

本书是对一个巨大的文化宝库的寻觅与采探。古代词作数量极多,《全唐五代词》辑录约2500首,《全宋词》约20000首,《全金元词》约7000首,《全清词钞》约8000首,总数在五万首左右,在这么浩瀚的"词海"中来考察"物",工程之艰巨不难想见。本书材料宏富,不仅对咏物词有详尽的分类排比与研究剖析,就是对古代咏物诗,作者也掌握了许多资料,还联系到赋物的文章典籍,旁及各种物经物谱、类书图录,以及各种方物志中的有关材料,这就使本书的立论开掘较深,笔墨游刃有余。因此,本书无论从资料性、学术性、知识性或可读性来看,都是一本难得的好书。

本书也有明显的缺陷,由于《全明词》尚未出版,本书对明代咏物词的考究评介

仅囿于少数选本，难免语焉不详；《全清词》约有 20 万首，由于还未出版，作者只有用《全清词钞》（约 8000 首）作为考察的主要依据，难免有不少遗漏。当然，要对从隋唐五代到清代浩如烟海的词中的物象进行全面的考察与研究，这恐怕是一个人的精力难以完成的。

两年来，捱严冬战溽暑；克服"下海"的诱惑，保持身心的平衡，唐景凯君在卷帙浩繁的诗词作品与文化典籍中考察查证，上下求索，终于为读者奉献了这本书，为词学研究增添了块砖片瓦，这是很值得称道的。有道是：不是一番寒彻骨，哪得梅花扑鼻香？

（载《中国词的物体意象》，广东人民出版社 1993 年版；
序文原载于《广州日报》1994 年 3 月 8 日）

序郭精锐《车王府曲本与京剧的形成》

郭精锐君《车王府曲本与京剧的形成》这本论著，是他在澳大利亚塔斯曼大学亚洲研究专业攻读博士学位的博士论文。郭君出国多年，吃的是澳洲的粮食，喝的是澳洲的水，但血管里流的仍然是中国人的血，头脑里萦绕的仍然是有关中国文化的研究论题。为了写好这篇学位论文，郭君多次前往北京大学图书馆、首都图书馆、广州中山大学图书馆和台北傅斯年图书馆，访读车王府曲本，力求最大限度地拥有第一手资料，使自己的研究建立在坚实的材料基础之上。

其实，远在赴澳攻读博士学位之前，郭精锐君已在广州中山大学古文献研究所做了整整八年的车王府曲本的整理与研究工作，包括句读标点、校勘曲本、研究曲目。并与古文献研究所所长刘烈茂教授等一道主编出版了《车王府曲本提要》、《车王府曲本选》《车王府曲本菁华》（六卷本）、《清车王府钞藏曲本子弟书集》（上下册）等几达一千万字的有关车王府曲本的出版物。可以说，郭君已与车王府曲本结下不解之缘，他近二十年的生命时光，献给了车王府曲本的研究，车王府曲本已成了他生命中不可分割的一部分。

所谓"车王府曲本"，是指清代蒙古车登巴扎尔王府内藏的一大批戏曲与曲艺抄本，计一千八百多种，约五千册（其中戏曲剧本九百多种）。这一大批曲本的发现是七八十年前中国文化界的一件大事。我的老师、著名学者王季思教授曾将它的发现与安阳甲骨、敦煌文书的发现相提并论，惜乎学界一直未能进行系统的整理与研究，故"车王府曲本"的知名度还相当有限。近二十年来，广州中山大学古文献研究所十多位学者，矻矻于几麻袋曲本之中，爬罗剔抉，刮垢磨光，做出了可喜的成绩，而郭精锐君则是其中杰出的一位。

这本《车王府曲本与京剧的形成》的论著，究其内容，可一言以蔽之曰：京剧如何在"乱弹"中脱颖而出？由于郭君采用车王府曲本中六七百种"乱弹"剧本做佐证，而这批"乱弹"剧本是以前治戏曲史或京剧史者没有见到或未加留意的，因此材料鲜活，见解新颖，言之凿凿。郭君将"四大徽班"从早期演出的"两下锅""三下锅"（指演出时诸腔并存，两三种声腔先后各唱各的）到"风搅雪"（指一出戏演出中诸腔杂奏），到自然生成以西皮、二黄为主腔的协调的剧种即形成京剧这条线索，清晰地勾画出来，对京剧形成期剧目研究不足这一薄弱环节明显地予以加强与补足。郭君认为京剧之所以能形成一个博大精深的艺术体系，是融南北不同声腔之长、集花雅两部剧目之胜、合艺人与文人（包括宫廷文人）之智慧而成的。这是郭君研究的一大成绩，也是

本书在京剧史研究上的一个贡献。

本书还对京剧学术史上一些重要的问题进行探讨，如京剧为何不采用纯粹的北京话演出？京剧剧本的文学性是否沦落为表演艺术的"附庸"？京剧为什么有众多的历史题材剧目等等，作者运用车王府曲本中的剧目资料对这些问题都发表了独到的学术见解。

京剧是中国的民族戏剧，被称为"国剧"，是中华民族文化哺育出来的一朵戏剧奇葩，不但国人喜爱，不少洋人也青睐。由于郭君身在国外的有利条件，本书大量推介并引用外国学者研究京剧的论著，这也是本书一个明显的特色。

郭君在国外，在过了一段艰辛的日子之后，行有余力，则以攻博，念念不忘学术，念念不忘车王府曲本的研究。荀子曰："无冥冥之志者，无昭昭之明；无惛惛之事者，无赫赫之功。"学问精要，首重锐气，精锐君于此道可谓名实相副，其精神品格与研究成果，均值得称赏。是为序。

写于一九九九年八月初

（原载《车王府曲本与京剧的形成》，汕头大学出版社 1999 年版）

序陈建森《元杂剧演述形态探究》

陈建森君于1996年春季进入中山大学中文系攻读"中国戏曲史"博士学位,《元杂剧演述形态探究》是他1999年毕业时的博士学位论文,无论是论文评阅人或答辩委员,都对这部学术专著一致给予高度评价。

陈建森君在华南师范大学中文系讲授唐宋文学,曾参与《中国古代文学》中"隋唐文学史"的撰写工作。攻读博士时,他从"诗词"的世界进入"曲"的领域,虽说"诗词曲同源",但元曲与唐诗毕竟风貌不同,内容迥异,形态有"立体"与"平面"之别。陈君经过三年的刻苦攻读,更新知识,开阔视野,拓展了新的研究领域,终于交出令人满意的答卷。《元杂剧演述形态探究》一书以其对元杂剧表演体制中各种主客关系的深入研究及高屋建瓴的理论观照而具有较高的学术价值。

历来关于元剧形态的研究,多从具体感性的部件入手,如四折一楔子的结构形式,旦本末本的表演体制,末旦净杂的脚色行当,北曲演唱的乐曲体系等。《元杂剧演述形态探究》却摆脱老套,从元杂剧如何解决文学性与演剧性的矛盾切入,从剧作者、演员、行当、脚色、观众各种复杂的关系入手,探讨元杂剧如何将书会才人手中的杂剧本子变成舞台上鲜活的表演,即如何从"述"到"演",从"平面"走向"立体",终于整理出元杂剧独特的演述形态,将一种新颖的研究成果奉献于读者跟前。

本书指出:为了适应瓦舍勾栏观众的文化水平,极大地满足他们的审美需求和娱乐的需要,元杂剧将宋金说话和说唱中的"旁言性演述干预"转变为"代言性演述干预",让"行当"和剧中"人物"分别"代"剧作家"言",在演述过程中及时向观众预述、指点、解释、说明剧情和评论剧中人物,引导剧场观众的审美取向,这是元杂剧演述形态最突出的民族特色,是王国维主张的元剧为"代言体"说或者"叙述说"所无法取代的。

本书指出:在中国古典戏曲中,"文学性"主要是指戏曲中人物故事的"叙述"品性,"演剧性"主要是指戏曲中所叙述的人物故事具有能够搬上舞台表演的品性。"文学性"侧重于"述"人物的故事,"演剧性"侧重于"演"故事中的人物。元杂剧将唐宋杂戏之"演"与宋金说唱、说话之"述"有机地整合,形成了演员以"行当"身份扮演"人物"、搬演故事的独特的演述形态和一"脚"主唱的演唱体制,因此,元杂剧由"行当"与"人物"登场演述,"行当"与"人物"都是"演述者",元剧只有"行当"和"人物"的关系,不存在"演员"与"角色"的关系。这样,在与观众展开审美交流的时候,元杂剧的剧场主要存在"行当"与观众之间、"人物"与"人物"

之间、"人物"与观众之间三层交流语境。本书对这三层交流语境的深入剖析，揭开了元杂剧演述形态的独特性，并且解读了关于元杂剧或戏曲甚至影视存在的一些创作或理论上的疑难问题。

例如剧中反面人物为何自我贬损？这是元剧或当前戏曲演出中一种常见的创作现象。本书认为，这是剧作家创作视界通过演述干预所起的作用。又如元剧中人物的话语曲辞，常镶入后代的诗词警句，如写汉代王昭君的戏却让剧中人说出唐宋人的诗词，这种人物的超视界现象在当今影视作品中也时有出现，并且遭到观众的非议。本书却指出产生这种现象的原因是剧作家视界隐藏到剧中人物视界之中而造成的人物的超视界演述现象，是"代言性演述干预"所造成的。

总之，本书从一种新颖的视角出发，通过对"代言性演述干预"的深入研究，揭示了元杂剧如何将文学性与演剧性有机统一，融体验、表现为一体，融虚拟、戏拟为一炉。本书在写作上既有纵的源流条贯，又有横的参照比较，既将元杂剧与唐宋杂戏、宋金说唱、说话的艺术形态进行比较，又指出元杂剧与明清传奇杂剧在演述形态方面的异同，还不时引入莎翁等西方古典戏曲与之对比，使立论言之凿凿。

陈建森君攻博的时候，他的妻子也同时师从岭南著名才女饶芃子教授攻读研究生。陈君伉俪在学术道路上并肩比翼，在广州高校一时传为佳话。陈君以不惑之年攻博，考外语，拼专业，奔走于中山大学与华南师范大学之间，长时间泡在图书馆，艰辛备尝，甘苦自知。本书在写作的关键时刻，电脑忽感"病毒"，有关资料与草稿被"吃"个精光。陈君不气馁，一点一滴回忆追述，终于又将成果创造出来。

春枝夏叶，多少风雨；秋日金黄，几度严霜。我钦佩栉风沐雨、脚踩严霜、默默勤奋地在学术园地上耕耘的人，这也是我将本书推介给方家与读者的原因。

是为序。

（原载《元杂剧演述形态探究》，南方出版社 1999 年版）

序左鹏军《近代传奇杂剧史论》

左鹏军君《近代传奇杂剧史论》一书，是关于近代传奇杂剧的史述著作，也是剖析近代传奇杂剧各种创作现象、研究其内外部规律的一部专著。

中国近代是血与火的时代，屈辱与抗争共生，灾难与救亡并存。从开眼看世界、慷慨论天下事的经世致用思想到洋务自强思潮，从维新变法运动到民族民主革命，近代中国走过了波澜壮阔之路。从龚自珍、林则徐、魏源到康有为、梁启超、谭嗣同、秋瑾，多少仁人志士、英雄豪杰以惊天地、泣鬼神的业绩载入史册。近代历史的沧桑与凝重，不能不令当代的中国人思之再三。近代中国面临的种种文化难题，今天仍然回荡在我们的心里。然而，中国近代文学史与戏剧史，却处于尴尬的地位，治古代文学史与戏曲史者，常把它当作一条无足轻重甚至有些多余的"尾巴"甩掉；治现代文学史与戏剧史者，又不承认它是与后代文学与戏剧发展血脉贯通、关系密切的历史渊源，而不予理睬。近代的传奇杂剧，则是这种尴尬中的尴尬。有一部洋洋八十五万言的戏曲史，近代传奇杂剧竟然连几百字的篇幅也没有分摊到，令人觉得非常遗憾。

不可忽视的历史事实却是：中国近代戏剧形成了"三水分流"，或者说是"三足鼎立"的格局，即花部地方戏、新兴话剧与传奇杂剧三者并行不悖，各有千秋。传奇杂剧属于古典的戏曲形式，它们在近代这个特殊的社会文化环境中，获得了新的生命，爱国与救亡成为主调。正如著名文化人郑振铎所指出的：近代戏曲"皆慷慨激昂，血泪交流，为民族文学之伟著，亦政治剧曲之丰碑"（《晚清戏曲录叙》）。今天，只要我们翻读《新罗马》《劫灰梦》《轩亭秋》《警黄钟》等剧本，则依然会精神振奋，热血沸腾。许多剧作在艺术改革方面也可谓新招迭出，令人目不暇接。应该说，作为古典戏曲形式的传奇杂剧，在近代日益式微直至最后消亡的时候，给自己画上了一个异常美丽而且光芒四射的句号。近代传奇杂剧应该享有较高的历史地位。遗憾的是学界对这部分戏曲或关注不够，或语焉不详，研究者更是寥若晨星。

左鹏军君《近代传奇杂剧史论》正是一部具有"填空补阙"价值的学术专著。它在简要介绍清代乾隆末年以后的戏曲发展趋势之后，首先勾勒出近代戏剧三足鼎立格局的基本轮廓，将近代传奇杂剧的发展历程划分为前中后三个时期，又把各个时期的代表作家单列出来，考叙生平，剖析思想，观照作品，品评得失。在此基础上，集中笔墨综论近代传奇杂剧之题材类型、艺术新变、文体特性、语言变革、舞台艺术等，既有纵的线索条贯，又有横的断面切割。尤其是关于近代传奇杂剧文体特性和语言变革的论述，有不少新颖的学术见解。全书以客观之史笔，详尽记述近代传奇杂剧的嬗变轨迹，评价

其历史地位,将研究对象放在特定的历史文化背景下考察其成就与不足,条分缕析,别开生面。

朴实无华,是本书的风格与底色。清晰的思路,井然的层次,客观的叙述,深入的评说,使本书显得实实在在。朴实、翔实、充实,是本书的特色,也是左鹏军君做人和做学问的风格,正所谓"文如其人"。

左鹏军君专治近代文学与近代戏曲有年,是一位三十多岁的年青学者。几年前,他开始在中山大学攻读博士学位,本书就是他的博士学位论文。在论文答辩过程中,当时的论文评阅人和答辩委员,都一致认为这是一部优秀的学术专著。我了解这部专著从确定选题、搜集资料到构思酝酿、写作完成的全过程。这是左鹏军博士殚精竭虑、以整个身心投入的过程。他访读了北京、上海、广州和江浙图书馆的有关藏书,读到了大量的原始材料。迄今为止的任何前辈学者都未能读到数量如此之多的近代传奇杂剧作品,他从中发现了人所未知、未被著录的近代传奇杂剧剧本十多种,介绍稀见近代传奇杂剧五种,考证辨析学术界尚未解决的近代曲家曲目问题若干。这些看似意外而令人惊喜的发现,征之以作者所下的功夫,却可知完全在情理之中。为撰写这篇博士学位论文,左鹏军君所经历的周折与艰辛,是不难想见的。荀子曰:"无冥冥之志者,无昭昭之明;无惛惛之事者,无赫赫之功。"(《劝学》)本书就是有志者一部"事功"之作。

本书付梓之时,我很高兴写下这些文字;更让我觉得高兴的,是近代戏曲研究这个一向比较冷落的学术领域,又增添了新的砖石。是为序。

(原载《近代传奇杂剧史论》,台湾学生书局2001年版)

序吴晟《瓦舍文化与宋元戏剧》

吴晟君的《瓦舍文化与宋元戏剧》,是他在中山大学攻读中国古代文学专业中国戏曲史研究方向时的博士学位论文。这篇论文以独特的文化视角与新颖的学术见解在答辩时获得好评。

中国戏剧史有一个十分引人注目的现象,这就是宋以前的戏曲量少体小,流行的都是一些小戏,从汉至唐不外《东海黄公》《总会仙倡》《踏摇娘》《兰陵王》等,剧目数量少得可怜,借用《琵琶记》的一句曲辞来说,可谓"琐碎不堪观"。(副末开场《水调歌头》)至宋元时期,戏剧无论宋杂剧、金院本、宋元戏文、元杂剧,篇幅有长有短,品类齐全,剧目繁富,演出频繁,戏剧迎来了繁荣的黄金时代。这一情况有点类似英国古典戏剧,莎翁之前的英国戏剧也是"琐碎不堪观"的,至莎翁则如万丈高峰拔地而起,成为令人仰止的文明丰碑。

如何解释宋元戏剧的"突然"繁荣?这是治中国戏剧史者无法回避的一道常规题目。吴晟君将视点放在通俗文化层面,全神贯注当时如雨后春笋般蓬勃发展的瓦舍伎艺,深入揭示瓦舍勾栏的产生、规模、构成与分布,探讨瓦舍众伎的文化内涵与基本特征,论证瓦舍勾栏演出的商业性效益、娱乐性目的与综合性体制,这就从一个新颖的角度,将宋之前以泛戏剧形态为基础的戏剧与宋元开始出现的"真戏剧"(王国维语)作了鲜明的界别,阐释了宋元戏剧由外观系列到内部构成的深刻变化,从而揭示了宋元戏剧繁荣的真正原因。

当然,全面探讨宋元戏剧的繁荣,并非这篇论文所能负载的。这篇博士论文的主要价值,是揭示瓦舍文化与宋元戏剧千丝万缕的联系,宋元戏剧其实就是瓦舍文化中一个重要的组成部分,两者你中有我,我中有你,密不可分。在瓦舍文化繁荣的同时,中国戏剧史迎来了第一个创作与演出的高峰。

吴晟君是原广州师范学院(现广州大学)一位年富力强的学者,原来专攻宋代文学,有《黄庭坚诗歌创作论》《中国意象诗探索》专著刊世。攻读戏曲史博士学位后,打通了诗词曲的通道,拓宽了学科领域,学术视野更加开阔。

本书在总体新见解之外,还有不少发现。如关于"瓦舍"来源的说法,就成一家之言,读者自可细辨。全书资料丰富,征引翔实,凡援举或借鉴前辈或时贤说法,均一一注明出处。本书注文特多,从这个细节也可见本书作者做学问老老实实的态度。

本论文从选题、开题至完成,我皆参与其事,深知这是一部有见解的学术专著,很

高兴向方家与读者推介。

　　是为序。

（原载《瓦舍文化与宋元戏剧》，中国社会科学出版社 2001 年版）

序李静《明清堂会演剧史》

李静博士的《明清堂会演剧史》是在原来博士论文《明清堂会演剧研究》的基础上，经过十年的沉淀思考、修润增色才完成的一部缜密的学术论著，也是国家社会科学基金艺术学项目的一个结项成果。贾岛诗云："十年磨一剑，霜刃未曾试。"十年积薪之功经营一本书稿，不浮躁，不草草，这种精神是很值得称道的。

《明清堂会演剧史》研究的是戏曲剧场史的一个方面。剧场，是剧本演绎的空间，是剧作艺术生命的摇篮，是作者、演者与观者交汇沟通的地方。在戏剧史上，几乎没有哪一部名著是不经过剧场演出的考验而成为名著的。过去有所谓"案头之曲"，那是骚人墨客舞文弄墨、消遣自娱的玩意儿。没有剧场演出的历练，就出不了口碑，也出不了名剧。所以，剧场是剧作生存的空间形式，它联系社会生活的方方面面，所谓"舞台小世界，世界大舞台"。剧场承载着观众的娱乐精神与欣赏习惯，是我们观察和研究戏曲接受美学最鲜活之处所。

自1936年著名戏曲史家周贻白出版了《中国剧场史》，对剧场的专门性研究可谓先拔头筹；半个多世纪后的1997年，另一位著名戏曲史家廖奔推出《中国古代剧场史》，研究再次深入。这期间还有不少学者从不同角度对戏曲剧场进行研究，收获了不少可圈可点的成绩。

古代戏曲演出的剧场，包括广场、戏园（专业性的戏院与非专业性的会馆等）、寺庙、茶园酒肆、私家厅堂以及宫廷殿堂等六种主要场所。所谓堂会，指巨室大户私家厅堂的戏曲演出。徐珂《清稗类钞》云："京师公私会集，恒有戏，谓之堂会。"堂会演剧乃明清时期极其重要的一种剧场空间形式，凡涉及红白二事、升迁朋聚、乔迁祈福、禳病消灾、酬神团拜、修谱开店等等，达官贵人则邀戏班于私家厅堂进行演出。堂会演剧极具私密性、娱乐性、仪式性、随意性之特点，与平头百姓、市井小民于广场、寺庙、戏园、茶座观剧迥然有异，因此，堂会在明清时期风靡京师与地方，成为常见的一种演剧形式。晚明戏曲家、曾任巡抚与苏松总督的祁彪佳在自己的日记《祁忠敏公日记》中曾记于一月内参与堂会观剧二十多场。平均几乎每日一场，可见当时堂会演剧之普遍与时兴！

遗憾的是对堂会这一明清时期极常见的演剧形式，历来关注较少，系统的研究更谈不上。无论是1979年出版的周贻白的《中国戏曲发展纲要》（约42万字），还是1980年出版的张庚、郭汉城主编的《中国戏曲通史》（约85万字），极少涉及堂会演剧；对古代剧场史曾有过深入研究的廖奔撰写的《中国戏曲发展史》（与刘彦君合著，约140

万字），对堂会演剧的叙述总共也不过千把字。不少戏曲史著作，写的实际上是戏曲文学史、剧种史、声腔史、优伶史，对演剧史、剧场史关注不够，尤其对堂会演剧这一空间表演形式的探讨，事实上还存在很大的研究空间。

《明清堂会演剧史》对堂会演出之规模、地域、特点、性质，不同时期的演出形式，观者之人数、性别、身份、地位，演者之所属戏班、声腔剧目、唱做艺术、演出时地、酬金赏赐等等，都做了深入的研究，既有史事的贯串演绎，穷溯本末，又有堂会演剧诸形态之细密考究，赏其审美特征，剖其文化内涵，演其程序礼俗，评其历史影响。可以说《明清堂会演剧史》是迄今为止对堂会演剧进行系统详尽研究的一部论著，它从总体填补了多种戏曲史述在这方面的欠缺与不足。举例来说，对堂会演出的仪式性及操作规程，从喊戏、定班、点戏、参场（参堂）、讨座、开场戏（帽儿戏）、飞戏、煞中锣、收锣戏（送客戏）、封赏等名目繁多的具体内容与做法，《明清堂会演剧史》就一一予以观照探究；整个过程又涉及溜戏、拆戏、滥拆、戏单、乐牌、抱笏、点零出（找戏）、即景改词、跳红人儿、戏钱、彩钱等有关事项与问题，一一予以爬梳阐明。这些深入的考究，很见作者态度之认真与做学问之功力。

《明清堂会演剧史》将长期受忽略的堂会演剧纳入戏曲史视野进行考察，用大量史料做支撑，厘清了堂会演剧的各项具体细则，改变了过去语焉不详之状况。本书还对堂会演出的各种不同组织形式，如档子班、猫儿戏、行会戏、票友戏、会馆戏的探究，更提供了新颖而具体的研究视角。尤其是对堂会演出中女性观众的加入在一定程度上改变了戏曲史进程这些问题的研究，都有新的发现。

《明清堂会演剧史》还注意到堂会演剧在当代存在的意义。作为一种集体记忆，一种文化认同，堂会演剧并未"煞尾"，它又焕发生机出现在当下的社会生活中，成为连接古代与当代社会的一种文化纽带，它在当代的存活说明戏曲艺术强大的生命力。尽管有人认为堂会是一种腐朽的存在，是有钱有闲阶级的玩艺，但本书作者观点鲜明予以辩驳，力证堂会只是演出的一种空间形式，它承载着丰富的民众礼俗与人文内涵，在今天完全可以"古为今用"。

阅读《明清堂会演剧史》，喜庆祥和的堂会弦乐仿佛在耳边回响，堂会这一事物，带着历史的印痕与文化的基因，似又显现在眼前。本书作者为我们拂拭历史的尘垢，将这一长期被忽视的戏曲文化现象予以系统全面的呈现，勾勒其发展轨迹，演绎其操作规程，探究其形式特点，评价其历史地位。全书持论允当，袭古弥新，诠解疑难，考述精赅，是一本用功至勤的学术著作，很值得向读者与方家推荐。

是为序。

（原载《明清堂会演剧史》，上海古籍出版社 2011 年版）

序郭伟廷《元杂剧的插科打诨艺术》

郭伟廷君的《元杂剧的插科打诨艺术》是一本探讨元杂剧喜剧艺术的书，重点在研究元杂剧的科诨。这是一本有真知灼见的实实在在的学术著作。我以为该书有如下特色：

其一，本书认为科诨不仅是一种艺术手法，它在本质上是一种喜剧精神的体现，这种喜剧精神存活于博大精深的中国文化的土壤里。由此，在本书第一章，作者对先秦至汉唐中国文化里的喜剧精神，作了深刻而细致的探讨与勾勒，这就使全书对元杂剧科诨艺术的研究，置于一种广阔而深邃的中国喜剧文化的大环境中。

其二，本书材料宏富，量化分析极其细致。全书的"戏肉"部分，是从第二章至第六章，作者对元杂剧科诨的分布使用、表现方式、符号内涵、技巧分类诸方面进行研究，将纷繁材料综合排比、爬罗剔抉、援例举证，几乎将元杂剧动作（科）、语言（诨）中喜剧创造的方方面面都搜罗殆尽。如语言方面，对元杂剧如何利用宾白打诨，用曲辞打诨，用上下场诗打诨，用谐音打诨，用荒诞、谬怪的语言打诨，用歇后语、佛家语、俗语打诨等等，都分门别类加以论述品评。插科打诨在元杂剧中，无剧无之，不仅喜剧常用，正剧与悲剧也常用，可说是中国各种古典戏剧类型的共同特色；插科打诨在元杂剧中，无脚无之，净丑自不必说，连正儿八经的生旦也常有令人绝倒的科诨，可以说上自王侯将相，下至贩夫走卒，其科诨皆有可观。本书于此论列甚详。

其三，全书不但纵向比较，将汉唐与明清文学或戏剧中之喜剧精神与手法作参照来讨论元杂剧的科诨艺术，且进一步将西剧横移过来，在本书第七章，作者将元杂剧之科诨与西方古典戏剧中之滑稽手法作比较，对古希腊喜剧、古罗马喜剧、中世纪宗教剧、16世纪意大利即兴喜剧、莎翁喜剧、莫里哀喜剧等，择要论证，在对比中，更凸显元杂剧科诨独特的艺术品位与东方文化精神。本章的写作，可见作者对东西古典戏剧样式总体把握准确，论述颇见功力。

其四，本书写作态度之认真严肃，作者学风之正派尤其值得一说。本书是郭伟廷君的博士学位论文，作为论文的指导教师，我自始至终见证了论文写作的过程。全书表述朴素，不故作惊人之论，却时有真知灼见显现其中。全书征引宏富，中外古今，港台海内，理论视野开阔。本书注条特多，有时一段一句，"取"之于人，必有注明，绝无掠美之心，更无占为已有之意。这种老老实实做学问的态度，值得赞扬。

本书是具有一定学术价值的专著，作者郭伟廷君是一位年富力强的学者。作为指导

教师,我很乐意将本书推介给读者与学界朋友。是为序。

(原载《元杂剧的插科打诨艺术》,中国社会科学出版社 2002 年版)

序《李英群剧作选》

李英群是广东省知名作家，誉满潮汕。几十年前，他尚未申请加入广东省作协，省作协却主动接纳他为会员，且选为理事。他至今已在国内与国外（主要是新加坡与泰国）发表了300多万字的作品，出版了《韩江月》《记忆中的风铃》《风雅潮州》等散文集和《天顶飞雁鹅》等小说集，是一位质优量多的作家。现虽年过古稀，仍笔耕不辍，近期写的剧本《皇上赐婚》，获得广东省潮剧发展与改革基金会举办的潮剧征集剧本评奖二等奖（一等奖空缺）；他被潮州文化研究中心聘为研究员，更在上海、沈阳等地报纸开专栏，又做过潮州电视台的谈话节目《茶话》的嘉宾，陆游诗云："壮心未与年俱老。"英群君之谓也。

李英群君既是我的学弟，又是我的学兄。此话怎讲？我们都是广东潮安高级中学（现更名潮州高级中学）的校友，我属第一届（1957年毕业），英群君属第二届，所以说他是我的学弟；但他比我大两岁，年龄上属兄辈。英群君曾将我们第一、二届的同学称为"木屐族"，这是很准确且饶有趣味的。《风雅潮州·远去的木屐声》中曾记：

> 我和我的同辈人，应该说都是穿木屐长大的"木屐族"。从童年至整个学生时代，记忆中好像不曾穿过鞋子。我的潮州高级中学的校友、现在中山大学任教的吴国钦兄在一篇回忆当年校园生活的文章中，写下一个很有趣的场面："每逢冬日早操，不得已爬出温暖的被窝，上身穿棉衣，下身穿单裤，脚底下著一双木屐。寒风凛冽，两腿不免瑟瑟抖动，做踢腿运动时，更有不小心者将木屐踢上空中，惹来一阵嬉笑。"那时的校园，绝大多数学生是穿着木屐上操场、进教室的，因为从小就穿惯了，使用技巧都很高，连跳交谊舞都穿木屐。（P27）五十年代中国还未有塑料拖鞋，且我们中的绝大多数都是穷学生，因此，我们这一代的潮籍学生确实属于"木屐族"，这和当今校园中的"食卡族""名牌族""租房族"相比，真不可同日而语。当然，正如英群君所说：木屐声远去了，现代化的脚步声却近了。

上高中时，英群君已小有名气，在潮汕文艺期刊如《工农兵》等发表了多篇小说和散文。记得我升读高二时，曾主编当时学校的《高中生》黑板报，听说新生中来了李英群，我很高兴，因为知道他是一位写手，便经常约他为黑板报写稿。——这些陈年旧事，现今想起来倍感亲切与无奈。亲切的是，这是我们人生中风华正茂年代的美好记忆；无奈的是，一转眼的工夫，我和英群君都已进入人生的垂老之年……不过，英群君

的人生，过得充实而有成效，他的作品在潮汕地区拥有不少读者"粉丝"。他的《风雅潮州》一书（香港华文出版公司2006年版）曾在书店寄售，短时间就卖出一百多册，这对于一本散文集来说实在难得。

英群君来自农村，教过四年中学，曾在乌兰牧骑（文艺宣传队）搞过曲艺，生活根基深厚，熟悉普通百姓生活。他的作品平实而韵味隽永，很像一杯清香的铁观音工夫茶，沁人心脾。他曾说过："用平民的心态，平民的视角，平民的口气把现实生活中有益的有趣的东西轻松地写。"（《风雅潮州》第176页）这可以说是他的作品拥有很多读者的根本原因。

李英群君作品最鲜明的特色是其"潮味"。从湘子桥、韩山韩江、潮汕小食、工夫茶、潮剧、老榕树等潮州风物人情写到"天顶飞雁鹅，阿弟有嬷（妻）阿兄无"等童谣俗谚，作品中处处洋溢着浓郁的潮州味，具浓烈的潮州地区乡土特色，潮人读来倍感亲切。

李英群君写了好些潮剧剧本，由于剧本是供剧团演出的，读者极少，因此过去未结集出版。现在这个集子选用的剧本，都是精选出来的获奖作品，或获广东省艺术节奖项，或获省业余戏剧调演奖项等等。英群君在潮州潮剧团任编剧几十年直至退休，编写剧本是他的老本行，是他的本职工作，写作散文小说是他的业余爱好。读者诸君从这个剧本集可看到，英群君处理戏剧冲突技巧娴熟，人物个性鲜明，戏有味且耐看。如《两县令》写了两个都是清廉的县官，但两人性格迥异：洪县令勤勉多智，朱县令却只会照搬律令，在复杂的案情面前难免束手无策，只会临时抱佛脚，匆匆忙忙搬出《韩非子》《大明律》等拼命翻读。这一对同窗，两个清官，却一生一丑，互相陪衬，相映成趣，在观众的笑声中把两人不同的个性表现得淋漓尽致。

现代戏《钱门亲事》写粉碎"四人帮"后党的十一届三中全会召开前夕，农村由于穷困，买卖婚姻十分猖獗，钱老更将女儿许给有钱人以换取二媳妇过门的礼金，差点酿成女儿钱冬妹的婚姻悲剧。戏写的虽是钱家的儿女亲事，涉及的却是金钱与爱情博弈这样一个永恒的主题，十分耐人寻味。

英群君剧作语言通俗生动，"潮味"正是从这些夹杂着潮州俗谚、土话与日常生活用语的语言中自然流露出来，如"一贵姿娘（女人）肉，二贵农贸粟""四亲二戚、三姑六姝、厝边头尾、乡里叔孙，来食杯茶、来吸条烟、食粒喜糖、食碗甜汤""学二句报纸话，就欲来赚食，且勿欢喜太过，看你老婶婆来出工课！""人老就无气，一吹风就打喷嚏"；等等。这些鲜活的人物语言，如果不是熟悉市井百姓的生活情趣，是写不出来的。英群君认为："潮剧的最高境界是'大俗'，最通俗的语言，最通俗的故事，那才是老百姓最爱看的潮剧。"这是一个在潮剧园地上辛勤耕耘了几十年的老编剧从创作实践中得出来的真知灼见。事实也正如此。举例来说，潮丑艺术在全国地方戏曲艺术中独树一帜，不正说明潮剧从本质上说是一种不折不扣的俗文化吗！现在有些人把戏曲说成高雅艺术，实际上是不了解戏曲史，不了解地方戏曲，以为现在观众少了，曲高和

寡，戏曲就成为高雅艺术了。所以，戏曲改革的根本出路，应是还原戏曲俗文化的本来面目，如英群君所说的还原潮剧"大俗"的本来面目，潮剧才有出路。

李英群君才思敏捷，妙语如珠，古典诗词、民谣俗谚，都烂熟于心，手到擒来，其睿智就像他光亮的额头一样引人注目。至今还有不少朋友或学生常到他家听他聊天，"从暹罗聊到猪槽"，海阔天空，是一位神聊高手。他勤读勤写，学养深厚。《两县令》剧作中所说的"勤读多思"四字，实在是英群君人生的写照。据他的贤内助说：英群"平时就爱阅读，除了读书读报，几乎没有别的爱好，只要是坐着，手中大凡都有一份报纸，或者一本书刊"。(《风雅潮州·序》) 他能有今日之成就，勤读是一个重要的原因。在读书成为某些人一种奢侈消费的今天，勤读成为一种稀罕的品质，十分难能可贵！

李英群君的剧作集即将付梓，邀我作序，我不揣冒昧，拉杂写了这些文字，以传达英群人生与创作之一二，意在与知音共赏耳。是为序。

（原载《李英群剧作选》，中国戏剧出版社 2008 年版）

序赵建坤《关汉卿研究学术史》

赵建坤博士的书稿《关汉卿研究学术史》，是一本有真知灼见、有学术价值的论著，也是迄今为止唯一一部关于关汉卿研究的学术史著作。

关汉卿是我国元代伟大的戏曲家，其作品有很高的艺术价值与丰富的文化意蕴，历来受到读者与学者的高度关注与赞赏。1958年，一个权威的国际性组织，当时的"世界和平理事会"将关汉卿定为"世界文化名人"（我国仅屈原、杜甫、关汉卿、曹雪芹入选），对关汉卿的研究从此开始成为一门显学，有关的论文与论著数以千百计。《关汉卿研究学术史》勾勒了七百多年来关汉卿研究的发展轨迹，显示出不同时代学术思想嬗变的清晰脉络，对元明清三代尤其是近一百年来有关关汉卿研究观念的差异与论争、调整与反思，都提供了客观明晰的历史记忆与学理观照，涉及关氏研究学术史上的文畦笔畛，本书都给予重新斟酌判别。这是本书给人的第一印象，也是它一项重要的成绩。

本书以王国维《宋元戏曲史》的问世为界，将关汉卿研究划分为古典曲学时期与现代戏剧学时期。元明清三代的关汉卿研究，与其他专题的戏曲研究并无二致，基本上是一种曲学研究，立足于词曲本体，重文辞、重曲律、重才情学问，在词曲的品赏评论中评价关汉卿。在对某些文化现象的掂量评说上，本书常独具只眼。例如本书注意到明代对关氏的评价，较之元代存在巨大差异：元代的评价为"驱梨园领袖，总编修师首，捻杂剧班头"；明人却认为关乃"可上可下之才"。本书探讨了这一差异产生的原因：除了朱元璋对《琵琶记》的推崇，明代社会对忠孝节义道德的张扬，朱权等皇族戏曲权威评价的影响之外，本书认为包括关汉卿在内"元杂剧的大部分写作者，其生存状态是很不同于习常的传统文人的"，明代无论是社会风尚、文人地位、审美情趣以至戏曲存活的生态环境，都与元代存在巨大差异，这是元明两代戏曲之所以呈现不同色块，也是元明两代对关氏评价出现不同的根本原因。

作为学术史著作，必然要对所涉及的学人及数以千百计的论文与论著做通盘分析，对有关学术思潮与问题给予系统梳理、综述与评介。本书对关氏研究学术史上一些重要的文化现象，都进行有益的探讨。在全面清理关汉卿研究学术史的基础上，本书拈出三位名家——王国维、郑振铎、王季思，进行重点研究与定位：王国维奠定了中国戏曲研究的现代原理与基本构架，高度评价关汉卿的历史地位，他的开创之功与奠基之力，使他成为现代学术意义上戏曲史学研究的开山祖师；郑振铎是中国文化的守护者，他在关剧文本的搜求、辑录、辨析、推介与研究方面居功至伟，他在20世纪30年代用一种崭

新的文学史观作为坐标确立了关汉卿的贡献；而王季思则是二十世纪五六十年代关汉卿研究重要的代表人物，对关剧的主题、人物、艺术诸方面均有周密细致的研究，他对关剧人民性、阶级性的把握与阐发，代表了本时期学术研究的方向与思路。

在1958年纪念"世界文化名人"关汉卿的时候，陈毅元帅有一款极其著名、影响深远的题词，指出关汉卿的同情总是在被压迫者一边，关是无产阶级的同路人等等。本书指出："并不是说，革命家的陈毅可以左右学术研究的方向、规范学术研究的路径，陈毅传达出来的也只是大多数人共同的看法。——这样的认知角度决定或影响了当时大批学者的研究思路。"

本书卓有成效的贡献，它的真知灼见，我以为就表现在对过去几十年关汉卿研究结论的大胆怀疑与诘问上面。本书作者发问：这个在20世纪50—60年代学术研究中被定格为革命家、战斗者的关汉卿，难道真是历史上的关汉卿么？真实的元代杂剧艺术家关汉卿究竟是一个什么样的人呢？本书认为：在过去的研究中，"文学被简化为进步文人反抗压迫、追求人民解放的思想工具。在这样的论述中，恍惚间会觉得关汉卿不是生活在遥远的古代社会，而是一个执行某种文艺思想的现当代作家"。本书最后的结论是："对于关汉卿研究来说，存在一个回归文学和回归戏曲本身的问题。"

怎样回归呢？作者认为，要追寻真实的关汉卿，首先要知人论世，了解元杂剧存活的生态环境。了解元杂剧艺术的真实存在，那么，我们离触摸真实的关汉卿也就不远了。本书认为："元杂剧是基于市民文化消费的通俗文艺类型。""必须将元杂剧的生成和对文化消费环境的依赖纳入考察视野""元杂剧的繁荣，是大量的元剧作家和广泛的市民文化消费两厢契合的结果。""以市民趣味为艺术基准是元杂剧众多作家作品所共循的原则。"为此，本书举了大量例子，如《刘玄德醉走黄鹤楼》剧中刘备与周瑜并非人们心目中手握兵权的统帅，简直就像酒肆中两个怒目相向、相互算计对方的酒徒。《青衫泪》中的唐宪宗，看上去不像帝王，而像市井中寻常的长者。在《蝴蝶梦》最后的大团圆结局中，包待制的判词是："大儿去随朝勾当，第二的冠带荣身，石和做中牟县令。""事实上，包待制无论如何也不具有这样的特权，即使有大权在握，这样的一番封赏也太近乎儿戏。"但这正是"平民一生的显贵之梦"。"这些情节匪夷所思的作品承载着市民之梦，在勾栏瓦肆中可能最受欢迎"，他如《单刀会》中"师父弟子孩儿"的打趣等等，"充盈着浓厚的市民趣味，这些描写与严肃的文人书写有着根本的不同，关汉卿十分重视元杂剧的市民艺术特征，在他的剧作中有许多符合市民口味的剧情描写。许多人还注意到，关汉卿不写神仙道化、山林隐逸之作，实质性的原因是，这类题材书写的是文人情绪，难以投合大众的美学趣味"。"他宁愿向市民趣味倾斜，而不向文人情调靠拢"本书最后用"民间式生存"来定格关汉卿在元代的生存状态，他抛开关汉卿是革命家、战斗者的传统流行说法，认为"民间式生存"的关汉卿是一位市民艺术家。这样的追寻，是否更接近历史上真实的关汉卿呢？读者与方家尽可见仁见智，不过我以为这种对学术问题的大胆怀疑与诘问的勇气是值得肯定的。怀疑与诘问是科学

的导盲犬,从这个意义上说,《关汉卿研究学术史》确是一本经过认真思考、大胆怀疑、勇于探索并能给人以启迪的学术论著。本书明确无误地表达对过去关汉卿研究存在疏空与高蹈流弊的厌倦,最后,作者谨慎地提出:"如果真正存在这种'民间式生存',它必然带来许多新鲜的写作特性,这又是一个较大的课题。""极可能正蕴涵着元杂剧研究的一种新的认知角度。"——笔者欣赏本书作者这种写作态度:自出手眼,实事求是,不夸饰虚浮,有所怀疑,有所发现。

关汉卿是元代杂剧艺术的奠基人与杰出代表,但关汉卿究竟是谁?他从哪里来?他是大都人,解州人,河北伍仁村人?是太医院尹,太医院户,书会才人?他是革命戏剧家,战斗者,市民艺术家,抑或是别的什么?他自嘲的"郎君领袖""浪子班头"究竟指谓什么?这是个我们既熟悉又陌生的艺术家。本书作者用一种打通古今的学术情怀和笔墨,为我们描绘了他对于关汉卿的认知过程和基本把握。

1958年,著名戏剧家夏衍在纪念关汉卿戏剧活动七百周年时,曾提出世界有"莎学",我们也应该有自己的"关学"。半个世纪过去了,"关学"云云,看来还远未成气候。

《关汉卿研究学术史》是赵建坤博士交出的一份学习关汉卿的心得,是对七百年来有关关汉卿研究的归纳与体会,其中征引详赡、不避繁难;发微烛幽、要言不烦,确是一本认真的具原创性的学术论著,是建构"关学"大厦的一块砖头。为此,我欣喜地予以推介。是为序。

(原载《关汉卿研究学术史》,中山大学出版社2008年版)

序曾凡安《晚清演剧研究》

曾凡安君《晚清演剧研究》一书，是在原来博士论文的基础上进一步挖掘晚清演剧史事，填补缺罅，自出手眼，又一次有所发现，为我们提供了一本既有原创性，又饶有新意的学术论著。

晚清是血与火交织的时代，清政府腐败昏聩，行将就木，列强入侵，割地赔款。哲人曰："看一个时代是否伟大，要看大人物；看一个时代是否幸福，要看小人物。"晚清可说是一个伟大而又不幸的时代。爱国者、革命家、变法派、洋务派等各色"大人物"纷纷登上历史舞台，林则徐、邓世昌、孙中山、秋瑾、谭嗣同、洪秀全、康有为、梁启超、曾国藩、李鸿章、张之洞、左宗棠等以各自的方式成为这个时代的代表人物。晚清是货真价实的"末世"，成千上万的"小人物"生活在水深火热之中。从文化层面上说，我们时代最稀缺的"大师"，在这个时期一个个兀立着，成为晚清黑暗王国的一线光明。文化上"二律背反"的现象，在这时期表现得十分突出，简直令人瞠乎其目：一方面是慈禧挪用北洋水师经费修葺建造供个人享乐的颐和园，而颐和园因此成为精美绝伦的皇家园林建筑的典范；一方面是慈禧为自己享乐一次次奖掖谭鑫培等"同光十三绝"，京剧艺术也因此在同光时期如日中天。

曾凡安君《晚清演剧研究》一书，在把握晚清特定时代特征的同时，努力探求这一时期花部戏曲尤其是京剧繁荣的文化根源与历史动因；在把握晚清重大历史事件的同时，探究太平天国的戏曲政策与戏曲活动，寻找曾国藩、李鸿章、张之洞等晚清重臣与戏曲的关系；在勾勒晚清戏曲发展轨迹的同时，探讨戏曲与文化的关系、宫廷戏曲与民间戏曲的关系；在阐明晚清京剧艺术繁荣的同时，实事求是地掂量、评价皇室尤其是慈禧的作用与地位；在观照这一时期一百多个新剧种产生的同时，探讨京剧与其他花部乱弹戏曲的关系，京剧为何能一枝独秀成为京师舞台的佼佼者……概而言之，这是一本有真知灼见的学术论著，其特色主要体现在"演剧"上面。由于有不少学人，如王梦生、周明泰、张次溪、王芷章、徐慕云、齐如山、周贻白、陈芳等的鸿篇巨制在前，特别是齐如山，对京剧做过全面系统的研究，因此，本书重点在对晚清"演剧"的研究上，举凡戏曲活动，从"大人物"到"小人物"，从帝后、大臣、贵戚、名人以至贩夫走卒、平头百姓的观演活动，名伶票友的演剧史事，甚至太平天国以及外国租界的戏曲演出，都一一予以揭示；形式上则涉及堂会茶会、听戏串戏、同班同台、借腔借艺、移植改编等，让读者领略演剧史事的同时，一窥晚清演剧之堂奥。全书材料翔实丰富，论述不落前人窠臼，甚是难能可贵。

尤其值得指出的是，全书从方方面面阐述晚清宫廷与民间演剧情况之后，高屋建瓴，深入探究晚清宫廷演剧与礼乐文化之关系。关于清宫演剧之性质，学界过去绝少论及。作为一种特殊的文化活动与文化现象，晚清宫廷演剧在中国戏曲史上占有重要的地位，它既是宫廷文化的重要组成部分，又与当时的民间文化保持着密切的联系，京剧进入清宫就是这种联系的见证。历代史籍中唯一列有戏曲演出的清朝正史《国朝宫史》，被收入《四库全书》，表面上看，好像清代帝后都在观赏戏曲演出中消磨时光，无所事事，实际上本书以大量史料为据，认为清宫对戏曲的接纳，是将它嵌入制礼作乐的礼仪框架之中。本书指出：乾隆五十五年（1790年）徽班进京，嘉庆年间"侉戏"（乱弹）悄然入宫，来自民间的花部新声正式进入宫廷，从享受流行新声到皮黄、梆子主导清宫舞台，实际上是适应清宫演剧礼仪架构与帝后自身观赏需要的一种必要调整，总体上并不违悖清宫制礼作乐的礼仪规范。因此，清宫戏曲演出具有乐为礼作、礼乐互用的本质特点，其宴乐性质一直未变。这就阐明晚清宫廷为何盛演戏曲、作为花部乱弹的京剧为何能进入宫廷并且得到恩宠地位，揭示了清宫演剧之实质以及京剧在晚清发展的内在动因。本书不乏诸如此类的新颖见解，这是颇值得关注的。

曾国藩云："用功譬若掘井，与其多掘数井而皆不及泉，何若老守一井，力求及泉而用之不竭乎！"[①] 曾凡安君十年来专心致志于晚清演剧史研究，"老守一井"而掘之，他翻读了卷帙浩繁的《近代中国史料丛编》、《太平天国》（中国近代史资料丛刊）、《曾国藩日记》、《翁同龢日记》、《湘绮楼日记》等，为的是寻找其中罕有言及的戏曲活动的材料。他近几年撰写的学术论文先后在《文学遗产》《浙江学刊》《中山大学学报》《南昌大学学报》等刊物上发表，成为对晚清戏曲研究一位颇有建树的学者。

曾凡安君勤奋好学，旦旦而学之，久而不息焉。清代诗人鄂西行诗云："行年四十犹如此，便道百年已可知。"假以时日，再过10年、20年、30年，曾凡安君关于晚清戏曲的研究，谅必能探骊得珠，取得更好成绩。我们期待着。

是为序。

（原载《晚清演剧研究》，中山大学出版社2010年版）

[①] 曾国藩道光二十二年九月十八日《与澄、温、沉、季四弟书》，见〔清〕曾国藩《曾国藩家书》，山西古籍出版社2006年版，第18页。

序陈学希等
《潮剧潮乐在海外的流播与影响》

潮剧是我国地方戏曲中乡土特色特别鲜明的剧种，建构在优美的潮州音乐的基础上，唱腔婉转动听。明清之际著名诗人、番禺人屈大均在《广东新语》卷十二《诗语·粤歌》中云："潮人以土音唱南北曲者，曰潮州戏。……其歌轻婉。"轻与婉确为潮剧唱腔之特色。潮剧的生旦戏缱绻多情，丑角戏令人绝倒，潮丑与京丑、川丑并称地方戏曲中"三大丑行"。潮乐则是非常优美悦耳的一种地域性民间音乐，潮乐中的潮州大锣鼓，遐迩闻名，气势磅礴，曾以一曲《抛网捕鱼》获世界青年联欢节金奖，它与陕北大鼓、舟山锣鼓并列我国地方"三大锣鼓"。所以，无论潮剧潮乐，都独具艺术个性与风格，是潮州重要的文化符号，与潮菜、潮州小吃、工夫茶、潮绣、抽纱、潮瓷、潮州木雕、英歌舞等享誉海内外，是潮州文化中最具标志性的艺术样式。

在当今总数约两千万的潮人中，有半数即约一千万人身居海外。维系海外潮人乡土情结的，是浓浓的乡音与拳拳的故土之情。潮剧与潮乐，便是连接乡梓情谊的重要文化纽带。几乎可以说有潮人聚居的地方，便有潮剧与潮乐。

据史载，潮人移居东南亚一带，当始自南宋。潮汕俗谚云："食到无，过暹罗。"意思是没东西吃、挨不下去就到暹罗（泰国）觅食去。经过克勤克俭，历经风险，潮人终于在海外有了自己的基业，而潮剧、潮乐也伴随着潮人的足迹落地生根，成为海外一道独特的风景线。

由陈学希、陈韩星、傅宛菊、罗冰编著的《潮剧潮乐在海外的流播与影响》一书，属国家级科研项目，它搜集丰富的资料，将潮剧、潮乐在泰国、新加坡、马来西亚、越南、柬埔寨、美国、法国、澳洲以及香港、台湾等地的生存状态一一予以勾勒。全书以时间为经，地区为纬，将潮剧、潮乐的流播划分成三个不同的时期，即早期（指 19 世纪中叶至 20 世纪中叶）、中期（指 20 世纪 50—70 年代）、近期（指 20 世纪 80 年代至今）。早期海外的潮剧、潮乐艺人，与早期离乡背井到海外谋生的潮人一样，潮剧、潮乐不外是他们一种糊口的技能和手段；中期的海外潮剧、潮乐，因地而异，各有消长，已成为一种重要的自娱与娱人的娱乐机制；近 30 年来的潮剧、潮乐，随着潮人基业的稳固与发展，已成为敦睦乡梓情谊、服务社会的重要艺术形式。如 1993 年，法国潮州会馆潮剧团在第七届国际潮团联谊年会上演出潮剧与潮州大锣鼓，大受欢迎。1995 年，由新加坡戏曲学院院长蔡曙鹏博士根据印度史诗《罗摩衍那》改编的潮剧《放山劫》，获邀参加泰王普密蓬陛下登基五十周年大

典，并得到很高评价（详见本书）。由此可见，潮剧、潮乐在海外已形成一股强大的"海外兵团"，当今泰国与新加坡就各有数以十计的潮剧、潮乐社团，潮剧成为在海外流播规模最大的地方戏曲剧种，这是我们写戏曲史与潮剧史不能绕过的一种客观存在，因此，《潮剧潮乐在海外的流播与影响》实际上就是一部潮剧、潮乐的海外史，是戏曲史与潮剧史重要的不可分割的一部分，至今虽有几位学者写过《潮剧在海外》的论文（尤以陈骅先生的《潮剧在海外》最具学术含金量），但从总体上说，本书最为系统全面，资料也最为丰富。它的出版，弥补了戏曲史关于戏曲海外流播这一环节的空白与缺罅，意义非同凡响。

潮剧、潮乐在海外的生存状态，由于地域不同，国别与历史的差异，与内地的潮剧、潮乐自然有所不同。海外的潮剧、潮乐也与时俱进，例如在泰国，潮剧乘红头船进入泰国迄今已有200年的历史，眼下就出现了有趣的"泰语潮剧"的现象。泰国人喜爱潮剧，但随着老一辈潮人观众的逝去，潮籍移民的第三四代，无论演员或观众均不谙潮语，所以潮剧的"泰化"乃是一种必然的趋势，演员练习时用泰语注音，表演时用泰语唱潮曲，这和"英语京剧"的出现情况有点类似，但夏威夷大学演出的"英语京剧"只不过昙花一现，泰国的"泰语潮剧"至今却已有20多年的历史，其生命力与受欢迎程度远非"英语京剧"所能比拟！即是说，潮剧在泰国，总能根据观众的变化与市场的需要适当调整表演形式。

新加坡也是潮剧勃兴的国家，其余娱儒乐社（以演潮剧为主的戏曲乐团）成立于1912年，历史已超百年；陶融儒乐社成立于1931年。其他潮剧社团的历史也都在二十年至几十年不等。有的剧团演职员有一百多人，甚至有专职的律师与理发师，这是国内戏曲界所闻所未闻的。

潮剧、潮乐在海外，其内容也包括内地的潮剧、潮乐团体在海外的演出。由于内地潮剧、潮乐团体的生存状态与演出形式均优于海外潮剧、潮乐团体，因此，每次潮剧、潮乐团体到海外演出，均大受称赏。如1960年中国潮剧团访问柬埔寨演出，不仅受到王室的热烈欢迎，简直是万人空巷，盛况空前。潮剧团访柬历时42天，演出33场，只有800人座位的金凤剧场，连坐带站每场平均观众达1450人。因此，可以说潮剧、潮乐很好地完成了它所担当的联络、沟通、传播的历史使命，在海外影响深远。

没有海外潮人经济圈强大实力的支撑，几乎不可能存在耗费人力物力与资金的海外潮剧、潮乐文化，而潮人经济在很大程度上又有赖于以潮剧、潮乐为代表的潮人文化的凝聚融合，相同的族群文化基因使潮商与潮剧潮乐、经济与文化就这样奇妙地互相依存，互相促进，构成了本书所说的世界文明的一种景观。

《潮剧潮乐在海外的流播与影响》一书，既直接勾勒海外潮剧、潮乐发生发展的轨迹，又横向叙述各有关国家与地区潮剧、潮乐的兴衰消长，还有内地剧团与海外的交流。全书理论视野开阔，将潮剧、潮乐置于世界文化与文明的框架之下，宏观叙事与生

动细节相结合,不仅具学术性,也有可读性,这是值得称道的。

是为序。

(原载《潮剧潮乐在海外的流播与影响》,中国戏剧出版社 2010 年版)

序胡健生《中国古典戏剧叙事技巧研究——以西方古典戏剧为参照》

本专著是胡健生君在博士学位论文基础上修改润色而成的。健生君于2002年到广州中山大学攻读中国戏曲史专业博士学位。对我来说，招他这样一位正教授读博，属破题儿第一遭，因此无论备课、授课、辅导，都加倍认真，战战兢兢，生怕我那点浅薄的学养露出马脚。好在我在中国古典戏曲方面多少还有些话语权，三年下来勉强对付过去。健生君入学时发生过一件有趣而吊诡的事：来自曲阜师范大学的一位女学生见到她读博的同学竟然是教过她的胡健生老师，顿时傻了眼惊叫起来："怎么回事？世界这么小，胡老师怎么变成我的同学了，以后可怎么学呀？！"说得我和健生君都大笑起来。事有代谢，岁月不居，这位女学生现在也成了一位颇有成绩的教授。此是后话。

本专著是研究戏曲叙事学的。对这个问题，王国维经典式的论述早已为人所熟知："戏曲者，有歌有舞以演一事。……后代之戏剧（指元杂剧——笔者注），必合言语、动作、歌唱，以演一故事，而后戏剧之意义始全。"（《宋元戏曲史》）可见对于戏曲来说，"演故事"乃是第一义，以歌舞来表演故事，这是戏曲本体论的精髓所在。

戏曲如何"演故事"？亦即如何"叙事"？在王国维之前，对此问题未能深入辨识，"曲本位"涵盖一切，重曲辞音律，轻叙事表演，探究的多是音律谱式、填词品曲的问题；从王国维开始关注戏曲如何"演故事"，但又未能摆脱戏剧乃"代言体"的传统学术框架。王国维在论述元杂剧较前代戏曲进步是："变为代言体。"（《宋元戏曲史》）

戏曲属戏剧一大门类，当然是一种"代言体"的表演艺术。但是，近二三十年来经过许多学者——诸如孟昭毅、郭英德、廖奔、刘彦君、周宁、陈建森、董上德、谭帆、郑传寅、林克欢、李日星、徐大军、陈维昭等，从剧场语境、演述形态、叙事源流、叙述主体、叙事模式诸方面进行深入探究，发现戏曲并非纯粹的"代言体"艺术，它还夹带不少"叙事体"成分。戏曲的叙事艺术充满特色且别有洞天。健生君的研究发现，元杂剧常常将情节事件的知情者、旁观者、见证人设置为主唱者，在162种传世元杂剧中，有75种出现非剧情主人公的正旦或正末演唱，几乎占全部元杂剧作品的46.3%，即是说，在元杂剧传统的"旦本""末本"演唱体制中，有将近一半的本子变换主唱人，这不但突破传统的演唱模式，而且随着叙事主体和叙事视角的切换变更，剧情更加摇曳多姿，收到层层推进、环环相扣的多方位观照的艺术效果。

健生君原来的学术专长是外国古典戏剧，经过三年坐冷板凳，沉潜把玩，研读了数以百计的元杂剧与明清传奇作品，以一种打通勾连中西古典戏剧的学术情怀，深入揣摩

两者的叙事艺术，既宏观把握又微观解读，终于学有所得，撰写出这一具有创新意味的专著。在当今学界，熟悉中国古典戏剧者不乏其人，而对西方古典戏剧研究有素者也不乏其人，但对这两个学术领域均有所造诣者，能融会贯通者恐怕少之又少，健生君带着这方面的治学优势，经过一番探源溯流，比对参照，左右逢源，故有所发覆，这可说是本书最大的特色。

该专著以中国古典戏剧叙事技巧作为重点研究对象，而处处以西方古典戏剧，即古希腊戏剧、莎士比亚戏剧和古典主义戏剧为参照来进行比较研究。例如，在谈到戏曲叙事学受民间说唱的巨大影响时，指出古希腊戏剧的叙事源头即为说唱文学形式的荷马史诗，两者近似。在将元杂剧"一人主唱"演唱体制与古希腊戏剧的"一队（歌队）主唱"体制比较时，指出古希腊戏剧用叙述体的合唱与代言体的对话交叉互进推进剧情，叙述体合唱占有"喧宾夺主"的地位；而元杂剧的主唱者虽固定为正末或正旦，但此正末或正旦有时却不一定是剧情主角，也不时出现"喧宾夺主"的现象，这说明中西古典戏剧同中有异，异中有同。

由于中西古典戏剧在各自的历史发展长河中，环境不同，形式迥异，差别十分明显，好比两股巨流，各自奔腾，两者直到伏尔泰时代才有所交汇。本专著对它们异同的剖析，绝非简单对比，泛泛而论。如在谈到戏曲的叙事时空时，人们立即就会想到中国戏曲，想到戏曲灵活的时空处理与西方戏剧"三一律"的严格限制。再如"自报家门"，一向被认定为戏曲独特的开场"叙事"方式，而在古希腊三大悲剧家的欧里庇得斯剧作中也被大量使用，只是古希腊戏剧的"自报家门"未能形成程式化而已。

叙事学作为一门独立学科问世以来，在基本理论框架与批评方法上已日臻成熟。叙述学者把叙事学研究归纳为三个方面：叙事结构研究、叙事话语研究与叙事技巧研究。这三个方面以后者最为薄弱，由于其驳杂细微而常为人所忽视，健生君正有意在这方面发力。他运用戏剧美学思维与叙事学原理，高屋建瓴，选择"停叙""戏中戏""幕后戏""预叙"与"延叙""发现"与"突转""巧合"与"误会"等中西古典戏剧"共通性"的叙事技巧，以小见大，别出机杼，尽可能拓展学术空间。如专著选择差不多同时代的王衡与莎士比亚，比较明代王衡《真傀儡》杂剧与莎翁杰作《哈姆莱特》运用"戏中戏"技巧后指出：《哈姆莱特》的"戏中戏"对哈姆莱特决定复仇起了关键作用，借助这场"戏中戏"，戏剧冲突得以最终解决，悲剧发展走向高潮。而《真傀儡》的"戏中戏"处于全剧情节结构的中心，深刻揭示了"官场即戏场"之题旨，构思精巧，内涵深邃。相比之下，《真傀儡》更富喜剧色彩。该专著对这些叙事技巧的研究，置身于中西戏剧比较的视点之下，既探其功用，指证源流，又辨其异同，烛照幽微，道出中西古典戏剧叙事技巧精妙的堂奥所在。专著为构建中国戏曲叙事学添砖加瓦，提供实证与理论支点，填补了中西古典戏剧叙事研究的一些空白。

健生君治学勤谨，所学广博。博士毕业后一直在广东商学院（现为广东财经大学）任教，担任"中国戏剧史""戏剧鉴赏""外国文学史""外国文学经典导读""比较文

学——中西戏剧比较专题"诸课程的教学，教学之余，学术创获甚丰。梁启超说："做学问原不必太求猛进，像装罐头样子，塞得太多太急，不见得便会受益。"健生君此次将博士论文修改润色，新增内容，补其缺罅，矻矻兀兀，终有所成。趁专著付梓之际，忝叙数言，各有策勉，以表挚诚。

 此为序。

（原载《中国古典戏剧叙事技巧研究——以西方古典戏剧为参照》，台湾花木兰文化出版社2015年版）

序《陈云升剧作选》

陈云升君出生于广东省雷州半岛既僻又穷的村落,自小干惯农活,至今保留着少年时光美好记忆的是,他看了不少乡间草台班子演的雷剧,这种极其简陋土气的原生态戏曲,构建了陈云升君少年时代"无限想象、写意美好的艺术世界"。

后来,陈云升君进入中山大学与广东省文联联合主办的"粤剧编剧研究生班",这个班是在已故粤剧大师红线女的再三呼吁下,2004年得到广东省委批示办成的。该班修读了中山大学中文系的现当代文学研究生课程,聘请了众多一流戏剧家来为该班授课或开讲座,并聘请粤剧名家萧柱荣、导演余汉东为班主任。该班开设了十门研究生课程,十门粤剧编剧课程,名家讲座56场,现场观摩戏曲演出64场,总修学时1780课时。可以毫不夸张地说,这样一个名家授课如此之多、所学课时及实践观摩如此之多的研究生班,在国内怕是十分罕见的,我敢说这样的班,肯定强于"一带一人"或"一带多人"的研究生教习体制。粤剧研究生班不少学生,经过几年磨砺历练,现已成为广东戏曲编剧的青年骨干(如该班学员李新华,其撰写的《康梁》现正在全国巡回演出),陈云升君就是这个班的佼佼者。他如饥似渴学习各种编剧知识,练写剧本,习作改了一遍又一遍,有的甚至改了八九遍,这样专心致志、笃学敏求的态度,给教师们留下了深刻的印象。

但吊诡的是,由于没有参加研究生统一入学考试,教育部门不认可该班学员的学历。虽然没有研究生文凭,但三年编剧班的学习,激发了陈云升君对戏曲的热情,少年时草台班子原生态的演出,不时在他脑海中叠印翻腾,他决心做一名戏曲编剧,为此,他考上了中国戏曲学院戏文系的"正印"研究生,毕业后又留系任教。在北京这个戏曲大腕荟萃之地,各地名剧先后晋京演出之时,陈云升君得天独厚,在不断学习观摩中,成功把自己打造成一位"初见成效"的剧作家。

编剧这碗饭是不好吃的。编剧不但要会写文章,代人"立言",还要会写唱词,熟悉剧种唱腔,需要的知识面广,需要"文才""专才""通才"的综合开发利用。曾经有剧院领导希望我能在中山大学中文系物色一二毕业生来搞潮剧编剧,但几年下来,不是找不到这样的人,就是找到了对方不愿意。陈云升君不但愿学编剧,且整个身心投入,乐此不疲,激情满满,既写剧本,写剧评,又学写旧体诗词,他在夯实地基,一砖一瓦准备建造自己的剧作大厦。《陈云升剧作选》就是他奉献给读者的一本处女作。

试举《剧作选》中一二剧作来说。

《梦唐》写大诗人李白的盛唐梦,近似浪漫的诗剧。剧作自出机杼,不循故常,写

李白醉译番文，谏请玄宗提防安禄山的"不臣之心"，但李白一片赤子之心并不受用，他"有心直挂云帆济沧海"，却被玄宗看作是"放空炮"，备受冷落的李白，只得在贵妃和舞姬月奴那里寻找情感的慰藉。最后，玄宗以李白"勾引朕的女人"为由，提剑刺向李白，月奴转身迎剑倒下，她化为月魂，陪伴李白……显而易见，如果从史实角度来考虑，剧中情节纯属子虚乌有。李白虽写过《清平调》三首，但未见过贵妃本人，更未与她言谈相拥；安禄山攻陷长安，也未羁押过唐玄宗与杨国忠；玄宗也从未剑刺李白……这些都是虚构的。但是，李白的整体形象是真实的。剧作构思的主脑，以李白的性格逻辑为依归，而不是以实际发生的史实为经纬，这是理解《梦唐》的切入点，也是《梦唐》最有特色的地方。李白一生空有报国宏愿，当接到御召的时候，欣喜若狂，"仰天大笑出门去，我辈岂是蓬蒿人！"但是，现实把他的盛唐梦击得粉碎，正如《梦唐》中李白所唱的："我欲为之乾坤计，狂澜既倒挽回难。无言谁解盛唐梦，壮怀激烈徒悲伤。"《梦唐》中的李白，是从大诗人李白的生平中，从李太白的诗中淘洗、提炼、升华出来的，更具艺术的真实性。李白的爱酒、爱月、爱诗、爱美人，在剧中有真切的呈现与表述。无论是真实的史实人物唐玄宗、杨贵妃，还是虚拟的舞姬月奴、月魂，全都为剧所用，为塑造李白的艺术形象所用。戏剧史上这样的例子并不少，田汉的话剧《关汉卿》就是成功的实证。如果只是根据《录鬼簿》等极其有限的生平史实记载，无论如何是写不出关汉卿这个人物来的。田汉乃斫轮老手，他活用史料，根据关汉卿作品中体现的作家性格逻辑，塑造出一个血肉饱满的"真实"的戏剧家关汉卿的艺术形象，令人叹为观止。

《范进中举》是一出讽刺喜剧，要把古典杰作《儒林外史》中的人物范进、胡屠户等——"立"于戏曲舞台之上，并非易事。鲁迅说《儒林外史》的特色是"婉而多讽"，用戏曲写"范进中举"，这个"婉"字实在不好拿捏。范进是个八股科举迷，一辈子只干考科举这件事，考到家穷屋破，差点饿死，抱着家中仅有的一只老母鸡到集市上去卖，又遭到泼皮张二狗欺辱，最后鸡死人也差点死去。这是一个被侮辱、被损害的可悲可怜人物。但范进中举后，眼前一切全变了样："白花花银子三千两，绫罗绸缎一箱箱。金银珠宝翡翠玛瑙全到位，还有两千平方米的园林房！"剧作淋漓尽致暴露了科举制度下的人情世相。从范进中举前后命运的鲜明对比中，写出范进、胡屠户，还有那个未出场的张老爷各式人等的可怜、可悲、可笑、可恨。尤其是设计了范进抱鸡、卖鸡、鸡走、追鸡、鸡死等一系列人与鸡纠葛追逐的戏剧场面，使剧作的喜剧性发挥到极致。场上所有人物，在范进中举前后判若两人，前倨而后恭，这就把喜剧的不和谐性和盘托出，把在科举制度戕害下人性的扭曲、世相的滑稽、心灵的猥琐、社会的异化等，揭露得入木三分。陈云升的《范进中举》基本上保留了原著的精华，而在构建戏剧场面上则有出新，用笑声荡涤污泥浊水，去软化被物化和硬化了的观众心灵。《范进中举》现已由福建省泉州市高甲戏剧团演出，并参加省艺术节，据说舞台效果相当不错。

当然，《陈云升剧作选》难免有稚嫩之处，但对于一位初出茅庐的剧作者来说，几

年之间能够写出《梦唐》《范进中举》这样优秀的剧作是不容易的,他的成绩令人欢忭。诗人说:"我寄希望于你的手上,寄千里于你的足下。"在《陈云升剧作选》付梓之际,爰忝勖勉之辞,不知云升君以为然否?

(原载《陈云升剧作选》,中国戏剧出版社2016年版)

序李亦彤主编《编织岁月》

　　苏轼晚年落难被贬海南的时候，他的弟弟，同为"唐宋八大家"之一的苏辙到海南看望兄长，苏辙惊异地发现，其兄"日食薯芋，不见老人衰疲之气"。是的，有的人老了，并不老气横秋、老态龙钟，而是像苏轼那样，老有所为、老而弥坚、老当益壮。感谢广东省艺术研究所李亦彤等几位编辑记者，她们访谈了部分广东戏曲的老编剧家，结集为《编织岁月》一书，从中可见这些老编剧家坎坷跌宕的人生际遇，他们对艺术孜孜不倦的追求，他们对广东戏曲现状的月旦思考，作为镜鉴，对后来者应是大有裨益的。

　　虽说剧本乃一剧之本，编剧处于前期创作之肯綮要津，但编剧一职，入门门槛不低，待遇却不高，名气也不响。人们但知粤剧之马师曾、红线女、罗家宝，潮剧之姚璇秋、洪妙、方展荣，汉剧之黄桂珠、黄粦传、梁素珍。至于他们演出的剧本何人撰写，却并不了解，或许也不必了解。编剧属于默默耕耘者，演出时或参与打幻灯，或孤坐剧场一隅，看台上风起云涌，"你方唱罢我登场"；看观众时而爆笑，时而静默，他的苦乐甘甜，如鱼于水，冷暖自知。

　　《编织岁月》一书被访谈者，有粤剧的林榆、秦中英、李悦强、潘邦榛，潮剧的吴南生、李英群、沈湘渠，汉剧的丘丹青，山歌剧的罗锐曾，雷剧的卢凌日，花朝戏的王日青以及不归属于哪个剧种的陈中秋。这十二位编剧耆宿，个个是斫轮老手，他们在编剧领域用力之勤，耕耘之深，成果之卓荦，令人啧啧称羡。他们属于"70 后""80 后""90 后"，甚至接近百岁。俗话说："不听老人言，吃亏在眼前。"前事不忘，后事之师。他们的一言一行，值得倾听，值得铭记。

　　吴南生的名字是响当当的。一般人只知道吴南生当过省委书记，属领导干部，却不知吴南生也是一位潮剧编剧，他参与策划、撰写、整理、改编、修润的潮剧剧本有 50 本以上。不过，吴南生对潮剧的贡献并不局限于撰写剧本，他是潮剧发展的功臣，是潮剧"金色十年"（1956—1966 年）的强力推手。他筹建广东潮剧团，组建广东潮剧院，不仅请来了名导演卢吟词，且把洪妙、郭石梅、蔡锦坤等名角以及姚璇秋等青年演员吸收进省团，招来了西南联大毕业生郑一标，吸收了大学生林淳钧、李国平，特别是请来了优秀的管理干部、潮剧的行家里手林澜为首任团长、院长，一时英才荟聚，谱写了潮剧最为辉煌的篇章。为了潮剧成功赴京、沪、港及东南亚演出，吴南生多方关照扶持，事无巨细躬身过问。他是潮剧团使用幻灯字幕的首倡者，曾亲自查看幻灯字幕，校正错讹。

访谈中，吴老说到近期还有人问他喜不喜欢潮剧，他听后只好苦笑，这正应了他撰写潮剧本子时用的笔名"何苦"，这位对潮剧有大贡献，常常亲力亲为的人，还是有人不了解，真是何苦来！不过，他对潮剧所做的一切，已经成了老一辈潮剧人和观众心中高高耸立的丰碑，他付出的心血沾溉后世，功德无量。

林榆是粤剧界的老行尊、老领导，今年已97岁，是第二届广东文艺终身成就奖获得者。他参加过东江纵队，新中国成立后作为军管会代表接管广州文艺单位。林榆不改初衷，热爱粤剧，他导演了马师曾、红线女主演的粤剧经典《关汉卿》，编撰粤剧名剧《伦文叙传奇》《花蕊夫人》等。

将一辈子精力献给粤剧事业的林榆，谈到当前粤剧的生存状态时有些失落，他说：

"唉，这个行业现在整个都很艰难，市场也不好，观众越来越少。几年前，有一次我去看戏，旁边坐了一位文化官员，他一直低头玩手机，一眼都没看戏，我当时心都凉了。"（引文见《编织岁月》一书。下同）

百岁老人的坦言，令人扼腕，发人深省。

秦中英是著名的粤剧编剧，其所编粤剧在舞台上演出的已超过250部，代表作是《昭君公主》《朱弁还朝》《刁蛮公主憨驸马》等。秦中英可说是红线女的专任编剧，红线女演出的戏，本子大多是他写的；自1986年至1996年十年间，香港上演的新编粤剧的本子，都出自秦中英之手。还有，20世纪80年代至今，内地粤剧名角几乎都演过他写的戏。可以说秦中英是粤剧界的"关汉卿"，风头一时无两。

秦中英个性直率。他这一纯真率真较真的个性也充分体现在他的艺术创作上。在艰苦时期，他排除万难，利用晚上时间阅读文史典籍，耳目所经，勤加载录，夯实自身的文化底蕴。1978年他的创作热情喷薄而出，有时几乎是一个星期就写成一台大戏。《南国菩提》《花笺记》《司徒美堂》等就是秦中英2015年去世前约90岁高龄时写的。

一辈子在粤剧圈摸爬滚打的秦中英老师，曾将现在和新中国成立前的粤剧戏班作对比，说：

> 我知道政府是大力扶持戏曲的，不然也不会投几百万排一个戏，但问题是排出来没人看啊。因为一个戏不行，是没有人"肉痛"的。如果在旧时，你是班主，花那么多钱投资一个戏，但没观众看，那你就惨了，倾家荡产都有可能，所以很紧张，现在是没人紧张的，钱是政府的，不花白不花。

秦中英老人发自肺腑的真情表白，他对粤剧那一颗热乎乎的心，真是隔纸可辨呀！

《编织岁月》中被访谈的李英群、潘邦榛和罗锐曾是我的老同学。李是我高中的同学，潘和罗是大学的同学。李、潘两人在求学阶段就已崭露头角。李英群读高中时常在报刊上发表快板诗，后来成为潮剧的专职编剧。他的名作如《两县令》《莫愁女》等，接地气，构思奇巧，人物鲜活，特别是戏曲语言的运用，生动而恰到好处。他可以说是

个优秀的段子手,土谈俗语韵语,张口就来,令人绝倒。李英群是潮州市的文化名人,电视台的嘉宾常客,又是报刊的专栏作家。他博古通今,学识丰富,除潮剧外,什么三教九流、三乡六里、三碗四碟,信口说来,信笔写来,引人入胜。他退休后已出版了五六本散文集,其"文粉"比他的"剧粉"人数还要多得多。

潘邦榛读大学时已常在报刊上发表粤曲作品,令我这个高班同学羡慕不已。潘是一位勤奋多产的作家,矻矻多年,终成大器。他撰写大小粤剧作品70多部,粤曲500多首,代表作有《一代情僧》《百花公主》《魂牵珠玑巷》(均为合作)等。50多年来,为粤剧粤曲笔耕不辍,乐此不疲。谈到粤剧的未来,潘邦榛表达了与林榆老人不同的见解:

> 我以为要以平常心看粤剧的未来走向,用实干精神促粤剧发展。……我觉得粤剧的未来是光明的,不用太悲观。

"用实干精神促粤剧发展"这句话,其实说的就是潘邦榛自己,他就是这样一位粤剧的实干家。

罗锐曾是山歌剧创作的好手,由于长期生活在农村基层,他的剧作接地气,擅长刻画女性人物。他创作的山歌剧《漂流的新娘花》《几度明月》《虹桥风流案》,因为"写了人性,有很浓的人情味",被誉为"客家妇女三部曲"。他写的《桃花雨》,还获得文化部颁发的"文华奖"。山歌剧是新兴剧种,"六十年代的时候,有几十个山歌剧团,……但是现在能演大戏的就是两个""其他的八十年代以后逐渐就没有了"。眼看山歌剧团数量日渐减少,一辈子殚心守望山歌剧的罗锐曾,心情难免有些沮丧。

沈湘渠在"理论上"可以说是我的学生,因为他读过中山大学中文系的函授班,不过,老沈现在是潮剧编剧的行家里手,潮剧艺术"非遗"传人,理论研究也做得很出色,早已超越了我这个老师。

老沈苦口婆心对访谈者强调传统继承的重要性与迫切性,不愧潮剧"非遗"传人本色。"前面有人演过的好戏,今天不一定就有人能够接过去演,但是不能没有,差一点也得传下去,传下去再说。"当前,关于继承与创新的问题有许多争论,笔者同意老沈的意见,不把传统好好继承下来,不把一些精彩的剧目先传承保留下来,就妄言创新,实际上传统与我们就会渐行渐远。

李悦强是著名粤剧《悦城龙母》《顺治与董鄂妃》的作者,丘丹青是著名汉剧《花灯案》《丘逢甲》的作者,卢凌日是雷剧《抓阄村长》的作者,王日青是《画眉皇后》的作者,他们写的剧作都名重一时,甚至轰动京华。创作过程的磨砺辛劳,非一二言语所能叙说。

编剧的话题,是艰辛的话题;编剧家的话题,更是艰辛沉重的话题。眼下编剧待遇低、无话语权、被边缘化,成为创作中的弱势群体,已是不争的事实,直接影响到戏曲

本身的发展。其实，道理人人都懂，没有好剧本，哪有好戏？演员再好，但"巧妇难为无米之炊"嘛！

编剧队伍的老化，是另一个令人揪心的问题。由于种种原因，眼下广东戏曲编剧队伍已是青黄不接，红线女生前就曾奔走呼号，力倡培养编剧人才。曾任省文化厅副厅长和省文联书记的陈中秋，本身就是一位著名的编剧家，曾写过粤剧《魂牵珠玑巷》（合作）、音乐剧《羊城故事》、西秦戏《留取丹心照汗青》等，作为圈内作家与领导，他也觉得"现在编剧怎么养？"是个问题。以前计划经济的时代，每个剧团都养了一些编剧，潮剧院、粤剧院都有。但是，我看了一个调查，本单位编剧的作品采用率是很低的，所以大家都很苦恼。如果说剧院不养编剧，那么编剧是维持不了生存的，因为编剧的稿费是很低的。

编剧需要培养，还必须下大力气、下大功夫、下大本钱来培养。前些年，在红线女的努力下，由中山大学中文系与广东文艺职业学院联合办了一个"粤剧编剧研究生班"，招考了约20名学员。由于领导重视，教师得力，特别是请国内顶级名家如郭启宏、王安葵、周育德、龚和德、薛若琳、徐棻、陈薪伊、胡芝风、刘彦君、罗怀臻、王蕴明等，以及省内的秦中英、莫汝城、赖伯疆、陈中秋、梅晓、梁郁南、黄心武、梁建忠、萧柱荣、何笃忠、余汉东等，都来授课或开讲座。四年时间研究生总修学时1780课时，名家讲座56场，现场观摩戏曲演出64场。可以毫不夸张地说，这样名家亲炙、学写结合的研究生班，怕是很罕见的。现在，这20名学员已成粤剧、潮剧、汉剧编剧的骨干，如学员陈文光写的《古城风雷》，在广东省艺术节上大放异彩，现正准备上京献演；学员李新华撰写的《康梁》，已在全国巡演；学员陈云升已出版《陈云升剧作选》，他改编的《范进中举》，已由福建高甲戏剧团演出……但总的来说，编剧人才还是太缺乏了，队伍的老化、弱化，已成为制约广东戏曲发展的瓶颈。

我不是编剧，没有写过剧本，要我为老编剧家们的访谈录写篇序文，实在是诚惶诚恐。集子中有我敬仰的前辈，又有我的老同学老朋友，读完书稿，获益良多，故不揣浅陋，为之嘤鸣，琐屑渎陈，尚希原宥。是为序。

（原载《编织岁月》，广东人民出版社2017年版）

序广东剧协编辑
《同窗有戏，梨园花开》

时间定格在 2007 年 5 月 17 日。这一天，粤剧艺术大师、一生奉献给粤剧事业的当代粤剧标志性人物红线女，在粤剧编剧研究生班毕业典礼上说："一定要维护粤剧编剧研究生班这个品牌！"

何为"粤剧编剧研究生班"？

原来，粤剧艺术的发展在新世纪开始时正遭遇"瓶颈"：编剧人才匮乏。老编剧家如秦中英、莫汝城、林榆等已经七八十岁了，年轻的多数也已经六十出头，为了继往开来发展粤剧事业，红线女奔走呼号，致信省委负责人。于是，由广东省文联、广东戏剧家协会、中山大学研究生院、广东文艺职业学院联合举办了粤剧编剧研究生班，从五六十个报名者中经过笔试面试筛选，最后录取了 25 名学员，聘请刚退休的粤剧编剧行家里手、深圳粤剧团副团长肖柱荣为该班班主任。

为什么红线女说"一定要维护粤剧编剧研究生班这个品牌"呢？"品牌"之事，从何谈起呢？

原来，粤剧编剧研究生班是一个非常特殊的班，它是粤剧首次出现这样高规格的编剧班，它的"品牌"意义在于：这是一个强化的研究生班，它突破了我国研究生培养体制的"导师制"，既非"一对一"培养，也非"1＋N"模式。它聘请了全国知名的戏剧家前来授课，看一看授课老师的名单，你就可以感到其中的份量：郭启宏、王安葵、罗怀臻、龚和德、王蕴明、曲润海、薛若琳、周育德、齐致翔、胡芝风、刘彦君、刘祯、徐棻、陈薪伊、周传家、杨雪英、邢益勋等，都亲自到班授课；广东粤剧界的编剧巨擘与戏曲艺术家秦中英、莫汝城、陈中秋、梅晓、赖伯疆、倪惠英、梁郁南、何笃忠、梁建忠、潘邦榛、吴惟庆、陈学希、张建渝、黄心武、赖汉衍、麦嘉、章耀明、华永建、余汉东、刘汉鼐、石浪、吴建邦、陆键东、陈锦荣、陈少梅、缪燕飞等，也亲自到班授课；为了完成研究生学业，中山大学中文系一批资深教授给学员讲授了"中国现代文学史""中国古代文学史""中国戏剧史"等课程，这些教授有：黄修己、吴定宇、张海鸥、康保成、罗斯宁、潘智彪、师飚、邓志远、陈希、张均、吴国钦等。这样，由全国顶级戏剧家、粤剧艺术专家和中山大学资深教授组成的三路名师队伍，三管齐下，亲炙亲育。在学员写出毕业作品的时候，班里成立了由肖柱荣、余汉东、梁郁南、何笃忠、黄心武、吴惟庆、吴国钦组成的指导小组，逐篇研讨批改。读者诸君，你

见过有如此多的名师授课指导的研究生班吗？我本人在中山大学中文系做了20年的硕士生和博士生导师，从未见过这样"豪华"的导师阵容。我敢肯定，全国就算有这样的研究生班，也属凤毛麟角，十分稀少的。学员们在如此众多专家艺术家的培育下，不是"程门立雪"，而是"众门立雪"，博采众长，这就是粤剧编剧研究生班的独特之处，它之所以能成为"品牌"的非常重要的原因。

其次，粤剧编剧研究生班按规定开设了十门研究生课程，并增加十门粤剧编剧课，名师讲座56场，观摩戏曲演出64场，总学时1780课时。无论从学习课程的门数，学习课时的节数或讲授内容来看，编剧班在三年脱产学习期间不但修完了研究生学制规定的课时学业，而且学习目的明确，就是冲着编剧来的，学以致用。为了克服学员对粤剧曲牌学习的畏难情绪，班里特别聘请这方面的老师坐堂授课，一个曲牌一个曲牌地学，一板一眼进行示范教学。就这样，既打好粤剧编剧的艺术基础，掌握编剧的知识技能，又强化文学史、戏剧史，尤其是诗词创作的知识技能，改善学员的知识结构。这是粤剧编剧研究生班之所以能形成"品牌"的另一重要原因。

经过三年集中、系统、强化学习，不少学员刻苦拼搏，克服困难，如有的学员一家三口分居三地，有的未曾就业，常存衣食之忧。但大家咬紧牙关，奋勇向前，终于交出令人满意的毕业作品。在广东省繁荣粤剧基金会首次征集剧本评奖活动中，该班选送的参评作品有三个得了二等奖（二等奖共五个，一等奖空缺），三个得了三等奖（三等奖共九个）。学员邓艳燕写的粤剧《蛾眉古难全》毕业时已由顺德粤剧团演出。毕业作品中，曾荣玲的《魏将乐羊》、李新华、邓艳燕的《海心岗》，林艺的《千古一相》等，获得一致好评。这是粤剧编剧研究生班之所以能成为"品牌"的内在因素。因此，2007年5月17日，红线女在编剧班毕业典礼上说："我觉得这个班的成绩真是好大，我希望我们在座的各位同学，你们学了几年，不要丢掉，几年学习不简单，应该继续努力，一定要突出粤剧编剧研究生班的独立形象，一定要维护粤剧编剧研究生班这个品牌！我看了你们几年的工作和拿出来的东西，我觉得不简单，但我觉得不理想。不理想的是还拿不出本子来面向观众，剧本是要见到观众才知道效果的。"

一生为粤剧艺术呕心沥血的红线女，语重心长，谆谆教诲，既鼓励，又鞭策，并寄予厚望。今天，由广东省戏剧家协会编辑、岭南美术出版社出版的《同窗有戏，梨园花开》，是学员们在2007年到2017年这十年间创作的部分作品的选辑。十年来，原来精心培育的幼苗已经长成树，虽还未成为参天大树，但长势喜人。如李新华的《康有为与梁启超》，自2014年首演以来，已在全国30个省50个城市巡回演出了120多场；陈云升的《剧作选》已由中国戏剧出版社出版，他改编的《范进中举》已由福建省高甲戏剧团演出多场；陈文光的《古城风雷》，获第十二届广东省艺术节优秀剧目一等奖及优秀编剧奖，该剧晋京演出广得好评，他本人已被评为一级编剧；李满、练行村的《红的归来》，参加第七届羊城国际粤剧节闭幕式、第十五届中国戏剧节演出；曾志灼的《梅花翘》由广州粤剧院演出，他写作勤奋，有多部作品上演；莫非的《白蛇传·

情》被评为2015年广东省精品工程剧目,曾小敏因演出该剧荣获梅花奖;苏隽的《秋色传奇》由佛山粤剧院演出;余楚杏的粤剧《鹅潭映月》,演出效果非常好;曾荣玲的《东坡与朝云》获惠州市"五个一工程"优秀奖;许镇焕十年来创作了《韩江纸影人》等近十个剧本,有多个剧本在潮剧院团上演过,他本人也已晋升为二级编剧(编剧班有少数潮剧、汉剧、雷剧学员);林艺是编剧班创作水平较高的学员,写了很多作品,被省总工会评为"广东省职工艺术家",还获得"雷州市拔尖人才"称号……我如果将编剧班二十几位学员的作品都在这里说,恐怕是这篇小序负担不了的。我只能说,毕业十年来学员们绝大多数奋战在广东戏曲编剧第一线,他们的成绩,无愧于粤剧编剧研究生班这一"品牌",这是可以告慰红线女老师的在天之灵的。红线女生前忧心的剧本"面向观众"的问题,在这十年间他们践行了,大部分学员毕业后孜孜矻矻,凿璞见玉,磨砺生光,品尝着创作的艰辛与喜悦。

编剧的话题,是一个沉重的话题。道理大家都懂,剧本乃一剧之本,没有好剧本,哪有好戏?哪有好演员?但现实的情况却是:编剧被弱化、边缘化,不少编剧位置被"压缩",被挤出剧团,剧团宁愿出钱买剧本,也不愿养编剧,编剧的话语权已越来越少,这是令人郁结的问题。放眼全国,当今最优秀的编剧家如郭启宏、魏明伦等,都是在剧团成长起来的。由于和剧团一起摸爬滚打,熟悉舞台艺术,这才一步步攀上编剧艺术的高峰。我们不能过于短视,过于实用,那样的话,树木是长不大的。

由于编剧不被重视,而编剧又是一个技术含量极高的职业,这就难怪许多年轻人望而生畏,不愿意吃这碗饭。因此,加强编剧队伍的建设,培养更多的剧本写手,已成为刻不容缓的事情。虽然我们已经有了粤剧编剧研究生班这个"品牌",但我们不能躺在"品牌"上面,我们要擦亮"品牌",再创新的"品牌",创作出无愧于时代的广东戏曲精品。

对粤剧编剧研究生班的学员来说,成绩只能说明过去,嚼之英,咀之华,殚心守望我们为之坚守的戏曲事业,时时悬鞭自警,在未来的几十年岁月中,一步一个脚印,登高自卑,行远自迩,再创辉煌。——这是我这个八旬老者发自内心的期望。是为序。

(原载《同窗有戏,梨园花开》,岭南美术出版社2017年版)

序谢纳新、邓海涛
《粤剧梅花奖演员访谈评论集》

名伶辈出是剧种兴旺发达的标志。余生也晚，未能亲睹20世纪三四十年代粤剧界"薛马廖桂白"群雄争胜的盛况，难免遗憾。但1957年我到广州中山大学读书后，有幸观看了马师曾、红线女、白驹荣、罗家宝、林小群、文觉非等的演出，马师曾《搜书院》中"你看见半边明月"的一段口白，马、红《关汉卿》中〔蝶双飞〕的曲子："将碧血，写忠烈，化厉鬼，除逆贼。这血儿呀化作黄河扬子浪千叠，长与英雄共魂魄。……"几十年后尚不能忘怀。白驹荣曾带团到中山大学演出，他运腔流畅跌宕，荡气回肠，给人留下深刻印象。原来他那时候双眼已失明，台风自然潇洒，可见其艺术已臻出神入化之境。不久，我加入由著名戏曲学者王起（季思）亲自指导的中山大学中文系学生戏曲评论组，接触粤剧的机会更多。有一次在东乐戏院看罗家宝、林小群的《柳毅传书》，观众如痴如醉，当唱到〔柳摇金〕曲"感君爱怜"时，不少观众竟小声跟着哼唱，令我感到粤剧艺术巨大的魅力。后来，我看名丑生文觉非的《三件宝》《拉郎配》，观众常常笑成一片。《三件宝》中那几句"一醇滚（沸），二醇熟，三醇口有福"，竟不胫而走，成为当时街坊民众的谈资。以上这些大师的表演，让我领略到粤剧的通俗性、群众性及其神奇的艺术张力。粤剧名伶众多，流派纷呈，光就唱腔而言，就有薛觉先的薛腔，马师曾的马腔，新马师曾的新马腔，何非凡的凡腔，红线女的红腔，罗家宝的虾腔，陈笑风的风腔，等等，不一而足。所以，粤剧的昨天是辉煌的，"想当年，金戈铁马，气吞万里如虎"。

今天的粤剧名伶，或许在声望方面没有前辈响，但他们承继前辈大佬倌们的衣钵传统，有所发扬，有所创新，同样谱写着当今粤剧的辉煌。

谢纳新、邓海涛两位方家为我们推出一本很特别的书，之所以特别，因为发前人未发之覆。这是一本《南国舞台上的红豆豆——粤剧梅花奖演员访谈评论集》，专门访问采写当今粤剧获得梅花奖的其中18位艺术家。梅花奖是中国剧协设立的表演艺术方面的最高奖项。毫无疑问，获这个奖的演员，都是各剧种的出类拔萃者。就广东来说，剧种历史比粤剧长得多的潮剧，只有三名演员获梅花奖，雷剧只有一名，广东汉剧有两名，粤剧竟有20多名，把省内的兄弟剧种远远抛在后面，可见当今粤剧兴旺繁荣的程度。

这本粤剧梅花奖获得者的《访谈评论集》，用真实朴素的文字，记录当今粤剧最著名最有成就的一批演员的人生旅程与艺术足音，他们的从艺经历、心路历程与体会感

言，足以为圈内圈外人之镜鉴。

冯刚毅是粤剧第一位获梅花奖的演员，其表演风格潇洒大气，唱做俱佳。我有一次在中山纪念堂看他的《风雪夜归人》，戏演完后，几百名观众聚集台前，久久不愿离去，都想近距离一睹冯刚毅的风采。能够一睹正处于盛年（而不是老年！）的艺术家的表演，确实是莫大的眼福。冯刚毅终于以《风雪夜归人》中出色的艺术创造为粤剧争来第一个梅花奖，当时我也抑制不住内心的激动为他写了一篇评赏文章。后来，他演现代戏《驼哥的旗》，以驼背卑陋的外部形象与诙谐风趣的演绎，说明这是一位戏路宽广，对角色拿捏到位，既能"入乎其内"，又能"出乎其外"的艺术家，冯刚毅终于创造出粤剧舞台上难得一见的既卑微又崇高的驼哥的艺术形象，成为粤剧史上少见的"二度梅"获得者。

丁凡曾任广东粤剧院院长，其艺术造诣自不待言。有一位90岁的美国古老太，一听丁凡的唱声就精神爽利，病顿时好了很多。丁凡创造了"戏可疗疾"的神话！但丁凡是一个平凡的人，从名字也可看出，这是一个追求简单庸常的人。《访谈评论集》并不回避他人生旅途中一些不为人知的尴尬事，丁凡高中毕业才进入德庆县粤剧团当学员，年龄大练功时的困难自不必说。一年后因技艺还未达标竟转不了正。这个面子一般人是丢不起的。"知耻近乎勇"，自此，一身汗一身水，丁凡刻苦磨炼自己，终于学有所成，艺有所就。《访谈评论集》用各种生动的细节，为读者记述了这些粤剧明星背后真实感人的各种故事。

成功是汗水浇灌出来的，荣誉是奋斗的座右铭。据《访谈评论集》记载，姚志强、崔玉梅、麦玉清，都是十三四岁才进入粤剧学校或粤剧团当学员的，不难想见压腿练功这些基本功训练要流出多少汗水。曾慧当学员时，师傅规定学员不论男女，每次翻筋斗一定要翻够21个，女学员曾慧却几乎每次都超额完成！吴国华演猴王戏。化妆时头戴金箍，头部皮肤竟被勒出水泡。为了不影响造型，吴国华忍痛用针刺穿水泡后再带头箍。练功或演出中这些苦痛磨砺，一般观众是不易想到的。正是："不是一番寒彻骨，哪得梅花扑鼻香。"香港《商报》曾以《体操运动员转演文武生》为题，大赞吴国华的演技。"猴王"六小龄童看了吴国华的《猴王借扇》之后，十分赞赏并写信祝贺。梁耀安为了演出需要，曾一度在《苗岭风雷》中串演九个角色，从小生、小武、老生一直扮到丑生，从正面人物演到反面人物。有时还要顶角救场，行内谓之"吞生蛇"，对演员来说是很"恐怖"的事儿。有一次"春班"演出《钟无艳战齐宣王》，孰料扮齐宣王的演员临时生病上不了场，"救场如救火"，梁耀安二话没说顶上。由于平时专心睇戏记曲，他从文武生跨入丑生行当，倒也把齐宣王演得惟妙惟肖，十分难得。梁淑卿为了演好《铁面青天》中包公嫂娘一角，原来花旦应工的她变身老旦，她上网搜索有关资料，还在家用晾衣服的叉子当拐杖来回演练，找准感觉。红线女看了梁淑卿演出之后，赞她"一人千面，一曲千腔"。可见，梅花奖的"梅花"，是用艰辛的汗水浇出来的。

《访谈评论集》还传递了折梅者的艺术经验与从艺感悟。欧凯明是当今粤剧舞台上最负盛名的表演艺术家，他谆谆告诫后来者：年轻时拼的是技术，中年拼的是文化底蕴，一定要加强自身的修养，才能担当重任。来自广西一个小村落的欧凯明，时时刻刻以红线女老师为圭臬。红线女说："我的性命，属于我的艺术。"对家乡的眷恋，对亲人、老师、同学、朋友、观众的一片深情，还有那北海的滩涂，合浦师范的东坡亭，广西艺术学校的练功场，以及师傅的藤条……这一切令欧凯明无法忘怀，铸就了他当下如日中天的粤剧表演艺术。

今天，由倪惠英、黎骏声主演的《花月影》，丁凡主演的《伦文叙传奇》，李淑勤主演的《小周后》，欧凯明、崔玉梅主演的《刑场上的婚礼》……已经演出一二百场，甚至三四百场。这些业绩，与前辈粤剧艺术家比起来也毫无愧色。由这班梅花奖获得者，以及近期第28届折梅者、现今年轻一代的粤剧领军人物曾小敏等担纲撑起的粤剧艺术，正以崭新面貌创造着新的辉煌。

艺术是什么？照我看，艺术就是用高尚的情操与精神去软化被物质硬化了的心灵。对于粤剧艺术家来说，就是用粤剧愉悦大众、教化大众，提升大众的精神境界与素质品位。倪惠英说："粤剧是我的终身事业。""二度梅"获得者欧凯明说："戏比天大。"有这样一批以粤剧为性命、为粤剧打拼终身的艺术家，粤剧是大有希望的，粤剧一定能够续写辉煌。

宋人杜耒在《寒夜》诗云："寒夜客来茶当酒，竹炉汤沸火初红。寻常一样窗前月，才有梅花便不同。"借用诗句的意思，一个演员得了梅花奖之后，有什么不同呢？我以为光环有了，台阶上了，使命感更强了，应该利用自身的优势，辐射出艺术的力量，带领更多的人前行、攀高、冲顶，把粤剧艺术推向一个新的境界。

这本《访谈评论集》的作者之一谢纳新，是我一位已故朋友谢成功的女儿。谢成功是20世纪六十年代上海戏剧学院戏文系首届毕业生，在广东戏剧界劳作多年，曾主编《戏剧艺术资料》《南粤剧作》《广东艺术》等刊物。现在女承父志，推出这本《访谈评论集》，记叙粤剧明星的人生轨迹与从艺经历，为繁荣粤剧事业摇旗呐喊，其心至诚，其志可嘉。

是为序。

（原载《粤剧梅花奖演员访谈评论集》，中国戏剧出版社2024年版）

序蔡曙鹏《实叻埠十部戏：潮剧剧本集》

新加坡是潮剧在海外发展最重要的国家之一。

历史告诉我们：新加坡的潮剧有约两百年的历史。潮剧随着潮州人海外移民的足迹踏上新加坡的土地，成为这个国家民众喜爱的戏曲剧种之一。

历史告诉我们：新加坡的潮剧演出社团有悠久的历史传统。余娱儒乐社成立于1912年，历史已超百年；六一儒乐社成立于1929年，陶融儒乐社成立于1932年，至今都还活跃在新加坡的舞台上。这些社团的历史，比中国大陆的潮剧社团要长得多。

历史告诉我们：世界级戏剧大师卓别林于1937年在新加坡看潮剧《杨家将》之后，高兴地说："潮剧真好看！"

历史告诉我们：潮剧的一代宗师、集编导作曲于一身的著名教戏先生林如烈，一生编导潮剧数以百计，培养潮剧人才无数。他于1945年日本投降后长期居住新加坡，对新加坡的潮剧发展有过重要影响。1980年广东潮剧院到新加坡演出，林如烈亲切会见演员，并与新星姚璇秋合影留念，隔年林如烈逝世。

历史告诉我们：成立于1963年，历史已超半个世纪的新加坡南华儒乐社于2019年底到广州演出根据新派武侠小说改编的潮剧《情断昆吾剑》，演员克服了不会讲潮汕话的种种困难，为观众献上一台实实在在而又别开生面的潮剧。演出后，新加坡戏曲学院创院院长蔡曙鹏博士主持研讨会，潮剧标志性人物姚璇秋观看了演出并参加研讨会，中山大学非遗中心的教授与笔者也应邀看演出并参加研讨。

本文的主人公蔡曙鹏先生是一位新加坡的潮剧文化使者、新加坡戏曲文化的领头人与活动家，多次带领新加坡潮剧班社或戏曲团体来中国，或演出，或观摩，或研讨，切磋技艺，交流心得，是一位为中新文化交流穿梭奔走的新加坡文化人。不仅如此，蔡曙鹏还是一位潮剧编剧家，呈现在读者诸君面前的这一本《蔡曙鹏潮剧剧本集》，就是蔡先生从数十种潮剧作品中精选出来的。

蔡曙鹏先生这十个潮剧本子，题材多种多样，有改编自名家名作的《邯郸记》《画皮》《聂小倩》，有童话剧《老鼠嫁女》《哪吒闹东海》，有民间故事剧《红山的故事》《绣鞋奇缘》《宝弓奇缘》，还有取材于新加坡现实题材的《烈火真情》《新民的故事》。

这十个潮剧本子的特色，不在于其中的"潮味"有多浓郁，编剧的技巧有多奇妙，运用的艺术手法有多高超，虽然这些也都可圈可点。我们看到，这十个本子有一个共同点：跨地域文化的特色非常鲜明，它们融合了多元的文化底色，涵盖了潮剧文化、中国戏曲文化、新加坡的多种族文化、东南亚文化，甚至欧美与日韩文化。如《宝弓奇缘》

一剧，其母本就是印度史诗《罗摩衍那》。蔡曙鹏是出生于印尼的潮州人，印度两大史诗《罗摩衍那》与《摩诃婆罗多》中的许多故事，成为少年蔡曙鹏向往的精神家园。他说："把我熟悉的《罗摩衍那》中的故事改编成潮剧，是我少年时的一个梦想。"成年后梦想成真，他把其中的故事改编成潮剧《宝弓奇缘》（初名《放山劫》）。改编时首先考虑的是选取《罗摩衍那》故事中最富有戏剧性而又最适合潮剧表演的情节，在考虑用生旦净丑的表演行当来设置人物，用"弓"这一道具贯串情节，而这正是中国戏曲结构戏剧情节常用的手法。剧本由陶融儒乐社搬演，在德国斯图加特国际戏剧节上首演，获得巨大成功。歌德学院院长 Horst Pastoor 博士一言中的，说："这部跨文化创作敢为人先，在多元民族的新加坡很有意义与价值。"赴德归来后，《宝弓奇缘》在新加坡本地以及印尼、泰国、马来西亚演出，还被移植为歌仔戏、黄梅戏、婺剧、粤剧、京剧等戏曲剧种。2016 年，蔡曙鹏先生应邀亲赴河南京剧院导演《宝弓奇缘》。京剧版《宝弓奇缘》于 2017 年越南文化体育旅游部与越南舞台艺术协会联合举办的第三届国际实验戏剧节上，获得了五个金奖与两个银奖，成为获奖最多的剧目。蔡曙鹏先生长期从事华英语话剧、东西方舞蹈、华族戏曲多剧种编导演的教学与创作实践，对国际学界、剧坛的"跨文化戏剧""交织文化表演"的学理了然于心。在"全球化"的语境下，蔡曙鹏别具国际文化视野，他能够将不同文化传统、不同文化色块与文化形态进行交织整合与重构，为二度创作与移植提供范本。这种"跨文化戏剧""交织文化表演"使蔡曙鹏先生能轻而易举地融合各种异质文化，使他的潮剧本子能够便捷地移植为其他剧种。

《绣鞋奇缘》写于 2000 年，其母本是尽人皆知的西洋童话故事《灰姑娘》，西方有众多不同版本的《灰姑娘》。潮剧《绣鞋奇缘》独出机杼，依据潮剧的表演体系与特色，省略了过去各种版本中王子持绣鞋上门寻佳丽，继母与二姐妹争穿舞鞋的冗长情节，通过这三人的愧疚转变，剧情的发展改为三人帮慧娘寻鞋配对，最后促成慧娘与千岁的美满姻缘。这几个由小旦或彩旦扮演的人物，使全剧充满喜剧气氛，爆笑阵阵，特别是继母带美娘、丽娘前往宫廷大展才艺的场景，或妖娆冶艳，或滑稽邀宠，自由灵活，为改编移植打下了良好基础。《绣鞋奇缘》既包孕《灰姑娘》故事的母本元素，又是切实可赏的华族戏曲，货真价实的潮剧。

有趣的是，2019 年蔡曙鹏先生应越南丽玉剧团之邀，又将《绣鞋奇缘》作跨文化的移植改编，成为越南版的《灰姑娘》，并将剧名改为蕴含越南风格的《碎米与米糠》。蔡曙鹏应邀导演这部越南语儿童歌舞剧《碎米与米糠》，大获成功，连演 71 场，场场爆满，之后又到不丹和孟加拉国演出，也备受欢迎与赞赏。

蔡曙鹏先生这本潮剧集子的另一特色，是大部分剧作乃是"校园戏曲"。蔡曙鹏早就自觉确立了为中小学生写戏的创作目的，他选择有趣味又有教育意义的故事编成潮剧进校园演出。从 1995 年至 2010 年十几年时间，蔡曙鹏创作了《老鼠嫁女》《哪吒闹东海》《新民的故事》《红山的故事》等 20 多部校园戏曲。

在亚洲的中国、日本、韩国、越南等国都有关于"老鼠嫁女"的民间故事，蔡曙鹏据此改成潮剧，讽刺爱慕金钱、贪得无厌的鼠妈，以婚姻为交易，鼠女几乎被大黑猫吃掉，自己也差点没命。该剧在新加坡圣母圣诞圣婴小学首演，大受学生欢迎。该剧还被改成粤剧、婺剧、越调、曲剧等剧种。粤剧版本除在新加坡本地演出外，还到印尼、孟加拉国、土耳其等国演出。至今创下在新加坡、中国多地为中小学演出超过800场的傲人记录。

为了发扬潮剧丑行当的优势，潮剧《哪吒闹东海》在原来故事中增加蛤蟆精、蛤蟆婆两个丑角，噱头令人绝倒。该剧受邀参加日本富士山国际儿童戏剧节，还到美国加利福尼亚大学河滨分校演出，同样受到热烈欢迎。

《红山的故事》本是新加坡小学课本中的一篇课文，蔡曙鹏将它改成一个校园潮剧。由于新加坡有众多华裔与马来裔族人，该剧融合了马来风味与华族戏曲风格，非常独特，艺术地再现了新加坡多种族、多文化形态和睦共处的社会现实。

《新民的故事》写新民中学在创校校长与历届校长筚路蓝缕、苦心孤诣经营下，从一间简陋的民办学校发展成优质中学的故事。时间跨度60年，从1945年日本投降写到20世纪90年代，撷取了几个典型场景，用潮剧的形式写新民中学"校史"。创校校长叶帆风先生为了筹措第一笔办校资金，竟卖掉家中五头肥猪。剧作生动处令人击赏，唏嘘处叫人泪目，该剧成为新加坡戏曲史上一道独特的风景。它既是一出据真人真事编写的校园戏曲，又是一出感人颇深的现代潮剧。该剧于新民中学建校60周年时演出，感动并激励了广大师生。2006年，该剧被移植为黄梅戏剧目。

"戏曲进校园""潮剧进校园"的口号，在中国内地早就提出过，也取得不少成绩，但像蔡曙鹏先生这样有目的自觉写作"校园潮剧"的人还是太少了。蔡先生创作有趣味而又能够激励中小学生积极向上的剧目进校园演出，这种精神与做法值得我们效法。

蔡曙鹏先生是新加坡人，几十年来为国际文化交流、为潮剧及戏曲的传播不辞劳苦亲力亲为。他童年寄居在画家家中，耳濡目染得到很好的艺术熏陶。少年时代就加入儿童剧社，任剧社美术组、舞蹈组组长。后在新加坡南洋大学获学士学位，1976年获伦敦大学东南亚研究硕士，在皇后大学社会人类学系获民族音乐学博士，所以大家习惯称他为"蔡博士"。1980年学成回国，在新加坡国立大学任教。1981年至1989年，他组织舞蹈学会，主编舞蹈文集及新加坡第一本英文艺术刊物《表演艺术年刊》。1986年应南洋艺术学院邀请成立舞蹈系并担任高级讲师。蔡博士通晓几国语言文字，曾为新加坡国立大学排演美语话剧《西厢记》、日语话剧《灰姑娘》、马来语话剧《山伯英台》；为新声音乐协会执导华语西洋歌剧，担任歌剧《茶花女》的技术总监。蔡博士还协助泰国朱拉隆功大学建立舞蹈系，并任副教授；为曼谷大学建立表演艺术系。

1991年至1994年，蔡博士在澳洲、加拿大20间大学作巡回讲演，讲授东南亚非遗文化，传播东南亚文化艺术。

蔡曙鹏曾任新加坡国立大学讲师，东南亚考古与艺术中心首任高级专家，韩国首尔

大学访问学者，日本大阪大学客座副教授。1995年起任新加坡戏曲学院创院院长，不遗余力为青少年编导演出戏曲，带领学院或剧社赴美国、法国、德国等20多国进行70场演出，让世界了解新加坡戏剧与舞蹈。越南文化体育旅游部曾给蔡曙鹏博士颁发"突出贡献奖"。

蔡曙鹏博士在中国广东、广西、河南、浙江、福建等地排戏、演戏或讲演。他担任"中国·东盟戏剧周"总顾问（2013—2015年），"中国·东盟戏曲演唱会"（2015—2018年）特邀顾问，带社团参加中国海外艺术节26次，汕头市举办了四次国际潮剧节，他带团参加了三次。自20世纪80年代以降60年间，蔡曙鹏博士到中国竟达168次之多！

詹天佑说："镜以淬而日明，钢以炼而益坚。"蔡博士几十年来，矻矻奋进，为加强新加坡与中国的文化联系、传播新加坡文化、东南亚文化和包括潮剧在内的中国戏曲文化不遗余力，用力之勤，究学之审，成果之卓荦，令人钦佩！这十个潮剧本子，只是蔡博士戏剧作品中的一小部分，但从中不难发现这些作品功底深厚，接地气，不躐等躁进。

当蔡曙鹏博士邀我为他的潮剧集子作序的时候，我感到荣幸，并非常乐意推介，将这位高标异彩的国际文化传播者、戏曲文化使者、潮剧界的老朋友介绍给读者诸君。

是为序。

2020年5月于广州
（载《实叻埠十部戏：潮剧剧本集》，杨启霖潮州文化研究中心2021年版）

序李才雄《粤剧审美与批评》

审美，就是对美的事物或艺术品进行品评、观照、欣赏的一种思维活动。所谓"粤剧审美"，我认为就是发现粤剧的美，欣赏、审察、评论粤剧艺术的美。李才雄君的《粤剧审美与批评》一书，虽然不厚，分量却是沉甸甸的。它从审美的角度，高屋建瓴，对当前粤剧艺术创作提出不少颇为新颖的个人见解，值得思考与借鉴。

孔夫子说："知之者不如好之者，好之者不如乐之者。"（《论语·雍也》）这句话说的是对待事物与人生的三个层次：知之、好之、乐之。我们可以借用来谈粤剧：首先是"知之"，即了解粤剧。其次是"好之"，即爱好粤剧。这两个层次，对粤剧界人士和粤剧发烧友来说，都不难做到。最后是"乐之"，即以它为乐，醉心其中。达到这个层面——以粤剧为乐，进入快乐的境界，达到审美的彼岸，可就不容易了。建立在理性认知与感性爱好基础上的快乐，是高品位的乐。以粤剧为乐，能让美学接受升华到一个新境界。

粤剧是我国南方的大剧种，历史悠久，受众面广，剧目丰富，大师辈出，流派众多。薛觉先、马师曾、红线女、白驹荣、新马师曾、罗家宝、罗品超、文觉非等，都是开风气之先的大家。编剧方面，唐涤生、秦中英作品凡数百种，《帝女花》《昭君公主》等经典永流传。粤剧不同于话剧、歌剧或好莱坞大片，它是一种写意的地方戏曲艺术；粤剧也不同于京剧，京剧是国剧，艺术博大精深，其优美典雅与仪式感超越粤剧。但粤剧也有自身的美学风格与特征，它底子厚，音乐表现力强，除梆黄外，尚有昆弋牌子、南音小曲等。粤剧可以说是地方戏曲中吸纳性最强的，凡神话传说、民间故事、街坊传闻、外来剧目，甚至美国电影，皆可信手拈来，为我所用。因此，粤剧接地气，它的通俗性超越京剧。

了解粤剧、爱好粤剧的要义，就在于掌握粤剧独特的艺术表达方式与审美特征。《粤剧审美与批评》一书，从近期粤剧剧目创作的各个层面，如时代脉息、人物创造、故事演绎、唱腔运用、语言表述、情感抒发等给予审美观照与评论，指出眼下不少粤剧剧目"在戏剧情境的营造、故事情节的铺排、人物的舞台演绎等方面都较以往注重戏剧性和观赏性""演出不乏剧场艺术光彩"，并以欧凯明在粤剧《家·瑞珏之死》中一段"反线中板"为例，"甫一开口，那沉郁流畅、情溢意润的腔调，一下子就把观赏者的心扣住了。流畔悦耳、别致新颖的运腔令观众如痴如醉"。该书对当前粤剧舞台上不少剧目、唱腔、唱段与表演多有集中的、个性化的品评。

近年来，粤剧新剧目层出不穷，传统剧目常演常新，粤剧文化活动颇为活跃。在整

个粤剧生成发展的艺术链中，评论却显得较为滞后。无论是对新剧目的月旦品评，对表演技艺的切磋探骊，对演出的点赞吐槽，发声者少，评论已成为粤剧艺术事业中薄弱的一环。这本《粤剧审美与批评》正好针对这方面的缺罅，有的放矢，言之有物，搔到痒处。

《粤剧审美与批评》一书的价值，我认为是提出了当前粤剧创作中一些存在的问题。这从该书诸篇文章的题目，便不难领略到作者的看法：《创作优秀剧目 粤剧尚须努力——第十一届广东省艺术节新编粤剧指疵》《粤剧要超越平庸 先行戏剧观更新》《缺乏充分的现代性是粤剧硬伤》《艺术形象塑造仍是粤剧短板》《警惕艺术创作中的"题材先行"思维》……光从这些文章的题目，就可以看出作者苦心孤诣的一面，体会到作者负责任的严肃的批评意识。当今的粤剧评论，"吹水者"多，"卖大包"者众，认真切磋艺术、严肃指出不足者少。

举例来说，李才雄君在一篇题为《剧目主题"鲜明集中"的艺术悖谬》的文章中，一反我们平时的思维定式——以为主题"鲜明集中"是很好的，它往往成为评价作品的价值坐标。该书作者认为："恰恰是这种主题立意不鲜明集中，显得较为宽泛模糊，属于审美性主题一类的作品，更具艺术的魅力和永恒价值。"并以《红楼梦》《哈姆雷特》和布莱希特的《伽利略传》为例，提出"用审美的眼光进行剧目创作，尽量减少伦理的眼光、道德的眼光的介入"。该书认为，"人物的品格美并不等于文艺作品的艺术美，更不能决定人物形象的艺术价值高低""人物品格的高尚卑下，并不是艺术美的衡量标准"。他以《红楼梦》中的王熙凤、鲁迅笔下的阿Q和罗丹的雕塑《欧米哀尔》为例，指出这些人物的审美价值与其品格是两回事。该书认为，"在粤剧的人物塑造方面，现在最突出的问题是过分专注其伦理价值的创造，可以毫不夸张地说，现在舞台上的人物，特别是主要人物形象，十之八九都是创作主体伦理意志所建造的产物，而依靠审美结构生成方式来塑造的人物形象少之又少。"这些见解，有所发覆，引发思考，给人启迪。

李才雄君20世纪90年代初毕业于中山大学中文系，有过长期在文化部门工作的经历，虽不能说他是一位粤剧的行家，但绝对是一位粤剧的发烧友与痴迷者。他能撰写粤剧剧本，近年更关注粤剧评论，这本书稿就是他几年来发表于《羊城晚报》《广东艺术》《南国红豆》等报纸杂志部分文章的结集，虽纯属一家之言，却不循故常，时有新见确论。笔者感于李才雄君对粤剧艺术的守志笃诚，为之作序，祈请方家指谬匡正。

（载《羊城晚报》2020年9月27日）

序蔡田明《钱锺书与约翰生》

本书作者蔡田明君是一位旅澳学者，居澳 30 多年，潜心学问与写作。他是澳洲约翰生研究会会员，著有《走近约翰生》《约翰生评传》，翻译出版约翰生作品系列五种：《约翰生传》《幸福谷》《人的局限性》等。

约翰生（1709—1784 年）何许人也？约氏乃英国文豪，编写《英文词典》，编纂《莎士比亚戏剧集》，撰写《诗人评传》等宏大传世著作，是英国文坛除莎士比亚之外影响巨大的作家之一。他把父辈的沧桑、家国的命运和对人类的悲悯，都融进作品里。约氏其貌不扬却锦心绣口，身躯高大却文思敏捷，疾病缠身却记忆超强，性格怪异却最终成为文学巨子的人设。关于他的研究与传说，在英国或世界从未间断过。

钱锺书（1910—1998 年）是我国当代杰出学者与作家，被誉为"文化昆仑"，其学术巨著《管锥编》影响十分深远。小说《围城》出版后声名鹊起，拍成电视剧后一时风头无两。钱锺书的父亲钱基博曾在家书中告诫儿子："立身务正大，待人务忠庶。"钱锺书将此作为座右铭加以笃行。

蔡田明君大学毕业后，曾分配到钱氏所在单位中国社会科学院文学研究所，从事《中国文学研究年鉴》创刊和编辑工作，见过所里钱氏并因好读钱书而时有与钱氏通信联系；蔡君写过《〈管锥编〉述说》的论著。即是说，蔡田明君对约氏或钱氏的生平传略与作品，都有深入了解，将他们两人作比较叙说，实在是顺理成章的事。

约氏与钱氏相隔 200 年时空，钱氏读过并多次引用约氏著作，他们两人尽管所处时代迥异，社会环境不同，个人遭际也很有差别，但同为文学巨擘，同样以如椽之笔书写存世大著，其中的成功经验与教训，沾溉后人，启迪来者。蔡田明君从约氏与钱氏出身的家庭环境、小学、中学、大学的学习与阅读、步入社会后的不同际遇、家世谱牒，一一辨明。尤其是对两人留下的作品进行深入研判比对，既从大处着眼，又重视细节展现，两人的妙思隽语，时时流露于字里行间。

约氏与钱氏都有独立的人格，不随波逐流，不逢迎谄媚，这是做人最可宝贵的性格。但在坚持自身立场观点的同时，对社会环境也有一定的妥协。约氏在政治持保守立场，他并不支持美国独立战争，直到晚年立场依然未变。凭着他对政客们的深刻了解，他本人并非国会议员，也从未参加过国会旁听，仅凭想象虚构写出了《国会辩论》，且写得极其真切生动，绘声绘色，读者以为他亲历会议。《国会辩论》的写作持续好长时间，一时洛阳纸贵，不胫而走。钱氏对政治常常采取趋避态度。他本有机会与蒋介石握手，却找借口溜掉；他当《毛选》英文版翻译顾问，既尽力做好本职，对由此而得到

的荣耀尽力避开。毛泽东请客吃饭，他找理由未前往；英女王访华时的宴会，他也规避。总之，避开权势，避开荣耀，避开繁华。他说，《毛选》的英译工作自己得到的最大好处，是想看什么书就可以看到什么书。在所谓"《红楼梦》批判"中，他最庆幸的是这场闹剧"没有钱某一个字。"在那场"史无前例"的运动中，钱氏说自己是一名"懦怯鬼"，干校三年，管过工具，烧开水及派送邮件。《围城》大红大紫之后，社会上一股赞颂之风扑面而来，钱氏却保持定力。他认为，"门外的繁华不是自己的繁华"。他说："你吃了个鸡蛋，觉得不错，何必认识那下蛋的母鸡呢？"钱氏用他特有的睿智与幽默，礼貌地辞却大批的造访者。晚年，多家出版社要求出版"全集"，钱氏极力反对，甚至不惜作践自己，将自己比为狗，他说，"一只狗拉了屎，撒了尿后，走回头路时常常要找自己留下痕迹的地点闻一闻，嗅一嗅，至少我不想那样做"。

约氏与钱氏两人都是博学鸿儒，著作量惊人。约氏编纂《英文词典》，引文例句达11.6万条，涉及作家500多位，其中以莎翁最多，共17500诗句；钱氏《管锥编》引书更多，涉及中外作家4000人（中国作家2700人）。他留下的笔记、手稿据说有五大麻袋，几达恒河沙数。商务印书馆2011年出版他的《中文笔记》20卷，2016年出版《外文笔记》49卷，洋洋大观，穷搜博采，难有可比肩者。

无论约氏或钱氏，生前都受到一些批评或攻讦，这是很自然的。约氏生前多有人诟病，他死后，有评论家感慨说："现在老狮子死了，每个蚂蚁都认为可以杀他了。"而批评钱氏最多的，是指他"散钱未串""没有思想"，是"学问家而非思想家"。其实，尺有所短，寸有所长，正如约氏指出的，人都有局限性。我们不必为尊者讳。就钱锺书而言，他没有陈寅恪不合作的骨气，也无顾准敢于反叛的直言。但是，无论约氏或钱氏，坚守独立的精神人格和学术良知，坚守对人类文化事业的终极关怀，这样的文学巨匠、学术大家，是不应该苛求的。

行善、乐于助人是人最可宝贵的德行。约氏心地善良，功成名就之后，晚年的家几成老弱病残收容所；钱氏表面上看离群索居，有点不近人情。但他不想把光阴浪费在各种应酬中，许多朋友都说他是一位极端"惜光阴的学者"。但如有重要的事要做，他是不吝心力的。如修订蒋天枢整理的陈寅恪诗稿和编年事迹，文学所选购海外图书等工作，他积极参与。有中学老师（不是记者）求见，他爽快答应。这些都说明钱氏待人接物的优良品格。

由于蔡田明君对约氏与钱氏都有深入的研究，成果卓荦，因此写来得心应手，材料丰富而翔实。约氏与钱氏作品车载斗量，头绪纷繁，蔡君却爬梳得当，条分缕析，引人入胜。约氏与钱氏同为牛津大学校友。约翰生说："语言是民族的家谱。"钱锺书说：文学要"能摇荡读者之精神魂魄，且复能抚之使静，安之使定者也"。既"静"且"定"，这是钱氏为人为文之要旨。两位文学巨匠都留下了极其丰富宝贵的文学遗产，彪炳史册，足启后昆向学之心。

我以前读过中国学者写的《关汉卿与莎士比亚》，将中西古典戏剧峰顶上的巨人作

比较研究；也读过《汤显祖与莎士比亚》，把同一年（1616年）逝世的中西两位大戏剧家作比较。今又读蔡田明君的《钱锺书与约翰生》，在蔡君笔下，约氏与钱氏被叙写得生动真切，他们的个性与贡献，都评判妥帖。从本书可以读出人生之质感，嚼之英，咀之华。如写到约翰生的父亲摆卖图书，约翰生少时可能因爱面子拒绝帮父亲照看书摊。晚年的约翰生一直为此事感到愧疚，他回家乡后特地到原来书摊位置站立，任凭风吹雨淋，任凭路人讥笑，以这样的"怪异"的行动"赎回"自己的罪愆。大师也是人，也会犯错。这样的细节，直击读者心扉，警顽起懦，很有人情味。

蔡田明君毕业于中山大学，是我的学生，我们交往几达半个世纪。蔡君为人朴实、诚挚，讷于言而敏于行。看到学生丰硕的学术成果，我内心的欣喜自不待言。今年天象异常，多地气温居高不下，溽暑逼人，又兼居家避疫，读好书成避暑祛疫之良方，能令人忘掉种种不快。蔡君此书，属"好书"之列，今借此郑重予以推荐。是为序。

按：序文所引用，皆见本书，不一一注明。

（载《香港大公报》2023年2月23日）

序陈韩星《潮剧与潮乐》

潮剧是历史悠久、地域特色十分鲜明的地方戏曲剧种，是潮汕地区最具代表性的艺术品种与文化符号。潮剧的存在迄今已达600年左右，它的历史比京剧、越剧、黄梅戏、粤剧这些影响巨大的剧种都要长得多。潮剧流行于粤东平原、福建南部、港澳及东南亚地区，是维系海内外两千万潮籍乡亲乡情梓谊的重要文化纽带。时至今日，新加坡有潮剧潮乐艺术团体数以十计，其中有的社团存在已达百年；泰国甚至出现"泰语潮剧"，因为在泰国的第三四代潮籍移民已不会说潮汕话，他们只能以泰语注音、发音来演出在当地极受欢迎的潮剧。一个地方戏曲剧种能走出国门，漂洋过海，跟随移民的足迹，落地生根于异国他乡，这不能不归结于潮剧独特的艺术魅力。

潮剧艺术传统博大精深，其唱腔优美，情感表达旖旎缱绻。明清之际著名诗人、著作家、广府番禺人屈大均云："潮人以土音唱南北曲者，曰潮州戏。其歌轻婉。"（《广东新语·诗语·粤歌》）潮剧是建构在著名的潮州音乐基础上的一种地方戏曲声腔艺术，"轻婉"确是其特色。潮州音乐简称"潮乐"，总体风格优美，极富抒情韵味。其闻名遐迩的潮州大锣鼓则气势磅礴、激扬恢宏，代表作如曾获"世界青年联欢节金奖"的《抛网捕鱼》。

潮剧承继南戏的"三小"传统，"小生、小旦、小丑"的表演可谓精彩纷呈。尤其是"丑"行当，分工细密，多达十大门类，表演程式丰富，说白诙谐，妙语连珠，表演滑稽风趣，令人叫绝。它与"京丑""川丑"并列为地方戏三大名丑行当。20世纪60年代在中山大学读书时，我曾同几位外省同学观看潮剧锦出戏《芦林会》与《柴房会》，原以为这些听不懂一句潮汕话的人对潮剧不会有感觉，不料他们竟如痴如醉，看后大赞潮剧艺术的精妙绝伦。的确，像《芦林会》《柴房会》《扫窗会》《井边会》《南山会》这几出潮剧经典剧目，可以说是人见人爱，百看不厌。

韩星君的《潮剧与潮乐》书稿，属广东省委宣传部主办，由暨南大学出版社编辑出版的广东省三大民系"潮汕文化丛书"之一，可以说是关于潮剧与潮乐的一部概论性著作。韩星君是一位戏剧专家，也是一位知名的潮汕文化人，主持汕头市艺术研究室多年，过去已有《潮剧纵览》《潮剧演变发展概貌》《潮剧源流研究》等数篇力作问世，主编或参与编纂的潮剧丛刊专著有《潮剧年鉴》《潮剧研究》《近现代潮汕戏剧》《潮剧艺术论著丛书·潮剧剧作丛书》《潮剧志》《潮韵》《潮剧潮乐在海外的流播与影响》等，加上其他潮汕历史文化书籍，计有40余部之多。写作本书，可以说是"博观而约取，厚积而薄发"。（苏轼：《杂说·送张琥》）而对一些重要的理论问题和潮剧文

化现象，本书也有深入研究。举例来说，本书从对潮丑的研究入手，深入剖析潮剧深厚的喜剧艺术积淀，得出其以喜剧见长的结论。他提出："潮剧以喜剧见长。潮剧，需要更多如《苏六娘》《柴房会》式的喜剧，需要更多像张华云、魏启光那样的喜剧编剧。"这就属于个人有创意的艺术见解，可供潮剧研究者思考与切磋。谈到潮剧丰富多彩的表演艺术，作者将潮剧几十年来的表演艺术经验予以归纳总结与提升，进一步彰显了潮剧的艺术特色。行文思路由此及彼、由表及里，全面清晰，富有说服力。

对于潮剧潮乐催生的文化现象，本书亦有客观而独到的分析。比如改革开放以来，潮剧广场戏演得红红火火，对这一戏曲文化现象，学界可谓众说纷纭。潮剧广场戏究竟是良俗、恶俗抑或陋俗？对此问题，本书有深入的剖析与独到的见解。作者从民俗学的角度厘清了广场戏与封建迷信之间的界限，得出"潮剧广场戏有不可低估的历史功绩与继续存在的历史价值"的结论。诸如此类存在争论性问题的深入探讨，可以说是本书的一大特色。

《潮剧与潮乐》一书的视野比较开阔，研究思路和表达方式也有一些创新点，文章的整体建构是极富新意的。作者对潮剧潮乐进行了较系统的全面考察，既观照潮剧潮乐的文化遗存轨迹，又关注其现实生存状态，展望其未来的发展趋势。因此，可以说，本书与以往我们所见到的一般介绍潮剧潮乐的文章、专著是大不相同的，即除了必需的资料性价值之外，有不少地方还做到史与论相结合，更多地体现了学术性和探索性价值，具有一定的广度和深度，因而它给予读者的观感是立体的而不是平面的。

韩星君是国家一级编剧，写有《蝴蝶兰》（合作）、《东坡三折》《大漠孤烟》《热血韩愈》《驱鳄记》《翁万达》等历史题材和乡土题材的剧作；还有《陈韩星剧作选》《陈韩星文论集》《陈韩星艺文录》等文集经中国戏剧出版社出版。韩星君那坎坷多舛的人生经历砥砺了其奋进有为的意志，勤奋笔耕锻造了他的生花妙笔。荀子曰："无惛惛之事者，无赫赫之功。"韩愈曰："业精于勤。"诚哉斯言！

（原载《潮剧与潮乐》，暨南大学 2011 年版）

杂记、对联与诗词

杂记选编

芙蓉山房记

书家××倪宽于花都芙蓉嶂王子山麓，置别业芙蓉山房。嶂者，山峰如屏障是也。唐人岑参《南溪别业》诗云："结宇依青嶂，开轩对翠畴。"王子山下有芙蓉湖，别业倚山傍水，清幽可人，绿树掩映，翠竹婆娑。山径随人去，室雅待月来。四面林壑，烟霞弥漫，四垂有露华岚气，伫立见天光云影。秀木扶疏，嘉卉葳蕤，风鸥云鹤，与人徘徊。湖水涟漪，清澈兮兮，古人云可以濯吾缨，可以濯吾足，浇胸中之块垒，去心中之烦忧。别业最宜读书、习字、抄经，或与二三博雅好古之友朋，品茗论道，共消永日。闲适之乐，令人栩栩然忘古忘今，是我非我，此极乐之境界也。是以记之。

（载《羊城晚报》2021 年 3 月 2 日）

魏徵纪念祠碑记

魏徵（580—643 年），钜鹿曲城人（今河北馆陶县）。出身仕宦之家。出生次年，隋文帝杨坚建隋；39 岁时，隋亡。魏徵前半生，见证隋朝兴替。归唐太宗李世民后，君臣如鱼得水，"史镜"高悬，在天时地利人和环境下，彪炳史册之"贞观盛世"得以确立。

魏徵者何？贞观之重臣，旷世之史笔，凌烟阁图赞 24 位开国元勋之一是也。正色立朝，上不负庙堂，下不负黎庶，太宗以为"人镜"，臣邻辅弼，史称股肱。魏公以谠言直谏而令名卓著，乃一世硕彦，千古良臣，官吏之圭臬，唐室之脊梁也；其经天纬地、辉光日月之遗响，百代流芳。圣人以运否而生，正气以道丧而显，高扬魏公之精神，可拯横流之浮薄。

呜呼！公德攸传，有感必臻，其磅礴之气，坚人崇正向善之心。海岭之陬，钟灵毓秀，大海潮汐汇于前，宝树峨周郁于后，爰立祠馆，栋宇绵邈，基构鼎新。仰榱栾而笃志，听鼓铎而怀音，正气胚结，魏馆矗立，此乃濠江之幸，潮汕之幸，中华之幸也。

魏徵公后代子孙旭宏君等，精诚卓志，大展鸿猷，偕乡贤宗亲，善人君子，筹祺履祉，兴建魏祠，其芳规芳躅，嘉惠嘉泽，诚可赞也！特勒石以记。

甲午腊月立。

重建××禅寺碑记[①]

禅寺位于桑埔山麓之龙泉山上,与山下之学府高低遥望,若神龙盘踞,首尾互见。寺始建于北宋,有苏轼"帝德光天"题匾及宋代香炉存焉。传宋帝昺避乱于此,御赐"××护国禅寺"之名,自此香火日盛,惜乎元世兵燹圮之。寺重建于新世纪肇始,以山为基,崇阶遽积,一草一木,皆灵气鸠凝。而今佛殿巍峨,万善同登,祥云瑞霭,氤氲笼罩。龙泉山上,峨峨然居高而临下者,俯视层城,磅礴万象,供于一尊。我佛慈悲,张扬妙因之功,广济横流之弊。时和岁阜,市廛无扰,传灯继燿,同祈介福。佛日增辉,善男信女,共沾法喜,如是为记。

癸巳春日立。

增华祖祠堂记

南海之滨,榕江之涘,潮阳桑田故里,我十四世祖林公增华之祠堂既成,檐宇高华,美轮美奂,子孙雀跃,额手称庆而歌,歌曰:"云山苍苍,江水茫茫,祖宗之德,山高水长。"增华公功德隆于梓里,嘉风播远,积善流光。子孙幸叨福荫,克绳祖武,兰桂腾芳;节俭拼搏,立身立业。天下事莫不成于勤劳,隳于逸乐。今薄有基业,虽曰时势遭逢所致,然苟非夙兴夜寐,砥砺奋进,岂能成事?遥望云天,祖风难忘,福地灵祠,泽被靡涯。寄语后辈:怀德之士,不愿膏粱。继往开来,绍箕裘,承祖业,修身涉事,扬我林氏宗族之家声,积善积德,坚我族人向善立德之心,以报祖先庇护子孙之贶。于后有继,于前有光,共谱辉煌。皇天后土,共鉴其然。

癸巳夏日同族子弟立。

永锡堂志

祠堂乃中华民族极富历史价值之文化遗存,发轫于先秦之宗庙。永锡堂为郑氏宗祠,郑氏肇始于春秋周厉王时之郑伯姬友,食邑于郑,子孙遂以食邑为姓。郑伯初辖棫林,后迁荥阳,故后代多称"荥阳世家"。

我六世祖襄公,字永健,号棉山,为道新公四公子,生于明洪武十三年(1380年),卒于明宣德五年(1430年),为永锡堂堂主。襄公拳拳孝心,择"凤地"为祠址,立志建祠弘扬祖德,惜时世纷扰,未能成事。后代子孙齐心协力完成襄公宿愿,于乾隆三年(1738年)建成永锡堂祖祠。祠内入祀祖妣安人四世祖蔡氏妈、五世祖道新

① 本记未被采用,故隐其名。

公、六世祖襄公及后嗣祖先之神位。

永锡堂多遭变故,曾被征为学校,后因年久失修而荒废。今有裔孙开德等乡亲贤达,缅怀祖恩,踊跃捐资,遂于甲午(2014年)九月廿六日以"入门官厅"形式,按祖祠原甲山庚向兼寅申、丙寅、丙申分金兴工重建,于翌年竣工。新建成之永锡堂占地467平方米,璀璨金碧,古色今香,襄公等列祖列宗端坐祠内牌位,接受子孙参拜,同享春祭秋祀。

呜呼!祖宗功德,山高水长,子孙繁衍,瓜瓞绵绵。以孝为本,惟德为馨,克绳祖武,兰桂腾芳。既勤且俭,矢志向前,凿璞见玉,磨砺生光。福地灵祠,积善流光。昊天罔极,永锡福祉,共谱辉煌。

岁月立石。

垂裕祠堂记

祠堂乃中华敬祖孝宗传统之文化遗存,拜祭先人、寻根谒祖之圣殿。我内峯郑氏始祖来自福建莆田石榴花巷三门楼,后徙居潮安淇园大和乡。由于兄弟众多,人丁甚夥,我北渠公携眷迁至潮阳之内峯乡,是为内峯郑氏始祖。

郑氏振鹤祖祠垂裕堂始建于晚清光绪三年(1877年)瓜月(7月),乃内峯郑氏七世祖兆珠公派下十一世孙昌期公择地卜吉兴建,其时本族人丁仅八十余,工程浩大,创业艰辛可想而知。

祠堂后来多遭滋扰,日寇来后又遭火劫,抗战胜利后由志侠、志生、志存等裔孙筹资重建。新中国成立后祠堂被征用为农会、高级社及供销社址,多次改建致祠貌全非。文革时期更遭重创,精致工艺品毁坏殆尽,令人痛心。

乙未年(2015年)裔孙鸿来、俊贤、楚标等倡议重建祖祠,带头捐资,成立以逻龙为组长、松坤为副组长的筹建小组,并于丙申年(2016年)四月廿一日吉时动土兴建。祖祠在原有基础上尺寸不变,石材换新,内加百子拜寿,外加狮子石鼓,屋顶琉璃嵌瓷,彩绘饰金,能工巧匠,将祠堂雕饰得美轮美奂,尽善尽美。

呜呼!牢记祖功宗德之显赫,启我后世子孙之勤勉。颂祖荫,庆鸿禧,左昭右穆,俎豆烝尝,绳其祖武,慎终追远,励志互勖,永绥吉劭。

垂绩于前祖功宗德流芳远
裕荣厥后子孝孙贤绍述长

今勒石为记。

重修永思堂记

步陞祖祠乃吾族裔拜祭祖先、慎终追远之圣殿。圣祖步陞公系竹山都洋东乡张氏，乃一世祖之八世孙，即六世祖敬源公之长公子忠杰公之三公子也，故有三房公之尊号。步陞公有姚、郭二氏祖妈，贤惠娴淑，懿德可嘉。清光绪十一年（1885年）裔孙遴选吉地创建步陞祖祠，正殿永思堂匾额高悬，钟灵毓秀，彰显祖功宗德。

近半个世纪以来，祖祠多次被占用，公元1994年归还后，族贤族亲诚心献地，出资出力，于2016年岁次丙申正月三十日兴工，历时年余，2017年岁次丁酉竣工，并于四月十二日良辰举行隆重晋祠庆典。

祖祠雕梁映日，荟文萃之宏兴；画栋凌云，兆财丁之旺盛。堂上显八世祖步陞公考妣、九世祖居禄公考妣，父子等含笑端坐禄位，接受众裔孙千秋祭祀。呜呼！永思祖功宗德之显赫，启我后世子孙之勤勉，以孝为本，明德惟馨，儿孙螽斯蛰蛰，瓜瓞绵绵。福地灵祠，积善流光，共创伟业，永绥吉劭。

谨此为志，勒石垂后。

感恩亭记

亭名感恩，意即寓焉。吾乡贤达，致富不忘桑梓，建亭以报乡里父老之恩德，做好事不留名，拳拳之心，其诚可鉴。呜呼，人能感恩，善莫大焉。

壬辰仲夏，亭建而记成。

按：以上几篇杂记，皆应朋友邀约拟定，多未发表。

对联选编

佛寺联

一

慧日祥云笼罩千树菩提成正觉，
灵山梵呗丕振百尊妙相显庄严。

二

佛光普照看梵宫呗唱，
慧日高悬听名刹钟声。

三

松风水月观庄严法相，
仙露莲花证净慧因缘。

四

佛坛宏开梵呗赞偈莲花现法座，
祥霭笼罩顶礼皈依宝树说菩提。

五

清磬一声敲醒熙熙攘攘名利客，
佛光万丈照亮痴痴迷迷梦中人。

六

灵山名刹常住因缘留香火，（藏头）
鹫岭宝地俱传经典向佛门。

七

灵山禅趣梵呗成正觉,（藏头）
鹫岭佛光普照渡迷津。

八

灵山有灵人人远离烦恼障,
法座无法处处看取禅机来。

九

慈恩无垠此处临福地,（藏头）
航路有灯彼岸即蓬莱。

祠 堂 联

一

承俎豆光前裕后螽斯蛰蛰,
答烝尝紫绶金章瓜瓞绵绵。

二

步道缅祖德永绥吉劭,（藏头）
陞阶仰宗功奕世簪缨。

三

垂绩于前祖功宗德流芳远,（藏头）
裕荣厥后子孝孙贤绍述长。

四

九牧昭垂训贻谋诗书继世,（藏头）
四魁并遗泽笃念兰桂腾芳。

五

绳其祖武春祠夏礿孝思不匮,

贻厥孙谋右穆左昭明德惟馨。

六

振翻再起思祖辈能勤创基业,(藏头)

鹳雏初鸣唤儿孙积德做善人。

七

立德立功诚乃本,

惟仁惟义孝为先。

新 屋 联

一

德馨华堂焕彩三阳照宅第,(藏头)

如梦佳构落成五福臻门庭。

二

新宅集瑞祥云连北斗,

华堂纳福喜气接云霞。

三

美轮美奂燕贺毕至,

树木树人祥瑞常臻。

四

晋德广业祧祀府,

方壶员峤神仙居。

六

擎天白玉柱擎起千年伟业,
架海紫金樑架筑百世鸿基。

六

云栋瑶阶昊天赐百福,
华堂玉宇旺地纳千祥。

七

耀光百代诚心兴家风欢庆门第增气象,(藏头)
辉映千秋笃志绳祖武喜看子孙毓人龙。

八

孝悌乃德者本宗功无量祖降祯祥天降宝,(藏头)
东君是日之神阳春有脚地生福禄人生财。

九

吉星照福地依德仁力行笃志,
紫气拂新梁宗孝悌继往开来。

十

虎视龙骧仰不愧天华堂安泰,
文韬武略俯无怍地鸿业永昌。

十一

智者有为终须立,(藏头)
蓬草无根只随风。

十二

积德辅仁光生梓里,
蟠龙踞虎福聚华堂。

十三

青屿山高赏佳构美轮美奂,

榕江水暖观华堂丕显丕承。

十四

尚德崇仁祖考福荫传百世,

弘忠至孝子孙兴隆衍千秋。

十五

芳躅芳规春风化雨胜事播百里,

允文允武诗礼传家乡情达四邻。

十六

佳卉缭绕三迁宅,

茂林清和五柳心。

十七

和为贵看金舆入门焕奎璧,

德相邻喜玉柱擎栋接云霞。

十八

维忠维恕经天纬地,(藏头)

德泽德馨化雨春风。

十九

维孝笃诚宗风丕显,(藏头)

德馨应瑞福播桑田。①

① 桑田,潮阳地名。

二十

鸿图喜展千秋业，

华构新开万代基。

二十一

风和日暖堂启燕禧，

画栋雕梁聿观厥成。

二十二

春风骀荡精神爽，

喜鹊踏枝报平安。

二十三

盛世盛时虎啸龙吟声声喜，（藏头）

华轩华甸竹苞松茂步步高。

二十四

笔村对联

水秀山青笔村胜景堪描画，

武乡文里俊彦贤才实可夸。

新 婚 联

一

清歌迎淑女，

雅乐宴佳宾。

二

鸳鸯佳偶歌好合，

鸾凤和鸣兆永昌。

三

易曰乾坤定矣良缘喜结,
诗云钟鼓乐之佳偶天成。

四

华堂开禧香结蕊,
金屋藏娇烛生花。

五

喜乐迎宾载言载笑,
箫声引凤宜室宜家。

六

百年好合乾坤交泰,
一对新人琴瑟和鸣。

七

夫唱妇随双飞燕,
天长地久一家春。

学 校 联

一

学古鉴今怀远倍觉江山美,
含真抱朴意闲方知天地宽。

二

尊师守纪志向存高远,
尚德怀仁勤劳可立身。

三

深圳精武会联

精神乃做事为人底蕴，（藏头）

武术是强身报国根基。

寿　　联

　　知名古文字学家曾宪通教授学养深厚，为人谦和，仁德笃实，人中楷模。今逢宪通兄八十大寿，特撰二联以贺：

一

樽开天地神仙酒，

字写先生长寿经。

二

秦松汉柏千年鹤，

夏鼎商彝百岁翁。

赠　友　联

一

乾坤转悠仁爱为立身基址，（藏坤松名）

苍松挺拔信诚乃处世本根。

二

兴会客云集，（藏头）

鸿图财满门。

三

楚天极目风光好，（藏头）

君子修身仁德馨。

四

洽闻博识乃翘楚，（藏头）

钦羡贤能唯我君。

五

达人知命虚若谷，

志士修身德自馨。

六

明月清风原无价，

人生富足是有闲。

七

窗外最好有月，

杯中岂能无茶。

八

潮头屹立天高海阔精神爽，（藏头）

亮节风标岳峙渊渟福祉来。

九

竹报平安迎皓月，（藏头）

林传喜讯舞春风。

十

　　赠唐勇君联
　　知书达礼终不匮,
　　探骊得珠岂自夸。

十一

　　贺《广东艺术》杂志大庆
　　燕语莺歌春风化雨沾溉后世,
　　传灯继爩艺苑流芳服务当前。

十二

　　坚白①乃夫子本色,（藏头）
　　宏愿是男儿身家。

十三

　　赠郑楚标君
　　人间翘楚如水善下能成海,
　　商界座标似山攀高欲极天。

风 水 联

一

　　庙祧昭穆在,
　　山宅俎豆存。

二

　　遗泽昭后世,
　　风范劭子孙。

① 坚白,坚定守志,典出《论语·阳货》。

三

耳提声貌在，

心挂云山间。

四

光前更裕后，

法祖又尊亲。

挽　　联

沉痛哀悼林紫老师逝世

半世坎坷锻铸铜筋铁骨，

一生磊落成功诗册流芳。

诗人已逝英名远播海内外，

墨迹犹存杰作长留史书中。

沉痛哀悼张老夫人逝世

懿德难忘一生劬劳恩似海，

慈容宛在满地哀音泪如倾。

懿范长存彤管日日写恩德，

慈帏永别子孙时时忆遗风。

诗词作品选编

六十抒怀(步陆游《书愤》韵)

六十始知人事艰,赋诗偏向水与山。
昔年跋涉罗家渡,今日痴心卿汉关。①
壮语豪言常自许,眼高手贱鬓先斑。
白云苍狗似尘世,无怍神明俯仰间。

送卢晓峰同学赴英求学

少者心胸阔,英伦岂畏难。有求前路广,无欲海天宽。
亲戚千山外,家书一纸安。人生孰要紧,勤奋与加餐。

鹧鸪天(何建青《从艺录》书后)

南派武功发华枝,生花妙笔梨园师。疏狂半世泪加酒,珍重一声情与诗。
平反后,更迷痴,蝇头小字价非低。《红船旧话》新翻就,两鬓可怜已染丝。

赠军区老干大学学员

戎马生涯浴血时,将军百战命如丝。
于今灯下敲平仄,昔日光辉化为诗。

① 1971年中山大学干校设广东乐昌县罗家渡火车小站旁之天堂山上;卿汉关,指笔者正在校注出版《关汉卿全集》。

洞仙歌（寿季思师八秩华诞）

满堂桃李，齐飞觞庆贺，都道先生八十也。看桑榆未晚，老树着花，有道是、依旧精神龙马。四蹄奔迅处，漫漫征途，雨雪风霜几长夜。玉轮轩，翠叶庵，曲苑流芳。但长见，文章如画。后生辈于今已长成，道"老师"二字，世间无价。

（载《中山大学校报》1986年12月28日）

桂 林 游

久闻桂林美，今到漓江边。
秀色满城郭，葱茏接云天。
奇兀山上石，黑黑半空悬。
或如大牛蛙，块然队山巅
又如龟爬坡，俨然马蹁跹。
美女临晓镜，妆成最堪怜。
举袂似猿立，下凡疑神仙。
千奇又百怪，流动方变圆。
空濛山雨后，玉带生云烟。
江畔观杨柳．拳拳醉八仙。
霭霭山上色，依依水底天。
丽日喷薄出，野花红欲燃。
景观归眼底，喜乐慰心田。
桂林山水秀，漓江天下妍。
愿作桂林人，山水相流连。
春饮三花酒，秋赏桂子圆。
人生有此乐，神仙不值钱。①

（1987年8月12日作于桂林返广州列车上）

① 陈毅元帅于桂林叠彩山题句："愿作桂林人，不愿作神仙"。

送陈维昭同学赴汕头大学

羊城盛夏送维昭，

相聚十年慰寂寥。

文字切磋苦犹乐，

品行学问高且标。

流花湖畔茶当酒，

康乐园中暮与朝。

时日依稀真难料，

崎岖前路一肩挑。

（1990年7月8日）

看电影《铁达尼号》赋打油诗一首

豪华巨轮，不沉之舟，没想到沉入大西洋底。

最可怜千五人物，一夜化鱼鳖。

动人处杰克露丝，真情永笃，无与伦比。

最可叹双双奋战，浊浪恶水，为对方舍生忘死。

金钱可抛，钻戒可弃，更遑论地位门第，统统见鬼去。

一部电影万人赏，满城争说《铁达尼》。

《铁达尼》《铁达尼》，精诚无价，人性所系。

七十感赋

书生意气欲何栽,华发催诗句自裁。
时日嚣张驱旧梦,童孙嬉兴慰心怀。
由他世事翻棋局,且放豪情入酒杯。
七十人生悠忽过,眼前花落又花开。

题《四君子图》画

傲雪经霜无丑枝,(梅)
孤峦幽谷有新知,(兰)
迎风摇曳惊寥寂,(竹)
九月黄花正其时。(菊)

题兰花图二首

寂寞巉岩上,幽香何处来?
无人吟俗调,分付画中开。
细叶倚黄昏,轻花欲断魂。
韶光东逝水,何日又逢君。

题牡丹图

姚黄魏紫向阳开,好似杨妃下凡来,
解语名花①多顾盼,沉香亭畔胜蓬莱。

① 唐玄宗曾称杨贵妃为"朕之解语花"。

题崖松图

春去太匆匆,阶前数落红。
青松崖壁立,翠色傲苍穹。

题　菊

浅白深黄色,东篱斗艳妆。
余香飘入韵,画图赏秋光。

咏　竹

清亮如处子,翠竹眼前摇。
风过枝丫响,众芳已寂寥。

八十写照

行年奔八十,终日宅家中。眼袋厚如茧,背腰曲似弓。
耳聋听错乱,吟唱齿漏风。梦里髭须黑,醒来白发翁。

偶成二首

日落降轻纱,花枝揽晚霞。蛙声田圃出,萤火闪银花。
岂被红尘累,且斟菊普茶。欲言天下事,夜永乱如麻。
荣休何事可,悠忽似雏禽。无力高飞举,有心恋故林。
读书消永日,夜静对空吟。云水凭天意,笙歌别处寻。

雾霾有感

忽报京华雾霾来，几时守得翳云开。

偏怜南国芳菲日，独向笔端抒老怀。

杨柳隋堤观鹭谷，春风骀荡越王台。

盛衰物候天公意，看取新枝次第开。

一 剪 梅

我家住在九层楼。月影清幽，照我帘钩。溶溶夜色欲何求，春在枝头，梦在枕头。世情欲说却还休。清茶一瓯，啜满一喉。明朝准备几多愁，春也难留，梦也难留。

牵 牛 花

去年种下牵牛籽，看取今朝满室花。

终日无聊何所事，神驰目注赏清嘉。

有感（步程颢《偶成》韵）

年来感觉渐从容，睡醒鸡窗日正红。

尘世静观知有得，风云际遇岂相同。

悟参佛理游身外，细品庄周齐物中。

寂寞悠闲皆可乐，人生恬淡亦豪雄。

茶 趣

一壶山涧泉，几缕月芽烟。

三盏和人事，清爽似神仙。

偶 成

秋日芳辰菊花黄,赏心乐事赋宫商。

和声最美虽悦耳,哪有潮音韵味长。

惊闻潮剧名伶吴丽君[①]逝世,卫群谈其往事,感赋

往事如烟岂断肠,守情永笃有担当。

名花离去芳华在,犹记当年《苏六娘》。

戊戌冬至有感

今年冬至雪迟迟,

褪去寒衣着夏衣。

窗外未闻蝉声唱,

翻书始觉日影移。

2020年元旦有感,兼呈汉超同学弟

闲来日子亦匆匆,走马悬鞭快似风。

健在妻孥聊可慰,未成功业水流东。

红尘贪婪猪八戒,世事翻腾孙悟空。

美梦于今安在哉,蓦然回首背已弓。

① 吴丽君于2017年7月27日去世。

与汉超、庞海同学弟佛山小聚感赋

秋色临江渚，一樽约重来。
风轻云淡远，头白笑颜开。
祖庙钟声近，欢情畅心怀。
拳拳善珍摄，款款意徘徊。

东坡诗句云"从来佳茗似佳人"，有感而打油一首

东坡有妙喻，佳茗似娉婷。
韩信正点兵，关公忽巡城。①
一杯通灵窍，三盏大事成。
日日佳人伴，神仙叹丁零。

迎壬寅年两首

一

瑞虎迎春到，
黄莺柳浪轻。
福来千门店，
祥霭四望新。

二

迎新送旧酒一壶，
气定神闲不糊涂。
福报频频人快乐，
驱魔辟疫有葫芦②。

（载《香港大公报》2022 年 2 月 4 日）

① 潮州工夫茶冲泡法，有所谓"关公巡城""韩信点兵"云云。
② 旧时民间以葫芦为福禄，取其谐音；葫芦也象征驱除邪障之宝贝，八仙之一铁拐李身上所背之物是也。

犹作青春自在行
——贺龙婉芸先生百岁华诞①

一

化雨春风情意切，

高风亮节人叹绝。

青山绿水长相伴，

短小诗篇赞未歇。

二

百岁光阴传正声，

心香一瓣为众情。

风吹浪打等闲事，

犹作青春自在行。

（载香港《大公报》2022年10月25日）

八五抒怀

时日恍如梦，

世情看沉浮。

关卿成侣伴，②

潮曲自绸缪。③

日近长安远，④

① 中山大学中文系2022年10月23日举行龙婉芸先生百岁华诞庆祝活动。
② 关卿，指关汉卿。1988年来为《关汉卿全集校注》作修订。
③ 自绸缪：我对潮剧、潮曲情意深厚，故有《潮剧史》之作。
④ 《世说新语·夙惠》记东晋明帝司马绍少时，其父问"长安与日孰近？"答："长安近。闻客自长安来，未闻自日来。"隔天幕僚聚集，复问之，答："日近。"其父惊问："何异昨日之言？"答："举头见日，不见长安。"这故事常用来说明人易为所见事蒙蔽。

年高白发遒。

人生常苦短，

明镜不言愁。

（载香港《大公报》2023年10月9日）

龙年感怀（二首）

巨龙腾起镇熊罴，

凛冽寒风壮梅枝。

探得春来好讯息，

欲将夙愿赋雄词。

龙腾天地舞动诗，

守正开新逢其时。

骀荡春风怡人醉，

桃红柳绿竞芳姿。

（载香港《大公报》2024年2月9日）

怀念篇

深切怀念王起老师

一、做学问，靠长命，不靠拼命

我是1961年中大中文系毕业的，与黄竹三、赖伯疆等几位同投于王起老师门下为研究生，专业名称颇长，叫"中国古典文学宋元明清文学史（以戏曲为主）"，这个名称，实际上概括了王老师的学术专长，王老师是国内著名的古典文学专家，又是戏曲学权威，曾参与主编《中国文学史》《中国戏曲选》《全元戏曲》《中国大百科全书（戏曲曲艺卷）》等重量级学术著作。

1964年，我们研究生和教师、高年级同学一道到花县（今广州花都）参加"四清"运动，回校后，为了抢回政治运动用去的时间，研究生们拼命读书，常常"开夜车"至夜里一两点。了解这一情况后，在一次学习会上，王老师说："听说你们'开夜车'睡得很晚，很用功，要注意身体。我的师兄夏承焘先生说过：'做学问，靠长命，不靠拼命。'"说完，老师笑了，大家也跟着笑，心里如沐春风，暖乎乎的。其实，老师更加用功，我们研究生宿舍离王老师住处约50米远，每晚睡前出来散步，总能看到王老师书房的灯光依然亮着。

王老师的家庭生活十分俭朴。由于我住校外，每次回校上课或开会，中午常在食堂用膳，老师得知后常常邀我到他家吃午饭，这样，我就成了老师家午餐的常客。虽说是名教授家，吃的也是家常菜，粗茶淡饭。偶然吃一餐螃蟹，老师就高兴得不得了，特别是温州老家寄来的一种醃制的小螃蟹，那可是老师的至爱，他吃得津津有味，连螃蟹的小脚丫也舔得干干净净。我虽生长在海边，但从小就不吃这些醃制的生的蚌、蟹之类的东西，每当这个时候，我就坐在餐桌旁欣赏老师的食姿，心里乐滋滋的。

二、陋室走访两位词曲大师

20世纪70年代后期，我陪王老师到北大出差，住在北大，在教工食堂用餐。工作之余，走访了游国恩、陈贻焮、孙玉石等老师，在北大校道上也碰到过王瑶、季镇淮诸位教授。游国恩是对外开放的教授，家里可以接待外宾，住房宽敞明亮，属北大一流居

住条件;住得较差的是孙玉石老师,夫妇俩和一个读中学的女儿住在一间约二十平方米的房间,三个人只有这一间房。王老师不解地问:"晚上怎么睡?"孙老师的太太指着门后的折叠床说:"我和女儿睡大床,老孙晚上自己睡这张床。"王老师听后无语。

在北京期间,我陪王老师走访了他的两位师兄:曲学大师任二北(半塘)与词学大师夏承焘。任老住处不好找,在小巷里三拐四转,半天才找到。半塘先生长髯飘拂,依然精神矍铄,行止飘逸。

夏先生当时被杭州大学"扫地出门",住在北京的中国文联宿舍,我陪王老师见他时,他和夫人吴无闻正挤住在文联给的一间十几平方米的房子里,四壁萧然。无闻先生人很热情,马上送上夏先生的线装词集给王老师和我,并代夏先生题签。

之后我们便到一间类似大排档的摊子吃温州菜。无闻先生点了几个菜,我印象最深的是一个不知叫什么名堂的菜,用锅巴拌上虾仁、肉粒、蛋皮、花生、芹菜粒等,十分可口。夏先生还叫了约五六岁的孙子同来享用,夏先生指着王老师对孙子说:"这位是王爷爷。"指着我说:"这位是吴爷爷。"我吃了一惊,我那时才三十多岁,怎么被称为"爷爷"了?我嘴上没说什么,只笑笑点了点头。过后一想,这恐怕是夏先生已经有点糊涂了吧,想到这里,心里很不是滋味。这是我唯一一次见到这位词坛耆宿,也是我平生首次被人叫"爷爷"。几十年后回想起来,情景依然历历在目。

临回广州前夕,王老师对我说,"我们到北大商店看看,我想为小雷买个书包。"我说:"小雷的书包太破旧了,不能再补了,是应该买一个新的。"那时他的小女儿小雷在六中读高中,书包我见过,太破旧了。北大的商店很小,柜子里卖饼食,墙上挂着书包、行军水壶之类的东西。王老师选了一个书包后,我说:"是否需要买点饼食作为手信带回去?"他说:"好的。"于是买了一盒饼。老师问我要不要,我说不要。北京的饼我领教过,又硬又不够甜,我最终带回一袋果脯。

三、老师和夫人各让一步

已故中文系主任吴宏聪老师曾私下对我说:"王老师在北京娶了姜海燕之后,曾要我在系办公室给谋一职位,我当时心里有点为难,因为好多教授夫人都不好伺候。谁知姜海燕来后不到一个星期,大家都高兴地说'她棒极了',我的心才定下来。"的确,极端认真负责可说是王老师的家风,他的夫人姜海燕在办公室当教学秘书,不说别的,每天上班前她手提两个五磅竹水壶到学生食堂打开水,然后一手拿两个灌满开水的水壶,一手把住自行车车头飞快回到系里,这时还未到上班时间,教师们上课需要喝的开水或泡茶用水,就全靠这两个水壶解决。

有一次我到老师家,姜先生对我说:"我们想去买部空调,你老师不同意。老吴,你帮忙说说。"我还未开口,老师就说:"以前我们夏天就靠一把葵扇,后来买了风扇,

已经蛮好了,现在还要买什么空调!"姜先生接着又说:"你不怕热,我们可热死了!"看两人你一言我一语,我赶紧说:"王老师确实不怕热,大热天我摸老师的手,又凉又爽。我听老一辈的人说,夏天肌肤凉凉的,冬天肌肤暖暖的,这样的人身体好。王老师身体底子好。但现在广州的天气越来越热,风扇整夜开着对身体又不好……"我把需要买空调的理由搜索枯肠说了一遍,老师没有回应。过了几天我到老师家,发现空调已经装好了,但并不常开,可能老师和夫人各自"让"了一步。

四、"我只能做这样的事情了,你们就由着我吧。"

王老师最后的日子,是躺在床上过的,已经起不来了。但他还在用身体的最后潜能写诗,正应了"活到老学到老"的老话。有一次我和黄天骥、苏环中老师到王老师家,只见王老师嘴皮抖动,却听不见嗓音,由他的大公子兆凯先生把耳朵凑近他嘴边听,好久才听懂一个字,便把它记下来,这样折腾来折腾去,写一首七绝竟要耗时一个多钟头!我们几个人都劝说老师不要写了,好好休息吧,但老师的目光似乎在说:"我只能做这样的事情了,你们就由着我吧。"

王老师最后的日子在晓港的河南医院(现广州医科大学附属第二医院)度过,那时,晚上由老师的子女负责照看,白天由我们教研室的教师值班轮流看护。有一天上午我值班,见到护士进来打针,她掀开被子,我突然发现老师连裤子都没穿,我对护士说:"老师怎么没穿裤子?"护士一边打针一边淡淡回应:"不用了,一天要打好多针,又穿又脱,挺麻烦的!"望着护士离开病房的身影,那句"赤条条来去无牵挂"的戏文,突然从脑海里冒了出来。是呀,在死神面前,人的尊严、地位、财富,似乎都一钱不值了。

按:回忆王起老师的文章,我写了四五篇,在《南方日报》等报刊发表。现选此篇予以刊出。

(原载《羊城晚报》2016年4月3日)

四十五载师恩永难忘

光阴弹指，转眼间四十五年过去了！

1954年夏天升高中统考后，我被录取到"广东潮安高级中学"（今潮州高级中学）。这是一间陌生的学校，我跑回母校——汕头市友联中学向老师咨询。老师告诉我："这是一所新开办的省重点中学，校址在潮州西湖，潮汕著名的金山中学校长杨方笙已调任这所中学的校长。"就凭金中的杨方笙当校长这句话，我毅然来到潮州，离开了父母弟妹，离开了友联可敬可爱的老师，离开生我养我的汕头市，只身来到潮州就读。

潮安高级中学坐落于葫芦山麓西湖畔，依山傍水，景色幽美，是一个难得的读书成长的好地方。课余，或参加出版《高中生》黑板报，或观看篮球比赛（我们班有一位校队中锋罗伏龙），或三五成群到西湖公园游玩，悠哉快哉，屐痕处处，笑声阵阵，正是一副"少年不识愁滋味"的样子。每逢冬日早操，不得已爬出温暖的被窝，上身穿棉衣，下身却穿单裤，脚底下穿一双木屐。寒风凛冽，两腿不免瑟瑟抖动，做踢腿运动时，更有不小心者将木屐踢上空中，惹来一阵欢笑。这些少年情事，现在想来还依稀如在眼前。

潮安高级中学最令人难以忘怀的，还是一批授我知识，教我成长的老师。他们虽然没有显赫的知名度，只是默默地耕耘着，心安气静地和粉笔灰打交道，但在学生的心中，自有他们的一座丰碑存在，我这个老学生，可能忘记许多年少的情事，但决不会忘记教育培养我的老师！

我是潮安高级中学第一届6班的学生，我很庆幸学校给我们班配备了许多好老师。由于学校是新办的重点高中，师资不少是刚从华南师范学院毕业来的，有一部分则是从其他中学调来的，他们都具备教师应有的修养，敬业精神好，热爱本职，充满活力。

教语文课的丘永坪老师是位客家人，国语讲得不是很标准，但课堂教学一板一眼，绝无废话套话，批改作文十分认真，字迹端正清秀。由于他不会讲潮州话，因此常叫我站起来用潮语诵读课文。开头我还十分认真，但久而久之，以为受到老师的赏识，渐渐自满起来。有一次诵读课文——曹植的《七步诗》，我竟然将"煮豆燃豆萁，漉豉以为汁"中的"豉"字读成"鼓"字，全班一时哗然。班里年纪最大的黄家质同学首先叫了起来："这是豉油的'豉'字！"是呀，我怎么糊涂到把"豉油"的"豉"字读成打"鼓"的"鼓"字呢？我涨红了脸，狼狈不堪，望了丘老师一眼，他并没有责备我，而是用温和的目光与语气对我说："读下去。"在丘老师的鼓励下，我终于将这首《七步

诗》读完！由于有了这次课堂诵读的教训，我以后碰到难字僻字，一定请教字典辞书，学风逐渐严谨起来。

教我们班历史课的，是班主任郭逸超老师。他和我们接触较多，哪个同学学习有问题，生活有困难，他都十分关心，当时班里像我这样较穷苦的学生还真不少，好在有郭老师的关心，都没有中途辍学的。郭老师备课认真，每次到他住处，都见到他在备课写教案。可能因为我成绩较好，郭老师器重，我常有飘飘然的感觉。有一次课前提问（那时几乎每次上课都有课前提问，学生拿了成绩本到讲台上答问题），我以为自己是学习委员，与郭老师很熟，不会提问我，因为前天晚自修时根本没复习历史课。孰料却被提问了。这次提问使我的成绩本上首次出现"鸭子"（即"2"分，当时采用5分制）。站在讲台上回答不出问题丢人现眼的这一经历，几十年后回想起来依然感到脸红。

教俄语的有两位老师，一年级时是李滨老师，以后是傅飘香老师。李老师高大而不威猛，鼻梁上永远架着一副眼镜，道地的北方人。上课时那一口雄浑而韵味十足的国语就很叫学生受用，李滨老师淳淳善诱，许多潮汕的学生都不会发俄语"P"这一颤舌音，他一遍又一遍张开嘴巴，好让我们看清舌头的动作。傅飘香老师也是戴眼镜的，温文尔雅，对待学生态度十分和蔼。提问学生时，常呼"某某同学"，从未见他直呼学生名字。傅老师讲课风格与李老师全然不同，李老师讲课抑扬顿挫，表情丰富，还有头部与手势配合，显得生动活泼。傅老师虽常站着不动，但有板有眼，细腻亲切，温和的话语如涓涓清泉，流进学生的心田。

教我们化学的黄时全老师，可能小时患过小儿麻痹症，走路一拐一拐的。然而他上课十分认真，一丝不苟。在课堂上做化学实验，论证定律，引发学生对化学的兴趣，非常出色，我在高中时化学课每学期成绩都优秀，是与黄老师出色的教学效果分不开的。

黄荣珍老师是老师中唯一的女教师，教我们数学。黄老师不仅形象好，而且多才多艺，她和5班班主任饶杰老师的男女声二重唱，是学校晚会的保留节目，最受学生欢迎。她的国语标准，思路清晰；解几何题时，层次分明，以其昭昭，使人昭昭，十分难得。

教生物的吴修仁老师可能是刚从华南师范大学毕业来的，上课时有些腼腆，但热爱本职，常带学生去实地讲解植物生长。课余也常见他在树丛草丛中忙乎什么。后来听说他搜集了好多资料，写成一本大书，在科研方面作出重要成绩。

教地理课的陈史坚老师后来调到广州工作，故和我们这些在广州的学生有了一些接触。当时的陈老师是教师中较年长的一位，资格老，学识丰富，讲起课来纵横捭阖，滔滔不绝。一些外国地名，长达七八个字，学生要记住它很不容易，陈老师却是如数家珍，并且旁征博引，让学生听得津津有味。有一次下课了，他留在课室与佃其恕同学下象棋，但输棋了，他一点也没有不高兴的样子，而是盛赞其恕同学棋艺了得。原来佃其恕获得潮州市中国象棋赛第三名，难怪连陈老师这样的象棋好手也赢不了他。陈史坚老

师已于几年前仙逝，学生们听到这个不幸消息后都十分悲痛。

教体育的吴景荣老师是位广州人，所讲的国语几乎有八成是粤语，点名时常常搞得满堂哄笑。吴老师年青，肌腱突兀，一副李宁式体操运动员的好身材。我在体育方面是个"全不才"，全部是弱项，没有一项是"掂得起来"的。有一次测试百米跑，由于校内至公园路上只能划出三条跑道，吴老师把我和两个女同学编在一起跑，我心里很不是滋味，但也只好硬着头皮跑。最后得了个15.5秒的成绩，落在陈玉卿同学后面，引来不少哄笑。不过我却觉得没有什么，人家陈玉卿是潮州市百米跑第三名，我跑不过她是很自然的嘛！

有一次上竞走课，吴老师突然呼我"出列"，把我吓出一身冷汗，心里正在琢磨不知出了什么毛病。突然听吴老师说："你姿势不错，出来示范一下。"天哪，每次上体育课我都是一个窝囊人物，怎么可能当起示范者？由于缺乏自信，动作难免变形，终于在大伙的笑声中走了一小段路后，一溜烟跑回队列中。

往事如烟。要诉说老师们的风范恩德与自己少时之笨拙，这篇短文是不能胜任的。我常常想，一个人一辈子接触过的人何其多，但最可敬的，除父母之外，就是老师。养育我者，父母；教导我者，师长。古语说："一日为师，终身为父。"这是我们中华民族的传统美德。清如玉壶冰的老师啊，我从心灵深处祝福——老师，您在故乡还好吗？

愿平安与快乐永远陪伴您，亲爱的老师。

附记：上文写成后，接傅飘香老师来信，知丘永坪、吴修仁老师已于几年前仙逝，闻之十分伤感。愿两位老师在天之灵安息。

（原载《湖山榕》1999年9月1日）

读《卢叔度集》忆卢叔度师

《卢叔度集》出版了，十分遗憾的是卢叔度先生没能看到集子的出版就匆匆离开了人世！

卢叔度先生是古典文学学者、《周易》名家、全国屈指可数的几位研究"我佛山人"吴趼人作品的专家之一。《卢叔度集》主要选编了卢老师三个方面的著述：一是《先秦诸子散文讲稿》《〈周易大辞典〉序》等，二是《〈我佛山人文集〉序》，三是诗作与书信。《先秦诸子散文讲稿》约五万字，条理清晰，要点突出，例证浅俗，是这一讲稿最重要的特色。要达到这种境界，学术上非有深厚的根底不可。卢老师的学术专长，他自己谑称为"专吃头尾"，意思是擅长中国古代文学史的"头"——先秦文学和"尾"——晚清文学。由于他学有专攻，攻有所得，因此《讲稿》对先秦内容丰富、色调各异、奇诡瑰丽的诸子散文精义的阐发与解读就恰到好处。

卢老师是《周易》名家，曾对意大利学者戚士高（Cisco Ciapanna）先生发表关于《周易》的谈话达七次之多，孜孜不倦介绍中华传统文化。他在《〈周易大辞典〉序》中说："尝谓研治周易，首先要打破门户之见，象数、义理、训诂与考订并重，两派六宗合一炉而治之，对《周易》的义蕴才能获得真知灼见。"对这些年来兴起的"《周易》热"，表达了自己的看法。

《〈我佛山人文集〉序》是一篇高水平的学术论文，约五万字。它首先向读者全面介绍吴趼人著述的各种作品名目，如数家珍般将不同体裁作品发表的时间、署名、内容与有关背景资料予以推介。《序》文的另一内容是考订资料，并作一些必要的说明。《序》文对吴趼人及其作品的评价公正客观，切中肯綮，绝没有"卖花说花香"，为研究对象护短讳过的现象。

《我佛山人文集》中有一部分是吴趼人发表于当时各种报刊之上未结集的散文篇什，卢老师说"有鉴于此，年来着意搜求，随见随录，除作者原著的自序、弁言、凡例、附识、附白外，仅得四十篇……深恐零断散失，爰为编次，命之曰《吴沃尧散文杂著》，以飨读者"。编纂者之苦心孤诣可见一斑。

《卢叔度集》第三方面的内容，收录了作者部分诗作与书简。尤其是诗作，或即事名篇，或抒写情志，或喟叹人生，深沉淳厚，令人击赏。

改革开放后，大地复苏，先生诗歌的调子也轻快起来，如《戊辰年上元雅集》：

龙年万舞齐欢乐，盛世新声一主题。

我欲狂歌渐力薄,无端老却着诗迷。

这是1988年元宵节老诗人们雅集时即席之作,狂歌兴会,酣畅淋漓,一扫七十老翁那种衰惫之态。尤其是《八十抒怀》《八十一抒怀》这一类诗作,精到老辣,最堪玩赏。试看他逝世前不久所写的《八十一抒怀》:

历劫平生志未残,且将诗兴寄湖山。
当年英发腾江易,壮岁伶俜行路难。
君子安贫无大过,达人知命有余欢。
夕阳红胜中天日,老却何为物外观。

先生平生好友极多,著名学者容庚、商承祚、沈从文、启功、马采、刘逸生、李育中等与之皆有往来。已故容庚先生曾于赠画上指出:"叔度性疏狂,不拘小节,不谐于俗,与余时相过从,商榷古今,庄谐杂出。"容先生这几句话,先生以为"很能道出我的个性"。卢先生又曾请人为自己刻了四方闲章,曰"吾少也狂""中年坎坷""晚而无成""老来学易",说是"聊以自慰云尔"。

光阴弹指而逝,岁月变动不居,转眼间卢老师离开我们已半年多了。《卢叔度集》虽编选较为仓促,难免有遗珠之憾,但还是荟萃了卢老师部分讲稿、论著与诗什,这些精美的遗作将永留人间。卢老师曾书赠入室弟子张连顺同学条幅:"以经考源,以史明事,以子探理,以小学释文,以自录征书。"这种治学方法,会给后来者许多启迪。尤其重要的是卢老师的人格风范、道德文章,以及他那达观洒脱的个性,将永远为学生辈所称颂。

(载《学术研究》1997年第6期)

芸窗昏晓送流年

——怀念潮剧学者林淳钧

林淳钧先生于 2022 年 12 月 28 日告别了他终生守望的潮剧事业，告别了亲人好友，驾鹤西去，享寿八十八岁。

我和淳钧兄有着 60 多年的交谊。1959 年，我们同是王起教授指导下的中山大学中文系戏剧评论小组成员，一起看戏，一起讨论与写文章。淳钧兄用林牧的笔名在《羊城晚报》上发表过几篇文章，文笔流畅优美，我非常心仪折服。同一年，广东潮剧团首任团长林澜到系里物色人才以改变潮剧团人员的知识结构。他调走了毕业生李国平、三年级学生林淳钧和我，但我考虑到才读了两年大学，学习时间不够，婉拒了。临别时，我在淳钧兄耳边悄悄说："将来找个女演员做老婆！"淳钧兄是老实人，听我这样说，耳根早红起来，很不好意思地笑着。后来果不其然，淳钧兄娶了潮剧著名刀马旦谢素贞为妻，组建了美满的家庭。淳钧兄到潮剧团后，从最基层的工作做起：场记、资料员、秘书、艺术室主任一直做到剧团副团长、剧院副院长。他这辈子对潮剧事业的贡献，集中体现在他的三部著作上：其一是 1993 年由中山大学出版社出版的《潮剧闻见录》（以下简称《闻见录》），淳钧兄是个"资料癖"，耳目所经，勤加载录，平日对潮剧资料投入极大兴致，有些资料是别人扔到垃圾桶里，他从垃圾桶又淘回来的。我们从《闻见录》的篇目，也可以感知该书在潮剧史上的地位，如"潮剧名称的演变""潮剧班的组织、"戏班的习俗和规矩""四十年代前潮剧班盛衰纪略""童伶面面观""名伶知略""文武畔乐器的发展""潮剧特有的髪髻——大后尾""戏箱""戏馆""戏厘（戏税）"……光列出上篇还不到一半的篇目，这部著作的分量掂之即出。《闻见录》带着历史的印痕与潮剧文化的基因，掇菁撷华，成为潮剧史上一部极其重要的奠基性、资料性的著作。

其二是淳钧兄与陈历明合作的《潮剧剧目汇考》（以下简称《汇考》，广东人民出版社 1999 年版）。潮剧今存 2400 个剧目，《汇考》以考索为经、演出为纬，配以轶闻诸项。每个剧目即考其由来，叙其演变；还有该剧目之演出情况；等等。不难想见，这是一项旷日持久的有关潮剧剧目的基础工程，全书用力之勤，究学之审，工作之艰巨、细致、烦琐，不难想见。

其三是淳钧兄与我合著的《潮剧史》（花城出版社 2015 年版）。关于《潮剧史》的成绩，我只说一点，以免有自诩之嫌。以前学者证潮剧起源，皆以明刻本《荔镜记》

为起点（嘉靖四十五年，即 1566 年），但《潮剧史》以无可辩驳的论据，证实潮剧起源于明代宣德年间（1421—1431 年）的《刘希必金钗记》（以下简称《金钗记》），因为《金钗记》出现大量谣谚，且有众多潮州元素，如方言俗语、土谈习俗名物之描写，改编者为了让潮州百姓看得懂、听得明，将南戏《刘文龙菱花镜》改成适合潮州演出的《刘希必金钗记》，改编本由在胜寺戏班演出。所以《金钗记》的出现，宣告了潮剧的诞生。《潮剧史》把潮剧产生的时间，向前推了 100 多年，即是说，潮剧距今已有近 600 年历史。

这三部著作，奠定了林淳钧作为著名潮剧学者的重要地位。淳钧兄早年还与许实铭合作编写了《姚璇秋》一书，后来还有《二十世纪潮剧百戏图》《潮剧艺术欣赏》《岁月如歌——潮剧百年图录》，与梁卫群合作《句句都是翰林造——潮剧锦出戏汇编》等等。此外，还参与《潮剧丑角表演艺术》《潮剧旦角表演艺术》《中国戏曲志·广东卷》《潮剧志》等的编写工作，撰有数十篇论文。

学术研究，是戏曲事业重要的一翼。淳钧兄的离去，是潮剧学术界的重大损失。鸣呼，梁木崩摧，痛乎惜哉！风范长存，事业永在。临风怀想，痛彻心扉。

（原载香港《大公报》2023 年 1 月 25 日）

集

外

颜臣与静女

（潮剧本）

剧作类型：古装爱情悲喜剧
剧作来源：明代潮州戏文《荔镜记》刻本上栏
剧作改编：吴国钦

小　　引

在明本《荔镜记》（嘉靖丙寅，即1566年）刻本上栏，附刻潮剧《颜臣》。由于《颜臣》剧本有曲无白、有头无尾，是个残本，因而乏人问津。饶宗颐先生指出：《颜臣》乃本宋人话本《静女私通陈彦臣（即颜臣）》。本剧即据《颜臣》残本与宋人话本改编。

《颜臣与静女》是一个爱情悲喜剧，写颜臣与静女八岁时同窗共读，长大后相互爱慕，并于清明踏青时定情，后以诗词书信传递心曲。两人约定月圆之夜相见，官府以通奸罪将两人拘捕入狱。新任宪台王刚中感两人情坚志笃，判无罪释放并永作夫妻，这对有情的青年才俊终成眷属。

这是我破题第一遭编写潮剧，纰漏自不必说，请方家匡谬指正。

<div style="text-align:right">

2020年11月初稿
2021年1月二稿

</div>

人　物　表

颜臣（正生）：年青读书人。
连静女（正旦）：殷实人家小姐，颜臣少时同窗。
秋兰（彩罗衣旦）：静女家丫环。
贵公子（项衫丑）：及随从。

连母（女丑）：静女之母。
颜母（老旦）：颜臣之母。
知县（官袍丑）：县官。
王刚中（小生）：探花，出任宪台，巡察吏狱。
百姓、媒婆、差役等。

第一场　元宵花灯

　　　　　［正月十五夜。
　　　　　［乐起。
幕后　　（唱清代潮州歌册《百屏灯》）
　　　　　　　　活灯看完看纱灯，
　　　　　　　　头屏董卓凤仪亭，
　　　　　　　　貂蝉共伊在戏耍，
　　　　　　　　吕布气到手捶胸。
　　　　　［百姓上。
百姓　　（念）元宵好花灯，灯下好人物。
　　　　　（唱）韩江两岸是名城，
　　　　　　　　街头巷尾响歌声。
　　　　　　　　元宵佳节人同乐，
　　　　　　　　百屏花灯唱恁听。
　　　　　［连静女、秋兰上。
静女
秋兰　　（同念）元宵好花灯，灯下好人物。
幕后　　（续唱《百屏灯》）
　　　　　　　　二屏秦琼倒铜旗，
　　　　　　　　三屏李恕射金钱，
　　　　　　　　四屏梨花在咕（吸）毒，
　　　　　　　　五屏郭槐卖胭脂。
秋兰　　小姐，秦琼岂是俺祠堂门许个（那个）门神？
静女　　正是。俺祠堂门个门神，一扇画秦琼，一扇画尉迟恭，伊人（他们）都是唐太宗李世民手下名将。秦琼用双锏大破铜旗阵，是唐朝凌烟阁二十四个功臣之一。后来唐太宗夜梦冤鬼缠身，命秦琼、尉迟恭夜守宫门。秦琼、尉迟恭天天值夜班身体受不了，唐太宗便命画师将伊二人相貌画在宫

门上，成了"门神"。秦琼、尉迟恭这两位门神，世世代代守卫古代宫庭和老百姓的家宅平安。

秋兰 　小姐满腹经纶，亲象（真像）个大书橱，将来着（要）觅个大书箱来与你匹配！

静女 　勿散呾！（休胡说）

　　　［百姓下。贵公子及随从上。

贵公子 　（念）元宵好花灯，灯下好人物。（发现静女美貌垂涎三尺）哎喳！
　　　（唱）看花灯，
　　　　　　真闹热，
　　　　　　人挤人，
　　　　　　矮（阴平声，拥挤）啊矮。
　　　　　　门下常有三千客，
　　　　　　房内却无十二钗。

随从 　俺公子见着雅姿娘（美女），只目大大粒，"国国金"（眼瞪得大大的），欢喜到嘴阔阔，好像要吞落肚！

贵公子 　勿散呾（休胡说）！去探听前面只位雅姐企在地块（住在哪里）？

随从 　好。

　　　［颜臣上。

颜臣 　（念）元宵好花灯，灯下好人物。
　　　在下颜臣，终日黄卷青灯，奋发攻读，期望明年秋闱一举登上龙虎榜，差不多变成一个书呆子了。难得今夜十五夜，花灯游赏，十分闹热，苦读之劳累，一洗而净了。
　　　（唱）正月十五夜，
　　　　　　三街六巷好灯棚。
　　　　　　月色融和风又静，
　　　　　　"得桃"（游玩）游赏到三更。
　　　（白）且慢，前面行的这位娘仔，亭亭玉立，恰似神仙美眷，真难得，人间竟有如此尤物！

静女 　（发觉贵公子与颜臣的跟踪）秋兰，夜已深了，返家内去。

秋兰 　是。（静女与秋兰回家，上楼）

随从 　公子，这是连小姐家内（家）。

贵公子 　好，哙"幅"（认识）就好。打道回府。（与随从下）

颜臣 　神仙眷属就企（住）在此处。待我吟诗一首，以抒怀抱。
　　　（吟诗）月色溶溶夜，
　　　　　　　花阴寂寂春。

	如何临皓魄，
	不见月中人？
静女	（听到吟诗，十分惊喜）秋兰，你落楼下看看谁在吟诗？
秋兰	好。（下楼，开门）哦，好人物！刚才是只（这）位亚兄在吟诗！
颜臣	正是。小生颜臣，这厢有礼。
秋兰	免礼免礼，待我去报知小姐。（闭门，上楼）小姐，原来楼下只位吟诗的读书兄，名叫颜臣。伊生来帅气十足，文质彬彬。
静女	颜臣？名字有点熟。我少时在学堂读书，有一同窗就叫颜臣，未知是否此人？且慢，待我和诗一首：
	（吟诗）　兰闺久寂寞，
	何曾有芳春？
	料得行吟者，
	应怜楼上人。
	（颜臣驻足谛听）
颜臣	诗句清新，是一位才女
	（唱）　三更人散尽
	见月下几对纱灯，
	成对正是谁？
	（吟诗）　春宵一刻值千金，
	花有清香月有阴。
	心香一瓣随风上，
	送与裙钗仔细吟。（怅怅而下）
静女	（唱）　月色澄明，灯影依稀，
	游赏花灯人散尽，
	绣房空余珊瑚枕。
	秋兰，三更已过，关窗睡觉吧。
秋兰	好。
幕后	当年共读在簧宫，
	少年情事转朦胧。
	书声琅琅成过去，
	如今相逢似梦中。

第二场　清明踏青

　　［清明日，郊外。
　　［乐起。

幕后　（唱杜牧《清明》诗）
　　　　　　清明时节雨纷纷，
　　　　　　路上行人欲断魂。
　　　　　　借问酒家何处有，
　　　　　　牧童遥指杏花村。
　　［连母与静女、秋兰上。

连母　（念）清明时节雨纷纷，
　　　　　　路上行人欲断魂。
　　　　　　买了"银锭"（纸钱）共香烛，
　　　　　　祭拜短命老夫君。

静女　（唱）清明时节雨纷纷，
　　　　　　路上行人欲断魂。
　　　　　　暮春三月花生树，
　　　　　　蝴蝶穿飞石榴裙。

连母　女儿，祭拜已毕，我先回家，你与秋兰慢慢行。
静女　是，母亲。
连母　遇着者（这）"禾埠人"（男人），伊"善哙"（他最擅长）"着七着悦"（兴头十足），"交沙"（搭讪、调情）雅姿娘仔（美女），至切勿睬伊（切切不要理他）。
静女　是，母亲。（连母下）
　　［颜母与颜臣上。
颜母　老身早年嫁入书香颜家，可惜夫君于两年前下世，留下我和臣儿相依为命，只好与人做些浆洗缝补度日，日子过得艰辛紧迫，这也无法。唉，万般都是命，一点不由人。臣儿，你整日在家读书，十分辛苦，值此清明时节，祭拜完事，在郊外踏青散散心，为娘先行回家。
颜臣　好，母亲。
　　　　（唱）清明时节雨纷纷，
　　　　　　路上行人欲断魂。
　　　　　　青云有路未能上，

 怎不叫人心如焚。（重句）
 在下颜臣。古人云"洞房花烛夜，金榜题名时"。此乃人生两大快意事，可惜颜臣一件都未曾有。值此清明时节，正是踏青游赏好日子，待我来行……咦，前面好像是元宵夜邂逅的神仙美眷……

秋兰	小姐，这位读书兄就是十五夜在俺楼下吟诗的颜臣。
静女	哦，颜臣兄。
颜臣	你是……
静女	我叫连静女，七八岁是在学堂有一位同窗颜臣，未知是不是你？
颜臣	哦，我想起来，当时有一女生叫连静女。真是女大十八变，越变越好看。
静女	我记得有一回我被一群大奴仔（大男孩）围拢戏弄，当时急哭了，是你推开众人，把我拉出重围。
颜臣	静女，这事我忘记了。学堂留给我最深的记忆，是我被先生打过竹板。
静女	你本来成绩优秀，老师多次表彰……我记得是你背书背错了。
颜臣	是。那一次背诵苏东坡的《前赤壁赋》，背到"月明星稀，乌鹊南飞。此非曹孟德之诗乎"时，我把"乌"字读成"鸟"字，全班哄堂大笑。先生气恼，打了我一竹板。
静女	事后你大哭一场。
颜臣	先生这一竹板，我终生难忘。"乌"字看成"鸟"字，如此粗心，该打！这是我在学堂最深的记忆。以后读书，就比较仔细认真。
静女	记住自己人生的失误，是前进的启步。
颜臣	我打算明年赴秋闱。现正刻苦攻读，男儿当自强么！
静女	颜臣兄志存高远，静女佩服。
颜臣	说来惭愧，为兄今年已一十八岁，大登科小登科，一个都未曾登着。
静女	慢慢来，功名之事，岂能一蹴而就。颜兄资质聪敏，前途未可限量。
	（唱） 看君七尺器昂扬， 山高海阔不畏难， 鲲鹏展翅当有日， 九天之上任翱翔。
颜臣	多谢静女勋勉。
	（唱） 青青草色忆王孙， 风日熙明登天门。 奋发努力求上进， 春花有意谢东君。
静女	古人云："书中自有黄金屋，书中自有千钟粟，书中有女颜如玉。"奋发努力，做一个人生路上的强者，不愁没有好前程。

颜臣	是。颜臣当勉力为之。请问静女,你喜欢读什么书?
静女	四书五经,乃是科举敲门砖,女孩儿家兴趣不大。我喜欢唐诗。
颜臣	你觉得唐诗中哪首诗堪称第一?
静女	前人认为崔颢《黄鹤楼》诗乃七律第一,王昌龄《出塞》诗是七绝第一,刘禹锡《乌衣巷》乃咏史诗第一,不过,我个人觉得白居易的《长恨歌》,应为最好的诗,可列为唐诗第一。
颜臣	静女果然眼光独到,别有见解!
静女	《长恨歌》去掉"史家秽语",把唐明皇与杨贵妃爱情写得轰轰烈烈,惊天动地,而《黄鹤楼》也好,《出塞》也好,《乌衣巷》也罢,没有一首是写爱情的。
颜臣	我很赞同!《长恨歌》可为唐诗压卷之作。
静女	对女儿家来说,感情,几乎是人生的全部!
秋兰	我咀来唔错,恁二人一个是"书橱",一个是"书箱",肚内全部都是书、书、书,诗、诗、诗。
颜臣 静女	(合唱) 有道是, 书中自有情理在, 书中风华有万千, 书本乾坤大, 胸次天地宽。 剑锋磨砺出, 梅花苦寒香。 闻鸡晨起舞, 学古人刺股悬梁。 腹有诗书眼界阔, 有书不读枉少年!
颜臣	所以孔夫子曰:"不学诗,无以言。""言之无文,行之不远。"
静女	(旁唱) 少年同读好时光, 如今苦读奋鹏程。 一别虽然十年久, 颜臣他、依然是纯朴诚恳读书兄。
秋兰	(对静女)小姐呀,我也来"展"书句,常听你吟诵唐诗,有二句叫作"花开堪折直须折,莫待无花空折枝。"小姐,你着(要)当机立断呀!
静女	这个……
幕后	(唱) 你一言来我一句,

浑然未觉日影移。

静女　　时候不早了,颜兄请便。

颜臣　　好。静女,几时再见芳卿面?……(静女回头秋波一转)秋兰姐,颜臣身无长物,这把折扇,请转赠小姐。

秋兰　　(接扇)好。(与静女同下)

颜臣　　今日邂逅静女,言谈投契,喜兴相同,甚惬我意,甚是难得。只不知何日才能再相见?

　　(唱)　相见时难别亦难,
　　　　　脉脉思卿意阑珊,
　　　　　欲赴海棠花下约,
　　　　　梅花不惧霜雪寒。(重句)(下)

第三场　端午龙舟

[端午节。静女家楼上楼下。
[乐起。

幕后　　(众声念潮州童谣)
龙船到,猪母生,鸟仔豆,"舵"(攀)上棚。
龙船沉,猪母"熊"(晕),鸟仔豆,生"枯蝇"(霉菌)。
"帕"(划)龙船啰!来看"帕"龙船啊!

[静女与秋兰上。

静女　　(唱)　清明思绪乱纷纷,
　　　　　龙舟竞渡人声鼎沸。
　　　　　吼声更添心中乱,
　　　　　何日再见颜臣君?(重句)

自从清明日与颜臣兄一别,两月过去,真是"相见时难别亦难,东风无力百花残。春蚕到死丝方尽,蜡炬成灰泪始干。……"(取台面折扇)颜臣兄临别赠折扇一把,作为信物。此中情意,静女尽知。(念扇上题写诗句)

　　　　　月上三更光有无,
　　　　　太冲豪气写《三都》。
　　　　　黄金鹊印区区事,
　　　　　七尺颜臣大丈夫。

好诗句!颜臣兄胸有大志,自信满满,欲效西晋左思,写出"洛阳纸贵"

	的《三都赋》。这首自勉诗,诗好,字好,……
秋兰	人更好!
静女	唉,静女一往情深,不知如何是好……何时才能再见颜臣兄一面?
	(唱) 颜兄豪气吞五湖,
	欲效左思写《三都》。
	脉脉思君小楼上,
	无计可出心如堵。
	几时借来神仙笔,
	画出珊瑚连理图?
	云汉桥成织女渡,
	成就神仙美眷属。
	〔贵公子与随从上。
贵公子	上日见连小姐,生来雅绝,害到我通身"坏坏索"(心痒痒的),一夜惦(常常)孬"丸"(睡觉)。后来叫媒人来说亲事,竟被对方老母拒绝。今日本公子亲自出马,带了聘礼,定欲马到功成。
随从	公子,此次如果成功,请把连小姐身边的梅香头赐给我。
贵公子	梅香头生来哙雅亚孬(是否漂亮)?
随从	哙雅。
贵公子	哙雅,公子胶己(自己)爱。
随从	你已经五六七八个了!
贵公子	五六七八个唔算"家"(多),有人几十个,整百个。
	〔随从垂头丧气。
贵公子	到未?
随从	到了。这就是连小姐家。
贵公子	上前拍门。
随从	有人亚无(有人吗)?
秋兰	(下楼,开门)什么事?
随从	我家公子亲自出马,想与连小姐"诐亲晶"(谈婚事)。(撂下聘礼)
秋兰	做呢咀(怎么说)?!还未诐就下聘礼,怎欲强聘?
贵公子	强也好,弱也好,就是这么回事。
秋兰	我看还是"先礼后兵"为好。小姐交代,着会作诗正好来面试。
贵公子	还欲作诗?好在我以前读有几年书,作诗也颇晓一二:平平仄仄平,老鼠爬上棚;仄仄平平仄,鸡母叫"谷家"。好,出题来。
秋兰	无题。诗的头一句已定格,是"一二三四五六七"。
贵公子	听起来有点怪怪的。

秋兰	不怪,这叫作"数字入诗"。
贵公子	好,我来我来。 (装腔作势) 一二三四五六七, 　　　　　　公子架势世无匹。 　　　　　　手内有钱又有权。 　　　　　　不管三七二十一。 "哉生"(怎么样!)你"数字入诗来",我哩"数字入诗去"。
秋兰	好,待我禀告小姐。(入内,上楼)小姐,楼下有个公子欲来"诐亲晶",做了一首诗: 　　"一二三四五六七, 　　公子架势世无匹。 　　手内有钱又有权。 　　不管三七二十一。"
静女	(笑)我出这诗题,就是专门对付这种人的。(与秋兰耳语)你下楼如此如此。
秋兰	好。(下楼,出门)公子,我家小姐有诗相赠。
贵公子	(欣喜)快快念来。
秋兰	一二三四五六七, 画龙画虎你第一。 回家好好去数钱, 鼻流入目猛猛拭。(关门,上楼)
随从	公子啊,面试唔合格,叫你返去内(回家)数钱。
贵公子	公子只副五形,有权有势你看唔起,唔知欲嫁什么人? 〔连母上。
连母	门脚"甲甲叫"(拟声词),唔知欲做呢(干什么)?
贵公子	咦,做呢请个煮饭婆出来,个面(脸)分柴火熏到七彩。
连母	顺顺勿咀混!个有时乜事(有什么事)?
贵公子	你是时乜(什么)人?
连母	我是时乜人不重要,你爱做泥(干什么)?
贵公子	爱来"甲"(与)亚连小姐"诐""亲晶"(婚事)。
连母	"诐"谁?
贵公子	本公子。
连母	你只块"五形"(面目),爱来"诐"我"走仔"(女儿),猛猛走,我尅扫帚头"绕"(赶)你!
贵公子	本公子富甲一方,我父是本县太爷,连小姐嫁分(给)我,是她的"造

482

	化"（幸运）。不管你答应与否，（指聘礼）聘礼已下！
随从	机会难逢！
连母	请问我家连小姐嫁过去，是做"草头"（原配）、"二人"（二奶），还是三房四房？
贵公子	（屈指一数）可能"着"是五六房。
连母	"制你，泼你"（去你的）！你父当县官，就爱在本地"横胶里枷"（胡乱来），我告诉你，我弟在朝当京官，"领父"（你父）这个芝麻绿豆大的官欲来显摆，早了点，快滚蛋！（下一句用国语说）"癞蛤蟆想吃天鹅肉"，痴心妄想，快滚！五房六房，嫁过去我个面皮"么着"（就要）破大"康"（洞）！
	（此处可适当展示观众久违的女丑表演艺术，以滑稽风趣来表示对强下聘礼的轻蔑与不屑。最后，连母将聘礼丢出门外。）
连母	哼！（关门，下）
贵公子	（对随从）伊（她）咀伊弟在朝中当大官，是真是假？
随从	看块架势，间厝障"如器"（雅致），有可能。俺宁可信其有，不可信其无。孬惹事，公子，你家内亚六太昨日闹到去跳溪，条事还未直（事还未了结），俺猛猛走。雅姿娘（美女）"惊畏无"（还怕没有）！
贵公子	好。（与随从同下）
	［媒人上。
媒人	（念）东家欲娶"嬷"（妻）， 西家爱嫁"安"（丈夫）。 我哩千里姻缘一线牵， "诐"（谈）了女方来"诐"男。 全凭二片嘴唇来"讨赚"（赚钱）。 奉了颜安人之命，来说媒连小姐。到此已是连家，待我拍门。
	［连母上。
连母	个做向闹热（为何如此热闹）？又有人拍门。（开门）你……
媒人	我是颜家安人叫来"诐亲晶"（说亲事）的。
	［静女与秋兰在楼上听说颜家来媒人，都留意谛听楼下动静。
连母	颜家有房亚无？（有房子吗？）
媒人	二三间房知知有（肯定有）。
连母	有车亚无？
媒人	你是问牛车马车？
连母	"咀担话"（说错话了）。上切要（最重要）有钱亚无？
媒人	俺老丑咀白话：颜家家主两年前下世，现在母仔靠颜安人替人缝补浆洗

度日。

连母　缝补浆洗？！照生呾（这样说）我女儿嫁过去要喝西北风。勿勿勿，请回！

　　　［媒人下。

连母　俺嫁走仔（女儿），太富的不好，三妻四妾，嘴一块目一块（吃着嘴里看锅里），无好收场；太穷也不好，想吃"花"（一片）猪肉都无能为，三顿大菜（大芥菜）"卤"（腌制）盐（即咸菜），食到个人瘦瘦哙（会）"飞檐"（形容身轻）。（下）

静女　母亲拒绝颜家"亲晶"，好事瞬间成泡影！

　　　（唱）　清明旧梦已阑珊，
　　　　　　母亲拒绝好姻缘。
　　　　　　明媒正娶已无望，
　　　　　　静女心中岂有主张。
　　　　　　真正是，
　　　　　　真正是自古好事多磨折，
　　　　　　薄命从来是红颜。
　　　　　　这忧愁与谁诉，
　　　　　　真真折煞小婵娟。
　　　　　　清明翠色惹相思，
　　　　　　端午锣鼓颤心田。
　　　　　　俺娘呵，
　　　　　　剪断连理枝，
　　　　　　拗折并蒂莲，
　　　　　　把好姻缘推落深渊。
　　　　　　唉，何时得见颜兄面，
　　　　　　面对面来诉衷肠？

秋兰　小姐，媒人来了一个又一个，诐亲事已迫在眉睫，何不请颜臣兄过来"参详参详"（商量商量）？

静女　（略加思索）好！你想办法，我写个诗笺你送过去。
　　　（写毕，念）颜兄亲启：执柯者前来说亲，竟被慈闱拒绝，于今无计可出，请兄定夺。
　　　　　　牛郎织女本天仙，
　　　　　　隔涉银河路杳然。
　　　　　　何时天公来作美，
　　　　　　人间何事不团圆？

484

（付诗笺秋兰，同下）

［颜臣家。颜臣上。

颜臣　　自从清明踏青与静女相会，交谈十分投缘。今已两月过去，何时能再相聚？……唉，昔日司马相如歌【凤求凰】曲而得卓文君，张君瑞歌【凤求凰】曲而得崔莺莺，今我颜臣仿效前朝才子，也歌此曲，能得连静女否？

［歌【凤求凰】

凤飞翩翩兮，四海求凰。
静女静女兮，见之难忘；
一日不见兮，思之如狂。
同窗共读兮，少年时光；
耳鬓厮磨兮，互诉衷肠；
问候如诗兮，句句情长；
相思刻骨兮，终夕难忘；
无奈佳人兮，不在西厢。
何日相见兮，慰我彷徨！
凤凰于飞兮，凤鸣朝阳。

［秋兰上，寻找颜臣住处。

秋兰　　似是这一家，待我来叫门。颜臣兄！

［颜臣上。

颜臣　　原来是秋兰姐！入内请茶。（二人进屋）

秋兰　　小姐有诗笺送你。

颜臣　　好好好！小姐有诗笺到来，颜臣理当焚香接之。
（念）"牛郎织女本天仙，
　　　　隔涉银河路杳然。
　　　　何时天公来作美，
　　　　人间何事不团圆？"

天公作美，天作之合，佳偶天成，好好好，妙妙妙！颜臣也有和诗一首回复（边写边念）：
　　　　玉质冰肌似天仙，
　　　　风流雅态出自然。
　　　　天心若与人心合，
　　　　等待月圆人已圆。
　　　　请秋兰姐带回。月圆之夜，颜臣自到小姐楼下。

秋兰　　好，到时我来开门。（秋兰出颜家，下）

第四场　月圆之夜

　　　　　　［月圆之夜。静女家。
　　　　　　［乐起。
幕后　　　（众声唱宋代民谣）
　　　　　　　　月儿弯弯照几州，
　　　　　　　　几家欢乐几家愁。
　　　　　　　　几家夫妇同罗帐，
　　　　　　　　几家飘散在他州。
　　　　　　［颜臣上
颜臣　　　（唱）　更漏永，四边静，
　　　　　　　　一轮圆月分外明。
　　　　　　　　人逢喜事精神爽，
　　　　　　　　欲效张生赴鸳盟。
　　　　　　想我颜臣，与静女约好月圆之夜前往她家。脚步儿匆匆，心肝头似有一只小鹿撞击，个心卜卜跳。唉，勿惊勿惊，月娘保贺（保佑）。
　　　　　　来此已是静女家，不知如何叫门？
　　　　　　［秋兰已在门内等候，听到脚步声，马上开门。
秋兰　　　颜臣兄请进。
颜臣　　　我正愁不知如何叫门。秋兰姐，谢谢，颜臣这厢有礼。
秋兰　　　免礼免礼，即刻上楼，小姐等候多时。
　　　　　　［颜臣与秋兰上楼。
颜臣　　　静女！
静女　　　颜臣兄！
　　　　　　［两人喜极相拥，继而翩翩起舞。
幕后　　　（唱）　天公作美遂人愿，
　　　　　　　　天顶月娘巧安排。
　　　　　　　　有情人如鱼得水，
　　　　　　　　如鱼得水畅心怀。
　　　　　　　　这两月光阴真难捱。
颜臣　　　（唱）　弱柳随风摆，
　　　　　　　　春风拂襟怀。
　　　　　　　　浑身通泰，

		不知春从何处来。
静女	（唱）	鸾凤心事，花月情怀，
		若不是志诚等待，
		怎能够苦尽甘来！
幕后	（唱）	圆月照书斋，
		月色满楼台。
		亲像（好比）是刘晨阮肇到天台，
		这相见是真的，
		还是梦中来？
颜臣	静女，这一次是真真切切、实实在在，两个人面对面，手牵手。两月来的相思债，一笔勾销。真是春宵一刻值千金。静女，我这两个月常常梦到你！	
静女	我想梦却无梦，人咀"日有所思，夜有所梦"，我却无梦……	
	我原来填有一阕《武陵春》词，就是写无梦的，现拿来献于颜兄尊前。	
	（唱《武陵春》词）	
	人道有情须有梦，	
	无梦岂无情？	
	夜夜相思直到明，	
	有梦怎生成？	
	伊若忽然来梦里，	
	邻笛又还惊。	
	笛里声声不忍听，	
	都是断肠声。	
颜臣	好词！静女啊。	
	（唱）	来时嫌煞月儿明，
		缓步潜身暗里行。
		到此衷肠多少话，
		欲言又怕有人听。
静女	（偷笑）缓步潜身，偷偷摸摸！	
颜臣	唉，我母亲前日托人来说媒，被你娘拒绝，只能"偷偷摸摸"了。静女，俺（我俩）以后怎么办？	
静女	母亲不愿成人美，我也不知道如何是好……	
	（唱）	才起相思便害相思，
		百年之好非兄不可。

|||只是女子婚姻母之命，
如何与兄共朝暮？
不若今夜锦帐行合卺，
并颈鸳鸯成眷属。|
|---|---|---|
|秋兰|（掩嘴一笑）我到楼下。||
|颜臣|且慢，秋兰姐，你就在此做个见证。静女啊。||
||（唱）|今晚酣畅会佳人，
良辰美景幸得卿心。
纵有高堂迫左右，
相知恨晚只盼长厮守。
待我奋发高中日，
鸳鸯并颈酬知音。|
|秋兰|哇！颜臣兄，正人君子！佩服佩服！||
|静女|（难掩羞愧）颜臣兄，刚才唐突，请勿介怀！||
||（唱）|他正人君子有担当，
更教静女情款款。
此后任凭风雨狂，
唱彻阳春两心安。|

［连母上。

连母	三更半夜，做泥（为什么）楼顶女儿房内，"甲甲叫"，未是有大老鼠?！我去看看。

［连母上楼。

静女	母亲！

［连母见到颜臣，先是大惊，继而大怒。

连母	（对颜臣）你是谁！三更半夜，闯入我女儿闺房，非奸即盗，我叫人来掠（抓捕）你！
静女	母亲，他是颜臣，我细时（小时）同学，日前他家托人来说亲，被你拒绝。
连母	哦，就是许个（那个）爱你去食西北风的颜家？
静女	正是。
连母	"穷到虾无血"，还欲来想食我"走仔"（女儿）。我叫人来掠你！（大叫）厝边头尾（邻居们），来掠贼啊！
静女	母亲，三更半夜，孬嚷到障（这样）大声。母亲，是女儿约颜臣兄来家内的。
连母	伊岂有"食达"（占便宜）你？欺侮你？

静女	无无无。
连母	三更半夜，孤男寡女，未是有障老实！想当初我甲（和）领父（你父亲）在一起……孬咀！臭嘴！（自掌嘴巴）
	［二三街坊上。
众街坊	三更半夜，连家大叫有贼，猛猛（快快）去看个究竟。（拍门，秋兰开门）
众街坊	秋兰，什么事？
秋兰	这……
	［众街坊上楼。
连母	就是只（这）个人，三更半夜闯入我女儿闺房！
街坊甲	个么是（原来是）颜臣！怎么回事？
静女	颜臣兄是我叫来的。
街坊乙	三更半夜，后生男女偷偷摸摸，有违风化法纪，掠去见官。
静女	颜臣兄勿惊，静女跟着去。正正经经，无做违法之事，免惊。
颜臣	是！只要俺心如金钿坚，谁也拆不散，撼不倒。
连母	女儿，为娘"大声伯喉"（大声叫喊），连累你了。
静女	母亲免惊。我和颜臣兄坦坦荡荡，秋兰可以做证。
	［颜臣被众街坊带下，静女随下。秋兰呆着不知如何是好。
连母	（指斥秋兰）都是你只"死晶仔"（死丫头），教唆我女儿，你想做红娘啊，看我如何收拾你！（追下）

第五场　牢房诉冤

［乐起。

幕后	（唱唐代白居易诗 　　宿空房，秋夜长， 　　夜长无寐天不明。 　　耿耿残灯背壁影， 　　萧萧暗雨打窗声。
	［二幕前。贵公子与随从上。
贵公子	本公子富甲一方，有权有势，生来又有架势，连小姐偏偏唔嫁。这下好了，半夜三更，与人通奸，有伤风化，吃了官司。待我在老爸面前"落火"（讲坏话），判个五年十年刑罚，去尝尝铁窗风味吧！
随从	这"风味"够特别的！（知县上）

知县	上日（昨日）你物来（弄来）许个姿娘（那个女人）去跳溪，条事还未直（桩事未了结）。
贵公子	伊欲去跳溪，与我何干？
知县	人已死了，家属欲去告你。
贵公子	有老爸你做靠山，告唔倒俺。
知县	还有时乜（什么）事？
贵公子	前日我看想（渴求）连家雅姐，昨日伊同禾埠人在一起被捉个正着，你着重重判伊五年或十年刑罚，方解我恨。
知县	五年、十年，无所谓，全凭我一枝（这把）嘴。
贵公子	"圣公嘴"！
知县 贵公子	哈哈哈！（同下）

〔二幕启。以下用潮剧"双棚窗"形式演绎，舞台左右两厢各为颜臣与静女囚室，两人各自在囚室内。

颜臣　静女	冤枉，天大的冤枉啊！想不到我平白无故，什么事都没有做，就被说成通奸，竟判五年刑罚。真是从何说起！
	（同白）
	（同唱）一段刻骨铭心恋，
	变作牢房狱链长。
	那一夜，
	雾障云屏，柳遮花映，
	夜阑人静，互诉衷肠。
	叹今旦，
	牢房独夜身凄苦，
	今夕何夕奈何天！
	静女呀，
	颜兄呀，我与你真是苦瓜苦藤苦相连。
静女	（唱）一更天，
	颜兄呀你在何方？
	静女呼叫你听见未？
	老天云遮日，
	官府黑心肠。
	曾经金灿灿，
	何惧夜荒荒！
颜臣	（唱）二更天，

　　　　　　　　　　鸡未啼叫心滴血，
　　　　　　　　　　静女静女你在何方？
　　　　　　　　　　街坊糊涂不问情由，
　　　　　　　　　　官府黑心人命草菅。
　　　　　　　　　　弱女岂能受此苦，
　　　　　　　　　　好人一生苦颠连。
　　　　　　　　　　我愿双倍来承受，
　　　　　　　　　　只望静女能够远离苦海脱祸殃。

静女　　　　（唱）　三更天，
　　　　　　　　　　本指望琴瑟和鸣，
　　　　　　　　　　谁料却曲未终了已断弦。
　　　　　　　　　　这冤枉何时是可？
　　　　　　　　　　昏暗暗大海来深，
　　　　　　　　　　沉重重陆地来厚，
　　　　　　　　　　碧悠悠青天来阔，
　　　　　　　　　　折煞我弱质小婵娟。

颜臣　　　　（唱）　四更天，
　　　　　　　　　　男儿有担当。
　　　　　　　　　　本指望青云有路终须到，
　　　　　　　　　　谁料却堕入牢房黑深渊。
　　　　　　　　　　男女情相悦，
　　　　　　　　　　圣人孔孟有主张。
　　　　　　　　　　两人相爱何罪之有？
　　　　　　　　　　老天啊，
　　　　　　　　　　你难道背弃人伦、黑白倒颠！

颜臣
静女　　　　（合唱）　五更天，
　　　　　　　　　　墨黑如漆，风雨如磐，
　　　　　　　　　　长夜漫漫将过去，
　　　　　　　　　　天际已闪现曙光。
　　　　　　　　　　但愿静女/颜兄身康健，
　　　　　　　　　　矢志无他心如金钿坚。
　　　　　　　　　　"在天愿作比翼鸟，
　　　　　　　　　　在地愿为连理枝"
　　　　　　　　　　人间真情永久在，

永生永世，地老天荒。（重句）

第六场　探花雪冤

[乐起

幕后　　　[唱元代张可久曲
　　　　　　　余韵悠扬唱，
　　　　　　　哀弦取次弹，
　　　　　　　灯上酒将残，
　　　　　　　花暗珠樱珞，
　　　　　　　风清玉珮环。
　　　　　[知县上

知县　　　本官唔是豆干，唔是鹅肝，乃是县官。不是我"拉扁"（吹牛），见着下属与百姓，咀话上顶响，见着上司，孬响孬响，变作摇尾犬。今日真个来了个上司，乃是宪台大人，来本县勘查吏治与狱案，着（应）好好来伺候。
　　　　　[王刚中与差役上

王刚中　　下官王刚中，新科进士及第，荣登第三名……
知县　　　（恭维，抢话头）探花、探花郎！
王刚中　　蒙圣上恩准，授宪台之职，来此勘查吏治狱案。县官。
知县　　　小的在。
王刚中　　贵县民情风俗如何？
知县　　　上顶好！政事清明，民情淳朴，日闻弦歌之声。
王刚中　　哦，真个如此，百姓幸甚！将狱案递上来看看。
　　　　　[知县递上案卷
　　　　　[王刚中翻看案卷，发现颜臣、静女案。
　　　　　今有颜臣、静女通奸，有违风化，判五年刑罚。是否长期通奸，还是偶尔一两次？
知县　　　这个……（答不上来）
王刚中　　就案卷看，并非长期通奸，就判了五年，刑罚不轻呀！
知县　　　似乎重了些。
王刚中　　住口！法纪应严明，哪有什么"似乎"不"似乎"的。
知县　　　是是是。（旁白）一开嘴就咬着舌，孬耍孬耍，着打起十二分精神来对付。

王刚中	将当事人颜臣，静女带上来。
	［差役带颜臣，静女上。两人乍一见面，喜形于色
颜臣	静女！
静女	颜兄！
差役	（咆哮）跪下！
颜臣 静女	（同跪）叩见大人！
王刚中	抬起头来。
颜臣 静女	是。（两人抬头）
王刚中	我看恁二人，相貌端庄，为何做此苟且之事？
颜臣	大人听禀，我与静女，少时同窗，长大后互相爱慕，家慈曾请媒人前往静女家提亲，她母亲嫌我家贫拒绝亲事。
静女	大人，我们两情相悦，并未做任何苟且之事。
王刚中	婚姻需父母之命，媒妁之言。
颜臣	家父下世，家母同意此门亲事，故请媒人上门提亲。女方家长并未首肯。
静女	大人，我父亲也已过身，我怕母亲嫌贫爱富，将我所配非人。是我约请颜兄前来相见，并未做任何有伤风化之事，我家丫头秋兰一直在我身边，可以作证。
王刚中	传秋兰与连母到堂。
差役	是。（下）
王刚中	恁二人起身答话。（颜臣、静女起身站立）
静女	大人，我与颜臣兄两情相悦，诗词往来，皆遵礼法，全无越轨事端。孟夫子曰："饮食男女，人之大欲存焉。"男女两厢情愿，诚意正心，结为夫妇，此乃人伦之发端，"五伦"之荦荦大者。圣人编"五经"，"五经"之首乃《诗经》，《诗经》之首乃《关雎》，开编即云"关关雎鸠，在河之洲。窈窕淑女，君子好逑"。可见男女之事，圣人至为关切。往昔司马相如与卓文君、张君瑞与崔莺莺，皆情真意切，历来传为美谈，民女也敬慕之至。
王刚中	这……（不知如何对答，转移话题）颜臣，我看你一表人才，应该读书上进，奋发鹏程。
颜臣	多谢大人教导。颜臣本拟明年赴秋闱。说到读书，颜臣焚膏继晷，刺股悬梁，日夜攻读，不敢懈怠。不瞒大人，静女也是一个"书迷"，我与她皆喜欢读书，志趣相同。

王刚中	哦！（说到读书，颇有兴致）难得难得！
	（差役带秋兰、连母上场）
静女	（见到母亲喜极）母亲！
连母	女儿，为娘连累你受苦了。
静女	非母亲之过，女儿也未做错事，是官府黑白颠倒冤枉人。
王刚中	秋兰，当夜街坊上楼掠人，你在现场？
秋兰	禀大人，自从颜臣兄上楼，秋兰一直在场。颜臣兄与小姐惺惺相惜，情投意合，但未做出格之事。颜臣兄还提出等中举之后，明媒正聘之时，再行合卺之礼。秋兰当时还大赞颜臣兄"正人君子"哩！街坊不问情由，以为男女夜间相聚，定有不轨之事，实在是想当然，以小人之心度君子之腹。——秋兰句句实话，如有虚假，愿受刑罚。
王刚中	且站一旁。
知县	宪台大人是新科进士第三名。
颜臣 静女	探花郎！敬慕之至！
王刚中	（欲考二人学识，忽抬头见竹帘）你们两人谁能吟成竹帘诗？
静女	我能。（略一思考，吟诵）
	绿筠擘破条条直，
	红线经开眼眼奇，
	为爱如花成片段，
	置令直节有参差。
王刚中	好诗！才思敏捷，堪称才女。颜臣，窗外有蝴蝶飞舞，能作一诗否？
颜臣	我试试。（略一思索，吟诵）
	只因赋性爱芬芳，
	游遍名园切尽香。
	今日误投罗网里，
	脱身惟仗探花郎。
王刚中	好诗好诗，（拍手称赞）将下官也写进诗里，语意双关，妙哉妙哉！你们二人才学华赡，倚马能诗，本官十分欣赏。恁二人是否愿意永作夫妻？
颜臣 静女	万死一生，全赖宪台大人！
王刚中	好！本宪台判恁二人当堂释放，颜臣才学华赡，本官愿意推荐。
	（唱）你面如冠玉，
	七步诗成，
	愿他日新墨题金榜，

	蟾宫折桂， 报效朝廷。 （白）明年秋闱赴科举，中举后再迎娶静女。
颜臣	多谢大人。
王刚中	听判： 佳人才子两相宜， 饱读诗书福所基。 明媒正娶谐汝愿， 看取举案共齐眉。
颜臣	叩谢宪台大人！
静女	叩谢探花郎！
王刚中	县太爷。
知县	小官不敢。
王刚中	本案判得如何？
知县	高明，英明，聪明，贤明，昌明，明、明、明！
王刚中	这五年刑罚？
知县	一笔勾销！
王刚中	岂能一笔勾销！你判案不取证，与你儿子狼狈为奸，故意加重刑罚，冤枉连静女与颜臣，该当何罪！
知县	（跪下，手托乌纱帽）大人可怜。
王刚中	本官现已查明，你儿子不守法度，强抢民女，致民女跳溪而亡。你儿子还强下聘礼，欲强娶连静女，好在连静女乃官宦亲属，才未敢造次。你父子二人为害地方无恶不作。差役，将贵公子收监听候审讯，知县革职查办。 （差役带手铐下） （对连母）
王刚中	连夫人受惊了！ （连母听到"夫人"二字，受宠若惊） 我是令弟侍郎大人的门生，此次蒙圣上授宪台之职，到来勘察吏狱。侍郎大人听说外甥女深陷冤狱，心急如焚，要我一定查清案件，惩办恶官。
连母	多谢王大人秉公判案，还我女儿清白。
知县	害事害事（坏了），原来连静女伊舅，乃朝廷侍郎，（高声）副部级！我只回（此次）害事了！
众	大人明断，感谢大人为百姓伸冤！
颜臣 静女	哈哈哈！

|（同唱）|为民作主探花郎，
衮绣峥嵘，环珮叮当，
二弦声高众乐和，
明镜高悬照百灵。

众　　　（同唱）　才子佳人，娉娉婷婷，
　　　　　　　　休辜负美景良辰，
　　　　　　　　为君歌一曲，
　　　　　　　　且看静女与颜臣！

〔幕徐闭。
〔剧终。

附录

八十自述

不经不觉已成翁，八十年华一梦中。
花落花开寻常事，何须惆怅怨东风。

我于1938年八月（农历）出生在广东省潮安县银湖乡。银湖是个有故事的地方。明代嘉靖十一年的状元林大钦，年少失怙，家境贫困，曾到我家乡一所私塾应聘塾师，乡里的"老大"（指潮安乡村有文化的长者，与今时江湖"老大"的含义不同）见一个十五六岁的人要来教孩子，心里未免打个问号，便出对子考林大钦，题曰："银湖院后虎耳草"，林大钦一时拙于应对，只好辞别。他行到老家附近的金石乡，眼前龙眼树花盛开，"窍"上心头，马上折回银湖，对曰："金石宫前龙眼花。"众人拍手叫好，塾师位子就这样定了下来。

银湖虽有故事，但故乡银湖对于我却没有故事。我大约在三四岁（周岁，下同）时随母亲到汕头埠（老辈人称汕头市为汕头埠）。据1860年《天津条约》，汕头这个粤东小渔村开辟为通商口岸。父亲十几岁到汕头打工，估计此时已在汕头埠站稳脚跟，故让母亲和我到汕头居住。从此，我离开故乡，再也未回过。故乡在我的记忆中是模糊的，我只记得曾随小姑步出家门往右行，到一个叫"花路头"的地方玩耍。"花路头"是否有花，则全无印象，可能无花，只是名字好听而已。今人起名，常有名实不合的情况，如现今我租住的"越兴苑"，苑者，园林也。但"越兴苑"既无花也非园林，连树都没有，只是一幢水泥楼房罢了。虽然我对故乡的印象模糊，但有时在街上见到商铺店名"银湖"，心里为之一动，或许这就是故乡的情结吧。

近几年，我当上广东省潮剧发展与改革基金会顾问，多次往返广州与汕头之间。到了汕头，离故乡很近了，但我没有回故乡的冲动，倒不是怕出现"儿童相见不相识，笑问客从何处来"的尴尬，而是因为我于故乡，完全是一个陌生人，我在故乡已没有亲戚熟人，如果真的踏上故乡，去寻找那"花路头"，我想，七十年现实的巨变会令我找不着北，还是保留对故乡的一点神秘、一点美感吧，这是我再未踏上故乡的原因。

我的祖父祖母

我的祖父吴子惠，虽长期在乡里，似未耕过田，估计一直做塾师，是个传统守旧的

人物，这从他给我父亲和叔父起的名字即可看出，父亲名锡屏字宗周，叔父名锡昌字宗汉，把周、汉都当成"理想国"。在我的印象里，他经常拿着一本线装书，口中念念有词，不知说些什么，有时拿毛笔写字，也不知写些什么。

大约在我读小学四五年级的时候，祖父祖母已到汕头和我们住在一起，这时家中因父亲失业经济困难，为了帮补家用，祖父又重操旧业做塾师。他用纸写好三四十张广告，要我和我的一位表兄到我家附近的韩堤路及乌桥（汕头有名贫民区）贴广告。我现在还记得广告的内容是：益民补习班招生，补习内容：古文如《幼学琼林》《东莱博议》等；上课时间：晚上八时；地点：福平路尾我家。补习班办了几年几个批次，学生多时二三十人，少则十多人。祖父要我随堂听讲。古文主要讲《左传》《陋室铭》《爱莲说》，《幼学琼林》几乎每个班都讲。我直到现在还能背诵《幼学琼林》的首篇"混沌初开，乾坤始奠，气之轻清上浮者为天；气之重浊下凝者为地。……"我那一点古典文学的底子，估计就是益民补习班时奠下的，我今天能成为中山大学中文系一名教古典文学的教授，恐怕也是那时培养的兴趣。（"益民"这个名字起得好，既朴素又实在。是否益民，是一个人价值观的根本）

提起祖父，我做过一件对不起他老人家的事：祖父写有一本《自适轩诗集》，"自适轩"是祖父的书斋名，也只是一个"名"而已。当时祖母住在叔父家，祖父和我住在狭小残破的小阁楼上，只有几本旧到不能再旧的书，哪有什么书斋可言，祖父要我用笔记本抄一本带在身边留作纪念。"文革"开始时祖父已逝世多年，祖父的这本内容陈旧的诗集也在此期间被损毁。今天想起来，如此糟蹋祖父的心血，罪莫大焉！假期回到汕头老家，也找不到祖父自己用毛笔抄写的《自适轩诗集》，估计是父亲给处理掉的。

《自适轩诗集》中的诗，大约百首左右，我记得其中有一篇叫《梁夫人桴鼓助战赋》，写得很特别，该篇写南宋韩世忠夫人梁红玉擂鼓抗金兵事，每一小段最末一字镶嵌入题目一个字，即第一小段末字用"梁"，第二小段末字用"夫"……照此类推。不是有点功夫，是写不出这样别致的赋文的，可惜已在我手上化为乌有。

祖母黄淡香，从这个姓名可以推断出祖母出身于读书人家庭。我的名字就是祖母起的，这说明她有文化，也说明她在家庭中的地位。不过，我并不满意这个名字，在许多人都将自己的名字改成"××红"的年代，我不愿意赶时髦，把这个不自量力又有点俗气的名字保留下来。名字，只不过是一个符号，随缘吧。

祖母留给我最深的印象，除了每晚不停地咳嗽之外，就是她的小脚。有一次我看见她在洗脚，一层又一层的裹脚布被脱下，最后露出那双像竹笋那样尖尖的小脚，四个小脚趾完全被压在大脚趾下面，难怪祖母平时行路一颠一颠的，这样缩成一团圆尖圆尖的小脚，每走一步怕都是很痛苦的。……我个人认为，"天足运动"可为中国近现代伟大的政治"运动"之一，还妇女平稳安全走路的权利，把野蛮的摧残妇女身心的"缠足"陋习整个废掉，这是最伟大最得人心的一件事。

祖父祖母育有二男三女。我的大姑母出嫁鹳巢，嫁后不久即病亡，我从未见过她的

面；二姑母出嫁塘东，不久即遭丈夫遗弃，她没有儿女，长期住在汕头我家；小姑嫁给汕头一位姓陈的工人，小姑丈为人温和，但小姑因婆媳不和，一时想不开竟自寻短见。三位姑母，遭际各异，都很不幸。

我的父亲母亲

我随母亲到汕头后，我们一家住镇邦街附近的绵德里一号。父亲在镇邦街一间小百货店当店长。当时无论大店小店，店长都叫"家长"。父亲所在的店，仅有三名店员，连父亲一共四人。镇邦街在二十世纪三四十年代，是一条热闹的商业街。老汕头有所谓"四永一升平""四安一镇邦"的说法，即是说当时热闹的商业街市，有"永兴街、永和街、永泰街、永安街和升平路"，还有"万安街、怀安街、锦安街、怡安街和镇邦街"。父亲所在的店就在镇邦街，铺号"利兴"，后来小店迁往国平路，铺面50平方米左右，出售的商品有牙膏、毛巾、手帕等日用品。

大约在1948年，内战正酣、百业萧条，父亲所在的店也倒闭关门大吉，父亲失业了，从此，家庭经济靠母亲一人车衣服①来维持。在极其困顿的经济大环境下，来做新衣服的人越来越少，母亲只好去找一些布头布尾做婴孩服装。出世不久的婴孩总要穿点衣服的，母亲专门做一款叫"水鸡衫"的婴孩服，这是一种连体衣而下裆开口用纽扣扣住，方便婴孩便溺，水鸡衫做好后，由父亲拿到福合埕集市摆卖，有时也卖给一些商铺。我记得父亲曾带我恳求小公园旁汕头著名商铺南生公司的"家长"收购一些水鸡衫。由于款式新颖，穿着方便，销路不错。但母亲一人毕竟能力有限，加上其他裁缝店见市场不错，竞相推出各种款式的水鸡衫，因此家庭经济并未改观，勉强够糊口。当时家里有祖父母、外祖母、父母、我和三个弟妹（细弟尚未出生），还有二姑母，共十个人开饭，要供这么一大家子吃饭实在不易，可见母亲的辛劳程度。有时我放学回家也帮忙车一些简单的童衫，如果说我身上有点手艺的话，那就是车衫了。

父母亲属于社会底层的小人物，没读过什么书，每天忙于养家糊口，我每次放学到父亲店里，父亲会马上让我喝茶盘或茶洗（盆）里的剩茶水，我也如饥似渴叽哩咕噜喝下去。其实，这些都是洗茶具的水或别人倒在茶盘里的剩茶，就这样，我喝了不知多少茶盘里的剩水。我少时除了喝茶盘水外，极少喝水，因此体肤干燥，小腿皮肤皲裂严重，我让母亲看，她说拿块瓦片磨掉，谁知一磨就出血。

父亲没读过什么正规小学，可能小时候跟祖父念私塾，写信极为流畅，常常半文半白，让人受用。如他给我的信中会用"善自珍摄""执弟子礼甚恭"等词句。我心里明白，我虽然学历高至研究生，但在写信这方面，完全逊色于没有什么学历的父亲。

① 方言，大意为帮别人缝制衣服。

父亲待我异常严厉，家里总放着一把一尺多长的鸡毛掸子，既可扫灰尘，又可打我。平心而论，我小时候还是比较乖的，属于听话一类，从未和小朋友吵嘴打架。但可能生活压力大，父亲常拿我出气。记得有一次，他找不到鸡毛掸子，竟然解下身上的皮带来抽我，好在我见势不妙，一溜烟跑掉了。那天吃晚饭时我不敢回家，在离家不远处偷偷瞄家里动静，见母亲在拭泪，她可能以为我离家出走了；祖母则挪动小脚在家附近找我，一边叫我名字，一边骂父亲。看到这个场面，我心中有数，我的"保护女神"出现了。回家不会再挨打了，于是飞快闪到祖母跟前，然后把留给我的晚饭很快吃掉。

大约在我十岁的时候，有一天父亲把我叫到身边，要我拿着一包带壳的熟花生每天晚上到大观园戏院门口摆卖。于是，每天大约在大观园戏院开演前半个小时，我便在戏院门口的地上铺上一张报纸，用竹篾圈着花生，大约摆了八九个小圈圈，每个圈里约放20粒花生，卖给来看戏的人。每堆花生能卖多少钱，当时收取的是铜板，还是金圆券，现在已经全无印象。至于一个晚上能赚多少钱，恐怕只有父亲知道。在大观园戏院门口大约蹲了十多天，父亲就没有叫我再去卖花生了。

顺便说一句，大观园建于1929年，是汕头开埠后建的第一家戏院，观众席位1400个。由于我家住在离大观园很近的福平路尾，且那时读小学没有什么作业，晚上有的是时间，所以常在晚饭后到福合埕去帮忙照看父亲的地摊。

一天晚上，我和祖父吃晚饭后到父亲的地摊去替换父亲回家吃饭。不久，一班人围上来挑选我们摆卖的粗羊毛背心，爷孙俩很兴奋，以为会有什么好生意，这班人很快就散去，一件也没买。他们走后，我突然发现地摊上的货物少了很多，父亲吃完晚饭回来一看，发现被偷去了24件羊毛背心，地摊上仅剩八件。父亲一言不发黑着脸，祖父和我不知如何是好。我心想这一次不知要如何责罚我了，但我下定决心不躲避。回家后，母亲听说被偷去这么多背心，哭了起来。我站在旁边等待父亲的鸡毛掸子，但站了好久不见动静，只听父亲说了句"上楼睡去"。我既庆幸自己没被打，又为丢失背心深感痛惜与内疚。屋漏更遭连夜雨，不难想象这一件事对家庭经济和我内心打击之大。长大后我才悟出这次父亲不责打我的道理。祖父当时已是六七十岁的老人，一介老学究，他只懂线装书，何曾看管过什么地摊；我只是一个十岁的孩子，一老一幼，根本对付不了五六个毛贼。社会黑暗，盗贼蜂起，平民百姓深受其害，责备老人或责打小孩，根本无补于事。

说到社会黑暗，我目睹当时胡琏兵团在街上拉壮丁。由于我家只有我这个十岁左右还不属于"壮丁"的孩子，其他非老即幼，因此可以置身度外。我从门缝里看到国民党兵捆绑着几个青年人离去。有一次，我看到一个国民党军队的伤兵把拐棍往商铺柜台一放，老板不得不给他钱银让他离去。当时，国民党兵败如山倒，大量伤兵南下，汕头街上随处可见，这些可怜又万幸捡回一命的伤兵，无人顾及，只有向手无寸铁的百姓伸手……

我的母亲章素真，出生在潮安县浮洋镇徐陇乡，原本姓徐，由于家穷养不起女孩，

小时送给浮洋章厝我的外祖母收养，因此改姓章。外祖母原有一儿子，结婚后去了泰国，不久客死异乡，留在家乡的媳妇改嫁了，这样，外祖母就剩下我母亲这个养女。我母亲的生母，我称她老姨，膝下有两个儿子，即我的大舅父、二舅父，他们待我极好。潮州俗谚云："外甥食母舅，从无食出有。"事实确实如此。我在潮州读高中时，没有钱坐车返汕头老家，周六就步行十公里到老姨家吃住一宿。虽然老姨家穷，二位舅父耕田不能养活家人，二舅父只好批些牛角用手工做角梳帮补家用。但每逢我到来，二舅父就会想尽办法买点猪肉给我吃。老姨和二位舅父把对女儿和妹妹的爱，都倾注在我身上了。令人痛心的是老姨和二位舅父在1960年饥荒时相继死去，想起他们，我心如刀割，难受极了。尤其令人伤心的是，大舅父因穷困终生未娶，而前些年我的二舅母，一位非常善良的老妇人，以八十高龄在老家走失，表弟们分头寻找，连附近几个鱼塘都网遍了，竟不见踪迹。二舅母竟以如此方式终结人生，令儿孙辈痛断肝肠，欲哭无泪！

1957年我参加高考，作文题是《我的母亲》，这个题目对我来说，简直太好下笔了，我将母亲从外到内写了一遍。母亲长得高挑苗条，虽说不上是什么美人，但模样是极端庄的，在儿子我的心中，她永远是最美的。母亲成为家庭经济的顶梁柱后，日以继夜车衣服，终于积劳成疾，得了肺病，常咳个不停。有一次她躺在病床上，我站在一旁，半晌未说一句话，母亲开口说："国钦啊，你怎么这样笨，我病得难受，你怎么一句安慰的话都不会说啊！"现在想起来，简直痛苦极了，我怎么连一句安慰母亲的话都没有说呀，现在想弥补这一过失，一千遍一万遍安慰母亲，她再也听不到了。我真是罪孽深重，我原以为站在病床前守候就可以了，殊不知病人是需要安慰的，母亲是需要儿子的慰藉的，这样才能减轻身心的痛苦。

潮汕人重男轻女传统积习颇深，1968年我的女儿出生，父母除来信祝贺外，让二姑母前来帮忙；1974年儿子出生，母亲不顾老迈，亲自前来照料，一住就是半年。母亲在汕头老家是比较强势的，但又比较贤惠，做媳妇几十年，从未与我奶奶红过脸。我妻子为人纯真率直，两个陌生女人在一起过日子，有时难免磕磕绊绊。有一次，儿子眼角长一脓包在医院动了小手术，用纱布缠住伤口，但小家伙不安分动手动脚，回家后一下子把纱布扯下来，这时刚好妻子下班，马上质问怎么回事。好在她们两个语言不通，母亲只懂潮州话，国语与粤语一句不懂，妻子又不懂潮州话，当时我在现场充当和事佬，让妻把儿子抱到房中，避免情绪激化。两个女人，一个是我的生身之母，一个是我的枕边之伴，都是至爱之人，我不能有半点失衡偏颇。家内事多数是小事，但弄不好会变成大事，我小姑就是这样悲惨了结自己的。好在无论是母亲还是妻子，除了这一次小事故之外，关系一直非常融洽。

母亲在广州这半年，我没办法在物质上让母亲有半点享受。当时"文革"尚未结束，物质匮乏，且个人工资低，研究生毕业后，除去试用期，每月领68.5元，常常成为现在所说的"月光族"。我们基本上吃饭堂的饭菜，未能给母亲添点什么好吃的。我的一双儿女，小时候从未喝过牛奶，那时的牛奶只供应癌症病人。至于其他物用，如

粮、煤、柴、蛋、棉布、猪肉等,均凭票供应。每月每户供应半斤鸡蛋,这当然只能让小孩子吃。母亲操劳一生,未满70岁就去世了,遗憾的是我赶到家时她刚刚瞑目,再也听不到我呼天抢地的哭声。母亲的骨灰葬在她老家徐陇的山上,与二舅父为邻,小时兄妹无法在一起,这个时候终于团聚,有亲哥陪伴,母亲从此不再寂寞。我每次上山拜祭母亲与二舅父,还未到坟前,想起母亲操劳一世,早已泪流满面。其实,祭品再好,母亲是永远享受不到的。我想起《千家诗》中宋人高翥的诗句"纸灰飞作白蝴蝶,泪血染成红杜鹃",祭品再多,美酒再好,"一滴何曾到九泉"呀。

二十世纪八九十年代,家庭经济宽裕了,父亲有时来广州小住,我不止一次到下九路清平饭店买清平鸡助膳。当父亲听说一只清平鸡40元的时候,感慨说:"一般职工可吃不起呀!"我只好说:"你来了,加加菜。"父亲没有母亲辛劳,晚境闲适,早上常到汕头中山公园听潮曲。由于心境平和,经常活动筋骨,他活了96岁。去世前一两个月,他还能扶着楼梯扶手登上八楼我弟弟的住处,体力一直不错。

父母已故去,我也早就成了儿女的父亲,转眼又晋升祖父了。人类就是这样生生不息,一代一代往下传。"夜归儿女笑窗前",但愿家家温馨若此,先辈也就瞑目了。

我的小学

我六周岁入读汕头市第六小学。市六在海平路附近,海风大,风一吹就流鼻涕,我成了鼻涕虫,那时没有手帕,有钱人家比较讲究的孩子身上才有手帕,那时也没有纸巾。我只好用左袖口来擦鼻涕,左袖口经风一吹,起了一层又硬又厚的茧,回家后被母亲责骂。但责骂归责骂,海风继续吹,鼻涕照样流,袖口依然起茧,母亲要用硬刷子和肥皂水才能把茧刷掉。

七十年前小学的情景,现在大都回忆不起来。只记得语文课本第一课学的是"人、手、足、刀、尺、山、水、田",都是极简单的字词,还有一课是,"大羊跑,小羊跑,大羊跑在前,小羊跑在后。两只羊,跑跑跑,跑上桥。"这种课文。好学易记,没有说教意味。

在市六读了两年,我转学到市五读三年级。之所以转学,是因为发生了一件很震撼的事。时约1944年末或1945年初,抗战已到尾声,常有美国飞机来汕头轰炸日本的军事设施与舰艇,有时来的是B29轰炸机,飞机声特别响,又怪又闷,听得人心惊胆战,汕头市日夜常有防空警报响起。有一次,我正在国平路父亲店里,这时防空警报响起,人们纷纷走上骑楼躲避。说时迟那时快,突然一声巨响,估计是炸弹落在附近,原来坐在骑楼下看报纸的中年男子被爆炸声吓了一跳,下意识把手中的报纸举到头上,这一动作被一位店员看到了,店员调侃说:"阿叔,你想用报纸抵挡炸弹呀!"中年人这才发觉自己行为的滑稽,把报纸从头顶取下来。时局混乱,险象环生,小民只能隙缝求活,

苦中取乐，用诙谐的形式表达悲剧的内容。

悲剧很快就降临在我家附近：有一天半夜飞机空袭，爆炸声接连不断，我已经入睡，被祖母叫声唤醒，只感到烟雾弥漫，不知所措，我的睡床就在楼梯口附近，慌乱中我从三楼楼梯口直滚落到一楼，这时父亲赶紧抱起我，用湿毛巾捂住我的口鼻，以免吸入太多烟尘。我虽然滚下两层楼梯，身体并无大碍。第二天一早开门察看动静，只见绵德里牌坊外已夷为平地，被炸成一片瓦砾场，惨不忍睹，被炸范围大约有几条街区那么大，消防车、救护车来来往往，有的街坊骂了起来，说是飞行员瞎了狗眼，日本仔不去炸，却来炸平民百姓。这一次轰炸，波及面起码有几百个家庭，现在回想起来，惨状还历历在目。

有一天，老师说放学后到班里康强同学家中探视。我们早就发现那一次轰炸之后，康强就没来上学，也不知出了什么事。到康强家后，只见他用两只小凳子前后挪动身子出来迎接我们，康强竟然没了双腿！我们围着他大哭起来，康强却笑笑地没有哭，可能他的眼泪早已哭干，事情已过去好久似的。原来那一次夜半绵德里外的轰炸让康强失去了双腿！小学一二年级同班同学的名字，我现在一个也记不起来，唯有这位康强同学，我一直记着，他挪动小凳子出来见我们的情景，现在想来似在眼前。康强，我的小学同学，你现在哪里？你还活着吧，你也应该有八十岁了，这辈子是怎样走过来的？不，是怎样"挪"过来的？现在有极少数人渴望战争，鼓动战争，我不知道他们安的什么心？我没有经历过战争，日本侵入潮汕时我尚在母亲背上不谙世事，但我经历过轰炸，绵德里外的惨状记忆犹新，失去双腿的康强小同学无论如何令我无法忘怀。战争、轰炸、人类的互相残杀，真不知道要到什么时候才能了结呀！

三年级至小学毕业，我入读汕头市第五小学。市五离家近，又远离危险多事的海边，那时我家已搬至福平路尾。整个小学阶段和现在的小学比较起来，有两点明显不同：其一是那时几乎没有什么作业。现在，读小学的孙子几乎天天晚上要用两三个钟头来做功课，所以，现在的小孩子从小学一年级开始就没有了童年，这是很可悲的。教育的根本任务是培养学生健全的人格，而不是用各种各样的所谓知识填塞孩子的头脑。

其二是七十年前的小学还有体罚。我读市五时就被老师打过一次，究竟为什么被打？是上课嬉闹、回答不出问题还是别的什么原因，已经记不起了，只记得老师用藤条打了一下小腿，藤条打人很痛，藤痕几乎要大半个月后才消退。虽然这是整个小学阶段唯一一次体罚，却令我终生难忘。

小学时的老师，印象深刻的是教五六年级语文的陈任之老师。当时我的语文成绩较好，作文常被"贴堂"，即被贴在课堂黑板旁边以作示范。但有一次上课时，陈任之老师刚进教室就大声喊："国钦啊，你这次作文才45分！"我被老师大声呼唤名字，已吓了一跳，当众宣布我作文才45分，这是从未有过的奇耻大辱，我的作文一向在80分以上，这次不知怎么搞的才45分！原来，陈老师为了纠正学生作文的错别字，规定每一个错别字扣1分，但错五个以上，则每个扣5分。我这次作文竟然有11个错别字，扣

去55分。仅剩45分，这是我作文从未出现过的最差成绩，在全班同学面前，我颜面扫地，这一课我现在还记得清清楚楚。是的，顺适的日子很快就会忘却，尴尬的时刻却永远刻骨铭心。我这一辈子有好几次非常尴尬狼狈，这次课堂的遭遇可说是第一次。还好，吃一堑长一智，以后作文，我的错别字大大减少，这不能不说得益于陈任之老师的严厉。面对严师，当时可能觉得难受，过后却让人终身受益。

我的中学

 1951年至1954年，我在汕头市友联中学读初中，友联的校址在商业街。从名字上看，似应是一条商铺林立、熙来攘往的街道，其实不然，商业街几乎连一间像样的商店都没有。没有市井的喧闹，友联的学习环境是不错的。

 初中的学习生活和小学完全不一样，学生都是十三四岁的孩子，不愁生计，吃饭靠爸妈，精力顶呱呱，一下课就谈笑嬉闹，玩得昏天黑地。何况时值五十年代初，学校教起了集体舞，平时男女同学极少手足接触，这时却手牵着手，或手搭在肩，排成两行，左边的不动，右边的随着音乐边跳边往前行，一个班的学生围成圆圈，跳呀跳呀，差不多轮个遍，煞是新奇好玩。

 这时正值新中国成立初，我们初中生偶尔也感知社会的剧变。商业街尾乃是一片开阔荒地，时有将死刑犯拉到此处行刑的。有一天，同学们得知要枪毙恶霸吴某，吴某的店铺就在新马路，是我上学必经之路。偶尔也见过坐在店内的吴某。这次，我和一群同学跑去看枪毙吴某，谁知去迟了，行刑队已经撤去，吴某的尸体还未运走，我们近前一看，吴某已被毙得面目恐怖狰狞，我很后悔看这血腥场面。不过由于好奇心驱使，我还跟一些同学去看过学校附近一对据说是地主的夫妇，双双吊死在楼梯边上的现场，虽然看不到死者的脸面，但透过窗户看到悬浮在楼梯顶上的四只脚……以后每逢夜间独处一室，这些恐怖的场景就会浮现脑际，令我畏暗怕黑。我发誓以后再不去看这些骇人的现场。

 事实上，当时社会正在激荡变化。我读初中时，正是土改和镇反开展得如火如荼的时候。有一次街上很多人围着看布告，原来是一次枪毙七十多人的告示，布告上每枪毙一人，用红墨水打√符号，佈告上全是密密麻麻的红√，非常醒目。四海翻腾，五洲激荡，有人翻腾上天，有人激荡入地。

 那时读初中似乎没有年龄限制，班上有一位女同学，已是两个孩子的母亲，年龄比我们班主任方畅卿老师还大，估计二十五六岁，不过她学习刻苦，大家很尊重她。全班四五十个同学，现在我还能叫出二三十人的名字，可见十三四岁的孩子记性好，这个年龄段如果努力去记一些东西，如背诵古诗，会牢牢记住一辈子的。可惜那时没有人这样教导我，自己又不懂珍惜，日子一下就溜走了。那时没有多少作业，我就找一些旧小说

来读，如《七侠五义》《小五义》《粉妆楼》《大红袍》《杨家将演义》等，都是初中阶段读的。我曾对儿子海青说："我少时读《七侠五义》，你少时读金庸小说，赵亮（我外孙女）少时看《还珠格格》，三代人各有看点，时代使然也。"

初中阶段印象最深的是几位任课老师：班主任、教语文的方畅卿老师，教历史的蚁群老师，教化学的黄懂受老师等。方老师大约二十二三岁，刚和林紫老师结婚，两人都是革命青年，林紫老师是一位华侨作家，他的诗作曾被选入东南亚华人学校作语文教材，他还是一位代表共产党接管潮剧的人物。方老师几乎天天穿着"列宁装"（一款灰色的有腰带和两个插袋的新时代的女干部服）。她待学生和蔼可亲，谆谆善诱，班里有两个极顽皮的学生，学校拟开除他们，是方老师极力劝阻并感化教育，这两人成年后大有长进，一位成为香港企业家，一位成为名画家。可见少时极顽皮的，多数极聪明，长大后会有作为。方老师因太多的大爱敬业的精神得到学生的尊重。如今，初中校友至少十几二十人在六七十年后还与方老师保持着密切的师生情谊。

教历史的蚁群老师文质彬彬，非常和蔼，历史课讲得令人神往，但听说后来成了右派；教化学的黄懂受老师刚从大学毕业不久，个头高大而风度翩翩，后来听说被戴上什么帽子。我不愿去打听黄老师究竟被戴上什么"帽子"，反正"帽子"是次要的，被戴上才是重要的。

初中阶段似乎没有多少作业可做。起码不会像现在那样压得学生喘不过气，学生不会成为做作业的机器。初中阶段精力大大的有，我当时曾经胆大妄为写了一篇四五千字的童话寄给杂志社，结局当然毫无悬念被退了回来，编辑还写了几条意见，其中有一条说是模仿西方童话，其实，我那时还没有读过《格林童话》或《安徒生童话》，全是自己胡诌一通。现在，稿子早就丢失，内容也丝毫记不起来了。

友联是一所初级中学，没有高中。考高中时，我被安排到潮安高级中学（现潮州高级中学）。我觉得诧异，我是汕头人，为何安排我到潮州读高中？学校的答复是："这间学校新办的，是省立的重点高中，请了金山中学的杨方笙校长来当校长，如果你不愿去，可以选择汕头一中，随你的意愿。"我和父亲商量，一是被杨方笙校长的名气所吸引，二是我与父亲都是怕麻烦的人，转到一中还要办一些手续。就这样鬼使神差，我到潮州读高中，成为这间学校第一届的学生。

潮安高级中学在潮州的西湖边上，背靠葫芦山，环境清幽，从我们住的宿舍出行十几分钟即可到达西湖。西湖者，潮州西部之湖也，很小，和杭州西湖、惠州西湖比起来，简直不可同日而语。不过，有山有水即有景，花花草草也宜人，潮州西湖仍不失为一处好景致。

第一届共600名学生，除潮州本地学生外，还有汕头各县及兴梅地区的学生，外地生全部寄宿。早上要早起集体做早操。冬天，葫芦山下北风呼呼响，学子身上单薄，班里除三四名学生家境较好有棉衣穿之外，我和大多数同学一样只有一件"卫生衣"，没有人穿秋裤，人人都穿木屐做早操。有一次做踢腿运动，一同学竟把穿着的木屐踢上头

顶，引来大家哄笑，也引来带操老师的批评。现在回想起来，煞是好玩。那时还没有塑胶拖鞋，一双木屐走天下，我上大学时还穿着木屐上街，这是后话。

高中的课程比初中难，尤其物理，我几乎很少拿五分的。（那时学苏联实行5分制，5分为满分。4分良好，3分及格，2分不及格）我对"物"之"理"一向缺乏兴趣，觉得很难穷尽，所以平时除了换灯泡，电的应用一概不会。对数学，尤其代数与三角函数则饶有兴味，从作业到考试，几乎每次都拿5分。

大约读高二的时候，我和2班的黄之瑞同学期末考试共十门课程每门都得5分，成为轰动学校的新闻，《潮州报》还派记者前来拍照与采访（黄之瑞后来成为中山大学数学系教授）。所谓十科都得5分，我估计体育除外。因为我的体育成绩一向在及格线上徘徊，是不可能得5分的。有一次考100米跑步，我跑了15.5秒，比班里的女同学陈玉卿跑得还慢，有同学笑我，我却辩解说人家陈玉卿是潮州运动会跑第三名的，我当然跑不过她。自我解嘲，裹足不前，心态若此，怎么可能有好的成绩呢？

高中时的语文课本，叫《文学》，课文按中国文学史发展脉络编选，即诗经、先秦诸子文、先秦史传文、史记、汉乐府……教《文学》课的丘永坪老师，对学生要求严格，很多诗歌都要背诵，长诗如《长恨歌》《琵琶行》也要背诵。直到现在，只要起个头，这两首长诗我都会断断续续背诵下来，可见老师要求严格，对学生是好事。今天，每当想起大、中、小学几位对我要求严格的老师，我都肃然起敬，心中似有一股暖流流过。

高中阶段有几位老师给我留下深刻的印象，除丘永坪老师外，教数学的女老师黄荣珍课堂上条分缕析，晚会上歌声嘹亮，她和5班班主任饶杰老师的男女声对唱，是学校晚会的保留节目，学生们都是她的歌迷。其他如教生物的吴修仁老师、教化学的黄时全老师、教地理的陈史坚老师，教俄语的李滨老师、傅飘香老师等，都给学生留下深刻美好的印象。

高中时学生十六七岁，正处于青春躁动期，谈论女同学是宿舍里经常性的话题。第二届（当过广东省省长的卢瑞华即这一届学生）有一位女同学朱××，长得十分标致，堪称校花。从我们宿舍窗口望出去，可看到往返学生食堂用膳的同学，每逢朱同学路过，宿舍内有谁看到，马上提醒其他人"阿太来了"，（意为那位太漂亮的人走过来了，那时大家并不晓得她的名字），众人即把眼光投向窗外，看朱××婀娜而过。

1957年高考录取人数特少，我们班50人才考上5人，只有十分之一的人上大学，下一年，我们班又有六七人考上，这样，我们高三（6）班在广州读大学的人增加到十几人。

我的大学

高考结束，我填报的志愿是：第一志愿中山大学中文系；第二志愿中山大学历史系；第三志愿北京大学中文系；第四志愿北京大学历史系。之所以这样填写，是因为我不愿到远地念书。当邮政送来我按第一志愿录取的通知书时，父亲和我并没有表现出很高兴的样子，因为当时家庭经济拮据，让我到广州读大学，不知到什么地方去筹钱。

那时从汕头到广州交通不方便，我坐了一天的汽车到樟木头后，住宿一晚，次日再从樟木头坐火车到广州。好在一下火车，便看见中大的新生接待站，接待我的是中文系三年级的黄渭扬同学，他带我们一大批新生返校。校道长长的，两边树木葱茏，校车走了好久都未见建筑物，我心想，难怪叫做"大学"，地方可真大呀！

上大学后，生活明显改善，每月伙食费12.5元，后来听说邓小平到清华大学视察，发现大学生伙食差，下令每个学生每月增加3元伙食费，变成15.5元，早餐除白粥外，炒粉油花花的，有时还可吃到粉中的肉片，午、晚餐各有三种菜式供选择，我记得最少人排队的是"榨菜蒸猪肉"这一款，总之，生活比高中时好多了。我们年级丙班有一位农村来的王华富同学，第一学期期末称体重，足足重了20斤。吃饱的感觉真好！

新同学多数来自农村或小城镇，多数人都领助学金。助学金分伙食费和生活费两项，甲等助学金是15.5元，即伙食费全免，乙等缴半；生活费分三等：甲等每月补助3元，乙等2元，丙等1元。我是两个甲等。这3元生活费，刚够买牙膏牙刷毛巾肥皂之类日用必需品，还可理一次发，要买衣服是不可能的，但寒衣可以申请，我被批准拥有一件棉衣。就这样，在家庭无法供给我读大学的时候，助学金免去我后顾之忧。

我从家里带来的行李，是一个旧的藤箱子，潮汕话叫"呷呸"，体积极小，相当于四个鞋盒子加起来那么大，如果有棉衣的话，是放不进去的；另带一个搪瓷小脸盆（那时还未有塑料制品）和牙刷牙膏之类，我脚上穿着鞋子，还带一双木屐。除了上课，平时都穿木屐。有一次我与几位同学上街，返校时在14路公交车上，有一位戴着中山大学红校章（那时教师戴红校章，学生戴白底红字校章）的教师对我说："你们是新同学吧，以后不能穿木屐上街。"态度极和善，我赶紧点头称是。从此，木屐的利用率就低好多。但老穿鞋却也不习惯，那时袜子质量差，穿不了几次脚趾头就露出来，且袜子、鞋子和脚趾三者俱臭，自己闻着都觉得难受。

入学不久，一年级新生的教师阵营中出现了董每戡、詹安泰、容庚、叶启芳、吴重翰等教授。董老师依然孜孜矻矻从事中国戏剧史著述，其精神得到了学界的一致赞赏。詹安泰老师是楚辞和宋词研究领域的专家，我们入学后由他主讲《中国文学史》课的先秦文学部分。由于《诗经》《楚辞》的学习难度大，詹先生因为曾被划为"右派"，上课不敢发挥，期末也没什么考试，因此，詹安泰老师虽是这领域的一代名师，我们在

课堂上却似乎得益不多。不过，让学生们印象非常深刻的倒是詹老师的板书，写得非常漂亮，可惜那时没有手机，如果能随手拍照留下来该有多好！

我读大学或研究生期间，还参加不少下乡下厂的劳动，计有：到芳村修铁路；到东莞虎门公社参加大跃进劳动；到茂名油页岩矿当铁路养路工；后又到揭阳和花县（今花都）……下乡下厂时间多则半年，少则一二个月。以虎门劳动为例，时值"大跃进"，白天大家把田里的土翻过来，垒成一公尺高的一堆堆的土堆，说这样深耕可以丰收；晚上大家写大跃进民歌，中文系学生毫无悬念成了写民歌的快手。

每次下乡下厂回校，大家都拼命读书，毕竟我们是大学生呀！我们白天上图书馆，夜晚宿舍统一熄灯后，走廊灯下依然站满了看书的人。唐诗宋词、明清小说、托尔斯泰、巴尔扎克，一本又一本争着读，我甚至连《德意志意识形态》那样厚厚一大册，也是在那时候读的。

大学文娱活动丰富，每周六露天电影广场都免费放一部电影，学生自带小凳子观看，教授则坐在后座讲台的藤椅观看。那时全校才50位教授，皆可享受藤椅，但每次放电影时，我看到坐在藤椅上都没有超过十人。

那个时候交谊舞很流行，甚至强求各班扫舞盲。班里只有五六个女同学，舞伴不够，则扛着椅子作"舞伴"来学跳。有一年新历年除夕，全班同学都到风雨操场跳交谊舞，一直跳到新年钟声响过才返宿舍睡觉。

三年困难时期，大学生日子也不好过，食堂稀粥极稀，打捞技术高超的同学也无法从大桶里打捞到更多的粥粒。于是，好事者一边打捞，一边唱起了《洪湖赤卫队》的歌曲"洪湖水，浪打浪"。上第三节课时，肚子已饿得咕咕响，却也无甚办法。每个学生每月发半斤杂饼票，所谓杂饼，是糠和米粉揉和加点糖制成的，在当时，已是难得的食物了。糠也好，米粉也好，能填饱肚子就是好。

不知出于什么原因，上级决定我们这一年级不用写毕业论文，人人皆可毕业，人人都有工作分配。我被告知与黄竹三、赖伯疆几位同学分配给王起老师当研究生，不用考试入学。宣布毕业分配方案那一天，毕业生们站满操场，这是决定命运的一刻，除极少数人（如我）事先知道去向之外，绝大多数人并不知晓，等到拆开信封，看到盖着公章的毕业分配表时，有人马上就哭了起来，竟有一个不知是哪个系的毕业生，当场晕倒在地。毕业生毫无心理准备，突然接到分配去边远地区的通知，精神一下子支撑不住。不去是不行的，不服从分配的话，就没了户口，没有粮食供应，就成为"黑人""黑户"。我们年级极少被分配到边远地区。我们的下一年级（中文58级）有1/3被分配到内蒙古，1/3被分配到山西，时任广州副市长罗××的女儿，照样被分配到山西，不会有什么照顾，也没有什么后门可走。

我读研究生时的专业名称颇长，叫作"中国古代文学史宋元明清文学（以戏曲为主）"，这实际上也是王起老师的学术专长，王老师既是古代文学专家，又是戏曲学权威。我们几位研究生都十分珍惜这段学习时间，每晚都攻读至凌晨才睡觉。可以说我的

学术基础是在研究生期间打下的，我不但补读了不少作品与论著，且把《古本戏曲丛刊》中许多线装的古代戏曲剧本都读了。

王起老师对我们要求十分严格，因为免了入学考试，提出要考专业试。由于内容极多，几乎涵盖半部文学史，大家只好废寝忘食，全力以赴。我自以为读了不少书，胸有成竹，谁知考试后，王老师将试卷批下来，一人优秀，一人不及格，另三人及格，我是其中之一。事后反思，我庆幸自己"及格"，如果得了"优秀"，我会自满，我当时已被同学们批评为"个人英雄主义突出"，我不能再"突出"了。

随着学术批判的加剧，"京剧革命"紧锣密鼓，对"厚古薄今"观念的一再讨伐，我们被告知不能写古代文学的论文了，要另起炉灶写当代的，但时间很紧，离1965年7月毕业的时间只有半年，可以两个人合作写一篇。就这样，我和黄竹三合作写了研究生毕业论文《红灯高举话英雄》，一看题目就知道是写样板戏《红灯记》的，当时也没有评分就通过了事。毕业分配时，我们五六个古戏曲的同学被分配到北京、山东、广东各地高校或剧团，我留在中大任教，黄竹三去了山西，被安排到山西师范大学任教，他后来成为著名的戏曲文物专家。

我的教书生涯

我于1965年7月研究生毕业后留中大中文系任教，很快就接到教学任务，要与赵仲邑副教授、黄天骥讲师一起到惠州和汕头辅导函授学员。我第一次上讲台，是对惠州学员讲解苏轼的《前赤壁赋》，由于是第一次，紧张得汗流浃背。当我讲到"月明星稀，乌鹊南飞，此非曹孟德之诗乎"时，坐在最后排听课的赵仲邑老师突然站起身大喊："吴国钦同志，那是个'乌'字，不是'鸟'字。"我赶紧往教材上看，确实是个"乌"字，我读成"鸟"字了。《前赤壁赋》我读过不只一次，却没有留意到这个字是"乌"是"鸟"，终于铸成大错，当堂出丑。我极度狼狈，赶快向学员道歉。下课后，在赵、黄两位老师面前，我感到不好意思，但他们表示谅解。毕竟我当时只有27岁，作为大学教师，还相当"嫩"。这次失误让我终生难忘，以后备课务必多个心眼，下足功夫。

话虽如此，错误还是难以避免。"文革"后，我与卢叔度、黄天骥老师一起为中文系77级讲授中国古代文学史。有一次在课堂上说到云南省的滇剧，我想当然把"滇"字读成"填"的音，谁知坐在前排的马莉（今已成名诗人、画家）马上站起来说："吴老师，这个字读'颠'，不读'填'。"我当时想，马莉是这个年级很聪明的一个女学生，敢于站起来纠正，估计是我读错了，我赶紧向大家道歉。这又是一次教训，以后备课，遇到生僻字词，我就在讲稿上注音释义，力戒错讹。

当时，年青教师在讲台上读错音、写错字时有发生，有的还相当严重，学生很有意

见，甚至"告"到校党委，身为教研室主任的王起老师于是召开教研室会议，我原以为王老师会很严肃指出年青老师学养不足的问题，没想到王老师说："我王起可以写错别字，你们就不可以。"听到这里，我很纳闷：王老师你怎么就可以写错别字呢？只听老师不紧不慢说："我王起写错别字，学生会以为王起老了，老糊涂了，连这个字都写错，他们不会计较。但你们就不能写错别字，你们写错别字学生就不会原谅，因为你们还未老，还很年轻呀！"说得大家都笑起来。这一席话让人如沐春风，心里暖乎乎的。

我研究生毕业次年，"文革"开始，我与系里几位年轻教师上京，大串连的火车挤得满满的，能站的地方都站满了人，我屈着身子睡在硬座椅下，一不留神就被人踩踏，这样过了一天两夜到北京，参加天安门广场上领袖的接见。整个广场到处是红旗、红袖章、红像章、红宝书，一片红的海洋。我因前一晚睡得很少，精神极差，且第一次到北京，不习惯北京干躁的气候，喉咙痛得厉害，在广场上吞服牛黄解毒丸，药丸太大吞不下去，哽在喉咙，旁边的人看到我痛苦怪异的表情，帮我把药丸吐出来。我出尽洋相，差点被噎死，成为第一次上京印象最深的一件事。

返校后，学生星散各走各的，我参加毕业班（66届）几位同学的毛泽东思想宣传小分队，到潮汕农村宣传演出。我既不会唱歌，又不会跳舞，更不会拉扯乐器，不过，我也有自己的"强项"，我是写手，负责写快板诗，写三句半。宣传队还招来两位汕头戏校长得挺标致的小姑娘，她们会唱潮剧，会跳舞，因此整个队宣传效果不错，挺受欢迎的。

后来大家又遵照最高指示到"五七干校"去。中大的干校，设在广东毗邻湖南省的乐昌县罗家渡火车小站附近一座名叫"天堂"的山上，从罗家渡站下火车到山上干校，要走一个小时，其中半个小时山路，山路中间有极其险峻的"老虎嘴"隘口，一不小心掉下去就会没命的。到了山上，大家斩茅草，在当地山民帮助下建起了茅棚，中文系、哲学系和马列主义教研室约八九十个教职员工就住在一个大茅棚里。冬天，山上气温极低，大家警惕性又高，怕"阶级敌人"放火烧棚，故夜夜有人值班。有一次轮到我值班，我看到挂在木桩上的气温计，竟达零下13度，当时茅棚内烧了六个炭火盆，依然冷得发抖。我和邻床的曾扬华老师每晚戴着遮耳棉帽（雷锋帽）睡觉。母亲从信中得知山上如此寒冷，给我做了一双厚厚的棉袜寄来，这双袜子很管用，因为天寒地冻，除了每周一次下山挑米上山吃之外，其余时间都坐在室内开会学习，棉袜就可以派上用场。这双特别的袜子我现在还保留着，因为它是母亲亲手缝制的，且是这段难忘岁月里的物质见证。

当然，干校也有好玩的时候，山上冰天雪地，树上挂满冰棱，拿竹竿一敲，叮叮当当，银枝银条瞬间掉落满地，这是从没见过的美丽景致。

开春了，大家都参加农活，以前下乡虽插过秧，但今时不同往日，春寒料峭，双脚站在水田里，像针扎般刺痛。虽然老天并未降大任给我们，但孟夫子的告诫："饿其体肤，苦其心志，劳其筋骨"，倒是有了深刻的体会。有一次，不知为什么，连队（干校

采用军队建制,称连、排、班)领导要我搬到一间单门独户的小茅草棚里睡,草棚下层养两只牛,我睡上层,上下层之间只有几根木条与稻草,牛粪牛尿臭气冲天,熏得人无法入睡,我住了两个晚上之后就搬走了。

干校每周日休息,大家成群结队到坪石镇去吃一碗青蒜煮萝卜,从山上要走大约两个钟头才到达坪石镇,虽然金鸡岭景色壮观,大家也没有心思欣赏,一门心思去吃一碗没有肉、没有油但热气腾腾的清水萝卜,吃后往回走两个钟头回到干校,来回一共用去四个小时。现在想来会觉得不可思议,在当时几乎人人都这样做。

天堂山离天堂近了,真的有人去了天堂。历史系一位副主任早晨起来跑步就猝死山上,他的妻子是中大保健室主任,当时也在干校,但也无力回天。听到这个消息,大家都黯然神伤。

不久,中大干校终于从山上撤下来,搬到平地的英德茶场附近。在英德,生活条件没山上险恶,但副食供应依然匮乏。为了补充菜肴的不足,多数人每餐要了一块腐乳。王起老师当时也在干校,他每餐要了两块腐乳,且吃得干干净净。王老师当时已动手术切去3/4的胃,但因干校劳动强度大,他每餐仍然可以吃四两米饭。后来,因为接待外宾的需要,吴宏聪、王起等老师奉召返校,我们称他们为"开放教授",意为可以开放接待外宾。

1971年至1976年,工农兵学员上大学,这是1966年"文革"开始至1977年恢复高考制度中间一个重要的环节。初时,教师被安排到班、组与学生一道下乡下厂,我和学生一起到三水县参观地主庄园,评论《红楼梦》,带学生到省电台实习,这个过程使教师和学生关系非常密切,我和学生卢汉超、庞海因此成了忘年交,友情维持了几十年。不久,教学越来越正规,越来越系统化,我也从讲"样板戏"转到老本行"中国古代文学史"的教学上。有一次,76级校友毕业几十年后聚会,一位在江门市工作姓何的女校友对我说:"吴老师,你当年干嘛出那么多古代文学复习提纲呀,考得我们焦头烂额!"我只好笑着说:"不这样严格,你们年级能出四十多个厅级干部吗?"虽然不应以出了多少厅级干部作为衡量人才的标准,但它也确实说明工农兵学员这个群体在社会上的地位是相当了得的。

从中文系77级到97级,整整20年,我参与这些年级的本科教学(个别年级因故有间断),讲授"宋元文学"或"宋元明清文学",并开设"中国戏剧史"选修课。我教学认真,上几十年的课从没迟到过。我家住校外,以前没有地铁,上第一二节课很早就得起床,有几次到了学校,起床的广播刚响起,所以家人给我起了个外号叫"吴紧张"。我以为上课讲得好不好那是水平问题,但认不认真,那可是态度问题。学生对我讲课的评价是:认真负责,思路清晰,好做笔记。有一次毕业几十年的校友聚会,有学生见到我时说:"吴老师,我还记得你讲的'春江水暖鸭先知'。"我说:"不是我的,是苏东坡的诗。"原来,我讲这首诗时,引了中文系学生学习生活的一段小插曲:每年开春,班里有女同学最先穿起裙子时,有男同学就会用这句"春江水暖鸭先知"的诗

来调侃。

又有一次,一位校友对我说:"几十年了,我们还记得你讲的'洗脚上床真一快'!"校友的意思是想赞扬我:你讲的东西几十年后我们记着哩!但我想,我讲了好多好多东西呀,你怎么只记得老诗人陆游这句俚俗的诗呢!我内心未免有点失落。

20世纪80年代改革开放后,社会蓬勃发展,也滋生了向钱看的风气。王起老师对我们年青教师说:"要讲钱,想发财,就不要来当教师。做教师的幸福,是当几十个学生专心致志,一双双眼睛聚精汇神听你讲课的时候!"的确如此,教师的幸福来自学生学习的专注,来自学生的成就,来自学生的鼓励。1998年岁末,中文系96级学生以全年级名义给我送来一张贺年卡,卡上写着:

> 都说古代戏曲是我系的招牌专业,所以,当听说您要给我们开课时,大家都雀跃不已。你儒雅的谈吐和风度让我们一见倾心,也许我们不是您最难忘的学生,但您却是我们最难忘的老师。

读着这样热情洋溢的文字,幸福感油然而生,做老师的幸福从何而来,答案就在这里。2000年,我给97级学生上完最后一节课时宣布,我的本科教学到此为止,98级我就不上课了,一心一意做好培养研究生工作。说到这里,学生掌声雷动,我又一次沉浸在幸福之中。

我于1985年被批准为硕士导师,1994年被批准为博士导师,至退休时止,我共招了7名硕士生和18名博士生(含3名港澳生)。招生的专业是"中国戏曲史"。我认真给研究生上课,探讨问题,教学相长。现在,几位硕士生或成传媒高管,或成作家、企业家,都是响当当的人物;博士生则大多数在高校任教,有的已成为专业领域的领军人物。如左鹏军在近代文学与近代戏曲研究方面成就卓著,著作虽未"等身",但已十分可观;陈建森在戏曲演剧体系的理论研究上有所发现且多有建树;李静对粤曲史料的辑佚研究,吴晟对古诗古剧互为体用的研究,胡健生对中外古典戏剧的比较研究,汪超宏对明清浙籍曲家作品的搜集校证,都取得了丰硕成果,成绩喜人。现在网上有一句话说是"长江后浪推前浪,前浪死在沙滩上"。对这句话,我有自己的理解。"后浪"成绩越大,来势越汹涌,我作为"前浪""死犹瞑目",因为在"后浪"的潮头,有我一小滴辛勤的汗水在里面,就算很快趴在沙滩上,我也心甘如饴。

为了挽回被荒废的时光,我于教学之余,抓紧时间进行学术研究,用两三年时间写作《中国戏曲史漫话》,该书于1980年6月由上海文艺出版社出版,这是中大中文系教师"文革"后出版的第一本著作。写作时报刊上还在批周扬的文艺黑线,书出版时周扬已在全国第三次文代会上做报告,可见时代风云变幻莫测、拨乱反正势头之猛。收到书后,我第一时间送给王起老师,并在书的扉页上写了两句话:"学生的点滴成绩,老师的无限荣光。"这之后,我再接再厉,于1983年10月出版了《〈西厢记〉艺术

谈》；1988年10月出版了《关汉卿全集校注》；1998年11月台湾里仁书局以《关汉卿戏曲集》名目再版；我还参加王起老师主编的《元杂剧选注》、《中国戏曲选》（上中下三卷）、《全元戏曲》（十二卷）的校注工作，1995年12月我主编的《古曲观止》由学林出版社出版。尤其令我感到欣慰的是，我退休后用三四年时间，与老同学林淳钧一道写作的《潮剧史》（上下编）于2015年12月由花城出版社出版，这是潮剧第一部较为系统全面的史书，是我晚年为家乡文化建设献出的个人微薄之力。写作《潮剧史》，可以说艰苦并快乐着。我在该书《后记》上写了几句话：

> 两个年过古稀的老人，不好好颐养天年，含饴弄孙，却终日各自伏案，或奋笔疾书，或钻营故纸，或冥思苦想，矻矻兀兀，反复折腾，终于写出这部50多万字的《潮剧史》。
>
> 在这个"唯物"的时代，实用的世道，好像一切美好的理想与情怀已被"虚化"，其实不尽然。每个人在这个世界上都有自己的位置与使命，对于年逾古稀的我们来说，心里一直在盘算着，不知什么时候老天爷就会来召唤，毕竟离这个日子已经越来越近了，因此，必须为后代留下点什么，必须为我们终生从事的事业留下点什么。抱着这样纯真的态度，心无旁骛，开始撰写这部《潮剧史》。我们把人生最后的精力潜能，献给殚心守望的戏曲，献给梦萦魂牵的潮剧，现在终于如愿以偿，于是心中释然。
>
> 把潮剧的历史梳理一遍，探其盛衰之迹，盈亏之理，不敢说自出手眼，有所发现，然我们坚守治学惟勤，持论惟谨。在这个以解构经典、颠覆传统、蔑视规范、推倒偶像为时尚的时代，我们不敢戏说历史，也没有能力与水平这样做，只好老老实实，从各种故纸资料堆中，爬罗剔抉，力求把潮剧发展的真实面貌客观地呈现。至于能否做到，那当然是另一回事。

在写作过程中，得到曾宪通、陈焕良诸位教授朋友的鼎力相助，宪通兄还请了百岁饶宗颐大师为《潮剧史》题写书名，使拙著增色不少。

我的家庭生活

大约是1963年初夏的一个晚上，我在中大中区数学大楼四楼中文系图书资料室自修，坐在书桌对面有一位娇小的女同学，我知道她是中文系三年级学生甘洁芸，可能是月下老人的红绳系足，缘分来了，我写了一张纸条约她中间休息时到外面一叙。没想到这"一叙"之后，每个周六晚便不停地"叙"起来，这位女同学后来成为我的妻子。

1965年7月，甘洁芸本科毕业后被分配到广东人民广播电台当记者。1967年1月

14 日，我们用一角三分钱办了两张结婚证登记结婚。我寄了 40 元给岳母权当礼金。2017 年 1 月 14 日，我问妻子要不要告知儿女们今天是我们结婚五十周年纪念日。妻子说："不必。"我问："为什么？"她说："不好意思。"我说："儿孙都这么大了，还不好意思？"但她坚持自己的想法。可见妻子是一位相当保守的传统女性。当晚，我们请十岁的孙子给我们拍了一张合照留作纪念。

 妻子是广东新会县棠下人，出身贫苦。她出生时，上面已有三个姐姐，家里原盼生个男孩，却依然是个女的，因此妻子小时候，常常遭祖母嫌弃，祖母有时甚至将饭锅端走不让她装饭吃，就这样，妻子在几姐妹中长得最为矮小瘦削。妻子作为贫苦农家的女孩，禀性勤快，放学回家就帮忙挑水干活。她父亲夜半起床捡猪粪，要她帮忙看清何物为猪粪。因为夜晚猪满村跑，谁起得早谁就能捡到更多猪粪来作肥料。就这样，在漆黑的村落小路上，凭小女孩明亮的眼睛，每天都能帮父亲捡到不少猪粪，回家后再补睡一觉到天亮。每当妻子把小时候这种经历讲给孙子孙女听的时候，都会引起一阵大笑。在甜水中泡大的孙子孙女，哪里能体会往昔岁月的艰辛，只会把祖辈捡猪粪当作笑料。

 20 世纪 60 年代我到妻子的老家去，她老家最引人注目的是蜿蜒绕宅而过的河涌，这是珠江三角洲水乡典型的景色。正如古书上说的："沧浪之水清兮，可以濯吾缨；沧浪之水浊兮，可以濯吾足。"妻说家家户户煮饭洗刷全靠这河涌的水。20 世纪末我再到妻子家，虽然家家已装了自来水，但河涌往日的清澈不复存在……

 结婚后，我带妻子到汕头老家见父母，我母亲脱口而出说："好，有惜神！"（有一种可爱的神态）妻子长得不算漂亮，但"有一种可爱的神态"，这就够了。父亲办了两桌饭菜，请叔父及街坊来喝喜酒，婚事至此画上圆满句号。

 后来妻子怀孕了，生理反应厉害，吐得眼冒金星，每天只喝一点白粥，还要去上班。由于胎位不正，医生教了矫正胎位的动作，妻子就在床上做，还做艾灸什么的，好不容易才把颠倒了的胎位再颠倒过来，看到这些，我真正领悟到做女人不容易，做男人真是幸福得很。

 1968 年 7 月 25 日一大早，虽离预产期还有一个星期，但妻子感到腹部疼痛厉害，第一次准备做母亲，当然十分敏感，我们马上到广州市一医院去，医生检查后笑着说："第一胎吗？不会那么快生的。"吃了定心丸，我返回家，妻子到医院一位朋友的宿舍睡着休息。快到中午了，还不见她回来，一打听，原来妻子在朋友家睡下不久，羊水破了，她被人用担架抬到产房产下女儿。我们都庆幸当时没有一同返家，否则后果不堪设想。好朋友杜汉文得知消息后，马上到医院探视，并抓来几只活鸡送给我们，这在当时是非常贵重的礼物。

 女儿雨青出生后，岳母从乡下前来帮忙。岳母对我女儿的评价是"三大"：大眼睛、大嘴唇、大额头。几个月后岳母返乡，我请二姑母接手照料。二姑母在我家住了一年多，对女儿成长厥功至伟。

 女儿自小机灵而外表木讷。一岁时岳母喂她食鱼糜粥，有一口粥半天未吞下去，最

后竟然用小舌头将一小鱼骨吐出来。大家又惊又喜，惊的是这鱼骨虽小，吞下去可不得了；喜的是偌小年纪就会吐鱼骨，确也聪明伶俐。长大后，女儿像她母亲，喜欢吃鱼骨、鱼头之类，不像我和儿子、孙子，姓吴的祖孙三代男人只会吃鱼肉，见到鱼骨怕怕的，都没有兴趣。

时隔六年之后的 1974 年，儿子海青出世了。父母亲很高兴，母亲不顾身体有病，亲自前来帮忙。儿子自幼身体较弱，一岁时因痢疾入住市一医院的传染病区，当时病区环境简陋恶劣，入住没两天，对面病房有病亡者，又烧纸钱又号啕大哭，闹腾得我们也感觉特别压抑，住了两个星期的医院后，盼星星盼月亮终于盼到出院。

又有一次儿子发高烧，我马上骑单车载着妻儿直奔医院。到医院后，挂号、探热、就诊、计价、还款、取药、打针，程序一个都不能少，虽然在家中已探得 40 度高烧，但急诊室依然必须排队再探，从下午五点折腾到晚上九点才回家。更为恼人的是精疲力竭之后，想煮饭吃，居然发现米缸无米，当天忘记买米了。这样的日子想起来真令人懊恼。当时物质匮乏，我这一双儿女自出生至入读小学，从未喝过牛奶。女儿出生后，经济还算可以，每月固定购一瓶 750 毫升 2.73 元的橙汁给她喝，月月如是；儿子出生后，经济紧缩了，无论儿子或女儿，都别想喝橙汁了。有一次，一家四口星期天逛广州最大商场南方大厦，逛后天热口渴，买了一个甜筒雪糕给儿子，我说服女儿不吃，雨青懂事的点了点头。谁知儿子舍不得大口吃，只舔周边雪糕，手一抖一大砣雪糕竟掉在地上，被我臭骂一顿。一只雪糕在当时已是不错的享受了，"姐姐都让给你吃，你竟然……"现在说起这些陈年旧事，妻子叹息说："真阴功。"（真可怜）

儿女小的时候，几乎没玩过什么玩具，更没有什么童车、手推车之类。不只我们，妻说整个电台大院几百户人家，只有一人从北京带了一部童车过来，让有小孩的家长们羡慕不已。女儿小时候，我在床上和她玩，教她唱《沙家浜》，在当时，这就是娱乐了；儿子小时候，玩得最多的就是在门口的小路上推一只小竹椅，推过来推过去，反反复复，自得其乐。后来，我"大手笔"花 15 元外汇券在外贸商场（现流花路展贸中心）买了一只上链条后可自动转圈的精致的小玩具单车，这几乎是儿子小时候唯一的玩具，从三四岁一直玩到七八岁还完好无损。可惜后来一位朋友带着她顽皮的儿子来玩，几秒钟就把这件极有怀旧意义的玩具玩坏了。

我家原住中大，妻子怀孕后每天挺着大肚子挤公交车到电台上下班，实在辛苦，我们便搬出中大，到省电台大院宿舍居住。妻子工作十分繁忙，会议特多，七十年代有好几年每个星期她只休息一个周日，一周七个晚上有三个晚上要开会学习，忙得不亦乐乎。由于妻子会议多、事务杂，不时要出差采访，一向不懂柴米油盐的我被推上家务第一线，买米买煤买菜什么都得干。有一次与同事闲聊说到炒菜，一同事睁大眼睛惊奇地问："你还会炒菜呀！"在同事眼中，我成了四体不勤、五谷不分的人，光会动口吃，不会动手做。话说回来，好在电台有食堂，我们基本上靠食堂吃饭，省去许多麻烦。

大约在 1970 年左右，我们得到一张单车购买票，妻子于是到中山五路百货商店

（今新大新公司）排了好几天队买了一部28寸永久牌单车，自此，每月购买配给的100斤蜂窝煤、10斤木柴、几十斤米，单车就帮了大忙，我们还用它先后接送女儿和儿子到梅花村和解放北路幼儿园。妻子人虽矮小，但身手灵活，28寸的男装单车对她来说也不成问题。我还骑这部单车到中大上课，由于当时马路车少人稀，又无红绿灯，骑单车到中大只需25～30分钟。有一次我向容庚老师学习，上下海珠桥不下车，风驰电掣，只用了20分钟就从电台大院经盘福路过海珠桥到中山大学，速度之快现在想来也觉得不可思议。

儿女都在家门口的双井街小学读书。女儿初中读二中，高中读侨中，她文科基础好，但数学较差，考大学时只上了外省大专线，我不愿意她到外省读大学，宁可高中毕业后再读两年广东广播学校，然后到省电台工作。工作期间入读华南文艺业余大学与中山大学中文刊授班，最后才取得一张本科文凭。在广播学校读书时，女儿结识了同班同学赵立阳，他后来成了她丈夫。赵立阳乃农家子弟，做起事来麻利果断。他在珠海工作，女儿当然也要到珠海去，为此，我还对女儿发了一通意见。我的老朋友、已故的刘烈茂教授当时就劝解我说："女儿嫁到珠海是一件好事，老吴你以后多一条路可去。"果不其然，后来中大在珠海设校区，建了教工宿舍，以1200元/平方米的便宜价格售给教师。奇怪的是，全系六十个教工，只有我一人购买。后来房价大涨，同事们只有埋怨自己缺乏前瞻性眼光，坐失良机。

儿子初中读三中，高中读二中，他文理科成绩优秀，考大学时我考虑到全家人都读文科不好，硬要儿子读理科，他后来考入中山大学管理学院，毕业后到广州电视台当记者，一干就是20年。儿子工作出色，几乎年年先进，儿媳人长得漂亮，且有幽默感，这在女人中是很难得的。她虽跟着父母入了香港籍，但从小到现在一直在内地读书和工作。

儿孙绕膝，其乐陶陶，孙辈聪明乖巧，是第一桩赏心乐事。外孙女赵亮小时候，常用大人的丝巾装扮自己，或用为头巾，或用为裙子，或模仿电视晚会的主持人，或自创花样翩翩起舞，常逗得大人哄堂大笑。转眼间，光阴如白驹过隙，外孙女已长成亭亭玉立的姑娘，并已考入中山大学中文系读书，与她的外公、外婆、母亲、舅舅成了校友，这是非常令人惬意的事！孙子吴俊轩已入读东风西路小学，是一名中队委兼升旗手。现在的小学，学生差不多人人有"官"做，这对锻炼学生的能力与合群精神确有帮助。孙子五六岁时，夜晚睡觉前会查证门锁有无锁紧，门链有无扣上。爷爷谨慎保守的天性看来后继有人了！

家庭和睦，其乐融融。儿女听话孝顺，工作顺适，孙辈学习努力，这是非常可喜的事。我和妻子恩爱相处已经半个世纪了，妻子一直是这个家庭的主心骨和顶梁柱。爱和奉献是一对共同体，出于对家庭儿孙的扶持，出于对我无微不至的关爱，可以说妻子一直维系着家庭的日常运转。妻子是农家子女，自幼养成良好的劳动习惯，勤手勤脚，她每天很早就起床做家务，从不睡懒觉，起床后就煲开水、煮早餐，或到饭堂买早餐，送

儿女或孙儿到幼儿园或上小学，几十年如一日。有时到街上吃快餐，别的家庭都是女人坐着，男人排队去买饭菜，只有我们有点例外，我坐着，妻子前去排队张罗一切。平时我生病，她就陪我去医院看病、排队挂号取药等；而轮到她生病，她却一个人前去医院，不要我陪伴，以免耗去我的时间，让我多点时间休息或写作。半个世纪以来，除双方父母年高去世外，最难捱的恐怕是我下干校一年半的时间了。妻子在这一年半的时间内全力挑起家庭的重担，抚育女儿，重活杂活一肩挑。二姑母虽能帮忙，但年事已高，言语不通，只能用手比比画画。有一次半夜女儿发高烧，我人还在干校，家中无人帮忙，妻子只好敲隔壁同事严道英的门，请他帮忙一起送女儿到市一医院看病。我从干校回来后，又必须在校住宿，过集体化生活，无法抽出更多时间与妻子分忧，共同负担家务。这些艰辛往事，提起来真可以写上很多很多。

妻子个人生活则极为简单清苦，有好吃的东西总是留给儿孙或我吃，她自己则从简从俭，从不贪慕荣华富贵，她确是一位可亲可敬、勤俭持家的贤内助。我几十年来教学、备课、写作，如果没有妻子的帮忙、支持、照应，那是不可想象的，我拿了一些全国、省级与学校的奖励，成绩肯定有妻子的一半，这是不言而喻的，所以，我对妻子由衷地感激，感谢她的奉献与支持。现在，望着年过古稀的妻子，看到她开始弯曲的腰背，心中的痛惜与凄然难以言喻。生活在创造美好的东西，生活也在毁掉美好的东西，妻子从一个热力四射的青春女孩，变成一个佝偻老人，真是情何以堪呀！

当然，50年来，由于我和妻子个性差异，磕碰在所难免，妻子常开玩笑说，她是户口簿的"户主"，我却是掌握实权的"家长"，家中所有收支，都由我掌控，我们从来未因经济问题吵过，抵牾的多是日常琐事，我们常互相调侃，我送她"常有理"的雅号，她送我"老正确"的帽子。其实，家庭是讲情的地方，这些年在微信公众号文章的再教育下有些长进，比如说："和老婆讲理，是不想过了；和领导讲理，是不想干了……"这当然是调侃的话，老婆不一定不讲理，不过，从另一个角度看，过分的清醒、理性、计较，温度难免就低了。我在课堂上讲《西厢记》的时候，曾引用一位哲人的话说："一个人好比一个半球体，人生在世有项使命，就是寻找一个适合自己的异性半球体，使自己的人生能够滚动起来。"我这一生如果有一点成绩的话，是和妻子的配合分不开的。现在我年事已高、垂垂老矣，离不开老伴的照应，虽然她身体也不好，但毕竟比我年轻五岁，没有她在身边照应，我心里会慌慌、不够踏实。

我读初中时已加入新民主主义青年团（现共青团），当时班里只有三四人入了团，我算是很积极参与各项活动的。读高中后，我成绩优秀，作文比赛夺魁，令我对文学尤其古代的文学产生浓厚兴趣。读大学后，我对古代文学专业和戏曲的兴趣愈来愈浓，这样的状态一直保持到现在。

其实从哲学的层面来说，时间就是一切，过程就是一切。我不是哲学家，不想胡诌，我连文学家都不是，我只是一个学者，一个到现在还在学习的人。

我这辈子幸福吗？不。我最具活力、最宝贵的中青年时代，被虚耗，我实际上到 40 岁左右才开始正常的教学工作与学术活动。

我这辈子不幸福吗？不。我能从事自己喜欢的专业与职业，我拥有众多优秀的学生；当众多打工者在干苦活重活累活、领微薄工资的时候，我却领着教授的工资，能不幸福吗？比起我小学时的康强同学，比起在战争中、饥荒中死去的人，我是太幸福了。

莫泊桑说：人生，不是你想的那么好，也不是那么坏。(《人生》)

不必较真，不必宏大叙事。高人说："当我哭泣我没有鞋子穿的时候，我发现有的人却没有了脚。"因此，要学会知足常乐。我曾自撰联曰："明月清风本无价，人生富足是有闲。"子曰："行有余力，则以学文。"有闲暇，有余力，有书读，子曰"不亦说乎"！

从 1957 年入读中山大学至今 2017 年，我在中大学习、工作整整 60 年了，60 年来我的履历表上只有一个单位：中山大学。我是一个纯粹的中大人，参与中大 60 年的变化与日新月异。

我向中大的"学术之神"——陈寅恪先生致敬，他的"独立之精神，自由之思想"，是中大人心中的明灯，照亮中大人前进的方向。

我向我的导师王起老师致敬，他对后学的提携，他八十多岁因口涎失禁大热天戴口罩审阅《全元戏曲》的情景，永远存活在学生心中，永远鼓舞我终生努力不懈。

前事不忘，后事之师。

<div style="text-align:right">2017 年 4 月</div>

吴国钦教授学术访谈录

左鹏军　吴国钦

摘要：吴国钦先生从读本科、研究生起，直到成为中山大学中文系中国戏曲史学科的资深教授，一直在康乐园学习和工作，在中国戏曲史、《西厢记》、关汉卿、潮剧史研究等方面建树尤多，见证和反映着这一学科领域的薪火相传、建设发展。本文由左鹏军以访谈的形式，请吴国钦先生回顾求学和治学经历、讲述治学方法与学术经验，既是个人的学术回顾与反思录，也是那一代学者成长历程与时代变革关系的生动反映。

关键词：中国戏曲史；西厢记；关汉卿；潮剧

左鹏军：尊敬的吴老师，您好！您1957年考入中山大学中文系读本科，1961年毕业。后跟随王季思先生攻读研究生，1965年毕业后留校任教，直到荣休。您读本科和研究生的时候，正是新中国高等教育面临调整变革、转换探索之际，许多方面都在进行重新建设、发生着明显的变化。您是王季思先生最早指导的研究生，而且是"文革"前王先生指导的唯一一届研究生。"文革"结束后，又是您这一代学者秉承老一代的学术传统，承续着几乎中断的戏曲研究与人文学术的血脉，成为新时期高等教育的中坚力量，培养了众多专门人才，取得了突出的学术成就。您这样的经历引起了我们的极大兴趣，甚至让我们觉得有几分神秘色彩。所以今天非常荣幸能邀请您分享治学经验和教学研究体会，并给我们后学指点迷津、提出要求和希望。

吴国钦：能有机会重温老师的教诲，回顾自己的成长和教学科研经历，并与年轻朋友们交流和分享，我感到很高兴。

一、少年兴趣和老师引导，走上戏曲研究之路

左鹏军：我们知道，您上大学和读研究生的20世纪50—60年代，中山大学中文系在多个学科领域都有一批堪称名家的教授，而且中文系的课程门类很多，涉及的语言文学、古今中外知识范围也很广，您却走上了戏曲研究的道路，而且成为您后来几十年的主要研究领域。我们非常好奇的是，您是怎样走上戏曲研究道路的？最初是怎样开始进入戏曲研究领域的？

吴国钦：说来话长，这个跟我少年时的一段经历很有关系。我是汕头人，小学和初中的时候作业不多，很快便能完成。课余的时间，我看了不少小说，比如《三国演义》

《东周列国志》《七侠五义》等。当时我们家住在福平路尾，离大观园戏院只要五分钟的路程。大观园戏院建于1929年，是汕头开埠后建的第一家戏院，可容纳观众座位约1400个。我和父亲曾在大观园门口铺一张报纸，用竹篾盛着花生卖给来看戏的人。因为家里经济拮据，尽管父母都是戏迷，但是并没有闲钱可以看戏。好在家离中山公园也很近，那里的大同游艺场也经常有演出，每天下午在每一场戏的最后半小时便允许人们随意进出，小孩子们都会在那时一拥而入。那是难得的不用花钱又可以看戏的机会。得益于此，我看了相当多的戏，主要是潮剧，也有不少外地的剧种，比如广东汉剧、福建梨园戏、福建芗剧、海陆丰正字戏、白字戏等。当时看戏看得很入迷，还记得有一位芗剧团的女主角，名叫翁雪琳，戏演得很好，当时还是戏迷的我，写了一封信寄给她表示倾慕。

高中时我离家到潮州上学，就没有什么看戏的机会了。后来走上戏曲研究之路，主要是个人兴趣和导师王季思先生的引导。高考结束后，我填报的第一志愿是中山大学中文系，因为我不愿意到太远的地方念书。

上大学以前，我在报纸上知道中山大学有一位王起老师，还有一位王季思老师，名气都很大。来到中大以后才搞清楚他们原来是同一人。知道这里有这么知名的戏曲专家，自己觉得特别高兴，也愈加崇拜王老师。

1958年"大跃进"运动在全国范围内开展，当时郭沫若在《红旗》杂志上著文说："中央提出在钢铁诸方面十五年赶上英国，我们历史学界也要在十五年内赶上陈寅恪。"听到这样的话，中大的师生都很兴奋。在全国人民高昂亢奋的时期，学校也掀起学术批判的高潮。我也倍受鼓舞，写了一篇文章《马致远杂剧试论》，十分大胆地交给了王起老师。王老师没想到竟有一位大二的学生对马致远感兴趣，甚至还写了一篇文章，对我大加鼓励，并将文章推荐到《中山大学学报》。在我大四的时候，这篇文章在《中山大学学报》上发表了。当时几乎没有学生可以在学报上发表文章，这对于还只是一名大学生的我，自然是很大的鼓舞，也让我想要继续从事戏曲研究。研究生毕业那年，因为当时受反对"厚古薄今"观念的影响，我们被告知不能写古代戏曲的论文了，要写关于革命样板戏的论文，但时间很紧，离毕业只有半年的时间，可以两个人合作写一篇。就这样，我和同学黄竹三合作写了研究生毕业论文《红灯高举话英雄》，一看题目就知道是写样板戏《红灯记》的，当时没有评定成绩、也没有答辩，就通过了。毕业分配时，我们五六个研究古典戏曲的同学被分配到北京、山东、广东各地高校或剧团，我留在中大任教，黄竹三被安排到山西师范学院（今山西师范大学）任教，后来成为著名的戏曲文物专家。

我研究生时读的专业叫作"中国古代文学史宋元明清文学（以戏曲为主）"，这实际上也是王起老师的学术专长。王老师既是古代文学专家，又是戏曲学权威。当时我们的宿舍对面就是中大的图书馆（线装书库），在研究生期间我补读了不少作品和论著，还把线装的《古本戏曲丛刊》中的许多古代戏曲剧本都读了，可以说我的学术基础是

在研究生期间打下的。

左鹏军： 从刚才您的谈话中可以发现，您走上戏曲研究道路，有少年对于戏曲的兴趣和家乡文化的哺育，也有时代的因素与王老的教导。可见早年记忆和家乡文化对您的成长来说多么重要，更可见老师的器重、栽培和指导是多么关键。从您的著述目录可以看到，您在大学期间已经开始在《羊城晚报》《文汇报》发表文章，也发表过小说，可见您当时思想的活跃、兴趣的广泛。在当时各种运动接连不断的特殊时代环境下，您能够走上戏曲研究的道路，与您自己的善于学习、敢于坚持和愿意付出努力有很大的关系。当时的选择决定了您后来几十年的主要学术兴奋点。这么多年来，在您出版的众多著作中，您自己最满意的著作是哪一本？为什么？

吴国钦： 我比较满意自己头尾两本著作，即《中国戏曲史漫话》和《潮剧史》。《中国戏曲史漫话》这本书主要是形式上的出新，而内容上的出新更多地体现在《潮剧史》中。写作《中国戏曲史漫话》时我才刚开始进行学术研究，现在回过头看，这本书还比较幼稚，本想再作修订，但随着年纪渐老，精力也有限，还有别的工作要做，只能暂时保持原样了。至于《潮剧史》，是我与林淳钧兄合作写成的，经过多年积累，搜集材料，决定以年代为经，史事为纬，史论结合，论从史出，把潮剧置于中国戏曲的大背景下来考察，存史、存戏、存人，传递正确的历史信息，希望能为家乡文化，尤其是为长期阙如的潮剧历史专著领域做一些贡献。虽仍有一些遗憾，但至少算是填补了学术空白，也完成了自己的心愿，所以还是较为满意的。

左鹏军： 您的《中国戏曲史漫话》出版于1980年6月，也就是说在改革开放正式开始不久，这本书很快就出版了。仅仅一年半之后，到1983年2月就再版重印。可见这本书在当时的广泛影响和受欢迎程度。那时中国内地出版学术著作很少、也很难，作者大都是以投稿的方式让出版社知道自己著作情况的，即便书稿被录用，出版周期也比现在长很多。所以我们很好奇您是在什么时候开始着手准备的，写作的具体情况又是怎样的呢？

吴国钦： 是的，当初撰写《中国戏曲史漫话》的时候是1978—1979年吧。1976年10月"四人帮"被打倒之后，特别是十一届三中全会召开之后，全国的气氛已经开始改变。最明显的就是，我在开始写作这本书的时候，报纸上还在批判周扬，等到出版时，周扬已经在第三届文代会上作报告了，可见"拨乱反正"的力度之大。而我的写作中也留存了时代的印迹，比如写到《琵琶记》时仍有一些"左"的思想。写作这本书还考虑了当时学术界的背景。在这之前的戏曲史专著，除了王国维的《宋元戏曲史》外，只有周贻白的《中国戏剧史长编》和《中国戏剧史讲座》。前者出版于1960年，是在1953年出版的三卷本《中国戏剧史》的基础上改写而成，史料繁多且不易理解；后者是1957年夏天周贻白在中国戏剧家协会举办的学术讲座上的讲稿，共10讲，出版于1958年，等到再版的时候已经是1981年12月了，那是后话。当时，有感于在经过多年的政治动荡、学术荒芜之后，中国戏曲史著作的极度欠缺，我想写一本适合大学生

阅读且形式灵活的普及性读物。因此，我专门选了100个小题目来网罗戏曲史上比较重要的内容，希望在形式上能够有所出新，能给大学生以琳琅满目的感觉，能对戏曲产生兴趣。1980年6月，《中国戏曲史漫话》由上海文艺出版社出版，那时环境才刚刚开始好转，很多老先生们经历了多年的运动、大批判和后来的"拨乱反正"，大概惊魂未定，还没有什么著述出来，因此这本书成了中山大学中文系改革开放后的第一本著作，也是改革开放以来戏曲学术界第一本普及性的戏曲史著作。现在戏曲学界一些有名的学者见到我时还会说"吴老师，我是读了您的书才走上了戏曲这条路"等一些客气话，不过这也说明那段时间普及性的戏曲史著作确实很少。

这本书以100个小标题总览中国戏曲史，有一些是在研究生时期已经积累了材料，有一些比较生疏的地方需要再去补充材料，就这样一边挖掘补充材料、一边梳理线索，终于把它写成了。写作的时候环境不算好，我们家住在一栋四层楼的一楼，夏天十分炎热的时候只能"赤膊上阵"。家里没有大的桌子，唯一的一张很小的写字台上摆满了水壶、饭盒，我只能坐在一个小板凳上，把各种材料摊在床上进行写作。《中国戏曲史漫话》和后来的《〈西厢记〉艺术谈》两本书，差不多都是在我们睡觉的床上写成的。

二、经典作家作品与戏曲文献相结合的研究路径

左鹏军：当时的生活条件不好，工作条件更是艰苦，但恰恰是在那样的艰难条件下，您完成了一部又一部学术著作。您刚刚谈到《〈西厢记〉艺术谈》也是在这样的条件下完成的。王季思先生在"小引"中对这本书给予了很高的评价，说"读后为之深喜"，其中特别提到该书采用了苏东坡"八面受敌"的读书方法，"常能在前人已经达到的境界上有所进展，或在前人引而未发的问题上有所发挥，这是很不容易的"。王先生的欣喜之情溢于言表。我们都知道，《西厢五剧注》是王季思一生用力之所在，也是他学术成就的一个重要方面。许多学生都不愿意或不敢涉足老师最熟悉、最权威的学术领域，生怕做不好，或者担心自己压力太大。您写作《〈西厢记〉艺术谈》是怎样考虑的，当时的学术追求是什么？

吴国钦：《中国戏曲史漫话》出版后，我便开始着手研究《西厢记》。之所以选择这部作品，一个是我个人的兴趣所在，而且王起老师就是从《西厢五剧注》开始出名的，这本书发行了二十几万册，日本文科的大学也把这本书作为辅导教材。我作为王老师的学生，也希望能够跟随老师的研究。再者《西厢记》为元代"天下夺魁"的戏曲作品，最受学生的欢迎。虽然文学史对《西厢记》有诸多论述，甚至都用一个专章的篇幅来讨论它，但我决定从审美的角度、艺术的角度，用苏东坡的"八面读书法"，从人物、结构、冲突、场面、语言等方面多角度观照这位"花间美人"，并最终梳理成"一线贯穿""两类矛盾""三个人物""四个段落""五本大戏""六大高潮"，用以对全剧进行概括，使脉络清晰、易于把握。由于是谈《西厢记》的艺术，我对本书的语

言表述也有更高追求，希望不要一般化，除用词准确外，尽量做到鲜明生动，文采斑斓，王起老师也在"小引"中称赞该书的语言注意"文章的短小生动，表达的深入浅出""辞采的鲜明，句调的铿锵"，可以"移步换形地引导读者欣赏《西厢记》艺术的各个侧面"。我对于语言文字的追求后来也确实收获了比较不错的反响，"闹简"和"长亭送别"这两篇被选入了北京市中学教师辅导教材。完成撰写工作后，我将书稿呈送王老师，他不但认真看完，还主动写了一篇《〈西厢记〉艺术谈小引》的文章，让我在出版时放进书中。现在我家里还保存着王起老师批注过的稿本，上面有他做的标记和批注。最终这本书在1983年10月由广东人民出版社出版。为了表达对王起老师的感谢，我在呈送给王老师的书上写了这样一句话："学生的点滴成绩，老师的无上荣光！"是我当时内心感受和对老师感激之情的真实表达。

左鹏军：20 世纪 80 年代，您的学术成果非常丰硕，在《〈西厢记〉艺术谈》出版的五年后，到 1988 年，您校注的《关汉卿全集》就出版了。从《中国戏曲史漫话》的概貌性勾勒中国戏曲史，到《〈西厢记〉艺术谈》的艺术审美研究，再到《关汉卿全集》校注的文献整理与研究，您的研究好像转向了戏曲文献学，反映了您治学特点的另一个重要方面。能否谈谈您为什么会想起要校注《关汉卿全集》？在这个过程中碰到了什么困难，您又是如何解决这些困难的？

吴国钦：关于《关汉卿全集》校注，我在从事这项工作之前，已经在王季思老师带领下与苏寰中、黄天骥合作完成了《元杂剧选注》（上下卷，北京出版社 1980 年版）与《中国戏曲选》（上中下三卷，人民文学出版社 1985 年版），其中选录的关汉卿几个重要剧本都是由我负责的，应该说已有一定的积累和基础，有条件挑战较大的项目。而且当时国内只有吴晓铃主编的《关汉卿戏曲集》与北京大学中文系编校的《关汉卿戏剧集》，前者过于烦琐，后者过于简略。另有吴晓铃先生的《大戏剧家关汉卿杰作集》，但是剧本选注略显简单，且只有选本的校注，因此我认为做关汉卿杂剧、散曲的全本校注很有必要，希望能在繁与简中平衡取舍。

校注需要花费很多心力，虽然此前对关汉卿的很多剧本已比较了解，但现在面对《关汉卿全集》这一挑战，首要的问题就是关汉卿真正的作品究竟有哪些。这一问题在当时很难攻克，于是我只好采纳众说，把存疑作品也先收进来，宁愿错收也不要漏收，方为稳妥。再有一个很重要的问题就是要以什么版本作为底本。元曲版本繁杂，仅明代就有 70 多个《西厢记》版本，首先要排查版本情况。情况大抵如下：元刊本收录关汉卿剧本四种，但错漏百出，不忍卒读；万历十六年（1588 年）陈与郊编《古名家杂剧》本收关剧九种；万历二十六年（1598 年）息机子编《杂剧选》本（又称息机子本），只收关剧一种；王骥德编《古杂剧》本，又称顾曲斋本，收关剧四种；赵琦美钞校脉望馆本，或称明抄本，收关剧七种；崇祯六年（1633 年）孟称舜编《古今名剧合选》本，刊本分《柳枝集》与《酹江集》，前者收关剧二种，后者收关剧一种；万历四十三年（1615 年）臧晋叔编《元曲选》收关剧九种。此外，还有近人的本子，如卢前

根据臧本与脉望馆本于 1935 年编《元人杂剧全集》，王季烈 1941 年编《孤本元明杂剧》，隋树森 1959 年编《元曲选外编》等。

选什么样的本子作为底本是一个古籍整理实践问题，也是一个文献整理的理论问题，有很多争议。如吴晓铃本根据明代时间先后，挑选时代在先者为底本，除《西蜀梦》《拜月亭》《调风月》三剧只能用元刊本外，《窦娥冤》《救风尘》采用《古名家杂剧》本，《望江亭》采用息机子本，王起先生则采用《元曲选》作为底本，他并没有与我说明详细缘由，但在诸多版本中我最后也选取了臧晋叔的《元曲选》作为底本。一是《元曲选》搜罗最广、出品最精、错讹最少，如《元曲选·序》及《负苞堂集·寄谢在杭书》写到，臧从"家藏杂剧多秘本"，又从友人处"借得二百种"，因"御戏监与今坊间不同"，故"参伍校订，摘其佳者若干"，"若曰妄加笔削，自附元人功臣，则吾岂敢"。今天看来臧本的可读性最高。二是不能以万历四十三、四十四年定臧本晚出。根据臧晋叔所言，臧本采自四方面：家藏、御戏监、友人和坊间刊本，他经过对照比较参选，最后定下一百种。我认为戏曲流传过程中，会不断加工与修改，只要是好的本子，就应作为积极成果加以继承，与诗文的私人性不一样，戏曲剧本很难说哪一种最接近原著，且演出过程多有加工修饰，臧本保存元曲精华，最为完整，如无臧本，其他都支离破碎，因此最终选择臧晋叔《元曲选》本为底本。除臧本的九个剧本外，又以赵琦美钞校的脉望馆本中所收的七个剧本为底本。赵琦美的脉望馆与汲古阁、绛云楼、天一阁并称明末江南四大藏书楼，脉望馆收藏元明戏曲约 300 种，且由赵琦美亲自校订，很是难得，郑振铎对他的评价极高。

作品的数量和底本确定之后，就要具体到注释。文字、词语的校注是非常细致烦琐的工作，需要借助参考书、工具书。我大致参考了三类辞书。一般先翻阅《辞海》《辞源》，如果查不到就用台湾出版的《中文大辞典》，再没有就去图书馆查阅日本的《大汉和辞典》。当时《元曲释词》还未出版，校注元曲的方言俗语时参考了《金元戏曲方言考》《诗词曲语辞汇释》和《元曲俗语方言例释》。其他的人名地名则参考《中国人名大辞典》《中国地名大辞典》。我还记得《裴度还带》第三折中有"贾氏为父屠龙孝"一句，但怎么也查不到这一句的典故或解释，只能标明"未详出处"。后来王学奇先生的《关汉卿全集校注》和马欣来的《关汉卿集》出版后，我专门去查了他们对这一句的注释，发现他们也未能注出，说明我当时查阅资料也还算尽了心力。

校注是瓷器活，须得注意很多细节问题。例如《感天动地窦娥冤》中有"可怜贫煞马相如"中的"马相如"即"司马相如"，是为了格律的需要而用了"马相如"；第一折〔天下乐〕"今也波生招祸尤"中的"今也波生"即"今生"之意，"也波"为衬字。又如《窦娥冤》中窦天章道白的"小生因无盘缠，曾借了他二十两银子，到今本利该对还他四十两"，涉及元朝的"羊羔利"即高利贷的历史知识，需要标注出来。校勘是技术活，靠的是综合的学力与学养。举一例来说，《窦娥冤》第二折有一首著名的〔斗虾蟆〕曲，王国维在《宋元戏曲史》第十二章《元剧之文章》中引用此曲后评论

说："此一曲直是宾白；令人忘其为曲。元初所谓当行家，大率如此。"但王国维在引用此曲时，有几句标点错了。这几句曲子原来应该是："割舍的一具棺材停置，几件布帛收拾，出了咱家门里，送入他家坟地"。王国维错将这句标点成"割舍的一具棺材，停置几件布帛，收拾出了咱家门里，送入他家坟地"。以后各种本子均以此为依据，以讹传讹。王起老师对我说，他在年青时就发现了王国维这一错讹，但当时王国维声望极高，自己不敢把这个情况说出来。此事提醒我们在开展学术研究时不得疏忽，不要盲从，要仔细分析，有自己见解。这些细节，只有读书读多了才有感觉，在校注过程中才能发现问题、解决问题。现在我还保存着一本王起老师原藏的老版《宋元戏曲史》，是他临终前送给我的。

左鹏军： 戏曲研究离不开古典文献学、戏曲文献学，王季思先生的戏曲研究也是以校勘、注释为基础的，所以《关汉卿全集》出版时，王老非常高兴，特意在《为〈关汉卿全集〉题曲》中说："吴生奋起游文苑，要把关老雄篇代代传。展卷披图光照眼。几番、细看，浑不觉帘外啼莺报春暖。"欣喜勉励之情跃然纸上。您在文献整理、校勘注释、资料考辨等方面的努力与功力，更是值得我们好好领会和学习。在校注了《关汉卿全集》之后，您对关汉卿有哪些新的认识？您认为应该怎样更加深入地研究关汉卿？

吴国钦： 在《关汉卿全集》出版之前，我为《中国大百科全书·中国文学》卷撰写了"关汉卿"条目。由我执笔，王起老师审定，该书于1986年11月出版。这是新中国成立以来第一部大型百科全书，在当时引起的关注、产生的影响都是空前的。这个词条的撰写，也是我在王起老师指导下对关汉卿进行的一次总体研究和全面评价，也是我们师生合作的又一次难忘记忆。《关汉卿全集》完成之后，我对于关汉卿的认识更加深刻一步，又陆续写了几篇研究关汉卿的论文，如《关汉卿评传》《论关汉卿〈窦娥冤〉》《关汉卿的理想人格与价值取向》《〈关汉卿全集校注〉后话》《关汉卿杂剧民俗文化遗存》《关汉卿剧曲赏析》等。王季思老师强调关汉卿是"战斗者"，我则认为关是"社会的弃儿，艺术的骄子，剧坛的领袖"，是平民戏剧家。关汉卿塑造了一系列的理想人格，女中强梁、神武英杰、浪子班头等不同的形象，组成了他笔下的理想人格系统，也体现了他主张平等和张扬人的主体性的价值取向。关汉卿不同于儒家知识分子的"穷则独善其身，达则兼济天下"，他对于坎坷人生的深沉喟叹表现了强烈的"离异意识"，在社会政治价值方面他没有超越儒家的"为政以德"，但他并不是开出一张儒家思想的旧药方来疗救社会弊病，而是毫不留情地揭露社会存在的各种弊端，这是他的伟大之处。

关汉卿突破了知识分子固有的传统心态，对社会弊病之针砭与人生真谛之探求，都达到了空前的程度。其次，关汉卿是元代一位有名望的书会才人，戏班班主及剧坛领袖，在书会里极有影响，和当时的杂剧界及勾栏倡优有着广泛联系；再者，关汉卿多才多艺、蕴藉风流，不但是编剧家，还曾亲自参与杂剧演出，非常熟谙舞台艺术。关汉卿

创作的悲剧、喜剧、历史剧，有高度的典型性，其中《窦娥冤》是古典悲剧的典范。除了窦娥，关汉卿还塑造了一系列光彩照人的女性艺术形象，并在剧作中描绘了元代社会百态，堪称元杂剧艺术的奠基人，其作品达到古典戏曲艺术的高峰。关汉卿既是伟大的艺术家，又是思想家与文化人，他用审美眼光观照生活，思考人生，他的杂剧蕴含着深邃的思想、丰富的哲理与强烈的主体意识。了解关注到这些方面的情况，才能更好地知人论世，深入地研究作家作品。

三、受益于老师的身教言传，自己也要当一名好老师

左鹏军： 吴老师，我们前面谈到，您在进入中山大学以前就已经在报纸上知道了王季思先生，后来也是王先生将您领上戏曲研究之路，决定了您后来几十年的学术发展方向。除读大学期间听王先生的课、研究生期间在王先生门下请益问学之外，从1965年您研究生毕业留校工作，到王老1996年4月6日逝世之前，您在他身边工作了三十多年。王先生对您关怀爱护有加，您也一直非常尊敬、感激王先生。这份难得的师生情谊也很令我们感动和羡慕。可否请您谈谈王季思先生对您的影响？除了王先生，中山大学还有哪些先生对您影响较大或者给您留下了深刻印象？

吴国钦： 我要向我的导师王季思先生致敬！他对学问的挚爱、坚持，从青年到老年一直保持着极高的热情，不仅学问做得非常深入，而且一生都保持着积极向上的精神状态和治学境界。王起老师对我的影响是很大的，他不但指导我、引领我走上了戏曲研究的道路，而且他的生活态度、工作态度也是我学习的榜样。他家里藏有一套线装《元曲选》，上面密密麻麻用毛笔写了许多批注，可见他细读文本、潜心研究的态度。王起老师八十多岁时仍然坚持审读《全元戏曲》。有一次我去看他，发现他在大热天里戴着口罩。我问老师是不是感冒了，他说不是。原来他当时正在校对《全元戏曲》书稿，因为口涎失禁，经常不自觉地流下来，怕弄湿了书稿，又不肯停下工作，只能戴着口罩坚持校对书稿，每隔一个小时就换一只口罩。王老师八十几岁的人，还这样坚持工作，付出的辛劳，忍受的艰难，不难想见。这个场面直至今天还深深印在我的脑海中，历历在目，难以忘怀！他大概在八十七八岁的时候，还想写一篇批评社会某些腐败现象的文章，准备拿去发表。由于他夫人强烈反对，甚至把文稿给"没收"了，此事才作罢。可见他一直保持着对社会风气的关注和对某些不良现象的批判态度，希望国家向着好的方向发展，也可以说是一种忧国忧民的情怀吧。

王起老师关爱学生。我当时住在校外，每个星期有一两天会去系里上课，王老师的夫人知道我回去，便常常让我到家中吃午饭。他们平素都是粗茶淡饭，吃得很简单，偶尔会有温州亲戚寄来的腌制小螃蟹，他总是吃得津津有味。如果我去吃饭便又特地做一些其他的菜来招待我。读研究生的时候，王老师对我们十分严格，当时我们都还年轻，为了专业课的考试经常"开夜车"，王老师便用他的师兄夏承焘先生说过的"做学问靠

长命，不靠拼命"的话来教导我们。大家准备了一个学期，但是最后成绩发下来，五位同学中只有一位同学得到良好，三位同学得到及格，还有一位同学是不及格。我只得到及格的分数，很是捏了一把汗。由此也明白不能骄傲自满，不能飘飘然，还需要更加努力才行。

王先生虽然对学生要求很严格，但是他也很注意引导的方式和效果。当时年青教师在讲台上读错音、写错字的事时有发生，有的还相当严重，学生很有意见，甚至到校党委投诉。身为教研室主任的王起老师召开教研室会议，我原以为王老师会很严肃地指出年青教师学养不足的问题，没想到王老师说："我王起可以写错别字，你们就不可以。"听到这里，我很纳闷：王起老师您怎么就可以写错别字呢？只听王老师不紧不慢地说："我王起写错别字，学生会以为王起老了，老糊涂了，连这个字都写错，他们不会计较。但你们就不能写错别字，你们写错别字，学生就不会原谅，因为你们还没老，还很年轻呀！"说得大家都笑起来。这一席话让人如沐春风，心里暖乎乎的，也让我们更加明白把学问做好、把课讲好的道理，令我们深受教益。

当时中山大学中文系汇聚了一批知名学者。除了王起老师，容庚先生也给我留下了很深的印象。他给我们1957级学生上过三周有关汉字的课，讲课内容已记不得了。但他的仪表风度给人留下了深刻印象：一身雪白的唐装衣裤，白袜子、黑布鞋，用一块四方形的白布包着几本书，还有他的讲义。走上讲台后，他慢慢地打开白布，取出书本，"嘿嘿"笑两声之后就开始上课，既慈祥，又有趣。容老著作等身，为人十分耿直，有什么说什么，敢于讲真话。其实大家都知道，容老坦坦荡荡，热爱国家，直到今天，中大的师生提起容老仍是十分敬重，他无论是学术还是为人都令人钦佩。容先生的学问和为人，真的很了不起。

还有楚辞和宋词专家詹安泰先生也是我尊敬的学者，詹先生是广东饶平人，二级教授，我们入学后由他主讲"中国文学史"课的先秦文学部分。由于《诗经》《楚辞》的学习难度大，詹先生因为曾被划为"右派"，上课时不敢发挥，期末也没有什么考试。詹安泰老师虽是一代名师，我们在课堂上却似乎得益不多。不过，让学生们印象非常深刻的倒是詹老师的板书，字写得非常漂亮。可惜那时没有手机，如果能随手拍照留下来该有多好！

1957年我读本科的时候，系里多位名师、教授给我们上课，他们是：容庚、商承祚（系主任）、詹安泰、王起、黄海章、叶启芳（校图书馆馆长）、吴宏聪、楼栖、赵仲邑、陈必恒、潘允中、何融等，可见当时学校非常重视本科教育。我的成长，离不开以上老师的教育与批评。我再举两件事情说一说。1965年我研究生毕业，与赵仲邑老师（西南联大毕业生，时任副教授）同行给惠州函授学员上课，这是我第一次上讲台，非常紧张，竟然将《前赤壁赋》中"乌鹊南飞"的"乌"读成了"鸟"，赵老师马上站起来纠正，我当时汗流浃背，狼狈不堪。好在有赵老师的批评指正，我以后的备课才更认真起来。"文革"后期"评法批儒"的时候，我跟风写了一篇文章《儒家的文学经

典——〈诗经〉》，在 1976 年的《中山大学学报》上发表。打倒"四人帮"后，在一次教研室会议上，黄海章老教授当着大家的面点名批评我这篇跟随风应景的文章，对我触动很大。我后来在教学和科研上能有一点点成绩，是和老师们的批评教育分不开的。

左鹏军：从 20 世纪 90 年代开始，您的研究路子有所拓宽，已不止局限于古代戏曲领域，还涉及唐宋诗词、古典小说、当代戏曲等领域，那段时间也是您指导本科生、硕士生、博士生最多、工作最繁忙的时期，能否请您谈谈当时的想法和具体情况？作为学者，在学术研究中往往无法回避"专"与"博"的矛盾，您是如何处理学术研究上专精（比如戏曲研究）与广博（比如古代文学及其他）之间的关系的？

吴国钦：《关汉卿全集》校注出版之后，写论文比较多，路子也拓宽了，开始涉猎其他文体和问题，当时撰写的论文主要有如下几个方面。第一是戏曲研究方面，如收集《儒林外史》中的戏曲资料、研究汉代角抵戏《东海黄公》与"粤祝"，论述改革开放三十年的广东戏曲等；第二是中国古代文学研究方面，主要是关于古典小说的研究，撰写了关于《三国演义》《红楼梦》《东周列国志》等方面的论文；第三是潮剧研究，例如《潮剧编剧的继承创新》《从〈柴房会〉看中国戏曲的价值重建》《潮剧溯源》《论明本潮州戏文〈金钗记〉》《潮剧与潮丑》等，这也为后来《潮剧史》的写作打下一定的基础。

至于"精"与"博"的关系，我认为"博"是基础，"精"须在"博"的基础上突显出来。我主攻戏曲，但同时也写一些唐诗、宋词、小说等方面的论文。我认为研究戏曲不能只着眼于本体，戏曲与其他文学问题的研究要相辅相成。实际上，诗词曲有很多相通之处，不同文体、文类彼此之间经常存在互相依存、互相影响甚至渗透转化的关系，如小说、戏曲与说唱就是如此。另外，大量戏曲作品的曲词也有传统诗词的元素，这些现象不可忽视，同时也提醒我们在学术研究领域要注意处理好"专精"与"广博"的关系，以更加圆融通达、综合兴会的观念开展学术研究。只有兼及"区域视野"与"广阔视野"，才能在研究中彼此融通、互相促进。

左鹏军：20 世纪 80 年代以来，中国高等教育的许多方面都发生了深刻变化，近年来各种评估、评比更加频繁，也引起了许多讨论，各种各样的意见都有。总体上大家都觉得事情越来越多、压力越来越大，许多教师特别是中青年教师既要承担繁重的教学工作，又要做好科学研究，经常有难以兼顾、难于应付的苦处和困惑。在中山大学中文系，您被学生们认为是讲课最受欢迎的老师之一，学生们的口碑是最有说服力也是最长久的。您是如何处理教学与科研之间的关系和二者可能产生的矛盾的？

吴国钦：我认为，对于一个教师来说，教学工作是最基础的，一定要搞好，在搞好教学的基础上搞好科研。在几十年的教学生涯中，我上课从来没有迟到过。无论是本科生教学也好，研究生教学也好，我都是全力以赴、尽心尽力。从中文系 1977 级到 1997 级，整整 20 年，我参与这些年级的本科教学（个别年级因故有间断），讲授"宋元文学"或"宋元明清文学"，并开设"中国戏剧史"选修课。我因为家住在校外，那时候

还没有地铁,如果上第一、第二节课,我很早就起床,乘公交车提早赶到学校之后,就找一个僻静的地方温习讲义、把要讲的内容再认真准备一下。记得有一次我已经到了学校,学校起床的钟声才刚刚响起——去得实在太早了!所以家人给我起了个外号,叫我"吴紧张"。我认为上课讲得好不好是水平问题,但认真不认真是态度问题。学生对我讲课的评价是:认真负责,思路清晰。一些毕业已经三四十年的老学生回到学校,一见面就说起当年上课的情景。有一次校友聚会,一位学生见到我时说:"吴老师,我还记得您当时给我们讲的'春江水暖鸭先知'。"我说:"这不是我讲的,是苏东坡的诗句。"他们对此印象深刻是因为我给学生讲这首诗时,引用了我读书的时候中文系学生生活的一段小插曲——每年开春,班里有女同学最先穿起裙子时,男同学就会调皮地用这句"春江水暖鸭先知"的诗句来调侃。还有一次,一位校友对我说:"几十年了,我们还记得您讲的'洗脚上床真一快'!"当时讲到陆游晚年写下的这句诗,竟让学生记了好多年。其实对此我有些许无奈,我讲了那么多的内容,可是学生记住的偏偏是这几句!不过这至少说明我为教学和课堂所做的努力没有白费,能够让学生几十年后仍然记得我,还是很高兴、很欣慰的。

我注意学习王起老师的态度和方法,在名利方面自己尽量靠后。王起老师曾对我们年青教师说:"要讲钱,想发财,就不要来当教师。做教师的幸福,是几十个学生专心致志、聚精会神地听你讲课!"的确如此,教师的幸福来自学生学习的专注,来自学生的成就,来自学生的鼓励。1998年岁末,中文系1996级学生以全年级的名义给我送来一张贺年卡,上面写着:"都说古代戏曲是我系的招牌专业,所以,当听说您要给我们开课时,大家都雀跃不已。您儒雅的谈吐和风度让我们一见倾心,也许我们不是您最难忘的学生,但您却是我们最难忘的老师。"读着这样热情的文字,幸福感油然而生,做老师的幸福从何而来?答案就在这里。2000年,我给1997级学生上完最后一节课时宣布,我的本科教学到此为止,1998级我就不上课了,一心一意做好研究生培养工作。当时,课堂上爆发出长久热烈的掌声。

我于1985年被批准为硕士研究生导师,1994年被批准为博士研究生导师,至退休时止,我共招了7名硕士研究生和18名博士研究生(含4名港澳生),招生的专业是"中国戏曲史"。我认真给研究生上课,探讨问题,因材施教,教学相长。现在,我指导的几位硕士研究生或成为传媒高管,或成为作家、企业家,都是响当当的人物;博士研究生则大多数在高校任教,有的已成为专业领域的领军人物。每每听到学生们的好消息、新喜讯,我都由衷地为他们感到高兴!

四、以《潮剧史》报效家乡,完成多年心愿

左鹏军:您在中山大学工作了几十年,在教学科研、人才培养等方面取得的成就早有公论。您在这极不平凡、极不容易的数十年中,也付出了许多许多,其间经历的种

种,今天的年轻一辈已很难想象。按照一般的理解和常见的做法,荣休之后本可以放下读书、思考和研究,以陪伴家人、旅行聊天、安享天伦为主要生活内容和生活方式。但是您却做出了不一样的选择,不仅继续进行学术研究,而且下了一个很大的决心,要写作一部《潮剧史》,这是为什么?

吴国钦:关于《潮剧史》的写作,我早有这样的意愿。一是在这之前没有人做过潮剧史的总体研究,已有的潮剧研究通常是专题研究,论及潮剧史也往往不够全面,可以说在这方面存在学术的空白。另外,我作为潮汕人,几十年来从事戏曲研究工作,从小观看潮剧、钟爱潮剧,当然希望能以学者的身份为家乡文化做点贡献,其实这也是为了完成自己存于心中多年的一桩心愿。退休后没有教学工作了,每一天都是自己的,便下定决心来撰写此书。师兄林淳钧掌握了很多关于潮剧的资料,我便与他商量合作著述。开始他觉得年纪老了、信心不足,后来还是被我给说动了。这本书从 2010 年动笔,到 2014 年完稿,用了三年多时间,2015 年 12 月由花城出版社出版。主要勾勒了从明代到当代,潮剧生成、发展的轨迹。其中最为重要的是对潮剧历史的考证,反驳了以前学者所说的潮剧有 450 年历史,而将潮剧的历史上溯到 580 年以上。《刘希必金钗记》(宣德六年抄本)出现了大量的潮州方言俗语,据此可推知演出时的宾白是潮州话,剧中的唱词多押潮州韵,剧本中有大量潮州风俗风情描写,这些丰富而强有力的证据是无可辩驳的。潮剧的起源当然应该从这个时候算起。另外,这本书还深入探讨了潮剧的相关问题,比如潮剧是南戏的嫡传而不是来自弋阳腔或正字戏;深入阐发屈大均在《广东新语》中提出的潮剧"轻婉"的总体审美特征;提出明本潮州戏文七种的出现开启了潮剧贴近乡土民众的传统;论述明本戏文《荔镜记》出现"潮腔",且在结构、形象、场面、文辞上已臻于完美;分析清代各地声腔与戏班涌入潮州使潮剧从原来的曲牌体改变为曲牌与板腔混合的唱腔形式;客观评价存在了 150 年的"童伶制"现象;等等。这些都是关于潮剧艺术特色、演化发展、文本考据的重要问题。

不过,《潮剧史》的写作也有遗憾与不足。我和林淳钧合作撰写,必然造成语言风格与章节架构无法做到统一,反复权衡之下只能采取上下编的体例。我们年纪都七十多岁了,精力有限,只能在故纸堆中找材料,无法去做田野调查,因此各地的地方志、碑记、文物也都无法运用。最近某个潮州木雕协会请我做艺术顾问,我说自己对潮州木雕一窍不通,但他们告诉我潮州木雕里面百分之八九十都是潮剧剧目,这其实是非常好的材料。但我们当时没能做到,诸如这些问题也有待年轻学者们去深入挖掘。

我在《潮剧史》卷末的"后记"中写了这样几段话:

> 两个年过古稀的老人,不好好颐养天年,含饴弄孙,却终日各自伏案,或奋笔疾书,或钻营故纸,或冥思苦想,孜孜矻矻,反复折腾,终于写出这部 70 多万字的《潮剧史》。
>
> 在这个"唯物"的时代,"实用"的世道,好像一切美好的理想与情怀已被

"虚化",其实不尽然。对于年逾古稀的我们来说,心里一直在盘算着,不知什么时候老天爷就会来召唤,毕竟离这个日子已经越来越近了。因此,必须为后代留下点东西,必须为我们终生从事的事业留下点东西。抱着这样纯真的态度,我们心无旁骛,开始撰写这部《潮剧史》。我们把人生最后的精力潜能献给殚心守望的戏曲,献给梦萦魂牵的潮剧,现在终于如愿以偿。

把潮剧的历史梳理一遍,探其盛衰之迹、盈亏之理,不敢说自出手眼,有所发现,然我们治学唯勤,持论唯谨,在这个以解构经典、颠覆传统、蔑视规范、推倒偶像为时尚的时代,我们不敢戏说历史,也没有能力与水平这样做,只好老老实实,从各种故纸堆中,爬罗剔抉,力求把潮剧发展的真实面貌客观地呈现。至于能否做到,那当然是另一回事。

这些话大抵能反映我们写这本著作的心迹。

左鹏军:从您的谈话中,我们可以感受到您对于戏曲和戏曲研究的热忱与专注,也正是您刻苦严谨的学术研究和教学工作态度才能够有如此丰硕的成果。《潮剧史》出版之后,其实您并没有停下研究的脚步,还在2018年11月出版了《古代戏曲与潮剧论集》,目前还在进行着一些著作和文章的写作,可见您对于戏曲研究的一往情深。您这样满怀热情、执着追求的动力从何而来?您认为从事戏曲研究应当具备的最重要的基础、素养、方法和态度是什么?

吴国钦:我认为最关键的是要对戏曲研究有兴趣,要满腔热情,在此基础上要多看戏、多读书、多摘录。当年王起老师、吴宏聪老师也都曾这样教导过我们,二位先生也都是戏迷。要坚持学习,活到老,学到老,做好读书笔记,不要水过鸭背、浅尝辄止,对于自己的专业知识不能总是记不住、不能基础不牢。在几十年的戏曲研究中,我的体会是研究一定要"出新",对一些研究型的学生,我也一直鼓励"出新"。在这一点上,我认为大师做学术研究常常能开风气之先,而对一般人来说,学术研究就是填空补缺,这也是我一直的学术理念。我很欣赏莫泊桑关于大狗小狗的说法,他曾说:"自从契科夫把小说写得如此精妙之后,要超过他实在不容易。不过,世上有大狗也有小狗,小狗不应因为有大狗的存在而自惭形秽。无论大狗小狗都应该叫,就用上帝赐给它们的嗓子叫好了。"我认为他说得很对,小狗也可以发出属于自己的声音。

左鹏军:从您读书的20世纪50年代后期到60年代前期,再到教育复兴、学术复兴、已经开始被今天的人们怀想的80年代,直到进入21世纪以来的这20年,时代在发展,环境在变化,学界也呈现出新的面貌,年轻学人和学生的生活态度、生活方式、对于学术研究的理解也与以前明显不同。您对当今的年轻学人、在校大学生、研究生有何寄语和期望?

吴国钦:这一代年轻人有一种天然的优势,可以利用的资源较多,眼界开阔,思维灵活。但在当前日趋丰富多元的文化环境和变革迅速、难以辨别的教育与学术条件下,

要做到刻苦钻研、深入思考、执着探求也不容易。在这样的情况下，变化快了，可能性也多了，选择多了也艰难了，各种各样的干扰也多了，尤其考验人的自我意志和独立思考判断的能力，更需要树立远大的学术理想，保持坚韧的学术定力，更要学会排除和抵制各种外在干扰与利益诱惑，认定自己的学术方向，通过坚持追求和不断努力去达成自己的意愿，实现自己的学术目标和人生理想。

左鹏军： 聆听了吴老师丰富的求学、治学经历和学术经验分享，真令我们受益匪浅，回味无穷！吴老师个人的学习经历、教学与研究经验，特别是对于自己的人生选择、专业方向、个人发展与时代变革关系的理解和感悟，在学术研究、人才培养方面取得的突出成就，以及其间经历的种种曲折、艰难和不平凡，在一定意义上反映了那个时代的某些共同特征和那一代人文学者的某些共同命运。从这个角度来看，吴老师的个人记忆也就具有了时代记忆的意义，也一定会引发我们更多的回味和思考。非常感谢吴老师接受我们的访谈，给我们上了如此精彩的一课，谢谢您！

按：邓海涛博士、周濯缨博士生对访谈和文稿整理多有帮助，特此鸣谢。

（载《中山大学学报》2021年第5期）

吴国钦著作编年

★1980年6月	《中国戏曲史漫话》（上海文艺出版社）（台北木铎书局1983年翻印）
★1980年11月	《元杂剧选注》（王季思、吴国钦等四人）（北京出版社）
★1983年10月	《〈西厢记〉艺术谈》（广东人民出版社）
★1985年12月	《中国戏曲选》（上、中、下三卷本）（王起主编，吴国钦等三人完成）（人民文学出版社）
★1988年4月	《中国古代文学作品选》（中山大学古代文学教研室集体完成）（广东高等教育出版社）
★1988年5月	《中国历代文学作品选》（教研室集体完成）（广州文化出版社）
★1988年10月	《关汉卿全集》（吴国钦校注）（广东高等教育出版社）
★1991年5月	《简明中国文学史》（中山大学古代文学教研室集体完成）（广东高等教育出版社）
★1995年12月	《中华古曲观止》（吴国钦主编，吴国钦等六人完成）（学林出版社）
★1997年7月	《花间美人〈西厢记〉》（全秋菊、吴国钦）（汕头大学出版社）
★1998年11月	《关汉卿戏曲集校注》（台北里仁书局）
★1999年2月	《全元戏曲》（十二卷）（王起主编，多人参与）（人民文学出版社）
★2003年8月	《二十世纪元杂剧研究》（吴国钦、李静、张筱梅）（湖北教育出版社）
★2007年6月	《论中国戏曲及其他》（岳麓书社）
★2015年12月	《潮剧史》（吴国钦、林淳钧）（花城出版社）
★2018年11月	《古代戏曲与潮剧论集》（中山大学出版社）
★2020年7月	《中国戏曲纵横谈》（中山大学出版社）
★即将出版	《中国戏曲剧种全集·潮剧》（吴国钦、孙冰娜）（广东人民出版社）
★即将出版	《新编关汉卿全集校注》（广东高等教育出版社）
★即将出版	《吴国钦自选集》（中山大学出版社）

后　记

　　人这一辈子能够做成几件事，都是值得高兴的。我这一生最满意的，莫过于生育了一双平凡但良善的儿女，教了几十年书，写了一些东西，培养了约20名研究生。如此而已，岂有他哉！

　　我从1957年入读中山大学中文系本科，然后进王季思教授门下读了四年研究生，1965年毕业后留系任教至退休。这一辈子，正如妻子所论定的，是一介"教书匠"。主要讲授"中国戏曲史"和"中国古代文学史"。授课之余，写了不少文章，多是戏曲和古代文学方面的，以及杂七杂八的东西。现在，我选了其中一部分，编成这册《吴国钦自选集》（以下简称《自选集》）。多乎哉？不多也。

　　我读研究生时，专业名称叫"中国古代文学宋元明清文学史（以戏曲为主）"。我矻矻多年，潜心笃行，寝馈于其间者，戏曲也。虽薄有所窥，殚心守望，但成效不大。《自选集》选了几十篇有关戏曲（包括潮剧）的文章，涉及戏曲美学、戏曲文化现象与具体作家作品的探讨，也包括一些"入门"的小文章。例如1980年由上海文艺出版社出版的《中国戏曲史漫话》，从戏曲的产生、发展、演化过程中选取100个小题目，写成一本小书，现在看来这本书比较"幼稚"，但当时却有一定影响。

　　本书还收录了我写的许多序文，我读过顾炎武告诫人不要写序的文章，但学生邀序，实在不好拒绝，必须勉励，以资奋进，所以还是写了不少。

　　集中选录了一些诗词对联。我虽然在老干部大学讲了几十年的唐诗宋词，但动口多，动手少，自己虽学着写，却少有像样的东西。现选录少许，聊备一格而已。

　　集子中我比较满意的，是几篇杂记，如祠堂记之类这些老式文章，虽不长，却不易写，颇考功夫。我也只是练习写作而已。过去把祠堂看成封建复古的产物。其实，祠堂是民族传统文化遗存，是宗族祖先的"根"，后代子孙寻根谒祖的圣殿，祠宇兴废，关乎气运，眼下潮汕地区祠堂成千上万，传统力量实在不可小觑。

　　集子中有我编写的一个潮剧本子。我一辈子喜欢潮剧，与淳钧学兄合作写有《潮剧史》，手痒痒的，也想向谢吟、魏启光、李志浦等老行尊学习，学写潮剧本子。刚好明本潮州戏文《颜臣》无人问津，我便斗胆改编，不揣冒昧浅陋献于方家与读者跟前。

　　我还写了一些怀念大学、中学老师的文章。旧时代有所谓"天地君亲师"的说法，把"师"抬到很高的位置。后来有段时间却反其道而行之，把"师"踩在地下，但无论如何，对给我们"传道、授业、解惑"之人，应当尊敬。对那些高风亮节的老师，我从心底敬仰他们，心仪不已。可惜有好几篇怀念师长的文章无法收进集子。

集子最后附录我写的《八十自述》，是我八十岁人生的一个缩写，可惜有些内容无法保留。我是1957年9月入读中山大学的，这个时间的"反右"如火如荼。我亲眼目睹，但内容不合时宜，只好删除。

　　出版这本《自选集》，不是觉得自己有多了不起，而是想对自己写的东西进行一次"小结"。其实，在科学技术、人工智能突飞猛进的今天，这些东西会很快变成废纸的。不过，成语有所谓"孤芳自赏""敝帚自珍"，我也未能免俗。俗话说，"文章是自己的好"，看着自己写的这些东西，有时也难免沾沾自喜的哈！

　　感谢中山大学出版社副总编辑嵇春霞女士，对我几部书稿的出版投以最大的热忱，感谢本书责任编辑陈霞"为他人作嫁衣裳"的奉献精神，感谢孙冰娜、谢伟国、韦澜诸位对本书从编排、打字、校对诸项事务的热心帮助，在此谨致谢忱。

　　日月不居，世事匆匆，今虽耄耋，未有所成，实在愧对师门，尚希方家与读者鉴谅。

<div style="text-align:right">
吴国钦　甲辰二月

时年八十有六
</div>